U0143110

荣获
第十九届文津图书奖
第六届伯鸿书香奖

朱良志——著

# 四時之外

北京大学出版社
PEKING UNIVERSITY PRESS

**图书在版编目（CIP）数据**

四时之外 / 朱良志著. —北京：北京大学出版社，2023.9
ISBN 978-7-301-34362-3

Ⅰ. ①四… Ⅱ. ①朱… Ⅲ. ①艺术哲学－中国 Ⅳ. ①J0-02

中国国家版本馆 CIP 数据核字（2023）第 159958 号

| | |
|---|---|
| 书　　　名 | 四时之外 |
| | SISHI ZHIWAI |
| 著作责任者 | 朱良志 著 |
| 责 任 编 辑 | 艾　英 |
| 标 准 书 号 | ISBN 978-7-301-34362-3 |
| 出 版 发 行 | 北京大学出版社 |
| 地　　　址 | 北京市海淀区成府路 205 号　100871 |
| 网　　　址 | http://www.pup.cn　新浪微博 @ 北京大学出版社 |
| 电 子 邮 箱 | 编辑部 wsz@pup.cn　总编室 zpup@pup.cn |
| 电　　　话 | 邮购部 010-62752015　发行部 010-62750672 |
| | 编辑部 010-62756467 |
| 印 刷 者 | 天津裕同印刷有限公司 |
| 经 销 者 | 新华书店 |
| | 787 毫米 ×1092 毫米　16 开本　35 印张　580 千字 |
| | 2023 年 9 月第 1 版　2024 年 5 月第 4 次印刷 |
| 定　　　价 | 298.00 元 |

丁编　蔚然的古趣

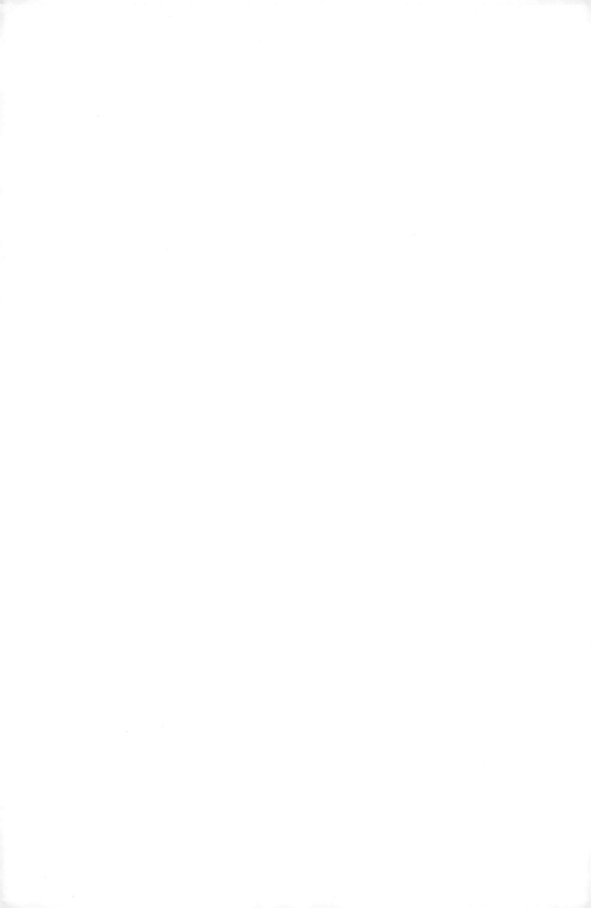

# 引　言

一

《诗经·曹风·蜉蝣》云：

> 蜉蝣之羽，衣裳楚楚。心之忧矣，于我归处。
>
> 蜉蝣之翼，采采衣服。心之忧矣，于我归息。
>
> 蜉蝣掘阅，麻衣如雪。心之忧矣，于我归说。①

蜉蝣是一种存世极短的小生物。《庄子》讲齐物的智慧，所言"朝菌不知晦朔"，朝菌，当指蜉蝣②。苏轼《前赤壁赋》"寄蜉蝣于天地，渺沧海之一粟"，也提到它。《蜉蝣》诗便由这微小的存在来起兴。

诗是关于人生困境以及怎样从这困境解脱的咏叹。这个朝生暮去的小生物，穿过洞穴，来到世上，由水中、地上到空中，由开始的白色，渐渐披上绚丽的衣裳，于空中飞舞，在天地中划过一道丽影，最终又毫无印迹地消失。天地无限，人的生命就像蜉蝣一样短暂而渺小。《蜉蝣》三章，从时空的有限性上，抒发"于我归处"（生命之宅）、"于我归息"（栖息生命）、"于我归说"（时空解脱。说，

---

① 诗的大意是：蜉蝣的翅膀真漂亮，穿着楚楚的花衣裳。看着它的欢快，心中有莫名的惆怅，想到它和人生一样居处无常。飞翔的蜉蝣两翼不平常，舞动着闪烁迷离的彩衣裳。看到它飘飘飞舞的样子，心中有莫名的惆怅，想到它和人生一样，都是短暂栖息在世上。蜉蝣从洞中穿出来世上（阅，通"穴"），穿着雪一样的白衣裳。看到它舞动的白翅膀，心中有莫名的惆怅，想到它和人一样——最终的解脱在何方？

② 朝菌：古注有两解，一为植物名，二为昆虫名。《广雅》作"朝蟏"，朝生暮死，生水上，状似蚕蛾，当即蜉蝣。

同"脱")——生命安顿和解脱的感喟。

德国哲学家施宾格勒说，人类自来到这个世界，就伴着时间恐惧，这种恐惧，"就像一支神秘的旋律，不是每个人的耳朵都能觉察到的，它贯穿于每一件真正的艺术作品、每一种内在的哲学、每一个重要的行为的形式语言中"[①]。诗人艺术家是这个世界上最敏感的族类，他们越敏感，越能感受时间流淌对人生命的挤压，越能感受到大地上天天上演的不少剧目节奏与自己理想中的生命节奏不合拍。

人乘着生命的小舟，来到时间河流中，经历无尽的颠簸后，又被时间激流吞没。中国很多有生命自觉的诗人艺术家，萦绕在这"神秘旋律"里，他们开出的良方，是在时间之外，开辟一个理想世界，试图平衡生命之舟的颠簸，安顿势如"惊湍"的心[②]。

清代画家恽格（号南田）在评好友唐荧的画时说[③]：

> 谛视斯境，一草一树，一丘一壑，皆洁庵灵想之独辟，总非人间所有。其意象在六合之表，荣落在四时之外。[④]

"意象在六合之表"，指超越空间（上下四方曰六合）；"荣落在四时之外"，指超越花开花落、生成变坏的时间过程。南田认为，为艺要有一颗腾出宇宙的心，有一双勘破表相的眼，解除时空限制，创造出超然物表的"境"，才会有打动人心的力量。

这段话中的"四时之外"四字，可以说是中国艺术的灵魂。时间和空间是艺术创造的两大元素，讨论中西艺术的特点时，不少研究者注意到其中空间表现的

---

① 〔德〕施宾格勒：《西方的没落》，吴琼译，成都：四川人民出版社 2020 年版，第 161 页。
② [明]陈基《秋怀》诗云："天地等逆旅，流年若惊湍。"（朱彝尊编：《明诗综》卷五，北京：中华书局 2007 年版，第 191 页）
③ 恽格（1633—1690），初名格，字寿平，后以字行，改字正叔，号南田，江苏武进人，工山水花鸟。唐荧（1626—1690），字于光，号洁庵，又号匹士，善画荷花，常州人，与南田为终生好友。
④ [清]恽格：《题洁庵图》，《丛书集成初编》本。

差异性，如与西方焦点透视不同，中国艺术有一种独特的透视原则（有研究将此称为散点透视）。其实对时间理解和处理的差异性，是横亘在中西艺术之间的更为本质的方面。

中国艺术重视生命境界的创造，追求形式之外的旨趣，所谓九方皋相马，意在骊黄牝牡之外。空间是有形可感的存在，时间却无影无踪，它的存在只能通过思量才可触及。在时空二者之间，重视超越的中国艺术更注意时间性因素。一切存在，皆时物也，中国思想中本来就有时空结合、以时统空的传统①，中国艺术要在变化的表相中表现不变的精神，时间性超越便是艺术家最为属意的途径之一。

南田有一帧《碧桃图》（图0-1）②，上题诗云："花到绥山密，春从玉洞来。今朝瑶水上，知待岁星开。此中无四时，红艳长不改。真如若木华，千春铸光采。"他以没骨法画一种"无四时"的桃花，就像传说中的神花若木③，将时间凝固，将春留住，让她在心中永远开放。

这种观点在传统艺术中很普遍。如徐渭的墨笔花卉，其意趣大都落在"四时之外"。他念念于挣脱时间束缚，创造出不一样的意象形式。他有一幅《蕉石牡丹图》（图0-2）④，画假山旁的芭蕉和牡丹，上题云："焦墨英州石，蕉丛凤尾材。笔尖殷七七，深夏牡丹开。"殷七七，传说中的神人，能点化花卉随时开。传唐代长安有鹤林寺，寺中有一株杜鹃，高丈余，每到春末，群花烂漫，然而时过则黯然。有僧人学殷七七法术，在重阳节点化杜鹃，花儿居然在秋后绽放。

---

① 如《周易》每卦六爻，每爻是一"时位"，既体现时间，又体现空间，是一时空合一体。《周易》要"周流六虚"，在时间流动中表现空间的变化，又在空间的流变中展现时间的过程。这时空合一体具有明显重时间的倾向，爻代表变易，而变易即标示时间流淌的过程。

② 蔡星仪主编：《恽寿平全集》第二册，天津：天津人民美术出版社2015年版，第60页。此图今藏广州艺术博物院。

③ 《山海经·大荒北经》："大荒之中，有衡石山、九阴山、灰野之山。上有赤树，青叶、赤华，名曰若木。"（郭世谦：《山海经考释》卷十七，天津：天津古籍出版社2011年版，第716页）

④ 此图今藏上海博物馆。

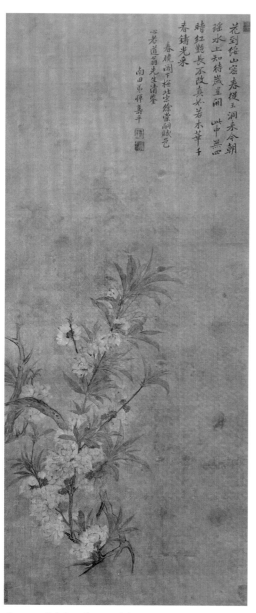

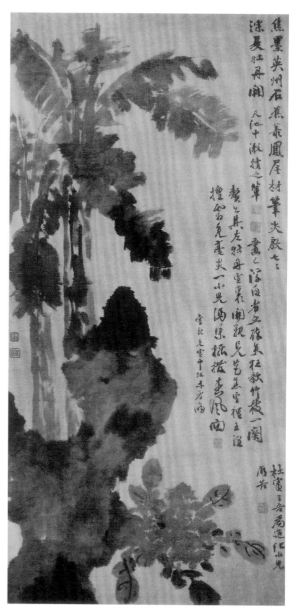

图 0-1　[清]恽寿平　碧桃图　绢本设色
82cm×36.5cm　广州艺术博物院

图 0-2　[明]徐渭　蕉石牡丹图　纸本墨笔
120.8cm×58.5cm　上海博物馆

中唐五代以来，随着文人艺术崛起，很多艺术家似乎练得一身殷七七的法术，用这种点化世界的"魔法"，撕开时间之皮，将春天永远留在心中。"意气不从天地得，英雄岂借四时推"①，他们要做控制时间的"英雄"。这些耽于冥思的艺术家就像宗教信徒一样，虔诚地构造自己的虚灵世界，表达殷殷的生命关切。传统艺术中习见的寒山瘦水、寒林枯木，艺术家孜孜营构的荒寒寂寞气息，等等，都与这种超越时间的观念有关。

"谁有古菱花，照此真宰心"②，心有"真宰"——控制往古来今，主宰万类群有，将存在的权柄掌握在自己手中，永恒的古菱花便会灿然呈现。古菱花，指一面映照出生命真性的菱花古镜。传六祖慧能有法偈说："莫道舂糠无伎俩，碓中捣出古菱花。"③人人心中都有一朵古菱花，它只在超然时间的境界里绽放。

## 二

荣落在四时之外，必然触及历史。中国艺术的超然时间之念，反映出对历史问题的思考。

人生而来到世界，其实是来到历史中，历史如同人类生存的空气和土壤。人类创造历史，活动于其间，也成为历史生成物。没有历史，也就没有人类自身。艺术本质上是一种历史书写，它是历史记忆和叙事的一部分。

对于中国艺术家来说，历史问题则更为重要。中华文明有几千年不间断的历史，中国人有浓厚的历史情怀④，这与印度文明不同，与重视宗教的西方文明也

---

① [宋] 颐藏主编集：《古尊宿语录》卷十三，萧萐父、吕有祥、蔡兆华点校，北京：中华书局1994年版，第166页。
② 北宋云门宗雪窦重显（980—1052）《和范监簿二首》其二中的诗句，见重显《祖英集》卷下，宋刻本。我对此诗的理解，受到朋友崔忆老师的启发，特志之以谢！
③ 南宋慈受怀深禅师《广录》卷三："六祖云：'莫道舂糠无伎俩，碓中捣出古菱花。'山僧云：'便重不便轻。'"（《卍续藏经》第七十三册，第118页）
④ 如施宾格勒说："在中国，出门旅行的人，不论是谁，都无不孜孜地搜寻着'古迹'，而中国人生存的基本原则，即那不可传译的'道'（Tao），就是从这一深挚的历史情感中汲取全部的意义的。"（〔德〕施宾格勒：《西方的没落》，第80页）

有重要差异。长期以来，中国艺术的历史叙事功能不断被强化，艺术在社会文化中扮演着重要角色，礼乐文明的传统，突显艺术的教化和载道功能。然而，艺术在表现个体生命独特感觉方面的作用却相应弱化，不少创作甚至沦为某种权威话语的衍生物。

正因此，大约从中唐开始，在思想文化的激荡下，有一种"躲避历史"的艺术思潮渐成趋势，"不作时史"——便是很多艺术家崇奉的原则。他们要超越时间和历史，试图建立更注重个体生命感觉、更符合存在特性的艺术世界，发现被历史记忆遗漏、被历史叙事遮蔽的事实。

当然，这并不意味着这些艺术家具有"反历史"思想倾向。在中国艺术家心目中，实际上存在三种不同的历史：一是在时间流动中出现的历史事实本身，这是历史现象。二是被书写的历史，汉语中有"改写历史"的说法，历史是人"写"出来的，具有知识属性，多受权威控制①。一般所说的"历史"即指此。书写的历史与历史现象并非完全重合。三是作为"真性"的历史，它既不同于被书写的历史，又不同于具体的历史现象，而是人在体验中发现的、依生命逻辑展开的存在本身。千余年来，中国艺术家特别重视的是这第三种历史的呈现，它给人的生命存在带来一种底定力量。

"不作时史"的中国艺术要创造"非历史"艺术，不是否定历史，而带有突出的反思性特征。就"书写的历史"来说，它要挣脱知识和权威等束缚；而就历史现象来说，它更要透过时间过程中呈现的表相，发掘生命存在的逻辑。这第三种历史的根本指向，就是不要被历史叙述绑架，去直面鲜活的生命感受，去发现

---

① 历史发展中存在着"时间的暴政"，吴国盛教授指出："时间就是权力，这对于一切文化的时间观而言都是正确的。谁控制了时间体系、时间的象征和对时间的解释，谁就控制了社会生活。"（吴国盛：《时间的观念》，北京：商务印书馆2019年版，第120页）历史书写具有权威性特点。历史往往是由胜利者书写的，掌握权力的人往往也掌握历史书写的权力——"昭代"在写着"胜国"的历史。像张岱在《石匮书自序》中所说的，"第见有明一代，国史失诬，家史失谀，野史失臆，故以二百八十二年总成一诬妄之世界"（[明]张岱：《张岱诗文集》文集卷一，夏咸淳辑校，上海：上海古籍出版社2014年版，第183页），并非完全不存在。历史的权威叙述，为人类存在提供文化土壤，同时也在某种程度上造成对历史真实的遮蔽。

历史现象背后人的生命价值世界，从而传递出艺术中本应有的历史感、人生感和宇宙感。

陶渊明诗云："遥遥望白云，怀古一何深。"[①] 他的意思是怀念过去，重视传统？当然不是！"古"，强调的是穿过知识密林，荡却历史烟雾，引出那世世代代人们心里流淌的真实生命冲动，或曰"生命真性"，这如白云一样在历史星空飘荡的存在。"生命真性"不是隐藏在历史背后的普遍规律，它就是人朴素本真的存在状态。此即本书所说的第三种历史。

中国艺术家多有一种沧桑情怀，他们认为，为艺要有"五百年眼光"（清画家龚贤号"半千"，即喻此），拨开波诡云谲的历史幻影，去展现时间背后的真朴之意。这是一种超越时间和历史的"大历史眼光"。百年人作千年调——人不过百年之身，真正有情怀的艺术家却要做"千年调"的演奏者，以自我微弱的声音汇入"世界"的庞大乐章中[②]，汇入人同此心、心同此理的"古意"里。

宋元以来文人艺术的主要创造[③]，多是这超越时间、历史的真性书写。如今藏于日本京都泉屋博古馆的石溪《达摩面壁图》（图 0-3）[④]，画绝壁俯涧，枯松倒挂，藤萝缠绕，一人静坐崖前。境界高古，不类凡眼。画以图文交互方式，来说"祖师禅"的道理。

引首有石溪行书四大字："清风匝地"。他这幅达摩图，不是敷衍达摩如何来中土传法、中土如何缘此有正法的故事。他在自跋中说："且道老胡未来时，还

---

① ［晋］陶渊明：《和郭主簿二首》其一，逯钦立校注：《陶渊明集》卷二，北京：中华书局 1979 年版，第 60 页。以下凡引陶渊明诗文皆出自此版本，不另注。

② 此中之"世界"用其古意，古者以三十年为一世，而"界"指田地的边际。世界，如同"宇宙"（《尸子》："上下四方曰宇，往古来今曰宙"），指无垠的时空。

③ 这里所说的文人艺术，是体现文人意识（古人称为"士气"或"士夫气""隶气"等）的艺术。大致发端于盛唐时期，至宋元达到高潮，历经千余年发展过程。文人意识，本质上是非从属的自我呈现意识，以自我生命价值的追寻为其根本旨归。文人艺术不是一种艺术流派，也非指具有"文人"身份的艺术，是近千年以来中国艺术发展的重要形态。强调时间超越的特性，在文人艺术中有突出体现。

④ 浙江大学中国古代书画研究中心：《清画全集》第八卷《石溪》，杭州：浙江大学出版社 2021 年版，第 49 图。该书定此图为《达摩图》。朱省斋先生以其为《达摩面壁图》，更为恰当（田洪编：《朱省斋古代书画闻见录》，杭州：浙江大学出版社 2021 年版，第 292 页）。石溪在跋文中也说"为石隐作《面壁图》"。

图 0-3a　［清］石溪　达摩面壁图（局部）　纸本设色　21.2cm×74.8cm　京都泉屋博古馆

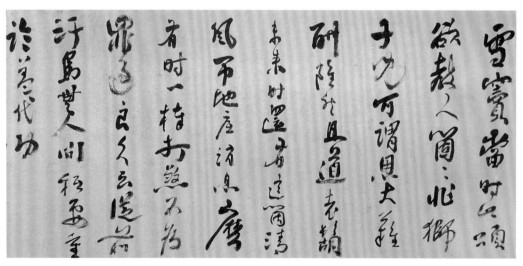

图 0-3b　［清］石溪　达摩面壁图题跋

有这个'清风匝地'底消息么？"① 图扣住达摩禅直指人心、见性成佛的特点，要将天地间时时、处处、人人心中所拥有的那股"清风"或曰"生命真性"引出来 ②。他要表达的意思是：佛在人心中，中土的佛性不自翻译佛经传入才有，禅的高意也不是从初祖达摩来传法才出现。他要通过此卷，彰显人人心中存在的那颗净明心体，或曰"古意"。他要做"透网金鳞"——闪烁着金色光芒的鱼，从时间、历史、知识、欲望等密密织就的罗网中脱出，到生命的海洋中自由游弋。

## 三

中国艺术的超然时间之思，根本目的就在于发现这"匝地清风"，它深刻影响到艺术创造的法式。打开中国艺术的天地，你会发现人们对恍惚幽眇的东西似乎有特别的兴趣，青铜器的斑斑陈迹，旧时宫殿的厚厚苔痕，千年古潭飘过的一抹云霓，秦汉印刻裹着岁月痕迹的包浆，等等，人们特别注意的意象世界，多是这迷离恍惚的存在，像是被时间之网过滤过的，带有岁月的沧桑，似存而非存。

清山水家戴熙说："佛家修净土，以妄想入门；画家亦修净土，以幻境入门。"③ 由幻境入门，是文人艺术的至上原则。时间和空间，是事物存在的两个基本元素，如果说一种东西存在于时空之外，那是不可想象的。取意在"四时之外"的中国艺术，恰恰是要通过恍惚幽眇的"幻"的创造，挣脱时空束缚，来描画生命体验中发现的、从历史星空中飘来的那一缕清风。

此中之"幻"，不是西方视觉心理学所说的幻觉，幻觉主要指人的感觉器官出现的虚假感觉，是一种心理现象，侧重从空间的视觉表相入手。而传统哲学和

---

① 石溪自跋云："雪窦当时此颂，欲教人个个作狮子儿，可谓恩大难酬。虽然，且道老胡未来时，还有这个'清风匝地'底消息么？有时一棒打煞，不为罪过。良久，云：'从前汗马无人问，只要重论盖代功。'"老胡，指达摩。

② 金代哲学家郝大通《念奴娇·无俗念》词下半阕说："放开匝地清风，迷云散尽，露出青潭月。万里乾坤明似水，一色寒光皎洁。玉户推开，珠帘高卷，坐对千岩雪。人牛不见，悟个不生不灭。"（唐圭璋编：《全金元词》，北京：中华书局1979年版，第423页）

③ ［清］戴熙：《习苦斋画絮》卷四，清光绪十九年（1893）刻本。

艺术观念中的"幻",则是一个关于存在是否真实的问题,它侧重从时间入手,从荣枯过眼、倏忽万变的角度来理解"幻"。就像唐寅以"六如"为号(暗喻《金刚经》"一切有为法,如梦幻泡影;如露亦如电,应作如是观"之意),就是从时间角度来强调执着于表相世界的非真实性。

龚贤说:"虽曰幻境,然自有道观之,同一实境也。"[1]中国艺术家要在斑驳沧桑、恍惚迷离的世界里,去听"历史的回声",去观照生命的真实。即幻即真,是中国艺术依循的重要思路。苏轼画怪石枯木,所着意处在灵性的萧散和纵肆,与怪石枯木本身没有多大关系。所谓"若见诸相非相,即见如来",这一文人艺术家的创造逻辑,是我们理解中国艺术的重要入口。

中国艺术重意,不执着于形,超越时空秩序,是艺术家的拿手好戏。山非山,水非水,花非花,鸟非鸟,画家画一个东西,意不在这个东西。印章的斑驳陆离,盆景的苔痕历历,等等,人们着意处往往不在它们的形式美感,而在于能让人荡开现象的魅影,去看真实世界。倪瓒诗云:"爱此风林意,更起丘壑情。写图以闲咏,不在象与声。"[2]从时间角度看,感觉中的山林风色,都非实有,都是幻象;执着于山林风色,乃是妄见——艺术妙在声色之外,萧瑟寒林、寂寞远山的沧桑面目,不是落寞消极情怀的外露,而是为了铺砌一条通往真实彼岸的金色道路。

文人艺术所推崇的创造方式,不是再现或表现,而是"示现"。这就如同《红楼梦》中的"风月宝鉴"[3],即是照出生命真性的菱花古镜。它是"两面历史镜",一面照出如幻的人生,映现出历史书写(第二种历史)的喧嚣和魅惑;一面照出山高月小、水落石出的本相,那种洞穿历史现象、脱略知识书写的第三种历史的本

① 清代龚贤 1686 年所作《山水长卷》题跋,此卷今藏故宫博物院。
② [元]倪瓒:《清閟阁遗稿》卷二,明万历刻本。
③ 《红楼梦》第十二回《王熙凤毒设相思局 贾天祥正照风月鉴》,写王熙凤毒设相思局,害得风流的贾瑞病入膏肓,有个跛足道人给他一面"风月宝鉴",说是出自太虚幻境空灵殿上,为警幻仙子所制,专治邪思妄动,贾瑞"向反面一照,只见一个骷髅立在里面",大骂道士;向着正面一照,心里正设着毒招的王熙凤站在那里向他笑着招手呢,"贾瑞心中一喜,荡悠悠的觉得进了镜子"——钻入了如幻如梦的人生欲望陷阱中。

色。擅长声色描绘的曹雪芹，将触角伸入烟波浩渺的历史海洋里，通过两面镜子的丛错，"示现"一种生存智慧：受知识控制、为目的驱使、任欲望翻腾的人生，终究是虚幻危险之途；而归复真性的顽璞，乃是生命的解脱之道。(图 0-4)

明末画家李流芳（字长蘅）一生流连于西湖，其诗其画，有大量关于西湖的咏叹。其《西湖卧游图册》二十二开，堪称杰构。每开有题跋，其中所置思理，深可玩味。第一开《紫阳洞》题云："山水胜绝处，每恍惚不自持，强欲捉之，纵之旋去。此味不可与不知痛痒者道也。余画紫阳时，又失紫阳矣。岂独紫阳哉？凡山水皆不可画，然皆不可不画也。存其恍惚者而已矣。"[①]

西湖之所以有魅力，不在于她的山光水色，而在通过这面镜子，来映照生命的本相。在李流芳的笔下，摇曳在烟雨迷离历史中的西湖，唯留下了一抹时间幻影。长蘅的"恍惚"，说真幻之事也。在他看来，西湖乃至一切山水存在，都是一面映照性灵的明镜，都是沧桑之物。他画山水，乃是"存其恍惚"，借在历史长河中倏生倏灭的世界，来说存在的真实。所画西湖，即非西湖，是为西湖——是他性灵里千古一会的西湖。

张岱《湖心亭看雪》云"天与云、与山、与水，上下一白。湖上影子，惟长堤一痕、湖心亭一点、与余舟一芥、舟中人两三粒而已"，惟此一点，汇入无边苍穹、茫茫上国，说的也是这"恍惚"意。

## 四

"荣落在四时之外"的旨趣，是传统哲学"与天为徒"思想的一种反映[②]。很多艺术家认为，心在四时之外，才能回到天地怀抱之中。

---

① 上海市嘉定区地方志办公室编：《嘉定李流芳全集》，陶继明、王光乾校注，上海：上海古籍出版社 2013 年版，第 268 页。

② "与天为徒"乃《庄子》提出的观点，意思是：我"为徒"像天一样。天如何"为徒"，天无所师，也不为徒。故"与天为徒"的意思，就是无徒，无师。天何师也，自师也。自本自根，自发自生。参拙著《一花一世界》（北京：北京大学出版社 2020 年版）第一章的论述。

图 0-4

[明] 陈洪绶

对镜仕女图

绢本设色

103.5cm×43.2cm

清华大学艺术博物馆

中国艺术家并非对时间有敌意，时间不是有的研究所说的"坏人"。中国人说，天时地利人和①，时间是天的节奏，人怎能讨厌？中国艺术家所在意的，是人们不明白时间的实质，心被表相世界掠去，被知识的叙述掠去，脱离了时间的本义，脱离了生生的逻辑，从而成了时间的奴隶。

在中国艺术家看来，通常人们所说的时间，其实是外在秩序的时间，它是由空间变化所确定、被历史叙述所记载、在知识系统中沉淀出的对象物。它带有鲜明的权威印迹，裹挟着欲望追逐的躁动，记录着朝代更替的血腥，映照着倏忽变动如苍狗的世相，蕴含着人生老病死的悲欢，也充满了对万物生成变坏的怜惜——这种秩序化、刻度化的时间，是一种"知识时间"，是对象化存在。

陶渊明《桃花源诗》说，"虽无纪历志，四时自成岁"。所言"纪历志"，即"知识时间"，而"四时自成岁"——如果说是时间的话，则是一种内化的时间，它是人生命体验中的时间，或可称为"生命时间"②，其根本特点是从"知识时间"中跳出。人从世界的对岸回到世界中，就可拥有这样的时间。这是一种没有知识刻度、与生命融为一体的非对象性存在。

青山不老，绿水长流，世界自有其节律，不以知识的节律为演进轨迹。这"生命时间"，是一种远离欲望盘剥和知识分割的存在。它就是无限绵延的生命接续，不为纣亡，不为尧存，不受外在权威支配；不知有汉，无论魏晋，不因外在变化而改变生命轨迹。"看来天地本悠悠，山自青青水自流"③，这才是中国艺术家推崇的天地本然的时间感觉。这样的时间，当然不是所谓"客观时间"（物理学意义上的时间观念），它本质上是人生命体验中所发现的世界。

正因此，我们不能将中国艺术推崇的"瞬间永恒"的体验境界，理解为一种认知方式（在某个突然降临的片刻对终极真理的发现），它是生命存在方式的确立，超越"知识时间"，呈现出天地本然的"生命时间"。在"此时"中，无物无我，

---

① 《孟子·公孙丑下》："孟子曰：'天时不如地利，地利不如人和。'"《周易·乾卦·文言》云："先天而天弗违，后天而奉天时。"

② 关于陶渊明"虽无纪历志，四时自成岁"的诠释，本书第八章"桃花源时间"有具体论述，可参。

③ 这是龚贤在作于 1676 年的十二开册页题诗中的一联。此册清顾文彬《过云楼书画记》卷九著录，图见江苏古籍出版社 1986 年出版之《龚贤册页》。

人天一体，没有时间刻度，没有瞬间和永恒的知识相对，便有了真正的永恒。

中国艺术以"天趣"为最高蕲向，本质上也在超越"知识时间"，从而契合"生命时间"。"生命时间"乃是"天之时"，体现出"天趣"——天的趋向，它是艺术家在生命体验中发现的人天一体的生命节律。天趣，是没有历史矫饰的书写，没有权威指定的表达，一种符合人本然生命展现的存在节律。

"虽由人作，宛自天开"的中国艺术创造纲领，也在明晰一个道理：一切艺术都是人所"作"的，"作"得就像没有"作"过一样，"作"得就像天工开物一样。人的创造，为何要避免出现人工痕迹？根本原因就在于艺术家要将人从"人"的知识计量中拯救而出，走入天趣——天的趋向、天的节奏中，超越"知识时间"，归复本然的生命节律。脱离"作"，也就是脱离被时间、历史、知识等捆束的创作方式。

刘禹锡《听琴》诗云："禅思何妨在玉琴，真僧不见听时心。秋堂境寂夜方半，云去苍梧湘水深。"①这首描写时间感觉的著名诗篇，记录的是体验中对"生命时间"的发现。琴声由琴出，听琴不在琴；超越空间的琴，超越执着琴声的自我，融入无边苍穹。夜将半，露初凉，心随琴声去，意伴天地长，此刻时间隐去，如同隐入静寂的夜色，没有了"听时心"，只留下眼前永恒的此刻，只见得当下的淡云卷舒、苍梧森森、湘水深深。

"真僧不见听时心"，归于茫无涯际的生生节律中——这是中国艺术的至高理想。

"四时之外"，是通往中国艺术微妙世界的不可忽视的通道。我的这本不成熟的近作，集中了我在艺术研究中关于时间问题的一些粗浅思考。在《南画十六观》序言中，我曾引用白居易"人间四月芳菲尽，山寺桃花始盛开。长恨春归无觅处，不知转入此中来"小诗，并说，"我的这本书其实就是演绎这首小诗"。其实，那本书言犹未尽，本书再从时间问题入手，展拓这小诗的意味，探讨传统艺术在时间和历史反思中所包含的深邃生命智慧。（图0-5）

① ［唐］刘禹锡：《刘禹锡集》，卞孝萱校订，北京：中华书局1990年版，第632页。此诗一作《听僧弹琴》。

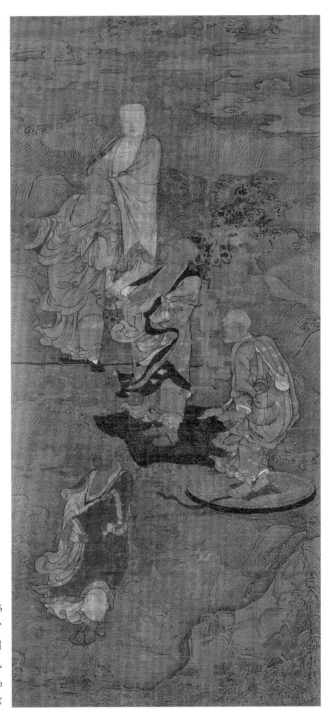

图 0-5
[宋]林庭珪、周季常
渡水罗汉图
绢本设色
111.5cm×53.1cm
波士顿美术馆

甲编

瞬间即永恒

瞬间永恒，是中国艺术追求的崇高理想。它不是在某个突然降临的片刻对永恒真理的发现，而是抹去瞬间和永恒的知识相对，让人的生命真性无碍呈现。瞬间永恒，其实就是没有瞬间，没有永恒，时间性超越是其根本特点。它不是一种认识方式，而是对人朴素本真存在状态的描述。

本编的四篇文字，第一篇是关于永恒感的讨论，这也是人类艺术的根本纠结。晴窗之永——是一些艺术家的回答，这些艺术家生命中的"永"意，不是到身后的物质、精神绵延中寻找，而就在当下的"晴窗"下体得，这是生命体验中的永恒。第二篇讨论瞬间问题，这一在体验中凝结的时空圆点，具有无时、有时、此时、即时的特点，这里包含中国艺术家的微妙用思。第三篇讨论时间的突围问题，赵州说"老僧使得十二时辰"，控制时间、控制命运的真正主宰就在创造者自己手中。第四篇讨论生命真性无碍呈现的问题，以一个"秀"字引入，分别从古秀、枯秀、隐秀三个角度，来展现传统艺术这方面有价值的思考。

# 第一章　永恒在何处

金农弟子罗聘为他性格孤僻的老师画过多幅画像,有一幅画金农于芭蕉林里打瞌睡。金农题诗道:"先生瞌睡,睡着何妨!长安卿相,不来此乡。绿天如幕,举体清凉。世间同梦,唯有蒙庄。"(图1-1)①

罗聘为何将老师置于绿天庵(芭蕉林)中?芭蕉是易"坏"的,他的老师一生的艺术就纠结于"坏"与"不坏"间②。在金农看来,人的生命如芭蕉一样,如此易"坏"之身却要眷恋外在名与物,哪里会有实在握有!所以,为人为艺要在虚幻的绿天庵中冷静下来,着力发现"四时保其坚固"③、不随时变化的不"坏"之理。世界如幻梦,"长安卿相"们(为知识、欲望控制的人)只知道追逐,而真正的觉悟者要在生灭中领略不生不灭的智慧。

这不生不灭的不"坏"之理,是中国艺术的永恒情结。唐宋以来中国艺术有太多关于永恒的纠结,诗、书、画、乐等,在某种程度上就是关于永恒的作业。即使小小的盆景,或是方寸的印章,似乎也在诉说着不"坏"的念想。

什么是永恒?它当然与时间有关。一般理解的永恒,大体有三种:一是肉体生命的延长,所谓"芳龄永锡",如历史上有人炼丹吃药,企图延长生命;二是

---

① 乾隆二十五年(1760),罗聘为金农作《蕉荫午睡图》,图画老师金农于芭蕉林下。金农题跋其上:"诗弟子广陵罗聘,近工写真,用宋人白描笔法,画老夫午睡小影于蕉林间。因制四言,自为之赞云:'先生瞌睡,睡着何妨。长安卿相,不来此乡。绿天如幕,举体清凉。世间同梦,唯有蒙庄。'"图今藏上海博物馆。

② 金农曾在《蕉林清暑图》题跋中说:"慈氏云:蕉树喻己身之非不坏也。人生浮脆,当以此为警。秋飙已发,秋霖正绵,予画之又何取焉。若王右丞雪中一轴,亦寓言耳。"(此图为徐平羽旧藏)

③ 瀚海2002年秋拍有一件金农的花果图册,其中一开画芭蕉,题云:"王右丞雪中芭蕉,为画苑奇构,芭蕉乃商飙速朽之物,岂能凌冬不凋乎。右丞深于禅理,故有是画,以喻沙门不坏之身,四时保其坚固也。余之所作,正同此意。"

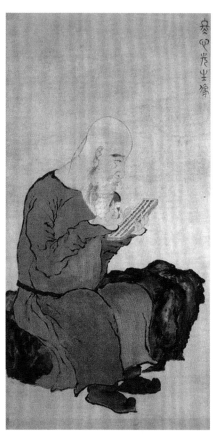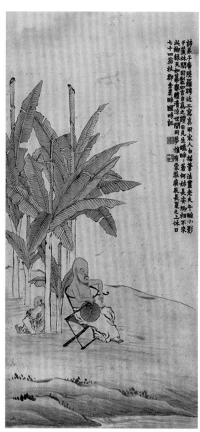

图 1-1　　（左）[清] 罗聘　金农像　纸本墨笔　113.7cm×59.3cm　浙江省博物馆
　　　　　（右）[清] 罗聘　金农像　纸本设色　1760 年　上海博物馆

功名永续的念想，所谓"芳名永存"，英雄、权威、王朝、家族名望等追求，波诡云谲的历史往往是由这些念想策动的；三是归于神、道、理的永恒法则，所谓"至道无垠"，这是绝对的精神依持。

而唐宋以来艺林中人追求的永恒，根本特点是非时间的，总在"四时之外"徘徊。时间的绵长、功名的永续、终极价值的追求等，不是他们考虑的中心。他们追求的永恒，是关乎生命存在的基本问题：目对脆弱易变的人生，到艺术中寻找底定力量；身处污秽生存环境，欲在艺术中觅得清净之所；为喧嚣世相包围，欲到艺术中营建一方宁静天地；为种种"大叙述"所炫惑的人，要在当下直接感悟中，重新获得生命平衡；等等。

这"四时之外"的永恒，不是外在赋予的，而是在当下即成心灵体验中实现的。像唐代禅宗一首著名法偈所说："有物先天地，无形本寂寥。能为万象主，不逐四时凋。"[1] 这一"物"，非时非空，为万象之"主"，不随四时凋零；这一"物"，不是什么永恒的物质存在、绝对真理，就是人心中存有的那一种从容优游于天地间的感觉。

不是追求永恒——物质的永远占有、精神的不朽[2]，而是追求永恒感。这永恒感，是中国艺术的崇高理想境界，几乎具有"类宗教"的地位。本章从五个方面来讨论这一问题：一说永恒在生生接续，这是中国艺术永恒感的最为基础的观念；二是无生即长生，超越生灭，才能臻于恒常，这一思想对宋元以来中国艺术发展有支配性影响；三是崇尚天趣，人工在分割，天趣即不朽；四是从生命价值方面说永恒，一缕微光，加入无限时空，便可光光无限，朗照世界，所谓一灯能除千年暗；五从文人生活行止方面说超越的境界，焚香读易，茶熟香温，将人度到无极的性灵天国中。

---

[1] [宋]普济：《五灯会元》卷二，苏渊雷点校，北京：中华书局1984年版，第119页。

[2] 世界早期的艺术多以追求生命永续、灵魂不朽为特点，如埃及艺术，金字塔是为了保持国王金身不坏而建造，金字塔高耸入云的塔顶是为了帮助国王离开人世后飞天，保证国王永远生存下去，"他们叫雕塑家用坚硬的花岗岩雕成国王的头像，放到无人可见的坟墓，在那里施行它的符咒以帮助国王的灵魂寄生于雕像，借助雕像永世长存。在埃及，雕塑家一词当初本义就是'使人生存的人'"（〔英〕贡布里希：《艺术的故事》，范景中译，南宁：广西美术出版社2008年版，第58页）。

## 一、永恒在生生

中国艺术对永恒的追求，有一重要观念：永恒在接续，在生生。在唐宋以来文人艺术发展中，这种观念表现更为突出。这是由传统思想嘉树上绽开的花朵。

《周易》讲"生"，所谓"天地之大德曰生"（《系辞下传》）；更讲"生生"，《系辞上传》的"生生之谓易"，就是说生生不已、新新不停的道理。关于《周易》中"易"的解释，历史上影响较大的是"易名三义"（简易、变易、不易）的说法①。这"三义"也影响到人们对艺术本质的理解，唐宋以来文人艺术的核心精神几乎可用一句话概括：艺术创造就是以简易的方式，超越变易的表相，表现不易的生命真性。

《庄子》讲"化"，天地是永恒流转的世界，"徒处无为，而物自化"②。庄子有时将此称为"大化"，"大化"即永恒，宇宙生命就是无始无终的化育过程。人的生命短暂而脆弱，既化而生，又化而死，唯有"解其天弢，堕其天帙"③——解开人真实生命的外在束缚，顺化自然，才能获得永恒。这种思想唐宋以来深深扎根到艺术的土壤中。

传统艺术中生生相联的思想，与儒学的"孝"道也有关系。"孝"道的核心，在生生的绵延。张祥龙先生认为，"孝不是一个抽象的美德概念，它里边蕴含着原本的时间状态"。他关于孝的研究，就是通过对"姓"的思索，切入生生的逻辑，来说时间绵延的思理。④ 孝，在时间之轴上展开，又不能以一维延伸的逻辑来看，孝的根本意义落实在：只有生命主题的替换，没有生命清流的断竭，绵延无尽，生生不绝。

生命是一种接力，它是中国哲学所深寓的朴素之理，也是中国传统艺术所要彰显的永恒精神。诗人艺术家对此有一些颇有意味的理解角度。

---

① "易名三义"的说法，出自汉代的《易纬·乾凿度》："易一名而含三义，所谓易也，变易也，不易也。"（[清]阮元校刻：《十三经注疏》，北京：中华书局2009年影印版，第15页）
② 《庄子·在宥》，[清]郭庆藩：《庄子集释》卷四，王孝鱼点校，北京：中华书局1961年版，第390页。
③ 《庄子·知北游》，[清]郭庆藩：《庄子集释》卷七，第746页。
④ 张祥龙：《思想避难：全球化中的中国古代哲理》，北京：北京大学出版社2007年版，第60—75页。

（一）造物无尽

艺术中谈永恒，往往着眼点在如何解决生命缺场问题。唐宋以来文人艺术的努力方向，乃在交出一份生命不缺场的答卷。他们心目中的永恒，是一种主题可替换、生命不断流的永续念想，艺术创造就要彰显这一道理。

秋叶将落尽，新绿会萌生，枯木不开花，藤蔓缠上来，开出一片好花，生命还是在绵延。看陈洪绶《橅古双册》中的《古木茂藤图》，有莫名的感动，千年老树已枯，却有古藤缠绕，古藤上的花儿依枯树绽放——一种衰朽中的生机，一首生命不灭的轻歌。（图1-2）

图1-2　[明]陈洪绶　橅古双册二十开之一　绢本设色　24.6cm×22.6cm　克利夫兰美术馆

　　陈洪绶有《时运》诗说："千年寿藤，覆彼草庐。其花四照，贝锦不如。"①树都会枯，然而花不会绝，这是有形的延续；更有"兰虽可焚，香不可灰"的无形延伸。我们所见的世界，总是有衰朽，有枯竭，有替换，而生命却在绵延，中国艺术家说生趣，说生生，就是说这不断流的精神。宇宙乃真气弥漫、生生不绝之世界，老莲画古藤缠绕老树、嫩花绰约枯槎，画的就是这不灭的精神。②

　　看盆景中的绿苔，石虽老，苔青青，百千年藓着枯树，一两点春供老枝，生命就这样在延续。"生意"是中国盆景的灵魂。庭院里，案头间，一盆小景为清供，近之，玩之，勃勃的生机迎面扑来，人们在不经意中领略天地的"活"意，感到造化原来如此奇妙，一片假山、一段枯木、几枝虬曲的干、一抹似有若无的苔，再加几片柔嫩娇媚的叶，就能产生如此的活力，有令人玩味不尽的机趣。盆景在枯、老之中，追求的是无可穷尽的活意。

　　如家具、瓷器、青铜器鉴赏中的"包浆"（具体讨论见第十一章），虽是旧物，但芳泽犹在，你去触摸，似乎还能感受到前人的体温，曾经触摸过它们的代代主人已隐去，生命依然在延续，后来的人还能感受到前人的芳泽。

　　园林营造中，深谙构园之理的人，喜欢购置旧园来重新整修，增植花木，点缀楼台，人们看重的是其"旧气"。计成《园冶》在谈到"相地"时说："旧园妙于翻造，自然古木繁花。"③旧园中的老木新花，昭示着生命延续的天地之理。"因地制宜"，就包括生生绵延之理。造园，不是造一个新园，而是将天地自然之气、古今绵延之理，接入我的生命中。

① ［明］陈洪绶：《陈洪绶集》卷四，吴敢点校，杭州：浙江古籍出版社 2012 年版，第 42 页。
② 日本一位颇有哲思的女收藏家白洲正子（1910—1998）用通俗的语言，说到东方这一智慧："秋叶将落尽，新绿会萌生，把当下每一天都认真活好，把生命的力量传交给子孙后代，再默默凋落散去，就是我心愿。"（［日］白洲正子：《旧时之美——白洲正子谈日本文化》，蕾克译，长沙：湖南文艺出版社 2017 年版，第 14 页）这段话说了三层意思，一是日日是好日，夜夜有好月，活好每一天。二是生生在延续，将生命力量传给后世，将真实感悟传给后人，这是一生的工作，也是人生意义的实现。三是默默凋零，不给人间带来负担，使后续生命更好地展开。三者互相关联。只有活好每一天，你才有值得后人分享的体会；只有本着将自己有价值的东西传下去的愿望，才能去真实面对人生；而默默凋零的念头本身，就是为生生不已的世界加持。
③ ［明］计成原著，陈植注释：《园冶注释》，北京：中国建筑工业出版社 1981 年版，第 49 页。

这种艺术呈现方式，源于中国人对生命的独特理解。"青山不老，绿水长流"①，这是中国艺术的八字真言。石涛有诗云："山川自尔同千古。"②说的是类似的意思。

在很多诗人艺术家看来，宇宙是一生命实体，生命永远不会缺席！一个人的生命过程，如同从观众席暂时走上舞台，在经历演出后，又返回观众席上，共同参与生命大戏的无限上演。运化如流，生生不绝。

"流光容易把人抛。红了樱桃，绿了芭蕉"③——时光流逝，人无法控制，但生命在延续，樱桃一年一年生，芭蕉的绿天庵年年还会打开。正像唐代懒瓒和尚④诗所云：

> 世事悠悠，不如山丘，青松蔽日，碧涧长流。卧藤萝下，块石枕头。山云当幕，夜月为钩。不朝天子，岂羡王侯？生死无虑，更须何忧？水月无形，我常只宁，万法皆尔，本自无生。兀然无事坐，春来草自青。⑤

图1-3　[清]赵之琛
"红了樱桃绿了芭蕉"印

"春来草自青"，一切都在延续，人不能以为自己缺席，就假定这世界不存在，水还会流，云还在飘，山还会绿，生生接续，无有止息。（图1-3）

苏轼《前赤壁赋》说，"惟江上之清风，与山间之明月，耳得之而为声，目遇之而成色。取之无

① 如《三国演义》卷十二云："玄德拱手谢曰：'青山不老，绿水长存。他日相期，必当厚报。'"
② 故宫博物院藏石涛《清湘书画稿》题跋中诗句。
③ [宋]蒋捷：《一剪梅·舟过吴江》，杨景龙校注：《蒋捷词校注》，北京：中华书局2010年版，第185页。
④ 唐南岳懒瓒和尚，普寂弟子（普寂乃神秀法嗣），禅宗北宗法系中一位得道高人，其《乐道歌》流传久远。
⑤ [南唐]释静、[南唐]释筠编撰：《祖堂集》卷三，孙昌武、[日]衣川贤次、[日]西口芳男点校，北京：中华书局2007年版，第151页。

禁，用之不竭。是造物者之无尽藏也，而吾与子之所共食（适）"①，造物无尽，生命无尽，人放弃占有的欲望，融入大化流衍节奏中，便有永恒。清风明月本无价，近水远山皆有情，说的就是这意思。这"情"，乃是生生相连的义脉，而不是物质的永远占有。

（二）亡既异存

陶渊明人生哲学的主旨是对永恒的思考。"悲日月之遂往，悼吾年之不留"（《游斜川》），人生是不可挽回地疾速向终点移动的过程，他也是血肉之躯，也有生命不可久长的悲伤，但他认为，人生"有尽"，又可以说"无尽"。他在《自祭文》中说："余今斯化，可以无恨。寿涉百龄，身慕肥遁，从老得终，奚所复恋。寒暑逾迈，亡既异存……"此身已化（亡），作为一独立生命，"化"代表其走向此生的尽头，但"化"不等于彻底消失，而是"异存"——以另一种方式存在，所谓化作春泥更护花，加入另一种生命形式，另一种荣悴崇替中。他的"托体同山阿"（《拟挽歌辞三首》其三）也表达了类似的想法，一方面说人肉体生命的消歇，一方面说归于大地怀抱、同于生生的永恒。（图1-4）

老子说："谷神不死。"（《老子》第六章）归于"谷神"，归于永恒的大地怀抱，便有"不死感"——永恒的安宁。陶渊明诗云，"遥遥望白云，怀古一何深"（《和郭主簿二首》其一），"俯仰终宇宙，不乐复何如"（《读山海经十三首》其一），纵望宇宙，俯仰人生，将自我放在缅邈时空、放在宇宙的大循环中，永恒的安宁便在内心里渐渐弥散开来，如大地一样绵延伸展。这或许就是《周易》坤卦象辞所说的大地胸怀——"坤厚载物，德合无疆"。

（三）盈虚消息

明末戏剧家、造园家祁彪佳在浙江绍兴有寓山园，其所作《寓山注》，对园

---

① ［宋］苏轼：《苏轼文集》卷一，［明］茅维编，孔凡礼点校，北京：中华书局1986年版，第44页。以下凡引苏轼文皆出自此版本，不另注。

图 1-4  丰子恺  落红不是无情物  纸本设色

中每一处景点命名加以说明，可谓中国造园史上的经典文本。其中有一水榭景点以"读易居"为名。他说：

> "寓园"佳处，首称石，不尽于石也。自贮之以水，顽者始灵，而水石含漱之状，惟"读易居"得纵观之。"居"临曲沼之东偏，与"四负堂"相左右，俯仰清流，意深鱼鸟，及于匝岸燃灯，倒影相媚，丝竹之响，卷雪回波，觉此景恍来天上。既而主人一切厌离，惟日手《周易》一卷，滴露研朱，聊解动躁耳！予虽家世受《易》，不能解《易》理，然于盈虚消息之道，则若有微窥者。自有天地，便有兹山，今日以前，原是培塿寸土，安能保今日以后，列阁层轩长峙乎岩壑哉！成毁之数，天地不免，却怪李文饶朱崖被遣，尚谆谆于守护"平泉"，独不思"金谷"、"华林"都安在耶？主人于是微有窥焉者，故所乐在此不在彼。①

这段话由园林营建实例，来体会大易"生生即永恒"的道理。祁彪佳指出，他造此园，不光是为了造一个物质空间来居住，造一处美丽风景来欣赏，而是为了造一个安顿自己生命的世界，在这里体会"盈虚消息"的宇宙运演之理。

这段文字讨论了几种追求永恒的方式，一是重物，祁彪佳认为，物不可能永在。唐李德裕爱园如命，集天下奇珍于平泉，放逐边地，还不忘叮嘱子孙保护好平泉，"鬻吾平泉者，非吾子孙也。以平泉一树一石与人者，非佳士也"②，但平泉还是消失在茫茫历史中。二是重名，这也无法永恒，历史的星空闪烁着古往今来多少英雄豪杰，最终还不是渺无声息。然而，在此二者之外，确有一种永恒，"自有天地，便有兹山"，山川依旧，生生绵延。像孟浩然《与诸子登岘山》诗

---

① 陈植、张公弛选注：《中国历代名园记选注》，陈从周校阅，合肥：安徽科技出版社 1983 年版，第 263 页。原书个别标点有误，径改。

② [唐]李德裕：《平泉山居戒子孙记》，见[明]张岱：《陶庵梦忆》，苗怀明校注，北京：西苑出版社 2017 年版，第 16 页。

中所说的："人事有代谢，往来成古今。江山留胜迹，我辈复登临。"[①] 盈虚消息，自是天道，代代自有登临人。

这位艺术家身坐"读易居"，在这水石相激处，俯仰清流，意深鱼鸟，读天地之"易"数，体造化之机微，感受生机勃郁世界的脉动，"稍解动躁"——跳出得之则喜、失之则忧的欲望洪流。人生短暂，生命有限，加入大化节奏中，就会欣合和畅，这才是真正的永恒。

"所乐在此不在彼"：在此——独特的生命体验中；而不在彼——茫然的欲望追踪里。有限之生，可以有无限之意义。

（四）杖藜行歌

《二十四诗品·旷达》云："生者百岁，相去几何。欢乐苦短，忧愁实多。何如尊酒，日往烟萝。花覆茅檐，疏雨相过。倒酒既尽，杖藜行歌。孰不有古，南山峨峨。"[②] 此品说生命中的"旷达"情怀，谈的是永恒问题。

"孰不有古，南山峨峨"的"古"，可从两方面理解：就生命的有限性讲，生生灭灭，生就意味着灭，谁人没有大限日，然而南山千秋万代还是巍峨自在；而就生命的无限言之，每一种生命都是永恒的，人加入生生接续的大化流衍中，便获得真确存在，从这个意义上说，"孰不有古"——人也可像巍峨南山一样，自有千古。

中国艺术家崇尚"旷达"的命意正在于此。放旷高蹈，达观宇宙，人生既有限又无限，既短暂又绵长。传宗接代的宗法延传，是一种接续；人在体验中加入大化流衍节奏，同样可以获得接续的力量。旷达，是关于生命接力的顿悟。

古代士人推崇的杖藜行歌境界，便是这洞见永恒旷达情怀的体现。杜甫《夜

---

① [清]彭定求等编：《全唐诗》卷一百六十，北京：中华书局1979年版，第1644页。羊祜为西晋征南大将军，曾镇守襄阳，功勋卓著，一次他登上岘山，感叹时光流逝、生年不永，泫然流泪。后人感此在岘山立碑，名堕泪碑。

② 朱良志：《〈二十四诗品〉讲记》，北京：中华书局2018年版，第127页。以下凡引《二十四诗品》皆出自此版本，不另注。

归》诗说:"白头老罢舞复歌,杖藜不睡谁能那。"① 杖藜行歌代表一种潇洒倜傥的人生境界。虽然满蕴生命忧伤,虽然在人生竞技场上成了折翅的鹰,但我仍可醉眼看花,狂对世界,卒然高蹈,放旷长啸;我仍能以自己衰弱的身体,凭借支撑的藜杖,跳出率意的生命之舞。百年人照样可唱千年调,短暂行照样可存苍古心。

杖藜,是说人生过程的艰难,被折磨到力不能支;行歌,是说人生的旷达。尽管如此局促,如此淹蹇,泪水模糊了眼,重压压弯了腰,但我照样可以歌啸天地间!(图1-5)

## 二、无生即长生

上引懒瓒说"万法皆尔,本自无生。兀然无事坐,春来草自青","万法皆尔,本自无生"的思想,触及传统艺术永恒观念另一个向度:无生。这是从荡却外在遮蔽方面说不朽的。

无生,意思是不生不灭,也就是不以过程性时间观看世界,要透过生灭表相,去观照生命的真实。上文所说的枯藤老树新花的创造,你说它生,树已枯,你说它灭,老干上有了藤,有了花。它以生生灭灭为方便法门,来示现不生不灭的智慧。

中国艺术荒寒寂寞境界的创造,与此也有关联。如清戴熙所描绘的"崎岸无人,长江不语,荒林古刹,独鸟空盘,薄暮峭帆,使人意豁"②,就是以不生不灭的寂寞来照亮生命宇宙。

无生哲学要说一个道理:不能仅从生的表相——活泼的样态来看世界。春天是流动时间秩序中的一个片段,生机盎然也只是生命呈现的一种表征,"春来草自青",也意味着"春去群花落",仅仅从过程性、从外在状态上追求活泼生机,

① [唐]杜甫:《夜归》,[清]浦起龙:《读杜心解》卷二,北京:中华书局1961年版,第317页。以下凡引杜甫诗文皆出自此版本,不另注。
② [清]戴熙:《习苦斋画絮》卷二,清光绪十九年(1893)刻本。

图 1-5
[明] 沈周
策杖图
纸本墨笔
159.1cm×72.2cm
台北故宫博物院

(unable)

了人迹，水中没有帆影。没有"生命感"的世界，是其绘画的典型面目。

云林艺术所体现的精神义脉，不是"看世界活"，而是"让世界活"——荡却心灵的遮蔽，让世界自在呈现。

卞永誉《式古堂书画汇考》画卷二十著录云林《简村图轴》，作于1372年，为云林晚岁笔。卞永誉当时还见过此图，今已失传。吴升《大观录》卷十七亦著录此图。依他俩的记录，可知此图大概：图作暮霭山村之景，远山在望，村落俨然，汀烟寺霭，在似有若无间，幽澹而有韵致。云林题云："壬子十一月余再过简村，为香海上人作此图。并诗其上云：'简村兰若太湖东，一舸夷犹辨去踪。望里孤烟香积饭，声来远岸竹林钟。避炎野鹤曾留夏，息景汀鸥与住冬。慧海上人多道气，玄言漠密澹相从。'"图上有与云林同时代人（款"衍"，不详其人）题跋："湖头兰若人稀到，竹树森森夏积阴。碧殿云归玄鹤去，上方风过暮钟沉。映阶闲花无生法，隔岸长松不住心。欲与能仁尘外友，扁舟重载作幽寻。"①

云林的大量作品，的确能体现出"映阶闲花无生法，隔岸长松不住心"的智慧。他的"本自无生"，是让世界"万法皆尔"。②无生，才能不为时间流动所激越，不为外在表相所牵扰，荡涤遮蔽，让世界依其真实而"自尔"——这是一种没有活泼表相的活泼，即我所说的"让世界活"。

曹知白（号云西）是元山水大家，他开辟的"天风起长林，万影弄秋色。幽人期不来，空亭倚萝薜"③的画境，影响了明代以来很多艺术家。卞永誉《式古堂书画汇考》画卷二十二著录云西《江山图卷》④，作于1352年，云西款云："至

① [清]卞永誉：《式古堂书画汇考》画卷二十，杭州：浙江人民美术出版社2012年版，第1931—1932页。
② 倪瓒，晚号懒瓒，以唐代北宗大师为号，对懒瓒们的非生灭思想颇为歆慕。
③ [元]曹知白：《秋林亭子图为月屋先生作》，杨镰主编：《全元诗》，第366页。
④ [清]卞永誉：《式古堂书画汇考》画卷二十二，第1968页。曹知白（1272—1355），字贞素，号云西，元代山水大家，倪瓒极推崇其艺术。

正壬辰清和月，云西老人曹知白写赠同庵老友。"图为僧人同庵<sup>①</sup>所作。

同庵题诗十首，其中第一首云："天地存吾道，山林老更亲。闲时开碧眼，一望尽黄尘。喜得无生意，消磨有漏身。几多随幻影，都是去来人。"第三首云："生理原无住，流光不可攀。谁将新日月，换却旧容颜？独坐惟听鸟，开门但见山。幻缘消歇尽，不必更求闲。"第五首云："身已难凭借，支离各有因。暂时连四大，终是聚微尘。万籁含虚寂，诸缘露本真。从来声色里，迷误许多人。"第九首云："一性原无著，何为不自由？只因生管带，故被世迁流。不识空花影，堪怜大海沤。但开清净眼，明见一毛头。"

这些题画诗，将佛理与艺术中"无生"法的联系说得很清楚：生理原无住，流光不可攀，被"世流"所迁，终非长久之计。"无生"，是超越时间、追求永恒的大法，是融合山林、会归天地之法，除却熙熙攘攘、来来去去的慌乱，屏蔽外在目的性追逐，人与自我、他人，乃至天地间一草一木的隔阂全然打开，生命如缕缕白云在浩渺天际中飘荡。在此境中，便有了长生，有了永恒。云西老人一片萧瑟景，说的是无住心，以不生不灭法，图写生命的清明。

明代吴门艺术也重这"无生"法。沈周曾给唐寅小像题赞语说："现居士身，在有生境。作无生观，无得无证。又证六物，有物是病。打死六物，无处讨命。大光明中，了见佛性。"<sup>②</sup>其中"在有生境""作无生观"二句，是对唐寅艺术很好的概括。（图1-6）

唐寅题沈周《幽谷秋芳图》诗云："乾坤之间皆旅寄，人耶物耶有何异。但令托身得知己，东家西家何必计。……摘花卷画见石丈，请证无言第一义。"<sup>③</sup>"请证无言第一义"，禅门以不有不无、不生不灭的智慧为第一义谛，唐寅一生的花鸟、山水、人物之作，多在证此"第一义"。

---

① 释普简，字易道，号同庵，又号南屏山人，嗣法于平山林和尚，洪武间住南京天界寺，元末明初著名诗僧。与王蒙也多有交往，王蒙曾为之作《萝薛山房图》。
② ［清］陆时化：《吴越所见书画录》卷五，清乾隆怀烟阁刻本。
③ ［清］卞永誉：《式古堂书画汇考》画卷七，第1484页。

图 1-6
[元] 曹知白
扁舟吟兴图
纸本·墨笔
香港虚白斋

文徵明说唐寅："曾参石上三生话，更占山中一榻云。"① 三生，指过去生、现在生、未来生。"石上三生话"，指超越生生变灭的永恒追求，如一拳顽石，冷对世界的生灭流转；"山中一榻云"，在当下的活泼，在融入大化洪流中的俯仰。

文徵明这联诗，在一定程度上反映出文人艺术的精神旨趣：突破生生灭灭的表相，通过寂寞荒寒境界的创造，悬置外在遮蔽，虽身在一榻之中，却可让生命的云霓缥缈。

## 三、天趣即不朽

在生生、无生之外，中国艺术又从效法天地、超越知识的生命体验说不朽。

传统艺术的永恒观念，与"天趣"的追求密切相关。"天趣"，说到底就是一种同于天地不朽的趣味。追求"天趣"，大巧若拙，乃放弃对时间的知识计量，去契合永恒流转的宇宙生命节奏。何谓艺术？在中国人看来，在一定程度上，艺术就是通过人类之手，创造出与世界密合为一体的形式。高明的创造者，会将这双手留下的"人"的痕迹抹去。

中国园林以"虽由人作，宛自天开"的天趣为创造纲领，规避人工秩序，超越时间束缚。园林中曲曲的小径，随意点缀的杂花野卉，将溪水和岸边野意裹为一体的驳岸，还有那若隐若现于林木中的云墙，更有隔帘风月借过来的漏窗、便面等，都是为了表现这种"天趣"。绿意的弥漫，苔痕上阶来，湿漉漉地连成一片，如进入千古如斯的世界。

瓷器追求"雨过天青云破处，者般颜色作将来"② 的境界，瓷器是人"做"出来的——将颜色"做将来"，将形式"做将来"，但"做"却不能露出"做"的痕迹，"做"得像没有"做"过一样，"做"得像"雨过天青云破处"一样。欣赏瓷器，也在欣赏一种化入天地的智慧。没有人工痕迹，也就意味淡去作为知识性

---

① 唐寅《桃花庵图卷》上文徵明题跋。[清]孔广陶：《岳雪楼书画录》卷四，清咸丰十一年（1861）刻本。
② 传为后周柴世宗诗句，后多袭用之，或以此为中国瓷器的创造纲领。

的时间记录。

"天趣"是篆刻的最高法则，明赵宧光说："天趣流动，超然上乘。"[①] 清袁三俊说："天趣在丰神跌宕，姿致鲜举，有不期然而然之妙。远山眉，梅花妆，俱是天成，岂俗脂凡粉所能点染！"[②] 黄士陵说赵之谦得天趣之妙："近见赵㧑叔手制石，天趣自流而不入于板滞。"[③] 印章的美，是一种加入大化的美，斑驳陆离，天趣烂漫，如经造化之手摩挲，囊括历史的迷离风色，凝聚世界的云影天光。

中国艺术强调外师造化，不是"效法"外在自然，与西方的模仿说有本质区别。所谓"造化"，就意味着在"化"中"造"——化入天地生命节奏中的创造，无始无终，生生不息。艺术活动的根本，与其说为了彰显自我，倒不如说为了毫无痕迹地加入天地秩序中。

老子说："万物作焉而不辞。"（《老子》第二章）庄子说："四时有明法而不议。"（《庄子·知北游》）四时变化有清晰的秩序，天地运演有明快的节奏。中国艺术说生生，说的是一种秩序性的存在，但这种秩序，在很大程度上体现在超越人工秩序、契合生生节奏上，重在"不辞""不议"，不以知识的时间观去分隔，不以人为的秩序论去规范，这是唐宋以来艺术发展的重要法则。

在唐宋以来的文人艺术看来，四时行焉，百物兴焉，这是自然的节奏，我们将时间知识化、抽象化、目的化，就游离了自然的本旨，也失落了"四时"的真意——失落了"天趣"。时间不是扮演着破坏性角色的对象，而是因为人被表相世界俘获，被知识描述的历史俘获，脱离了"天"的节奏，而跌入"人"——知识分别的时间观念中。人们失落对永恒真义的理解，是由对时间的误解所造成的。

"时间"的概念，是近代从日语中翻译过来的。古代中国人说"时"，说"时节"，虽然有节序，但并不强调其"间"的特征。"无际"的时间观在古代中国很有影响力，从一个侧面反映出中国人以流动、绵延的目光看世界的思维方式。在

①　[清]陈克恕：《篆刻针度》卷六，清乾隆刻本。

②　[清]袁三俊：《篆刻十三略》，清顾湘《篆学丛书》本。

③　黄牧甫"阳湖许镛"白文印款识："一刀成一笔，古所谓单刀法也。今人效之者甚多，可观者殊难得。近见赵㧑叔手制一石，天趣自流而不入于板滞……"

艺术中，时间不是抽象化的概念，而是体验生命延续性的切入点。

中国艺术所言"天趣"，从另一角度看，其实就是真趣，是本心的发明。超越知识，呈现真实的体验境界，以"天"的方式存在，故而不朽。普林斯顿大学教授牟复礼（Fredrick W. Mote）说："中国文明不是将其历史寄托于建筑中……真正的历史……是心灵的历史；其不朽的元素是人类经验的瞬间。只有文艺是永存的人类瞬间唯一真正不朽的体现。"[①] 这是中国艺术的独特思想。

真实的体验即不朽，是宋元以来文人艺术的基本坚持。李流芳《无隐上人庭中有枯树根缀以杂花草蒙茸可爱因为写生戏题一诗》云："山中枯树根，偃蹇蚀风雨。久与土气亲，生意于焉聚。随手植花草，蕃息如出土。月下垂朱实，春罗剪红缕。或苔如错绣，或藤如结羽。纷然灿成致，位置疑有谱。吾画能写生，写生不写形。此景良可惜，吾手亦不轻。以画易此景，请言平不平。世人不贵真，贵假贵其名。吾画能不朽，此景有衰荣。莫言常住物，只许供山僧。"[②] 这首诗说"吾画能不朽"的道理，李流芳一生的艺术就是为了追求"不朽者"。他谈了两层意思，一是表面衰荣的自然，根源处有一种生生不已的精神，一种不朽的东西。二是说自己的体验是唯一的，此景有衰荣，吾画能不朽，景物在变化中，而我画的是自己真实的生命体验，画的是对生生无尽世界的体验，不随时间变化，所以不朽。

李流芳在《题怪石卷》中也谈到类似的观点："孟阳（按：指邹之峄）乞余画石，因买英石数十头为余润笔，以余有石癖也。灯下泼墨，题一诗云：'不费一钱买，割此三十峰。何如海岳叟，袖里出玲珑。'孟阳笑曰：'以真易假，余真折阅矣。'舍侄缁仲从旁解之曰：'且未可判价，须俟五百年后人。'知言哉！"[③]

长蘅与孟阳为终身好友，孟阳也是书画高手，二人这则笑谈，其实说的是当下生命体验的永恒特点。五百年后，当下存在早已响沉音绝，然而，看石，石应

————————

① 转引自方闻：《为什么中国绘画是历史》，方闻著，谈晟广编：《中国艺术史九讲》，上海：上海书画出版社 2016 年版，第 86 页。
② 上海市嘉定区地方志办公室编：《嘉定李流芳全集》，第 32 页。
③ 同上书，第 295 页。

在；图写这一拳顽石的画可能也在，即使不在也无妨。画摹石成，石因画显，石中画里记载一段曾经的云水故事，一段意度缱绻，就镌刻在无形的历史星空中。外在的物哪里会不朽，人造的艺术品也不会无限存在，唯有天趣在胸，真意盎然，便可和光同尘，可胜金石之固。

明李日华题画诗云："水覆茏葱树，云封洒落泉。独来还独往，疑是地行仙。"① 独与天地精神相往来，虽非神仙，却似神仙，自可千秋不朽。这种不朽观，与那种功利性的立德、立功、立言三不朽说法不同，强调当下心灵的悦适，天地博大，生命如一粒微尘，如果能心归造化，志在天趣，就有不朽之业。李日华有诗云："山中无一事，石上坐秋水。水静云影空，我心正如许。"② 我心荡漾，即有天趣，即是永恒。

陈洪绶《戏示争余书者》诗谈到笔墨生涯不朽的问题，其云：

> 吾书未必佳，人书未必丑。人以成心观，谓得未曾有。争之如攫金，不得相怨咎。请问命终时，毕竟归谁手？功业圣贤人，亦有时而朽。笔墨之小技，能得几时久？爱欲归空无，岂能长相守！③

这位命运坎坷的艺术天才认为，古往今来那些带有"爱欲"的不朽之说，都是妄念，人离开世界，如花儿谢落，即使名字、作品、功业还会被人念及，但你已无法感受这种绵延。一切都是"亦有时而朽"，没有恒在。

艺术哪里是追求不朽之地，只是予人颐养情性之所。就像戴熙所说的，"烟江夜月，万顷芦花，领其趣者，唯宾鸿数点而已"④，艺术家的心灵，如点破历史星空的缥缈孤鸿影，没有有限与无限、绵长与短暂的计量，只有心灵的优游。

这"天心浩荡"的境界，反映出"天趣"（天之趋势），乃不朽之业也。

---

① ［明］李日华：《竹嬾画媵》，潘欣信校注，杭州：西泠印社出版社 2008 年版，第 86 页。
② 同上书，第 58 页。
③ ［明］陈洪绶：《陈洪绶集》卷四，第 78—79 页。
④ ［清］戴熙：《习苦斋画絮》卷二，清光绪十九年（1893）刻本。

## 四、一朝风月下

"万古长空，一朝风月"①，禅家所推崇的最高悟道境界，也是中国艺术崇高的审美理想。当下此在的人，站在万古以来就存在的风月里，沐浴清晖，也汇入无量光明中。一入无量，无量为一，光光无限，此谓不朽之业。这是从人生存价值方面说不朽，它是传统艺术不朽观念的又一向度。

传统艺术的发展，是由"诗性"推动的。被称为"孤篇压全唐"的张若虚《春江花月夜》②，这唐诗中最美的篇章，在一定程度上呈现的就是生命圆满、汇入无量光明的智慧。

诗分四个单元，前八句为第一单元，"春江潮水连海平，海上明月共潮生。滟滟随波千万里，何处春江无月明！江流宛转绕芳甸，月照花林皆似霰；空里流霜不觉飞，汀上白沙看不见"，扣住春、江、花、月、夜五字，说江边一个春花烂漫月夜发生的故事，是诗思之由来，交代了时间、地点，更创造出一种属于自我体验的独特生命时空。江水千古流，冬去春又来，江边的春花又开了，年年如此，永远如此。而我来了，此时此刻我所面对的世界，由我心灵体验出，它是独特的、唯一的、不可重复。诗通过个人独特的体验，说超越凡常和琐屑的道理，说这江边夜晚所发生的永恒故事。

"江天一色无纤尘，皎皎空中孤月轮。江畔何人初见月？江月何年初照人？人生代代无穷已，江月年年望相似。不知江月待何人，但见长江送流水"这八句为第二单元，对着一轮明月，几乎用"天问"的方式，发而为月与人的思考：这个江畔什么人最早见到月，江月什么时候开始照着人。时间无限流转，人生代代转换，这是变；而这一轮明月，年年来望，世世来望，都是如此，这是不变。诗思在过去、现在、未来中流转，在变与不变中流转，来究竟一种终极道理。

上面两个单元说作为类存在物的人的命运，下面两个单元具体到思妇与游子的个性遭遇，谈人生的漂泊。"白云一片去悠悠，青枫浦上不胜愁。谁家今夜扁

① 唐天柱崇慧禅师语。[宋]普济：《五灯会元》卷二，第66页。
② [唐]张若虚：《春江花月夜》，[清]彭定求等编：《全唐诗》卷二十一，第267页。

舟子，何处相思明月楼？可怜楼上月裴回，应照离人妆镜台。玉户帘中卷不去，捣衣砧上拂还来。此时相望不相闻，愿逐月华流照君"，这十句为第三单元，写由月光逗引所产生的两地相思，从思妇角度说如江水一样绵长、像江花烂漫清月朗照一样美好的思念情意。人类因有情，才形成世界，"愿逐月华流照君"——愿意随着这月光去照亮你痛苦的心扉，有了牵连，生命才有意义，这牵连的情感，如清澈的月光一样纯洁光明。

最后十句从游子角度写思念，写"春半不还家"的"可怜"。然而诗并没有落在忧愁和悲伤中，诗人颖悟道，生命不光是等待，更应如春花怒放一样展开。"江水流春去欲尽，江潭落月复西斜"，春将尽，月西斜，蹉跎了时光，也就灭没了春江花月夜所赋予的生命美好。如果那样，真如陈洪绶晚年之号所言："悔迟"。"不知乘月几人归"，真正能归于永恒故乡、到达理想境界的人，是无所谓有、无所谓无的。"落月摇情满江树"，由时间流动、美好稍纵即逝所漾起的人的饱满生命状态——如圆月一样的生命状态，才是最为重要的。

诗人其实是在说，如果让春江花月夜所激越而来的纯洁璀璨的生命之光，弥漫于人的整个生命空间，将会有不一样的人生。诗所执念的永恒，就在自我当下生命的"圆满"中。《春江花月夜》这首诗，这"神一样的存在"，这青春之歌、永恒之歌，形成一种力量，引领并推动着这个王朝向浪漫、饱满的盛唐世界行进，也给后世人们带来无穷的美好和精神力量。

它所钩沉的正是"后之视今，亦犹今之视昔"（《兰亭集序》）的晋人风度——对饱满生命感的珍视。荡出时间，并非遁入消极空虚，恰恰相反，它是对人生命价值、生命底力的发现。

李白《把酒问月》诗也带有这样的节奏，诗的最后六句说："今人不见古时月，今月曾经照古人。古人今人若流水，共看明月皆如此。唯愿当歌对酒时，月光长照金樽里。"①今夜，我在这清溪边、明月下，流水中映照的明月，还是万古之前的月，小溪里流淌的水，还是千古以来绵延不绝的水。明月永在，清溪长

---

① ［唐］李白：《把酒问月》，《李太白全集》，［清］王琦注，北京：中华书局1977年版，第941页。以下凡引李白诗文皆出自此版本，不另注。

流，大化流衍，生生不息。随月光洒落，伴清溪潺湲，人就能加入永恒的生命之流中。诗中强调，人攀明月不可得，如果要"攀"——追逐，古来万事东流水，只会空空如也。月光如水，照古照今，照你照我。万古同一时，古今共明月。月光长照金樽里，永远摇曳在人自由的心空中。

类似唐代诗人的咏叹在后世缕缕不绝。《二十四诗品·洗练》有云："流水今日，明月前身。"清张商言说："'流水今日，明月前身'，余谓以禅喻诗，莫出此八字之妙。"[①] 禅之妙，诗之妙，在这永恒之思中。不是追求永恒的欲望恣肆（如树碑立传、光耀门楣、权力永在、物质的永续占有等），而是加入永恒的生命绵延中，从而实现人的生命价值。

沈周的《天池亭月图》题诗极有思致："天池有此亭，万古有此月。一月照天池，万物辉光发。不特为此亭，月亦无所私。缘有佳主人，人物两相宜。"[②] 人坐亭中，亭在池边，月光泻落，此时艺术家作亘古的思考，时空绵延，以至无限，他在当下体验里达到时空弥合，古与今合，人与天合，人融于月中、水里，会归于无际世界。月光如水，唤醒人的真性，"人物两相宜"，成一体无量之宇宙。

沈周《中秋湖中玩月》诗云："爱是中秋月满湖，尽贪佳赏亦须臾。固知万古有此月，但恐百年无老夫。鸿雁长波空眼眦，鱼龙清影乱眉须。人间乐地因人得，莫少诗篇及酒壶。"[③] 当下此在的圆满，就是永恒。

在中国艺术中，不朽，须从忧伤处说；圆满，要从残缺里看。中国传统艺术总是笼着一种淡淡忧伤，其实是攸关生命资源短缺的哀吟。从《诗经》、楚辞、《古诗十九首》的生命感喟，到阮籍、王羲之等的生命怜惜，莫不传递出岁月飘忽、生年不永的忧伤。"树犹如此，人何以堪"[④]，无数人抚摸天地风物而黯然神

① ［清］张埙：《竹叶庵文集》卷九，乾隆五十一年（1786）刻本。张埙，字商言，号瘦铜，江苏吴县（今苏州吴中区和相城区）人，乾隆三十四年（1769）进士。

② ［明］汪砢玉：《珊瑚网》卷三十七，清《文渊阁四库全书》本。

③ ［明］沈周：《沈周集》（下），张修龄、韩星婴点校，上海：上海古籍出版社2013年版，第586页。

④ ［北周］庾信：《枯树赋》，［清］倪璠注：《庾子山集注》，许逸民校点，北京：中华书局1980年版，第53页。

伤；"我卒当以乐死"①，痛快语中也有无尽忧伤。唐宋以来的诗文艺术，以种种智慧，结撰这生命资源短缺的哀曲，阳关三叠的无奈、梅花三弄的凄美、潇湘八景的怅惘、落日空山的徘徊，无不透出这样的音调。

松将朽，石会烂，沧海桑田，一切都会变，存在就说明它将不在，唯是一缕清风荡过、一片光影闪烁而已。诗人艺术家的水月之思，是为了"出离时间"——从短暂与永恒的相对计量中逃遁，从未来意义的无谓展望中走出，回到自我真实的生命中，赋予当下存在以绝对意义，赋予孤迥特立人格价值以无上风标。

## 五、茶熟香温时

重体验的中国艺术，将性灵的"度出"作为加入永恒的一种修行方式。

黄易（1744—1802，号小松，"西泠八家"之一）有一枚朱文"茶熟香温且自看"方印，章法疏朗，线条跌宕俯仰，颇有韵味。为人刻好一枚满意的印，还没拿走，匡床独坐，泡上一壶清茶，点上一炷篆香，拿起印来自我欣赏，荡着茶气，笼着香烟，此时印之好坏，身之拘牵，心之烦恼，人世间种种浮云狗马尽皆忘却，只有一颗真实的心在荡漾。茶熟香温且自看，人似乎借一缕香烟将自己"度出"了，度到一个没有烦恼和拘牵的永恒世界里。（图 1-7）

黄小松所刻这句诗来自李日华，李日华有题画诗云："霜落兼葭水国寒，浪花云影上渔竿。画成未拟将人去，茶熟香温且自看。"②诗表达的境界与

图 1-7　[清]黄易　"茶熟香温且自看"印

---

① 王羲之语，见 [唐] 房玄龄等：《晋书》，北京：中华书局 1974 年版，第 2101 页。
② [清] 周亮工：《读画录》卷一，朱天曙编校整理：《周亮工全集》第五册，南京：凤凰出版社 2008 年版，第 23 页。

黄小松颇类似。前两句写其山水小景所画内容：蒹葭苍苍，白露为霜，水面一舟静横，在浪花云影中，一人垂钓，钓出一天的寒意和清澈。后两句说画作好，求画人未拿去，搁笔自己"看"起来，香烟在他的面前缭绕，茶气在他的鬓边荡漾，他融入这温软的烟气中，糅进了画面的浪花云影里，也化入蒹葭苍苍白露为霜的"上国"间——这永恒的世界。

明末张灏在《承清馆印谱》自序中也说："每于松涛竹籁之中，浊酒一觞，炉烟一缕，觉骤雨飘风之忽过，悟浮云野马之非真。而是二集者，未尝不在焉。"[①]张灏编《承清馆印谱》初、续两集，汇文彭、沈野、汪关、何震、苏宣、李流芳等二十二位印坛大家印于其中，把玩方寸世界的妙韵，他感到无上快乐。

艺术中有"焚香读易"的话头。欧阳修有《读易》诗说："饮酒横琴销永日，焚香读易过残春。"[②]元杨维桢（号铁笛道人）《松月轩记》中说："苍松夹径数百植，林下石床云磴，荫以重轩，时焚香读易其下，月夕则鼓琴，或歌骚，或与客啸傲赋诗，仰听虚籁，俯席凉影，俨若物外境也。"[③]目对生命的"残春"——人生须臾，生命不永，需要这缕清香，需要《周易》生生的智慧，带人作性灵的腾挪。（图 1-8）

焚香和读易，都与时间有关。焚香，古人以为时间之隐语。俗话说，一炷香的工夫，形容一个时间片段。宋洪刍（字驹父）《香谱·香之事》卷下"百刻香"条说："近世尚奇香，作香篆，其文准十二辰，分一百刻，凡燃一昼夜已。"[④]

篆香是用来计时的，又被称为"无声漏"，同于滴漏的功能。这种计时方式最初在寺院中流行。唐宋时流行的百刻香，诗词中多见，就是这种篆香。它将香料盘成篆字的样子，一般是用榆树皮粉作糊，加入檀香等香料，用金属格印制成盘旋状的线香，从一端点起，香灰留下篆形印迹，人们凭借香上的刻度和均匀的

---

① 　郁重今编纂：《历代印谱序跋汇编》，杭州：西泠印社出版社 2008 年版，第 119 页。

② 　[宋] 欧阳修著，李之亮笺注：《欧阳修集编年笺注》卷十四，成都：巴蜀书社 2007 年版，第 593 页。

③ 　[元] 杨维桢著，孙小力校笺：《杨维桢全集校笺》卷六十八，上海：上海古籍出版社 2019 年版，第 2265 页。

④ 　刘幼生编校：《香学汇典》，太原：三晋出版社 2014 年版，第 33 页。

图 1-8a [宋]佚名 竹涧焚香图 26cm×20cm

图 1-8b [宋]佚名 秋窗读书图 25.8cm×26cm

燃烧速度来计算时辰。唐王建《香印》说："闲坐烧印香，满户松柏气。"① 香印，说的就是燃香留下的痕迹。唐宋诗词中有大量以燃香来表达时间感受的例子。如秦观《减字木兰花》词写道："欲见回肠，断尽金炉小篆香。"② 炉中篆香慢慢烧尽，而相思之怅惘仍不得排遣。篆香，在这里表现时间的绵长。

茶熟香温，焚香读易，由焚香说时间的刻度，咀嚼时间留下的残痕。中国艺术家由这时间之物，来说对时间的超越。缓慢焚香的过程，缕缕香烟的飘拂，香灰残痕的空无，利用这种种意象，将人们"度"出时间。

百刻香篆，将人盘绕，盘绕到无可盘绕处。香篆衡量时间，衡量到无所衡量之时。目的的追逐如香的灰烬，世事纷扰都归于眼前的青烟一缕，伴着午后的光影，更将人拉向渺不可知的天际，拉入无何有之乡。

宋徽宗《听琴图》，所画音乐场面就在香烟缭绕的氛围中。画家以极工细之笔入之，古藤上的每一朵小花，地下的苔痕历历、小草依然，乃至七弦琴的每一根琴弦，琴桌上的每一缕波纹，香几上钧窑香炉从缝隙中溢出的缕缕香烟，都画得惟妙惟肖。琴者似乎在弹《高山流水》的古曲，身旁香几上香炉飘出的缕缕香烟，充溢这静谧的空间，音声伴着香氛，直入听者灵府。而琴者身微倾，目凝结，吟揉提按，似乎也随之俯仰。琴者身后高松入云，寿藤缠绕，似乎将此声送入绵邈时空中。《听琴图》在香烟缭绕中，包含着度出时间的永恒追求。（图1-9）

陆游《焚香赋》云："厌喧哗，事幽屏，却文移，谢造请。闭阁垂帷，自放于宴寂之境。时则有二趾之几，两耳之鼎。爇明窗之宝炷，消昼漏之方永。"③ 焚香，是为了"消昼漏"，忘却时光，而"之方永"——达到无时间境界。焚香成为文人的"一味禅"。明陈道复诗云："野人无事只空忙，一卷《离骚》一炷香。不出茅庵才数日，许多秋色在林塘。"④

---

① [唐]王建：《王司马集》卷七，清《文渊阁四库全书》本。
② [宋]秦观著，徐培均笺注：《淮海居士长短句笺注》，上海：上海古籍出版社2008年版，第78页。
③ 曾枣庄、刘琳主编：《全宋文》卷四九二三，上海：上海辞书出版社、合肥：安徽教育出版社2006年版，第168页。
④ [明]陈白阳著，盛兴军、沈红、彭飞校注：《〈陈白阳集〉十卷附录一卷〉校注》，成都：电子科技大学出版社2016年版，第240页。

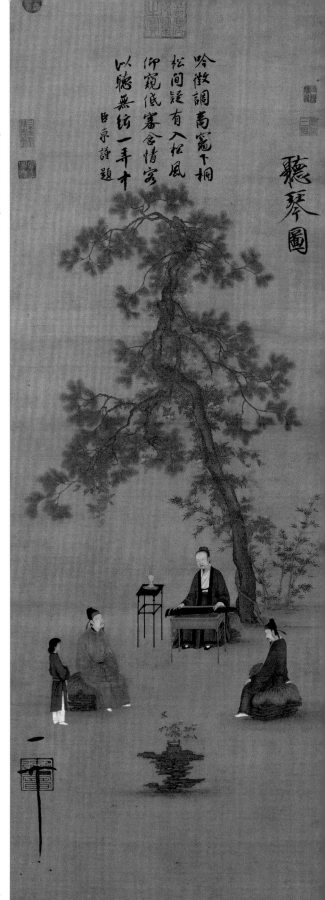

吟徵調高鼠下桐
松間疑有入松風
仰窺低審含情客
以聽無絃一弄中
臣京謹題

聽琴圖

图 1-9
[宋] 赵佶
听琴图
绢本设色
147.2cm×51.3cm
故宫博物院

　　咀嚼茶熟香温的微妙意旨，对
把握中国艺术家追求永恒的心理脉
络或有帮助。

　　第一，焚香强调时间的不可计
量。金农说："世无文殊，谁能见
赏！香温茶熟时，只好自看也。"①
临济宗师希运《宛陵录》说："不
用求真，唯须息见。所以内见外见
俱错，佛道魔道俱恶。所以文殊暂
起二见，贬向二铁围山。"②金农这
里以"文殊"来代替分别见解，说
超越知识的智慧。他的意思是说，
茶熟香温且自看，是真正的赏鉴之
路，因为发端于真实的生命体验，

①　[清]金农：《金农集》，雍琦点校，杭州：
　　浙江人民美术出版社 2016 年版，第 258 页。
②　[宋]赜藏主编集：《古尊宿语录》卷三，
　　第 40 页。

荡却知识的寻觅，才会有一片香国。

第二，茶熟香温，说一种空幻境界。雪压竹窗，香浮瓦鼎，将人导入空茫中。北宋晁补之《生查子·夏日即事》词云："却挂小帘钩，一缕炉烟袅。"[①]正是庭空月无影，梦暖雪生香，香气四溢，带着人作性灵的腾挪。陈洪绶《暂息》诗云："不坐小窗香一炷，那知暂息百年身。"[②]一炷清香闲坐，影影绰绰，似幻非真，在美好体验里，"暂息百年身"——时间中挣扎的生命于此获得安宁。

《楞严经》卷五云："香严童子即从座起，顶礼佛足而白佛言：'我闻如来教我谛观诸有为相，我时辞佛，宴晦清斋，见诸比丘烧沉水香，香气寂然，来入鼻中。我观此气，非木非空，非烟非火，去无所著，来无所从，由是意销，发明无漏。'"佛教中通过焚香的"无声漏"（时间性存在），来体会"无漏"（与"有漏"相对，说离烦恼垢染之清净法）的智慧。

佛教六根所对，谓之六境（眼之于色，耳之于声，鼻之于香，舌之于味，身之于触，意之于法）。茶熟香温，由色、香、味三境入手，谈一切分别法的空幻不实。茶烟荡漾，一炷清香，眼之于色，若有若无；香气缭绕，似淡若浓，鼻之于香，也在有无间；而舌之于味，清茗在舌，淡泊自在，说味中的无味。茶熟香温，香味妙色，三者皆归空茫，灭没时间计量，臻于无限境界。所谓味无味中得真味，香非香处入清空。

宋惠洪《寄岳麓禅师三首》其一云："数笔湘山衰眼力，一犁春雨隔清谈。遥知稳靠蒲团处，碧篆香消柏子庵。"[③]看画中的数笔湘山，象而非象（所以说"衰眼力"），春雨绵绵中看远山，也在似有若无间。静室里独坐，伴着人的是缕缕篆香，偶尔还听到禅院里柏树子落地的声音（寓涵赵州"庭前柏树子"典故意），一切都在说虚幻，说从知识藩篱中的遁逃。

"无声漏"中"漏"出的"无漏"法，于香雾缥缈中得之。

---

① 唐圭璋编：《全宋词》，北京：中华书局1965年版，第556页。

② ［明］陈洪绶：《陈洪绶集》卷八，第255页。

③ ［宋］释惠洪著，〔日〕释廓门贯彻注：《注石门文字禅》卷十一，张伯伟、郭醒、童岭、卞东波点校，北京：中华书局2012年版，第1226页。

第三，艺道中人说焚香，不光是摆设，而是暗喻体验的真实。如陆游《焚香赋》所说，"既卷舒而缥缈，复聚散而轮囷"①，所重在性灵腾挪。南宋赵希鹄《洞天清禄序》有一段著名论述：

> 殊不知吾辈自有乐地，悦目初不在色，盈耳初不在声。尝见前辈诸老先生，多蓄法书、名画、古琴、旧研，良以是也。明窗净几，罗列布置，篆香居中，佳客玉立相映，时取古人妙迹，以观鸟篆蜗书、奇峰远水、摩挲钟鼎，亲见商周，端研涌岩泉，焦桐鸣玉佩，不知身居人世。所谓受用清福，孰有逾此者乎！是境也，阆苑瑶池，未必是过……②

鉴古者，在一炷清香的氤氲中，缥缈于万古之间，不知人在何时，身居何处。鉴古不在悦目，而在悦心；不在古今，而在当下直接的感受。眼前的奇物，如篆香留下的历历灰痕，曾经摩挲它的人尽归虚无，只留下斑斑陈迹，供当下的人把玩。唐宋以来鉴古者有一不言之说：美的把玩，不可执着。美，在心，而不在目；腾踔于时间之外，又寓形于凡常之中。

第四，心斋习妙香，焚香是一种灵性修为。在焚香中"斋心"，体会静中的端倪，进入非时间境界。

沈周《雨中自遣》诗云："生涯牢落髩苍浪，薄薄湖田岁岁荒。未惯向人成俯仰，自须随事作行藏。遥天积雨双洰白，细雨重林一鸟黄。心静日长无所作，瓦炉添火慢焚香。"③瓦炉添火慢焚香，使他产生山静似太古、日长如小年的感觉。

沈周自题《幽居诗意图》云："焚香净扫地，隐几细开编。取足一生内，泛观千古前。风疏黄叶径，霞发夕阳天。物理终消歇，幽居觉自妍。"④隐几焚香静

① 曾枣庄、刘琳主编：《全宋文》卷四九二三，第168页。
② 同上书，第408页。
③ [明]沈周：《沈周集》（上），第146—147页。
④ [明]汪砢玉：《珊瑚网》卷三十七，清《文渊阁四库全书》本。

读中，超越时间和历史，"洗京洛之风尘"①，感受饱满的生命在奔突。这位特别善于描绘静夜体验的诗人，在《秋夜独坐》诗中写道："万事萦思独坐中，炉香深处性灵空。药如效世黄金贱，年莫瞒人白发公。疏竹画窗因借月，堕樵惊屋偶乘风。且来拂簟寻高卧，梦境浮生一笑同。"②岁月飘忽，性灵不居，一炉清香，带他作心灵的远行，飘过一切执着，直达永恒。他的意念在"炉香深处"。

书画高手文徵明也是一位灵性诗人，其《独坐》诗道："独坐茅檐静，澄怀道味长。年光付书卷，幽事续炉香。"③焚香独坐，是他的"幽事"，香烟轻笼慢回，心意也随之沉潜往复，直有天高地迥、道味悠长之感。

明李流芳对此茶熟香温境界最是倾心。他有诗云："茶熟香微冷竹炉，芙蓉的的向人孤。谁能蘸笔西湖里，貌出孤山宝石图。"④钱谦益说李流芳在南翔的檀园，"水木清华，市嚣不至，一树一石，皆长蘅父子手自位置。琴桌萧闲，香茗郁烈，客过之者，恍如身在图画中"⑤。

宋元以来文人艺术推重的永恒境界，常常要到茶熟香温中去观取。

## 结　语

李流芳《题瀛海仙居图》四首诗，以顶针的形式，四诗连环，说一种超越岁月的往来之趣：

闲居不识几春秋，瀛海滔滔昼夜流。无限沧桑增感慨，浪花淘尽古今愁。
浪花淘尽古今愁，富贵功名罔自求。学得神仙消遣法，不随尘世共沉浮。
不随尘世共沉浮，岁月循环任去留。万顷波涛涌明月，一生心事付沙鸥。

---

① 曾枣庄、刘琳主编：《全宋文》卷四九二三，第169页。
② [明]沈周：《沈周集》（下），第593页。
③ [明]文徵明：《文徵明集》卷六，周道振辑校，上海：上海古籍出版社2014年版，第97页。
④ 上海市嘉定区地方志办公室编：《嘉定李流芳全集》，第164页。
⑤ [清]钱谦益：《列朝诗集小传》丁集卷三上《李流芳传》，清顺治九年（1652）毛氏汲古阁刻本。

一生心事付沙鸥，赢得心神物外游。抛却琴书侪鹤侣，闲居不识几春秋。

款云："用大李将军画法，并缀以小诗四章，以遣晴窗之永。"[①] 面对春秋无限、瀛海滔滔，我唯能俯仰一生，不共世事沉浮，看万顷波涛中涌出一轮明月，心付飘飘沙鸥在天际飞翔。

"晴窗之永"，此四字正概括出中国艺术永恒追求之大旨。艺林中人的生命"永"意，不是到身后的绵延中寻找，而就在当下的"晴窗"下体得。

---

① 上海市嘉定区地方志办公室编：《嘉定李流芳全集》，第 349—350 页。

# 第二章　抹去瞬间

传统艺术哲学有个"时空圆点"问题。在体验过程中，消弭心物对境关系，于当下（时）、此在（空）突然"跌入"无物无我的纯粹境界中，时空似凝聚成一个点。中国艺术讲瞬间永恒，讲一即一切，都涉及这"时空圆点"。

研究界有将这"时空圆点"和海德格尔的"枪尖"理论进行比较，认为"时空圆点"是一种体验境界，这境界是历史的凝固形式，是过去与未来的交叉点和集中点，体现出与"枪尖"理论相近的内涵。有的研究认为，作为"当下"的"时空圆点"，就意味着一个特定时刻从连续的历史过程中"爆裂出来"，是一种"历史缩略物"。

其实，中国境界哲学的"时空圆点"，既不是"枪尖"，也不是"历史缩略物"，其基本特点在时空之截断，它是非时空的，也是非历史的，不与过去和未来"作对"，这一圆点不是经验、知识、记忆的累积，也非未来的"先在"形式。

宋代僧人道璨吟"采菊东篱下，悠然见南山"有感，作诗云："天地一东篱，万古一重九。"① 明沈周有诗云："千古陶潜晋征士，乾坤独在此篱中。"② 道璨和沈周所谈的就是这"时空圆点"。天地无边，时间绵延，无限的时空，都会归于重九东篱下这瞬间的飘瞥中。元杨维桢诗云："万里乾坤秋似水，一窗灯火夜如

---

① [宋]道璨：《潜上人求菊山》，《柳塘外集》卷一，清《文渊阁四库全书本》。"天地一东篱，万古一重九"这联诗曾受到美学家宗白华的关注（宗白华：《中国美学史论集》，合肥：安徽教育出版社 2000 年版，第 73 页）。道璨（？—1271），临济宗大慧派僧人，吉安（今属江西）人，号无文。俗姓陶，渊明后人。曾于饶州（今江西鄱阳县）荐福寺开堂，后任庐山开先华藏禅寺住持。工诗文，著《柳塘外集》等。
② [明]沈周：《题五柳庄图》，[清]卞永誉：《式古堂书画汇考》画卷三，第 2072 页。

年。"① 灯火阑珊，我在窗前，月下一汪湖水，波光潋滟，万里乾坤，千载绵延，就在这清浅如许的波光中闪烁。他所感会的也是这"时空圆点"。这就如同禅宗所说的："无边刹境自他不离于毫端，十世古今始终不出于当念。"② 前一句说无限空间凝结于一点，后一句说绵延时间归于刹那一念间，说的是一沤大海、微尘大千的道理。

中国诗人艺术家心目中"一即一切"的"时空圆点"，并非知识意义上的"量"的广延，其理论核心是时空超越。大体包括四个层次的内涵：一是"无时"，不是短暂的片刻，它是"非瞬间"的体验境界。瞬间即永恒，意思是，没有瞬间没有永恒，去除瞬间永恒的"量"上驰思，才是真正的觉者。二是"有时"，即"存有之时"。生命体验臻于无遮蔽状态，豁然澄明，此为"有时"。"有时"之"有"，乃是生命依其真性而存在。"时"，与其说标示的是时间的节序，倒不如说是一种非时间存在。三是"此时"，纯粹体验中生命境界的形成，是唯一的，不可重复。乾坤独在此篱中，千秋唯在此刻里，所谓"斯时矣有斯感"。它不是什么"高峰体验"，而就是生命依其真性而展开的平常心。四是"及时"，艺术的根本价值，在于让人恢复饱满的生命状态，"及时"，避却知识的追寻和功利的角逐，在超越时空的纯粹体验中，契合大化生命，"及"于天，"及"于生。

"时空圆点"所具有的四层内涵，一就抹去瞬间而言，二就归复真性（"有"）而言，三就境界成立（"此"）而言，四就生命意义实现（"及"）而言，反映出传统艺术哲学对"瞬间性"理解的独特思路。本章围绕这四个层次，谈一些认识。

---

① [元]杨维桢《访倪元镇不遇》："霜满船蓬月满天，飘零孤客不成眠。居山久慕陶弘景，蹈海深惭鲁仲连。万里乾坤秋似水，一窗灯火夜如年。白头未遂终焉计，犹欠苏门二顷田。"杨镰主编：《全元诗》，第 255 页。

② [明]瞿汝稷编撰：《指月录》卷二十五，德贤、侯剑整理，成都：巴蜀书社 2012 年版，第 755 页。

## 一、无时

上一章讨论永恒即在此，提到"万古长空，一朝风月"的说法，中国艺术的体验世界，表面看来，重视的是一个特别的时间点，或者说一个体现永恒的片刻，其实，它的基本特点恰是要抹去瞬间，超越瞬间与永恒的知识相对，直入无言默会的境界。

正因此，纯粹体验乃是"无时"，具有"非时间"的特点。它与一般理解中作为时间存在的瞬间有如下五方面差异：

第一，从时间分隔的刻度看，一般所说的瞬间指"特定之时"，流动过程中的一个短暂空隙。时间，具有"间"的特点。佛教将瞬间称为一刹那，意译须臾、念顷，即一个心念起动之间，是时间的最小单位，所谓壮士一弹指，有六十刹那。一刹那间，具生住异灭四相，所以说无常。刹那具有时间分隔的特点。耶鲁大学艺术史教授库布勒在《时间的形状》一书中以诗的语言描述道："现在（actuality）是灯塔闪烁之间的黑暗；是手表滴答声之间的片刻；是不断悄然穿过时间的空白间隔：过去与未来之间的断裂；旋转磁场两极之间的间隙，微不足道的渺小却是绝对的真实。没有事情发生时现在是交替不绝的暂停。现在是事件之间的空虚。"①

而中国传统艺术体验中的境界，是要抹去这样的刻度。"天地一东篱，万古一重九"的时空圆点，不是短暂片刻之览观，而是出离时空之境界，这里没有时间的空白和间隙（"间"）。体验是对时间的淡忘。山静似太古，日长如小年，瞬间体验是要将人从时间的碾压中解救出来，让生命之花依其真性而绽放。

第二，从时间粘带的空间存在看，一般理解的瞬间指"固有之时"，一个特定时间点出现的特定现象，如春天花开，秋天叶落。瞬间意味着时空秩序中的一个节点，即"时节"，从时空关系特点看，时间具有"节"的特点。亚里士多德

---

① 〔美〕乔治·库布勒：《时间的形状：造物史研究简论》，郭伟其译，北京：商务印书馆2019年版，第19页。

说，"时间是什么"，需要通过"时间是运动的什么"才能获得答案，时间与运动是互相确认的。但作为纯粹体验的境界，并非指向某个空间现象出现的固有时间点，乾坤独在此篱中，显然不是说在重阳节这个特别时间点有菊花可采的事实。苏轼《百步洪》诗云："我生乘化日夜逝，坐觉一念逾新罗。纷纷争夺醉梦里，岂信荆棘埋铜驼。觉来俯仰失千劫，回视此水殊委蛇。君看岸边苍石上，古来篙眼如蜂窠。但应此心无所住，造物虽驶如吾何。"[①] 岁月如流，一念之间，鹞子已过新罗国，在瞬息万变的世界中，去迷恋，去追逐，终如铜驼荆棘，只能留下一片惘然。瞬间永恒的体验，要从"固有之时"的"节序"中走出。

第三，从感官经验角度看，一般理解的瞬间，意味着"目前之时"，事物出现在某个片刻，是现在，是当顷，强调瞬间性，重视的是直接的感官经验。而体验哲学中的"无时"境界与此有根本差异。说西方就在目前、当下即是充满，并不意味重视当下、目前所见的感官经验。有僧问唐代惟宽禅师："道在何处?"惟宽说："只在目前。"[②] 他强调的不是直接的感官经验，而是突破目前、当下，进入纯粹妙悟中。艺术中的纯粹体验正类于此，它的根本特点是没有"现在"。俯仰之间，已为陈迹，不在目前，而在性灵的飞旋。

第四，从生灭的角度看，一般理解的瞬间是从过去流动至今的现在，是过去的终点，又是未来的发端。这种时间界内的瞬间观，是倏生倏灭的，是过程性展开，"生灭"是其根本特性之一。而中国艺术的纯粹体验是非生灭的，如庄子所说的"无古今"，佛家所说的"无生法忍"。元哲学家郝大通《念奴娇·无俗念》词下半阕说："放开匣地清风，迷云散尽，露出青霄月。万里乾坤明似水，一色寒光皎洁。玉户推开，珠帘高卷，坐对千岩雪。人牛不见，悟个不生不灭。"[③] "悟个不生不灭"，是宋元以来艺术中追求的生命智慧。

第五，从历史和知识的角度看，一般理解的瞬间，是过去而来的知识凝聚点，库布勒说："现在就是风暴之眼，它是一颗带有微小孔眼的钻石，通过这个

① [宋]苏轼:《苏轼诗集》卷十七,[清]王文诰辑注,孔凡礼点校,北京:中华书局1982年版,第892页。
② [宋]普济:《五灯会元》卷三,第166页。惟宽是唐兴善寺高僧,与白居易大致同时代。
③ 唐圭璋编:《全金元词》,第423页。

微孔，组成当下可能性的那些铸块（ingots）与坯料（billets）便被引入过去的事件之中。"[①] 而中国传统艺术纯粹体验中的瞬间，根本特点之一是"非历史性"，天地一东篱，万古一重九，其旨意在时空之截断，它是非历史的。如董其昌所说"不与众缘作对"[②]。

综此可见，中国艺术的时空圆点，这当下即成的生命妙悟，人们常以"瞬间永恒""瞬间体验"去描述它，但它却是一种绝于时间的体验事实，挣脱时间粘系，进入不生不死、无古无今的境界，由此畅游生命之乐。

如元代画家倪瓒（号云林子）的画，似乎在做一种"时间游戏"。画中题识喜欢作清晰的时间交代，甚至详细注明在何地、因何事、为何人画，交代自己当时的处境，或分别，或追忆，或席间信笔，时、空都是具体的。而他的画面空间却极力荡去一切时间印记，似乎在作"时间的遁逃"，没有时代痕迹，是非叙述性的，超越记录知识、历史的模式，以一种"普遍性符号"表达他的纯思。他的画还极力抹去运动性暗示。造型艺术往往重视捕捉一个最具张力的片刻，德国美学家莱辛在《拉奥孔》中通过希腊雕塑对此有详细分析。而云林艺术却是非叙述的，荡去化静为动的瞬间性特点，一任其寂寞，勠力创造一种水不流、花不开、鸟不飞、云不飘的永恒寂寞世界。如果以西语中动词的时态来作比较，云林的画可以说没有动词，乃是名词的叠加，因而没有时态变化，具有一种"不老"的特性。出现在画面中的视觉符号，似都从变化的节律中逃出。他的视觉空间，是一个非变化、无生灭的世界，既不枯朽，也不葱翠，既不繁茂，也不凋零，尽可能删汰可能造成过程性表述的语义暗示。

如藏于上海博物馆的《溪山图》（图 2-1），骨清气爽，题作于"至正甲辰四月一日"，时在 1364 年暮春，云林为阳羡名士周伯昂所画。近景坡陀上画老木三本，树干以渴笔勾出轮廓，复经皴擦点染，枯淡中出秀润。江面空阔，淡水无波，以侧笔勾出远山轮廓，似立而非立，缥缈而无着。山石画法干湿互进，间用

---

① 〔美〕乔治·库布勒：《时间的形状：造物史研究简论》，第 20 页。
② 〔明〕董其昌：《画禅室随笔》卷四，叶子卿校，杭州：浙江人民美术出版社 2016 年版，第 115 页。

图 2-1b　[元]倪瓒　溪山图（局部）

图 2-1a　[元]倪瓒　溪山图　纸本墨笔　116.5cm×35cm
1364 年　上海博物馆

积墨，云林晚岁墨法精微于此可见。

　　图上自题云："荆溪周隐士，邀我画溪山。流水初无竞，归云意自闲。风花春烂熳，雨藓石斓班（斑）。书画终为友，轻舟数往还。"诗中描绘春意阑珊、群花自落的境界，画面气氛却使人有时空错位之感，分明是冷寒历历。四年后（至正戊申，1368）的六月，倪瓒养病静轩时，曾两题此画，其一作于是月初一："汀烟冉冉覆湖波，六月寒生浅翠蛾。独爱窗前蕉叶大，绿罗高扇受风多。是日阴寒袭人。"初五又题："点点青苔欲上衣，一池春水鹤雏飞。荒村阒寂人稀到，只有书舟傍竹扉。"[①]一池春水，六月寒生，以及风花春烂熳，在时间流转中，他感受着这世界的气息变化，徜徉于生成变坏的时间之河中。画面空间是冰一样的冷，时间永远凝固在秋意萧瑟中，不让风起，不许波动，斥退一切喧嚣，鸟不曾飞入，舟未曾驶进，品茗清话的人也未到来，绝灭一切人境中出没的符号，天地就是如月宫般冷寒的四野。

　　宋元以来的很多艺术家，一如倪瓒，以他们的荒寒历落，来铸造不与众相作对的"无时"世界。明清以来艺术家津津乐道的"冷元人气象"，其实就是一种"无时"艺术。

## 二、有时

　　艺术中的"无时"相状，是为了呈现生命的"有时"。

　　"有时"，是传统艺术哲学关于生命境界呈现的概念。在当下直接体验中，荡却遮蔽，让生命真性莹然呈现。"有时"，意即"存有之时"，真性呈现之时。作为一个概念，其使用并不广泛，但是这一概念的内涵却在唐宋以来艺术观念（尤其是文人艺术观念）中多有体现。

　　"有时"，在中国古代文献中大体有三意：一是"有时候"，指出现的频率；二是适时出现，万物荣枯各有时，此就事物发展的秩序而言；三是"有之时"，

---

① 杨镰主编：《全元诗》，第213页。

即真性显现之时，这是一个哲学术语。如唐代哲学家李翱赠药山惟俨诗云："选得幽居惬野情，终年无送亦无迎。有时直上孤峰顶，月下披云啸一声。"[①] 这里的"有时"，就不是"有时候""偶尔"的意思，而指的是自性圆满之时。无送无迎，不来不去，这超越时空的"有时"，乃"显露真实之时"。

"有时"（存有之时）是中国佛教哲学中的一个概念。禅宗是一种强调"时间突围"的宗教，被称为"时教"，特别重视"时节因缘"学说，瞬间妙悟是禅门当家学说。圜悟克勤（1063—1135）说："禅家流，欲知佛性义，当观时节因缘。谓之教外别传，单传心印，直指人心，见性成佛。释迦老子四十九年住世，三百六十会，开谈顿渐权实，谓之一代时教。"[②] 顿渐权实，方便法门，是围绕时间而展开的。这"一代时教"，奉行直接本心、超越时间、当下即成的教法。百丈怀海（约720—814）说："欲识佛性义，当观时节因缘。时节若至，其理自彰。"[③] 百丈所概括的佛经这几句话，是禅门箴言。他对弟子沩山灵祐（771—853）说："经云：欲识佛性义，当观时节因缘。时节既至，如迷忽悟，如忘忽忆，方省己物不从他得。故祖师云：悟了同未悟，无心亦无法。只是无虚妄凡圣等心，本来心法元自备足。"[④] 佛性待妙悟之时节因缘，一朝呈露，圆满俱足。"佛性"在"时节因缘"中呈露，乃是"有"之"时"者也。克勤的弟子大慧宗杲（1089—1163）对此有细密阐释，他说：

> "欲识佛性义，当观时节因缘。时节若至，其理自彰。"且道：即今是甚么时节，莫是坐底坐、立底立，莫是春雨如膏、春云如鹤么，莫是香烟匌匝、灯烛荧煌么，莫是僧俗交参、同会一处么？若恁么，只见一边。须知微尘诸佛，出世降王宫、坐道场、转法轮、降魔军、度众生、入涅槃，总不出这个时节。诸人若信得，及"无边刹境自他不隔于毫端，十世古今始终不离

---

① ［宋］普济：《五灯会元》卷五，第 261 页。
② ［宋］圜悟克勤：《碧岩录》卷二，《大正藏》第四十八册，第 154 页。
③ ［宋］普济：《五灯会元》卷十九，第 1275 页。
④ 同上书，第 520 页。

于当念"。①

　　在宗杲看来，有两种"时节"。一种是表面的时节，那是外在时间的流动。时间，空间，人所处位置，是什么天气，什么环境，什么气氛，等等，这是一种时节，即宗杲所说"只见一边"的"一边"。它是对外境的描述，指某个具体的"瞬间"（时间）、"目前"（空间）的存在，是"眼前光景"。另一种时节乃是"有时"，当下圆满的时节，实相显现的时节，它是非时间的。良价《宝镜三昧歌》称为："因缘时节，寂然昭著。细入无间，大绝方所。"② 在这样的时节，"一时"就是十世古今，"一尘"都是无边刹境，它是一种"大绝方所"的悟境。这一悟境是呈现"佛性义"的"时节因缘"，也就是"有时"。宗杲所说的"须知微尘诸佛，出世降王宫、坐道场、转法轮、降魔军、度众生、入涅槃，总不出这个时节"，所列者众，无非要说明，只要真性澄明，处处都是"时节"。

　　其实马祖大师的著名话头，"我有时扬眉瞬目，有时不扬眉瞬目。有时扬眉瞬目者是，有时扬眉瞬目者不是"③，就是让人们放弃"有时候"（时间界内的知识葛藤），而臻于妙悟的"有时"（存有之时）。灵云悟桃花的关键，也是由作为时间秩序的"有时"（春来桃花开），而进入无时间的永在桃花（存有之时）。

　　日本曹洞宗创教宗主道元（1200—1253）非常重视"有时"概念，他提出的"有时之而今"的说法，触及禅宗"让生命真性呈现"的理论内核。傅伟勋先生给予很高评价。傅先生认为道元之思想，甚至有过于海德格尔之存在哲学。傅先生说："海德格划分'有（存在）（Being）'与'时（时间）（time）'，道元则并谈'有时'（Being-time），'有'（每一存在与现象）即'时'（永恒的存在），'时'即'有'（Being is time，time is Being），如此将龙树以来有非时间化之嫌的大乘佛教'缘起性空'观予以时间化，即'有时之而今'现成化（每一'有时'即是现

① ［宋］宗杲：《大慧普觉禅师语录》卷九，《大正藏》第四十七册，第848页。
② ［明］瞿汝稷编撰：《指目录》卷十六，第477页。
③ ［宋］赜藏主编集：《古尊宿语录》卷二十九，第551页。

成公案，即是绝对不二的永恒）。"①

道元《正法眼藏》列"有时"一节，云：

> 虽然如此，于不学佛法之凡夫时节，皆有见解，闻及"有时"之言，即思：有时变成三头八臂，有时变成丈六八尺，有如渡河过山一样。山河虽然现存，我已渡过，现今处于玉殿珠楼，山河乃是与我天与地。然而道理并不限于此一条。所谓过山渡河之时，已有我在，我应有时。我既然已有，时不应离去。时既非往来之相，则山上之时，即是有时之而今也。时如保任去来之相，则于我存有有时之而今也。此即有时也。上山渡河之彼时，岂不吞却、吐却玉殿珠楼之此时耶？②

道元是一位敏感的学者，他抓住禅宗的"时节因缘"学说，论述他的"有时"概念："有时"，与"凡夫时节"（宗杲所谓"只在一边"的时节）——一般人观念中的时间感不同，它是"真性"呈现之时。一悟之后，时时处处，都是"有时之而今"，是"有时"（being-time）在当下之显现。

"有时"（存有之时），是中国传统艺术哲学推崇的悟境。白居易《白蘋洲五亭记》曰："大凡地有胜境，得人而后发。人有心匠，得物而后开。境心相遇，固有时耶？"③他的意思是，心与外境相遇相合，冥然一体，这瞬间成立的体验境界，是"固有时耶？"——生命本然真性呈现的时刻。有，真性的圆满；时，豁然呈现的境界。

白居易《大林寺桃花》诗所反映的，就是从知识界内的"有时候"达到呈现生命真性的"有时"之悟境。"人间四月芳菲尽，山寺桃花始盛开。长恨春

---

① 傅伟勋：《道元》，台北：东大图书股份有限公司1996年版，第111页。
② 同上书，第116页。
③ ［唐］白居易撰，谢思炜校注：《白居易文集校注》卷三十四，北京：中华书局2011年版，第2005页。以下凡引白居易文皆出自此版本，不另注。

归无觅处，不知转入此中来"①，山下桃花已落，山上桃花始放。诗绝非写气候、空间差异所导致的花期变化，而意在"恍然若别造一世界"。这个"别造"世界，就是他所说的"固有时耶"。他在纯粹体验中，获得真性呈现的"时节因缘"。

陶渊明一生的努力，似乎就是为了"让生命真性无遮蔽地呈现"，他视这生命的"有之时"为人生理想。《扇上画赞》是陶渊明为扇面高士图所作赞语，类似后代题画跋。其中涉及九位隐士，在一一叙述这些隐士的行为前，有几句诗写道："三五道邈，淳风日尽，九流参差，互相推陨。形逐物迁，心无常准，是以达人，有时而隐。"所谓"达人"，指不为历史所裹挟的人。"有时而隐"，此"有时"，不是或然的时间感（有时这样做，有时那样做），而是"有"之"时"，是契合真实生命之"时"，或者说是"存有"之"时"。

陶渊明的"得时""得生"说，思想实质就是"有时"。其《归去来兮辞》说："木欣欣以向荣，泉涓涓而始流。善万物之得时，感吾生之行休。已矣乎，寓形宇内复几时，曷不委心任去留？胡为乎遑遑兮欲何之？""善万物之得时"，赞叹万物依其时而存在。"得时"有两层意思：依其自然生命逻辑而存在；正因依其真性而存在，故生而有得。木欣欣以向荣，泉涓涓而始流，大化如流，皆依其真性而存，而人为何要踟蹰在"吾生之行休"的痛苦行旅中，为生命短促、迅速走向终结而感叹？为何不像万化一样，依其"时"而存？"委心任去留"，即他所说的"委运任化"，纵浪大化之中，从而获得真实的生命存在，便是"得时"。陶渊明认为，人如能实现此生的饱满（得其生），就是"得时"。

陶渊明《饮酒二十首》其七云："秋菊有佳色，裛露掇其英。泛此忘忧物，远我遗世情。一觞聊独进，杯尽壶自倾。日入群动息，归鸟趣林鸣。啸傲东轩下，聊复得此生。"苏轼读此诗最后两句，反问道："靖节以无事自适为得此生，

---

① 〔唐〕白居易撰，谢思炜校注：《白居易诗集校注》卷十六，北京：中华书局2015年版，第1307页。以下凡引白居易诗皆出自此版本，不另注。

则凡役于物者，非失此生耶?"（《题渊明诗三首》）苏轼敏感的发问，实则触及"有时"——让存在无遮蔽呈现的思想内核。苏轼所发掘陶渊明的思想内涵有二：一是安顿此生，颐养生命，达到"自适"境界，是存在获得价值意义的根本。这才是真正的生，才能尽享此生之乐。陶渊明"啸傲东轩下"，在"忘忧""遗世"中，融入世界的群动，让生命"即时"展开，故为"时"。此"时"是生命意义的饱满呈现，此之为"得"，故为"有"。二是世俗为名而生，为欲而生，为控制外在世界、与物相磨相戛而生，不能"得时"而展开，此非其生也，是人的真实生命（性）的坠落，是"有"（存有）的坠落。

陶渊明说："斯晨斯夕，言息其庐。"（《时运》）此八字，简直可与禅宗"春有百花秋有月，夏有凉风冬有雪。若无闲事挂心头，便是人间好时节"诗偈同参。早晨有晨曦微露，夜晚有月在高枝，依其性而存在，就是"得时"，就是"时之有者也"。他要抓住生命的"时节因缘"，并不是对突然降临的"瞬间"的等待，如西方心理学所说的"高峰体验"，而是平凡地存在，依其真性地存在，时时都是好时，日日都是好日。每一时，都是"存有之时"。

王夫之的"现量"说，也触及"有时"说的核心意旨。"现量"说主要出自其《相宗络索》一书，该书是一部关于中国佛学"相宗"（又称唯识宗、法相宗）大义的简易读本，其中简述唯识宗的量论主张，涉及"三量"（现量、比量、非量），其论"现量"云："现量：现者，有现在义，有现成义，有显现真实义。现在，不缘过去作影。现成，一触即觉，不假思量计较。显现真实，乃彼之体性本自如此，显现无疑，不参虚妄。"[①] 王夫之所说"现量"中的"现成义"——当下成就，显现真实，圆满俱足，说的就是"让生命真性无遮蔽呈现"的"有时"的

① [明]王夫之：《船山全书》第十三册，船山全书编辑委员会编校，长沙：岳麓书社1996年版，第536页。《成唯识论》有"三自性"学说，即遍计所执性、依他起性与圆成实性，王夫之用来解释"三量"。他说："现量乃圆成实性显现影子，然犹非实性本量。比量是依他起性所成，非量是偏计性妄生。"（同上书，第538页）圆成实性有三义，即圆、成、实。圆为圆满，真如圆满自足，无稍欠缺。成为成就，不生不灭，实体常存。实为真实义，体性真实。王夫之所概括的现量三义（现在义、现成义、显现真实义），即来源于此。

道理。现量"不缘过去作影",截断时间联系,唯在当下体验中。他说:"'长河落日圆',初无定景;'隔水问樵夫',初非想得。则禅家所谓现量也。"① 当下圆成,现量所得,让生命真性显现出来。

## 三、此时

传统艺术哲学对瞬间性的理解,还与另外一个概念相关:"此时"。这里所说的"此时",不是时间绵延中的一个短暂片刻(瞬间),乃是纯粹体验境界成立之标志。我们可从以下三方面理解"此时"的内涵。

第一,此其时者也。

道璨所说的"天地一东篱",就空间而言,即一尘一切尘;"万古一重九",即一时一切时。这个偏僻而狭小的空间,就是浩渺的天地;这个重九日的片刻,就是万古的绵长。道璨体会渊明的境界,说的是当下圆满生命境界之成立,没有目前与广远的分别,没有瞬间与永恒的判隔,超越"量"的知识分别,便有"此时"。

说"此时",绝非强调当下时间的重要性。过去是"已经过去",未来是"还未到来",就存在而言,过去不是,未来不是,难道只有现在是存在,是真实?当然不是。每一个"现在"都是过去,刹那刹那,都无固实,如果从时间过程上着眼,就永无真实之体验。传统艺术哲学对当下存在的强调,根本特点是对现在、目前的超越。

法国哲学家朱利安(François Jullien,又译于连)曾谈到对"现在"的理解:"至于'现在'则可透过与其他时态的对立让永恒脱离时间的秩序:定义永恒的是永恒现在'存在',因为人们不能说永恒曾经存在或将要存在。"② 他从时间的秩序上谈"现在",与中国艺术体验境界的"此时"有重要差异,因为"此时"

① 〔明〕王夫之:《夕堂永日绪论内编》,《船山全书》第十五册,第821页。
② 〔法〕朱利安:《论"时间":生活哲学的要素》,张君懿译,北京:北京大学出版社2016年版,第23页。

的根本，就是对"时态"的超越。

日本收藏家白洲正子从生活中的普通感会角度，谈她对"一期一会"的理解，倒与中国艺术观念中的"此时"意有相合：

> 　　这里的"宾客"有时不一定是人，也许是樱花、风声，或是旅途上倏忽入目的景色。只要想着眼前的事物一见之后就是永别，一切便如初次相见，美好而生动。旅途上与人偶遇也一样。"一期一会"未必一定发生在茶室里。
>
> 　　樱花也好，红叶也罢，如果只是心不在焉地看着，也许只能留下"今年的樱花又开了，叶子变红了"之类的印象。这时如果正遇夕阳西下，光影斑驳，那一瞬间呈现出的至美，会令人恍然不知身在何处。这样的瞬间，每个人都会经历。[①]

由茶道引出的"一期一会"，是一种直面当下的态度，未必发生在茶室里，可以发生在觉悟者的每一个片刻，如果能从真实生命出发，每一个片刻都是生命中的唯一，都是"此其时者也"。

晏殊那首著名的《浣溪沙》，其实说的就是生命中的"此时"："一曲新词酒一杯，去年天气旧亭台，夕阳西下几时回。　　无可奈何花落去，似曾相识燕归来，小园香径独徘徊。"[②]填一曲新词演唱，斟一杯美酒品尝，去年此日我们曾在这里相聚，今日我又重来。眼前是和去年一样的天气，一样的亭台，那正在西下的夕阳不知几时能再回来？无可奈何地看着花儿纷纷落下，又有去年似从这里飞过的燕子飞过来。诗人在过去、现在、未来的时间隧道盘桓。到头来，只有在小园香径上独徘徊。

词通过追忆，通过"过去"那个黄昏与今年重来的时间叠加，说生命不可重复的道理，说"此时"的唯一。追忆的不在那个被追忆者，而在说金子般的非时

---

① 〔日〕白洲正子：《旧时之美——白洲正子谈日本文化》，第 14 页。
② 唐圭璋编：《全宋词》，第 89 页。

间的当下。

第二，斯时有斯感。

归于无时间的点，不是寂然沉没，而是澄明生命境界的呈现。

董其昌 1615 年作《春山欲雨图卷》，自题诗云："七十二高峰，微茫或见之。南宫与北苑，都在卷帘时。""都在卷帘时"，都在当下直接的生命体验中。抛却知识、目的的寻觅，斯时也，有斯感，他的画就是真实生命感觉的记录。

明文彭著名的"琴罢倚松玩鹤"朱文印（图 2-2），所记载的也是"此时"境的创造：

图 2-2　　［明］文彭　"琴罢倚松玩鹤"印并款

图 2-3
[清] 石溪
禅机画趣图
纸本墨笔
126cm×31.3cm
故宫博物院

　　余与荆川先生善，先生别业有古松一
株，蓄二鹤于内，公余之暇，每与余啸傲
其间，抚琴玩盏，洵可乐也。余既感先生
之意，因检匣中旧石，篆其事于上，以赠
先生，庶境与石而俱传也。

荆川先生，即明艺术家唐顺之。印款中"境与
石而俱传"的"境"，是当下成立的。他的这方
印记录一次朋友聚会，但不是描述朋友间相聚
的故事，而是记录相聚时的感觉，抚琴玩觞，
琴罢倚松玩鹤，兴会标举，陶然忘物忘我，竟
然有同于天地之乐。他以这方印镌刻下当时的
"境"，这一使他们心灵回荡的"此时"。

　　石溪《禅机画趣图》（图 2-3）作于 1661 年，
时石溪游黄山归来，与好友程正揆谈及游历所
感，慨然作此图。跋云：

　　米南宫尝以玩好、书画载之方舟，坐
卧其中，适情乐性，任其所之。咸指之
曰："此米家书画船也。"石秃曰："此固前

人食痂之癖，咄咄！"青溪亦复有此耶？虽然，青溪好古博雅，胸中负古文奇字，此犹不过成都子昂之弄故琴耳。"夫道隐于小成，言隐于荣华"，若以天地为虚舟，万物为图籍，予坐卧其中，不知大地外更有此舟，不知舟之中更有子昂否耶！而为之偈曰："天地为舟，万物图画；坐卧其中，嗒焉潇洒。渺翩翩而独征兮，有谁知音；扣舷而歌兮，清风古今。入山往返之劳兮，只为这个不了；若是了得兮这个出山，儒理禅机画趣都在此中参透。"①

跋文说他入山所得，他与青溪交流着在大地青山怀抱中氤氲情怀的感受：他作画、游山，读儒道之书，参禅家妙理，正如庄子所谓"道隐于小成，言隐于荣华"，其意不在画中，不在山水中，也不在儒道佛经籍里，而就在"这个"——瞬间体味出的潇洒情怀，在浩然天地间，在渺渺古今里，曾经有这样的际会。此顷他与青溪谈着禅机，谈生命存在之机缘，坐卧"天地之舟"中，不知此舟、此时外别有其他时空。他游历山川大地，"只为这个不了"情。问道青溪，你这位黄山人，难道不正是如此吗？②石溪这段放旷的议论，说体验的唯一性，这才是他的"禅机画趣"，他的生存落实处。

篆刻史上传为佳话的邓石如"江流有声断岸千尺"朱文印（图2-4），所记载的也是瞬间"境"的创造。印款云：

① 浙江大学中国古代书画研究中心编：《清画全集》第八卷《石溪》，第17图。图今藏故宫博物院。其中"成都子昂之弄故琴"，用唐陈子昂之典。《独异记》载："子昂初入京，不为人知。有卖胡琴者，价百万，豪贵传视无辨者。子昂突出，谓左右曰：辇千缗市之。众惊问，答曰：余善此乐。皆曰：可得闻乎？曰：明日可集宣阳里。如期偕往，则酒肴毕具，置胡琴于前。食毕，捧琴语曰：蜀人陈子昂有文百轴，驰走京毂，碌碌尘土，不为人知。此乐贱工之役，岂宜留心。举而碎之，以其文轴遍赠会者。一日之内，声华溢郡。"（[宋]计有功撰，王仲镛校笺：《唐诗纪事校笺》卷八，北京：中华书局2007年版，第234页）
② 程正揆（1604—1676），字端伯，号鞠陵，别号清溪道人、青溪老人、青溪旧史，明时任翰林院编修等，入清任工部右侍郎，后罢官。湖北孝昌人，祖籍徽州。书画大家，与石溪为至友。

图 2-4　[清]邓石如　"江流有声断岸千尺"印并款

一顽石耳。癸卯菊月，客京口，寓楼无事，秋多淑怀，乃命童子置火具，安斯石于洪炉。顷之，石出，幻如赤壁之图。恍若见苏髯先生泛于苍茫烟水间。噫，化工之巧也如斯夫！兰泉居士，吾友也。节《赤壁赋》八字，篆于石赠之。邓琰又记。图之石壁如此云。[①]

印作于乾隆四十八年（1783）秋，乃邓石如为其友人毕梦熊（字兰泉）所刻。1780 年，二人相识于扬州，引为好友，邓石如曾刻"意与古会""笔歌墨舞"等印赠之。这方"江流有声断岸千尺"印在章法、刀法上都有高妙表现，一片苍莽烟水隐约于线条的流转中。邓石如的印和款，就是记录那个晚上围炉体验的"淑怀"。

邓石如的创造是由石引起的，天高气爽的秋色中，人心也活络起来，将一拳顽石放在火上烘焙，石面出现奇妙变化，如浮现出一幅赤壁图景，忽然间，心有感通，录东坡《赤壁赋》成句而为之。这个"此时"，是人作与天心的会合，我心与东坡心乃至"古心"的相会。在意绪的云烟里，激荡起万古唯此时的回应。看章有烟火色，看画隐隐约约，看刀在石上犁出一片性灵的乾坤，如闪电劈开昊天的空阔。

这也就是李流芳所说的"一时会心"处。故宫博物院藏李流芳仿倪设色山水册十二开，作于 1618 年，其中第一开云："余去年在法相有送友人诗云：'十年法相松间寺，此日淹留却共君。忽忽送君无长物，半间亭子一溪云。'时与孟阳、方回避暑竹阁，连夕风雨，泉声轰轰不绝，又有题扇头小景一诗云：'夜半溪阁响，不知风雨歇。起视杳霭间，悠然间微月。'一时会心，都不知作何语，今日展此，亦殊可思也。"[②]他的淡淡的仿倪山水，画那个难忘片刻"一时会心"的感觉。

---

① 　此印今藏杭州中国印学博物馆。

② 　图见中国古代书画鉴定组编：《中国古代书画图目》第二十一册，北京：文物出版社 2000 年版，编号京 1—2568。孟阳，即邹之峄（1574—1643），画家，李流芳至友。方回，孟阳弟。

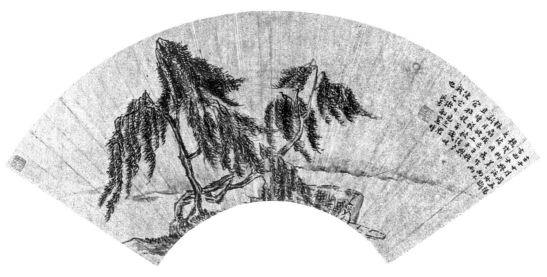

图 2-5　[明] 李流芳　船窗兀傲图扇页　金笺墨笔　1612 年

　　李流芳《西湖卧游图册跋语》二十二则，多论"此时"——当下此在境界成立时的感觉。其《两峰罢雾图》题云："三桥龙王堂望湖西诸山，颇尽其胜。烟林雾嶂，映带层叠，淡描浓抹，顷刻百态，非董、巨妙笔，不足以发其气韵。余在小筑时，呼小桨至堤上，纵步看山，领略最多，然动笔便不似。甚矣，气韵之难言也。予友程孟阳湖上题画诗云：'风堤雾塔欲分明，阁雨紫阴两未成。我欲画君团扇上，船窗含墨顺风行。'此景此时，此人此画，俱属可想。"[①]

　　"此人"在"此时"，观"此景"，有"此画"，瞬间所得，皆是灵想所辟，不可无一，不可有二，总在独特生命体验中。

　　上海博物馆藏李流芳一帧扇面（图 2-5），作于 1612 年，画一次与友人月下泛舟的体验，款署："壬子十月同孟阳、方回、子与泛舟断桥，残柳差差，尚不乏致，因为作两株扇页示子与。新月欲上，子与且将襆被从予宿招提，并识此，

---

① 上海市嘉定区地方志办公室编：《嘉定李流芳全集》，第 272 页。孟阳，即程嘉燧（1565—1643），字孟阳，号松圆，书画家。徽州休宁人，占籍嘉定，为"嘉定四先生"之一。

使它日见之，思我兀傲船窗时也。"①陈继儒认为李流芳画以"沉着痛快为宗"②，此画当之。画面极简单，湖边一舟滑过，上有老树迎风，似有抖动之态，潇洒野逸之态活现，是"阮怀"的象征。扇面画一次放浪江海的经历，新月初出，冷风过林，那是他"兀傲船窗时"体验之记录。

第三，无"间"之时。

一般所说的时间，因在不同时间出现不同的现象，时间便有间隔。如早上过去是中午，中午过去是晚上，时间是一连串被分隔的节点的连续展开。时间是有"际"的，是被切割的。我们说"时间""瞬间"，"间"，就是间隔。而乾坤独在东篱时的"此时"，是没有时间间隔的。

无际，是《庄子》大全哲学的重要特点。《庄子·知北游》说："物物者与物无际，而物有际者，所谓物际者也；不际之际，际之不际者也。"③际，分也。大道没有分际，所以浑成。《金刚经》也说："过去心不可得，现在心不可得，未来心不可得。"《金刚经》解释"如来"："如来者，无所从来，亦无所去，故名如来"。"如来"，就是一种不粘滞于时空的无住心态。

"此时"，不是在过去、未来间，更重视现在，而是将生命放到时间之外，放到知识和功利之外，去确定其意义的逻辑。

传统艺术深得此"断际"智慧。董其昌在《画禅室随笔》中说："《华严经》云：'一念普观无量劫，无去无来亦无住。如是了达三世事，超诣方便成十方。'李长者释之曰：'十世古今，始终不离于当念。'当念，即永嘉所云一念者，灵知之自性也。不与众缘作对，名为一念相应，惟此一念，前后际断。"④

① [明]李流芳:《雨景山水扇页》，金笺墨笔，中国古代书画鉴定组编:《中国古代书画图目》第四册，北京：文物出版社1990年版，编号沪1—1622。子与，即闻启初（1589—1618），子子与，闻启祥（子将）弟。
② 上海博物馆藏李流芳《松林高士图卷》陈继儒跋。此卷作于1618年，中国古代书画鉴定组编:《中国古代书画图目》第四册，编号沪1—1628。
③ [清]郭庆藩:《庄子集释》卷七，第752页。
④ [明]董其昌:《画禅室随笔》卷四，第114页。李长者，即李通玄（635—730），唐代华严学者，世称李长者，又称枣柏大士。董其昌所引录语见李长者《华严经合论》。

不与众缘作对，"断际"是其根本。董的山水画，只论"当念"之境界，不问时节。正如陈继儒《赠道南上人》诗所云："达磨踏西而去，谁知此道南来。了却本无住着，请看鹿印空苔。"[1]鹿印空苔，孤鸿灭没，说一种无所粘滞的用心，明末松江画家以此为心法。

渐江《画偈》说："呒毫成一朝，无复知起止。门外有棕桥，闲来看流水。"[2]灭了起止，从世界的"分际"中走出，从而臻于流水淡然去、孤舟随意还的境界。无复知起止，是文人画的重要特点，这是云林所开辟的艺术境界，渐江最服膺此理。

## 四、及时

传统艺术哲学的瞬间超越境界，还与一个概念有关：及时。从生命价值实现的途径看，中国古代有两种"及时"观。

一种是"进取式的及时观"，这是时间性的，它是在时间挤压下产生的。生命短暂，人要精进不已，不虚度年华，才不枉此生。如陈子昂《感遇诗三十八首》其二所说，"迟迟白日晚，袅袅秋风生。岁华尽摇落，芳意竟何成"[3]，一个有作为的人，应该有理想的"芳意"，在理想的鼓荡下，要抓住时间去纷争。孔子"逝者如斯"的精神，所透露出的就是这种及时勉励观。

楚辞是这种"及时观"的代表。楚辞的"及时"之"时"所重视的"时"，是一种时间性存在。屈原实现美政愿望的急迫，奠定在"往者余弗及兮，来者吾不闻"[4]的时间之轴上，时间的步步进逼与人对时间延长的渴望，构成强大张力，

---

[1]　[明]陈继儒：《陈眉公集》卷四，明万历四十三年（1615）刻本。

[2]　汪世清、汪聪编纂：《渐江资料集》，合肥：安徽人民出版社1984年版，第30页。

[3]　[清]彭定求等编：《全唐诗》卷八十三，第890页。

[4]　金开诚、董洪利、高路明校注：《屈原集校注》，北京：中华书局1996年版，第670页。以下凡引屈原作品均出自此版本，不另注。

形成屈赋独特的节奏。在楚辞中，以"朝……夕……"构成的句式多见。①这一句式，动态性很强，紧迫如鼓点阵阵。"惟草木之零落兮，恐美人之迟暮""老冉冉其将至兮，恐修名之不立"（《离骚》）……高悬的理想和时间流淌急速之间形成强烈矛盾，屈原要张起生命的风帆，踏上万里征程，去追求完美人生的理想，即使现实中不能实现，化为袅袅秋风下悲怆的落叶，那也值得。

在中国审美发展史上，还存在着一种完全不同的"及时"观，可以称为"契合生命真性的及时观"，它是非时间的。其基本特点是放弃外在目的性追逐，畅游此生之乐。"及时"，乃是"畅游存在之时"。"及时"之"及"，是要握住自己命运的权柄（真宰），沿着自己生命的逻辑（时）而展开，焕发饱满的生命热情。这里的"时"，就是本章第二节所说的"有时"，让生命真性无遮蔽地呈现。

这"契合生命真性的及时观"，根本特点在超越时间。

《古诗十九首》中充满这种尽享此生之乐的咏叹，此组诗的主旨是：正因为此生短暂，不可控制，生命是一种疾速向终点行进的过程，所以要狂饮此生之泉。生命应是狂欢之旅，而不是自怨自艾的哀怜。这就是它的"及时"。

《陶渊明集》卷一开篇三首四言诗，对此"及时"观有立体式呈现。《停云》《时运》《荣木》三首四言，逯钦立先生判为同时所作，为一组诗。②大体作于渊明39—40岁时。③当时天下大变，在混乱岁月中，陶渊明借诗咏叹生命之所托。三诗在时间上有先后关系，意思上也有蝉联。

《停云》是"初荣"，春天到来，思念远方朋友，乃"思友春游，即事兴怀"之作。诗中写道，在八表同昏的世界里，人的真情最为重要，温情如初春的欣欣

---

① 如《离骚》："朝搴阰之木兰兮，夕揽洲之宿莽"；"朝饮木兰之坠露兮，夕餐秋菊之落英"；"余虽好修姱以靰羁兮，謇朝谇而夕替"；"朝发轫于苍梧兮，夕余至乎县圃"；"夕归次于穷石兮，朝濯发乎洧盘"；等等。
② 逯钦立《陶渊明年谱稿》订此组诗为四十岁作，并云："《停云》、《时运》、《荣木》三诗，皆冠小序，而序文结构、句法悉同，疑为同时之作，故若是之画一也。"（《历史语言研究所季刊》第二十本，1948年）
③ 此组诗所作时间与《饮酒二十首》大体相当，两组诗都有"东轩"，是移居园田居前的作品，此后他大致做了一段时间的官，复归园田居。

之态。在"日月于征"的时光流淌中，生命短暂，人应倍加珍惜美好时光。

《时运》，是"暮春"的感叹。时不我与，何必为外在的拘挛而奔波。诗由儒家哲学说起，他认为儒学的最高境界——"与点之乐"，洋溢着"称心而言，人亦易足。挥兹一觞，陶然自乐"的情怀，这种活泼的、上下与天地同流的精神，与人真实的生命追求是吻合的。而儒学的功利化，使其丧失了它原本具有的活泼，说善者并不善，闻道者多俗人。他说："恂恂舞雩，莫曰匪贤。俱映日月，共餐至言。励由才难，感为情牵。回也早夭，赐独长年。"（《读史述九章·七十二弟子》）他将颜回与曾点进行比较，颜的箪食瓢饮之乐，乃为了圣贤之道，甘心贫困，其实是"一生亦枯槁"——枯槁，是对生命的漠视，饱满的生命被压抑，被耽搁，失落活泼的生命精神。

而《荣木》的主旨是"念将老也"，诗作于"九夏"，即夏末。这是一个由盛转衰的时节。《礼记·月令》上说："木槿荣。"《荣木》之名，就是关于木槿花的咏叹。诗中写人的生命即如一株木槿花，灿烂绰约，然而瞬息而过。[1] 木槿花有一个漂亮的名字叫橓，就是形容其朝华夕落的特点。[2] 序中说："荣木，念将老也。日月推迁，已复九夏，总角闻道，白首无成。"

诗主要集中阐释"守道"和"畅生"之间的关系。在时间的咏叹中，重新矫正人生的方向。诗最后一段说："先师遗训，余岂之坠。四十无闻，斯不足畏！脂我名车，策我名骥，千里虽遥，孰敢不至！""脂我名车，策我名骥，千里虽遥，孰敢不至"是反说，他哪里有名车、名骥，他是一匹驽马，在人生之途上踟蹰。事业无成，弘道的愿望于他也太高飘无着，但他唯一可以把握的是——他脚下的人生，所谓"安此日富"。

如明末清初画僧担当《木槿花》诗所云：

---

[1] [明]文震亨《长物志》卷二说："木槿：花中最贱，然古称舜华，其名最远，又名朝菌。编篱野岸，不妨间植，必称林园佳友，未之敢许也。"[明]文震亨、[明]屠隆：《长物志 考槃余事》，陈剑点校，杭州：浙江人民美术出版社 2019 年版，第43—44页。

[2] 舜，有短暂义。汉语中以舜为音符的，多有短暂义，如瞬、蕣（短时之花）。

君不见，人生荣枯不可必，一刻千金当爱惜。千金不足多，一刻岂容轻一掷。又不见，木槿花，名卑臭恶强交加。敢与宫锦争娇媚，合同野草委泥沙。一朝雨露偶相及，也在人前斗丽华。臆歔欷！人生但得如木槿，朝开暮落不怨嗟。不然春风本是无情物，年年吹在别人家。①

担当所言，正是陶渊明所思。在陶看来，即使他是这样的驽钝，即使他只有木槿一样短暂的人生，但也有享有此生的权利，不必沉迷于少闻道、老无成的自责中，不必沉迷在耀门楣、名后世的蠢动里，一切"荣名"都会像这株"荣木"一样花叶飘零。此诗一展他的"及时"之思，如《古诗十九首·青青陵上柏》的驰骛："青青陵上柏，磊磊磵中石。人生天地间，忽如远行客。斗酒相娱乐，聊厚不为薄。驱车策驽马，游戏宛与洛。"②

中国艺术家喜欢牵牛花，与此同一机杼。此花花期极短，朝发夕衰，引发人的生命感叹。③如陈洪绶画牵牛花一事，在艺坛传为美谈。他有《牵牛》诗说："秋来晚轻凉，酣睡不能起。为看牵牛花，摄衣行露水。但恐日光出，憔悴便不美。观花一小事，顾乃及时尔。"④清朱彭《吴山遗事诗》中就记载着这样的"小事"。其诗云："老莲放旷好清游，卖画曾居西爽楼。晓步长桥不归去，翠花篱落看牵牛。"后有注云："徐丈紫山云：长桥湖湾，牵牛花最多，当季夏早秋间，湿翠盈盈，颇饶幽趣。老莲在杭极爱此花，每日必破晓出郭，徐步长桥，吟玩篱落间，至日出久乃返。"⑤其中就传递出"及时"之生命观。

---

① ［明］担当：《担当诗文全集》，余嘉华、杨开达点校，昆明：云南人民出版社、云南美术出版社2003年版，第181页。
② ［清］沈德潜选：《古诗源》，北京：中华书局2014年版，第88页。
③ 牵牛花，在重视"物哀"的日本也为文人所重视，得名"朝颜"，即短暂之花。松尾芭蕉有俳句云："锁着门的墙边，一丛朝颜花。"与谢芜村有俳句云："朝颜花，一朵深渊色。"皆是极有意味的俳句名篇。
④ ［明］陈洪绶：《陈洪绶集》卷四，第75页。
⑤ ［清］朱彭：《吴山遗事诗》，《武林掌故丛编》本，清光绪钱塘丁氏嘉惠堂刻本。

这样的观念，也是李白诗的主调。《将进酒》乃劝酒篇，但与酒没有多大关系。诗借酒说愁，与尔同销万古愁。愁者，何谓也？是人生命的短暂、脆弱、唯一和不可重复，一切终将如一片落叶悄无声息谢去。黄河水流过去永远不可能再流回来了，白发者再也无法复原成黑发人了。诗人要抓住此生，提撕生命，嘉勉性灵。朝如青丝，暮即成雪，不要让心灵填满别人装进的货色，不要让身体成为别人支配的工具，"天生我材必有用"，无论是大材，还是小材，都是我之生命，我都是他的主人（真宰）。这个世界让人们交出的东西太多了，人的一生变成了负债的一生。诗的主旨在"及时"——抓住人生命的权柄。（图2-6）

新柳輕盈帶晚煙　漸看池畔雨
纖纖不穩花事多零落尚有空
庭春鳥喧
歇對清泉坐釣磯始知塵網不
堪羈驚鱗時向波紋起俗念俱
從潭影杳
　　文壁

桂殿雲屏月色新高臺長嘯足
登臨堪驚玉兔千年杵偏化穪
聲萬戶砧
深閣垂簾堪自幽讀殘豔句幾
淹留誰知數武潛蹤慶不羨人
閒萬蘂遊
　　文壁

遙思楊子州奇時十載蕭條只
自知君亦有心追往抬名園正
可著奇書
小洞清幽春尚寒結跏趺坐習
枯禪趺鐘隱隱初傳後不是金
仙即地僊
　　文壁

图2-6　[明]文伯仁　山水册八开　文彭对题　纸本设色　每开24cm×50.5cm　1549年　香港虚白斋

结　语

　　本章从无时、有时、此时、及时四个方面，讨论中国传统艺术哲学关于"瞬间性"的思考，其根本特点是对时间的超越。传统艺术的重要观念"瞬间永恒"，这曾被李泽厚先生推崇的禅思、诗思，其实是没有瞬间，没有永恒，它不是在某个突然降临的片刻对永恒真理的发现，而是抹去瞬间和永恒的知识相对，让人的生命真性无碍地呈现。

# 第三章　时间的突围

多年前看西班牙超现实主义画家萨尔瓦多·达利（Salvador Dalí，1904—1989）的作品，留下很深印象。其油画《记忆的永恒》（图 3-1）画幻觉中的世界。黄昏中荒芜的港口，几块指向同一时间的钟表，钟表都被软化，一块搭在树上，一块覆盖在似像非像的人面部，还有一块耷拉在平台的边缘，远处则是沧海茫茫，山岛竦峙。达利要创造一种模糊的时间感，那种类似胎儿在母体中的时间。他说："总有一天，友人会给我的软表上好发条，这样他们将能知晓绝对记

图 3-1　[西班牙]达利　记忆的永恒

图 3-2　[清] 八大山人　鱼鸭图　纸本墨笔　23.2cm×569.5cm　1689 年　上海博物馆

忆的时间——唯一真实而先知的时间。"他的画就为这"唯一真实而先知的时间"
而作。

　　它使我想到藏于上海博物馆的八大山人《鱼鸭图》（图 3-2），此卷画重阳登
高的感觉，画家放旷天际，俯视苍穹，看到一个与常人所见不同的宇宙。就像达
利《记忆的永恒》，这幅画也以沧海茫茫为背景，作品透着森寒的气息，鱼大于
山，山岛如同一块巨石，鱼在山上飞。长卷的尾部画一只眠鸭，脚站在石上，如
同石柱。远处的山边，也有一只眠鸭，鸭与山融为一体，绵延的山峰似乎是鸭的
翅膀。现实的时空秩序完全被打破。

　　两幅画都是关于永恒的悬想，一奠定在弗洛伊德精神分析哲学基础上，一汲
取中国传统真幻哲学的智慧而生。达利是疯狂的，八大是冷峻的，但二人都隐隐
感到时间的挤压，都幻想建立一种"真实"时空，从而突破人的生存困境。

　　人的生命存在，有个时间困境问题。人类似乎被一张时间之皮覆盖着，在这
层皮包裹下生活，如同《庄子》中描绘的"醯鸡"①——醋瓮中的小虫子蠛蠓，

---

① 　《庄子·田子方》："孔子出，以告颜回曰：'丘之于道也，其犹醯鸡与！……'"

不知外面世界，瓮中的世界就决定了存在者的认知范围。时间赋予人生命，又毫无怜惜地将其推向终点，时间的裹挟给人带来无限烦恼，令人滋生出说不尽的爱恨情仇，人生而为时间所塑造，微弱的生命在其碾压下呻吟。

人是知道时间的动物，又是会永远消失在时间绵延中的族类，所以上帝赋予被时间毒箭射中的人痛苦时，也给了他解药。但是，不是每个人都能找到。桃花源中不知有汉、无论魏晋的一批人找到了这解药。山中一日，世上千年，烂柯山中那盘棋局中的对弈者也服了这剂药方，看他们的面色是那样的淡定，不像打柴人回家后看到换了人间，那样惶恐。

真正的哲学家、艺术家，应该是一批寻找这种药方的人。哲学和艺术，就是给试图逃过时间魔掌的人提供一些韬略的劳作。在一些中国传统为艺者看来，人要有捅破时间之皮的勇气、智慧和手段，这样才能度过有意义的人生。

时间的突围，是中国艺术的隐在主题之一，尤其在宋元以来的艺术发展中，这一倾向表现得愈发突出。本章讨论"时间突围"的几种方式：一谈寻回性灵的真宰，去控制时间的枢纽；二谈改变看世界的凡常方式，从"乾坤透视"的角度，寻突破时间"围堵"的方略；三谈由外到内的突然切入，冲破时间屏障；四谈由内到外的冲击，从时间中逃遁。方式不同，但都是要做一个透脱自在人，让生命真性呈露出来，去进行真正的创造。

## 一、赵州功夫：做性灵的主宰

董其昌《画禅室随笔》有一段论述讨论时间问题：

曹孝廉视余以所演西国天主教，首言利玛窦年五十余，曰"已无五十余年矣"。此佛家所谓"是日已过，命亦随减"，无常义耳。须知更有"不迁义"在。又须知李长者所云"一念三世无去来"。今吾教中，亦云"六时不齐，生死根断，延促相离，彭殇等伦"。实有此事，不得作寓言解也。赵州云："诸人被十二时辰使，老僧使得十二时辰"，惜又不在言也。宋人有"十二时

中莫欺自己"之论，此亦吾教中不为时使者。①

　　这段话由利玛窦的年龄，来谈时间问题，遍举儒佛道论述，来强化"不为时使"的观点，反映出董其昌论艺的基本思想立足点：超越时间。

　　"诸人被十二时辰使，老僧使得十二时辰"，董其昌所举赵州（778—897，法号从谂）这句话，极具穿透力。②

　　赵州出马祖道一法系，南泉普愿法嗣，是禅宗发展史上最有智慧的人之一，对时间问题有深入思考。在赵州看来，一般人为时间（十二时辰）所驱使，而他是驱使时间的人。他超然于世界之外，过去、现在、未来，佛学称为三际，就像其谥号（真际）所显示的那样，他要建立一种真实的时间观，追求生命的"真际"。这"真际"便是"无际"，前后际断，臻于脱略时间、无所遮蔽的澄明心境。

　　老僧使得十二时辰，为何可以"使得"？因为背后有生命的"真宰"，如雪窦重显所说的，"谁有古菱花，照此真宰心"③——古菱花镜，照出人人心中所具有的那朵古菱花。

　　人的存在，似乎被一种不明力量左右。庄子有一段话，谈人被时间、知识控制的凄惨命运："一受其成形，不忘以待尽。与物相刃相靡，其行尽如驰，而莫之能止，不亦悲乎！终身役役而不见其成功，苶然疲役而不知其所归，可不哀邪！人谓之不死，奚益！其形化，其心与之然，可不谓大哀乎？人之生也，固若是芒乎？其我独芒，而人亦有不芒者乎？"（《庄子·齐物论》）

---

① [明]董其昌：《画禅室随笔》卷四，第118页。《容台集》别集卷一《禅悦》一段作："曹孝廉视余，以所演西国天主教首利玛窦年五十余，曰：'已无五十余年矣。'此佛家所谓'是日已过，命亦随减'，无常义耳。须知更有不迁义也。又须知李长者所云：'一念三世无去来。'今我教中亦云：'六时不齐，生死根断，延促相离，彭殇等伦。'实有此事，不得作言解也。《华严经》云：'一念普观无量劫，无去无来亦无住。如是了达三世事，超诸方便成十力。'李长者释之曰：'十世古今，始终不离当念。'当念，即永嘉所云：'一念者，灵知之自性也。'不与众缘作对，名为一念相应，惟此一念，前后际断。"（《四库全书存目丛书》集部第一百七十一册）

② 据《赵州录》记载："问：'十二时中如何用心？'师云：'你被十二时使，老僧使得十二时。'"（[宋]赜藏主编集：《古尊宿语录》卷十三，第214页）

③ [宋]重显：《和范监簿》，《祖英集》卷下，宋刻本。

"芒"——蒙昧，我们将主宰自己的权力，交给别人，成了自我生命的客人，丧失了主人的位置。为时间所奴役，人生成为负债的过程，这样的人生是可悲的。不"芒"，就是不为这生死流转的世界碾压，归复生命真性，以自性的本源力量，点燃生命之火，找回自己失落的古菱花——"真宰"①。

艺术中也强调归复这生命主宰。《二十四诗品·含蓄》说："是有真宰，与之沉浮。"恽南田说，作画要表现"宇宙美迹，真宰所秘"②。在他看来，绘画是一种美的呈现，画是"宇宙美迹"——天地宇宙之美留下的痕迹，这种"美迹"乃是将画者生命"真宰"所"秘"（藏）的东西表露出来。本自心源，契合造化，不为外在力量驱使，得性灵之"真宰"，作品便有"宇宙元真气象"，有真实的生命感觉。

一般认为，时间是自然的，永恒流动，均匀分布，是客观存在的真实，不依人的意志而存在，是独立存在于人之外的控制者，这是客观时间；同时，人类在时间中存在，形成了历史，历史中构成的知识话语，如人存在的大地和空气，这是作为历史存在的时间。这两种时间，都是"知识时间"。而中国艺术追求的"真宰"心，就是不任由"知识时间"碾压人的存在。如果任它消耗人不多的生命资源，臣服于其淫威之下，人只会有惨淡的一生。

清代"西泠八家"之一的蒋仁（1743—1795）有"物外日月本不忙"朱文方印（图3-3），刻的是韩愈的诗句，刀法萧散，有超然意味；并有长长的印款，与印文相映发，其中所谈"转"的智慧，反映出传统思想"是有真宰"观念的内核。印款云：

> 是日已过，命亦随减。双丸跳掷，愚智同归。然赵州云："诸人被十二时辰使，老僧使得十二时辰。"是能于电光石火、梦幻泡影中，得大解脱、大自在。非一切过去相现在相未来相了无挂碍、胸次洒洒落落、一空大千世界，畴克至也！昌黎《和卢郎中寄示盘谷子》诗云："物外日月本不忙。"陶

---

① 《庄子·齐物论》云："若有真宰，而特不得其眹。"
② [清]恽寿平：《瓯香馆集》，吕凤棠点校，杭州：西泠印社出版社2012年版，第286页。

图 3-3　[清]蒋仁　"物外日月本不忙"印并款

石簃言："中有不迁义在，不可作，超然狗苟蝇营之外，一例隐沦语看。"余
谓即赵州本领也。若张南安"西飞白日忙于我，南去青山冷笑人"，风流豪
宕，六朝名句，然是漆园傲吏唾余矣。癸卯十一月十八日，女床山民蒋仁在
磨兜坚室篆，因记。①

① 庄新良、茅子良主编：《中国玺印篆刻全集》第三册，上海：上海书画出版社 1999 年版，第 412 页。
印款最后注"'盘'下失'谷'字"。

这枚印章记录他禅修的体验，也是艺术的体验，从控制时间的角度，来谈人生命的意义。[①]

《中国玺印篆刻全集》释此为"物外日月本不忘"。审此印，最后一字上"亡"下"心"，确系"忘"字。然边款明谓"物外日月本不忙"，出自韩愈《卢郎中云夫寄示送盘谷子诗两章歌以和之》诗[②]。是否为蒋仁的误刻？应无此可能。蒋仁学问高深，生性幽寂，出言谨慎，不可能有此低级错误。此印如"真水无香"印一样，乃其生命庄重之作，更不可能致此失误（印款中漏录韩愈诗名中一字，还特地注出，也可见其用心之细致）。

是否"忘"是"忙"的古体？篆刻家治印喜用古体。似也无此可能，忙，古体作㡻。段玉裁《说文解字段注·朙部》云："㡻，即今之忙字，亦作茫，俗作忙。"[③]"忘"与"忙"别为二字。"忙""忘"混同，如此刻法，蒋仁当别有用意。

"物外日月本不忘"与"物外日月本不忙"，是截然相反的两种境界。前者是"时间中人"之境界，时间的流淌，带来生命资源匮乏的感喟，激发人急速的求取心，从而与物相摩相戛，人的生存崎岖峥嵘，难有平宁。这是凡俗见解，也即此印款开头所说的，"是日已过，命亦随减。双丸跳掷，愚智同归"。"是日已过，命亦随减"，出自佛经《出曜经》卷三："是日已过，命则随减。如少水鱼，斯有何乐？"[④]时光流转，将人抛入痛苦深渊。双丸跳掷，日月相替，无论尊卑贵贱，都仅有百年之身。此说人为时间控制的存在事实。

而"物外日月本不忙"，表现的是"出离时间"之境界，就如同古语"山静似太古，日长如小年"一样，挣脱时间束缚，解除物欲给人带来的桎梏，超然世

---

① 此印刻于乾隆四十八年（1783），时蒋仁四十一岁。

② 《卢郎中云夫寄示送盘谷子诗两章歌以和之》诗云："昔寻李愿向盘谷，正见高崖巨壁争开张。是时新晴天井溢，谁把长剑倚太行？冲风吹破落天外，飞雨白日洒洛阳。东蹈燕川入旷野，有馈木蕨芽满筐。马头溪深不可厉，借车载过水入箱。平沙绿浪榜方口，雁鸭飞起穿垂杨。穷探极览颇恣横，物外日月本不忙。归来辛苦欲谁为，坐令再往之计堕眇芒。闭门长安三日雪，推书扑笔歌慨慷。"（[唐]韩愈著，[清]方世举编年笺注：《韩昌黎诗集编年笺注》卷八，郝润华、丁俊丽整理，北京：中华书局2012年版，第423页）

③ [清]段玉裁：《说文解字段注》卷七上，成都：成都古籍书店1981年版，第333页。

④ [姚秦]竺佛念译：《出曜经》卷三，《大正藏》第四册，第621页。

外，淡然面对尘世争锋。万法本闲，人心自闹，因为人心"忙"，才会感觉到时光碾压的痛苦。

蒋仁此印将"物外日月本不忙"的"不忙"刻成"不忘"，是有意为之，如佛教所谓"下一转语"①，置一方便法门，使人猛然醒觉，寻回生命的控制权。"物外日月本不忘"是俗谛，"物外日月本不忙"是真谛，二谛圆融，即凡即圣。正因为时间、历史给人带来压力，造成无常痛苦，所以要起一种内在的信心，由"不忘"到"不忙"，实现生命超越。

这里的"物外"，蒋仁似也暗设语言内转。"物外"有两层含义，就俗谛说，"物外"是感觉中身外的存在，是知识的对象，山川大地，在时光流转中刻刻变化，变化的节律，点点击在人心扉，使人念之情伤。朝如青丝暮成雪，人是未来宴席的永远缺席者，想到此，怎能不心慌意乱！然而就真谛说，"物外"，是跳出物外，人"物化"于世界中，没有物，没有我，物既不在心外，又不在心内，水在流，云在飘，日落了，月升起，我也一无彼此地存在于这流转节奏中。从时间的牢笼中跳出，世界自忙，山川自在，我心如许。

蒋仁此印所要申述的要义在于：人要成为"握有时间的人"。做人，为艺，要有一种超越时间的功夫，练得一副"赵州本领"。蒋仁印款中说，"非一切过去相现在相未来相了无挂碍、胸次洒洒落落、一空大千世界，畴克至也"②，意思是，如果不能超越时间、摆脱时空粘滞、一无挂碍，就不可能洒脱起来，重获心灵自由。③

蒋仁继承赵州、董其昌思想，将"老僧使得十二时辰"——握有时间权柄的境界，作为性灵修为的关键。如《坛经》所说，"心正转《法华》，心邪《法华》

---

① 转语是禅家对白中忽然转变词锋的做法，禅宗重棒喝机锋，此属"机锋"之一种。在禅者迷惑不解时，善知识蓦地翻转机锋，如当头棒喝，使人豁然开解。

② 畴，意为"谁"。

③ 蒋仁的论述融汇了董其昌《画禅室随笔》中一段话的意思："多少伶俐汉，只被那卑琐局曲情态担阁一生，若要做个出头人，直须放开此心，令之至虚，若天空，若海阔。又令之极乐，若曾点游春，若茂叔观莲，洒洒落落，一切过去相、见在相、未来相，绝不罣念，到大有入处，便是担当宇宙的人，何论雕虫末技！"（［明］董其昌：《画禅室随笔》卷三，第100—101页）

转"。慧能的"转"、赵州的"使得"、董其昌的"真宰",三者说法不同,意则一也。彻悟之人,是具大气力者,不为一切外在物象、知识拘牵,畅行无碍于三千大千世界中。《楞严经》卷二云:"一切众生,从无始来,迷己为物,失于本心,为物所转。故于是中,观大观小。若能转物,则同如来。身心圆明,不动道场,于一毛端,遍能含受十方国土。"说的正是这道理。石涛有题画诗说,"任从疏放任从痴,一笑都成十二时"①,也表达了类似的思想。

在一定程度上说,蒋仁此印说的就是这"转"的智慧。印款中辨析了两种观点。一是陶望龄(1562—1609,字周望,号石篑)的说法。陶为明末心学家,阳明传人,董其昌密友,与董同为禅悦中人。董其昌曾与之讨论过时间问题。蒋仁所引这段话,不见于陶望龄文集。据蒋仁说,陶望龄以肇论"不迁"义来解释韩愈此诗句,认为其中表达出隐逸思想。

二是松江书法家张弼的观点②,所引诗句乃张弼《渡江》诗③。蒋仁认为张弼"西飞白日忙于我",与韩愈"物外日月本不忙"表达的是完全不同的思想。张弼此诗乃是放逸之言,掠《庄子》逍遥纵肆观念之皮毛。董其昌与张弼同为松江人,《画禅室随笔》说:"张东海题诗金山:'西飞白日忙于我,南去青山冷笑人。'有一名公见而物色之,曰此当为海内名士。东海在当时以气节重。其书学怀素,名动四夷。自吴中书家后出,声价稍减,然行书尤佳。今见者少耳。"④

蒋仁认为,不为时间所控制,既非作空间逃遁的隐逸之思,亦非放旷高蹈之论,而是生命存在的贴己功夫。他的判断有很高价值。感觉时间的存在,欲通过某种方式逃避之,究竟是知识见解,"赵州功夫"的核心是,不是有意去"忘",而是根本就没有关于时间的知识见解。

蒋仁所推崇的"赵州本领",反映出文人艺术的重要思想智慧。故宫博物院藏查士标一幅山水,查自跋云:"偶忆石田先生有题画绝句云:'看云疑是青山

① 石涛《题竹石图》,作于1700年,今为私人收藏。
② 张弼(1425—1487),字汝弼,家近东海,故号东海,松江府华亭人。明成化二年(1466)进士,历官兵部郎等。工诗善书。
③ [明]张弼:《张东海诗文集》卷三,明正德十三年(1518)刻本。
④ [明]董其昌:《画禅室随笔》卷三,第91—92页。

忙，云自忙时山自闲。我看云山亦忘我，朝来洗砚写云山。'因漫续一偈，并发润师一喝：'动静无心云出山，山云何处有忙闲？要知心住因无住，忙处看云闲看山。'"

查士标揭示出"物外日月本不忙"的另一层意思：我不忙，让世界忙，世界依其自在节奏而"忙"，青山自青山、白云自白云地"忙"。从时间中突围，解除知识、欲望的遮蔽，通行自在，世界有了真正的"忙"——活泼。忘和忙是两面，唯有人"忘"，才有生命的活泼，才有世界的"忙"。

《石渠宝笈三编》著录唐寅《山静日长图轴》（此图今不传），设色画山深林密，书斋中一人展卷静坐，桥外溪边有鱼竿牧笛，意致幽闲。自题诗云："初夏山中日正长，竹梢脱粉午窗凉。幽情只许同麋鹿，自爱诗书静里忙。"[①]人在闲，云在忙。静中的日月自长，山川自忙。唐寅所言，与查士标、蒋仁同一机杼。

这"赵州功夫"，其实就是中国艺术所强调的自发自生、自本自根的"自"的智慧。

## 二、乾坤透视：引出生命的天光

突破时间限制，中国艺术家还有一种喜欢"说大话"的做派，他们常常画的是"小山水"，却说是"高房山"，开出一种"乾坤透视"的方略。

不是焦点透视，也不是散点透视，二者无论如何不同，都是视觉透视的方式，而不少中国艺术家所遵循的原则，是老子所说的"为腹不为目"，超越"目"（视觉原则），而取于"腹"（生命原则），以人的整体生命融汇于世界，浑然与天地造化同流。他们似乎有一双心灵的眼，如《庄子·逍遥游》中描绘的大鹏，背负青天朝下看，或者如今人所说的"上帝视角"，跳出五行外来看世界。我将此称为"乾坤透视"。

看倪瓒的《渔庄秋霁图》，似有一种昂出天际的目光透出。画以萧瑟之景，

①　[清]英和等编：《石渠宝笈三编》，清嘉庆刻本。

梢破青天，梢破时间，梢破历史，一道由天际透出的光，扫视尘寰。

董其昌的山水立轴多在画面突出位置画有高树，树不多，但处理得精细，疏树如一双看世界的眼（如《秋山高士图》）。读他的画，似能感觉从时空背后透出的奕奕清光，给世界带来空灵。读其名作《秋兴八景图册》（图3-4），更有虚室生白、吉祥止止的感觉。如第一开书宋万俟咏《长相思·山驿》："短长亭，古今情，楼外凉蟾一晕生，雨余山更清。　　暮云平，暮山横，几叶秋声和雁声，行人不要听。"[1]诗充满了历史的感叹，如他所说"亦题画，亦似补图"之意。董其昌画高朗的情思，是从"不为十二时辰使"中得来，历史沧桑的沉淀，使艺术家的眸子更明澈。

龚贤的山水画常画有高冈，高冈上着一亭子，创造"孤亭只合在高冈"的境界（如《卓然庐图》），四天空阔，一亭翼然，给人卓然远视的感觉。纽约大都会艺术博物馆藏龚贤十二开山水册，其中一开（图3-5）在群山逶迤、大江浩渺的背景里，山顶上画一高高的小亭，有俯视江流、同于昊天之感。题诗云："钟敲古寺寺门扃，谷鸟争栖尚未宁。正是大江天际白，挈尊人上夕阳亭。"高亭斟酒，啸傲天地。

中国古代典籍中常有"无始以来……"的叙述方式，后之视今，亦犹今之视昔，人是历史舞台上的演员，是过程性存在。站在时间绵延角度看，是一套叙述。而透出时间，透过历史，透过人的知识性存在，站在天地宇宙的视角来说，又是一种叙述。《易传》强调的"与天地合其德，与日月合其明，与四时合其序"的"大人"境界，两汉时"苞括宇宙，总览人物"的"赋家之心"，晋刘伶《酒德颂》中所说的"有大人先生者，以天地为一朝，万期为须臾，日月为扃牖，八荒为庭衢"的醉意陶然境界，都是这放旷高蹈精神的体现。

中国诗人艺术家不是换一种视角，而是透出时间之网，以天际的目光飘瞥苍穹。杜甫一生挚爱这"乾坤透视"。"乾坤万里眼，时序百年心"（《春日江村五首》其一），就是他观照世界的方法。人是短暂脆弱的存在，屈服者看这存在，

---

[1]　万俟咏《长相思·山驿》原诗"雨余秋更清"，董写为"雨余山更清"。

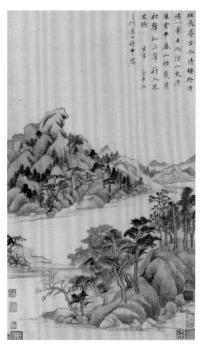

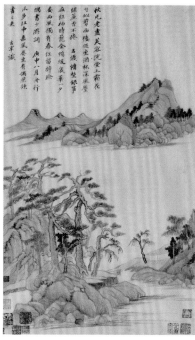

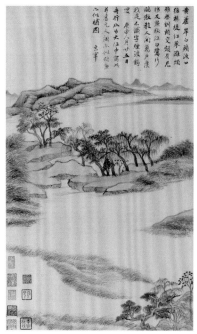

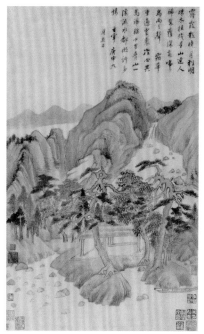

图 3-4 [明]董其昌 秋兴八景图册 纸本设色 每开 53.8cm×31.7cm 上海博物馆

图 3-5　[清]龚贤　水墨山水册十五开之一　纽约大都会艺术博物馆

如此渺小，足堪可怜；而超越者看这存在，如浑然归于宇宙洪荒、茫茫上国，超越有限与无限的分别，便可坐拥世界的金城。宗白华曾将此作为中国艺术家审美观照的重要方式，方东美将此称为"太空人"的观照方式[1]。

　　其实，杜诗就有这总览宇宙、苞括古今的气度，所谓"窗含西岭千秋雪，门泊东吴万里船"（《绝句》），他似乎睁着一双离朱之目，要撕开时空的帷幕。杜诗中多有"乾坤"视角，如"乾坤一腐儒""无力正乾坤""纳纳乾坤大""乾坤水上萍""乾坤一战收""乾坤绕汉宫""开辟乾坤正"等。说乾坤，是为了跳出乾坤，真所谓"已识乾坤大，犹怜草木青"（马一浮《旷怡亭怀古》），在"无量"的乾坤中，释放自己的生命关怀。

---

[1]　参见方东美：《中国形上学中之宇宙与个人》，《生生之德：哲学论文集》，北京：中华书局 2013 年版，第 235—262 页。

杜甫"身世双蓬鬓，乾坤一草亭"（《暮春题瀼西新赁草屋五首》其三）所开出的智慧，成了后代艺术中的精神资源，从杨维桢的"万里乾坤秋似水，一窗灯火夜如年"（《访倪元镇不遇》），到沈周《天池亭月图》题诗的"天池有此亭，万古有此月。一月照天池，万物辉光发"，乃至张岱的湖心亭看雪、八大山人"雪个"的含义，都可以看出这"乾坤透视"智慧的显露。

"乾坤透视"智慧，其实就是传统艺术和审美强调的独特"诗心"。在三国钟繇论书名言"用笔者天也，流美者地也"[①]中即包含这样的精神气质。书法之道，重在用笔，用笔之法，乃是以一根线条界破虚空，在天地中留下美迹。书法，是美的事业，必须吮吸天地创造精神，这创造精神从人独特的生命感觉中引出。中国艺术推崇"枕流漱石"气象，《世说新语·排调》记载：

> 孙子荆年少时欲隐，语王武子"当枕石漱流"，误曰"漱石枕流"。王曰："流可枕，石可漱乎？"孙曰："所以枕流，欲洗其耳；所以漱石，欲砺其齿。"[②]

流非可枕，石非可漱，人以为其说错话，然而年少的孙子荆却以此狂言，表达脱略世俗的气度，这晋人气质中，透出"乾坤透视"之襟抱。《世说新语·言语》说："郭景纯诗云：'林无静树，川无停流。'阮孚云：'泓峥萧瑟，实不可言。每读此文，辄觉神超形越。'"[③] 人的精神腾踔，弥漫天地间，带来极大的性灵愉悦。

---

① 传钟繇此言有不同表达，北宋朱长文（1039—1098）《墨池编》卷二云："魏钟繇见伯喈笔法于韦诞坐，自捶胸尽青，因呕血，太祖以五灵丹救之得活，繇苦求之不与。及诞死，繇令人盗发其墓，遂得之，故知多力丰筋者圣，无力无筋者病，——从其消息而用之。由是更妙。繇曰：'笔迹者界也，流美者人也，非凡庸所知。'"南宋陈思《书苑菁华》卷一引钟繇说："故用笔者天也，流美者地也。"虽然表达不同，意义却相通。
② 徐震堮：《世说新语校笺》卷下，北京：中华书局1984年版，第419页。
③ 同上书，第140页。

　　"乾坤透视"，是宋元以来艺术创造所遵守的重要形式法则。如园林艺术家计成说，"掇石须知占天"①，"天"是空间，作假山，乃是在虚灵中划出一道风景，在空无中显露真实，如同人手舞彩带，在空空如也的舞台上跳出一段曼妙的舞。计成说假山之作，是"借以粉壁为纸，以石为绘也"②，叠石的能手，在虚空的世界作画，倩影婆娑，流光闪烁，灵气飘忽，使人蹈虚逐无，因实入空，作一段生命飞旋。这天地的视角，不是针对空间中的视点调整，而是跳出形式、知识等拘牵，在天地间抖落生命真性。

　　文人画中也贯彻这一基本准则。元吴镇有一首《渔父词》说："如何小小作丝纶，只向湖中养一身。任公子，尔何人。枉钓如山截海鳞。"③这一条鱼（"金鳞"），力大无边，从网中游出，"如山截海"，掀起世界的万顷波涛。诗中"任公子，尔何人"的说法来自《庄子》④。任公子的特点就是"任"，随运任化，从浪摆，随风摇，一无时空拘牵。以吴镇为代表的元人艺术传统，是尊重性灵自由的传统，体现出"透网之鳞"的独特智慧，根本特点在于以"游戏"的精神（如龚贤说，"以倪黄为游戏，以董巨为本根"⑤），去改变看世界的方式，这是元画与宋画的根本差异。

　　明清画人承继元画的超越精神，李流芳《西湖卧游图册》二十二开中第一开《涧中第一桥》题跋说，一日他与友人至此桥，"溪流淙然，山势回合。坐久之不能去。予有诗云：'溪九涧十八，到处流活活。我来三月中，春山雨初歇。奔雷与飞霰，耳目两奇绝。悠然向溪坐，况对山嵯峨。我欲参云栖，此中解说法。善

---

① ［明］计成原著，陈植注释：《园冶注释》，第69页。
② 同上书，第205页。
③ 杨镰主编：《全元词》，第949页。
④ 《庄子·外物》中说："任公子为大钩巨缁，五十犗以为饵，蹲乎会稽，投竿东海，旦旦而钓，期年不得鱼。已而大鱼食之，牵巨钩，錎没而下，骛扬而奋鬐，白波若山，海水震荡，声侔鬼神，惮赫千里。任公子得若鱼，离而腊之，自制河以东，苍梧已北，莫不厌若鱼者。"（［清］郭庆藩：《庄子集释》卷九，第925页）
⑤ 1689年作《山水轴》，乃半千生命最后时光的作品。美国火奴鲁鲁艺术院藏。图见〔日〕铃木敬编：《中国绘画总合图录》第一卷，东京：东京大学出版社1982年版，第396页，编号A38—038。

哉汪子言，闲心随水灭。'"①

他来游西湖，"看"的视角"灭"了，身心没入西湖中，随着山光水色"流活活"。在他的西湖卧游图中，你寻不到视觉流动的起止，寻不出四时运行的节律，只看到他随性的涂抹。他以乾坤之眼来看西湖，他看到的是天人间容与徘徊的境界，他画的就是这感觉。

程正揆自言一生画过五百卷江山卧游图，为艺有不凡眼光，虽在容膝之地，却有宇宙视野。他的画总从大的方面着眼，他抱着"平生一幅画，天地几何时"的观念来作画②，意趣总在极目天为界、春来石作花之间。他有题画诗说：

> 径似花源邃，溪同柳谷愚。闲云依树宿，野老爱山趋。风与月为主，人唯天是徒。身焉将隐矣，文之胡为乎！
>
> 为客几登楼，乾坤一水洴。萧然应似鸟，乐焉竟同鯈。羁思看山尽，诗怀入景幽。杖头堪买醉，特特待银钩。③

他又有六言题画诗云："空谷无人无我，浮云自卷自舒。极目洪蒙彼岸，曲肱天地吾庐。"④他画的是融入天地的感受，诗记录的是天地优游的经历，一切人世的拘限都淡去，唯有心在六合间漂流。

恽南田也以这"乾坤透视"原则来为艺。他有画跋说："茂绿下坐苍茫之间，殊有所思也。"⑤所题此画只有疏林、弱草、溪水和远山，并没有人出现，但画家却要表现一人独"坐"于"苍茫之间"——天地宇宙间的感觉。

南田看世界，如倪、黄一般，视野往往由天际投下。上海博物馆藏南田八开山水册，作于1684年，是南田晚岁山水精品。第二开《春草诗意图》（图3-6）画湖

---

① 上海市嘉定区地方志办公室编：《嘉定李流芳全集》，第282页。
② ［清］程正揆：《青溪遗稿》卷七，清康熙天咫阁刻本。
③ ［清］程正揆：《青溪遗稿》卷四，清康熙天咫阁刻本。
④ ［清］程正揆：《青溪遗稿》卷十三，清康熙天咫阁刻本。
⑤ 此语脱胎于韩愈"坐茂树以终日"（《送李愿归盘谷序》）句，又独出机杼。

图 3-6　[清]恽寿平　山水册八开之二　纸本墨笔　23.5cm×21cm
1684 年　上海博物馆

边萧瑟之景，寒林疏木，群雁高飞，远山如黛[①]。有二题，右侧一题云："诗思乱随
青草发，酒肠应似洞庭宽。"左侧之题当在后，其云：

> 当其兴到，如惊风骤雨，一扫数十纸立尽，视山河大地，犹隙影中浮
> 埃，此时胸怀，又安知有蜾蠃螟蛉耶！

虽是萧疏小景，所表达的却是"视山河大地，犹隙影中浮埃"的胸襟气象，腾

---

① 蔡星仪主编：《恽寿平全集》第二册，第 197 页。

踔之意味，漾在画幅里。李贺所谓"遥望齐州九点烟，一泓海水杯中泻"（《梦天》），正是此等胸怀。

## 三、红炉点雪：由外到内的切入

白居易的"绿蚁新醅酒，红泥小火炉。晚来天欲雪，能饮一杯无"（《问刘十九》），如他的《大林寺桃花》一样，也是一首悟道诗。表面上看，是写天要下雪、留朋友饮酒的情性事，其实是暗用了"红炉点雪"[①] 这一本自禅门、大得于诗人之心的典实。

禅家有云："我法从来一字无，有语须知法转疏。昔日青原提正令，红炉点雪月轮孤。"[②] 红炉点雪，是反映南禅透彻之悟的话头。大慧宗杲说："桶底脱时大地润，命根断处碧潭清。好将一点红炉雪，散做人间照夜灯。"[③] 红炉点雪，忽然融化，如桶底掉脱，桶中物全部滑出（如俗语说竹筒倒豆子），意思是截断众流，直指本心。所谓"寒影对空，红炉点雪，如如不动，金体相呈"（米芾《天衣怀禅师碑》）[④] 是也。

"灵云悟桃花"的公案，表达的也是类似的道理。唐代福州灵云山志勤禅师，初在沩山灵祐（771—853）处学法，久不悟，一年春天，从寺院中告别老师走出，但见漫山桃花盛开，瞥然有省，因有偈云："三十年来寻剑客，几逢落叶几抽枝。自从一见桃花后，直至如今更不疑。"[⑤] 寻剑客，就是寻求妙悟。从此，碧桃千树花的明朗，不仅照彻禅门，也在艺苑辉映。

香严击竹的故事，也与上述义理相通。香严和灵云都是沩山弟子。据《五灯会元》卷九记载："一日，（香严）芟除草木，偶抛瓦砾，击竹作声，忽然省悟。

---

① 　或称"洪炉点雪"，但不及"红炉点雪"有韵味。

② 　[清] 道霈重编：《永觉和尚广录》卷二十三，《卍续藏经》第七十二册，第 514 页。

③ 　[宋] 蕴闻编：《大慧普觉禅师偈颂》卷十一，《大正藏》第四十七册，第 857 页。

④ 　曾枣庄、刘琳主编：《全宋文》卷二六〇四，第 63 页。

⑤ 　此事《祖堂集》卷十九、《景德传灯录》卷十一、《五灯会元》卷四均有记载。

遽归沐浴焚香,遥礼沩山。赞曰:'和尚大慈,恩逾父母。当时若为我说破,何有今日之事?'乃有颂曰:'一击忘所知,更不假修持。动容扬古路,不堕悄然机。处处无踪迹,声色外威仪。诸方达道者,咸言上上机。'沩山闻得,谓仰山曰:'此子彻也。'"①

这些美妙的禅家故事,几乎被艺道中人奉为圭臬,其中透出深刻的道理。

第一,这几个公案,表达的意思都与时间有关,核心是灵光一现,突然间由外到内,击破时间屏障。红炉点雪,炉火熊熊燃烧,一点白雪落上,触着便化,以此比喻顿入真实,与过去作别,也打破未来的幻梦,消去历史的沉疴,让一己真性乍露。禅家有偈说:"惟佛与佛,等无差别;量比太虚,面如满月;真相无生,妄见有灭;一念万年,红炉点雪。"②一念万年,红炉点雪,捅破时间窗户纸,此时如有一丸冷月高挂,凛凛寒光,照彻万古荒原。

灵云悟桃花:三十年前不悟;"三十年来"苦苦追寻;"自从一见",瞬间醒觉;"直至如今"——从今而后不再入迷途。灵云的法偈特别写了这三个时间段,似乎在说一个妙悟的故事,说时间性过程的渐次悟入。其实,诗中强调的几个时间点,都是为了突出禅悟"非时间性"特点:对绚烂桃花的突破(此就视觉空间而言),对时间过程的顿悟(过去心不可得,现在心不可得,未来心不可得),芟平有限与无限的分别,消解瞬间与永恒的相对,从"渐"门中度出,豁然来到生命的桃林中。南禅对"顿"门的执着,其实就是为了突出超越时空、知识的思想,所谓"一代时教"是也。

香严击竹故事,也说超越知识分别、返归真性的道理,所谓"动容扬古路,不堕悄然机",瞬间永恒,乃在抹去"悄然"的瞬间感,举手投足之间,就是荒荒太古,说的是一种非时空境界。

北宋末年的佛眼禅师(1067—1120)说:"灵云一见桃花,便契合此事;香严击竹,便乃息心!古人道:若不契合此事,则山河大地瞒你也,灯笼露柱欺

---

① 〔宋〕普济:《五灯会元》卷九,第 537 页。
② 〔宋〕实仁等编:《淮海和尚语录》,《卍续藏经》第六十九册,第 783 页。

你也。"① 他扣住"十二时中"谈这个问题。在他看来，灵云桃花、香严击竹等公案的要旨在击破时间屏障。桃花有悟，竹声送波，日日都有桃花，处处能听竹韵，为何人们冥然不觉？皆因心生迷障，物我的分别、时空的界限，在蚕食人的领悟力，以这样的眼光看世界，"山河大地瞒你也"，就连寺院中的灯笼露柱也会欺负你。"瞒"你，是因为你和世界隔着厚厚屏障；"欺"你，是因为你沉浸在虚幻的知识中，世界不以真实面貌来呈现。这样的存在，其实是将生命的意义丢失在"十二时中"。

第二，红炉点雪等故事，强调妙悟的穿透力。禅门中有所谓"孤轮独照江山静，自笑一声天地宽""孤蟾独耀江山静，长啸一声天地宽""一笑撞破千年秘，一悟点穿万重天"等话头，妙悟，是突然间的"撞破"，是长啸中的切入，如一道闪电，切开乌云密布的天空，照亮宇宙。传统艺术哲学中，常将这种妙悟法门称为"突入""顿入""直入""切入"，击破千年梦幻，突破历史表相，在超时空的寂寞里，泛起真性的涟漪。

为什么着意于这样的穿透力？是因为时间的屏障厚，知识的罗网密，习惯的力量如高墙，堵住人们走向真实世界的路。红炉点雪，突然融化，是要打掉人与世界间的这堵冰墙，将人带到真实世界里。陶渊明诗云："世短意恒多，斯人乐久生。"（《九日闲居》）虚妄的臆想支配着人的性灵，人的现实存在被严重扭曲，面对如此现实，的确需要一种强大力量来撞击，撞破迷妄者的千年大梦。

董其昌论艺提倡"一超直入如来地"，意即"红炉点雪"，他喜欢一剑倚天带给人的透彻觉解。他有一段话谈禅悟："余始参竹篦子话，久未有契。一日于舟中卧，念香严击竹因缘，以手敲舟中张布帆竹，瞥然有省，自此不疑。从前老和尚舌头千经万论，触眼穿透。是乙酉年五月，舟过武塘时也。其年秋，自金陵下第归，忽现一念三世境界，意识不行，凡两日半而复。乃知《大学》所云'心不在焉，视而不见，听而不闻'，正是悟境，不可作迷解也。"② 这里由竹篦子话，来谈妙悟

① ［宋］赜藏主编集：《古尊宿语录》卷三十二，第598页。
② ［明］董其昌：《画禅室随笔》卷四，第116页。

法门①，其中"瞥然有省""触眼穿透"等，意思即"一超直入"，撕开时间大幕，进入真实之境。

第三，超越时间的妙悟，是要让真性豁然澄明。红炉点雪，是透彻之悟，是痛快之悟，即人们所说的"一了百了"。一了，一切遮蔽都"了"（读 liǎo）了；百了（也读 liǎo），豁然澄明，通体透彻，无所遮蔽。禅家有云："有时提起，如倚天长剑，光耀乾坤。有时放下，似红炉点雪，虚含万象。"②长剑倚天，斩却一切粘系；红炉点雪，透入法相真如。沩山对仰山赞叹香严的一悟："此子彻也。"这个"彻"字，就是一了百了。

石涛说，绘画的通透之境在"处处通情，处处醒透，处处脱尘而生活"③，艺术家通过直觉观照，以生命的灵性，在大地上创造意义，突然间悟得生命真性，创造力得以迸发。

清初画家沈灏《画麈》说："了事汉，意到笔随，清墨扫纸，便是拈花、击竹。"④画中的"了事汉"，就是一了百了的妙悟人。"拈花、击竹"，拈花取佛祖拈花、迦叶微笑的故实，击竹即香严击竹故事。在拈花微笑中恍然大悟，似香严击竹般瞥然有省，因其胸中了了，一了百了，一悟即是透彻，直入如来地，即可意到笔随，在在都是妙韵。

质言之，红炉点雪，由外到内的撞击，当然不是等候一种外在力量的拯救，而是对本心的发明，在突然的际遇中，将人本心中的那道灵光引出，装点一个香氛四溢、光明绰绰的灵府，让真性沐浴其中。

---

① ［宋］李遵勖编《天圣广灯录》卷十六，载汝州叶县广教院归省禅师事："后游南方，参见汝州省念禅师。师见来，竖起竹篦云：'不得唤作竹篦子，唤作竹篦子即触，不唤作竹篦子即背，唤作什么？'师近前掣得掷向阶下云：'在什么处？'念云：'瞎。'师言下大悟。"（《卍续藏经》第一百三十五册，第 744 页）竹篦子话，后用以指学人倏然悟道。

② 能仁绍悟禅师语，［宋］普济：《五灯会元》卷二十，第 1326 页。

③ ［清］石涛：《题云山图》，朱良志辑注：《石涛诗文集》，北京：北京大学出版社 2017 年版，第 343 页。以下凡引石涛诗文皆出自此版本，不另注。

④ ［清］沈灏：《画麈》，上海：神州国光社 1936 年排印《美术丛书》本。

# 四、透关手段：由内到外的突围

中国艺术超越时间的观念中，还有一个角度，就是由内到外，作时间突围，人们形象地将此比喻为"透关"——从时间的覆盖中昂出头来，呼吸生命的新鲜空气。一如禅宗所说的"透网之鳞"——从命运的罗网中逃出。

中国古代有"时力"的说法。《二十四诗品·委曲》云："力之于时，声之于羌。"所言"力之于时"，说的就是"时力"。

时力，古代传说中一位大力士的名字①，乃射箭高手，善于利用时间的力量，力倍于常人，意喻为"变化"。《庄子·大宗师》说了一个故事：有个人害怕自己的小舟被人偷去，就把它藏到大壑里；害怕自己的山被人背走，就把它藏到大泽里，以为没问题了。可是半夜有个大力士，把舟与山都背走了，藏舟藏山的人还昧然不知呢。②这个"大力士"的名字叫"时力"，就是变化本身。③在世界的表相背后，有一个无影无形的控制者，这个主导"变化"的大力神，是世界的拥有者，芸芸众生、天下万物都受他的巨掌摆弄。如同《庄子·田子方》所说："吾终身与汝交一臂而失之，可不哀与！"失之交臂，人是被时间、被变化掳掠而去的人。

藏舟于壑、藏山于泽的故事告诉人们，人要跳出时间魔掌，走出变化的巨壑，必须换一种活法，藏是没有用的。在庄子看来，最善藏的人，就是不藏。世界每时每刻都在变化，生命每时每刻都在逝去，人生是一个必然走向衰落的过

---

① 《战国策》卷二十六《韩策》："奚子、少府时力、距来，皆射六百步之外。"《史记·苏秦列传》："天下之强弓劲弩，皆从韩出。溪子、少府时力、距来者，皆射六百步之外。"裴骃集解云："时力者，谓作之得时，力倍于常，故名时力也。"

② 《庄子·大宗师》原文是："夫大块载我以形，劳我以生，佚我以老，息我以死。故善吾生者，乃所以善吾死也。夫藏舟于壑，藏山于泽，谓之固矣。然而夜半有力者负之而走，昧者不知也。藏小大有宜，犹有所遁。若夫藏天下于天下而不得所遁，是恒物之大情也。特犯人之形而犹喜之。若人之形者，万化而未始有极也，其为乐可胜计邪！故圣人将游于物之所不得遁而皆存。"

③ 郭象注曰："夫无力之力，莫大于变化者也。故乃揭天地以趋新，负山岳以舍故。故不暂停，忽已涉新，则天地万物无时而不移也。世皆新矣，而自以为故；舟日易矣，而视之若旧；山日更矣，而视之若前。今交一臂而失之，皆在冥中去矣。故向者之我非复今也，我与今俱往，岂常守故哉！而世莫之觉，横谓今之所遇，可系而在，岂不昧哉！"（［晋］郭象注，［唐］成玄英疏：《南华真经注疏》，曹础基、黄兰发点校，北京：中华书局1998年版，第143—144页）

程，你能躲到哪里去呢，"吾令羲和弭节兮"（《离骚》），那有用吗？时间记录着历史，它告诉人们该怎么做，怎样执行被历史确定、被时间证明的规则，人来到世界上，似乎是来完成时间交给自己的作业。

人活在由历史、知识、时间构成的天罗地网中，欲遁逃而无由得脱。唯具大气力者，才能成为透网金鳞。人的力量感，是在与那种劲力将人推向终极的不明力量回旋中淬炼出来的。如庄子说，"无遁而存"，直面时间和变化，所谓"藏天下于天下而不得所遁"，从变化的旋涡中转出，从生死的纠结中挪出身子，珍惜当下直接的体验，痛痛快快活好每一天。

杜甫诗云，"或看翡翠兰苕上，未掣鲸鱼碧海中"（《戏为六绝句》其四），对待时间的霸凌，人必须有掣鲸鱼于碧海的力量，成为与"时力"搏击的高手，所谓"高蹈乎八荒之表，而抗心乎千秋之间"①，"高蹈"和"抗心"，都在强调这样的拔擢之志。

中国艺术的"雄浑"境界②，说的也是这掣鲸鱼于碧海的超脱功夫。《二十四诗品》第一品《雄浑》说："大用外驰，真体内充。反虚入浑，积健为雄。具备万物，横绝太空。荒荒油云，寥寥长风。超以象外，得其环中。持之非强，来之无穷。"具雄浑之力者，因其有充实广大之"真体"，便产生"外驰"之大用，驰服变化，驰服时间。他们"横绝太空"——超然世表，视时空为无物；"具备万物"——万物皆备于我。雄浑，与西方美学的"崇高"是不同的概念。崇高感，是人通过知性力量战胜外在世界所获得的（无论是力的崇高，还是数的崇高，都是如此），中国美学的雄浑，说的是无时者有时（生命之时）、无物者有物的道理。

严羽论诗，提倡"透彻之悟"，推崇如李杜之"金鳷擘海，香象渡河"的创造③。金鳷擘海，激浪飞腾；香象渡河，截断众流。形容一种雄浑阔大、单刀直

---

① 《樊子厚人间词序》，唐圭璋编：《词话丛编》，北京：中华书局1986年版，第4277页。

② "雄浑"概念形成于唐宋时期，严羽《沧浪诗话》就将其列为诗之九品之一。

③ 金鳷擘海，又作"金翅擘海"，出自佛典《华严经》卷三十五："譬如金翅鸟王，飞行虚空，安住虚空，以清净眼观察大海龙王宫殿，奋勇猛力，以左右翅搏开海水，悉令两辟，知龙男女有命尽者而撮取之。"（佛驮跋陀罗译）

入的力的美。他认为，诗之妙，"一味妙悟而已"。他在看来，"惟悟乃为当行，乃为本色。然悟有浅深，有分限，有透彻之悟，有但得一知半解之悟"，盛唐诗之所以为盛唐，就在于它来自"透彻之悟"。学诗从盛唐入手，"乃是从顶顥上做来，谓之向上一路，谓之直截根源，谓之顿门，谓之单刀直入也"。[①]为诗之人，要有正法眼藏，有此藏识，便有透脱功夫，乃是诗国之"大力者"。

这就如同禅宗所说的"梅子熟了"。《五灯会元》卷三载马祖弟子大梅法常事，其云：

> 唐贞元中，盐官会下有僧，因采拄杖，迷路至庵所。问："和尚在此多少时？"师曰："只见四山青又黄。"又问："出山路向甚么处去？"师曰："随流去。"僧归举似盐官，官曰："我在江西时曾见一僧，自后不知消息，莫是此僧否？"遂令僧去招之。师答以偈曰："摧残枯木倚寒林，几度逢春不变心。樵客遇之犹不顾，郢人那得苦追寻。一池荷叶衣无尽，数树松花食有余。刚被世人知住处，又移茅舍入深居。"[②]

被马祖称为"梅子熟了"的法常，对禅门的时间观有很深领会。这段记载中，他离开马祖后，回答一位僧人在山中住多少时间时说："只见四山青又黄。"这句话与其法侄赵州（南泉普愿法嗣，南泉与法常同师马祖）所说的"老僧使得十二时辰"，意思相同。法常这首七言，根本意思在直面生活本身，不愿滑入时间和人为书写的历史中去。时光流淌，冬来春去，荣枯过眼，变化无穷，历史中藏着多少令人迷茫的沟壑，他只有一颗不随时而变、不因史而惑的心。这就是禅门伟器的本色，唯有超越时间和历史，才可真正独坐大雄峰。

在艺术中也是如此。清初画家吴历，入天主教，他将天主教的静修与传统艺术观念的超越功夫融为一体，对超越时间有独特体会。晚年的吴历，如同"梅子

---

① ［宋］严羽：《沧浪诗话·诗辨》，［清］何文焕辑：《历代诗话》下册，北京：中华书局1981年版，第686—687页。

② ［宋］普济：《五灯会元》卷三，第146页。

熟了"，其《七十自咏》诗说：

> 甲子重来又十年，山中无历音茫然。吾生易老同枯木，人世虚称有寿篇。
> 往事兴亡休再问，光阴分寸亦堪怜。道修壮也犹难进，何况衰残滞练川。[1]

似乎吴历艺术的妙处，就在"无历"中。"甲子重来"，是时间的，每个人都是时间罗网中的人；"山中无历"，是自得于心的，在体验的"空山"里，他挣脱了时间的魔掌，在"无历"中淡然自处，颐养天年（天年者，"无历"之谓也）。他绘画之发动、智慧之起因皆来自"历历"世间事，但他却在世间中，做出世间法。生命如此脆弱，昨日里韶华满眼，忽然间归于枯萎。他画中的枯木寒林，执拗地诉说着不为时间所左右的决断，呈露出透出罗网后的自信和轻松。

台北故宫博物院藏吴历《梅花山馆图》，画面静气袭人，上有自题诗道："山迎山送程程画，花白花红在在春。五色也须人管领，老夫端的是闲身。""在在春"变，是时间的流淌；"山迎山送"，是情欲世界的粘滞。超越时间束缚，脱出情欲粘滞，自享生命"闲身"，吴历的艺术就是在这静水深流中，呈现他超越时空的淡定。其著名作品《凤阿山房图》题诗有云："而今所适惟漫尔，与物荣枯无戚喜。林深不管凤书来，终岁卧游探画理。"[2]世事纷纭，他以"漫尔"待之，无荣无枯，无戚无喜，他在性灵的清凉界，管领自我生命。

金农的艺术，在一定程度上可以说是"反时间"艺术，他将作书作画作诗叫作"管领秋光"。他在《题秋江泛月图》诗中写道："小艇空江，一人清彻骨，恍游冰阙，弄此古时月。管领秋光，平分秋色。便坐到天明，不归也得。"[3]游弋在由自性主宰的世界中，就是管领秋光（超越时间）的人。古时的月，现在的月，平分秋色；宇宙的光，生物的光，都是我的生命之光——他便沐浴在此光中。

---

[1] [清]吴历：《七十自咏》其一，章文钦笺注：《吴渔山集笺注》卷二，北京：中华书局2007年版，第258页。

[2] 此图为渔山四十六岁作，作于1677年，今藏上海博物馆，后有多人题跋。

[3] [清]金农：《金农集》，第217页。

其实石涛说"一画",说不一亦不二的法门,所张扬的就是禅家"两头共截断,一剑倚天寒"的透关本领——"太古无法,太朴不散,太朴一散,而法立矣。法于何立?立于一画。一画者,众有之本,万象之根,见用于神,藏用于人。而世人不知",《画语录》开篇一段,劈头而来,说的就是这超脱时空的智慧。"太古"即非时间,"太朴",即非空间,"一画"是超越时空的。石涛要取来"一画"这倚天慧剑,劈开人妄念造成的迷障,直入创造本身。

石涛认为,艺术家需要有一颗颖悟的心,他将此称为"透关之力"。《画语录·纲缊章》说:"得笔墨之会,解缊缊之分,作辟混沌手,传诸古今,自成一家。是皆智得之也。"笔之运墨,水墨缊缊,联动着画者深衷的生命冲动;氤氲流荡,阴阳为和,涵蕴着生生不已的创造精神。这暧昧不明、黑白难分的混沌,在石涛,被想象为创化的源泉,在阴阳摩荡中有无边的动能,画者的创造,与造化播撒滋生万物的种子何异!真正的画者,是"辟混沌手",是开辟混沌、凿破鸿蒙的人,画家作画,是"驾日月而开鸿蒙"。他形容真正的艺术创造是——"混沌里放出光明"。

石涛将有创造力的画者称为"斩关""透关""过关"之人。华盛顿弗利尔美术馆藏石涛《祝枝山诗意册》,其中一开题云:"打鼓用杉木之捶,写字拈羊毫之笔,却也一时快意,千载之下,得失难言。若无斩关之手,又谁敢拈弄,悟后始知吾言。"四川博物院藏石涛《为徽五作山水》(图3-7)题识云:"若无透关之手,又何敢拈弄,图苦劳耳。"《大涤子题画诗跋》录石涛《跋汪秋涧摹黄大痴江山无尽图卷》云:"真者在前,则又看不入,此中过关者得知没滋味中,正是他古人得力处。"

石涛为什么说艺术创造如同"过关"?因为在他看来,在时间的裹挟中,前人的成法,习惯的力量,知识的窠臼,形式的法门,乃至自我炫惑的欲望,等等,如一团迷雾在眼前笼罩,人看不清自己,看不清世界,这样的画手,便是"关"内之人,过不了这生死关,笔下尽是虚与委蛇,哪里会有真的创造?石涛的"一画",就是"使得"十二时辰的妙法。(图3-8)

图 3-7
[清] 石涛
为徽五作山水
纸本墨笔
309.5cm × 132.3cm
1690 年
四川博物院

## 结　语

　　红炉点雪，由外到内的切入；透关手段，由内到外的突围——其实，无论自内还是自外，都只是机缘的不同，关键是人内心的觉悟。万法本闲，而人心自闹，人成为时间的奴隶，成为成法的奴隶，被困在时间之网中，根本原因是由人内在心灵的迷妄造成的，外在的压力只是次要原因。人要"撕开时间之皮"，必须从心灵上立定功夫，在觉悟里寻求通会，于混沌里放出光明。

图 3-8
[明] 文点
溪谷晚凉图
纸本墨笔
75cm×37.5cm
1703 年
香港虚白斋

# 第四章　真性的"秀"出

　　20 世纪初叶，瑞典学者喜龙仁教授酷爱中国艺术 [①]，其源始与一套中国画屏风有关。南宋林庭珪、周季常善画罗汉，曾花十多年时间绘出五百罗汉屏风，后传入日本，最终入藏京都大德寺。1894 年，波士顿美术馆日本部主任费诺罗萨向大德寺借出四十四幅来美展出，费诺罗萨与喜龙仁的朋友贝伦森、罗斯一起看这些画时，三人突然跪在地下，抱头痛哭，他们看到一种完全不同于西方艺术的东西。展出结束后，有十幅留藏波士顿美术馆。大约在 1913 年，喜龙仁在罗斯带领下，来波士顿美术馆看罗汉图，看到这组罗汉图中的《云中示现图》（图 4-1）时，同样受到极大的心理冲击，他说有一道灵光由内心深处腾起之感。

　　喜龙仁在笔记中记载了当时看展览的一个细节："最终罗斯博士就像拥抱眼前的景致一般张开双臂，然后将指尖放在胸膛，说道：'西方艺术都是这样的'——他以这个姿势来说明艺术家依靠的是外在的景象或图形。而后他又做出第二个动作，将手从胸膛上向外移开，并说道：'中国绘画里却是截然相反的'——以这个姿势说明由内向外产生的某种东西，是从画家心底的创造力衍生出的，随后绽放为艺术之花。" [②]

---

[①]　喜龙仁（Osvald Sirén，1879—1966，或译"喜仁龙"）是 20 世纪欧美中国艺术史研究的先驱。他年轻时就担任瑞典斯德哥尔摩大学艺术史教授。但当他成为一位具有国际声望的意大利文艺复兴艺术研究者后，却将目光转向中国艺术，从此再未离开过这个领域，沉浸其中前后达五十年之久，广泛涉猎中国的建筑、雕塑、园林、绘画乃至城市规划等诸多领域，从理论到作品，从鉴赏到收藏，都有卓越贡献。一生著述丰赡，有关中国艺术的著作有：《北京的城墙与城门》（1924）、《五至十四世纪的中国雕塑》（1925）、《中国北京皇城全图》（1926）、《中国早期艺术史》（1929—1930）、《中国画论》（1933）、《中国园林》（1949）等，其巅峰之作是七卷本的《中国绘画：名家与原理》（1956—1958）。

[②]　Freer Gallery of Art ed., *First Presentation of the Charles Lang Freer Medal: Osvald Sirén*, Washington D.C.: Freer Gallery of Art, 1956, p. 19.

图 4-1
[宋] 林庭珪、周季常
云中示现图
绢本设色
111.5cm×53.1cm
波士顿美术馆

　　他们的判断是准确的。中国艺术是对心的，宋元以来发展起来的文人艺术更是如此。① 艺术是为表达人独特的生命感觉而存在，是为灵魂安顿的（如园林家强调，园林是为"韵人纵目，云客宅心"[《寓山注小序》]的）。艺术的创造由内到外，让古意——真性的光明敞亮，也就是"秀"出，这是中国艺术的根本特点。

　　说到"秀"，汉语中此字大概有三种意思：一、秀美；二、展现（义同英文show），三、光亮。中国艺术对生命存在本身的理解，大体包含在"秀"的这几层意思中。

　　中国艺术强调，每个人生命都有"内秀"——真性的光芒。② 这光芒，照亮自己的路，也可以照亮世界（文人艺术价值的实现往往体现于此）。真正的艺术创造，是要将生命中本有的"秀"意给"秀"出来。如前所引，书法家钟繇说，"用笔者天也，流美者地也"；恽南田说，他作画是要表现"宇宙美迹，真宰所秘"。他们说的就是这个意思。书画之道，乃至中国的一切艺术，其本旨都是为了不让生命沉沦，不让古意（真性）坠落，不让生命的光芒在幽暗冲动中消耗殆尽。③

　　中国艺术强调，生命是一种权利，生命更是一种美的存在，如倪瓒的"兰生幽谷中，倒影还自照。无人作妍暖，春风发微笑"④，诗借一朵空谷中的兰花，来说生命之权利、之美感、之光芒，艺术的所有努力，就是将这生命之美、生命之光"秀"出来。

　　我在以前的研究中多次谈到的"空山无人，水流花开"境界，其实说的也是这生命的秀出："空山无人"，是荡去遮蔽（包括时间和历史的纠葛），让真性（古

---

① 林庭珪、周季常的罗汉图还带有鲜明的宗教神性色彩，而文人艺术在极力淡化这种色彩，使艺术变成人本心的发明。

② 佛教说，一切众生都有佛性；在中国艺术看来，每个人心里都有生命的光芒，只可能被遮蔽，而存在是必然的。这是讨论问题的前提。

③ 艺道之旨，在于存此光芒，并将此光芒扩而大之。《孟子·尽心下》有言："充实之谓美，充实而有光辉之谓大，大而化之之谓圣，圣而不可知之之谓神。"《易传》有言："刚健笃实，辉光乃新。"《坛经》有言："一灯能除千年暗，一智能灭万年愚。"这些思想均对艺术有影响。

④ [元]倪瓒：《题临水兰》，《清閟阁遗稿》卷四，明万历刻本。

意）的"水流花开"。"水流花开"，当然不是外在的山红涧碧，而说的是生命体验的世界，是心中射出的一道灵光。没有这"水流花开"的秀出，也就没有文人艺术。

传统艺术哲学"秀"的理论，包含对时间问题的思考。本章的论述围绕三个与"秀"相关的概念展开：

一、古秀，此从体上说。"古"，是超越古今所体现的人的生命真性。[①] "秀"，在当下直接体验中，将心中的那个"古"——生命真性引出。所以，"秀"不是作"秀"（摆弄身段），而是真实生命（真性）的敞开。在这个意义上说，"秀"即"古"，"秀"乃本体之存在。

二、枯秀，此从相上说。知识、欲望的乌云遮蔽着灵性的世界，所以需要"枯"——以古拙苍莽、无时无空的寂寞，掀掉外在的屏障，归复真性之"秀"。"枯"不是用来标示生物变化过程接近终结的意象，而是对非时非空生命境界的彰显。

三、隐秀，此从用上说。灵性光芒的引出，不是认识能力的凝聚，也非"秀"出方式和时机的斟酌，而是真实生命动能的含蕴。所以，隐秀并非"隐"（藏）而待时"秀"出，隐处即秀处，无藏无露，真性方能敞开。

古秀、枯秀、隐秀三个概念，从体、相、用三个角度，反映出传统艺术哲学中"古意"（生命真性）"秀"出的逻辑。[②]

北宋超宗慧方禅师云："有古菱花，物来斯现。"[③] 人人心中都有一朵清香馥郁的古菱花，超然时间之外，如王维所说，"色空无得，不物物也"[④]，不被物所"物"，与物融为一体，真性的古菱花就会"秀"出。

① 本书丙编第九章有对"古意"问题的专门讨论，请参。

② 我曾在拙著《一花一世界》（北京：北京大学出版社 2020 年版）第五章"让世界敞亮"中谈及"真性的澄明"问题，这里侧重于时间角度、从"秀"的概念辨析入手再加讨论。

③ ［宋］释慧方：《古镜铭》，《超宗方禅师语录》，《卍续藏经》第六十九册，第 240 页。

④ 王维《谒璿上人》诗序说："舍法而渊泊，无心而云动。色空无得，不物物也；默语无际，不言言也。"（［唐］王维撰，陈铁民校注：《王维集校注》卷二，北京：中华书局 1997 年版，第 179 页。以下凡引王维诗皆出自此版本，不另注）

# 一、古秀

将当下的鲜活（秀），糅入往古的幽深中（古），"古秀"是唐宋以来艺术创造和鉴赏的一种理想，反映出中国艺术追求真性传达和历史纵深感的独特旨趣。

"古秀"，古代艺术哲学的一个重要概念。园林追求古秀之妙，如计成《园冶》说，"蹊径盘且长，峰峦秀而古"①。钱谦益评苏州西园说，"房宇靓深，树木古秀"②。清袁三俊谈到篆刻"苍"境时说："苍兼古秀而言。譬如百尺乔松，必古茂青葱，郁然秀拔，断非荒榛断梗、满目苍凉之谓。故篆刻不拘粗细、模糊、隐见、剥蚀，俱尚古秀，不可作荒凉秒态。"③清秦大士《伊蔚斋印谱序》说，治印的妙处在古秀，"古秀在骨"④，而不在形。

清初极具艺术眼光的周亮工说："须极苍古之中寓以秀好。"⑤这句话是中国艺术"吃紧"之论。古，是绵邈的过去；秀，是当下的鲜活。画的面目古拙苍莽，艺术家却要于此追求"活泼泼"生命精神的呈现。如高士奇评陈洪绶古拙苍莽的画面说："今日装成展观，觉鸟语花香，有活泼泼境界。"⑥

"古秀"生命境界的追求，在唐代就为诗人艺术家所重。如王维"空山不见人，但闻人语响。返景入深林，复照青苔上"（《鹿柴》）小诗，显然不是写景诗，诗人要在万古幽深中展现当下活泼的生命体验。落日余晖像一个精灵，在山林里、小溪上跳跃，溪岸边苔痕历历，似乎苔封了时间，苔封了历史和知识，在

---

① ［明］计成原著，陈植注释：《园冶注释》，第 197 页。

② ［清］钱谦益：《吴郡西园戒幢律院记》，《牧斋有学集》卷二十七，［清］钱曾笺注，钱仲联标校，上海：上海古籍出版社 1996 年版，第 1023 页。

③ ［清］袁三俊：《篆刻十三略》，清顾湘《篆学丛书》本。

④ ［清］项怀述：《伊蔚斋印谱》，清道光丁未（1847）芸香阁钤印刻本。

⑤ 周亮工《读画录》卷一评七处和尚语。这段话的原文是："方与三曰：'凡作诗文字画，须楮墨之外，别有生趣迎人，令阅者自动心摇，始称快笔。'然又非狐媚取悦，须极苍古之中寓以秀好，极点染处见其清空，始称合作。"（朱天曙编校整理：《周亮工全集》第五册，第 43 页）方育盛，字与三，桐城人，诗人。七处和尚，明末清初金陵山水画家，俗名朱睿，字翰之。

⑥ 高士奇跋陈洪绶《春风蛱蝶图卷》，图见陈传席主编：《陈洪绶全集》第二册，天津：天津人民美术出版社 2012 年版，第 259 页。

永恒的静寂里，活泼泼的生命跃然而出——从古淡幽深中“秀”出。

晚唐诗人吴融《古瓦砚赋》说：“陶甄已往，含古色之几年？磨莹俄新，贮秋光之一片。”[①]汉代的瓦当砚，突然在眼前出现，洒出秋光一片，一个古老对象倏然间“活”了，从历史的深渊中“秀”出。就像一颗千年古莲花种，放在水中土里，竟然发叶、开花，古老的种子竟然神奇地在当下展现，带着她的风华和沧桑，带着历史背后的神秘。

中国艺术热衷于古中出秀，乃是要将人生命中那真实的感觉引出，透出历史星空，让生命放射光芒。艺术创造如同一个钓者，努力将潜藏于生命深层的“古”意钓出。王维等所着意创造的“古秀”——幽深古淡中的鲜活境界，根本命意就在真性之澄明。

如担当的题画诗云：“吁嗟，万古化工一块墨，若无作者不淋漓。淋漓若与化工等，鸟啼花落纵顽痴。”[②]画家作画，凭这一块含蕴天地妙色、万古春光的墨，磨出乾坤，涂染世界，将宇宙中的鸟啼花落淋漓现出。（图4-2）

明文震亨《长物志》卷二说：“乃若庭除槛畔，必以虬枝古干，异种奇名，枝叶扶疏，位置疏密。或水边石际，横偃斜披；或一望成林，或孤枝独秀。草花不可繁杂，随处植之，取其四时不断，皆入图画。又如桃、李，不可植于庭除，似宜远望；红梅、绛桃，俱借以点缀林中，不宜多植。梅生山中，有苔藓者，移置药栏，最古。杏花差不耐久，开时多值风雨，仅可作片时玩。蜡梅，冬月最不可少。”[③]

古拙的花木，苔痕历历，似花也似非花，却裹孕着不灭生机。这种种讲究，有技术上的考虑，更有精神方面的绸缪，人们在庭除花木等平常物中，读出特别的人生感、历史感和宇宙感。园艺家的考量当然不光在形式美感。清时扬州胜概楼有一副对联说：

① ［清］董诰等编：《全唐文》卷八百二十，北京：中华书局1983年版，第8636页。

② ［明］担当：《担当诗文全集》，第175页。

③ ［明］文震亨、［明］屠隆：《长物志 考槃余事》，第33页。

图 4-2
[明] 陈洪绶
荷花鸳鸯图
纸本设色
183cm×98cm

怪石尽含千古秀，春光欲上万年枝。[1]

这副对联生动地表现出传统艺术古中出秀的旨趣，在万年之枝上，也就是从历史的深渊中，将生命的活意秀出。（图4-3）

明金光先提倡作印"骨格高古，更姿态飞扬"[2]。一方面要有高古格调，另一方面又要有飞扬意态，高古中的飞扬，就是这真性澄明的"古秀"。

古秀，是篆刻艺术的最高审美理想。在这一"法律森然，精采自在"[3]的领域，追求古朴中的流丽，是篆刻家不言之秘。苍劲如古柏，秀媚如时花，严正如山崿，活泼如泉流——印人们与其说是对过去的老物感兴趣，倒不如说是为了规避追求新、追求时流的妄念。"岁月之光"的照耀，照出"今""俗"的浅薄和喧嚣，也将生命中真正需要的东西彰显出来。

对于古秀，这荡出时间的"真性澄明"，艺术家有以下两点特别考虑。

（一）古光自满——引出一色光明

如在印学中，治印者特别重视幽昧中的光芒。丁敬有诗云："沉沉一色古光满。"[4]他玩味一拳顽石，在沉沉一色中，感受到一个"古光自满"的世界。他一生好古嗜印，这句诗似可点题。作为"西泠八家"领袖，他提倡治印在归于真心，归于生命之本，要通过印章古朴天然的创造，寻觅生命中的光明。

丁敬"石泉"印款录自作诗一首："杖藜随晓步，黄落又秋风。老觉时光速，贫谙世态工。坐深怜止水，望迥托冥鸿。江白山青外，朝暾正上红。"[5]"朝暾正上红"，丁敬一生为艺，大要在追求这生命的霓虹。

① 《扬州画舫录》云："胜概楼在莲花桥西偏。联云：'怪石尽含千古秀'（罗邺），'春光欲上万年枝'（钱起）。"（[清]李斗：《扬州画舫录》卷十二，汪北平、涂雨公点校，北京：中华书局1960年版，第289页）

② 转引自[明]甘旸：《甘氏印集叙》，《甘氏印集》，明万历钤印刻本。

③ [明]屠隆：《古今印则序》，郁重今编纂：《历代印谱序跋汇编》，第66页。

④ [清]丁敬：《丁敬集》，吴迪点校，杭州：浙江人民美术出版社2016年版，第43页。

⑤ 同上书，第215页。

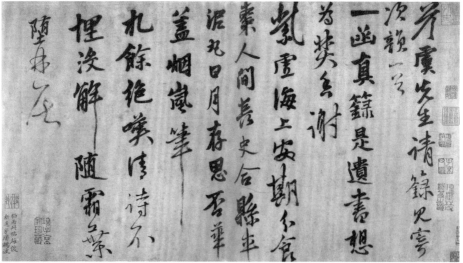

图 4-3　[元]陈琳　树石图　张雨题跋　纸本设色　30.6cm×49.9cm　上海博物馆

丁敬游王羲之墨池旧迹，作诗道："桥经题扇旧，寺入戒珠偏。卧佛无留影，残僧已废禅。坏幢余劫烧（自注：五代石幢新出土中），苦薏泯秋烟。剩有鹅池月，时同墨沼圆。"①寂静的夜晚，一轮圆月照在墨池，这曾经从右军心中漾过的月色，如今又照入自己心田。过往的陈迹，古贤的遗踪，都付于历史烟云，唯有这一轮明月，古光自满，在残缺的历史背后，说着真力弥满的故事。（图4-4）

曹芝，字茎九，号荔帷，钱塘人，工书，与丁敬相善。丁敬有"芝里"印赠之。印款云："荔帷解得老夫篆刻无法之法，以诗来谢，相应之速，且要次韵并刻石，亦佳话也。因如其请。曹倡：'烂铜破玉好光辉，多谢神斤大匠挥。不比三年刻楮叶，先生应笑宋人非。'丁次韵：'石章刻就石生辉，绝似朱弦信手挥。却笑解人千未一，《说难》吾久是韩非。'"②一枚印章刻出，如琴手弹奏一曲终了，拙顽的石头，烂铜的气息，竟然放出生命的光辉。"烂铜破玉好光辉"，可谓印人之一句神髓！说难——游说之难，唯解人知之。

这古光自满的世界，也是画家倪瓒一生追求的生命归所。《倪云林先生诗集》《清閟阁遗稿》等明以来刊行的云林诗文集，第一篇都是一首四言诗，名为《画偈》，乃以诗的形式记载他大半生之悟。诗有序云："至正十年十月廿三日，余以事来荆溪重居，寺主邀余寓其寺之东院，凡四阅月，待遇如一日。余将归，乃命大觉忻，除垢业，使悉清净。乃为写寺南山，画已，因画说偈。"时在1350年，他在江南名刹重居寺静修数月，临行告别长老，作画表达谢意，诗云：

我行域中，求理胜最。遗其爱憎，出乎内外。去来惟止③，夫岂有碍。依叶或宿，御风亦迈。云行水流，游戏自在。乃幻岩居，现于室内。照胸中山，历历不昧。如波底月，光烛盼睐。如镜中灯，是火非诒④。根尘未净，自相齧

---

① [清]丁敬：《丁敬集》，吴迪点校，杭州：浙江人民美术出版社2016年版，第43页。
② 同上书，第210页。
③ 此句之"惟"，《倪云林先生诗集》（明天顺四年[1460]刻本）作"惟"，从之。《清閟阁遗稿》（明万历刻本）作"作"，《草堂雅集》引作"住"。
④ 诒，读dài，欺骗。《草堂雅集》作"绐"，通"诒"。

"豆花村里草虫啼"

"愿保兹善千载为常"

"烟云供养"

"上下钓鱼山人"

"千顷陂鱼亭长"

图 4-4　丁敬印五方

晦。耳目所移，有若盲聩。心想之微，蚁穴堤坏。辗然一笑，了此幻界。

偶然的生命，来到世界，读书修行，包括来寺中静修，都是为了求最胜之理。最胜之理何在？他认为不在经书里，不在概念中，而在自心中的一点光明。他作画，并非为了图写物貌，而是来体验人生，追求心中那一点光明。"遗其爱憎，出乎内外"四句，说时空的超越，无内无外，无去无来，不爱不憎，达于性灵的清明。"依叶或宿，御风亦迈"四句意思是，一片微叶，也可以托身；浩渺如云天，也可以放旷。不在大小之量，而在心中的灵光绰绰。

他本着这样的精神来作画。"乃幻岩居，现于室内"四句说，山水的面目都是"幻"境，是示现本心的方便法门，是为了"照胸中山，历历不昧"，荡却外在尘蔽，将胸中之丘壑显露出来，将生命之本明"秀"出来。他笔下寂寥的寒山瘦水，是没有"秀"色的"秀"，没有光亮的明，是镜中灯，是水中月，不可作执实之观也。

倪瓒所体会的画意，或者说艺道之本意，就在"古秀"二字中，在让生命真性敞亮。古人云，"但识琴中趣，何劳弦上声"①，或者说"抱得琴来不用弹"②，意不在琴，如画者不在山水，也不在生命得以托付的天高地阔中，而在一点性灵光明里。诗、书、画、乐等，只在将这一点光明引出。在宋元以来的文人艺术看来，没有这一点光明的呈现，也就没有真正的艺术。文徵明笔下的万壑松风，石涛笔下的漫天红树醉文章，石溪笔下的清风匝地，等等，都是这"一点光明"。

如前所引，"崎岸无人，长江不语，荒林古刹，独鸟盘空，薄暮峭帆，使人意豁"——清戴熙所描绘的画境，也是文人艺术追求的胜境。江岸无人，寂静无声，但见得荒林古刹兀然而立，邈远天幕下，偶见一鸟盘空，片帆闪动，此境此景，解除人的时空胶着，臻于高古寂历之境界。他说"使人意豁"——天地我心豁然归于一片澄明中。

---

① ［唐］房玄龄等：《晋书》卷九十四，北京：中华书局 1974 年版，第 2463 页。
② ［元］张雨自题《仿郑虔林亭秋爽图》。

　　传统赏石理论"石令人隽"的说法，也在敷陈这古光自满的境界。陈继儒《岩栖幽事》说："香令人幽，酒令人远，石令人隽，琴令人寂……"①乾隆时辑录刊行的《小窗幽记》有多条谈到此，如："形同隽石，致胜冷云"；"石令人隽"；"窗前隽石冷然，可代高人把臂"。②

　　称顽石为"隽石"，宋时就已出现。③"隽"的意思是美，但和一般所说的美又有不同，它有豁然澄明的意思。石，无言而寂寞，而"隽"意味着人在当下与千古照面。一拳之石，蕴千年之秀，就在我的眼前。"石令人隽"，石使人的心灵明亮起来；也可以说"人使石隽"，人照亮了石。担当《爱石》云："玲珑一片石，今古有谁怜？自入我怀袖，人颠物也颠。"④人与石解除了互为对象之关系，在无遮蔽的状态下敞亮，一至于古光自满之境界。

（二）古今觌面——历史感的发现

　　看山雨后，雾色一新，便觉青山倍秀；玩月江中，波光千顷，顿令明月增辉。中国艺术推崇古秀，重视的是历史的包孕和生命气息的氤氲。物之显晦有时，我能幸而与其风色谋面，乃百世因缘也。古秀，就含有因缘际会的意思，它是时历沧桑后的觌面，斯人也见斯物，观斯物也竟然有斯境，使人心畅神会——古秀，是历史感的发现，这里藏着天人相通、古今一体的智慧。

　　南宋杜绾《云林石谱》孔传序言说："虽一拳之多，而能蕴千岩之秀。大可列于园馆，小可置于几案。"⑤一拳顽石，从历史的深渊中跃出，带着天地水土的

① 转引自[明]费元禄：《甲秀园集》卷四十二，明万历刻本。清《文渊阁四库全书》收此书，《四库总目提要》卷一百三十云："《岩栖幽事》一卷，明陈继儒撰。所载皆山居琐事，如接花艺木以及于焚香点茶之类，词意佻纤，不出明季山人之习。"
② 《小窗幽记》，本名《醉古堂剑扫》，十二卷，明陆绍珩所辑，今传有明天启四年（1624）刻本。清乾隆年间陈本敬重刻此书，易名为《小窗幽记》，托名陈继儒所辑，并对文字作了部分删改和增订。这是一部了解中国文化精神，尤其是中国古代文人趣味的重要读物。
③ 如南宋许棐《破砚》诗云："碌碌礛碛间，得此一隽石。磨我三十年，貌矍双鬓白。渠亦苦我磨，眼穿流泪墨。老蟾在傍笑，两穷自相厄。"（[宋]陈起：《江湖小集》卷七十七，清《文渊阁四库全书》补配清《文津阁四库全书》本）
④ [明]担当：《担当诗文全集》，第260页。
⑤ [宋]杜绾、[明]林有麟：《云林石谱 素园石谱》，杭州：浙江人民美术出版社2019年版，第46页。

淋漓气息，也带着历史的风烟，来与我"觌面"，我见她，似乎一头扎入千古风烟秀色里。

古今觌面，絫然做活一个世界。对于中国艺术家来说，顽石是活的，枯木是活的，与我相对的古物都是活的。赏石中有句名言叫"千秋如对"——一拳顽石，千千万万年前就存在，如今它"居然"立于我眼前，与我默然相对。石者，永恒之物也，而人唯有须臾之身，以须臾之身独对永恒之石，我的心似乎优游在万古之活泼中！一拳顽石，打开我的心扉，钝化的心开始变得活络了。

正如袁枚在《随园后记》中所说："夫物虽佳，不手致者不爱也；味虽美，不亲尝者不甘也。子不见高阳池馆、兰亭、梓泽乎，苍然古迹，凭吊生悲，觉与吾之精神不相属者何也？其中无我故也！"①物之珍贵者，关键在有我，不是握有，而是与我"精神"的"相属"。这种"古今觌面"的历史感，被传统文人艺术奉为圭臬。

陈继儒《岩栖幽事》有一段有关植树的议论："种树之法，莫妙于东坡。曰：大者不能活，小者老夫又不能待，唯择中材而多带土砧者为佳。"②他从东坡种树这件小事发见的"妙"意，其实就是生命的"觌面"感。③

太大的树栽不活，太小的树人不能"待"，物之与我，在于相伴相随，相互支撑，朝暮相见，相与摩挲。如蓄一方古砚磨墨，人磨墨，墨磨人，阴晴圆缺，它一伴于侧，磨砺出生命的质感，将息着寂寞的人生。"正色浮端砚，精光动蜀笺"④，那是由生命之光透出的。

魏锡曾（1828—1882，字稼孙）是清代著名印家，论印多有精警之论。其论印诗二十四首⑤，对明清以来多位印家有精当评论，在印坛卓具影响，或将其与杜甫《戏为六绝句》、元好问《论诗绝句三十首》相提并论。他将人生体验注入

---

① ［清］袁枚：《随园后记》，《小仓山房诗文集》卷十二，上海：上海古籍出版社1988年版，第1407页。
② ［明］陈继儒：《岩栖幽事》，明《宝颜堂秘笈》本。
③ ［宋］苏轼《与程全父十二首》第七札："当从天伻求数色果木，太大则难活，太小则老人不能待，当酌中者。又须土砧稍大不伤根者为佳。"
④ ［唐］齐己：《谢人惠墨》，［清］彭定求等编：《全唐诗》卷八百四十，第9478页。
⑤ ［清］魏锡曾：《论印诗二十四首》，［清］潘衍桐辑：《两浙輶轩续录》卷四十三，清光绪刻本。

对印章的体会中，读他的论印绝句，感觉他不是在讨论印，而是在讨论人活着的意义。他对篆刻的历史感有独特体会。

他评明末清初江皜臣印风说："山农凿花蕊，璠玙暗无色。"在他看来，篆刻之趣在运刀击石，当下触碰，凿开生命的"花蕊"。这"花蕊"，是灵性文章，与之相比，璠玙珠玉也会黯然失色。"凿花蕊"三字，真是活灵活现摹写出这方寸世界里的芳菲。小小的印章，治印人日日厮守，眼睛渐渐模糊了，手上老茧越来越厚，日复一日，年复一年，头发也白了，身躯佝偻了，似乎为它耗尽了所有，但就因有这花蕊在心底绽放，在历史的星空里绽放，治印者执着而无悔意。

他评徽派大家程邃印说："蔑古陋相斯，探索仓、沮文。文、何变色起，北宗张一军。云雷郁天半，彝鼎光氤氲。"程邃好古，"彝鼎光氤氲"，他的古老寂寞里，藏着一个灵光世界；程邃号垢道人，然其刀下却是雪涤凡响，棣通太音，传递给天下最清净的东西。

他评洒脱的奚冈印说："冬花有殊致，鹤渚无喧流。萧澹任天真，静与心手谋。郑虔擅三绝，篆刻余技优。""冬花有殊致，鹤渚无喧流"一联诗，真是"古秀"二字的解。冬花非春花，顽古中着新蕊，抑制里有光华，不见灿烂却有无边的灿烂，静寂渊默里裹着万古的雷声。（图 4-5）

他评邓石如（号完白山人）印说："蝯叟爱完白，遗谱慨星散。累累押尾章，朱光接炎汉。镌诗赠两峰，琼瑶对璀璨。"[①] 印之有完白，如诗之有太白，何绍基（晚号蝯叟）爱之，魏锡曾也爱之。完白印的高妙，就在那朱色印文内裹孕的光芒，直接炎汉，直通人心，从容潇洒的刻痕，是这世界的真金璞玉，说它辉耀世界，一点也不过分。

清代嘉道以来，艺坛金石风劲吹，流行一种在金石全形拓上画花卉的风气，

---

① 他有解释说："邓谱杳不可得。余曾在荆溪任问渠家见其四体书册，八分之妙，殆罕伦比。册中钤印二三十方，亦无不佳。'少时刻印摹两京，最爱完白锋劲横。同时惟有陈曼生，后来始知丁龙泓。'何子贞太史题龙泓诗幅句也。张叔未曩旧以印谱见贻，中有邓作'乱插繁枝向晴昊'一纸，其边款云：'两峰子画梅，琼瑶璀璨。古浣子摹篆，刚健婀娜。'"

被称为"博古清供",它是金石与丹青结合的艺术。其中最善此道者,要推六舟和尚(1791—1858,法名达受)。博古清供,源于拓,又超越于拓;貌如插花,又与寻常插花图有异。全形拓拓出古器之形,再以笔墨画出绰约之花,复题以诗文,钤印而成一整体画面。诗书画印与全形拓浑然一体。这种艺术形式,真是在做"古今觌面"的游戏,将拙朴的往古与绰约的当今糅为一体,观盎然生机世界。似乎要以如花的细腻和温情,唤醒沉睡千年万年的古物。古中出艳,古艳相和,一点鲜活照亮幽邃时空。

当代艺术家许宏泉先生善为此作。他说:"花卉与博古器物,旧典新题,古艳相和,方得佳趣……博古之雅,雅在其古,古艳沉静,惟气使然,故曰无善养金石气也。"①博古清供,追求古趣是当然之意,然而,古趣非时愈久而意愈古,要在于古今通会中,将乾坤那一种"气"秀出。"博古清供"受到人们喜爱,与传统艺术尚"古秀"的传统密切相关。(图4-6)

## 二、枯秀

周亮工提出"须极苍古之中寓以秀好"的原则,"秀好"寓于"极苍古之中",这个"苍古",乃是古拙苍莽、寂寞幽深,宋元以来中国艺术的"秀好",是在"苍古"中作出的。红蓼滩头,青林古岸,似乎是

"冬花庵"

"瓻卧室"

"频罗庵主"

图4-5 奚冈印三方

---

① 许宏泉:《香泉销夏录》,乐木文化2015年版,自叙。

图 4-6a　[清]达受
周伯山豆补花卉图
浙江省博物馆

图 4-6b　许宏泉　博古清供

中国艺术家永远的驻思之所。①秀好，是葱翠、鲜嫩、韶秀、明丽的，而艺术家却要从枯、朽、老、瘦等行将就木的存在中去展现，这里怎么会有"秀好"？

　　中国艺术热衷于这种看起来极为矛盾的创造。石溪1662年为他的道友寒道人作一扇面（图 4-7），画萧瑟秋风的寒林，片片红叶飘飞，溪中隐约可见小舟闲荡。石溪的题跋很幽默，也很有意味：

---

① ［明］高濂《遵生八笺·起居安乐笺》引朦仙云："或于红蓼滩头，或在青林古岸，或值西风扑面，或教飞雪打头，于是披蓑顶笠，执竿烟水，俨在米芾《寒江独钓图》中，比之严陵渭水，不亦高哉！"

图 4-7 [清]石溪 为寒道人作山水扇面 纸本设色 16.1cm×50.4cm 浙江省博物馆

此石道人为寒道人画也。石性冷,与寒相类。寒道人善画梅,有时向枯木上糁些花朵,与个冷石块子交相远矣。虽然,梅也,石也,寒也,冷也,都非此时人所爱物,吾与人犹得逍遥于霜天月露之下,是亦得人所未得、乐人所未乐也。

这个船子,却较些子。仰视红叶,心同寒水。①

石道人为寒道人画画,道人两个,一样清寒,逍遥于霜天月露之下,如在广寒宫里。这又是两个疯道人,他们都爱"向枯木上糁(shēn,意为撒)些花朵",寒水里着些红叶,情同寒水,心系漫天红霓。他们的感觉,如同当代诗人宋琳《双行体》中的一首所说:

黄昏,我坐在山坡上,天空百科全书向我打开:
每一页都写着:火烧云,火烧云,火烧云。②

---

① 浙江大学中国古代书画研究中心编:《清画全集》第八卷《石溪》,第 29 图。
② 宋琳:《兀鹰飞过城市:宋琳诗选 1982—2019》,北京:北京联合出版公司 2021 年版,第 255 页。

　　"枯劲之中发以秀媚,广大之中出其琐碎"①,这是石溪的创造法则。枯中出秀,是他的拿手好戏。这般功夫,也是文人艺术的当家活计。

　　盆景就是将衰老和韶秀糅为一体的活计。追求苍古中的韶秀——枯秀,可以说是盆景艺术家的不言之秘。盆景派别很多,诸如苏派、扬派、蜀派、粤派、海派、徽派等,然而,无论哪一种流派,都流行这"枯秀"之风。盆景中多是老树发新芽,枯桩着嫩枝。南宋萧东之形容为"百千年藓着枯树,一两点春供老枝"②,这种风气自两宋之际就很流行了。

　　苍莽的古柏兀然矗立,枝丫间偶有鹅黄淡绿显露,饶有一种生机;嶙峋的山石看起来毫无生机,时见苔痕覆上,顿然见其鲜活。盆景艺术追求古,不是留恋过去;追求老,也不是欣赏衰朽。恰恰相反,它要在往古中突出当下的鲜活,在老朽中显露勃勃的生机。如一古梅盆景,梅根形同枯槎,梅枝虬结,盆中伴以体现瘦、漏、透、绉韵味的太湖石,真是一段奇崛,一片苍莽,然而在这衰朽中偶有一片两片绿叶映衬、三朵四朵微花点缀,别具风致。

　　康熙时嘉定学者陆廷灿《南村随笔》有"盆景"一节,叙明末盆景大家朱三松制盆景之法:"吾邑出盆景,名远迩,与他处之棕线扎缚、盘屈而成者迥不相同,始于明季。邑人朱三松,摹仿名人图绘,择花树修剪,高不盈尺,而奇秀苍古,具虬龙百尺之势。培养数十年方成。或有逾百年者,栽以佳盎,伴以白石,列之几案间,或北苑,或河阳,或大痴,或云林,俨然置身长林深壑中。"③

　　盆景艺术家将衰朽和新生残酷地置于一体,将你的心拉入遥远的过去。哦,这一片山石从亘古中传来,这一枝地柏可以溯向渺然难寻的岁月,历历苔痕诉说着过去,斑斑陈迹记载着它经过的世世代代,小小的"盆岛"不知载动多少往时故事,一段枯枝里也包裹着衰朽和新生的年轮替换。

　　盆景艺术着意的"枯秀",是要让人们淡出时间,直面存在的机缘,咀嚼

---

① 石溪《绿树听鹂图》自跋中语,图今藏上海博物馆,作于 1670 年。

② 萧东之《古梅二绝》中语,转引自 [宋] 刘克庄:《后村集》卷一百七十四。另,明杨升庵《升庵集》卷五十八亦引录此二绝。

③ [清] 陆廷灿:《南村随笔》卷六,清雍正十三年(1735)陆氏寿椿堂刻本。

"活"的本意，体会"生"的绵延。枯中之秀，创造"寂寞"——无时无空的境界，让真性从历史的风烟中跃出，让生生精神绵延。它不是道德的功课（如岁寒后凋），而是要"秀"出生命本身最朴实的道理：外在的物不可能永远存在，只有一种东西恒在，这就是贯注天地人伦的那一种"生命精神"[①]。（图4-8）

图4-8
章征武
榆树盆景

---

① 拙著《中国艺术的生命精神》第一编的序言中说："中国哲学以生命概括天地的本性，天地大自然中的一切都有生命，都具有生命形态，而且具有活力。生命是一种贯彻天地人伦的精神，一种创造的品质。中国艺术的生命精神，就是一种以生命为本体、为最高真实的精神。"（合肥：安徽文艺出版社2020年版）

盆景展示的是画意（如朱三松就是画家）。绘画，是盆景艺术奇妙用思的本巢。枯杨生华，是《周易》哲学的智慧①；老树着花，是宋元以来文人艺术的切己功夫。如金农有"枯梅庵主"之号，"枯梅"二字可以概括他的艺术特色。在他的梅画中，常常画几朵冻梅，艳艳绰绰，点缀在历经岁月的老根上，极尽古拙，甚至有枯朽感，他说"老梅愈老愈精神"②。枝是老的，而花却娇嫩，浅浅的一抹粉白浅绿。娇嫩和枯朽就这样被糅合到一起，反差极大。

明末恽向（号香山）在给周亮工的信中说："逸品之画，笔似近而远愈甚，似无而有愈甚。其嫩处如金，秀处如铁。所以可贵，未易为俗人道也。"③

香山翁的"嫩处如金，秀处如铁"，石溪的"仰视红叶，心同寒水"，或如老莲所言"古画流新色，寒梅发艳香"④，乃是一般情趣。其中微妙意旨，可从以下几方面稍稍得窥。

（一）苍老中的"嫩"

恽香山的山水，苍老幽寂，却对周亮工说，他要从"老"中显出"嫩"意。一个"嫩"字，是他对"云林规范"的理解。

别人从倪瓒的画中看出萧瑟，他却在云林寂寞画面中看出满幅"嫩"意。恽向《秋亭嘉树图》自识中说："吴竹屿之为云林也，吾恶其太秀；蓝田叔之为云林也，吾恶其太老。秀而老，乃真老也；老而嫩，乃真秀也。此是倪迁真面目。"⑤他论画推崇"逸品"，而他认为"逸品"画的根本特点就是"老"中见"嫩"。

他所说的"嫩"，是一种秀气，一种生命的勃郁之气。在他看来，古拙的画面，沧桑的面目，只是方便法门，而活泼的生命呈现，才是云林乃至文人艺术的根本旨归。

---

① 《周易》之大过卦九五爻辞有"枯杨生华"语。
② [清]金农：《画梅》，洪丕谟选注：《历代题画诗选注》，上海：上海书画出版社1983年版，第126页。
③ [清]周亮工：《读画录》卷一，朱天曙编校整理：《周亮工全集》第五册，第52页。
④ [明]陈洪绶：《新晴独酌无见楼》，《陈洪绶集》卷五，第152页。
⑤ 恽向《秋亭嘉树图》今藏台北故宫博物院。吴振（？—1632后），号竹屿，松江人，山水画家。蓝瑛（1585—1664），字田叔，浙派画家。

清戴熙服膺香山之学，他说："恽香山云：学逸品有两种不入格，其一老而不秀，其一秀而不老。幽然大雅，即令稍稍不似，大有妙谛在，盖所似正不在笔墨间耳。"[①]戴熙认为香山画妙在老与秀之间，苍古中的秀出，是这位晚明卓越艺术家对逸品的慧解，也是香山的创造法式。（图4-9）

香山之侄南田直承香山翁家法，他以"幽亭秀木"来概括云林寂寥山水的特色：

> 元人幽秀之笔，如燕舞飞花，揣摸不得。又如美人横波微盼，光彩四射，观者神惊意丧，不知其所以然也。[②]
>
> 元人幽亭秀木，自在化工之外一种灵气。惟其品若天际冥鸿，故出笔便如哀弦急管，声情并集，非大地欢乐场中可得而拟议者也。[③]

"幽秀"二字，如香山翁所言"苍嫩"。在他们看来，读云林，不能仅见其萧瑟，更要见其"坐看云影横江去，明灭寒流夕照红"[④]的明丽高洁。萧瑟处易得，品之秀逸处难追。萧瑟处是"古"，而秀逸处则是"古"之"秀"出，是真性之澄明。云林之妙，不在凄寒幽寂，而在生命之秀出，在那横波微睇、光彩四射的生命之华彩。他以简率苍古的笔墨意象，将人本心中那真实、活泼的生命感觉引出。从品相的萧瑟读云林，几失云林矣；从生命的"燕舞飞花"里看这位文人画大家，才能寻出他的真精神。如故宫所藏《秋亭嘉树图》立轴（图4-10），虽绘萧瑟清景，真是满幅的灵光。

中国艺术的"枯秀"，是要恢复生命原有的风华，拂去尘翳，以明澈的双瞳去看世界。满布机心的眼光里，传出的尽是逡巡和追逐，不可能看出生命的真实

---

① ［清］戴熙：《习苦斋画絮》卷三，清光绪十九年（1893）刻本。
② ［清］恽寿平：《南田画跋》，毛建波校，杭州：西泠印社出版社2008年版，第58页。
③ 同上书，第59页。
④ ［元］倪瓒：《如幻居士烟鹤轩图并题卷》，卢辅圣主编：《中国书画全书》第七册，上海：上海书画出版社1993年版，第59页。

图 4-9　[明]恽向　山水册八开　纸本设色　每开 26.5cm×26.9cm
1654 年　苏州博物馆

图 4-10

［元］倪瓒

秋亭嘉树图

纸本墨笔

134cm×34.3cm

故宫博物院

样态。文人艺术的"枯秀"创造，其实是要人做"正常儿童"，真正的艺术家应该有一双明亮的眸子。顾恺之时代的"传神写照，正在阿堵中"，到文人艺术这里又翻为新章。顾恺之重视人物眼神，以眼睛为心灵的窗户，要传递出人物的神情来，画出生动活泼的感觉来。而在文人艺术中，更重视的是抹去这双眸子蒙上的灰尘，使其神情清澈，透射出生命的无尽风光。

如文人印的发展中，特别注意展现苍老古朴中的烂漫，无论是风流蕴藉的文彭、法度森然的程邃，还是潇洒倜傥的邓石如，都是如此，他们的印都洋溢着一种诗性精神，跳脱、潇洒，一种脱略风尘的明快，一种舒卷如岭上云的腾踔，要恢复"正常儿童"的明澈双目。

邓石如治印力主"印从书出"，取义却在"印外之印"。他有一方"拈花微笑对酒当歌"白文方印，表达他的烂漫感觉，印文的内容反映了他一生的

追求。他有一枚朱文方印，以萧散闲淡之法刻"槃庐"二字，印款是一首诗："有斐心知在考盘（槃），梅花世界硕人宽。他年一棹来相访，晴雪湖山纵目看。"[1]"晴雪湖山纵目看"，他看出一个灵光绰绰的世界，看出一个苍古中"嫩"意盎然的世界。

这样的创造法式，在黄宾虹的艺术中也可见出。正如傅雷评宾虹老人的画所说，"笔致凝练如金石，活泼如龙蛇"[2]，黄宾虹的画看起来很"重"，落脚点却在"秀"。黄宾虹说，他"作画楮墨之外别有生趣，趣非狐媚取悦，须于苍古之中寓以秀好，极点染出见其清空"。他的"秀"是于无秀中出秀，无春中见花。他论印推崇"浑厚华滋"之道，实际上就是古中出秀法。他说："偏于苍者易枯，偏于润者易弱，积秀成浑，不弱不枯。"[3]干裂秋风与润泽春雨截然不同，在画家妙笔点化中，盎然的润意却可从萧瑟枯朽中溢出。黄宾虹晚年山水总在"夜行山尽处，开朗最高层"[4]盘桓，是古中出秀的典范。

（二）衰朽中的"春"

倪瓒有一首诗，是写给重居寺画僧朋友方崖的，诗中说：

> 摩诘画山时，见山不见画。松雪自缠络，飞鸟亦闲暇。我初学挥染，见物皆画似。郊行及城游，物物归画笥。为问方崖师，孰假孰为真？墨池挹涓滴，寓我无边春。[5]

他开始画画，追求形似，后来明白，画重要的是表现内心的感觉，是由内到外

---

① 浙江古籍出版社编：《中国历代篆刻集萃》第七册，杭州：浙江古籍出版社2007年版，第49页。此印款云："桐西主人自居在邓尉山中洞上，题曰槃庐，属作石印，印系以诗……"
② 傅雷：《观画答客问》，《傅雷谈艺录及其他》，北京：北京联合出版公司2018年版，第184页。
③ 以上两段文字引自黄宾虹：《画学散记》，《黄宾虹文集·书画编（上）》，上海：上海书画出版社1999年版，第26页。
④ 黄宾虹：《题画山水》，《黄宾虹诗集》，桂林：漓江出版社2012年版，第138页。
⑤ ［元］倪瓒：《为方崖画山就题》，《倪云林先生诗集》卷一，明天顺四年（1460）刻本。

的，要将内心的东西"秀"出来，他逸笔草草，在纸绢上"挹涓滴"，氤氲为黑白世界，展现的是生命中"无边春"意。就像石涛说的，是"混沌里放出光明"[1]。喜龙仁所说的一道灵光由心中腾起的感受，就是倪瓒、石涛等文人艺术家所追求的生命境界。人在纯粹体验中，能跨越时空门槛，"古意"跃现，如一道灵光耀现寰宇。

苏轼说："谁言一点红，解寄无边春。"（《书鄢陵王主簿所画折枝二首》其一）衰朽中的一点绰约，却有无边的春意，这是中国艺术的逻辑。这一点红，其实就是精神的引领。南宋诗僧道璨，是陶渊明后人，有一首写给僧友的诗，谈他对陶家诗风的理解，兼及对生命的觉解。诗云："具郎号菊山，秀色已衰朽。潜郎号菊山，清香满襟袖。天地一东篱，万古一重九。绝爱陶渊明，揽之不盈手。后人不识秋，多向篱边守。粲粲万黄金，把玩岂长久！西风容易老，回首已如帚。因潜忆具郎，有泪如苦酒。"[2]

岁月飘忽，性灵不居。转眼间，黄花满地。生命如此短暂，再美的花儿都会在西风萧瑟中归于帚下，然而却有一种东西可以长存，这就是精神的腾绰。"天地一东篱，万古一重九"，时空无际，宇宙寂寞，在这东篱把菊的当顷，带着世界的满袖清香，有真实生命的秀出。

（三）朴拙中的"媚"

"朴媚"二字，是篆刻艺术的要诀。朴是古，媚是秀，古朴中的秀媚。奚冈说，"汉印无不朴媚"[3]。印人们追求"自然十指如翼，一笔而生意全胎，断裂而光芒飞动"[4]的境界，所谓"颉、邈古法，千载犹新"[5]，意即在朴媚。

清冯泌说："古印在有意无意间，今印则着迹太甚……存朴茂于时华之中，

---

① [清] 石涛：《画语录·絪缊章》，朱良志辑注：《石涛诗文集》，第 372 页。
② [宋] 道璨：《潜上人求菊山》，《柳塘外集》卷一，清《文渊阁四库全书》本。
③ [清] 奚冈"铁香印学敏印"款："印至宋元，日趋妍巧，风斯下矣。汉印无不朴媚，气浑神和，今人实不能学也。"此印并款见浙江古籍出版社编：《中国历代篆刻集萃》第五册，第 175 页。
④ [清] 杨士修：《印母》，韩天衡编订：《历代印学论文选》，杭州：西泠印社出版社 1999 年版，第 86 页。
⑤ [明] 屠隆：《古今印则序》，郁重今编纂：《历代印谱序跋汇编》，第 66 页。

运圆劲于方板之外。"①古印朴，朴中有华。古朴天成，自然而不忸怩；朴拙中华奕动人，乃其本色之呈露。丁敬"用拙斋"印款云："少陵翁云：用拙存吾道，幽居近物情。杖藜从白首，心迹喜双清。因制此印，奉赠性存先生，与名字切合也。"②丁敬治印，重朴拙中的韶秀，允为一代宗师。

魏锡曾曾对"朴媚"的内涵有很好的诠释。明末清初以来，由于不少印家一味追求姿态巧媚，带来了印中流俗之风。如周应愿、沈野、苏宣等论印，都欲以古拙来矫正俗媚的印风，进而形成以"拙"为正道的传统，以至印人不敢讲"姿媚"了。魏锡曾在评黄小松印时说："沉浸金石中，古采扬新姿。姿媚亦何病，不见倩盼诗？"评何震时说："得力汉官印，亲炙文国博。一剑抉云开，万弩压潮落。中林摧陷才，身当画麟阁。"③

在魏锡曾看来，印章不是不要姿媚，而是要将一味姿媚的欲望压住，必须古中出秀，古是基础，秀是面目。没有秀的面目，也就没有活力，没有感染人的东西，变成古董、老派的作场。如一味追求姿媚，会落于浅俗；然而一味求拙，将失落印中最为重要的东西——"媚"，那活泼的生命感。如黄宾虹所说："夫乔松百尺，茂茜葱郁，天然苍秀，而荒榛断梗，触目芜秽者，其可同日语哉！"④

吴熙载（1799—1870，字让之）作印有秀媚之姿。崇尚"古朴平直"的黄宾虹却给吴熙载的朴媚以高评，他说："让之姿媚，一竖一横，必求展势，颇为得秦、汉遗意，非善变者，不克臻此。"⑤

吴熙载曾以秦篆作"观海者难为水"朱文印，印款云：

此词此书此刻，皆一时无两，后之得是石者，其勿磨去可也。壬辰冬，熙载。

谷王西受，百川灌，骄尔天吴何物？水立漫空，凝望处，遮断蓬莱绝

①　[清]冯泌：《东里子集别编·印学集成》，西泠印社活字排印本。
②　[清]丁敬：《砚林印款》，《丁敬集》，第 204 页。
③　[清]魏锡曾：《论印诗二十四首》，[清]潘衍桐辑：《两浙轺轩续录》卷四十三，清光绪刻本。
④　黄宾虹：《叙摹印》，赵志钧编：《黄宾虹金石篆印丛编》，北京：人民美术出版社 1999 年版，第 18 页。
⑤　黄宾虹：《吴让之印存跋》，赵志钧编：《黄宾虹金石篆印丛编》，第 92 页。

壁。似此奇观，终归想像，古憾焉能雪。回头眙愕，悔年来自称杰。　　休问沟浍皆盈。咄嗟时雨集，纵横雄发。立涧饴羞，无本者，都付浮沤兴灭。万派源泉，一齐东注，齿齿真梳发。烟云光里，洗来双眼如月。

《大江东去》，为熙载说印章意。包世臣。[1]

印款中录其师包世臣（1775—1855）一首词，包世臣通过这首词说让之的印风，也说他所体会的篆刻一道的大旨。他认为，作印要有大海一样不增不减的智慧，不能像小河之水，风起雨来，就恣肆，就咆哮。他将这不增不减的古朴天真智慧，当作立人之基、治印之本，以此不增不减的古风，洗出自己如月的双目。（图4-11）

"有诗千首有酒一升有田百亩有丁廿口行年七十三日事牛马走"

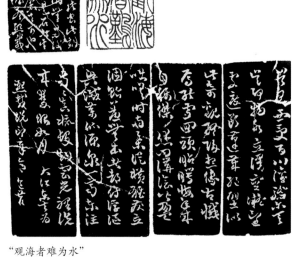

"观海者难为水"

"梅花东阁竹西亭"

图4-11　吴熙载印三方并款

① 浙江古籍出版社编：《中国历代篆刻集萃》第七册，第50页。谷王，江海的代名词。

中国画追求"冷心如铁，秀色如波"的境界，其实就是印家所说之"朴媚"。意象是冰冷的，人无法亲近；是往古的，人间不存；是遥远的，人不可企及：此之谓"冷心如铁"。而"秀色如波"，则是当下的，亮丽的，流动的（波就强调其流动性），柔媚的，细腻的，宜人的。

（四）寂寞中的"俏"

中国艺术还重一个"俏"字。没有"俏"，文人艺术的寂寞冷寒，真要沉寂下去。没有声息，没有风采，艺术的韵味何在！俏，如建筑中"如鸟斯革，如翚斯飞"（《诗经·小雅·斯干》）的飞檐，要带动一个寂寞的世界飞旋，这就是艺术中的俏出。

这在篆刻中体现最为充分。篆刻艺术强调"刀法古健而稍带俏意"①。古老深沉中，有俏丽鲜嫩；平满圆朴中，英英露爽；沉着朴厚中，自有松灵秀逸。"古健"中的"俏意"，就是秀出。

丁敬有"宝云"印，边款有云："春莫（暮）坐雨龙泓山馆，仿汉刻烂铜印。"②他在烂铜中，抹去时间感觉，进入苍莽世界中。他62岁时刻白文"王德溥印"，款云："秦印奇古，汉印尔雅，后人不能作，由其神流韵闲，不可捉摸也。今为吾友容大秀才一仿汉铸，一仿汉凿。容大用至耄耋期颐之年，见其浑脱自然，当益知其趣之所在矣。"③

这位西泠印人，要在奇古中追求"浑脱自然"的意味，追求"神流韵闲，不可捉摸"的风采，无非是要借秦汉印的苍莽朴拙，将人心的种种花哨目的荡去，将生命中那幽深活泼的感觉"秀"出。在他看来，此可安顿生命，此可颐养天年。黄宾虹说："浙中丁敬身，魄力沉雄，笔意古质，独为西泠诸贤之冠。"④佛教中有香象渡河的说法，丁敬确系印中具大力者。

---

① 清代秦爨公《印指》评陈卧云语，据西泠印社1921年刊吴隐辑《印学丛书》本。

② 此印并款见浙江古籍出版社编：《中国历代篆刻集萃》第五册，第56页。

③ 同上书，第52页。

④ 黄宾虹：《叙摹印》，赵志钧编：《黄宾虹金石篆印丛编》，第6页。

## 三、隐秀

明陈际泰（1567—1641）谈到古玩和盆景鉴赏时说："观三代骨董、石盆枯梅，肌理隐秀，枝节生润，是真妙于动者。"[①]近人俞大纲评晚清朱彊村词说："彊村词境隐秀，其高处嵯峨萧瑟，仿佛白石。"[②]所言"隐秀"，是古代诗文艺术评论中的一个概念。

这一概念最早是由南朝刘勰提出的。《文心雕龙》有《隐秀》篇，这本重要论著中唯一的残篇即此篇。根据存留内容，其大体思想尚可测知。它讨论的重点是传统艺术观念中的基础理论问题之一：含蓄。

《隐秀》篇说："隐也者，文外之重旨者也；秀也者，篇中之独拔者也。隐以复意为工，秀以卓绝为巧……"又说："夫隐之为体，义主文外，秘响傍通，伏采潜发，譬爻象之变互体，川渎之韫珠玉也。"这篇文字完整保留的"赞词"说："深文隐蔚，余味曲包。辞生互体，有似变爻。言之秀矣，万虑一交。动心惊耳，逸响笙匏。"[③]

《周易》以极简的卦爻符号系统来模拟天下有形的物象、事件以及无形的理，《隐秀》篇便是在《周易》爻象理论基础上来说含蓄的。"隐秀"概念包含的主要意思是以简驭繁、含蓄蕴藉，与后世艺术理论中所说的"象外之象""韵外之致""含不尽之意如在言外"并无多大不同。不过，这篇文章将"隐"和"秀"作为一对概念来对待。对于"秀"的分析，体现出那个时代重视文章"秀句""警策"的理论倾向（如陆机《文赋》说："立片言之居要，乃一篇之警策。"刘勰实际上也是从这一角度来理解"秀"的。他说，"秀以卓绝为巧"，基本意思是指文章秀句）。

---

① ［明］陈际泰：《郑玄近新刻序》，《已吾集》卷二，清顺治李来泰刻本。

② 俞大纲：《寥音阁诗话》第二〇，《俞大纲全集》诗文诗话卷，台北：幼狮文化事业公司1987年版，第180页。隐秀，是文人艺术推崇的一个重要概念，如苏轼为官杭州时，在通判厅题"隐秀斋"三字，明钟惺名其斋为"隐秀轩"。

③ ［南朝］刘勰著，陆侃如、牟世金译注：《文心雕龙译注》，济南：齐鲁书社2009年版，第512、520页。

同时，刘勰强调"隐"与"秀"互为表里的关系。"隐"侧重藏，"秀"侧重显，"隐"藏和"秀"显，反映出《周易》"一阴一阳之谓道"的思理，阴惨阳舒，阴阳相摩相荡，构成一种动态的意义空间。

这种动态的意义空间引起当代哲学界的注意。擅长西方哲学研究的张世英先生在《哲学导论》第十四章中，根据艺术以有限表现无限的本质特点和超越有限的可能，将艺术价值和美的境界，分为模仿美、典型美和隐秀美这渐次提升的三个层次。他认为处于最高层次的"隐秀"，相当于海德格尔"显隐"说。秀是在场，是显现；隐是不在场的隐蔽的存在。这无限幽深的不在场的存在是在场显现的关键。[①]张先生从"在场"和"不在场"的角度来说"隐秀"，是扣住《文心雕龙》的基本意思的，具有理论的穿透力。

其实，在中国艺术观念发展中，存在着两种不同的"隐秀"说，一是以刘勰为代表的"隐秀"观，所推重的核心观念是阴阳摩荡的含蓄论。这是体现中国艺术特点的关键理论。如近体诗的形式构成、书法的藏锋理论、绘画中咫尺可以论万里的观念、园林中"山重水复疑无路，柳暗花明又一村"的"曲"的思想等，都属于这种类型的"隐秀"。它可以说是中国诗文艺术的基础创造法式。

另一种隐秀则是真性的澄明，突破隐、秀二分的模式，即隐即秀。我们可以通过另外一个文本来比较。《二十四诗品》中有《含蓄》品，其云：

> 不著一字，尽得风流。语不涉难，若不堪忧。
> 是有真宰，与之沉浮。如渌满酒，花时返秋。
> 悠悠空尘，忽忽海沤。浅深聚散，万取一收。

此品也讨论含蓄问题，但与《文心雕龙·隐秀》思路有明显不同，重心在讲真性的澄明。"不著一字，尽得风流"，"著"即粘滞，"不著"即不粘不滞，所点出的

---

① 张世英先生在《进入澄明之境》《哲学导论》《美在自由：中欧美学思想研究》等著作中谈到对"隐秀"的理解。参见《张世英文集》，北京：北京大学出版社 2016 年版。

是道禅无住哲学的精髓。如从一字未落便有无尽风流的含蓄蕴藉思路来解释，是无法解通的。"不著"，不是技术性的斟酌，不是由浅入深、由小到大、由散到聚的程度斟酌，更不是把握最好时机释放的时机论，其要义在"应无所住而生其心"。

"语不涉难，若不堪忧"，用语上好像没写忧愁，读来却让人怦然心动。它要说的意思是，诗歌真正打动人的，是那些不扭怩作态、虚与委蛇的真性表达。此即《二十四诗品·自然》推崇的"俯拾即是，不取诸邻"的自然观念。"真宰"的概念来自《庄子》，即真性。"是有真宰，与之沉浮"的意思是：人，乃至世界中的一切，皆由"性"出。诗人要濯炼含蓄，就要有自然而然的态度，从真性出发，超越藏、露二分的机心。"如渌满酒，花时返秋"，就像过滤发酵到成熟的酒，有渟滀之美；像含苞待放的花儿遇到寒冷，突然收束，欲放未放，有无尽美感。这两个比喻所强调的是培养诗心、濯炼"真性"，也不是隐藏的技巧斟酌和时机选择。

最后四句说当下圆满、一即一切的道理。"悠悠空尘，忽忽海沤"，一粒尘土就是茫茫宇宙，一朵浪花就是浩瀚海洋，所谓一花一世界，一草一天国。"浅深聚散，万取一收"，一即是万，万即是一，一勺水亦有曲处，一片石亦有深处，出自真实纯粹的生命体验便可圆满俱足，无稍欠缺。这与技巧上的以小见大、概括浓缩的含蓄理论完全不同。

《二十四诗品·含蓄》，其实说的是如何让真性"秀"出的问题，反映出唐宋以来文人艺术崛起后，另一种"隐秀"观念的发展倾向，其中有一些值得注意的思考角度：

一是含秀储真。

《二十四诗品》是《诗家一指》的一部分，《诗家一指》"十科"中第三科为"神"，就是："变化诗道，濯炼精神，含秀储真，超源达本"。这十六字可以说是整个《二十四诗品》的灵魂。《诗家一指》讲诗，不是讲技法，而是讲诗心，唯具一颗诗心——纯粹真实的心灵，恢复生命的元初精神，才能作出好诗。

"含秀储真"四字，在内为真性，在外为秀出，有真性才会有秀出。真即是秀，秀即是真，真秀一体。

《二十四诗品》论含蓄，重在说心灵的颐养，说真性的培植。"养"不是渐修的功夫，不是知识获取、德性提升的过程，而在不粘不滞生命真性的归复，在让真性的光芒无碍跃现。人生的修为，不光是道德的功课，而是"葆光"，让真性的光芒常驻心灵。

二是无遁而存。

《二十四诗品》论含蓄，核心内涵在超越一个"藏"字，其"一即一切"的思想，就不是含蓄蕴藉的"藏"所能概括的，其中体现出与道家"无遁而存"哲学相近的内涵。

面对变化无息之世界，人是无法藏匿的，执着空间遁逃获得存在可能（如隐士文化），是昧者的妄念。《庄子·大宗师》通过藏舟于壑、藏山于泽的故事，说"藏天下于天下而不得所遁"的道理。无遁而存，直面世界，才是真正的生命葆养之道。佛教中所说的"弘忍"，也是此理，并非将一腔不满、满腹忧伤强忍住，而在"并无可忍处"。

中国书法讲"势"，"势"由内在的冲荡而起，形体内部"藏"出激荡之势，是书法艺术的关键。书法如兵法，"静若处子，动若脱兔"，关键在对"势"的把握。"永字八法"，据说唐初智永禅师提出的这"八法"，在一定程度上，也是在讲"藏"的道理，如人们说颜字的高妙在藏锋。"无往不复，无垂不缩，点必隐锋，波必三折"，书法中这几句口诀的意思是：没有去了一笔是不回的，没有一垂是不缩的，没有一点是没有隐藏的锋芒的，没有一捺是没有内在折转的。要义也在"藏"。

然而，自晚唐五代以来，传统的笔势论发生了转向，就是对"藏"的超越。我们看北宋苏轼、黄庭坚的书法，看元倪瓒和清金农、何绍基乃至现代弘一法师、林散之等的书法，其高妙处在萧散历落，不着看相。它不以力的最大释放为目的，也不以形式美的追求为基本取向，线与线之间或隐或显的联系性似乎被忽略，代之而起的是对"一笔书"等所强调的联系性的消解，没有激荡，不泛涟漪，波平浪静。

在很多书家的心中，书法并非兵法，这里不再是运用韬略的场所，因为那是

计谋在做主宰。而这里的主宰者是"真宰",是生命中的"古意",是如大海一样不增不减的平和澹荡的情怀。象外之象、言外之意的意义丰富性的攫取,在这里渺无影迹,二十四式、三十六法等花样繁多的招式在这里没有了用武之地。"无遁而存"的生存智慧如盐溶水一样浸润在书法乃至广大的艺术领域,给中国艺术带来了完全不同的风貌。

三是隐处即秀处。

刘永济在《文心雕龙校释》中说:"文家言外之旨,往往即在文中警策处,读者逆志,亦即从此处而入。盖隐处即秀处也。"①

他拈出的"隐处即秀处"为学界所重,不过他的这一说法,是就文中的"警策"而言,侧重点在秀句,篇中突出的秀句意味幽永,有丰富内涵,所以最"隐"之处,也是最"秀"之处。这种"隐处即秀处"的"隐",根本特点还是"藏"——刘先生这里是对"藏"的功能的拈发。

这与文人艺术中推重的"隐秀"是完全不同的思路。文人艺术中的"隐秀",隐藏蓄势不是为了更好地秀,而是永绝堂皇于人的目的性求取。隐处就是秀出,修养蓄聚就是秀出本身,没有一个于此之外的张扬。隐秀一如,"秀"不是"隐"追求的目的,"隐"也不是待"秀"的雪藏。

苏轼在《大别方丈铭》中说:"闭目而视,目之所见,冥冥蒙蒙。掩耳而听,耳之所闻,隐隐隆隆。耳目虽废,见闻不断,以摇其中。孰能开目,而未尝视,如鉴写容?孰能倾耳,而未尝听,如穴受风?不视而见,不听而闻,根在尘空。湛然虚明,遍照十方,地狱天宫。蹈冒水火,出入金石,无往不通。我观大别,三门之外,大江方东。东西万里,千溪百谷,为江所同。我观大别,方丈之内,一灯常红。门闭不开,光出于隙,晔如长虹。"

这篇富有智慧的铭文,说"一灯常红"——生命之光永在的道理,也从侧面展示出"隐处即秀处"的内在哲学肌理。自在敞开,无所遮蔽,就是"秀",秀

---

① 刘永济:《文心雕龙校释》,北京:中华书局 2007 年版,第 141 页。以下凡引《文心雕龙》除特别注明外,均出自此版本,不另注。

图 4-12　苏州留园明瑟楼

图 4-13　苏州留园一角

不是隐藏某种东西，而是荡涤某种东西，归复一颗真心。如担当《拈花颂百韵序》
说："天下万事皆可假，惟心灯不可假。若心灯可假，万古皆如长夜矣！"[1] 超越
时空限制，挣脱知识和欲望的羁縻，生命之光如晔晔长虹辉映寰宇，此之谓"一
灯常红"。（图 4-12、4-13）

## 结　语

　　中国艺术所言之"瞬间永恒"，即"永恒在瞬间秀出"：放下知识把握的手段，
呈现当下直接的生命体验，就是永恒。既超越时间，也超越对终极价值的追求。
　　"秀"出，是"我"在当下之"秀"出。这里的"当下"，不是"现在"（因
为"现在"，是一种自过去至未来的时间断面），而是对时间的超越；而"浮出"
的"我"，也不是过往经验、知识凝聚的主体，而是"古意"的引出、"真性"的
澄明，它与某种"知识"（终极价值）在特定时间点的"凸显"毫无关系。

---

① ［明］担当：《担当诗文全集》，第 376 页。

# 时间的秩序

时间是有秩序的，从过去到现在、未来一维延伸，天地间万物也都在时间秩序中存在。遵从时间秩序是基本理性。但在"四时之外"追求生命传达的中国艺术对此却有不同理解，其根本主张是超越这种秩序。

超越时间秩序的动力，来自艺术家对生命本身的直接关注。在他们看来，相较于时间的无限绵延，人的生命如此之"短"，突显出人生命资源的短缺；时光瞬间即逝，越是美好的东西，越给人倏然而过的"暂"时感；时间的车轮总是依循既定的轨迹向前，生而长，长而老，人生易"老"，人的生命就是疾速向终点驶去的过程，呼唤时间的脚步能慢一点、停一下，但没有一丝回响，这种不可逆转的趋势，使人产生生命的无力感；时间的秩序也意味着它是连续性的存在，"时"是无数"间"的连接，闪烁的间隙倏然而过，生命的过程就意味不断失落，"生成"总是变成"既成"，给人茫然若失的"幻"灭感；时间的变量是匀称的，偏偏艺术家有太多的理想期许，对它期许越多，就会感到时间呈加速度地逝去，感到一切都这样容易"坏"去，人们所追求的"不渝"精神又何在？如此等等。

中国艺术家对时间"短""暂""老""幻""坏"等感受，引发人的存在忧思，逼迫人们在"四时之外"寻找理想栖息地。艺术家总是驰骋在理想天国里，时间的戏弄，反而鼓荡起他们潜在的生命理想，他们要揉乱时间秩序，建立符合真实生命节奏的新秩序。

本编四篇文字就讨论这时间的"乱序"。第一篇从四时角度，讨论传统艺术中"不入四时之节"的思想，艺术家要在时间背后寻找"四时之烂漫"。第二篇讨论传统艺术时序颠倒的几种方式，雪中芭蕉等艺术创造中，深藏着传统艺术关于时序问题的思考。第三篇从时间的方向性方面谈艺术中的超越智慧，涉及往复、行住、穷通、顺逆、新旧等问题。第四篇谈中国艺术中流行的一种独特的生命时间观：桃花源时间。

# 第五章  不入四时之节

　　中国艺术中的时间观念，与对四时的认识是分不开的。我国商代之前并无四时之分。卜辞中只有春秋，没有冬夏。四时的分别大约出现在春秋时期。[①]自那以后，中国人予四时以特别注意，文化中存在着一种"四时模式"[②]，人们通过四时变化来看生命节奏，所谓"变通莫大于四时"，四时成了生命变化的代符。

　　《淮南子·原道训》说："故以天为盖则无不覆也，以地为舆则无不载也，四时为马则无不使也，阴阳为御则无不备也。"[③]如果说天地是一辆马车，那么，四时就是拉着这辆车的马，它带着天地运转，经历着新生、变化、兴盛和毁灭。朱熹说："然天地间有个局定底，如四方是也；有个推行底，如四时是也。"[④]四时是"推行底"，绵延的时间之流，演化为天地生生的秩序。

　　春生，夏长，秋收，冬藏，四时是体现生命变化节奏的节点。"四时者，阴阳之大经也"[⑤]，春夏属阳，秋冬属阴，春秋代序，阴惨阳舒，也带来人情感的

---

① 卜辞中有春、秋的分别，如："今秋我入商""今秋王其从""来春不其受年"。据陈梦家考证，卜辞的岁时记录方式与农业生产密切相关，当时根据农业季节特征，将一年分为"禾季""麦季"两段，"禾季"是播种季节，大约相当于后代之冬春，"麦季"是收获季节，大致相当于夏秋。卜辞中的一岁即分为春秋两季，春当"禾季"，秋当"麦季"，而春夏秋冬四季之说大约始于春秋时期（陈梦家：《殷虚卜辞综述》，北京：中华书局1988年版，第225—227页）。
② 拙著《中国艺术的生命精神》（合肥：安徽文艺出版社2020年版）第二章有对"四时模式"的讨论，请参。
③ 何宁：《淮南子集释》卷上，北京：中华书局1998年版，第22页。印度古代典籍《咒文吠陀》亦将时间比喻为一匹马，它拉起了整个生物世界。
④ [宋]黎靖德：《朱子语类》卷六十八，王星贤点校，北京：中华书局1986年版，第1690页。
⑤ 《管子·四时》语，见[明]刘绩补注：《管子补注》卷十四，姜涛点校，南京：凤凰出版社2016年版，第301页。

变化。诗人艺术家"遵四时以叹逝，瞻万物而思纷"①，四时驾驶的这辆马车，重重地碾压着生命存在的梦，映射出生命缺场的事实，"在"就意味着"不在"，"有情"中尽是"无情"，兴盛处也是消损处。

时间的压迫，激起诗人艺术家的荡去时间之思："世间都是无情物，唯有秋声最好听"②——与其去流连枝头的倩影，不如去看流水中的落花；与其为桃花汛的泛滥而欢呼，还不如去坐视水落石出的本然。

中国艺术要"纳千顷之汪洋，收四时之烂漫"③，这四时的烂漫，不在变化的表相里，而在四时之外的生命感悟中。不能随阴阳之气浮沉，而应以生命的"元气"滋润心灵的不谢之花。清何绍基说："秋霜既严，岩壑并寂，忽有古木，孤葩独荣，不入四时之节，而与元气为滋蕊，不自知其华也。"④在"不知其华"的境界里，才会有真正的四时"烂漫"。

老子说，"动善时"⑤。超越时间节奏，顺应自然的生命逻辑，本章从超越四时之"节"上谈中国艺术这方面的思考。

## 一、耻春

传统艺术理论中有一种警惕春天的思想，由对春的提防，到形成拒绝春天的态度，最终以春为耻，并极力超越之。不知春，甚至成为一种灵性修养功夫，这样的观念，放到世界艺术领域看，都是非常独特的。

春天，是一年之开始，在盎然春意中，大地复苏，草木葱翠，从秋去冬来的沉寂转入活泼。春天意味着新生、希望、理想，然而也刺激着欲望，激荡着情

---

① [晋]陆机：《文赋》，[清]严可均辑：《全上古三代秦汉三国六朝文》全晋文卷九十七，北京：中华书局1965年版，第2012页。
② [清]金农《雨后修篁图》题诗云："雨后修篁分外青，萧萧都在过溪亭。世间都是无情物，唯有秋声最好听。"此图是其花卉册之一开，此花卉册今藏故宫博物院。
③ [明]计成原著，陈植注释：《园冶注释》，第44页。
④ [清]何绍基：《吟钗图记》，《东洲草堂文钞》卷四，清光绪刻本。
⑤ [魏]王弼注，楼宇烈校释：《老子道德经注校释》，北京：中华书局2008年版，第20页。

感，就像柳絮飘飞，容易迷蒙人的双眼，惑乱人的情性。春光只喜少年场，俏也争春，群芳相妒，揉乱人的心灵。如同徐渭一联诗所言，"春风大众迷花雨，夜壑孤藤看佛灯"①（正因为大众迷花雨，所以要藤下看佛灯）。春天，阳气勃郁，又是一个生成变坏的开始，也意味着人被掷入生生灭灭中，"何岁逢春不惆怅，何处逢情不可怜"②，惜春之情，伤春之叹，便油然而生。

如宋词的主调就是伤春惜春。辛弃疾一首《摸鱼儿》，可视为一种概括："更能消、几番风雨。匆匆春又归去。惜春长怕花开早，何况落红无数。春且住。见说道、天涯芳草迷归路。怨春不语。算只有殷勤，画檐蛛网，尽日惹飞絮。　　长门事，准拟佳期又误。蛾眉曾有人妒。千金纵买相如赋，脉脉此情谁诉。君莫舞。君不见、玉环飞燕皆尘土。闲愁最苦。休去倚危楼，斜阳正在，烟柳断肠处。"③词上片说时间的流转，下片说历史的沉浮，因时间和历史，人常被挤入烟柳断肠处，无法斩却心中的缠绵，只留下绵绵无尽的忧伤。

中国艺术中这一躲避春天的思想，不是对春天的怨恨，而是欲将人从时间粘系中拯救出来。这里由两个艺术家颇为典型的论述谈起，一是徐渭，一是金农。

在徐渭看来，执着于春，是一种妄念，会被"春染"。他喜欢画洛阳牡丹，但不去追摹牡丹的绚烂，却醉心于墨牡丹。他有《牡丹》诗云："五十八年贫贱身，何曾妄念洛阳春？不然岂少胭脂在，富贵花将墨写神。"④他是"贫贱身"，所以与"洛阳春"没有交涉。此贫贱身，非指贫穷和身份的低微，而是人的时空存在的有限性，决定人只是"贫贱身"——生命本身就是困境，人生命资源的短缺，是无法弥补的缺憾。洛阳春，象征着外在的诱惑，春花灿烂，对于短暂的人生来说，带来的多是痛苦。他的诗为什么这么简约，他为什么以墨笔去图写牡丹，画中常卖千年雪，聊将一片寄春风，他的情性俯仰里，尽是存在的自怜。

他又有《水墨牡丹》题诗云："腻粉轻黄不用匀，淡烟笼墨弄青春。从来国

① [明]徐渭：《送啸上人之五台》，《徐渭集》，北京：中华书局1983年版，第248页。
② [明]唐寅：《唐寅集》卷一，周道振、张月尊辑校，上海：上海古籍出版社2013年版，第28页。
③ 唐圭璋编：《全宋词》，第1867页。
④ [明]徐渭：《徐渭集》，第397页。

图 5-1　[明]徐渭　墨花九段图　纸本墨笔　46.6cm×625cm　1592 年　故宫博物院

色无妆点，空染胭脂媚俗人。"① 胭脂染色，似合于表面形似，却没有本然真实，是一种迷妄的染着，这样的"妆点"是对真实世界的背逆。在他看来，对"春"的系恋，是人陷入存在深渊的根本原因。他以墨笔来"弄"春——意即操控时间，不是"腻"着春风，而要把握自我命运，在时间之外，赢得性灵的平宁。

故宫博物院藏徐渭《墨花九段图》（图 5-1），作于 1592 年，是他离世前一年的作品，可以反映其花鸟画的基本风格。入画者皆为平凡花木，笔墨如他一贯的简约，没有任何吸引人的风色，但徐渭却要通过这些表达深长的人生感喟。

如第一段画白牡丹，题诗云："洛阳颜色太真都，何用胭脂染白奴？只倚淇园一公子，琅干队里出珊瑚。"洛阳的春末，满园牡丹，姹紫嫣红。太真都（dū，意即美），意思是具有杨贵妃一样的丰硕的美。唯有一枝白牡丹，在绚烂花丛绽放，毫无羞怯，自在从容，自倚清竹，是"琅干"（即"琅玕"，竹的美称）队里的珊瑚玉树，独领风骚。

第三段画湖石菊花，题诗云："西风昨夜太颠狂，吹损东篱浅淡妆。那得似余溪楮上，一生偏耐九秋霜。"前两句写万物随时，荣悴变幻；后两句说我在纸上弄墨色，以九秋霜色——永恒不变的气度，目对变化的风色。意思是不随时。

躲避春天的思想，在雍乾时艺术家金农那里也有充分表现。他自号"耻春翁"，杭州老家居所内有"耻春亭"，这位花卉画大师，一生以春天为耻。盎然的春天，怎会变成耻辱的对象？这并非出自畸形心态，而是耻向春风展笑容，以冷

---

① [明]徐渭：《徐渭集》，第 852 页。

逸的格调，说自对俗流的坚定。

金农有诗云："雪比精神略瘦些，二三冷朵尚矜夸。近来老丑无人赏，耻向春风开好花。"①此诗他在多画中题写，几乎可以说是他的宣言。他的画中没有绚丽的"好花"，都是"老丑"的模样，无人欣赏，但依旧以沐浴春风为耻，冰冷的世界是他的性灵盔甲。他不愿意让自己的独立性灵在春风中浮荡——春天并不可耻，他所强调的是，人要有混同时俗、和葱和蒜的羞耻心。（图5-2）

儒家说"有耻且格"，金农乃至很多文人艺术家也说羞耻心，这是另外一种独标孤帜的羞耻心。传统艺术荒寒的意味、清冷的格调，往往是由这种羞耻心推动的。

金农喜欢画江路野梅，他题画云："野梅如棘满江津，别有风光不爱春。"他画梅花，画的是回避春天的主题。又题画云："每当天寒作雪冻萼一枝，不待东风吹动而吐花也。"蜡梅是冬天的使者，春天来了，就无踪迹了。他有一首著名的咏梅诗："横斜梅影古墙西，八九分花开已齐。偏是春风多狡狯，乱吹乱落乱沾泥。"（题《墨梅图》）在一世求春的俗流中，他要提防春天，避却春光，以八风不动的心斥退春风诱惑。

春风澹荡，春意盎然，催开了花朵，使她灿烂，使她缠绵，但忽然间，风吹雨打，又使她一片东来一片西，零落成泥，随水漂流。春是温暖的，创造的，新生的，但又是残酷的，毁灭的，消亡的。金农以春来比喻人生，人生就如这看起

① ［清］金农：《冬心先生集》，侯辉点校，杭州：西泠印社出版社2012年版，第124页。

来很美的春天，一转眼就过去。你要是眷恋，必遭抛弃；你要是有期望，必然以失望为终结。正所谓东风恶，欢情薄。

他通过拒春，画生命的警醒。其《题自画江梅小立轴》自度曲云：

　　　　耻春翁，画野梅，无数花枝颠倒开。舍南舍北，处处石粘苔。最难写，天寒欲雪，水际小楼台。但见冻禽上下，啼香弄影，不见有人来。①

图 5-2　[清]金农　梅花册十二开之九　纸本设色　26.1cm×36cm　1760 年　故宫博物院

_____

① [清]金农：《金农集》，第 209 页。

清人高望曾（号茶庵）《鬲溪梅令·题金冬心画梅》词云："一枝瘦骨写空山。影珊珊。犹记昨宵，花下共凭阑。满身香雾寒。　　泪痕偷向墨池弹。恨漫漫。一任东风，吹梦堕江干。春残花未残。"[1]金农要使春残花未残，花儿在心中永不谢。

耻春，与其说是躲避繁华，倒不如说是寻求性灵安慰，砥砺生命信心。故宫博物院藏徐渭《墨花图卷》十六段，其中第九段墨笔画芙蓉，题诗云："老子从来不逢春，未因得失苦生嗔。此中滋味难全识，故写芙蓉赠别人。"

这里的"老子"，指哲学家老子。《老子》第二十章说："唯之与阿，相去几何？美之与恶，相去若何？人之所畏，不可不畏。荒兮，其未央哉！众人熙熙，如享太牢，如春登台。我独泊兮其未兆，如婴儿之未孩。傫傫兮若无所归。众人皆有余，而我独若遗。我愚人之心也哉！"[2]

"唯"是同意，"阿"是否定。唯阿，即是非。是与非、美与丑，都是知识的分别。世人熙熙而来，攘攘而去，追逐着春天的脚步，美的恣肆，勾去了人性灵的清魂。而他就只有一个字："泊"——泊然而不泛一丝情感涟漪。不是他的胸中没有春天，而是面对春的诱惑，保持性灵的超然。他要在心中筑起一道拒斥时间、历史、知识的高墙。

老子"虽有荣观，燕处超然"（《老子》第二十六章）八字，不啻中国艺术这方面思考之点题，也是体现中国美学核心精神的观点。"荣观"，绚烂的色相世界。人类要创造美的生活，但更要有美的心灵，有控制欲望和知识的能力，这就是老子所说的"超然"情怀。没有这种超然物外的节制，文明的发展将难以延续，也就不会有真正的生命之春。徐渭的"老子从来不逢春"，说的就是这个意思。

禅宗有"幽鸟不知春"的话头。北宋末年曹洞大师真歇清了禅师（1088—1151）有一天上堂，一僧人问："三世诸佛向火焰里转大法轮，还端的也无？"他大笑，说："我却疑着。"又问："和尚为甚么却疑着？"真歇回答说："野花香满

① ［清］丁绍仪：《听秋声馆词话》卷十一，清同治八年（1869）刻本。另见唐圭璋编：《词话丛编》，第2718页。
② ［魏］王弼注，楼宇烈校释：《老子道德经注校释》，第46页。美之与恶，或作"善之与恶"，如浙江书局刻华亭张氏刻本。然此章王弼注云："唯阿美恶，相去何若"，是知王弼原本作"美之与恶"。帛书甲乙本"善"均作"美"。

路，幽鸟不知春。"①

　　这两句诗后来成为无住禅法的代语。它的意思如同陶渊明所说的"任真无所先"（《连雨独饮》），不以先入的知识、态度去对待世界，而要打掉人心灵无形的墙壁，融入世界中；不能总是站在春天对面看世界，这样你的心里就不会有真正的春天。

　　在真歇之前，寒山诗中也有类似的表达。他有一首人们熟知的诗说："杳杳寒山道，落落冷涧滨。啾啾常有鸟，寂寂更无人。淅淅风吹面，纷纷雪积身。朝朝不见日，岁岁不知春。"②"不知春"，不以知识、目的去分别世界，一任世界自春。

　　幽鸟不知春，成为宋元以来艺术观念中的一条原则。明代末年艺术家李日华说："水石滩头自在身，野花幽鸟不知春。浪高风急须回首，接取临流欲渡人。"③陈洪绶有题画诗说："画中甲子自春秋。"④从不知春，到自春秋，所谓青山自青山，白云自白云，一任世界依其生命的逻辑运转，而不是将其投入人的知识、情感、欲望的烘炉中熔铸，那必然造成人与世界的疏离。

　　龚贤有《芦中泊舟》立轴，粗笔重墨画芦苇丛丛，上有题诗道："青天无尘，明月长新，居可结邻。屋平者水，踏亦璘珣，风止则均。不陋今世，不荣古春，惟芦中人。"⑤不陋今世，不荣古春，无古无今，无春无秋，此谓平等法门。

　　古淡自知山格在，萧条未解逐时观。拒春，放弃知识的"时"，根绝目的性，契合生命中真正的"时"。拒春，强调以平淡之怀、自然之心去目对世界，融入自然的节奏，融入无边的春意中。诗人艺术家坚信，拒斥春意的诱惑，葆有秋的淡泊和高远、冬的收缩和清澈，心中才有真正的春。如他们喜欢顽石、枯荷等，便是拒春的表现，不是拒绝生命美好，而是让生命更好地绽放。（图5-3、5-4）

————————

①　[宋]普济：《五灯会元》卷十四，第899页。

②　[唐]寒山著，项楚注：《寒山诗注 附拾得诗注》，北京：中华书局2000年版，第86页。

③　[明]李日华：《赠慈航上人》，《恬致堂集》卷十，赵杏根整理，上海：上海古籍出版社2012年版，第466页。

④　[明]陈洪绶：《陈洪绶集》卷八，第250页。

⑤　图今藏首都博物馆，见中国古代书画鉴定组编：《中国古代书画图目》第一册，北京：文物出版社1986年版，编号京5-348。

图 5-4 [宋] 佚名 垂杨飞絮图 25.8cm×26.4cm

图 5-3 [明]沈周 湖石芭蕉图 纸本设色
76cm×45cm 青岛市博物馆

图 5-5　[清]吴历　墨井草堂销夏图　纸本墨笔　36.4cm×268.4cm　1679 年
纽约大都会艺术博物馆

## 二、销夏

清初吴历（1632—1718，号渔山）有《墨井草堂消夏图》（图 5-5）。自题云：
"梅雨初晴，晓来独坐墨井草堂上，师古人消夏图，寄于昆陵青屿先生，以致久远
之怀。"画作于康熙十八年（1679），赠好友许青屿①，墨井草堂是吴历居所。

顾文彬《过云楼书画记》卷六著录此卷，有细致描绘："夏木黄鹂，水田白
鹭，辋川积雨景也。渔山本此，更写柳阴画桥，借草垂钓，对岸粉墙内草堂南
向，一翁袒腹执卷，神闲意适，阶下乳鸭池塘遍帖浮萍，其流绕回廊而西。架木
为梁，编荆作篱，旁通茅屋两楹，意是庖湢。庭中石阑土甃，置军持于侧，殆墨
井矣。……井畔柴扉双掩，近接山坡，古木修篁，环抱左右，惟见青枝绿叶与白
云无尽而已。"②画中着意创造一种高古气氛，如拉起一幕屏障，将炎炎热流拒斥

---

① 许之渐（1613—1701），字仪吉，号青屿，江苏武进人。顺治十二年（1655）进士，任户部主事，擢御史。
与吴历相善。
② [清]顾文彬：《过云楼书画记》，清光绪刻本。

在外，吴历要为他的朋友呈现一种生命感觉。

此卷气韵淡远，笔势浑沦，效王维《辋川图》、李公麟《山庄图》等，画庭中"消夏"之意，古井旁苔痕历历，古木修篁环抱，清晨的气息带来满幅清韵，在夏而无夏，突出主人"神闲意适"的心境。故宫博物院藏有吴历《疏树苍峦图》，也画夏景，题诗道："阁前疏树带苍峦，阁下溪声六月寒。想见幽人心似水，草檐斜日倚阑干。"① 这也属于吴历画中的"无历"（超越时间）类型，幽人心似水，浮沉天地间，是他要表达的生命感觉。

这里提到的消夏，又作销夏，是古代艺术史常用的概念。明末清初以来书画著录者常以"销夏"二字为书名，如1660年刊刻的孙承泽《庚子销夏记》，1693年刊刻的高士奇《江村销夏录》，1841年刊刻的吴荣光《辛丑销夏记》等。

"销夏"一语，当由白居易诗中得来。白居易《销夏》诗云："何以销烦暑，端居一院中。眼前无长物，窗下有清风。热散由心静，凉生为室空。此时身自得，难更与人同。"

夏日炎炎，销夏，当然与避暑有关。但在文人艺术中，销夏之"销"者，与其是说销暑，倒不如说是销忧。陆龟蒙诗云："遗名复避世，消夏还消忧。"② 炎热的夏日，阳气蒸腾，外在气候变化也引起人心情的烦闷和躁动，《文心雕龙·物色》中的"滔滔孟夏，郁陶之心凝"，说的就是这个意思。

销夏，要按下奔突的心，荡去追逐，其闲适散淡一意最为人所重。董其昌提倡南宗画，对北宋赵令穰（字大年）的山水颇神往。大年以画悠远的清夏景享有盛名，画史流传有《湖庄清夏图》《荷亭销夏图》《江乡清夏图》等作品，董其昌赞其《江乡清夏图》有"超轶绝尘"之韵③。大年的销夏之景，成为文人画的一种范式。

① [清]吴历撰，章文钦笺注：《吴渔山集笺注》卷四，第395页。
② [唐]陆龟蒙：《销夏湾》，何锡光校注：《陆龟蒙全集校注》，南京：凤凰出版社2015年版，第1364页。
③ 董其昌评大年《江乡清夏图》云："笔意全仿右丞，余从京邸得之，日阅数过，觉有所会。赵与王晋卿皆脱去院体，以李成（成）熙、王摩诘为主，然晋卿尚有畦径，不若大年之超轶绝尘也。"（《式古堂书画汇考》画卷一，第1271页）

　　传统艺术中的"销夏录",往往是士大夫退隐山林后,有了空闲,把玩收藏,记录所见古书画,也记载烟云供养的感受。时间并不一定在夏天,销夏是一种隐喻,要在书画等鉴赏中,斥退炎气蒸腾,荡去内心烦闷,赢得一段轻松自适、放逸高蹈的时光。高士奇在《江村销夏录》序中说:"长夏掩观,澄怀默坐,取古人书画,时一展观,恬然终日……世人嗜好法书名画,至竭资力以事收蓄,与决性命以饕富贵、纵嗜欲以戕生命者何异,览此者当做烟云过眼观。"① 他以一片烟云,来抵挡滔滔的夏意。

　　夏,在中国艺术中,几乎就是"静"的反义词。文人艺术认为,人心情的郁闷烦恼,并非由外在气候和纷扰所造成,而来自攀缘心。所以在文人艺术中,销夏带有灵魂拯救的意味。白居易《苦热题恒寂师禅室》诗云:"人人避暑走如狂,独有禅师不出房。可是禅房无热到,为人心静身即凉。"心静,便无夏热。

　　《赵州录》有这样的记载:赵州大师在南泉普愿处学法,一天他任"炉头",负责厨房事务,其他僧徒则到山上去挖野菜,赵州忽然在厨房里大叫:"救火,救火。"待大家赶到时,他又将厨房门关起来,厨房并没有失火。如此情景,让大家面面相觑。这时老师南泉赶到,听大家说过缘由后,拿出一把钥匙,从厨房窗子抛进去,赵州便开了门。②

　　这则故事如同行为艺术,不明就里的人以为在胡闹,其实赵州想要通过这反常举动,说佛门的重要道理:万法本静,人心自闹;人心中的烦恼之火,只能"自救"。就像《庄子·达生》中所描绘的那位喜欢出入达官之门的张毅,一心追逐,得了"热病",不到四十岁就死了。道禅对这种"热病"都保持高度警惕。

　　这"热病",是需要"销"的。人们说销夏,销者,销毁也,灭之也。人世间的仲夏夜,上演的多是欲望之梦。世事峥嵘,竞争人我,熙熙而来,攘攘而往,炽热的争斗舞台,旺盛的欲望火焰,将生命中的本然清净席卷而去!

---

① [清]高士奇:《江村销夏录》,清《文渊阁四库全书》本。

② 原文:"师在南泉作炉头。大众普请择菜,师在堂内叫:'救火,救火!'大众一时到僧堂前,师乃关却僧堂门,大众无对。泉乃抛锁匙从窗内入堂中,师便开门。"([宋]赜藏主编集:《古尊宿语录》卷十三,第212页)

　　文人艺术家要创造"无上清凉世界"，就是为了"销"这心中的"夏"。文人艺术以荒寒为最高艺术境界，元代艺术家所创造"冷元人气象"的典范，也是抵御尘世"热流"观念的显现。

　　李流芳说，"雪中蕉正绿，火里莲亦长"①，前一句说打破时空秩序，后一句来自佛经，说俗世如火、生命修行的道理。生命如在"火"中行，很多人热得四处奔腾，甚至烧焦了，烤糊了。觉者要在烦恼的"火"的世界里，让性灵的莲花永远生长，永不凋谢。

　　陈道复《雪渚惊鸿》长卷，是一道冷风景。画作于1538年盛夏，后接书南朝谢惠连《雪赋》，引首自书"雪渚惊鸿"四字。画面中但见山村隐约，溪寒树瘦，雪坡中有参差芦苇，高天中有飞鸿点点，就要消失于茫茫的天际。画上自题云："戊戌夏日，苦于酷暑，展卷漫扫雪图，因简《文选》，得谢惠连《雪赋》并书之，持翰意想，已觉寒气自笔端来矣。"夏日画雪，画的是灵魂的期盼，招高天之凉意，还宇宙之清澈。要引来冷逸、清凉、干净的生命源泉，"销"去心中的火气和垢气。所谓"寒塘鸟影，随意点染。一种荒寒境象，可思可思"②，此之谓也。

　　古人说夏，又有"长夏"（或"永夏"）之说。夏日，昼长而夜短，给人的感觉是时光的步子也慢了下来。明末文嘉题仇英《停琴听阮图》云："长夏斋居景物清，萧然庭树雨初晴。幽人会得无言意，不在琴声在阮声。"③不悟的人，在长夏中苦度，而觉悟者逃出时间魔掌，在长夏中陶冶出"阮怀"，陶冶出"千古心"，度得心中的永恒清凉。

　　唐庚"山静似太古，日长如小年"，说的就是"长夏"的感觉。将长夏拉得更长，直到没有夏的感觉，拉入无垠的时间里。漫漫长夏，如夏日里绵绵无尽的溪流，生命的颖悟者会有"旦暮接千年"④的感觉，于长夏中悟出生命的悠长，

①　上海市嘉定区地方志办公室编：《嘉定李流芳全集》，第23页。
②　[清]戴熙：《习苦斋画絮》卷三，清光绪十九年（1893）刻本。
③　[清]高士奇：《江村销夏录》卷三，清《文渊阁四库全书》本。
④　[清]程邃：《酬赠庞密脊大令》，黄宾虹：《黄宾虹文集·书画编（下）》，第334页。

滑出时光，荡去追逐，契会天地的音律。

传统艺术还有一种"北窗情结"。韦应物《燕居即事》诗云："萧条竹林院，风雨丛兰折。幽鸟林上啼，青苔人迹绝。燕居日已永，夏木纷成结。几阁积群书，时来北窗阅。"①苔痕历历，幽鸟声声，时光缓缓，而生之感觉也与之俱长，得天地绵延之趣。

韦应物所说的"北窗"，出自陶渊明《与子俨等疏》："常言五六月中，北窗下卧，遇凉风暂至，自谓是羲皇上人。"北窗下卧，说一种超越时间的沉着痛快的人生格调。

程正揆《题画》诗云："夏木垂阴意悄然，烂游华国几回还。北窗心泯摊《周易》，已在羲农一画前。"②"红树半林山欲染，疏篱三径草随青。高人朗诵北窗下，不是骚经即佛经。"③北窗，脱略时间之谓也。

"北窗情结"，其实就是平常心，以生命的"日常"，去应对时光的绵长。夏木垂阴，山静日长，生命在无痕状态中延续。《二十四诗品·高古》最后四句说，"虚伫神素，脱然畦封。黄唐在独，落落玄宗"，"北窗"下，接上千年之绪，听天地永恒之音。

艺术中的"销夏者"，多推崇"白云意"。苍苍藓石，谡谡古松，空山无人，白云自在。夏云多奇峰，夏和云常联系在一起。宋元以来的山水家，在销夏中看云，几乎笔笔带有白云味，白云氤氲着艺术家的灵魂自救里程。陶宗仪《山中隐居图》题云："小小茅茨住碧山，柴门无客昼常关。移家更入云深处，城市终年不往还。"④明初张羽题《夏雨新霁图》云："看图忆得住山阿，茅屋深深隐薜萝。风雨过来啼鸟静，白云更多绿阴多。"⑤虽是夏意滔滔，在白云深处，可安顿身心。

———————————

① ［唐］韦应物撰，孙望校笺：《韦应物诗集系年校笺》卷十，北京：中华书局 2002 版，第 504 页。
② ［清］程正揆：《青溪遗稿》卷十六，清康熙天咫阁刻本。
③ 同上。
④ ［元］陶宗仪：《南村诗集》卷四，清《文渊阁四库全书》本。
⑤ ［清］陈邦彦编：《题画诗》卷一，清乾隆四十六年（1781）刻本。

文徵明是最喜欢画夏景的文人画家之一，今存世作品中，夏景占有很大比例。如其八十多岁所作两卷同名《真赏斋图》，都是画夏日之景，夏木垂阴，古松修篁满院，四围假山，布满青苔的老屋里，有人闲坐，加上图书古玩环列。他画收藏家华夏的处所，也画自己的心境，画对世界万物"真赏"的态度。俗世的"夏"，消解于他怡然从容的感怀中。（图5-6）

文徵明《古树茅堂图》（作于1539年）[1]，画夏日品茶长话，上题诗云："永夏茅堂风日嘉，凉阴寂历树交加。客来解带围新竹，燕去冲帘落晚花。领略清言苍玉麈，破除沉困紫团茶。六街车马尘如海，不到柴桑处士家。"[2]

俗尘如海，我自有一院清凉。（图5-7）

图5-6　[明]文徵明　绿荫草堂图　纸本设色
35cm×68.6cm　1535年　台北故宫博物院

---

① 江兆申：《吴门九十年画展》，台北故宫博物院1988年版，图版143。
② 《文氏五家集》卷六《太史诗集》"燕去"作"燕起"，"冲帘"作"冲檐"。

图 5-7a　[宋]佚名　草堂消夏图　绢本设色　26cm×27.3cm
克利夫兰美术馆

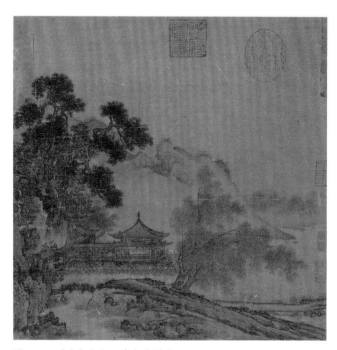

图 5-7b　[宋]佚名　荷亭消夏图　26.2cm×26.3cm

图 5-8
[明]陈洪绶
眷秋图
绢本设色
137cm×51cm
王季迁旧藏

## 三、眷秋

宋元以来艺术中还有一种"眷秋"心理，对萧瑟秋意投以特别注意。

陈洪绶（号老莲）有《眷秋图》，图上自题："唐人有《眷秋图》，此本在董尚家，水子曾观之，极似。洪绶老矣，人物一道，水子用心。"[1]（图 5-8）

唐人《眷秋图》今不见。画为摹本，老莲与弟子严湛合作，画的整体气氛，一看便是老莲的。图画一曼妙女子在侍

---

① 水子，即陈洪绶弟子严湛，从老莲学画，画风直逼其师，是老莲画派中最为出色者。本图中的人物可能有这位弟子的勾描填色，但画的整体氛围是老莲的，是那种一视即有老莲气度的作品。

女护持下，手捧菊花，步入林中。落叶满地，女主人神情严凝，随从女子举扇屏于后，扇屏上画老梅一枝，白花正放。落叶飘飞的秋和寒梅绽放的冬，交织在一起。

眷秋，本是重阳节一种祭祀活动，表达的是对似水流年的眷恋，眷恋秋意，更眷顾生命。时光瞬间而过，人无法阻止时间车轮向前，"眷"是留恋，更是无奈。韶华易逝，青春不再，人的生命是不可逆的过程性展开。《眷秋图》满幅灵动的画面，清雅高逸的气息，裹孕着艺术家对自我性灵的抚慰，静寂无声的画面氤氲着淡淡忧怀。

重阳时的秋，多么璀璨的世界；秋末登高眺望，目击天涯，鼓荡着无边的激情；群花相簇，明丽伴随，香氛馥郁，天地如香城，令人目迷而心动！所谓眷者，就因太美好，太陶醉，太想永远拥有。然而，越是美好的东西，越容易让人有瞬息即逝的感觉，心意的珍摄和茫然的失落，凝固在这展现生命最后灿烂的"秋"中，飘荡于无边的空茫里。"祭"秋者，其实无奈地落在一个"空"字上。

唐寒山有诗云："有一餐霞子，其居讳俗游。论时实萧爽，在夏亦如秋。幽涧常沥沥，高松风飕飕。其中半日坐，忘却百年愁。"[1]

"论时实萧爽，在夏亦如秋"，几乎可以说是中国艺术的铁律。宋元以来文人艺术从总体上说，笼罩着萧瑟气氛。如下同题云林画所云："云开见山高，木落知风劲。亭下不逢人，斜阳澹秋影。"[2]不仅云林的艺术，元代以来的艺术似乎就在这淡淡"秋影"中晃动。

中国艺术的"眷秋"情怀中，有一些颇有意味的观点。

（一）满纸惊秋

"感时花溅泪，恨别鸟惊心"（杜甫《春望》），艺术家的敏感，不是能力，而是对生命的体贴。禅宗所言"如人饮水，冷暖自知"，就是要唤起人真实的生

---

① [唐]寒山著，项楚注：《寒山诗注 附拾得诗注》，第67页。
② 倪瓒《林亭远岫图》下同题跋。图今藏故宫博物院。

命感动。这种敏感，超然于目的之外，也即本书所强调的人同此心、心同此理的"古意"。自私的追逐，不属于这里所说的敏感；木然地面对世界，是存在的坠落，便无"感"通世界的心。

明李日华诗云："黄叶坡深隐钓舟，蓼花瑟瑟水悠悠。鸬鹚睡熟渔翁醉，偷取潇湘一段秋。"[①]艺术家偷取潇湘一段秋，营造凄凉冷寂的气氛，冷却"葛藤下话"[②]的冲动，摒弃中原逐鹿的痴念，在冷逸的秋气中，寻得生命的着力点。在很多艺术家看来，为艺，就是"写秋"。

宋人有云，愁者，心之秋也。[③]王子敬云："从山阴道上行，山川自相映发，使人应接不暇。若秋冬之际，尤难为怀。"[④]这"尤难为怀"，这晋人的"风度气格"，也影响到后世的艺术创造。

清恽南田有一则画跋说："三山半落青天外。秋霁晨起得此，觉满纸惊秋。"[⑤]他画画，创造寂寞的境界，留意萧瑟的景致，用"无可奈何"之心去撩拨，再染上"惊起却回头，有恨无人省"（苏轼《卜算子》）的哀怜，这一切，都在表达他的生命警悟。

落叶飘飞，寒鸦徘徊，乱泉残树，如此风物，都是为了生命的"惊醒"，他要追求"满纸惊秋"的感觉。看"元四家"、吴门、浙派，乃至黄山画派等艺术创造，分明有这"满纸惊秋"的感觉在，这是给"钝化生命"的一剂解药。（图5-9）

（二）秋之别调

"眷秋"，追求高远冷逸的气格，是为了归复生命的本怀。山高月小，水落石出，秋天的气息是收缩，静水深流中，露出生命的本相。

---

① [明]李日华：《为王章甫画》，周亮工：《读画录》卷一，朱天曙编校整理：《周亮工全集》第五册，第23页。
② 禅宗诗人的知识活动称为"葛藤下话"。
③ 如史达祖《恋绣衾》："愁便是、秋心也。"吴文英《唐多令》："何处合成愁，离人心上秋。"
④ 徐震堮：《世说新语校笺》卷上，第82页。
⑤ [清]恽寿平：《恽寿平全集》中册，吴企明辑校，北京：人民文学出版社2015年版，第351页。

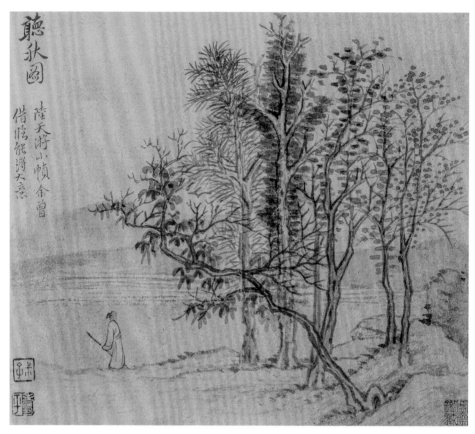

图 5-9　[清]恽寿平　山水花卉册八开之六　纸本设色　19cm×22cm　上海博物馆

　　清初张潮《幽梦影》说："春者，天之本怀；秋者，天之别调。"①此真精警之语。在传统艺术中，春，见生生之本；至于秋色，翻为萧瑟之景。其实，诗人艺术家乃欲在别调中，归复天之本怀，超越春秋，直指生命的本然春心。

　　看云林的《渔庄秋霁图》等惜墨如金之作，萧疏的寒林，无郁然之色，有无边高华，一片秋光里，几株枯树挺立苍冥，撕去春去秋来的时间面纱，呈现意念中的永恒。

① [清]张潮：《幽梦影》，林远见点校，杭州：浙江人民美术出版社 2017 年版，第 14 页。

唐代大梅法常禅师（马祖法嗣）诗云："摧残枯木倚寒林，几度逢春不变心。樵客遇之犹不顾，郢人那得苦追寻。一池荷叶衣无尽，数树松花食有余。刚被世人知住处，又移茅舍入深居。"[①]花开花落，冬去春来，他的心却永远保持着宁定。一池枯荷，尽为衣裳，藏着微妙的精神意趣。

这一池枯荷，几乎可以说是中国艺术的"圣像"，不取满塘荷韵、一池清丽，却神迷于荷塘破败之相，此中因缘，深可参之。

李商隐带着"留得枯荷听雨声"[②]的心境来咏叹荷花，体味其清冷，借着荷花的荣枯表相，捕捉生生的节律。残荷的冷香逸韵，是他"痛并美好"人生的直接意象。其《夜冷》诗云："树绕池宽月影多，村砧坞笛隔风萝。西亭翠被余香薄，一夜将愁向败荷。"败荷余香，裹进凄凄愁怨，注满生命的哀怜之意。

戏曲家也喜欢表现"留得枯荷听雨声"的境界，绘画中更多此类表达。陈道复（号白阳）的枯荷可谓独绝。他将枯荷作为生命咏叹之物，在凄美中着以潇洒和浪漫。他有一开册页《枯荷知了》，占画面大部是一柄枯荷，从右侧伸来，却如河面中迅疾飘来的轻舟。枯荷的碎影以淡墨恣肆地戳出，再以稍浓而水分稍少的笔致钩出荷叶的经络。一枝老莲也从右侧夭然而至，似与荷叶相嬉戏。画面上侧树叶尖上卧着一只寒蝉，极尽形象，如齐白石的"草间偷活"，正有白阳"一编读罢倚藤枕，静听玄蝉起夕阳"的风味，衰朽中出活络，淡逸中有天真。（图5-10）

### （三）随意春秋

春秋者，不在秋，关键在有脱略"时心"的从容情怀。

王维脍炙人口的《山居秋暝》诗写道："空山新雨后，天气晚来秋。明月松间照，清泉石上流。竹喧归浣女，莲动下渔舟。随意春芳歇，王孙自可留。"这首明快的诗，意思并不好懂，古往今来，多有误解。

---

① ［宋］普济：《五灯会元》卷三，第146页。

② ［唐］李商隐：《宿骆氏亭寄怀崔雍崔衮》，刘学锴、余恕诚：《李商隐诗歌集解》，北京：中华书局2004年版，第76页。以下凡引李商隐诗皆出自此版本，不另注。

图 5-10a　[明]陈道复　花卉图册之二　28cm×37.9cm　上海博物馆

图 5-10b　[清]恽寿平　出水芙蓉

《楚辞·招隐士》云："王孙游兮不归，春草生兮青青。……王孙兮归来，山中兮不可久留！"[①] 阳春时节，草色新新，春光易逝，王孙还不快快归来。然而王维引此典，并非说秋色胜春朝的道理，诗之大旨落在"随意"二字上。

诗要表现"应无所住而生其心"的思想。"随意"者，春景好，秋景也好，日光映现好，月光婆娑也好，关键在"随意"，在心灵的不粘不滞中。大化皆流，一切在变，由外在物象上看，瞬间即逝，总是不可"留"。关键在人心灵的"意"，所谓"流水如有意，暮禽相与还"（《归嵩山作》），随其意者，处处皆可留。这正如龚贤《登石头城》诗所说："开尽桃花冷似秋，晚风吹我上城头。齐梁梦醒啼鹃在，吴楚地连江水流。千古恩仇看短剑，一生勋业付虚舟。东南西北无安宅，谁道王孙不可留？"[②] 诗作于 1672 年之后，是他晚年反思性的诗作，他在国乱的精神废墟中，置造自己的生命家园，随意芳草，处处可留，天地心宇内，千古入虚舟。

很多艺术家甘处于寂寞之野、无何有之乡，终其身而不悔，总愿在萧瑟寂寞中徘徊，所着意的就是这随意自适的情怀。八大山人有两枚印章"拾得"和"十得"，在晚年的书画中交替用之，他要表达的思想是：只有本着俯拾即是、随意而往的"拾得"之心，才会有"十得"——圆满俱足的生命。（图5-11）

图 5-11　八大山人"十得""拾得"印

---

① ［宋］朱熹集注：《楚辞集注》，夏剑钦、吴广平校点，长沙：岳麓书社2013年版，第134—135页。

② ［清］龚贤：《龚半千自书诗册》，汪世清辑录：《汪世清辑录明清珍稀艺术史料汇编》第一册，白谦慎、薛龙春、张义勇等整理，上海：上海古籍出版社2020年版，第69页。

## 四、必冬

明清以来，文人艺术以"冷元人气象"为追求目标，不仅有萧瑟的秋味，更有凄冷凛冽的"冬意"。文人艺术家有一种趣尚，用明末恽向的话说，叫作"画气必冬"。这里简单讨论几个相关问题。

### （一）"寒"之气氛

"荒寒"成为宋元以来艺术追求的理想境界，在绘画中表现最突出。李日华说，王安石"诗有云：'欲寄荒寒无善画，赖传悲壮有能琴。'以悲壮求琴，殊未浣筝笛耳，而以荒寒索画，不可谓非善鉴也"[1]。在李日华看来，王安石以"荒寒"评画，是相当精准的概括。这位明末极有影响的画家和鉴赏大家实际上把"荒寒"作为中国画的基本特点。

恽向说："惠崇荒寒灭没、人鸟欲藏之意，每着笔，人言愁，我始欲愁。"[2]他又说："昔年余曾为京口何氏写一扇景，董宗伯题其端云：'谁人写此荒寒意，古有荆关今道生。'惜此扇为酒人所污，今并其稿无之矣。余垂暮并无知己，每自怡悦，忆此语辄唤奈何耳。"[3]他视"荒寒"之境为一生追求。其侄南田直接以"荒寒"来概括元画传统，说："荒寒一境，真元人之神髓。"[4]如前所引，戴熙也说："寒塘鸟影，随意点染。一种荒寒境象，可思可思。"荒寒，成了艺术家的审美理想。

"荒寒"之所以成为宋元以来艺术的至高境界，与超越时间的特点相关。"寒"，强调的是冷逸，有萧瑟寂寞的气氛。"荒"强调的时空超越，于荒林古岸、古道西风中置一念想。"荒寒"一境，是要在天荒地老的冷逸气氛中，作时间遁逃。这是传统艺术"撕破时间之皮"的独特语言。（图5-12、5-13、5-14）

---

① [明]李日华：《紫桃轩又缀》，[清]秦祖永辑：《画学心印》卷二，清光绪朱墨套印本。
② 纽约大都会艺术博物馆藏恽向山水册十开，其中有一开题此语。
③ 镇江博物馆藏恽向山水册，其中第七开题此语。
④ [清]秦祖永辑：《画学心印》卷六，清光绪朱墨套印本。

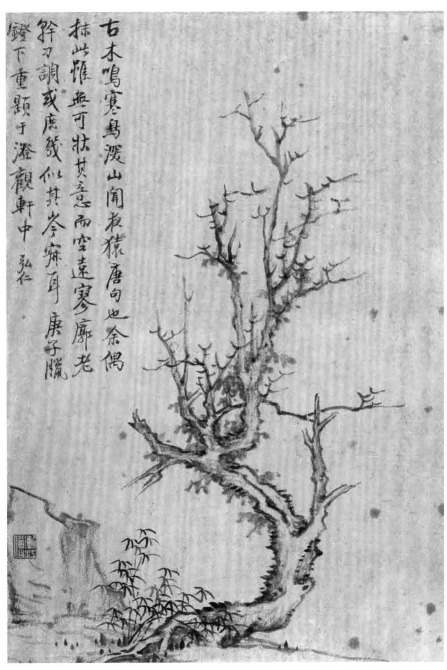

图 5-12　[清] 渐江　枯木竹石图　纸本　40.8cm×27.9cm　1660 年　浙江省博物馆

图 5-13　[清]萧云从　山水　纸本　20.2cm×18.3cm　香港虚白斋

图 5-14　[清]龚贤　山水册页　纸本　20.2cm×18.3cm　香港虚白斋

（二）"枯"之意象

与"荒寒"气氛相应的，是宋元以来艺术中普遍具有的"枯相"。文人艺术的意象世界在两宋以来的发展，真应了《金刚经》的那句话："若见诸相非相，即见如来。"艺术家喜欢"枯相"（包括实的枯朽形象和虚的荒寒境界等），几乎成为一种潮流，不仅表现在绘画中，也包括书法、园林、盆景、印章等。"枯相"，形成了中国艺术独特的程式化倾向。

中国艺术好枯相的传统，经历了漫长的发展时期。一般来说，在绘画中，北宋李、郭画派开辟了枯木寒林的表现方法，他们的作品特别注意秋冬景色的描绘，构成画面空间的多是枯木寒林，有寂寞荒寒的气氛，所谓"营丘枯枝天下无"（虞集语）。但在发展早期，还有明显的时间性特征，枯木寒林虽也与境界追求有关，但多是作为时间标记物而存在的。

元初以来，此风大变。此时文人画中频繁出现的寒林枯木，多不是作为时令显示物而存在，主旨往往在创造一种不来不去、不生不灭的境界，强调"不随时节"的特点。

担当有诗云："玄古无丽色，所见惟穆然。沉我敦素质，粉绘可施焉。尔欲希我踪，当在万类先。于兹忘形似，幽趣自翩翩。"[①]文人画家多在"穆然"的意象世界中，追求"幽趣"的传达，透过表相世界，所谓"当在万类先"，去看"敦素质"——朴素本真的存在。

康熙年间画家庄冏生（号澹庵，1627—1679）是一位有品位的艺术家，与周亮工、程邃等为友。他有一首题画诗颇为世所重，诗是题当时画家凌畹（字又惠）的山水画的。其云："性癖羞为设色工，聊将枯木写寒空。洒然落落成三径，不断青青聚一丛。人意萧条看欲雪，道心寂历悟生风。低回留得无边在，又见归鸦夕照中。"[②]羞为设色，尽写枯寒，在平等法门中，人与世界往复回环；聊将枯木写寒空，写出悠长的生命意绪。

石涛说：

---

① ［明］担当：《担当诗文全集》，第163页。
② ［清］周亮工：《读画录》卷四，朱天曙编校整理：《周亮工全集》第五册，第145—146页。

图 5-15　[清]石涛　枯木竹石图　纸本墨笔　22cm×203cm　王季迁旧藏

枯木竹石，非妙在形似之工巧，而妙在枯木竹石之趣之韵之生动灵秀之奇，较之茂林长松，尤为峭拔孤矫，如异人举止，乃为贵也。不然直枯木耳，枯竹耳，枯石耳，奚以夺高明之目，而鼓之舞之、以生其情性耶？[①]（图 5-15）

石涛的概括简洁明快，道出了文人艺术的基本态度。中国艺术家不是对外在枯木寒林的表象感兴趣。药山惟俨（751—834）与道吾（769—835）、云岩（782—841）两位弟子的对话，从佛教义理方面作了解释：

道吾、云岩侍立次，师指按山上枯荣二树，问道吾曰：“枯者是，荣者是？”吾曰：“荣者是。”师曰：“灼然一切处，光明灿烂去。”又问云岩：“枯者是，荣者是？”岩曰：“枯者是。”师曰：“灼然一切处，放教枯淡去。”高沙弥忽至，师曰：“枯者是，荣者是？”弥曰：“枯者从他枯，荣者从他荣。”师顾道吾、云岩曰：“不是，不是。”[②]

药山表达的意思，可以概括传统艺术这方面的思考：不在枯，不在荣，枯者从他枯，荣者从他荣，凡一切相皆是虚妄，荣枯在四时之外，在色相之外。文人艺术重枯相也是如此，不是艺术家好枯拙，而在于超越荣枯的态度。故文人艺术家说

---

① 石涛题《枯木竹石图》。
② [宋]普济：《五灯会元》卷五，第258页。

枯相，又不在枯相。如果一味"休去，歇去，冷湫湫地去，一念万年去，寒灰枯木去，古庙香炉去，一条白练去"①，便落入色相中。药山大师提醒弟子的正是这一思想。

沈周《绿蕉图》题诗云："老去山农白发饶，深帘晴日坐无聊。荣枯过眼无根蒂，戏写庭前一树蕉。"②荣枯过眼，色色变幻，总归虚无，戏写庭中芭蕉，于变中说不变，说倏生倏灭的虚妄，说不生不灭的智慧。万事荣枯，一尘所聚；一扫荣枯，豁然明澈。

上海博物馆藏石溪山水册十开，作于1670年，从容随意，是石溪晚岁杰作。其中第二开题云："欲谱秋声入画图，恐闻萧瑟动人愁。无情最是孤岩好，不辨荣枯任去留。"③石溪说："画者，吾之天游也。"④他的画只在表现自己的生命感觉，"不辨荣枯"是他画中本色。

（三）"剥"之智慧

与寒的气氛、枯的意象相关的是，艺术中还有一种"存剥"的智慧。

恽向有一帧八开册页（原十八开，今存八开，藏上海博物馆，图5-16）⑤，第一开是仿倪之作，寒林孤亭，远山在望，一看即是倪家景。书法对题提出"画气必冬"的问题：

---

① [宋]普济：《五灯会元》卷六，第304页。

② [明]沈周：《沈周集》（下），第684页。

③ 上海博物馆藏石溪山水册十开，浙江大学中国古代书画研究中心编：《清画全集》第八卷《石溪》，第62图。

④ 上海博物馆藏石溪山水册十一开（十开画，一开书法），此为书法页所题。

⑤ 此册见庞元济《虚斋名画录》卷十三著录。

图 5-16　[明]恽向　仿古山水册八开　纸本墨笔　每开 24cm×28cm　1653 年　上海博物馆

　　　　迁老而出笔，无一非意之所之也。画气必冬，奈何无所取之？取其春非
　　我春，夏非我夏，秋非我秋，冬亦非我冬，而姑存其剥以俟也。

　　这段题跋突出文人艺术"意之所之"的思想，重视当下直接的生命体验：在意而
不在形，在骨而不在位置，在内在的生命逻辑，而不在外在的时空秩序。

　　上述题跋着眼于时间，讨论"画气必冬"的问题。为什么很多中国艺术家的
画总有荒寒冷逸的气氛？这可以说是自晚唐五代以来艺术中至为关键的问题之
一。香山翁从如下两个方面予以回答。

　　首先是时间的超越。他说，"取其春非我春，夏非我夏，秋非我秋，冬亦非我
冬"。在他看来，云林乃至很多艺术家，是在"四时之外"寻真意，他们画
春，意不在春，画夏、秋、冬等也是一样，关键在脱略表相，超越时间秩序，
建立自我生命逻辑。后来龚贤所谓"画到无画，是谓能画"，也是这个意思，画
家作画意在骊黄牝牡之外，抽去时间性存在，在荒天迥地中，呈现自我生命
感觉。

　　其次是"存其剥"的道理。香山翁对《周易》有研究，他谈艺术问题，常从
《周易》中汲取智慧。"存剥"，就来自《周易》。《周易》有剥、复两卦，剥卦下
坤上艮，一阳在上，五阴在下，阴气渐渐逼近，阳气穷途末路，如同西风萧瑟，
木叶凋零。论时在冬，论气在竭，论生命感在衰落。复卦是它的对卦，下震上
坤，震为雷，坤为地，雷主动，象征茫茫大地中生命初动。卦象为一阳五阴，一
阳在下，归本复根，上为五阴，虽处初级阶段，但徐徐升起，释放生命动能。所
谓"剥尽复至"，生不可绝，在"剥"中谈生生不息道理。中国艺术取"剥"的
智慧，在极凋零处看生命的力量，在极危难里观平宁的智慧，其实表现的就是这
生生不息的生命精神。它不是一种形式张力，而在表达生生不绝的思想。

　　香山翁说"姑存其剥以俟也"——姑且以萧瑟荒寒的气氛去"俟"，他要
"俟"（等待）什么？当然不是等待形式上的张力、微弱中的忽然崛起。中国哲学
有待时而动的"时机"论，《易传》《吕氏春秋》等对此有丰富的论述，但香山翁
乃至文人艺术中的"存剥"说，不能以"时机"论去解释，其思想类似《老子》

第八章所说的"动善时"，不是"动静不失其时"的时机论，而是"不争"，脱略知识分别，超越由知识分别形成的高下尊卑拣择，平灭由此拣择所推动的争锋，此即是"善时"——善时者，超越时机也①。

"剥"是荡涤，剥去知识、目的、情感的种种缠绕，其表相如荒天古木，无古无今，无人无我，抽去人的时空存在；剥更是为了复，归复人性灵的清明，让遮蔽的生命豁然澄明——"复"出。此为其所"俟"者。

存剥俟复，因暗得明，为艺者要取《周易》的"剥"道。其实，老子所说的"啬"道，也近于此理。老子说，"治人事天莫若啬"，"啬"是"深根固柢，长生久视之道"（《老子》第五十九章），是生命久续之道。香山翁是一位极具生命智慧的艺术家，他提出的"画气必冬""存其剥"的思想，贮藏着中国艺术的秘密。

（四）"古"之本心

这种"存剥"智慧，本质是对永恒感的追求。

方以智在《枯树图》自题中说："尽为荣枯，皮相久矣，谁知冬炼三时耶？此木笑曰：'我正开万古之花，有人见赏否？'"② 寒冬之景，是为了脱略世相，开万古之花，这个说法极好。

枯者，木之古也。杜甫《谒先主庙》诗中有"虚檐交鸟道，枯木半龙鳞"之句，仇兆鳌注云："交鸟道，庙之高。半龙鳞，木之古。"③ 以"木之古"注"枯"意，颇得心解。中国艺术的"枯"相，在一定程度上，就是为了见"木"（一切存在）之"古"意（真意）。古者，无时之谓也。

文人艺术中通过几许寒林枯木，来看不随时而迁的生命真性，在"皱"中看"不皱"的本相。透过苍天里的几许枯木，说物不可依恃；携来一个生成变坏过

---

① 《老子》第八章云："上善若水，水善利万物而不争，处众人之所恶，故几于道。居善地，心善渊，与善仁，言善信，正善治，事善能，动善时。夫唯不争，故无尤。"
② [清]方以智：《浮山此藏轩别集》卷二，黄德宽、诸伟奇主编：《方以智全书》第十册，合肥：黄山书社2019年版，第155页。
③ [唐]杜甫著，[清]仇兆鳌注：《杜诗详注》卷十五，北京：中华书局1979年版，第1354页。

程的最后影子，看不生不灭。

　　渐江对此理极有心会。其《画偈》中有诗云："连朝清恙，未近楞严；我爱伊人，枯毫忽拈。"① 这里涉及《楞严经》卷二的一段论述："一迷为心，决定惑为色身之内。不知色身外，洎山河虚空大地，咸是妙明真心中物。"②

　　渐江的意思是说，日日读经，还是不能理解《楞严经》妙明本心发现的真谛，闲来拈弄枯毫，在枯木寒林之中，忽然山河大地敞开，一真乍现。枯木，乃发明本心之方便。他所爱的"伊人"，是那盛满生命理想的境界，只在忽拈枯毫、老干清寂中才能接近，一如《楞严经》所说，在那荡去生灭表相、"不皱"的真实中才能出现。

　　渐江《画偈》中又有一首说："南北东西一故吾，山中归去结跏趺。欠伸忽见枯林动，又见倪迂旧日图。"③ 渐江画枯木寒林，在纷乱的东西南北世界中，发现了"故吾"——生命真性。枯木寒林中有生命的悸动，所谓寂然不动、感而遂通天下。渐江另一《画偈》云："维春之暮，花光断续；翠微中人，须眉皆绿。"④花光断续，是外在的表相，而他要做一个"翠微中人"——与山林草木融为一体，没有知识的分际，永远在春色中，所谓"须眉皆绿"。

　　渐江为友人画枯木寒崖，题诗云："老年意绪成孤涩，乍见停云有会心。笔墨于斯需一转，纵横无碍可全神。"⑤ 他善为枯木寒林，更善创造荒寒冷寂的气氛。画出"空远寥廓、老干丫调，或庶几似其岑寂耳"⑥ 的感觉，这样做，他认为是为了"笔墨于斯需一转"，即禅宗所说的"下一转语"。

　　中国艺术的枯木寒林之道，其实就是为呈露真性下一"转语"。梦蝶影空花

---

① 汪世清、汪聪编纂：《渐江资料集》，第29页。

② 这段论述，在艺术论中常为人们所征引。如米友仁《云山图》上有玉山老人跋云："《首楞严经》云：不知色身外，洎山河虚空大地，咸是妙明心中之物。由是则知画工以毫端三昧写出自己江山耳。"

③ 汪世清、汪聪编纂：《渐江资料集》，第36页。

④ 同上书，第29页。

⑤ 同上书，第72页。

⑥ 浙江省博物馆藏渐江《枯木竹石图》，跋云："'古木鸣寒鸟，深山闻夜猿'，唐句也。余偶抹此，虽无状其意，而空远寥廓、老干丫调，或庶几似其岑寂耳。庚子腊灯下重题于澄观轩中。弘仁。"

已落，啼鸠声古树苍然，在枯朽的意象世界中，豁然觉知万事万物的变化、奠定在变化中的取舍、由取舍所导致的情绪反应，都是幻而不实的，进而超越表相，遁出时空，作性灵的归本之游。

周亮工在《读画录》卷三中，谈到他曾收藏一幅张学曾（字尔唯，号约庵，明末清初画家）的山水，程正揆（号青溪）极赏之，题云："是幅笔意从江贯道来，无可题，虽有六法，而写意本无一法，妙处无他，不落有无而已。世之目匠笔者，以其为法所碍，其目文笔者则又为无碍所碍，此中关捩子，原须一一透过，然后青山白云，得大自在，一种苍秀，非人非天。"[①]

周亮工所述青溪此题，颇有胜解。以不有不无法来作画，山水大地为之敞开。世多知法会妨碍人，不知"为无碍所碍"更是大碍，前者是拘于有，后者是拘于无。青溪以"不落有无"为画中妙道，是为艺之"关捩子"，强调有一种四天无遮的恣肆，有青山白云的自在。正因此，约庵乃至很多艺术家的莽苍萧瑟意象，是要追求"非人非天"的境界，如同香山翁所说的将人心灵的遮蔽都"剥"去，从世界的对岸回到世界中，由青山白云去说，此乃透脱自在法。空中五色，一粟尽之；小中现大，有至上华严。

陈洪绶平生酷嗜寒林枯木，以此为生命之"本相"。他对此有一个认识的过程。纽约大都会艺术博物馆藏其早年所作画册十二开，作于1620年前后，其中一幅为作于万历戊午年（1618）的《枯木竹石图》[②]，笔墨稍显稚拙。有跋云："摧（？）松老树残蕉，疏竹瘦石荒草，何等光景，大众知之乎，大众知之乎？"当时他刚满二十岁，枯木残景对他就很有吸引力，虽然还不能完全明白其中道理。册中另有一幅枯木竹石，其题云："近来为文亦如此，人知我清贵，不知我深远。"他感觉到枯木寒林中有深意藏焉。

经过几十年的艺术探索和人生跌宕，晚岁老莲对枯木有更深的认识。他的《三更复饮》四首，作于国乱之后，第四首云："吾有欲甚奢，迷来生快快。忽有

① 朱天曙编校整理：《周亮工全集》第五册，第103页。
② 陈传席主编：《陈洪绶全集》第一册，第6图。

究竟时，江村曳藤杖。萧索见本来，艳丽知俨象。既有此悟门，何如不作相？"①

　　若以相见我，则不见如来，枯木之相，乃是方便法门，说生命的究竟相。老莲在《题画赠八叔》诗中说："写佛写经事已，黄花黄叶都齐。老子心神妙远，画将空谷寒溪。"②且将心意寄枯木，成了他画中的常设。他又有《题扇》诗云："修竹如寒士，枯枝似老僧。人能解此意，醉后嚼寒冰。"③

　　枯木几乎成了老莲的自画像。

## 结　语

　　躲避春夏，心付秋冬，依《周易》之观点，春夏属阳，秋冬属阴，所显露的倾向应是崇柔而抑刚，与儒家的崇刚抑柔思想正好相反。④其实，传统艺术哲学的"不入四时之节"，不在阴阳观念孰轻孰重，更不表明反对儒家"刚健有为哲学"、倾向道家"柔性哲学"。它的基本立足点是超越时间，无阳无阴。耻春、销夏、眷秋和必冬，都是拒绝。

　　中国艺术强调在"四时之外"看生命，绝不意味着要做四时的旁观者。艺术家认为，只有滑出时间，脱出过去、现在、未来的"点"，也脱出春生夏长秋收冬藏的"节"，才能从世界的对岸回到世界中。知识的岸是没有水的，相忘于江湖，才是真正滋育生命的存在方式。（图5-17）

---

① ［明］陈洪绶：《陈洪绶集》卷五，第150页。

② 同上书，第177页。

③ 同上书，第182页。

④ 如唐孔颖达说："人之为德，须备刚柔。就刚柔之中，刚为德长。"（《周易正义》）清马振彪云："《易》义多扶阳而抑阴。"（《周易学说》）

图 5-17 [明]沈周 四松图册页 纸本设色 154cm×60.3cm

# 第六章　时序的错置

时间是对变化的计量，从过去、现在到未来，一维延伸。时间是有秩序的，人们所感受到的空间形式，是在时间变量中形成的，万物都在时间秩序中存在。遵循时空秩序，这是基本理性。但中国古代不少艺术家认为，时间的一维性裹挟着知识表相、权威话语、惯常思维，在一定程度上扭曲了人的存在状态，压制了人的真实生命感觉。他们要打乱时间秩序，甚至有意错置时间，来表现人的存在之思。

徐渭《歌代啸》开场题词云："凭他颠倒事，直付等闲看。"①青藤的戏剧，乃至他的诗书画等，都是"颠倒"事，他要将颠倒的世界秩序再颠倒过来。陈洪绶有《镌新筐》诗云："平溪水印斜月，小桥石生倒花。"②看老莲的艺术，必须有这种"斜月""倒花"的眼光，否则无法接触他的真实世界。

陈洪绶、徐渭乃至中国很多艺术家，为艺强调脱略时空束缚，跳出形式之外，表现生命的"正见""正思维"，恢复人生命的本然逻辑。陈洪绶的一首六言诗《由白塔湾至普陀岩》写道："白云一片两片，青山千层万层。乘兴近近远远，扶筇止止登登。"③他只在乎记录生命的意兴，对外在的时空秩序没有兴趣。

宋元以来艺术的主调是超越形式，很多艺术家执着于反常"意象"的创造，他们的艺术世界常常是新奇、惊悚、高古奇骇、幽涩清冷的，所谓"丘壑笔墨，皆非人间蹊径"（查士标评龚贤语）。如在绘画中，从元代的曹知白、陆广、方从义、倪瓒、张雨，到明代的唐寅、陈道复、徐渭、陈洪绶乃至清初的渐江、程

---

① ［明］徐渭：《徐渭集》，第 1233 页。

② ［明］陈洪绶：《陈洪绶集》卷六，第 179 页。

③ 同上书，第 180 页。

邃、石溪、八大、石涛等，都致力于通过独特的笔墨，创造石破天惊的意象世界，突破凡常世界的逻辑，表达独特的生命感觉和思考。

本章选取传统艺术时间错置的几种常见方式，来讨论这一问题。

# 一、四时并呈

我们通常所说的空间，包括长、宽、高、大小，也包括时间变量因素，空间是时间过程中的存在。而唐宋以来的造型艺术中出现一种现象，就是不问四时，往往通过四时并呈的"共时"方式，托出一个无时间变量的空间世界，由此表达独特的生命感觉。

恽南田对此有深入思考，他说：

> 宋法刻画而元变化，然变化本由于刻画，妙在相参而无碍。习之者视为歧而二之，此世人迷境，如程、李用兵，宽严异路，然李将军何难于刁斗，程不识不妨于野战，顾神明变化何如耳。[1]
>
> 方圆画，不俱成，左右视，不并见。此《论衡》之说[2]。独山水不然，画方不可离圆，视左不可离右，此造化之妙。文人笔端，不妨左无不宜，右无不有。[3]

这两条画跋，说空间表现的微妙道理。南田说作画，要以圆作方的文章，以变化作刻画的文章，以无形作有形的文章。"左右视，不并见"，这是视觉经验中的事实。从空间的角度看，正反有别，人不可能看到物象的背面；远近差等，人不可

---

[1]　[清]恽寿平：《恽寿平全集》中册，第320页。

[2]　[汉]王充《论衡·书解》云："人有所优，固有所劣；人有所工，固有所拙。非劣也，志意不为也；非拙也，精诚不加也。志有所存，顾不见泰山；思有所至，有身不暇徇也。……方员画不俱成，左右视不并见，人材有两为，不能成一。"（黄晖：《论衡校释》卷二十八，北京：中华书局1990年版，第1155页）

[3]　[清]恽寿平：《恽寿平全集》中册，第321页。

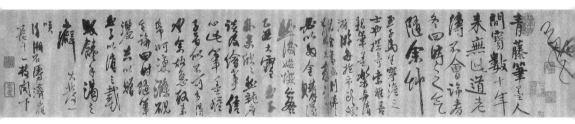

图 6-1　[清] 石涛　四时写兴图卷　纸本墨笔　19cm×242cm　约 1685 年　香港虚白斋

能看到目力不及的处所。从时间的流淌看，时有其物，物有其容，四时之物，本不并见。但南田却认为，艺术表现可以突破视觉表相的限制，让不存在于同一时空的东西，在画中"并见"。这或许就是王充所说的"志有所存，顾不见泰山"吧，关键在这个"志"。

中国艺术家并不将视觉表相的完整呈现作为目的，他们是"为腹不为目"的，他们的"志"在"骊黄牝牡之外"，以内在感觉的"变化"，代替外在时空的变化。四时并呈，当然也是一种"刻画"（形式呈现），但画家的着力点不在"刻画"中，而在突破定见、表现真实生命感觉上。

清初山水大家石涛，也是一位花卉高手，香港虚白斋藏其《四时写兴图卷》（图 6-1），此卷脱胎于青藤，又不为青藤所拘。这是一次潇洒纵肆状态下的大写意。上题一诗：

> 青藤笔墨人间宝，数十年来无此道。老涛不会论春冬，四时之气随余草。

后以跌宕行草叙及一事："玉子马生，宁澹之士也。探奇索雅，喜亲笔墨，乐与清湘游。每于市头，或睹余书画，则绻绻不能去，家虽贫，必以多金购得，然后始快。今冬乙丑大雪，玉子外来，欣欣然就座，谈及绘事信心，此笔墨种子者，似不可多得也。余故急取素纸呵冻涤砚，无论四时，随笔洒去，以赠玉子，以消三载眼馋手渴之癖。大发一笑。"

此可归入石涛生平最精彩作品之列，作于1685年，其时石涛四十出头，正值人生壮年。石涛题诗和后面叙述马生故事中，都谈到四时。画所赠这位年轻朋友，乃真性之人，石涛要以真性笔墨，画出真性情，不论时序，一切都交给"意兴"。其实他要赠送给友人的不是画，而是他的意度飞旋。

石涛的"意兴"，与青藤、白阳"出一鼻孔气"。文人花鸟中，白阳乃是"杂四时"的高手。白阳《花果图卷》作于1541年（藏上海博物馆），跋云："嘉靖辛丑腊月望后偶泛鹅湖，晴光可喜，有客具笔研，漫写此卷，以纪胜游。"虽是腊月纪实，但他一并画了兰、梅、葡萄、菊花、秋葵、鸡冠花、荷花、水仙、梨花等，甚至还画了假山旁的两只蝴蝶，有春天出现的（如梨花），有夏天出现的（如荷花），有秋天的秋葵、菊花、兰花，有冬天的梅花、水仙等，融四时花木景观于一长卷，真是"四时之气随余草"。

白阳《杂花册》，也是人间妙品。共画花卉十一开，自题一开，杂呈四时花卉。其自题云："嘉靖庚子，余游玉山，过周氏六观草堂，主人出此册，具丹粉，欲图杂卉。流连数月，不觉盈帙，见者亦且以草木视之可也。"后有文彭、王穉登、金农题跋，他们都看到此册超越形似、不问四时的特点。文彭题跋中有"意到不论颜色似，笔端原有四时春"的话。王穉登题云："写生贵在约略点染，天真烂如，不当以分范计蕊为侣、重丹叠翠为工，观此册陈道复先生所作，粉墨萧闲，意象自足，所谓千金骏骨，识者求之牝牡骊黄之外可也。"金农见此册大喜，有长跋，谈对花鸟一道的看法，其中有云："行笔绝无时蹊，设色亦未敷采炫目，盖画以意似，非以形似也。"[①] 白阳的意象世界，以及题跋中几位艺术家对四时的

———————

① 金农所见为九开，其中七开花鸟，两开山水，与此册不同，当为后人重装时所为。

讨论，颇能反映中国艺术超越时间的旨趣。

文人画家作画，往往有另一种春秋。李日华说："破一滴墨水作种种妖妍，改旦暮之观，备四时之气，自徐熙没骨图后，唯浩亭主人擅其妙耳。"① 这段话可视为对中国艺术四时并呈观念的一种概括。浩亭主人，指白阳。改旦暮之观，是脱其形；备四时之气，乃在得虚灵不昧之韵致。不画所见到的，画心中感觉到的。李日华评白阳《秋江钓艇图》说："点树松活，山势虚含，极空阔之趣。此老得法于米，而寥廓变动又所自得也。"② 杂乱四时，乃为了"自得"于心，画中呈现出另一种"寥廓变动"的世界。

陈洪绶的很多花卉作品也采用四时并呈的方式。如其《春风蛱蝶图》③，将寒梅（深冬、早春开花）、桃花（春花）、菊花（秋花）、萱花（一般在夏、秋两季开花）、牵牛花（夏季开花）等融到一起。高士奇题此图说，"画里闲将物候齐"。物候是前后承续、跌宕俯仰的线性展开，而老莲凭着感觉，将它们都"熨平"了，并呈于同一空间中。

老莲的创造，反映出中国艺术的普遍追求。清代著名学者全祖望本来对老莲有误解，但看到老莲的一幅画后，完全改变了看法："一画为枯木，附以水仙，呜呼，老莲好色之徒，然其实有大节，试观此卷，古人哉。"接后题诗中有云："萧疏为写岁寒姿，春花傍得冬株苗。招魂一曲万古愁，中有畸人不朽骨。"④ 他在老莲的"春花傍得冬株苗"的时间乱序中，看出万古清愁，读出生命颖悟的内涵。

对于老莲来说，"春花傍得冬株苗"是再平常不过的事。他有《摘梅高士图》（图6-2）⑤，画山路上一行走的高士，手拿一枝白梅，目光凝视，贪婪地吮吸着花的气息。旁有一童子捧着一个冰裂纹古瓶随之，等着主人将花放入。左侧则是

---

① 故宫博物院藏白阳《花卉图卷》李日华跋。浩亭乃白阳斋号。
② ［明］李日华：《味水轩日记》卷七，叶子卿点校，杭州：浙江人民美术出版社2018年版，第563页。
③ 陈传席主编：《陈洪绶全集》第二册，第258页。
④ ［清］全祖望：《鲒埼亭诗集》卷三，《四部丛刊》本。
⑤ 陈传席主编：《陈洪绶全集》第二册，第137页。

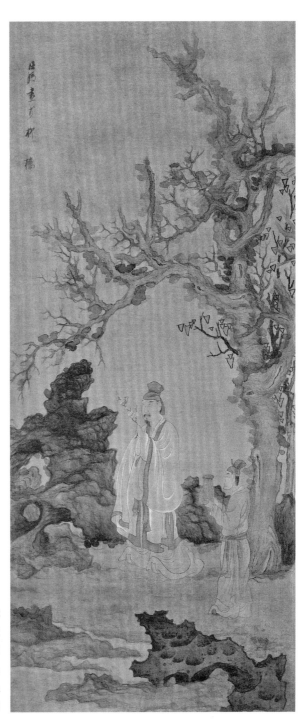

图 6-2
［明］陈洪绶
摘梅高士图
绢本设色
151cm×66cm
天津博物馆

老木扶疏，片片红叶凋零。梅花深冬至早春开花，而红叶则在秋末，时令不搭，老莲全然不顾这些。

"画里闲将物候齐"，这种四时并呈的空间创造特点，是中国画独特的时空逻辑。中国绘画发展到唐代后，渐渐淡化其视觉特点，发展成一种"感觉中的绘画"，如前引李日华所言，"破一滴墨水作种种妖妍，改旦暮之观，备四时之气"，这种画，我们都不能简单说是视觉艺术，它不仅突破了焦点透视原则，也突破了时间性原则。绘画的意象构成，常将不同时间点出现的物象，放到同一平面上来表达。"改旦暮之观"，突破一维延伸的时间秩序，强化透过表相看生命的"生生逻辑"。艺术家要表现的"四时之气"，不是视觉中的四时景观，而是生命感觉中四时流荡的无形气息。这是中国画乃至中国艺术的命脉。

除了绘画，其他艺术种类中也有体现。扬州个园中的四季假山就是四时并呈的显例。此园的四季假山，春山多石笋，夏山以太湖石叠起，秋山是质感好的黄石垒之，以尽秋的萧瑟和最后的绚烂，而冬山用的是略显灰白的宣石，以显雪落荒原之象。四时并呈，正是《园冶》所说的"收四时之烂漫"。

## 二、寒暑失序

中国艺术家常通过寒暑失序，突破时间一维延伸逻辑，表达生命的感觉。

"雪中芭蕉"，是中国艺术史上一件公案。传王维作《袁安卧雪图》，画东汉高士袁安的故事。一年冬天大雪，积地数尺，洛阳人家家除雪，有乞食者到袁安家乞讨，发现他家大雪封门，雪地上没有人走过的痕迹，以为袁安已死。官府命人除雪入户，见袁安高卧床上，还活着，问他何以不出，他说："大雪天，人皆饿，不想去求人。"①

袁安卧雪，代表一种不媚世俗的精神气质。这幅图画袁安高卧横眠，特别在

---

① 《后汉书》卷四十五《袁安传》注引《汝南先贤传》曰："时大雪，积地丈余，洛阳令身出案行，见人家皆除雪出，有乞食者至袁门，无有行路，谓安已死。令人除雪入户，见安僵卧，问何以不出，安曰：'大雪，人皆饿，不宜干人。'令以为贤，举为孝廉。"标点有改动。

院子里画上芭蕉。芭蕉乃速朽之物，在大雪中的洛阳根本不可能出现。王维以精神的超迈情致，改易时空秩序，画出这件得意之作。

画可能是王维为他的朋友、有佛教信仰的胡居士所画。诗人司空曙（720—790）见过此画。王维离世后，司空曙有《过胡居士睹王右丞遗文》诗，其云："旧日相知尽，深居独一身。闭门空有雪，看竹永无人。每许前山隐，曾怜陋巷贫。题诗今尚在，暂为拂流尘。"[1]王维曾作《冬晚对雪忆胡居士家》诗，诗写冬夜独对大雪飘飞，忆念胡居士，诗中有"借问袁安舍，翛然尚闭关"的句子。

北宋沈括（1031—1095）是文献中记载此画的第一位收藏者。他描绘这幅作品："予家所藏摩诘画袁安卧雪图有雪中芭蕉，此乃得心应手，意到便成，故造理入神，迥得天意，此难可与俗人论也。"[2]对其中透露的思想大加赞赏。此画入元后，曾是倪瓒清闷阁的藏品。明陈继儒《妮古录》卷一载："王维《雪蕉》，曾在清闷阁，杨廉夫题以短歌。"[3]

杨维桢《题清闷堂雪蕉图》诗，盛赞此画的"变理"，其中有"辋川画得洛阳亭，千载好事图方屏。寒林脱叶风寥冷，胡为见此芭蕉青？花房倒抽玉胆瓶，盐花乱点青鸾翎。阶前老石如秃丁，银瘤玉瘿鲹星星"的描写。[4]铁笛所见图虽不能断定为王维真迹，但保存王维原作若干特点是可能的。由铁笛的描绘，《袁安卧雪图》大致面目可知，原图气氛幽清，寒林参差，雪意茫茫中，有青青芭蕉，间有假山杂花点缀。与前引王维赠胡居士诗中"隔牖风惊竹，开门雪满山。洒空

---

① ［清］彭定求等编：《全唐诗》卷二百九十二，第3315页。

② ［宋］沈括：《梦溪笔谈》卷十七，金良年点校，北京：中华书局2015年版，第160页。

③ 云林所藏此画可能非王维真迹，因此图名声太大，伪迹甚多。宋时就有多本。洪迈《容斋三笔》卷六《李卫公辋川图跋》载："《辋川图》一轴，李赵公题其末云：'蓝田县鹿苑寺主僧子良赞于予，且曰："鹿苑即王右丞辋川之第也。右丞笃志奉佛，妻死不再娶，洁居逾三十载。母夫人卒，表宅为寺。今家墓在寺之西南隅，其图实右丞之亲笔。'予阅玩珍重，永为家藏。'"（［宋］洪迈：《容斋随笔》，孔凡礼点校，北京：中华书局2005年版，第497页）但洪迈通过详细考证，认为此图为后人伪托，非王维真迹。

④ 《题清闷堂雪蕉图》全诗为："洛阳城中雪冥冥，袁家竹屋如箅簦。老人僵卧木偶形，不知太守来扣扃。辋川画得洛阳亭，千载好事图方屏。寒林脱叶风寥冷，胡为见此芭蕉青？花房倒抽玉胆瓶，盐花乱点青鸾翎。阶前老石如秃丁，银瘤玉瘿鲹星星。呜呼妙笔王右丞，陨霜不杀讥麟经。右丞执政身彤庭，变理无乃迷天刑。胡笳一声吹羯腥，血沥劲草啼精灵。呜呼，尔身如蕉不如葵，凝碧池上先秋零。"（［元］杨维桢著，孙小力校笺：《杨维桢全集校笺》卷八十四，第2760页）

深巷静，积素广庭闲。借问袁安舍，翛然尚闭关"的内容相契。此图入明后失传。

王维"雪中芭蕉"曾遭到一些人的批评，认为他犯了常识错误。朱熹说："雪里芭蕉，他是会画雪，只是雪中无芭蕉，他自不合画了芭蕉。人却道他会画芭蕉，不知他是误画了芭蕉。"[1] 明谢肇淛说："作画如作诗文，少不检点，便有纰缪，如王摩诘雪中芭蕉，虽闽广有之，然右丞关中极寒之地，岂容有此耶?"[2]

其实，这是不谙传统艺术思理的批评。北宋惠洪（1071—1128）对"雪中芭蕉"的评价，我以为最得要领。其《冷斋夜话》卷四说：

> 诗者，妙观逸想之所寓也，岂可限以绳墨哉! 如王维作画雪中芭蕉，诗法眼观之，知其神情寄寓于物；俗论则讥以为不知寒暑。[3]

朱熹、谢肇淛等的批评，主要是认为此画"不知寒暑"，乱了时序。其实王维乃至后代很多艺术家，正是在颠倒时序上用心。从时间逻辑上看，雪中芭蕉之类的描写荒诞不经；但从"妙观逸想"角度看，却又深有理趣。因为艺术是诗的，诗是心灵之显现，打破时空秩序，建立基于生命的逻辑，是艺术创造之当然途径。

王维这样的画法，受到佛家真幻哲学的影响。《维摩诘经》说："火里生莲花。"莲花怎么可能在火里绽放? 这也是一种颠倒见解。明李流芳《和朱修能蕉雪诗》云：

> 蕉阴六月中，风前飒萧爽。夜半孤梦回，时作山雪想。冬寒雪片深，敲窗得清响。庭空碧叶尽，幽意犹惝恍。亦知不相遭，所贵在相赏。达人观世间，真幻岂有两? 雪中蕉正绿，火里莲亦长。[4]

---

① [宋]黎靖德:《朱子语类》卷一百三十八，第3287页。
② [明]谢肇淛:《文海披沙》卷三"画病"条，张进、侯雅文、董就雄编:《王维资料汇编》，北京：中华书局2014年版，627页。
③ [宋]惠洪:《冷斋夜话》卷四，北京：中华书局1988年版，第37页。
④ 上海市嘉定区地方志办公室编:《嘉定李流芳全集》，第23页。

其所概括的"雪中蕉正绿，火里莲亦长"两句诗广为流传。错乱的物理观念，其实是要突破生活的凡常，从"当然的"理性世界中走出，即幻即真，表达生命的真性。王维开启了"从幻境入门"的创造途径。[①]

元张雨是一位深通中国艺术思理的诗人。他得到一件汉代铜洗，配以友人所赠白石，种小蕉于其上，蓄水养之，名曰"蕉池积雪"，他说这是"仿佛王摩诘画意"，延续"雪中芭蕉"的用思。他题诗云："洗玉之池割圆峤，上有玉苗甘露零。雪山凝寒压太白，海气正绿洒帝青。是身非坚须长物，绝境无梦遗真形。宁令严霜凋翠草，讵胜失水哀铜瓶？"[②]张雨并非重复王维的创造，汉代的铜洗，锈迹斑斑，他在此加入历史性因素：青如翠玉，盛以白石清泉，缀以芭蕉，在历史的星空里，说世相的空幻变灭。其中寓有独特的思考。

"雪中芭蕉"作为一种观物和体物的法式，在艺术中有深远影响。俞剑华先生认为是"画家偶一为之，究非正规"[③]。其实，这反映了宋元以来一种较为普遍的审美现象，对艺术的发展产生着持续影响。

打乱时序，突破历史书写，可以说是徐渭绘画的主题，他的《蔷薇芭蕉梅花》诗说："芭蕉雪中尽，那得配梅花？吾取青和白，霜毫染素麻。"[④]他有《题水仙兰花》诗云："水仙开最晚，何事伴兰苕？亦如摩诘叟，雪里画芭蕉。"[⑤]

故宫博物院藏徐渭《梅花蕉叶图》，淡墨染出雪景，左侧雪中着怪石，大片芭蕉叶铺天盖地向上，几乎遮却画面中段，芭蕉叶中伸出一段梅枝，上有梅花数点。右上题云："芭蕉伴梅花，此是王维画。"他颇看中"雪中芭蕉"的"颠倒"内核。

---

① 蒋仁有一枚朱文"火莲道人"印，疏朗有致，是赠给一位僧人朋友的，印款云："火莲道人弃官学佛，筑余庵何山桥畔，成都保将军寄绿衣大士铜像，仁因仿汉作印赠之。道人平姓字瑶海，又号晚晴，山阴人，今之王摩诘、袁中郎也。"（浙江古籍出版社编：《中国历代篆刻集萃》第五册，第108页）蒋仁以"火里莲亦长"的智慧，刻下了这枚印章，从中转出一种精神：心中的莲花，浴火而生，永不凋零。

② [清]倪涛编：《六艺之一录》卷三百八十四，清《文渊阁四库全书》本。

③ 俞剑华编著：《中国画论类编》上册，北京：人民美术出版社1986年版，第44页。

④ [明]徐渭：《徐渭集》，第1306页。

⑤ 同上书，第840页。

　　瑞典东方博物馆藏有徐渭一幅《蕉石梅竹图》，在怪石后，画几片芭蕉的败叶，后有梅枝伸出。上题诗云："冻烂芭蕉春一芽，隔墙似笑老梅花。世间好事谁兼得，吃厌鱼儿又拣虾。"[①] 此画画破败中的不败。画后又识云："画已，浮白者五，醉矣，狂歌竹枝一阕，赘书其左。牡丹雪里开亲见，芭蕉雪里王维擅。霜兔毫尖一小儿，凭渠摆拨春风面？"旁有小字："尝亲见雪中牡丹者两。"在右下又题云："杜审言：吾为造化小儿所苦。"

　　"为造化小儿所苦"，人世无常，人生如戏。人的生命，似乎隐隐中被一种外在的秩序所操控，于碾压中透出无可奈何的呻吟。徐渭懒得去描写那些看似正常、实是吞没生命的怪兽，他要以另外一种思维来支配手中这支笔。他睁着一双醉眼，看出了"牡丹雪里开亲见，芭蕉雪里王维擅"的"正见"，凭渠摆拨春风面——凭什么要任由"造化"去摆弄春风、点化万物，他的心灵中有另外一种生命的逻辑。

　　故宫藏徐渭《四时花卉图》（图6-3），画中画一大片假山，假山后有巨大的芭蕉叶，芭蕉叶下有梅、竹，下点缀着兰、菊等杂花野卉。这些本不属于一个季节的花木，被画到一起，右侧题有一诗：

　　　　老夫游戏墨淋漓，花草都将杂四时。莫怪画图差两笔，近来天道亦差池。

　　在他看来，世界中一切随时间流淌出现的物态都是幻相，他的淋漓的墨戏，所呈现的不是花草的相状，而是这个戏剧化世界的实质。他的画"杂四时"——打乱四时的秩序，是为了重置生命逻辑。

　　南京博物院所藏《杂花图》（图6-4），是徐渭生平杰作，被视为"天下第一徐青藤"，也是该院的镇院之宝。此画运用泼墨、焦墨、积墨等墨法，以飞舞的

---

① 《徐渭集》补编收录此诗，有文字差异，其作："冻烂芭蕉春一芽，隔墙贻笑老梅花。世间好物难兼得，拣了鱼儿又吃虾。"（第1311页）

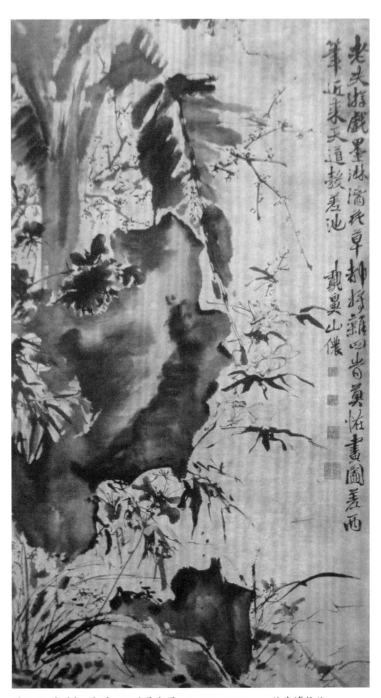

图 6-3　[明]　徐渭　四时花卉图　144.7cm×81cm　故宫博物院

图 6-4a　[明]徐渭　杂花图　纸本墨笔　30cm×1053.5cm　南京博物院

图 6-4b　翁方刚跋

节奏，画出徐渭的生命感觉。款"天池山人徐渭戏抹"，"戏抹"二字真是恰如其分。画起手处画牡丹，次画石榴，粒粒欲崩出，后画青桐，画菊花、芙蕖、荔枝、豆角，接后画葡萄，画芭蕉，长卷之结末以梅花和兰花为收摄。花木为四季之物，笼为一体，似乎都在大地上郁郁生长。从时令特征上看，真是太"差池"了，但徐渭全然不顾，他有他的生命节奏。

后接裱一段翁方纲跋文，书法有很高欣赏价值。其云："墨鸥夷作青蛇呋，柳条搓线收风余。幽坟鬼语嫠妇哭，帅雪神光摩碧虚。忽然洒作梧与菊，葡萄蕉叶榴芙蕖。纸才一尺树百尺，何处着此青林庐。恐是磊砢千丈气，夜半被酒悲歔欷。淋漓无处可发泄，根茎不识谁权舆。请君莫写太湖石，苍茫回向勾勒初。江楼高歌大风雨，东家蝴蝶飞蘧蘧。田水月亦自喻语，千峰梅花一蹇驴。空山独立始大悟，世间无物非草书。"①此诗可说是对徐渭生平艺术的概括。根茎不识谁权舆，这"权舆"——如何萌芽滋生，如何控制，因为"天道差池"，在他看来，徐渭有出离天地的另外一种智慧。

清雍乾时艺术家金农也是一位善从"差池"入手的高手。他从佛学角度入手，认为"雪中芭蕉"寓有金刚不坏之理。如瀚海 2002 年秋拍有一件金农花果图册，其中一开画一棵大芭蕉，下有些许石头和扶风的弱草。题识云：

> 王右丞雪中芭蕉，为画苑奇构，芭蕉乃商飙速朽之物，岂能凌冬不凋乎？右丞深于禅理，故有是画，以喻沙门不坏之身，四时保其坚固也。余之所作，正同此意。切莫恐作真个耳。掷笔一笑。②

雪中芭蕉，四时不坏，不是说物的坚贞，而是说心性不为时迁的生命感觉。

---

① ［清］翁方纲：《复初斋诗集》卷二十，清道光二十五年（1845）叶志诜刻本。
② 金农又有画跋云："王右丞雪中芭蕉，为画苑奇构，芭蕉乃商飙速朽之物，岂能凌冬不凋乎？右丞深于禅理，故有是画，以喻沙门不坏之身，四时保其坚固也。"（《冬心先生杂画题记》，黄宾虹、邓实编：《美术丛书》三集第一辑，南京：江苏古籍出版社 1986 年影印版，第 1353 页）意思相近。

图 6-5　[清]金农　花果图册之二　纸本墨笔　　　图 6-6　[清]金农　蕉林清暑图
133cm×30cm　私人收藏　　　　　　　　徐平羽旧藏

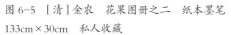

　　金农曾画雪中荷花，题云："雪中荷花，世无有画之者，漫以己意为之。"[①]
他有一则题雪中荷花图的跋文写道："此幅是余游戏之笔，好事家装潢而藏之，
复请予题记，以为冰雪冷寒之时，安得有凌冬之芙蕖耶？昔唐贤王摩诘画雪中芭
蕉，艺林传为美谈，予之所画亦如是尔。观者若必以理求之，则非予意之所在
矣。"[②]打破时序，在短暂人生中置入永恒的思想。（图 6-5、6-6）

---

① 《冬心先生杂画题记》，黄宾虹、邓实编：《美术丛书》三集第一辑，第 1353 页。
② 同上书，第 1357 页。

"雪中蕉正绿，火里莲亦长"，这相克而相生的时空逻辑，是中国艺术的生长之道。

## 三、铁石面目

中国艺术中还有一种将时间凝固的铁石面目。

美杜莎是古希腊神话中的蛇发女妖，凡是看到她双瞳的人，都会被石化。宋元以来的很多艺术家的作品，似乎被这位女妖双瞳扫视过一样，他们的笔下常常出现一种"石化的世界"，如在绘画中，很多画家的笔墨有金石意味，他们画中的山川树木也被石化了。艺术家们似乎怀揣着一种"铁石心肠"，以一双冷眼看世界，并将其凝固成铁石般的存在。赵之谦有一枚白文印，刻"铁面铁头铁如意"，这七字形象地显示出文人艺术这方面的追求。

这当然受到追求金石气的艺术传统影响，更重要的原因则来自思想观念方面，与超越时间的态度大有关涉。石化，乃是以不变去面对变动不居的世界。清何绍基题友人古梅图诗云："却怀顾老铁石性，不共年华付流水。"[1] 铁石性，是为了"不共年华"，超越时间，因为流水一样的变易随物迁移，会撕裂人的真性。

郑板桥《题画石》诗云："顽然一块石，卧此苔阶碧。雨露亦不知，霜雪亦不识。园林几盛衰，花树几更易。但问石先生，先生俱记得?"[2] 这位"石先生"，不记得沐浴多少风霜雨露，经历多少春夏秋冬，顽然而在，横于天地间，岁月的刻痕，历史荡出的波纹，人间频繁的风雨，都记在它的铁石面目中——顽石的冷硬，有哀婉的沧桑感。

铁石面目，是要表现生命的本相。程正揆《题画》四言诗说："铁骨矫风，空潭写照。大地无踪，诸佛不到。"又说："太古之上，幽人之居。水蒙山昧，可樵可渔。"[3] 他的蒙昧的山水，无踪的幻影，呈现出他对生命的理解；画中的铁骨，

---

① ［清］何绍基：《东洲草堂诗钞》卷四，龙震球、何书置校，长沙：岳麓书社 2008 年版，第 95 页。

② ［清］郑燮：《板桥集》，清清晖书屋刻本。

③ ［清］程正揆：《青溪遗稿》卷二十四，清康熙天咫阁刻本。

传递出深层的生命关怀。

石涛早年名作《黄山八胜图》自跋云："玉骨冰心，铁石为人。黄山之主，轩辕之臣。"① 明末清初画家担当有对联云："硬剥剥瘦棱棱真是一条冷铁；清寥寥孤迴迥别有几点青山。"② 他晚年好画梅，有题梅诗云："数椽残雪以为家，一领单衫度岁华。傲骨自无人敢屈，画梅折断铁丫槎。"③ 文人艺术家似乎都有这"铁石为人"的精神气质。

看徽派的古梅盆景，几乎就是一个铁石世界，一个被凝固了的天地。它们不追求葱茏的绿意，一般只是偶尔从虬曲老枝上露出几许鹅黄淡绿，也就够了。时光如水，岁月婆娑，一切都在变，案上铁石一般的盆景，无声地传递出"不共年华"的确定性语言。

冯其庸先生有一首诗说："看尽徽州十万梅，清气古怪尽仙胎。罗浮梦里何曾见，定是藐姑劫后来。"④ 正说的是徽派艺术"铁石为艺"的特征。其实明清以来的徽州艺术，大多有一种时间凝固的意味，如萧云从、渐江、查士标的画，程邃的篆刻。或许他们从黄山中来，山中的感觉与车马喧闹的世界不同，他们看世界有一种别样眼光。

渐江《画偈》说："侧理时一开，年来费结撰；屋伴乱藤高，怪奇似遗篆。"⑤ 他以古篆法，画眼中的世界；用一双"化石般"的眼睛⑥，将世界凝固在笔墨里。

渐江生平好古梅，徽派盆景多得其精神滋育。看他的古梅画，简直就是一个"石化"世界。他曾作《化石图》，写青松一株，貌奇骨丰，嵲嵲巉巉，几如化

① 石涛《黄山八胜图册》，今藏日本京都泉屋博古馆。

② ［明］担当：《担当诗文全集》，第 433 页。

③ 同上书，第 342 页。

④ 冯其庸：《行书题徽州古梅诗稿》，作于 2002 年，转引自张公者：《读书实践真知——冯其庸访谈》，《中国书画》2008 年第 11 期。

⑤ 汪世清、汪聪编纂：《渐江资料集》，第 32 页。

⑥ 许楚《黄山渐江师外传》记载渐江曾告诉他游黄山之感受："近游浮溪，始知二十四源孕奇于此，沿口以进，寥廓无量，两山辖云，涧穿其云，老梅万林，倒影横崖，纠结石蟠，寒漱浑脱，根将化石。每春夏气交，人间花事已尽，至此则香雪盈墅，沁入肺腑，流舟巾帏，罗浮仇池，并为天地。"（《青岩集》卷十，清康熙刻本）

石。[1] 今见其存世山水几乎都可以说是石化了的世界。故宫博物院藏其五开山水图册，其中一开画雪后文殊院，笔意迟迟，雪中的文殊院被一个琉璃世界簇拥至天际，如一圣域，雪山块块累积，极富装饰意味，此等景观不关"人间事"，嶙峋崎岖，不类凡眼——是一种亘古如斯的存在。

渐江的山石画法突破传统皴法，将云林的块面呈现图式发展到极致。其画多用直线，很少有柔和的曲线，一般作几何式构图，突出石的块面感，棱角鲜明的山石层层叠加，外显其拒斥，内突出稳定。这几乎就是其生存哲学的图像呈现。（图6-7）

来自黄山、占籍杭州的艺术家李流芳《题虬松峭壁图》说："虬松飞青铜，峭壁立积铁。下有逃虚人，长啸空山裂。"[2] 这铁石面目，矗立于天地之间，哪里受尘世里时间的计量。

董其昌以这种铁石意味，诠释文人艺术的"士气"。他的一段论画之言，于清初以来艺坛被奉为圭臬：

> 士人作画，当以草隶奇字之法为之。树如屈铁，山似画沙，绝去甜俗蹊径，乃为士气。不尔，纵俨然及格，已落画师魔界，不复可救药矣。[3]

书法追求锥画沙、屋漏痕，要有力透纸背、入木三分的藏势，董其昌将其推至意象营构的方式，"树如屈铁，山似画沙"，画的意象创造要有凝滞的节奏，有"涩"的意味，不能甜腻和油滑，妩媚多姿、妖娆炫惑，深为艺道不许。

铁石味，涵括一种不依附时流的士夫气。清戴熙画大幅古木竹石，题云："问：'奇古荒怪，何以为画之正宗？'曰：'画逸事也。'"[4] 铁石面目奇古荒怪，居然成为文人画正宗，其用意不在形式上的怪怪奇奇，而在突破知识的羁绊，荡

---

① 汪世清、汪聪编纂《渐江资料集》第111—112页叙及此图，图为休宁汪德言所作，许楚为之作《化石图诗序》（《青岩集》卷八，清康熙刻本）。图今不知藏于何处。

② 上海市嘉定区地方志办公室编：《嘉定李流芳全集》，第358页。

③ ［明］董其昌：《画禅室随笔》卷二，第61页。

④ ［清］戴熙：《习苦斋画絮》卷四，清光绪十九年（1893）刻本。

图 6-7a　［清］渐江　梅花图扇面　16.5cm×50cm　广东省博物馆

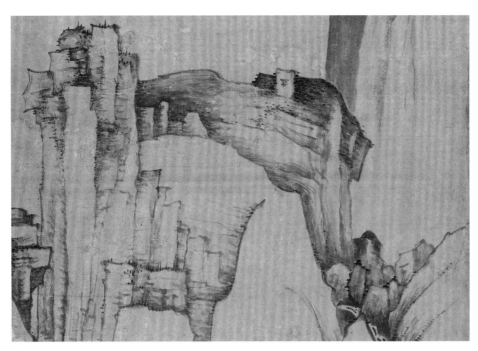

图 6-7b　［清］渐江　长林逍遥图（局部）

图 6-7c
[清] 渐江
长林逍遥图
纸本设色
203.5cm × 70.5cm
安徽博物院

图 6-8
[清]沈颢
梅花册中一开
敏求精舍

却时间的羁縻，抖出性灵的清明。这与董其昌以"隶气"概括"士夫气"的说法，
用意是一致的。（图 6-8）

　　铁石面目，也是抗衡邪逆之创造。丁敬《论印绝句十二首》其三写唐寅："六
如居士最清狂，两字曾传柏虎章。想见罔良遮白日，疾邪聊示铁肝肠。"①唐寅以
其铁石面目、轻狂表相，一副铁肝肠，抵御世间的魍魉。

　　艺术家常以这铁石面目作历史书写。如担当有一山水，枯干如铁，气氛萧
森。题诗云："僧手披霜色有无，千层林麓尽皆枯。尚留一干坚如铁，画里何人
识董狐？"②他的画是他心灵的历史，在历史激荡的时刻，这位"飘僧"却想画一
些凝固的东西。

---

① ［清］丁敬：《丁敬集》，第 32 页。
② 《担当》，北京：中国书店 2011 年版，第 52 页。董狐，春秋时晋国史官，以秉笔直书名世。

陈洪绶也将画画称为构造"铁史"，明亡后，他遁入空门，以画为生。他有诗云：

> 笔墨有何贵，我能不珍藏！况逢吾铁史，索写彼兰香。神与金莲杳，思随蕙带长。君如作画观，携手上慈航。①

南宋灭亡时，郑思肖著《心史》，以铁盒封函，埋于苏州承天寺院内井中，后人称此为《铁函心史》。老莲像铁石一般造型的画，是他的"心史"，他是抱着一种著"铁史"的心来作画的，他的画是"慈航"——渡己，也渡天下之人。看他晚年的画，的确有这样的感觉。如《隐居十六观》《陶渊明归去来图卷》等，不是为了竞红斗绿、涂抹形式，而是在作"铁史"—— 一种凝固了的历史，满溢着突破历史表相的生命觉知。他的好友张岱以文字写《石匮书》，他是以图像来写自己的《石匮书》。这亘古如斯的"心史"，乃作为他普度众生的"慈航"，而不是"名航"——功利欲望的追逐工具。

看老莲《橅古双册》中的陶渊明像，帽子下那一双眼睛，高冷至极，目视千古，似乎要看透这个世界。他画中的山水花鸟，也在这双冷眼过滤下，几乎都被"石化"了。(图6-9)

如老莲的《梅石蛱蝶图》②，约为1640年前后的作品。清初鉴赏大家高士奇跋云："章侯画不求则与，求则不与。其生平合作极少。此梅石蛱蝶，天真烂漫，当与扬补之梅、郑所南推篷竹、赵彝斋水仙、吴仲圭松泉同收信天巢，未可以远近别之。"此为率略之作，尤其是一枝古梅，与两组怪石，形成一种地老天荒的感觉，故得高士奇青眼。古梅的造型，与奇石相似，石如梅，梅如石，梅石天地，是他意念中的时空。

老莲的很多画，如同排列的巨石阵。石头在老莲画中，扮演着"生命见证者"

---

①　[明]陈洪绶：《陈洪绶集》卷五，第148页。

②　陈传席主编：《陈洪绶全集》第一册，第178页。图今藏故宫博物院。

图 6-9
[明]陈洪绶
橅古双册二十开之五
绢本设色
24.6cm×22.6cm
克利夫兰美术馆

的角色。如在《高隐图》<sup>①</sup>中，几位老者坐在巨石阵中，石头奇形怪状，或立或卧，围案为坐，如同与人对话。气氛静寂，如在说一个千年不变的故事，一盘永远没有终结的棋局。

老莲的《听琴图》也是如此。抚琴者是一位僧人，坐于石上。铜瓶，静默不语；红叶，菊花正在开放。似有时间性叙述，又非时间性叙述。海枯石烂，一段天荒地老的故事；石上因果，一种不灭的因缘。

《周易》豫卦六二爻辞云"介于石"，陈洪绶就是通过铁石面目，来呈现性灵的孤迥特立。张岱《章侯画松化石勾勒竹臂阁铭》说："松化石，竹飞白。阁以作书，银钩铁勒。谁为为之？章侯笔。"<sup>②</sup>这位最懂老莲艺术的人，对老莲画的凝固之气深有心会。老莲的画，是木人无语，作众窍吟啸。其假山的孔穴，一如《庄

① 首都博物馆藏《华山五老图》，与王季迁所藏《高隐图》构图相似，只有细微差别。但论笔墨，王季迁所藏当是原本，首都博物馆所藏图为仿作（或为其弟子所为）。

② [明]张岱：《张岱诗文集》文集卷五，第398页。

图 6-10

[明] 陈洪绶

调梅图

绢本设色

129.5cm×48cm

广东省博物馆

子》中描绘的万窍之声。《吟梅图》《索句图》《听吟图》《琴会图》等，都追求极静中的吟啸。总有芭蕉，总有怪石林立，总是木石一体的存在。他有《灵岩将移席尧峰诸护法过询有作》诗云："自怜乖杖履，遥唱寄穹隆。"他认为，"花鸟皆谈法，禅餐正可中。点头曾许石，趺坐不嫌松"。<sup>①</sup>他通过嶙峋太古色，来谛听天籁鸣响。

石涛《题章侯仕女图》云："不读万卷书，如何作画，不行万里路，又何以言诗！所以常人具常理，说常话，行常事。非常之人则有非常之见解也。今章侯写人物，多有奇形异貌者，古有云，哭杀佳人，笑杀鬼，无波水，正使其意外有味耳。得道于龙眠衣钵者，章侯也。"<sup>②</sup>

石涛是懂老莲的人，常人具常理，说常话，行常事，非常之人则有非常之见解。石涛的评论也适用于包括他自己在内的很多文人画家。（图 6-10）

---

① [明]陈洪绶：《陈洪绶集》卷五，第 87 页。

② 《石涛、八大山人书画合装册》十二开（今藏上海博物馆，《中国古代书画图目》编号为沪 1-2747），其中一开石涛题跋。章侯，陈洪绶字。

## 四、生物互变

"北冥有鱼，其名为鲲。鲲之大，不知其几千里也。化而为鸟，其名为鹏。鹏之背，不知其几千里也"——《庄子》一书开篇就讲这鱼鸟互变的故事，世界是变动不居的，如庄周梦蝶，没有一个定在，人不能以固定的眼光看世界，都是流光逸影，都是虚而不实。执着于变化表相去看世界，反而是"颠倒"见解。

传统艺术思想中，也有通过生物变动互转的描绘，打破时空秩序，来说生命存在的道理。

如八大山人晚年的画，有大量表现时间幻象的作品。他是一位僧人，其所在曹洞宗，极善玩"张公饮酒李公醉"的把戏，所谓"空手把锄头，步行骑水牛，桥在人上过，桥流水不流"，通过这样的机锋，打破人们习以为常的观念，直探生命底蕴。

八大山人以恍惚的眼看世界，世界的存在秩序在他的画中成了另外一种面目，时间的秩序乱了，空间的存在也突破人间常识。他的画，总给人怪异的感觉。他要通过淋漓奇古的意象世界，表现幽深的生命感受。

苏州灵岩山寺藏八大山人《鱼鸟册》，其中第一开画一条鱼，这条鱼像是要飞起来。第二开画一只鸟，这只鸟就像是一条鱼，尾巴如鱼一样张开。八大山人有《葡萄鸟图》，今为美国私人所藏。画一鸟，鸟的尾巴却有鱼的形态。他似乎有这样的观念潜藏其中：或是鱼，或是鸟；不是鱼，不是鸟；以前是鱼，现在是鸟；现在是鸟，又将要变成鱼。你看这世界是确定的、固定的，可它却无时无刻不在变化。

八大山人作于1693年的《鱼鸟图》（藏上海博物馆），构图简单，起手是一条大鱼，横飞天际，后段画两只鸟在石岸边闭目站立，尾部在不太引人注意的地方画一条小鱼，在低空中飞翔，这就是画的全部。鱼在空中，鸟在水际，气氛幽涩，真是地老天荒，人间不见。其中第三段题曰：

> 东海之鱼善化。其一曰黄雀，秋月为雀，冬化入海为鱼。其一曰青鸠，

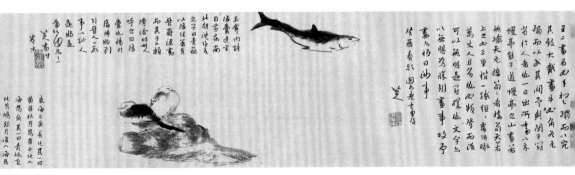

图 6-11 ［清］八大山人 鱼鸟图 纸本墨笔 25.2cm×105.8cm 1693 年 上海博物馆

夏化为鸠，余月复入海为鱼。凡化鱼之雀皆以肥，以此证知漆园吏之所谓鲲
化为鹏。

八大山人的意思是说，他在画一个鱼鸟互转的故事。题跋中的"善化"说，
来自《庄子·逍遥游》的鲲鹏互转故事。八大山人据此说明，世界的一切都是
"善化"的，在时间流动中，一切都在变，一切存在都是不确定的。如唐代禅宗
大师南泉普愿说："世人看一朵花，如梦中而已。"（图 6-11）

《庄子》中并无"善化"概念，这一概念出自佛教。佛教将无所滞碍的境界，
称为"善化天"。《华严经》卷二云："佛如幻智无所碍，于三世法悉明达。普入
众生心行中，此善化天之境界。"[1] 善化天，又称"乐变化天"。唐法藏云："乐变
化天，乐自变化，作诸乐具，以自娱乐也。又自化乐具，还自受用，不犯他故，
名善化，亦名化乐。"[2]

八大山人的"善化"，不是强调"善于变化"，而是强调超越变化，而达到
"乐变化天"的境界。其荒诞的绘画形式，超越世界"变"的事实，而达到与世
界相融相即的"善化"境界。他的画，以幽涩的形式告诉人们，执着于时空关系
的"变"，是对世界的颠倒认识，他创造有别于现实时空的"幻化时空"，是为了

---

① 此引自唐实叉难陀所译八十卷本《华严经》（"八十华严"）之第二卷。
② ［唐］法藏：《大方广佛华严探玄记》卷二，《大正藏》第 35 册，第 135 页。

搭起由"幻"到"真"的桥梁，彻悟"善于化者"的境界，在真性的世界河流中嬉戏。

　　鱼鸟互变，这一超越变化的时空观念，其实在陶渊明作品中就有体现。其《读山海经十三首》中有一首说："精卫衔微木，将以填沧海；形夭无干戚，猛志故常在！同物既无虑，化去不复悔。徒设在昔心，良晨讵可待?"

　　这首诗因鲁迅用来证明陶渊明有"金刚怒目式"的一面而著名，然而细读此诗，联系陶渊明整体思想，又觉得鲁迅所言并不确当。这首诗主旨在珍惜生命之"良晨"。诗用了两个典故，一是精卫填海。《山海经·北山经》云："又北二百里曰发鸠之山，其上多柘木。有鸟焉，其状如乌，文首、白喙、赤足，名曰精卫，其鸣自詨。是炎帝之少女，名曰女娃，女娃游于东海，溺而不返，故为精卫，常衔西山之木石，以堙于东海。"[1]一是形夭（天）舞干戚。《山海经·海外西经》云："形天与帝至此争神，帝断其首，葬之常羊之山。乃以乳为目，以脐为口，操干戚以舞。"[2]

　　这两个典故，是为了说明"同物既无虑，化去不复悔"的道理（并没有什么"金刚怒目式"的愤怒）。同物者，意思是化为异物，一个美妙女子，变成一只鸟，一个猛士变成了无首的山峦。渊明以"化"来解释，认为都是委运任化，也就是他在《自祭文》中所说的"亡既异存"——人离开了世界，生命以另外一种方式存在。人的肉体存在被"掷"入世界，"落地"为生命，只是大化流衍的一种存在形式罢了。

　　"在昔心"，僵化的心，执着于变化表相之心。万化皆流，不能停留在"昔"的角度看生命。陶渊明要抓住生命的"良晨"，以饱满的生命状态存在。精卫化为鸟"填沧海"，刑天化为山"猛志常在"，都是任化而行，得化而存。他也要在平凡的生活中，以强韧的意志，获得坚实的存在。

　　苏轼的《鱼枕冠颂》可谓一篇变化颂，表达了与陶渊明、八大山人同样的思考：

①　[晋]郭璞传，[清]郝懿行笺疏：《山海经笺疏》第三，济南：齐鲁书社 2010 年版，第 4777 页。
②　郭世谦：《山海经考释》卷八，第 452 页。

> 莹净鱼枕冠，细观初何物。形气偶相值，忽然而为鱼。不幸遭网罟，剖鱼而得枕。方其得枕时，是枕非复鱼。汤火就模范，巉然冠五岳。方其为冠时，是冠非复枕。成坏无穷已，究竟亦非冠。假使未变坏，送与无发人。簪导无所施，是名为何物。我观此幻身，已作露电观。而况身外物，露电亦无有。佛子慈闵故，愿受我此冠。若见冠非冠，即知我非我。五浊烦恼中，清净常欢喜。

面对一个鱼冠枕头，他看出生物间生生灭灭的故事，看出"冠者非冠"的空幻思想。变化的哲学、真幻的观点，成为此文立论之基。世界在生成变坏中，以物观之，无处不在变化。悟者需要超越变化，在"清净常欢喜"中，让真性兴现。苏轼的"论画以形似，见与儿童邻"（《书鄢陵王主簿所画折枝二首》其一），其实正奠定在这真幻之思上，而不在似与不似间。

## 五、乱入苍茫

文人艺术重视"乱"的境界，乱入苍茫，臻于孤迥世界。

这里通过上一章第四节曾提到的恽向八开册页来讨论这个问题（见本书图5-16）①。册中第五开为仿梅花道人之作，气氛浑莽，极有韵味。对题写道：

> 秾密谨慎，恐未能为此老传神写照。以粗辣之气行之，愈放肆，愈见文人韵致。
>
> 语云：白雪为笺，翠云为管，青霞玄雾为墨，不能写满空之藻缋；而文人以寸心为上帝捉刀，江涛为桧，松风为柏，谷啸山鸣为唱，不能奏八极之宫商；而韵士以孤音为大地通窍。

这段说"辣"。文人艺术常从"粗辣"处悟入，石涛所说的"生辣中求破碎之相"

---

① 此册曾经庞元济《虚斋名画录》卷十三著录，今藏上海博物馆。中国书画鉴定组编：《中国古代书画图目》第四册，编号为沪 1—1855。原十八开，今存八开，1653 年春恽向为其弟子杨允裘所作。

（《画语录·林木章》），意亦同此。粗辣浑莽，乱入苍茫。

香山翁认为，天地有无尽之美，面对此一世界，再善于描摹的人亦不能穷其声色。然而宇宙中，却有这样的"韵士"，凭粗辣放肆之笔，却可"以孤音为大地通窍"。他们是感通天地的人，不是世界的观照者、描写者，而是与万物一体的存在者。香山翁认为，像梅花道人那样粗辣纵肆的形式，正是要将感通天地的感觉写出来，而非停留在外在形式工巧和"文人"的知识上。

文人画的命脉在人心中的一点灵明，这一点灵明，乃是人的真性，不是理解力和感悟力，无法通过知识积累达到，而要放下心来，与万物一体。人本来就是天地中之一物，真正的韵士，乃在"存心"去贴近大地而听，以一己之"孤音"去感天人、通古今。乱入苍茫，是文人艺术感通天地的必然途径。

第八帧《荆关遗意》，画疏朗山水寒林，完全没有荆关山水的茂密，只有一片萧瑟疏朗。对题云：

> 此荆关遗意，亦不尽然也。其中有最拙处，有最不相属处。云烟秩然，画工若能知此理，吾当下童子拜耳。有一问头于此：看杀卫玠，掷果潘安，处子张良，冠玉陈平，是美人乎？是丈夫乎？罗敷陌上桑，苏蕙璇玑图，班婕妤捣素，秦木兰戍边，是才子乎？是女子乎？能答此语，吾将与之言画。

这一段说"不相属"——非联系性的道理。香山翁的设问，攸关文人艺术的大问题。

一阴一阳之谓道，两物相对待故有文，联系，为传统艺术所强调。生生的逻辑，是在联系中展开的。阴阳互动，艺术中追求的"势"，就是在联系基础上产生的冲突。空间是联系的，在联系基础上有运动；时间是联系的，有联系才会有绵延。然而文人艺术是追求萧散的艺术，它所推崇的词汇，如萧散、萧疏、疏朗、孤独、孤迥等，其根本目的，就是要解除时空的联系性，不从外在形式上追求活力，而在荒寒寂寞、一无粘滞的"绝对"境界中，去追求本源上的"生生逻辑"。他们开出的秘方就是"乱"。

　　香山翁善于举例来说理。天下之事，往往妙在不相关处。西晋卫玠，美姿容，每出行，京师人士观者如堵，年二十七而卒，人称"看杀卫玠"——美中有杀机。西晋潘安美貌冠绝天下，每出行，连老姬都出来观看，以果掷之满车——这么令人崇拜的人，你想象不出他会做出"望尘而拜"的龌龊事来。张良在沂水圯桥头，见着一穿粗布衣的老翁，那老者有意脱掉鞋子扔桥下，让这年轻人拾来穿上，张良不情愿地做了，老者仰面长啸而去，言"孺子可教也"，后授之以《太公兵法》。陈平在项羽处走投无路，投奔刘邦，天黑过黄河，怕两船夫以为他有财物，谋财害命，有意将衣服脱下扔船上，光着膀子帮船夫划船。

　　风起于青蘋之末，天下很多道理，往往并不在表面看起来相联系的现象中，事物之间有深层的联系，有内在的逻辑。那种捕捉时间流动中表面征象的努力，往往事与愿违。文人艺术的萧散不相属，突破时空限制，突破表面联系性，追求内在生命律动，所关心的是贴近人生命的脉搏。

　　香山翁认为，文人艺术以"乱"着相，"乱"中有不乱；以无理为序，却有至理在焉。其侄南田，乃将香山翁"乱入苍茫"的真意，融入一生笔墨意趣中，他对此体会很细腻，艺术中的表现也很丰富。

　　"乱入苍茫"，是南田所属意的艺术世界。苍茫者，天倪也。他的艺术就是开天地之门、真性之门。他说："风雨江干，随笔零乱，缥缈天倪，往往于此中出没。"[1] 他画中的乱乱之象，荒天迥地，其实就是让人飘出时间之外、知识之外，也飘出历史之外。其《壬子初夏戏学曹云西》诗云："心游古木枯藤上，诗在寒烟野草中。"[2] 古木枯藤，将自己引入"天倪"——生命真境中。

　　他画中的"乱"，或者说是"荒"，对于常人常理的凡常逻辑来说，是荒腔走板的。但他就是致力于打破既有秩序，埋葬人们长期以来打着所谓合理旗号对人性灵的挤压，剥去那裹挟在真实之外的层层依附，在荒乱境界中，或者说在生命的旷野里，捧出生命的温热，那些被"温润"的细腻雅致葬送的东西。

　　南田推崇元代艺术家方从义（号方壶）开辟的境界，他说："方方壶蝉蜕世

<hr>

[1]　[清]恽寿平：《恽寿平全集》中册，第350页。
[2]　同上书，第74页。

外，故其笔多诡岸而洁清，殊有侧目愁胡、科头箕踞之态，因念皇皇鹿鹿，终日骎骎马足中，而欲证乎静域者，所谓下士闻道，如苍蝇声耳。"① 方从义的艺术秘诀就是逸出常规，独出机杼，诡岸而洁清，光怪而陆离。

南田又说："方壶泼墨，全不求似，自谓独参造化之权，使真宰欲泣也。宇宙之内，岂可无此种境界？"② 杜甫《奉先刘少府新画山水障歌》诗云："真宰上诉天应泣。"宇宙中，有此境界，才叫宇宙，才是人生存的空间，才是活泼的世界，因为那是"真宰"——自己掌管自己的世界，不是屈从的、饾饤的、虚与委蛇的空间。（图6-12）

---

① ［清］恽寿平：《恽寿平全集》中册，第335页。
② 同上书，第337页。

图 6-12 ［清］恽寿平 仿古山水册十开 纸本墨笔 每开 25.3cm×27.5cm 约 1664 年
台北故宫博物院

## 结　语

　　陈洪绶晚年曾一度居于徐渭的青藤书屋，院中老树当立，古藤缠绕，他感而作诗云："藤花春暮紫，藤叶晚秋黄。不奉春秋令，谁能应接忙。"①

　　生在时间之流中的人，却不愿意奉时间的春秋大令，不愿意让心灵成为迎来送往的逆旅，执拗地依照真实的生命节奏缔造自己的甲子春秋，宁愿过着"乱山空馆三年酒，流水柴门一榻花"②的生活，体会这个世界至为微妙的生命意旨。

　　在外人看来，他们留下的作品真是乱了时序，而他们心里明白：这里有多么谨严的生命逻辑！

---

① 　[明]陈洪绶：《陈洪绶集》卷六，第 212 页。
② 　同上书，第 257 页。

# 第七章　时间方向的消失

当代意大利物理学家卡洛·罗韦利（Carlo Rovelli）在其极有影响的《时间的秩序》一书中，谈到时间的方向性问题，他说："过去与未来有别。原因先于结果。先有伤口，后有疼痛，而非反之。杯子碎成千片，而这些碎片不会重新组成杯子。我们无法改变过去，我们会有遗憾、懊悔、回忆。而未来是不确定、欲望、担忧、开放的空间，也许是命运。我们可以向未来而活，塑造它，因为它还不存在。一切都还有可能……时间不是一条双向的线，而是有着不同两端的箭头。对我们影响最大的是时间的这一特征，而非其流逝的速度。"①

哲学中的很多智慧，来自时间方向性的思考；诗人艺术家很多生命中的缠绵悱恻，往往也是由这方向性引发的。人感受中的时间，与自然时间的流淌并非一回事。艺术观念中的时间则更是如此。人们回望过去，抚摸时间的刻痕；向未来打开时间意识的闸门，憧憬它，塑造它；更注目脚下正在缓缓流淌的生命流程本身。过去、未来、当下的多向度打开、重叠，衍生出种种意绪的腾挪。

中国古代艺术中存在着一种说时序而其主旨却在超越时序的思想，通过时间方向的切入，说生命超越的旨趣。表面上看，是谈时间的往复、顺逆、停驻等，实际上是在彰显心灵的超越功夫。

这里分五个方面来讨论：一是往复。传统艺术常常说往复回环，但意不在日往月来、寒来暑往的时间往还，更不是时间循环，而在说一无滞碍的心灵优游。二是停驻。时间流动意味着变化，目此变化，传统艺术既强调不随波逐流，无住于时，不执着于有，又强调任运随时，不执着于无。三是通会。传统艺术从时间

---

① 〔意〕卡洛·罗韦利：《时间的秩序》，杨光译，长沙：湖南科学技术出版社 2019 年版，第 12 页。

绵延接续角度谈通会，说一种穷处即通处、无穷亦无通的哲学。四是顺逆。传统艺术从时间可逆角度谈心灵超越，或注目于过往，或站在未来看当今，企图从中抽绎出一种超越时间、畅游生命的精神。五是新旧。传统艺术从新旧变化角度说时间超越，强调归复真性，在体验中"以故为新"。

## 一、复：见无舒卷的往还

时间在《周易》中占重要位置，往复回环是《周易》时间观的核心。易每卦六爻，每爻是一个"时位"，既体现时间，又体现空间，是一时空合一体。依《易传》解释，爻的意思是动①，即变易。变易在时间中产生，所以《周易》的"时位"，是以时统位，着重展示"位"在"时"流动中显现的往复变化特点。如《系辞下传》说："日往则月来，月往则日来，日月相推而明生焉。寒往则暑来，暑往则寒来，寒暑相推而岁成焉。往者，屈也；来者，信也。屈信相感而利生焉。"往复回环，是变易的根本特性。

《周易》剥、复两卦，就在讲往复回环的道理。复卦象传说："反复其道……复其见天地之心乎！"以"复"来呈现"天地之心"。《泰卦》九三爻辞也说："无平不陂，无往不复"，此爻小象辞解释云："无往不复，天地际也。"将"复"概括为宇宙生命的根本特性。

《周易》通过"复"道，来说"天地盈虚，与时消息"（丰卦象辞）的道理。"与时消息"，即契合时间节奏，与万物相浮沉。这种在时间基础上产生的"复"的哲学，对中国艺术产生深刻影响，中国艺术的生生精神就是奠定在此基础之上的。

但是，这一观念的影响在唐宋以后渐生变化。"无往不复，天地际也"的过程哲学，在艺术中逐渐演变为超越时空、与天地融为一体的生命智慧。《易传》无往不复观念以"时"为支点，唐宋以来艺术中不少人所谈之"复"道，以超越"时"为根本特性。这是一种完全不同的"复"道。

---

① 　《易传》所谓"道者变动，故曰爻""爻者，言乎变者也""爻也者，效天下之动者也"。

中国艺术追求往来流转的"复"趣。杜甫"水流心不竞，云在意俱迟"（《江亭》），表达的是物我两忘、人与世界相与缱绻的体验，并非说纵目云天的视觉观瞻。有一禅僧问唐代的石霜禅师："如何是佛法大意？"这位禅师说："落花随水去。"又问："意旨如何？"石霜曰："修竹引风来。"[1] 落花随水去、修竹引风来，是禅境，也是诗境，所呈现的是物我相合、无住无相的境界，并非谈流水落花的空间盘旋。苏州网师园有"月到风来亭"，取"月到天心处，风来水面时"诗意[2]，说一种超越时空、心游天地的缱绻，切不可以亭中望月的具体事实来视之。宗白华先生推崇清康熙年间画家庄澹庵的两句诗"低回留得无边在，又见归鸦夕照中"[3]，所反映的是性灵的"低回"——往复回环活动，与暮色中乌鸦归巢没有多大关系。"流水淡然去，孤舟随意还"[4]，郑板桥《山色》这联诗说的也是随意往还、一无挂碍的心灵境界。

唐宋以来艺术观念中这普遍存在的"往复"观念，既不是从视点上谈空间的变化，也不是从运动过程中谈时间连续性的特点，其命意落在无时无空上。它通过往来腾迁的表相描述，强调的是心灵的优游，一种无所遮蔽、晶莹澄澈的真性呈现境界。

这种境界，类似于《楞严经》所说的"手自开合，见无舒卷"。该经卷一有一段佛与阿难的对话：

> 如来于是从轮掌中，飞一宝光在阿难右，即时阿难回首右盼。又放一光在阿难左，阿难又则回首左盼。佛告阿难："汝头今日因何摇动？"阿难言："我见如来出妙宝光，来我左右，故左右观，头自摇动。""阿难，汝盼佛光，左右动头，为汝头动，为复见动？""世尊，我头自动，而我见性尚无有止，谁为

---

[1] [宋]普济：《五灯会元》卷五，第288页。

[2] 北宋邵雍《清夜吟》云："月到天心处，风来水面时。一般清意味，料得少人知。"（[宋]邵雍：《邵雍集》，郭彧整理，北京：中华书局2010年版，第365页）元虞集《天心水面亭记》（《道园学古录》卷二十二，明刻本）详细谈对邵子这一思想的理解。这一思想后来演化为一条重要的艺术规则。

[3] [清]周亮工：《读画录》卷四，朱天曙编校整理：《周亮工全集》第五册，第145—146页。

[4] 卞孝萱、卞岐编：《郑板桥全集》卷一，南京：凤凰出版社2012年版，第4页。

图 7-1
[清] 石涛
古木垂阴图
纸本设色
175cm×50cm
1691 年
辽宁省博物馆

摇动？"佛言："如是。"于是如来普告大
众："若复众生，以摇动者名之为'尘'，
以不住者名之为'客'，汝观阿难，头自
动摇，见无所动。又汝观我，手自开合，
见无舒卷。云何汝今以动为身，以动为
境，从始洎终，念念生灭，遗失真性，
颠倒行事，性心失真，认物为己，轮回
是中，自取流转。"①

阿难头随宝光来回摇动，这是空间的变化。
而作为人常住真心、净明心体的"能见之
性"，是不随变化而移动的，它是底定的存
在。就像雨后初霁，气息清新，光影晃动，
湛然澄寂的虚空是不动的，动的是光影浮
尘，即尘动而空性不动。

　　说往来并无往来，言舒卷全无舒卷，唐
宋以来艺术观念中的"往来"之境，所彰显
的其实就是这样的智慧。石涛生平名作《古
木垂阴图》（图 7-1）题跋云："画有至理，

---

① 《大正藏》第十九册，第 109—110 页。

不存肤廓，萃天云于一室，缩长江于寸流，收万仞于拳石，其危峰驻日，古木垂阴，皆于纤细中作舒卷派。不使此理了然于心，终成鼓粥饭气耳。"他说的就是这"见无舒卷"的道理，见微知著，小中见大，都在性灵的舒卷中，而不是视点移动，"自取流转"，这样终无所得。

元张宣说："江山无限景，都聚一亭中。"[①]坐于亭中，目光向远推去，这是推；将万千景象揽于目前，这是挽。我们不能停留在视点移动角度看推挽，这里的推挽，不是目光的流眄，而是自由心灵的回荡。目光不可能囊括天下无限景，而心灵的推挽回荡则可当下自足，自成一圆满世界。唯心灵的"空谷"，才会有"足音"。此即《老子》"道冲，而用之或不盈"（第四章，冲，意为空）的真意。

画柳高手李流芳就是这样做"舒卷派"的。他题画柳诗说："爱柳终何意，秋风君始知。青青虽画得，不是动摇时。"[②]柳虽飘拂，性无舒卷，春风所知柳意在荡漾，秋风所知柳意在凋零，而真正的画者笔下的柳意——生命真性的表达，没有动摇，没有葱茏和衰朽。他要画出这样的意思。

中国艺术追求这往来舒卷的趣味，有一些值得注意的理论倾向：

第一，这是"不为目"的往还。如老子所说"为腹不为目"，这"舒卷派"，不是"为目"，而是"为腹"的，要以人的整体生命去融会。苏轼《涵虚亭》诗云："惟有此亭无一物，坐观万景得天全。"这联诗说了两层意思：一是从视觉空间角度说，亭子四面空空，人坐于其中，便于瞭望。二是对视觉空间的超越，对人与物关系的超越。其中"无一物"，意即没有物我的区隔，也就没有"物"的概念，这正是苏轼强调的"造物初无物"（《次荆公韵四绝》其二）思想，他的"无一物中无尽藏，有花有月有楼台"（《白纸赞》），说的就是这意思。

苏轼的思想，还融入了传统气化哲学的内涵。人坐于亭中，如置于围棋中一个气眼，是自己做活一个世界，不是以主观去控制世界，而是加入世界的流荡中。大化流衍，就是生命的往还。人汇入世界洪流中，所以有"万景"之"全"，感受生命的圆满俱足。视觉空间的"空"只是一个引子，是人融入世界的前奏，

---

① ［明］汪砢玉：《珊瑚网》卷三十四，清《文渊阁四库全书》本。
② 上海市嘉定区地方志办公室编：《嘉定李流芳全集》，第 345 页。

若仅停留在时空角度看世界，不可能有所谓大全世界的降临。所谓"气化"，就是生命的融入。

因此，苏轼等艺术家理解的时间，不是一个外在于自身的知识对象，如人在一个节点上看时间之流倏忽滑过，于是有了过去、现在、未来的区隔，而就在这气化世界中，就在这时间之流中。

苏轼"君看古井水，万象自往还"（《书王定国所藏王晋卿画着色山二首》其一）两句诗，也表现出类似的思考。"君看古井水"，说真性的归复。古井水，平灭心灵的激荡，荡涤外在的遮蔽，归复常住的真性，心灵如明镜敞开。"万象自往还"，说它的功能，在心如古井的状态中，才会有"往还"，镜现出世界的真实。"往还"，当然不是说空间的流动，而是对无物无我状态的描绘。这也就是苏轼读《楞严经》所体会出的"无还"境界。"手自开合，见无舒卷"，开合是一种幻相，而真性的"无舒卷"才是根本，在"还"中见"无还"，在舒卷中见无舒卷。①

第二，这是非"过程"的往还。传统艺术观念所强调的这种"往还"境界，往往不是时间上的先后（如冬去春来、朝暮变化的复道）、空间上的俯仰（上下、高低、前后的顾盼流眄），也不是《周易》哲学讲的翕辟成变（翕辟成变是一阴一阳之谓道的体现，是开合变化，如清初王原祁讲画中"龙脉"，就属于这阴阳互荡模式），它与强调人主观性的"仰观大造，俯览时物"（王羲之《答许询诗》）的吞吐（吞吐是物我互相裹挟的关系）也不同，这些都是在时空变化基础上来讲的，所注目的是"过程"。

西方一些学者以"过程性"来解说中国哲学的这种"往还"观。美国学者安乐哲（Roger T. Ames）和郝大维（David L. Hall）说，中国哲学喜欢将世界时间化，根据现象间的不断转化将之时间化，"将它们更多地理解为'现象'（event）而非'事物'（thing）。这种过程性的世界观，使得每一种现象都成为时间之流中独一无二的'趋向'或'脉冲'"②。法国当代哲学家朱利安也说："从中国对于

---

① 参拙作《苏轼的"无还"说》，见《一花一世界》，北京：北京大学出版社 2020 年版。

② 〔美〕安乐哲、郝大维：《道不远人：比较哲学视域中的〈老子〉》，何金俐译，北京：学苑出版社 2004 年版，第 19 页。

'古—今'的传统定义中可见，人们比较是在'往'或'来'的持续性过渡中意识时间，而不是在造成时态变化的对立模式中意识时间。"[1]

　　而唐宋以来艺术哲学中超越物我的"往还"论，基本特点是非时间性，不能纳入"过程性"的时间观来理解。它说的是超越时空生命境界的成立，强调的是人依其生命真性而存在的智慧。如画僧担当《释怀》诗所说："我有寸天与尺地，尽堪供我小游戏。"[2]它既不是人师法天地的师法论，又不是宇宙我出、造化我生的主观论，而是人与世界冥然相合的契合论，在天趣与人工合一的基础上，来谈人的存在意义，创造即在其中。这与传统的"过程"时间观完全不同。

　　第三，这是"一体"的往还。这无时无空、物我一体的"往还"论，是宋元以来艺术发展的理论底色，像篆刻中"西泠八家"之首丁敬所说的"古人篆刻思离群，舒卷浑同岭上云"（《论印绝句》）——这被印学界视为概括篆刻艺术灵魂的两句诗，表达的就是这一体往还的思想。"思离群"——要有超然之思，遁出世界之外，如云舒卷，无心往还，在自由天地中，有生命的创造。

　　李流芳《题吴门云山图》云："道人心不住，头白叹离群。君去吴阊处，阳山有白云。"[3]说的就是这"舒卷"之趣。"西泠八家"之一的奚冈（字铁生，号冬花庵主），篆刻得萧散之趣，魏锡曾论其印所谓"冬花有殊致，鹤渚无喧流。萧淡任天真，静与心手谋"[4]。二人的精神境界，黄小松在所刻"振衣千仞"印款中有涉及：

　　　　奚九名冈，欲余作"振衣千仞"印。晋斋曰："假令李流芳，必作'濯足万里'矣。"虽一时谑语，奚九与檀园画，实异代同工也。[5]

① 〔法〕朱利安：《论"时间"：生活哲学的要素》，第 24 页。
② ［明］担当：《担当诗文全集》，第 173 页。
③ 上海市嘉定区地方志办公室编：《嘉定李流芳全集》，第 345 页。
④ ［清］潘衍桐辑：《两浙輶轩续录》卷四十三，清光绪刻本。
⑤ 浙江古籍出版社编：《中国历代篆刻集萃》第五册，第 133 页。

黄小松通过"谑语",说"西泠八家"的共同追求,那就是"振衣千仞岗,濯足万里流",是精神的腾踔往还,即丁敬所言"舒卷"风致,与外在的游山涉水无关。

　　蒋仁应黄小松之请,为其刻"小蓬莱"印,其边款题小松六世祖黄贞父诗云:"处世叹不偶,入林任天放。青山日在眼,怪石非一状。莽莽堕云片,层层滚海浪。蜿蜒伏蛟龙,偃仰卧□象。□鸟从云现,古木□□上。前对沫□□,周迁亦跌宕。何必三神山,此中只微尚。"①

　　这种不随时而变、缥缈无痕的思想,得"推挽""舒卷"之境界,所谓以偃蹇不可一世者存于胸,而以伛偻不敢轻一物者为其容,此即往来跌宕之本致。小松请蒋仁为之刻印,印款题其先祖之诗,刻的是其家世代读书养性地,而"小蓬莱"乃点题,这是他们所崇尚的理想境界。这一枚印章所反映的观念,或可视作对"西泠八家"人生价值和艺术观念的概括。

　　沈周真是描写这往来境界的圣手,汪砢玉《珊瑚网》录有沈周一组题画七绝,也说"往来"境界的超越特点,其中有云:

　　　　野服翩翩紫色裁,临风触笔涧花开。浮云不碍青山路,一杖行吟任去来。(《题青绿山水》)
　　　　空堂灌木参天长,野水溪桥一径开。独把钓竿箕踞坐,白云飞去又飞来。(《题画山水》)
　　　　秋风扫地叶俱无,一个藤杖借步趋。满眼吟情吟不尽,夕阳归去满平湖。(《题秋景》)
　　　　水回山绕小亭开,旋把青钱买竹栽。喜得碧梧清荫在,共看月色上阶来。(《题秋亭话月》)
　　　　消暑桐阴宜野服,倚云山脚洗清泉。一双白鹤可为骥,直借上天还下

---

①　浙江古籍出版社编:《中国历代篆刻集萃》第五册,第85页。

天。(《题仙鹤梧桐图》)①

沈周诗中常见"来""去"等字眼，因为我来了，青山来相迎，白鸟也悠悠来下，夕阳似乎在与我招呼，明月在与我对吟，云飘荡，水缠绵，我使世界"活"，也可以说世界使我"活"，我融到世界中，与世界相与优游，"我看云山亦忘我"，获得性灵的自由。我从世界对岸回到世界中，云卷云舒，花开花落，一切都自在兴现。这里的"去""来"，表现的不是外在世界的流动，而是人心灵的缱绻。"白云飞去又飞来"，说白云，其实是说心灵的优游，行到白云边，不知何处住，一杖行吟任去来，不粘滞于世界，任由世界活泼呈现。

文徵明的艺术深受沈周影响，特别重视此往复回环之趣。汪砢玉《珊瑚网》卷五十八录其题画七绝：

高树扶疏弄夕晖，秋光欲上野人衣。寻行觅得空山句，独绕溪桥看竹归。
青山隐隐遮书屋，绿树阴阴覆钓船。好似江南春欲暮，嫩寒微雨落花天。
狼藉春风花事休，凄凉啼鴂景深幽。空山雨过人迹少，寂寂孤村水自流。
小楼终日雨潺潺，坐见城西雨里山。独放扁舟湖上去，空蒙烟屿有无间。
风激飞藤叶乱流，寒沙渺渺水悠悠。碧烟半岭斜阳淡，满目青山一片秋。
漠漠空江水见沙，寒原日落树交加。幽人索莫诗难就，停棹闲看绕树鸦。②

文徵明的画，画一种人与世界相与缱绻的自得之境，是将生命体验注入其中的"个中妙境"。"幽人索莫诗难就，停棹闲看绕树鸦"，黄昏中的枯木寒鸦，原来藏着家园的渴望；水流云在的景物描绘，其实是写心灵的绸缪。山雨初过，烟树迷离，包含诗家无尽的清思。(图7-2)

---

① [明]汪砢玉：《珊瑚网》卷三十八，清《文渊阁四库全书》本。
② 同上。

图 7-2a　[明] 沈周　东庄图册二十一开之耕息轩　纸本设色
28.6cm×33cm　南京博物院

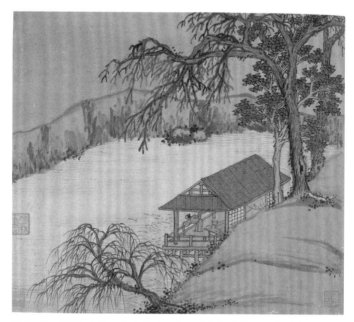

图 7-2b　[明] 沈周　东庄图册二十一开之知乐亭　纸本设色
28.6cm×33cm　南京博物院

## 二、住：定与不定的绸缪

山静似太古，日长如小年——时间的流水永远向着未来流去，然而人们感觉中的时间，却有时低回沉吟，似乎停下脚步，有时又倏然踏上征程，加速前行，并不一定匀速地流逝，也不总朝着一个方向不断前行。传统艺术在哲学观念影响下所产生的"无住"观念，便是由时间的方向性引发的思考。无住，本是禅宗哲学的概念，传统艺术在此基础上又发展出一些具有独特体验哲学内涵的新思想。

艺术中所言"无住"，其实包括"住"与"不住"两方面。一是无住，不粘滞，无住于物，不染于尘，超越分别，以浑然之心去创造，说的是无定，这是从"不有"方面着眼。二是住，住于真性，归复那非舒卷、无往还的生命境界，说的是底定，此又从"不无"方面着眼。唐宋以来传统艺术中的"无住"，从总体上看，是一种不有不无的智慧，超越住与不住，便得无住之妙。

徐渭《扁舟》诗云："扁舟无去住，戏荡一溪云。"[1] 李流芳《盘螭山访觉如上人不遇》诗云："庭中残桃自送迎，湖面浮峰无去住。"[2] 他们说的就是这一境界。

住与不住，定与不定，其实为一，只是侧重点不同而已。如艺术中强调以迥然独立心去创造，不随波逐流，但又强调随运任化、往来缱绻。像倪瓒诗所说："身同孤飞鹤，心若不系舟。"[3] 孤飞鹤，说独立，说确定；不系舟，说优游，说缥缈。其实在禅宗中，随波逐流是一种大智慧，云门宗有"云门三句"的说法（即强调真性无所不在的"涵盖乾坤"、超越知识分别的"截断众流"，还有随处接引的"随波逐浪"），所谓"人家在仙掌，云气欲生衣"（王维句），艺术中的无住之心，正在此种绸缪中。

明末大藏书家祁承㸁（1563—1628）为澹生堂主人，是晚明极富智慧的学者，在书卷之外，一生钟情园林。他虽然不是造园名家，但对园林艺术的理解卓具眼光，其子祁彪佳深受影响。我甚至认为，祁氏父子是最理解文人园林灵魂的人。

---

① ［明］徐渭：《徐渭集》，第 1321 页。

② 上海市嘉定区地方志办公室编：《嘉定李流芳全集》，第 74 页。

③ ［元］倪瓒：《答徐良夫》，《清闷阁遗稿》卷二，明万历刻本。

祁承爜密园有一处半舫形的景点，名为壑舟，其意出于庄、陶。《庄子》"藏舟于壑"之喻，变化之词也。陶渊明《杂诗十二首》其五云："壑舟无须臾，引我不得住。前涂当几许，未知止泊处。"在庄、陶看来，从外在空间上说，永无止泊之所，此生为暂时生涯，天地为暂息之地，人生是注定漂泊的过程，舟何可依？祁承爜《密园前后引·壑舟》谈的就是这一问题：

> 余家镜湖，故泽国也，往来必以舟，然登舟则苦眩。余欲习于舟而不为苦，乃仿吴艇构小室于水滨。室无恒度，水高浸则室若负重载而仅浮者，及水落石出，室巍然如楼船矣。启窗四顾，淡雾初开，漱鳞微涌，江天忽狂，雪山百尺，余据斗室若一苇覆却，陈乎前而不入。至于落照，暝色浮动，碧芦红蓼，自有斯无。夜分阒然，泱莽凝寂，惊鳞时跃，纤玉忽腾。追思昔年，呼渔舫，宿圣明湖中，子夜起捣韭烹鲜风味，故不减也。且与之出，与之入，而不与之偕，泪则世途之涸余者，皆自崖而返，世自此日远矣。夫方其在室也，恍之乎其在舟也；及其在舟也，则反视为在室矣。余眩遂霍然已。①

这段话摄述庄、陶二家思想，说住与不住的智慧。时光变化如壑舟，世相多恍惚，人若登"舟"而远行，必"眩"而迷之——知识引起的纠缠，欲望引起的情感，如排空的激浪冲击着人，心难有安宁。他作此景，虽像舟又不随波逐浪，不随波逐浪却又不意味着对世俗的排斥。只是一任其心，无念于法，从容自适。在时而不随时，登舟又不随波逐浪。"与之出，与之入"，说无住于物；"而不与之偕"，又是说独住真性。不出不入之间，一如庄子所谓"两行"。

传统艺术的"无住"观念，以"住"与"不住"为两翼，反映出中国艺术尤其是文人艺术自唐宋以来发展中所追求的精神意脉。

首先，"住"，是为了"别造一世界"——挣脱人的生命存在困境，永驻于真性世界中。

---

① ［明］祁承爜：《澹生堂集》第三册，北京：国家图书馆出版社 2012 年版，第 19—20 页。

祁彪佳说，园林之功能在于"韵人纵目，云客宅心"，造园是为了别造一世界，为心灵之安宅。这一观念，与其父一脉相承，祁承爜《密园前记》说：

> 参差纡折，小构数椽，幽轩飞阁，皆具体而微，可歌可啸，可眺可凭，又可镇日杜门，夷然自适也。园固无长物，地不足，则借足于虚空；力不足，则借足于心巧；华美不足，则借足于潇疏。翳然泓渟，寥瑟会心处，政不在远矣。夫古人所急急山阴道上耳，乃吾园一骋目而道上无不在眉睫也。人之亲而有于我者，孰有亲于耳目哉！今不为吾园有者，岂不为吾目有乎？彼探奇陟幽之士，且日穷其足而不胜也，吾固不疲吾力以奉吾足，又不必疲吾足以奉吾目，安然有之而不为劳。是园之为予居者，俭而余之，居其园者，侈甚矣。令之不能尽园也，而又何求足于园哉！遂呼笔各记其适，令贫而好事者知构园自有别境，何必与大力者争阿堵之雄。①

园林艺术的关键，是为心灵安宅，为真心营造一个"住"所。也就是祁承爜所说的"构园自有别境"，这不光是一个空间居所，更是为心灵造一个回环优游的圣域，这是他的山阴道上，是他的远行舟。

祁承爜本着"以意为园"的原则，认为园之关键，在适意，在"寥瑟会心处"。可歌可啸，可眺可凭，园是人目之所纵、心之所往的世界，我与之缱绻，就是"自构别境"。此记中说，"今不为吾园有者，岂不为吾目有乎"，"不为吾目有乎，岂不为吾心有乎"，后来袁枚所说的"登小仓山诸景隆然上浮，凡江湖之大、云烟之变，非山之所有者，皆山之所有也"②，即是此理，不是视觉上的借景，而是求会心处，会心广大，无不有矣。别境在心，往来回环，由真性中浮出。

此为中国传统造园理论的"借景"说下一转语，所借者不光是外在风景，而在心灵的往来流荡，是一种无影无形的"借景"：将生命中潜藏的真实感觉"借"

① ［明］祁承爜：《澹生堂集》第三册，第14—16页。
② ［清］袁枚：《随园记》，《小仓山房诗文集》卷十二，第1405页。

出来，将天地间氤氲流荡的真精神"请"进来。

其次，"不住"，强调不粘不滞的生存智慧。

陈道复有诗云，"今日试从溪上立，不知身是景中人"①，这种往来流荡的"住"，其实是一种将自我加入世界的"游戏"，我融入世界，人与物共成一天，没有了物与我的界限，只有一个当下成就的莹然的生命境界。

如倪瓒《对酒》诗所云："题诗石壁上，把酒长松间。远水白云度，晴天孤鹤还。虚亭映苔竹，聊此息跻攀。坐久日已夕，春鸟声关关。"②在云水中，在酒意里，在晚来的鸟鸣声中，人"丢"在世界了。程正揆题画诗云："云林迁士卧芦花，拨棹焚香自煮茶。当年只做逃禅会，谁解江山是惯家？"③"婆娑秋树影参差，饭蔬饮水曲肱时。何分天地何分我，不画云烟不画诗。"④融入世界，无物无我。

这种精神境界，将自己加进去，随波逐流，随运任化，乃"不住"之真诠。祁承爜对此体会极深，他有《玉京洞》其二云："斜日射空林，我即人中景。倚洞啸长松，倒看万山影。"⑤其园林理论的核心，就是"我即人中景"，以此态度来造园、赏园。他不仅是为观赏（目）、为居住（身）来造园，主要是为心造园，以心为主，身亦在其中，所谓"寻常俯仰皆堪乐，未觉心情负草莱"⑥。

祁承爜《行园略》云："蚁垤之能聚也，蜂房之能容也。彼其疏密得体，脉络有条，故能往来不窒，而屈伸自如。余园虽掌大，然而其中之迂回委折，夫固有条理焉。"⑦他造园讲究卷舒有道，会聚有理，以人的整体生命融会之。他常说要将广大卷入掌中，如果从体量上看，是不可能做到的；他说的是心灵的回旋，造一个回旋的世界，身与之绸缪，心与之起伏，气与之跌宕，神与之往还，这就

① ［明］陈道复：《溪上独立画》，［清］金瑗：《十百斋书画录》癸卷，卢辅圣主编：《中国书画全书》第七册，上海：上海书画出版1994年版。
② ［元］倪瓒：《对酒》，《倪云林先生诗集》卷一，明天顺四年（1460）刻本。
③ ［清］程正揆：《青溪遗稿》卷十四，清康熙天咫阁刻本。
④ 同上。
⑤ ［明］祁承爜：《澹生堂集》第一册，第115页。
⑥ ［清］丁敬：《丁敬集》卷一，第31页。
⑦ ［明］祁承爜：《澹生堂集》第三册，第4—5页。

是他的舒卷。住于此的，是真性；无住的，是活络的生命感觉。

密园中有一亭，名旷亭，祁承爜《旷亭》题记对之有出神入化的拈提：

> 颜亭以旷，局踏如拳，客俯而入，无不展然。曾是蜗壳，而能寥廓乎天渊。主人不语，肃客而上，方据胡床，四顾在望。不窗不户，无取重门之洞开；可眺可凭，何有四壁之能障。窥碧落而□青，掬泓渟而若漾。穆穆松风，宛奏万壑之涛；飘飘柳岸，似叠沧江之浪。即晤言一室，已赏心于万状。客方首肯而意惬，谓亭名之宜旷。忽昂首以纵观，更历历乎千岩万壑之环向。出岫之云，既变幻于无心；青山之色，亦随风日而酝酿。插绿玉兮摩霄，望赤珪兮若觌。景即空以成胜，奇日新而惊创。坐揽八百里之湖山，岂羡轻绡之步帐。客既应接之未遑，心摇摇兮若荡。于是凭槛而眺，穷目远征，适泽国之秋霁，乃镜水之泓澄。斗明霞以漾莲棹，濯叠嶂而栻翠屏。波□入槛，激滟浮楹。诵长天之一色，坐小亭而飞觞。恍上下而随波，不减浮家泛宅，更与世而日远。可遂泉石膏肓，双眸顿豁，神骨俱清，不特思塞裳而濡足，抑且欲御风而独行。至于坐谈移晷，万虑俱空，据梧若丧，隐几独容。床散帙而不检，琴罢弦而听松，任闲云之舒卷，阅飞鸿之翔风，觉身世之常宽而不迫，悟宇宙之有通而无穷。斯则所谓神怡心旷，而又何论境界于野促之中。客乃爽然自失，振衣而起："异哉！人之居园也，在篱落之间，而子之构园也，托虚空之址，岂固别具乎巧心，抑亦自有夫至理？"主人始笑而语客："夫境以目成，旷由心使，虚空可以粉碎。客也向闻其言，芥子之纳须弥，吾又何隐乎尔？"①

此段话要在说心灵腾挪往来之理。他说了两层意思：一是"境以目成"，这里的"境"是对境，人欣赏的外在风景。二是"旷由心使"，超越人与物的对境关系，园不是欣赏的风景，而是心灵回旋往来的天地。有了"旷"，便有了俯仰天地的

---

① ［明］祁承爜：《澹生堂集》第三册，第38—41页。

心灵之眼，身于小亭而徘徊于天地，居于蜗壳而能寥廓乎天渊。造园者将自己加入世界，不是世界的观照者、欣赏者，而是世界风景中的人，人与天地万物"共成一天"。此时唯有"神怡心旷"，无论"境界"（此指目观之所及）。

祁承爜由此得出结论："人之居园也，在篱落之间，而子之构园也，托虚空之址，岂固别具乎巧心，抑亦自有夫至理?"这别具之巧心，就是会通天地、与世界相往来之心。园之址，实存也；托于虚空，心灵之放旷也。他的"旷"，其实就是无我无物的高蹈情怀。

祁彪佳寓园有一处厅堂名即花舍，其《寓山注》释此景云："'四负''八求'之间，一室焉，附堂而不借景于堂，面楼而不问渡于楼。池水北汇，至此尤迂折。松径下，山骨峰立，皆以清波绕之。入'归云寄'，犹是支流数曲，及舍而方塘半亩矣。玉蕊胎含，与绿雪翠云，共分香韵。倚栏静观，忽忆陈白沙先生咏茂叔爱莲诗：'我即莲花花即我，如今方是爱莲人'，悠然有会，遂以作座右铭。"①

"我即莲花花即我，如今方是爱莲人"，是"即花舍"命名之来源，也是祁家父子整个园林思想的关键。或许可以将祁家父子整个园林思想概括为"即花舍"三字，他们造园，造的是一片人天共在的世界，人从世界的对岸回到世界中，与亭云花木共存。

祁彪佳《卜筑寓山》诗云：

> 卜筑山阴道，幽怀亦畅哉。分花和露种，凿石带云开。偶借松为径，常看月贮台。凭轩频眺望，爽气自西来。②

松为径，月贮台，风西来，将人放进去，放到天地中去，放到生命的气场中去，孤独的生命有了联系，奔逐的身心有了落实，吾亦安吾庐。祁家之卜筑，即在此"意"。此"意"，是一种人与世界共存之意，一种寄托生命存在之意。（图7–3、7–4）

---

① [明]祁彪佳：《寓山注》下卷，明崇祯刻本。
② [明]祁彪佳：《远山堂诗始》，浙江省图书馆藏明末钞本。

图 7-3　无锡寄畅园一角

图 7-4　苏州拙政园一角

## 三、通：不“待时”的通会

    时间是流动的，变化是对时间流动过程中空间样态的描绘。有流动，便有前后相随的接续；有接续，便有往来顺逆间的通会。它涉及时间方向的变量和目标等内涵。传统哲学于此有“通变”之说。这种“通变”学说强调时间变化中的联系，联系是变化中看不见的通道；更强调绵延，如一泓泉水，潺湲流淌，无限延展，没有断流，创造的动能也缘此转出。

    往来变通之理，是《周易》哲学的精髓。《系辞上传》说：“一阖一辟谓之变，往来不穷谓之通。”《周易》卦爻就是对变化的模拟，变化是在时间通会中进行的。《系辞上传》打了个比方——“变通莫大乎四时”，以四时来说变通的道理，突出变通的时间性特征。四时运转，从春到冬，又从冬到春，终则有始，始则有终，无穷尽也。《易传》于此抽绎出“穷则变，变则通，通则久”的永恒精神。生生之谓易，其实就奠定在绵延不绝的“通”的基础之上。

    这种以“待时”为基础的“通变”观，深刻地影响到传统美学观念和艺术创造。钱穆说，中国哲学乃至文化艺术，不主独标新异，而主会通和合，便与此有关。[1]《文心雕龙·通变》篇从通变角度，谈文学的恒久之道，它强调变（所谓“变则堪久”），更强调通（所谓“通则不乏”），通乃是“矫讹翻浅，还宗经诰”，归复于“恒久之至道，不刊之鸿教”——通，乃是归复经典的正宗。通是变的基础，新变在归复经典中才能步入正途，这是一条以复古为通变的思路。这种观念被嵌入“顺时而变”“时行则行，时止则止”的时间节奏里，成为人文建构宏阔的思想基础。

    然而，在中国传统艺术观念中，存在着一种完全不同的“通变”观，这是一种非时间、非经典、非传统的通变观，它既不强调新变，也不强调归于经典，而强调对时间的超越，对通而会之、变而化之通变观的超越。如《庄子·让王》说：“古之得道者，穷亦乐，通亦乐，所乐非穷通也。”这是一种时间之外的“通

---

会"观①，没有穷通，没有时间的等待。

王维"行到水穷处，坐看云起时"（《终南别业》）两句诗，是对这种观念很好的概括。它所强调的是：大道的通会，就在自我生命体验中。穷处，就是通处，它的根本特点是超越穷通，超越时间变化的表相，生命宛如一朵祥云，在心灵的体验中，在在圆满。在体验中成就的一个小小宇宙，一个浅浅的事实，也有回环裕如的腾挪。穷处就是起处，短时即是长时，幕天席地，招云揽风，都在心灵吞吐中，不需要归于一个先天合法的至道、神理，来决定当下存在的意义。

王维晚岁所神迷的"白云境界"，是其"通变"观念的表现。所谓"卑栖却得性，每与白云归"（《留别钱起》），"与君青眼客，共有白云心"（《赠韦穆十八》），"湖上一回首，山青卷白云"（《欹湖》），他借白云表达生命的自足：白云无尽，得意亦无尽矣；除却白云，不堪问矣！他没有回望，逃脱"穷""通"之道，不是将生命交给过去的权威，而是交给心灵中缥缈的白云。

这是一种脱略生成变坏表相、脱略终极价值追求的生命真性观。王维这一思想可能受到陶渊明的影响。陶渊明有诗云："在昔闻南亩，当年竟未践。屡空既有人，春兴岂自免？夙晨装吾驾，启涂情已缅。鸟哢欢新节，泠风送余善。寒草被荒蹊，地为罕人远，是以植杖翁，悠然不复返。即理愧通识，所保讵乃浅。"（《癸卯岁始春怀古田舍二首》其一）哪里需要追求玄深之理，凡常的生活、浅浅的感受，就是通达之境，即合于存在之理。他又有诗云："穷通靡攸虑，憔悴由化迁"（《岁暮和张常侍》），"介焉安其业，所乐非穷通（《咏贫士七首》其六）。在生命的陶然自适境界中，没有穷，没有通，超越通会，当下怡然。

---

① 《庄子·大宗师》中说："故乐通物，非圣人也；有亲，非仁也；天时，非贤也；利害不通，非君子也；行名失己，非士也；亡身不真，非役人也。若狐不偕、务光、伯夷、叔齐、箕子、胥余、纪他、申徒狄，是役人之役，适人之适，而不自适其适者也。"宋林希逸释云："乐通物者，圣人之心，以无一物不得其所为乐也，通，得所也。不任物之穷通而以此为乐，不足为圣人矣。无心则无亲疏，有疏有亲，有心矣，有心则非仁矣。顺时而动，知天时者也，贤者以此为能，亦非也。就利违害，君子能之，未能通利害而为一，则君子亦非矣。士必为名，名者实之宾，为宾失己也，故曰非士。真，自然也，不知自然而劳苦以衰其身，是役于人者，非役人者也。"（[宋]林希逸著，周启成校注：《庄子鬳斋口义校注》卷三，北京：中华书局1997年版，第103页）林希逸道出了庄子的"穷通"之道，与那种"顺时而动""物有亲疏"的儒家观念有根本差异。

　　王维将陶渊明的境界推向纵深。他脍炙人口的《酬张少府》诗云："晚年惟好静，万事不关心。自顾无长策，空知返旧林。松风吹解带，山月照弹琴。君问穷通理，渔歌入浦深。"[①]最后两句即由渊明"即理愧通识，所保讵乃浅"化来。诗中要回答的是：道在何处？就在一声悠远的渔歌声中——这就是他的答案。穷变通达之理，不是向外追求，不是对某种外在玄道的依附，而在凡常生活中，在自己鲜活的生命体验里。不是斟酌阴阳之道，权衡通变之方，即理愧通识、渔歌入浦深的心灵自适，比那生命永续的高调重要得多。

　　宋元以来很多画家追求的画境，就回响在这欸乃渔歌中。如李流芳《秋林归隐图》[②]，设色画秋日明镜之妆，有水落石出、天明山净之感，秋风萧瑟中，林木作逆浪侧迎之状，构成一个浮荡的世界。画从总体格调上属仿倪之作，但并非如云林略去人活动的场景：起手处，水际山村旁，一人荷锄过桥，过一茆亭子，有萧疏林木；中段，水榭中一人独坐观澜；结末，江上有疾行的小舟。整个长卷写人和世界相与契合的感觉，天高风寒，荒林摇曳，落日水际，人与整个天地俯仰，正所谓"行到水穷处、坐看云起时"。心灵与世界的冥合，是此画的密语。

　　李流芳是深通中国艺术秘奥之人，毕生嗜印，他与文彭等一道，开创了文人印的传统，生平与归昌世（字文休）、王志坚等为友。王志坚在《承清馆印谱跋》中说："余弱冠时，文休、长蘅与余朝夕开卷之外，颇以篆刻自娱，长蘅不择石，不利刀，不配字画，信手勒成，天机独妙。文休悉反是，而其位置之精、神骨之奇，长蘅谢弗及也。两君不时作，或食顷可得十余。喜怒醉醒，阴晴寒暑，无非印也。每三人相对，樽酒在左，印床在右，遇所赏连举数大白绝叫不已，见者无不以为痴，而三人自若也。"[③]长蘅在醉意陶然中通会天地，成就无古无今、无人无我的生命境界。

　　李流芳的艺术生涯，要建立一种自我体验的生命"通会"观。在他那里，通

———————

① 赵殿成《王右丞集笺注》卷七，"君问穷通理"作"若问穷通理"。

② 作于1623年，今藏故宫博物院。中国古代书画鉴定组编：《中国古代书画图目》第二十一册，编号为京1—2573。

③ 王志坚为张灏编《承清馆印谱》所作跋文，郁重今编纂：《历代印谱序跋汇编》，第166页。

往知识葛藤的路被堵住，通往名望功利的路也不通，正是这不通，方有他真实性灵的会通。其《戏示山中僧侣》诗写道："山居不须华，山居不须大。所须在适意，随地得其概。高卑审燥湿，凉燠视向背。楼阁贵轩豁，房廊宜映带。或与风月通，或与水木会。卧令心神安，坐令耳目快。"①他与风月相通，与水木相会，与世界相俯仰，"适意"之处，就是他的会通处。又有《小茸檀园初成，伯氏以诗落之，次韵言怀》诗写道："短筑墙垣仅及肩，多穿涧壑注流泉。放将苍翠来窗里，收拾清冷到枕边。世欲何求休汗漫，我真可贵且周旋。一龛尚拟追莲社，不用居山俗已捐。"②"我与我周旋久，宁作我"（《世说新语·方正》），出于内在真实的生命感动，就是他的通。

这里再由祁承爜的相关论述谈起。前引祁承爜《旷亭》中有"至于坐谈移暑，万虑俱空，据梧若丧，隐几独容。床散帙而不检，琴罢弦而听松，任闲云之舒卷，阅飞鸿之翔风，觉身世之常宽而不迫，悟宇宙之有通而无穷"的论述，就谈到这"通而无穷"的描述，显然，他的会通，是荡却遮蔽，与世界相契会，而不是返归某种经典的训条。

祁承爜《密园前后记引》从与世界相与绸缪的角度，谈生命的变通之道。他说："余自幼不欲袭人成迹，凡事多以意为之，作室亦然，大较不用格套耳。而世辄谬以余之构园有别肠，余何能为？要以地之四整者，每纵横之而使相错；地之迫促者，每玲珑之而使舒展。此亦童子时闻于学究先生，如板题做活、长题短做之类也，余安有别肠！虽然，有小道焉。园宜水胜，而其贮水也，即一泓须似于弥漫。园宜竹多，而其种竹也，虽万竿不令其遮蔽。园之内，一丘一壑，不使其辄穷；园之外，万壑千岩，乃令其尽聚。若夫地不足，借足于虚空；巧不足，借足于疏拙；力不足，借足于雅淡。"③

祁承爜的变通之法，就是他所说的"活"法，是中国艺术所追求的"活泼泼地"真精神，这也是王维"白云境界"的旨归。祁承爜造园，用心在通会之理，

① 上海市嘉定区地方志办公室编：《嘉定李流芳全集》，第 33 页。
② 同上书，第 143 页。
③ [明]祁承爜：《澹生堂集》第三册，第 3—4 页。

着意在舒展之势，与其说他要造一个外在空间，倒不如说为意绪的腾挪创造一个可以凭依的世界。园之内求活，园之外求旷，总之让园之一点会归于苍穹碧落，将一心融会于天人古今。"园之内，一丘一壑，不使其辄穷；园之外，万壑千岩，乃令其尽聚"，小院徘徊，终究是狭窄的，无法摆脱"穷"的命运，然造园者立意在"通"，穷处就是通处，尽头就是起点。外在的万水千山，都是自己视觉乃至心灵的绵延；园中的一丘一壑，都是起风起雨的发端。他并无别肠，并不求别出机杼，或者说藏着什么了不起的技巧，那都是"机械"之事；他所别造的世界，是一个体验的世界（或称境界），不是外在的时空，是一种非对象化的存在。

祁承㸁深领文人艺术"通会"之理。其《入幽溪宿松风阁》诗云："行行入幽溪，寄我松风阁。溪声入座清，明月照屋角。微言似有无，真悟在脱落。无住乃生心，妙语发良药。我参灯公禅，独惭一宿觉。"① 诗中所言"微言似有无，真悟在脱落"，说出了通会观的根本——不在于通会大道正统，而在于拘牵的脱落、真性的归复，与世界通，才是根本通。他又有诗云："不作文字禅，直索言前句。心外既无法，青山归何处。始识通玄峰，只在人间住。"②"始识通玄峰，只在人间住"——会通大道的枢机，在凡常生活中，在自己活络的心灵里，此可谓文人艺术的常境。

程正揆有诗云："山静似太古，日常如小年。可与闲人道，勿与达者传。"（《题画》）③ "水趣宕幽怀，风势生高树。觌面多会心，焉知心会处。"（《题高尚书小景二首》其二）④ 会心者并不知自己心会之处，无心于物，与物同游，无物无我，是为通达之会。其《画意六首》其三云："山水有清音，应接不知处。等待打渔船，渡往西南去。"⑤ 道出了王维"渔歌入浦深"的境界。他作画，其实是通过山水，画一个与天地万物通会的世界。他有诗说："雨过四山静，风回百草香。两间无彼此，高阁自羲皇。"⑥ "淡山如客树如禅，意到无声各杳然。落笔

① [明]祁承㸁：《澹生堂集》第一册，第193页。
② 同上书，第194页。
③ [清]程正揆：《青溪遗稿》卷十二，清康熙天咫阁刻本。
④ 同上。
⑤ 同上。
⑥ 同上。

图 7-5　扬州何园之亭窗

不知谁是画，和声都入水晶天。"① 通，就是无所区隔，无所滞碍，便无所扞格。这是一种"无际"的境界。

　　程邃（字穆倩）乃程正揆之侄，其六十自寿，作"禽虫木兰花慢词"，人多怪之，程正揆作《题穆倩侄自寿词》，对其用心表一份理解："漆园吏善言物者，八千岁为春，八千岁为秋，何其促也，而艳称之，不若栩栩蝴蝶，一刹那顷可历恒河沙数无量数劫，庶得梦语三昧。《南华》内、外注脚在此，亦可做《木兰花慢》读之。但不知穆倩酒深板响、阁笔兴阑时，亦曾假寐否？虽然，穆倩之为人也，每令人思，穆倩却不思人，亦罔知人思。大凡思所融结，弗论通与不通，皆可引从于无尽。故穆倩之自存于当时，与人之不朽乎？穆倩者，亦求其所以无尽者而可尔。天地一指也，万物一马也，而况夫禽与虫乎？"② 青溪此中所论，道出了文人艺术"通会"观的真诠。（图 7-5）

---

① ［清］程正揆：《青溪遗稿》卷十五，清康熙天咫阁刻本。
② ［清］程正揆：《青溪遗稿》卷二十二，清康熙天咫阁刻本。

## 四、逆：逆入真性的腾挪

如前所述，一般认为时间是不可逆的，从过去到现在，再到未来，一维延伸。古希腊哲学中，曾出现时间可逆的学说。小乘佛教说一切有部也有一种主张三世都有的学说，即以"未来来现在，现在流过去"的时间互逆，证其现象变、法体不变的学说。

《周易》中也存在着一种时间可逆的学说。《易传·说卦》云："八卦相错，数往者顺，知来者逆，是故〈易〉逆数也。"不过，这里的"逆"不是现在影响过去、未来影响现在的逆，而是一种"逆知"。《系辞下传》云："夫易，彰往而察来。"通过往来运转的规则，推测未来的可能性，即《系辞上传》所谓"极数知来之谓占"。如《文言传》所言"积善之家必有余庆，积恶之家必有余殃"，就是一种逆料。

在中国传统思想中，还有一种"逆"，乃是通过未来来确定此生之意义。如东晋慧远提倡的净土观念，他与刘遗民、周续之、宗炳等百余人在庐山"建斋立誓，共期西方"①，期望死后往生西方净土，这一追求"化表之玄路"②的思想，其实就是以未来来确定此生之意义。

在文学艺术中，通过时间互逆来表达生命的感喟颇为常见。诗人常通过拉回时间或让时间可逆的幻象，来表达对生命的流连，如穿越时光隧道。追忆，是在想象中完成的一种可逆。像"去年今日此门中，人面桃花相映红。人面不知何处去，桃花依旧笑春风"（崔护《题都城南庄》），"一向年光有限身，等闲离别易销魂。酒筵歌席莫辞频。满目山河空念远，落花风雨更伤春。不如怜取眼前人"（晏殊《浣溪沙》）等，都是可逆性的描绘，通过过去、现在、未来的叠加，寻求生命的安顿。李商隐脍炙人口的《锦瑟》诗，其中"锦瑟无端五十弦，一弦一柱思华年"的描写，也是在时间的逆向追索中，说人生的无力感。

---

① ［梁］释僧祐：《出三藏记集》卷十五，苏晋仁、萧炼子点校，北京：中华书局1995年版，第567—568页。
② ［晋］慧远：《答桓玄书》，严可均辑：《全上古三代秦汉三国六朝文》，第2392页。

在传统艺术领域，却存在另外一种时间观念，虽然也强调"逆"，然而，与其说是方向感的调整，毋宁说是让方向感消失。它的根本特点，是没有方向感，通过"逆"向往来，说超越时间的道理。如《金刚经》所言"过去心不可得，现在心不可得，未来心不可得"。不是穿过时间隧道，本质上是拿去时间隧道；不是让时光倒流，时光就是它抛弃的对象。人们在"四时之外"寻觅生命的落实。时光隧道于此隐去，剩下的是无古无今的寂寞，所谓"若悟真一之心，即无过去现在未来"[1]。

下面以传统艺术中的"古昔视角"为例，来谈谈这种"逆入"式的时间超越模式。

艺术观念中有一种通过过去来谈此生价值的倾向，但这不是向过往遥致心意，也不是在古今相较中选择重视过去（如经学、西方古典学的一些观点就属此），而是站在"古"或者说站在人生命真性的视角，来追踪存在的意义。这与僧肇针对人们易溺于无常之说而提出的昔物自在昔、今物自在今的"物不迁论"完全不同。这里所说的"在昔"，意思不是不迁不变，而落在"真性"的会归上。

祁彪佳《兰亭怀古》诗云：

> 昔言俯仰间，便已成陈迹。是以于生死，每至深感惜。安若至人怀，光阴为过客。万殊既齐观，彭殇何足择。自有此山亭，便有此泉石。知之有几人，应接成套格。高者驰域外，卑者栖陈宅。置之丘壑中，二者皆不获。岂此游中趣，独为古人辟。而我二三子，竟与山水隔？试一临清泉，林光声应剽。山禽啭修篁，熏风来紫陌。披襟纵笑吟，不知天地窄。即不效飞筋，夫岂不自适？役役撄世网，所恨无痴癖。但得古人情，何必袭游屐。虽日在世朝，亦注名山籍。此迹固复陈，吾乐自不易。使乐与时去，胡以我犹昔？为我语诸贤，酒国有霸伯。[2]

---

① 唐人《金刚经疏钞》语（或传为宗密所言），[明] 朱棣笺注，李小荣、卢翠琬校笺：《金刚经集注校笺》引，成都：巴蜀书社 2021 年版，第 346 页。
② [明] 祁彪佳：《祁彪佳文稿》，北京：国家图书馆出版社 1991 年影印钞本，第 1519 页。

诗以兰亭为引子，思考一个字："昔"。抚摸陈迹，不是留恋曾经的过去。一切曾经有过的过往，用他的话说，就像随意堆砌的石子，只是自然而然而已。他所说的"昔"，超越时间概念，是人同此心、心同此理的一点真精神，是历史中凝定的生命真性。这样的精神浮荡在天地中，超越生生灭灭。人一无遮蔽地优游，就是对"昔"的彰显。

兰亭修禊，少长云集，那是多么灿烂的过去，多么值得回忆的时刻，即使如此，祁彪佳诗要说的，不是犹如"昔"——不在乎自古以来那些"套格"，那些名人的做派，那些风云故实，只在于我来此间，在当下自适的体验，在领略"此子宜置于丘壑间"的真精神。我在当下纯粹的体验中，让"昔"的精神莹然呈现。不是"如昔"，而是"在今"。"披襟纵笑吟，不知天地窄"，纵肆逍遥中，没有了昔日、今日、未来的分别。

时间转瞬即逝，即使如路边的顽石也会朽去，最终了无踪迹，兰亭燕集也永远消逝在历史云烟中，所谓"此迹固复陈，吾乐自不易"，唯有真实的生命体验是永恒的。他在《游古兰亭效修禊体》四言诗中说："俯仰斯世，悲乐以驰。冥心万化，形与神怡。欣此曲濑，锄兰采芝。草木修翳，乐言跂之。非若古人，直以寄悲。"[1]说的也是这个意思。冥心万化中，没有时间分际，悲乐之怀便随风飘去。

金农有"昔耶居士"之号（暗喻苔痕），正是这样的视角。故宫博物院藏金农《昔年曾见图》，是一套册页中的一幅。左侧画一女子，高髻丽衣，手中抱着襁褓中的孩子，坐在大树下，目对远山。图上题有四大字"昔年曾见"，小字款云："金老丁晚年自号也。"钤"金老丁"朱文印。昔年曾见，今已不见，一切美好的东西都如山前的云烟缥缈，无影无踪，图中充满了"未知亭中窥人明月比旧如何"[2]的叹息。昔已不再，旧已非新，如何将息此刻，如何度过此生？抬头望明月，明月依旧；远处松鸣谷应，还是那样的悦耳动听。月如许，声依然，人何必落入古往今来的回旋，何必落入生成变坏的悲欢。画中的意思正要说明，昔年

---

① ［明］祁彪佳：《远山堂诗集》（不分卷），国家图书馆藏清初祁氏东书堂钞本。
② ［清］金农：《冬心先生集》，第213页。

曾见，今尚存之，不是记忆里的复原，而是人之为人的万古不变的旋律。

金农这个"昔耶居士"，不在往昔的意念，而在他性灵中的坚守，那是不变的真性。其《履砚铭》有云："莫笑老而无齿，曾行万里之路。蹇兮蹇兮，何伤乎迟暮？"[1] 没有美人迟暮的忧伤，只有性灵深处的淡然。陶渊明《读山海经十三首》其十中有"徒设在昔心，良晨讵可待"的诗句，他反对存有"在昔心"，人情思往昔，世局恼阑残，往昔之心，总伴随不忍失去、不肯离去的欲望回环。金农等艺术家强调注意当下直接的生命感受，而不是抱着"昔"——过去的、先行具有的法式来看世界，丧失了人的生机。

"昔耶居士"之号突出"昔"与"今"的相对。人必然生活在"今"的世界中，人的种种痛苦和局限，也是由"今"的牵系所造成的。"今"给你束缚，刺激你的欲望，使你有种种不平，生种种无奈。金农的艺术，从根本上看，就是从"今"中逃遁的艺术。正因此，他的重视当下直接生命体验的"在今"，又可以说是"不在今"。他有题画梅诗道："花枝如雪客郎当，岂是歌场共酒场。一事与人全不合，新年仍着旧衣裳。"新年仍着旧衣裳，他的思虑只在"旧"中——在那非昔非今、非新非旧的真实生命体验中。

## 五、新：到者方知

新，也是攸关时间方向的关节点。李渔说："'人惟求旧，物惟求新。'新也者，天下事物之美称也。"[2] 中国艺术强调生生不已，新新不停。从一维延伸的时间观念看，所谓新，一是意味着与过去不同，是差异性存在；二是意味着对过去的提升，或出现一种新面目，或进入一个新阶段，正因此，新总是与创造联系在一起；三是如李渔所说，正因为新具有创造的特性，所以新即美。

---

① [清]金农：《冬心先生集》，第178页。
② [清]李渔：《闲情偶寄》卷一，杜书瀛译注，北京：中华书局2014年版，第50页。"人惟求旧，器非求旧，惟新"为《尚书·盘庚》中语。

　　然而，在传统艺术观念中，却有一种超越时间观念的"新"。它不是对变化过程的标示，也不是别故致新的创造，而是生命体验中的"一时豁然敞亮"，是生命真性的发现。体验中创造的境界，像是被人的生命"开过光"的，显示出完全不同的新质。抹去时间性，是生命体验新颖创造的根本特征。这种观念在唐宋以来的艺术观念中占据重要位置。

　　生命体验常观常新的特征，其实在老庄思想中即露出端倪。如《老子》第十五章说："保此道者不欲盈，夫唯不盈，故能蔽而新成。"① 蔽者旧也，在旧中出新，超越旧和新的知识判分，乃是新的根本。《庄子》认为悟道的过程是发现新颖生命的过程。《知北游》中所讲的一个故事耐人寻味："啮缺问道乎被衣，被衣曰：'若正汝形，一汝视，天和将至；摄汝知，一汝度，神将来舍。德将为汝美，道将为汝居。汝瞳焉如新生之犊而无求其故。'言未卒，啮缺睡寐，被衣大悦，行歌而去之，曰：'形若槁骸，心若死灰，真其实知，不以故自持。媒媒晦晦，无心而不可与谋。彼何人哉！'"进入无为不言的境界，一片天和，"不以故自持"，眼睛就像"新生之犊而无求其故"，道的体验是一种发现和创造，敞开被知识遮蔽的世界，生命若朝阳初启，沐浴在一片光亮中。

　　这种体验的"新"，类似禅宗所说的"一见便不再见"。传达摩圆寂前，传法给弟子，众弟子各显神通，道副说："不立文字。"达摩说："汝得吾皮。"尼总持说："一见便不再见。"达摩说："汝得吾肉。"道育说："四大本空。"达摩说："汝得吾骨。"这时慧可上前行了个礼，靠墙立，不言语，达摩说："汝得吾髓。"② 于是传法给慧可。总持尼姑所言虽然没有道出禅法精髓，但她提出的"一见便不再见"，却是禅门重要思想。

　　生命体验，是一种真性的澄明，必然是新颖的，不可重复，"一见便不再见"，或如茶道中所说的"一期一会"。这样的"新"，不是与"故"相对的别异

---

① "蔽而新成"，王弼本作"蔽不新成"，陈鼓应云："'而'王弼本原作'不'，'而''不'篆文形近，误衍。若作'不'讲，则相反而失义。今据易顺鼎之说改正。"（陈鼓应：《老子注译及评介》，北京：中华书局 1984 年版，第 118 页）从陈说。
② ［宋］普济：《五灯会元》卷一，第 44 页。

存在，它是对时间性的超越。这样的"新"，有一个根本特点，如石涛说："古木苍苍，水云淡淡。到者方知，非墨非幻。"① 它必须是当下直接的体验——"到者方知"。

《二十四诗品·纤秾》云："采采流水，蓬蓬远春。窈窕深谷，时见美人。碧桃满树，风日水滨。柳阴路曲，流莺比邻。乘之愈往，识之愈真。如将不尽，与古为新。"

境界瞬间生成，也就意味常观常新。"如将不尽，与古（故）为新"，这是境界之新，月还是以前的月，山还是以前的山，人人眼中所见，是熟悉的"旧"风景，此刻突然陌生化，焕发为一个新的生命宇宙，我突然切入世界，产生从未有过的体验。与故为新，也就是无故无新，是"真"性的发明。

北宋董逌《书李成画后》评李成（字咸熙）画说："咸熙盖稷下诸生，其于山林泉石，岩栖而谷隐，层峦叠嶂。嶔崟崒嵂，盖其生而好也。积好在心，久则化之，凝念不释，殆与物忘，则磊落奇特，蟠于胸中，不得遁而藏也。它日忽见群山横于前者，累累相负而出矣，岚光霁烟与一一而下上，漫然放乎外而不可收也。"②

体验中的"忽见"，如"独契灵异"，与平常所见，有"仙凡"之别，就是突然发现了一种生命的"新质"。所强调的就是真实生命体验不可重复的特点，每一次体验都是发现，都是新颖的。如清笪重光《画筌》所说："真境现时，岂关多笔？眼光收处，不在全图。合景色于草昧之中，味之无尽；擅风光于掩映之际，览而愈新。"③ 它是"览而愈新"的，关键在"览"（体验）。

如程正揆《题画》诗所云：

　　山古万籁空，流泉自浩浩。一听一回新，可与知者道。

　　红叶秋先老，清泉雨后香。一天新霁色，几个看山忙。

---

① ［清］石涛：《大涤子题画诗跋》，南京图书馆藏汪绎辰精钞本。

② ［宋］董逌：《广川画跋》卷六，何立民点校，杭州：浙江人民美术出版社 2016 年版，第 94 页。

③ ［清］笪重光：《画筌》，关和璋译解，薛永平校订，北京：人民美术出版社 2018 年版，第 15 页。

　　　　山静似太古，日常如小年。可与闲人道，勿与达者传。[①]

读这样的诗，似乎都能嗅到山花的清香。徜徉于山川的流光逸影中，以真实的心灵去谛听，"一听一回新"，真正的艺术家，就是新颖生命的发现者。眼前虽然是"旧风景"，但是被我的生命"开过光"，所以沐浴在一片奕奕清光中。青溪又说："风花仍是旧山川，人看从新着眼前。春色自然归翰墨，尚留一半与云烟。"[②] 他将王羲之《兰亭诗二首》其二所云"群籁虽参差，适我无非新"[③] 的思想，融入自己的生命创造中。

　　如中国园林追求借景，眼光流动，从窗户看出去，一切风月借过来，非园中之物，乃园中之物，因为我的存在、我的观照，一个新的世界出现了。"借景"的"借"，是用心灵去融汇世界。园林创造是步移景改，这就意味着常观常新。如我们看苏州拙政园，时间流动中，它有不同，风雨雪雾中，它有不同，那是它的丰富性。而我来了，虽"旧"如"新"，观之于目，呈之于心，都是属于我当下此在的觉悟，所以她"与古（故）为新"。

　　祁承㸁在《行园略》的结尾，就描绘了这样的体验：

　　　　夫余之园，非能言园也，姑以傍家为子弟修业地耳。其不能有佳，固然也。且强半皆书生时所构，多聊且竟工，其不能无拙，又固然也。要以园之拙者，固不可令一目而知，即园之佳者，亦不可使一览而识。惟一境穷，而一境始见，则所谓一尺之棰，日取其半，万世而不竭者，是余之园也。[④]

《庄子·天下》引惠子的话说："一尺之捶，日取其半，万世不竭。"祁承㸁这里当然不是像惠子那样，从量上来说无穷小的问题，他说的是园林中小中见大的智

---

①　[清]程正揆：《青溪遗稿》卷十二，清康熙天恩阁刻本。
②　[清]程正揆：《青溪遗稿》卷十四，清康熙天恩阁刻本。
③　逯钦立辑校：《先秦汉魏晋南北朝诗》晋诗卷十三，北京：中华书局1983年版，第895页。
④　[明]祁承㸁：《澹生堂集》第三册，第13—14页。

慧，说一种充满圆融的生命境界，钩沉园林常观常新之理。他论园，就在说这"万世不竭"的道理。

祁承㸁的密园，就造园之工拙来说，并不精细，但其中融入了他的"拙"情——真实的生命体验。从体量上看，密园如"一尺之棰"，形容其局促狭窄。但就是这小而拙的园，是他"修业"之地——生命颐养的地方。因为贴近生命，密园凝结了他的生命感觉，是他创造的生命之"境"，园有尽而"境"无穷（"惟一境穷，而一境始见"）。因其"拙"，没有忸怩作态的形式，贴近生命而创造，所以能传递人类普遍性生命体验，故他才有"万世不竭"、常观常新的信心。

在祁承㸁看来，园林之观的关键，是心灵的体验，真正的园林创造，是创造一个引发人介入生命体验境界的媒介。园林的外在空间只是提供了一个引子，人观之，与之暂成一生命境界。他造园，就是造一个供人生命境界生成的外在引子。

正如祁彪佳《秋日云门道中》诗所云："一年此中行，一番一新意。景物所会心，秋光独幽契。"[①] 诗意地反映出传统艺术"与古为新"智慧的真正命意所在。（图 7-6）

## 结　语

明末祁彪佳的寓园北侧，沿着归云寄的短窗侧入，有一回廊，叫宛转环。他说这名字得自小女儿一个玉质手环的启发。玉环上有丹崖白水，女儿常常握着它进入梦乡，一天竟然真梦见丹崖白水的胜境。

祁彪佳有一首诗，咏这宛转的回廊：

> 亭台如幻住，一枕足舍灵。缩地移沧海，行歌入画屏。山川原别有，花

---

① ［明］祁彪佳：《远山堂诗始》，浙江省图书馆藏明末钞本。

图 7-6　扬州瘦西湖一角

鸟亦新经。是处周环大，何须问独醒。①

诗短而意长，说了几层意思：流连园林，乃至人在世上足迹所至山川大地，都是幻住，一时一物都非实有，所以要不住于时物，这是第一层意思。徜徉园林，泛观世界，不是为了耳目之观，而是为了以心去体会这个世界，来此回廊，旷观园景，在心中造出了一个别样世界，所谓"山川原别有"，这是第二层意思。诗中说，他的宛转环，表面是一个游览的连接线，实际上寄寓的是人与世界婉转盘桓的清思。"是处周环大"，如老子说，"大曰逝，逝曰远，远曰返"（《老子》第二十五章），与物往复，周流六虚，不是站在世界对岸看世界、赏风景，而是加入世界的回环往复中，这是第三层意思。当人加入世界婉转回旋的节奏里，就会

---

① ［明］祁彪佳：《祁彪佳文稿》，第 1554 页。

有"花鸟亦新经"的感觉，如王羲之所说，"群籁虽参差，适我无非新"，这是第四层意思。

即幻即真，无住时物，往复盘桓，常观常新，别造一世界，等等，这首诗的内容，几乎概括了本章所谈的基本思想。它反映出中国艺术有关时间的一个基本观念：时间的方向盘，不是由外在的知识控制，而应由人的一点灵心来把握。

# 第八章　桃花源时间

中国古代关于时间秩序的讨论中，有一种可称为"桃花源时间"的独特观念。

本书引言谈到陶渊明《桃花源诗》的"草荣识节和，木衰知风厉。虽无纪历志，四时自成岁"诗句，"纪历志"[①] 就是一般人的时间观，具有知识特性，浸润在历史的演进过程中。

与"纪历志"这种"山外人"时间观不同的是，还有另外一种时间观，所谓"四时自成岁"，即"桃花源时间"。山中无甲子，桃花源中人"不知有汉，无论魏晋"，他们虽然没有"山外人"的时间和历史观念，草木自枯荣，人们根据生命的节奏，来"知""识"生生的变化（如"草荣识节和，木衰知风厉"），这"知""识"，不是知识的分别，而是随运任化、与世界融为一体的态度。[②]

---

① 纪历志，关于时间的记载（志，记载）。《黄帝内经·素问》云："上应天光、星辰、历纪。"（陶渊明"虽无纪历志"中的"纪历"即"历纪"）"历"和"纪"本来有不同指谓。纪，指根据二十八宿三百六十五度的分别来纪岁。历，指根据日月星辰变化，来推算岁时节气的历法。

② 朱利安（又译"于连"）读王夫之《周易注》，对"群龙无首"一语的解读强调"圣人无意"的观点，颇有启发性："圣人在什么也不提出的同时，在防备'首'（开始）的同时，是与'天'齐的。因为天'无大不届，无小不察'，'周流六虚，肇造万有'，而'天'之所以为'天'，正是由于它'未尝以一时一物为首而余为从'（《周易内传》，第58页）。更准确地说，天包揽了正在进行中的所有的过程，天'尽出其用以行四时、生百物'，构成了自然的无尽的资源，所以，天之所以有'德'，就是因为'天无自体'（所以才能够'无体不用，无用非其体'）。正因为如此，天才保证了事物的不断发展，让一切事物共同生存。评注者告诉我们说：'以朔旦、冬至为首者，人所据以起算也'，或者'以春为首者，就草木之始见端而言也'（那只不过是事物演变的个别现象而已）。换句话说，我们的一切开始都是专断或个别的。'天'作为万物的资源，'生杀互用而无端'，所以，'人不可据一端以为之首'，不能因为什么东西引人注目，便以其为首。"（〔法〕弗朗索瓦·于连：《圣人无意——或哲学的他者》，闫素伟译，北京：商务印书馆2004年版，第11—12页）朱利安所理解的"无首"之意，即陶渊明所说的"虽无纪历志，四时自成岁"。

桃花源时间既非主观的"知识时间"，又非客观的"自然时间"，而是一种"生命时间"，它是一种"天怀"。它所关注的核心，是建立立足于当下此在的生命存在方式；不活在知识、历史的计量中，而活在人真实的生命体验里。

这种生命体验时间观，深刻影响到中国人的艺术思维和形式创造。本章集中讨论这一问题。

## 一、由张岱"桃源历"谈起

诗人张岱（1597—约1684）也是一位历史学家，他一生最重要的事情，是数百万字的《石匮书》的书写，在他看来是如司马迁《史记》一样的建构。他对时间、历史有深入思考。其《桃源历序》云：

> 天下何在无历？自古无历者，惟桃花源一村。人以无历，故无汉无魏晋；以无历，故见生树生，见死获死，有寒暑而无冬夏，有稼穑而无春秋；以无历，故无岁时伏腊之扰，无王税催科之苦。鸡犬桑麻，桃花流水，其乐何似？桃源以外之人，惟多此一历，其事千万，其苦千万，其感慨悲泣千万，乃欲以此历历我桃源，则桃源之人亦不幸甚矣。
>
> 虽然，余之作历也，则异于是。余读《四民月令》有曰："河射角，堪夜作；犁星没，水生骨。"又曰："蜻蛉鸣，衣裘成；蟋蟀鸣，懒妇惊。"无事玑璇，推开灰葭，仍以星出虫吟，推人耕织。不存年号，无魏晋也；不立甲子，无壶官也。春蚕秋熟，岁序依然，木落草荣，时令不失。桃源人见之曰："是历也，非以历历桃源，仍以'桃源历'历历也。无历而有历，历亦何害桃源哉？"作《桃源历》。①

---

① ［明］张岱：《张岱诗文集》文集卷一，第200页。

张岱承陶渊明之说，推一种历法，名之为"桃源历"。所谓"桃源历"，超越知识、任运自然之谓也。在他看来，月落日出，冬去春来，生命有自己的节律，存在自身的逻辑。"春蚕秋熟，岁序依然，木落草荣，时令不失"，张岱也要通过时间、历史的思考，尝试建立一种时间之外的生命存在方式。

"桃源历"，戏说也。并非有这种历法的存在，它"非以历历桃源"，不以"历"——一切习惯、权威、知识、历史的规范，去"历"（压迫）桃源，窒息人的真性，改写人的真实存在逻辑。他所推崇的是："以'桃源历'历历也"。桃源历，一种不知有汉、无论魏晋的生命"读本"。"历历"也，前一个"历"，是规定秩序；后一个"历"，是生命存在方式。以"桃源历"来"历历"，就是以生命的本然逻辑，去建立一种合乎人生命真性的存在方式。所谓桃花记春不记岁，此"历"，记录的是人生命的节奏，而不是展示外力挤压人存在空间的刻度，更不是丈量生命资源短缺的标记。

美国历史学家史景迁谈到张岱这种观念时说："张岱曾为文评论陶渊明的《桃花源记》，他认为如此的空间叙述实在少见，它超脱所有时间的形式类型。世上别的地方都依循着历法、周期、朝代、冬夏季与节庆而行，独桃花源的人'有寒暑而无冬夏，有稼穑而无春秋'，'以无历故无岁时伏腊之忧，无王税催科之苦'。张岱的意思不是桃花源的人也要照外在的历法才行，反而是认为如果外在世界能像桃花源那样不知日月，根据生死的自然律动过活，一切将会更美好。"① 他将张岱的"桃园历"理解为"自然时间"，或者是"客观时间"了。

其实，张岱论述的核心虽然在时间，但他的重点不在提倡一种无时间的生活方式，更不认为时间、历史对于人的真实生活是多余的，渴望过一种茫然的、无知识无人文的生活，如果真是这样，张岱又为什么穷其一生去完成《石匮书》这样的历史书写？如同老子、庄子，他们是在思考"文明"的代价；思考知识的积累对人生命存在的压迫，历史、权威等对人性灵的挤压；思考人这个存在物的生

① 〔美〕史景迁：《前朝梦忆——张岱的浮华与苍凉》，温洽溢译，桂林：广西师范大学出版社2010年版，第194页。

命价值，因为时间的节奏，总是在唤起人生命短暂的痛楚。张岱的"惟多此一历，其事千万，其苦千万，其感慨悲泣千万"，就透露出他的"桃源历"，是在超越时间、历史中，追求人的存在价值，与废除人类时间和历法、"根据生死的自然律动过活"等观念没有关系。

中国早期文明的发展，其实是伴着对时间、历法、历史等的认识而展开的。如前所述，我国殷商时并无四时之分，卜辞中只有春秋，而无冬夏，大约到了春秋时才有四时之说，陆续又有十二月、二十四节气、七十二候等，时间划分越来越细，以适应社会发展的需要。

从陶渊明到张岱等要建立的"桃花源时间"，所反映的不是人们生活依赖的时间观念本身有什么问题，而是经典、权威等利用时间、历史等来挤压人的生存空间方面出了问题，还有个体生命执着于时间、消耗人本来就不多的生命资源方面出了问题。

明代灭亡，清兵打进浙江，原本过着锦衣玉食生活的张岱遁迹荒山，生计艰难，他有一首和朋友的《和有会而作》，诗有序云："炉峰山趾，筑室数楹，汲寒溪水，爨九里松，童子作食，澹然自饱。闲摊书卷，倦枕石头，静阒之极，觉松涛溪濑聒耳可憎。夕掩荆门，古磬孤藤，佛灯一盏，万念俱堕，不知身之在何境也。近在尘途，梦寐寻往，和柴桑韵，追记之。"他在乱中艰难地续写《石匮书》，心中却揣着超越时间、历史的桃源梦，桃源的精神使他在生命困境中，有了支撑的力量。

桃源梦，是归复真性、顺应自然的存在之梦。他在这首诗中写道：

> 山中无俗事，粗粝可充饥。涧下青荼嫩，坡前笋蕨肥。不藉松为饭，无劳薜作衣。兰亭去感慨，彭泽无伤悲。不求今日是，不知昔日非。孤藤悬夜壑，四大空如遗。一念既不住，万念复何归。自到移情处，成连安足师。[①]

---

① 　[明]张岱：《张岱诗文集》诗集补遗，第161—162页。

危难，给他一双明亮的眼，从时间流淌中，从历史感怀中，移出情来，徜徉于"恒物之大情"（《庄子·大宗师》）中，在极艰危的处境里，他的心中拥有如陶渊明一样的桃花源。其实陶渊明作《桃花源记》时，绝非沐浴于生命的香风花雨，也是在易代之际的血雨腥风中，在文行出处的彷徨踟蹰里。时世的动荡，唤醒了他们的生命知觉，他们在荡出尘表外，思考生命的价值。在张岱看来，"彭泽无伤悲"，他们都是将悲悯的人生感怀化入云烟溪水中，不向命运低首，而在任运自然的生命智慧中昂起倔强的头。

张岱有《剡溪赵孝义隐君七十大寿二首》其二诗云："如何阛阓里，尚有一完人。全璧思还赵，留髡克避秦。云中鸡犬出，世外汉唐新。莫引渔郎至，桃源来问津。"① 诗是为人祝寿而写，表达的却是他自己"完人"的理想。此"完人"不是没有缺陷的道德人格，而在葆全本真的理想。被"历史"吞噬的残破的个体存在，要寻找本初的落实。"完人"的理想，寄托在他的"桃源历"中。桃源历的梦幻，满蕴着人归复本真的渴望。

随着"文明"的发展，花招越来越多，总是新桃换旧符，成王败寇，新朝忙着书写"胜国"的历史②，追逐的"渔郎"频繁地来桃源问津。在裹挟着"历史正当性"的威压中，圆璧破碎，发式趋新。此类"新"的书写，记下的是粗莽和贪婪。张岱的"桃源历"，要追求"世外汉唐新"——他心中的"全璧"，他梦里依稀记得的原初发式。这是一种新颖的关乎人生命存在的书写。此桃源历，以无人间流行的"历史观"为特征，记载的是天地的清风明月，记载的是人心的低回沉吟。

《陶庵梦忆》乃张岱国破家亡后，生活困顿，无所依止，抚想当年繁华靡丽，转成一梦，记其早年奢靡生活，其中置入生命存在的思考。书的最后一篇为《嫏

---

① ［明］张岱：《张岱诗文集》诗集卷四，第 142 页。

② 如葛剑雄先生所言："一部'二十四史'以及其他官修历史，都是为了弘扬当时的主流价值观念。很多事实的记录都是有目的，有选择的。"（葛剑雄：《不变与万变——葛剑雄说国史》，长沙：岳麓书社 2021 年版，第 275—276 页）

嬛福地》），深有思致在焉。① 造一个园子，可坐、可风、可月，是其主旨，是其生命自由的说辞，与山林共在，与天地共在，也就是陶渊明所说的"纵浪大化中"（《神释》）。在一丘一壑中，安顿生命。生为大化上的存在，没为大地中的尘埃，生植死处，生死一如。陶庵蜕焉，生圹供陶庵与佛，佛与我并在，佛就在我心中。园林不是将自己封闭起来，而是开天地眼目，同山河烂漫，山林丘壑与可秫可粳、可果可木的农家生活融为一体。这就是他的福地。

这福地存在于"太古"时代，超越时间，超越历史，一如桃花源中人。读的书，"多蝌蚪、鸟迹、霹雳篆文"，这是人的性灵福地，梦幻空花后的"实相"世界。张岱《和酬丁柴桑二首》其一云："取道万松，前溪爱止。念昔笙歌，声闻九里。近惟空山，静若太始。"② 他顺着陶渊明的路，要在超越时间、历史的节奏中，静听人真性的天音。

唐宋以来的中国艺术更强调内觉，重视生命存在的价值，在一定程度上，为艺如造一个意念中的桃花源，在书写胸中的"桃源历"。清恽南田有"以墨林为桃花源"的说法，颇有意味。他说：

　　　自古以笔墨称者，类有所寄寓，而以豪素骋发其激宕郁积不平之气。故胜国诸贤，往往以墨林为桃花源，沉湎其中，乃不知世界，安问治乱？盖所谓有托而逃焉者也。今之号为画者亦夥矣，营营焉，攘攘焉，屑屑焉，如蚩

---

① 此文有云："陶庵梦有宿因，常梦至一石厂，峒窅岩窦，前有急湍回溪，水落如雪，松石奇古，杂以名花。梦坐其中，童子进茗果，积书满架，开卷视之，多蝌蚪、鸟迹、霹雳篆文，梦中读之，似能通其棘涩。闲居无事，夜辄梦之。醒后仡思，欲得一胜地仿佛为之。郊外有一小山，石骨棱砺，上多筠篁，偃伏园内。余欲造厂，堂东西向，前后轩之，后碨一石坪，植黄山松数棵，奇石峡之。堂前树娑罗二，资其清樾。左附虚室，坐对山麓，磁磴齿齿，划裂如试剑，扁曰'一邱'。右蹓厂阔三间，前临大沼，秋水明瑟，深柳读书，扁曰'一壑'。缘山以北，精舍小房，绌磴蜿蜒，有古木、有层崖、有小洞、有幽篁，节节有致。山尽有佳穴，造生圹，俟陶庵蜕焉，碑曰'有明陶庵张长公之圹'。圹左有空地亩许，架一草庵，供佛，供陶庵像，迎僧住之奉香火。大沼阔十亩许，沼外小河三四折，可纳舟入沼。河两崖皆高阜，可植果木，以橘、以梅、以梨、以枣，枸菊围之。山顶可亭。山之西鄙，有腴田二十亩，可秫、可粳。门临大河，小楼翼之，可看炉峰、敬亭诸山。楼下门之，扁曰'嬛嬛福地'。缘河北走，有石桥极古朴，上有灌木，可坐、可风、可月。"（［明］张岱：《陶庵梦忆　西湖梦寻》卷八，马兴荣点校，北京：中华书局2007年版，第103—104页）

② ［明］张岱：《张岱诗文集》诗集卷五，第154页。

珉贸丝，视以前古法物，目眩五色，舌挢而不能下矣，矧可与知古人深心所在也耶？①

他论画尚元法，"元四家"法在他看来，就是"以墨林为桃花源"法，他们的孤迥世界，其实是一个超越时间的理想天国，在地老天荒中，安置生命的真性。挣脱"法"的束缚，表达一己的生命感觉，是元画留下的精神瑰宝——也是后代艺术家所依持的无上准则。

南田有山水八开册页，其中第八开以米家法作一片浑蒙山水②。题云："白云度岭而不散，山势接天而未止，别有日月，问是何世？"这片荒寒的山林，总非人间所有，南田的立意当然不在冬天的枯朽，"别有日月，问是何世"，如同"问今是何世，乃不知有汉，无论魏晋"的桃花源，他要在天荒地老中，开辟桃花源，在非时间的刻度里，说心中的朴素。

程正揆说："野寺松风意悄然，无人丘壑自周旋。隔溪应有渔樵者，为问秦时是汉年？"③在元明以来的山水画中，多有这样的"周旋"。忘却时间，淡去历史，只有人与世界在悄然间的缱绻。程邃诗云："杯酒即时醉，忧心醉若何。手栽丛桂树，池榭古庭柯。自信太和史，因时击壤歌。嗣才诸鸑鷟，的的得天多。"④他所说的"太和史"，如张岱的"桃园历"一样，都是"天怀"的记录，超越时间，直入生命本怀。

以墨林为桃花源，中唐五代以来中国艺术家使用的"时间范本"，多是这"桃源历"，其根本旨意在脱略时间束缚，发掘真实的生命灵源。"桃源历"有它独特的刻度，是为理想、活泼、朴素、自性澄明立法。以下围绕这四个方面谈我的一些理解。

---

① [清]恽寿平：《恽寿平全集》中册，第472页。台北故宫博物院藏周亮工《集名家山水册》中一开有恽寿平题跋，文字类似。图见《故宫书画图录》（台北故宫博物院2010年编辑印行）。
② 蔡星仪主编：《恽寿平全集》第二册，第157页。
③ [清]程正揆：《青溪遗稿》卷十四，清康熙天咫阁刻本。
④ [清]程邃：《夜集天石先生园林之三》，黄宾虹：《黄宾虹文集·书画编（下）》，第336页。鸑鷟（yuè zhuó），传说中的凤鸟。

## 二、幻中天国

"桃源历"是虚幻之历,于"幻"上说"实"的故事。

王维《桃源行》诗云:"居人共住武陵源,还从物外起田园。"桃花源乃"物"外所起,《桃花源记》写一个幻境,通过灵想独辟的世界,表现人的生命理想。

恽南田在谈到如何画桃源图时说:

> 桃源,仙灵之窟宅也,飘缈变幻而不可知。图桃源者,必精思入神,独契灵异,凿鸿蒙,破荒忽,游于无何有之乡,然后溪洞桃花,通于象外……[1]

桃花源不是陶渊明曾经游历过的地方,人间并无此所,而是"精思入神,独契灵异",乃灵想之独辟。如果将桃源图画成游历所见场景,就会大悖《桃花源记》的本旨。

史景迁说:"自从 5 世纪陶渊明写下著名的《桃花源记》以来,这种无意间发现不为人知的隐僻天地,从此盘踞在中国人的感性世界。"[2]他将陶渊明的桃花源和张岱的琅嬛福地都当作奇异旅行中偶然发现的仙人居所,显然是误解。

其实,历史上就有不少艺术家从"奇异"游历角度来理解桃花源。两宋以来,画桃源图成为风尚。很多画家画过桃源图以及与桃花源相关的作品。其中可以分为两类,一种是灵异性质的,如赵伯骕、仇英、文徵明等的桃源图,是纪实性的,主要是《桃花源记》故事的还原。一般分成三段,起首一段是渔人弃舟,进入洞中;中段则画桃花源中的怡然生活,渔人在此感受的温情;第三段是渔人告别桃花源,处处刻之,以便稍后来寻找。这种刻舟求剑式的刻画,无论画得多细腻,与《桃花源记》所要表达的内涵都是不相切合的,只是一次渔人奇异旅行纪

---

[1] [清]恽寿平:《恽寿平全集》中册,第 355 页。
[2] 〔美〕史景迁:《前朝梦忆——张岱的浮华与苍凉》,第 193 页。

图 8-1　[明]仇英　桃源图卷　纸本设色　33cm×472cm　天津博物馆

图 8-2　[明]文徵明　桃源问津图卷　纸本设色　32cm×713cm　辽宁省博物馆

游图。(图 8-1、8-2)

　　还有一种是非"时史"性质的。艺术史上有不少颖悟者把握到这种特征。如王蒙《桃源春晓图》(图 8-3),不画游桃花源故事,而画一种幻化的境界。上自题诗云:"空山无人瑶草长,桃花满(缺一字)流水香。渔郎短棹花间发,两岸飞飞散香雪。花飞烟暝正愁人,一溪绿水流明月。明月团团如有意,春夜沉沉花下宿。月明风细衾枕寒,天风吹佩玉珊珊。白云洞口千峰碧,流水桃花非世间。"[1]历史上流传的王蒙《花溪渔隐图》名作,也是对桃源精神出神入化的表现。王蒙在该图上题诗云:"御儿西畔雪溪头,两岸桃花绿水流。东老共酤千日酒,西施同泛五湖舟。少年豪侠知谁在,白发烟波得自由。万古荣华如一梦,笑将青眼对沙鸥。"[2]他画的是自己的感觉。

　　南田的体会,与王蒙的意思相合。他说桃花源是"无何有之乡",这《庄子·逍遥游》中描绘的神秘地方,是一种非时空存在。《逍遥游》记载惠子讽刺

---

①　王蒙此图今藏台北故宫博物院,《石渠宝笈》卷三十九著录。

②　此图流传有绪,《珊瑚网》卷三十五著录,赵子昂曾有同名图,作为外甥的王蒙或受其舅的影响。但王蒙自用其一家法。

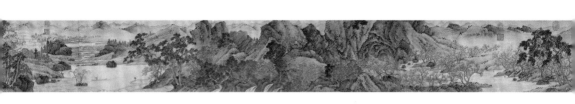

庄子的话大而无当，不中规矩，无所为用。庄子说："今子有大树，患其无用，何不树之于无何有之乡，广莫之野，彷徨乎无为其侧，逍遥乎寝卧其下？不夭斤斧，物无害者。无所可用，安所困苦哉！"①无何有之乡，是人生命寄托之所，说"乡"，就意味着它是生命故园；"无何有"，意味着它不是实际存在，恍惚幽眇，人无法通过知识获知。

"游于无何有之乡，然后溪洞桃花，通于象外"，南田强调，这个灵想独辟的世界，是人的理想世界，在晦暗生存空间中打发人生的人，需要这片光明。渊明特别写道："山有小口，仿佛若有光。"这片桃花林，如同《维摩诘经》中描绘的众香界，是艺术家心目中的无量光明境界。

《桃花源记》用轻松的笔触，描绘"忽逢桃花林"的欣喜。陶渊明将桃花源当作理想的象征，是有民族文化基因的。在民间，桃花是美好的象征，春水叫桃花汛，美酒叫桃花春，情缘好叫桃花运。桃花代表绚烂、美丽和希望。

《诗经·周南·桃夭》是歌颂青春的篇章："桃之夭夭，灼灼其华。之子于归，宜其室家……"新嫁娘像桃花一样灿烂，曼妙的身姿如桃花在春风中夭然而舞。

---

① 《庄子》一书对"无何有之乡"多有言及。如《应帝王》："予方将与造物者为人，厌则又乘夫莽眇之鸟，以出六极之外，而游无何有之乡，以处圹埌之野。"《列御寇》："彼至人者，归精神乎无始，而甘瞑乎无何有之乡。水流乎无形，发泄乎太清。"

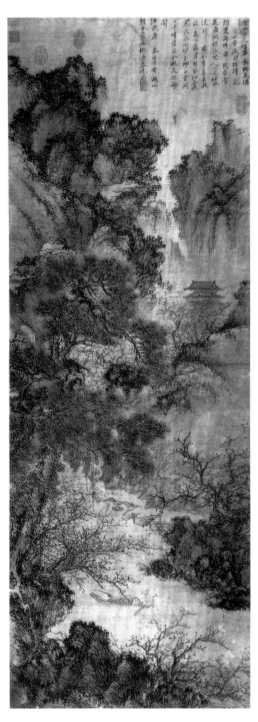

图 8-3
[元] 王蒙
桃源春晓图
纸本设色
157.3cm × 58.7cm
台北故宫博物院

美好的祝愿洋溢其中：美貌的女子带来希望和欢乐，也带来生命的绵延。桃花灼灼，是生存于这片大地上平凡生灵的朴实希望。

然而桃花转瞬即逝，她是绚烂和惨烈的融合体。神话传说中的夸父，力量无边，与日逐走，北饮大泽，最后渴而死。"弃其杖"——手上的杖丢到地上，化为"邓林"。邓林者，桃林也。[①]这被鲜血染红的桃花林，给人间带来明媚的春天。道教传说中，神人安期生一日大醉，墨洒于石上，于是石上便有绚烂的桃花。石上的绚烂，是永恒的绚烂，海枯石烂，桃花依然。说桃花，带有命运的沧桑感，具有梦幻空花

① 《山海经·海外北经》曰："夸父与日逐走，入日，渴欲得饮。饮于河渭，河渭不足，北饮大泽，未至，道渴而死。（弃）其杖，化为邓林。"（郭世谦：《山海经考释》卷八，第 480 页）

的意味。

　　陶渊明一生都在追求生命的亮色。桃花源，如一道理想光芒，他一生的努力，都是为了将这生命之光引出。读他"木欣欣以向荣，泉涓涓而始流"的明丽，吟他"户庭无尘杂，虚室有余闲"的自然，你会感到陶渊明的生命境界，被桃花气息所氤氲。陶渊明知道，这样的明丽，只能在幻想中出现，只能在自己的生命体验中驻留，人世间常常充满了追逐和争执，甚至格杀，桃花的好运是短暂的，桃花的影子常映在血色黄昏中。桃花源寄托着人类"卑微的希望"，它总出现在"无何有之乡"，实是因为现实时空的挤压，"不知秦汉，无论魏晋"中，包含着无限的辛酸。

　　但人不能失却寻找桃花源的冲动。李白在为友人祝寿所作《奉饯十七翁二十四翁寻桃花源序》中说，桃花源"别为一天"，是理想天地。他的《山中问答》诗吟道："问余何意栖碧山？笑而不答心自闲。桃花流水杳然去，别有天地非人间。"桃花源是"非人间"的，在另外一个天地出现，诗人胸中要葆有它，点燃生命的火需要这样的柴薪。

　　白居易的"大林寺桃花"诗和序，可视为"后桃花源记"。元和十二年（817）四月初九，一个暮春时分，被贬江州的乐天，与僧俗同游庐山香炉峰上的大林寺。其《游大林寺序》记云：

　　　　自遗爱草堂历东西二林，抵化城，憩峰顶，登香炉峰，宿大林寺。大林穷远，人迹罕到。环寺多清流、苍石、短松、瘦竹，寺中唯板屋木器，其僧皆海东人。山高地深，时节绝晚。于时孟夏月，如正二月天。梨桃始华，涧草犹短。人物风候与平地聚落不同，初到恍然若别造一世界者。因口号绝句云："人间四月芳菲尽，山寺桃花始盛开。长恨春归无觅处，不知转入此中来。"

山下桃花已落，山上桃花始放。乐天当然不是写气候、空间差异所导致的花期变化，而意在"恍然若别造一世界"，这里的桃花永不落。

　　元倪瓒的枯木寒林，或可视为图像版的"桃花源记"。《云林春霁图》（图8-4）

乃传世精品，其画其诗其记是一场关于桃花的吟唱。

清初鉴赏大家吴其贞评云林此画："纸稍朽坏，气色则佳，写石板上有五株树木，画法秀嫩，气韵绝伦，为云林上乘画也。"画作于 1354 年，云林当时正值壮年，但在元末的混乱中，生活经历了激烈震荡。就在作此画的前两年，他弃田宅，携妻子，系舟汾湖之滨，日与烟波钓叟、江海不羁之士相游，清閟阁中的高傲文士一变而为湖上飘零人。这段时期他经历了较大的思想转变。这年早春，一场冷雨后，他在一客店遇到十六年未见之老友、道士王宗晋，与之作一夕长谈，后作此画赠之。桃花，是道教的法物，云林题诗，谈他对桃花的特别理解：

> 开元道士来相访，索写云林春霁图。我别云林已二载，去濯沧浪游五湖。满目波容蘸山黛，撩人柳眼乱花须。避喧政欲寻耕钓，源上桃花无处无。

后跋交代缘由：

> 余与宗晋道兄别十有六年矣，忽邂近吴下，杯酒陈情，不能相舍，老杜所谓"夜阑更秉烛，相对如梦寐"者，讽咏斯语，相与怆然。人生良会不易，而况艰虞契阔若此者乎！以十余载而仅一面，则人生果能几会耶！悲慨亦未有若此言也。明日道兄将归钱唐，余亦鼓枻烟波之外，因写图赋诗，以寓别后恋恋不尽之情云耳。

两年后，王蒙题此画云："五株烟树空陂上，便是云林春霁图。仙老御风归洞府，隐君鼓枻入江湖。几回梦见青双眼，十载相逢白尽须。此日武陵溪上路，桃花流出世间无。"

此画的构图颇似《六君子图》，此时冬天刚过，阳春并未真正到来，云林应这位道士之请，为其画"云林春霁图"。云林、梁溪、清閟阁，那是云林曾经的居所，也是他们十六年前相会的地方，而眼前所见乃是一片萧瑟，他们的"春霁"

图 8-4a　[元]倪瓒　云林春霁图
纸本墨笔　73cm×54.4cm　1354 年
故宫博物院

图 8-4b　[元]倪瓒　《云林春霁图》题跋

只能留在记忆中。云林的画中只有四株萧疏烟树（王蒙说五株烟树，是误录），但云林、王蒙却特别谈到桃花，这春天的使者、道教的神物。

云林说"源上桃花无处无"——源上，桃花源也。"无处"，说的是"非有"，意思是不在桃花，不在荣景，一切外在色相都是幻相。"无处无"的后一个"无"，说的是"非无"，超越对"无"的执着，如他的脉脉寒流、萧疏老木、如睡的远山，一片沉寂气氛，这些"否定式意象"并不是他心中的桃花源。他的桃花源，不在寂寞中，而在寂寞的眺望里，在心灵的回望处，在当下此在真实的体验中，这里才有他"真性"的桃花。王蒙说云林的萧疏烟树乃是"桃花流出世间无"——云林画出了别样的桃花，一种没有桃花的桃花源，那是飘零中的云林对彼岸世界的眺望。

中国艺术家以墨林为桃花源，写自己的理想世界，陈洪绶将其浓缩为两个字：酿桃。老莲《隐居十六观》十六开中有一开为《酿桃》（图8-5），画一老者临溪而坐，老木参差，古藤缠绕，老者坐于虬曲轮囷树根上，注视着膝下一盆，盆中桃花点点。画的是酿酒之事，吟咏的是人的生命——诗人艺术家的烂漫此生，如酿造一缸醇浓的桃花酒。

酿桃之说，古已有之[1]，古人称美酒为桃花春。老莲《溪上》诗云："溪上春水涨，以待桃花浮。桃花尚未发，负此溶溶流。及至花发时，水涸不可留。"[2] 他的《酿桃》，如陶渊明的桃花源、灵云的桃花一悟，都在酿造性灵的桃花源，构造理想的生命世界。他为学作画，其实就在"酿桃"，酿造一美好世界，如醇浓的美酒，希望在酡然沉醉中将息此生。

中国艺术的创造，其实就是在"酿桃"，在如幻的世界里，酿造性灵的太羹。

---

[1] 宋刘辰翁《金缕曲·古岩取后村和韵示予，如韵答之》词云："一笑披衣起。笑昨宵、东风似梦，韩张卢李。白发红云溪上叟，不记儿孙年齿。但回首、秦亡汉驶。苦苦渔郎留不住，约扁舟、后日重来此。吾已老，尚能俟。　少年未解留人意。怅出山、红尘吹断，落花流水。天上玉堂人间改，漫歃乃声千里。更说似、玄都君子。闻道酿桃堪为酒，待酿桃、千石成千醉。春有尽，瓮无底。"（《须溪集》卷十，清《文渊阁四库全书》本）

[2] ［明］陈洪绶：《陈洪绶集》卷四，第78页。

图8-5　[明]陈洪绶　隐居十六观之酿桃　台北故宫博物院

## 三、静中活泼

"桃源历"里缔造了一个"静"的世界,在"静"中体会生命中原有的活泼。

俗语说,岁月静好,岁月在"静"中才好。如何达到静?围绕桃花源,中国艺术给出的答案是:没有"岁月"感,才能"静",才会真"好",才能过好人生的岁月。人在攀缘妄想中为欲望奋力追逐时,只有挣扎,哪里会有静好!桃花源中人过着没有岁月感的好岁月。

说桃花源是一个静的世界,可能有人不会同意。因为桃花源虽静绝尘氛,与外在世界隔绝,但并非安静,甚至可以说是热闹的。《桃花源记》写道:"其中往来种作,男女衣着悉如外人。黄发垂髫,并怡然自乐。见渔人,乃大惊。问所从来,具答之。便要还家,设酒杀鸡作食。村中闻有此人,咸来问讯。"欢声笑语荡漾于山林,这是一个"童孺纵行歌,斑白欢游诣"(《桃花源诗》)的世界,

怎能说安静呢？

　　这就涉及对"静"这一概念的理解。在中国哲学与艺术观念中，大体有三个层次的"静"：一是环境的安静，它与喧嚣相对；二是心灵的平静，不为纷扰所左右，静下心来。

　　在以上两种"静"之外，还有一种"静"，是本然清静的根性，至静至深，超越知识分别，荡却欲望追逐。这种"静"，是归复真性的生命态度和存在智慧。上述两种"静"，都是变化中形成的，而此"静"的根本特点是非生灭。

　　韦应物《咏声》诗云："万物自生听，大（太）空恒寂寥。还从静中起，却向静中消。"①寂，非时间；寥，非空间。寂寥，意思是无时无空，是对时空的超越。"太空恒寂寥"，指挣脱时空束缚，心灵不粘不滞，如太虚片云。在"太空恒寂寥"中，才有"万物自生听"——世界的一切依其真性而活泼呈现。静中而起，静中而消，意思是在静中没有了生灭，由此臻于至静至深之宇宙。

　　如《楞严经》卷一所说："云何汝今以动为身，以动为境，从始洎终，念念生灭，遗失真性，颠倒行事，性心失真，认物为己？轮回是中，自取流转。"雨后初霁，清气浮动，光入隙中，浮动的是"尘"，澄寂的是"空"。尘为客，有生灭，而湛然不动的虚空则无生灭。佛教所说的"寂"，就是静，《维摩诘经》说："法常寂然，灭诸相故。"又说："寂灭是菩提。"断灭烦恼，归复寂静之本然状态，佛教将此称为寂静门。

　　老子将这本然清静的根性，称为"虚静"。《老子》第十六章说："致虚极，守静笃，万物并作，吾以观复。夫物芸芸，各复归其根。归根曰静，是谓复命。"此"虚静"，在"归根"，在"复命"——归复生命的本然状态。《庄子·天道》中说："夫虚静恬淡，寂漠无为者，万物之本也。"虚静，是根性的呈现。

　　中国艺术追求"静"的境界，从总体上说，并非指环境的安静和心情的平静，主要彰显的是这非生灭的智慧，如佛学所言之"无生法忍"。它以超越时空为基本特征，以生命根性的恢复为目的，以活泼的生命呈现为存在样态。万法本静，

---

① ［唐］韦应物撰，孙望校笺：《韦应物诗集系年校笺》卷十，第517页。

而人心自闲。不知有汉、无论魏晋的桃花源中人，是参悟静因的存在者。桃花源中的世界，臻于人的本然清静境界，克服人心灵的撕裂状态，所谓"月色静中见，泉声幽处闻"（皎然《石帆山》），让生命在不受知识、历史等控制的状态中自在展现。

人们在桃花源中，发现了这一本然天真的"静"的世界。唐卢纶《同吉中孚梦桃源》云：

> 春雨夜不散，梦中山亦阴。云中碧潭水，路暗红花林。花水自深浅，无人知古今。
>
> 夜静春梦长，梦逐仙山客。园林满芝术，鸡犬傍篱栅。几处花下人，看余笑头白。[①]

花不知古今，照样浅深自在；人超越历史，得山高水长。在宁静自由的心境中，人感觉的不是时间的长短，而是生命的悠长。卢纶说的就是"桃源历"静的妙处。

北宋末年被称为"小东坡"的诗人唐庚（1070—1120），对渊明"静"的思想深有心会。唐庚，字子西，眉州（今四川眉山）人，哲宗年间进士，曾事徽宗朝，学问淹博，诗风清逸。他论诗有云："唐人有诗云：'山僧不解数甲子，一叶落知天下秋。'及观陶元亮诗云：'虽无纪历志，四时自成岁。'便觉唐人费力。"[②]在他看来，渊明的思考，道破了超越时间、瞬间永恒的要义。

有历与无历，在时间上采取不同的态度，导致两种不同的存在方式。一是人为的，知识的；一是自然的，非知识的。前者是一种压迫的逻辑，后者是生命本然的节奏。

唐子西深领"桃源历"中"静"之要义。其《醉眠》诗云：

---

① ［清］彭定求等编：《全唐诗》卷二百七十七，第3141页。
② ［清］何文焕辑：《历代诗话》下册，第443页。

　　山静似太古，日长如小年。余花犹可醉，好鸟不妨眠。世味门常掩，时光簟已便。梦中频得句，拈笔又忘筌。①

诗为子西谪惠州时所作，其中"山静似太古，日长如小年"一联诗，几乎可以说引发了一种艺术风潮。

　　南宋史学家罗大经（1196—1252后）写道："唐子西诗云：'山静似太古，日长如小年。'余家深山之中，每春夏之交，苍藓盈阶，落花满径，门无剥啄，松影参差，禽声上下。午睡初足，旋汲山泉，拾松枝，煮苦茗啜之。……出步溪边，邂逅园翁溪友，问桑麻，说粳稻，量晴校雨，探节数时，相与剧谈一饷。归而倚杖柴门之下，则夕阳在山，紫绿万状，变幻顷刻，恍可人目。牛背笛声，两两来归，而月印前溪矣。味子西此句，可谓妙绝。然此句妙矣，识其妙者盖少。彼牵黄臂苍，驰猎于声利之场者，但见衮衮马头尘，匆匆驹隙影耳，乌知此句之妙哉！人能真知此妙，则东坡所谓'无事此静坐，一日是两日，若活七十年，便是百四十'，所得不已多乎！"②

　　中国艺术家以各种方式去体验这断灭时间的"静"境。明清以来，为艺者常以"静"去读宋元境界。（图8-6）沈周曾作《山静似太古》长卷，今不存。③他画的是心中的桃源境界。沈周有题画诗说："碧嶂遥隐现，白云自吞吐。空山不逢人，心静自太古。"④"山静似太古，人情亦澹如。逍遥遣世虑，泉石是安居。"⑤他要在静中追求"太古意"，那永恒寂寞又活泼自在的宇宙精神。

　　据张丑《清河书画舫》卷十二著录，文徵明亦有《山静似太古》长卷，前全录罗大经《鹤林玉露》这段话。此卷今不见。文徵明曾说，"我亦世间求静

---

① ［宋］唐庚：《唐先生文集》卷四，宋刻本。
② ［宋］罗大经：《鹤林玉露》卷四，王瑞来点校：北京：中华书局1983年版，第304页。
③ ［明］李日华：《味水轩日记》卷二，第125页。
④ ［明］沈周：《沈启南自题四景山水》，［明］汪砢玉：《珊瑚网》卷三十八，清《文渊阁四库全书》本。
⑤ ［明］沈周：《策杖图》自题，《石渠宝笈》卷三十九。图今藏台北故宫博物院。

图8-6 [明]董其昌 鹤林玉露山居图 绢本设色 32cm×873.4cm 北山堂

者"①，他的画溢出的气息，真是一痕落镜秋宜月、万籁无风夜自涛，满蕴着静中的欣喜。

如其名作《古木寒泉图》，是文徵明不多见的大写意之作，满目松枝，轮囷满纸，百年千年中自然生长的嶙峋古木，古木缝隙间一条瀑布由天而降。画是松与水的交响，笔法苍劲，意度飞旋，多用直线，少柔和而多凌厉，松枝森然作攫人之状，尤其画下部入手处作霜根、巨石与激流冲撞之游戏，万壑惊雷腾起于深山古木中，演示着动静相参、阴阳互动的亘古故事。山作太古色，人是羲皇人，在极动中追求极静，超越动静变化的外在喧嚣，作天际真人之想。

1989 年纽约佳士得中国古画拍卖会上，有一件唐寅《山静日长图册》，十二开。② 图册是唐寅为收藏家华夏（字中甫，一字中父，号东沙）所作，其上明代心学家王阳明手录罗大经这段文字的全文。唐画王字，允为藏界瑰宝。华夏跋叙其缘由："中秋凉霁，偶邀唐子畏先生过剑光阁玩月，诗酒盘桓将浃旬，案上适有《玉露》'山静日长'一则，固请子畏约略其景，为十二幅，寄兴点染，三阅月始毕。而王伯安先生来访山庄，一见叹赏。乃复怂恿伯安为书其文，竟蒙慨许，即归舟中书寄。作竟日喜，急装潢成帙，时出把玩。夫子畏得辋川之奥妙，而伯安行书磊珂有奇气，况二公人品才地皆天下士也，一旦得成合璧，岂非子孙世世什袭之宝耶！"

华夏曾两请文徵明为之画《真赏斋图》，也是好此静气。华夏跋中所说的"《玉露》'山静日长'一则"，指的就是上引罗大经那段话。唐寅此册笔墨严谨细劲，构图简括，连工带写，创造出他心中山静似太古、日长如小年的超越境界。

---

① 文徵明有诗云："扁舟自有江湖兴，眼底何人得此闲。我亦世间求静者，久缨尘梦负青山。"（[明]汪珂玉：《珊瑚网》卷三十九，清《文渊阁四库全书》本）文徵明诗中多谈这静境，如《题履约小室》诗云："小室都来十尺强，纤尘不度昼偏长。逡巡解带围新竹，次第移床纳晚凉。石鼎煮云堪破睡，楮屏凝雪称焚香。关门不遣闲人到，时诵离骚一两章。"《寄王敬止》诗云："流尘六月正荒荒，拙政园中日自长。小草闲临青李帖，孤花静对绿阴堂。遥知积雨池塘满，谁共清风阁道凉。一事不经心似水，直输元亮号羲皇。"（以上二诗均见[明]文徵明：《文徵明集》补辑卷六，第 865 页）
② 此图曾见《庚子销夏记》卷三、《墨缘汇观》卷三、《古缘萃录》卷四等著录，为唐寅生平重要作品。

中国艺术痴迷这"静里忙"（忙，即活泼）的境界。陆心源《穰梨馆过眼录》卷十三著录明末清初新安画派孙逸（1604—1658）的《鹤林玉露图册》，为临仿唐寅之作，由清初著名诗人汤岩夫录上引罗大经《鹤林玉露》那段文字。后周亮工跋云：

> 往在广陵曾为无逸跋所藏诸帖，知其人，庭户萧然而有坦然自得之致，日读书数十卷，时写云山寄意，私心向慕之。顾未得一望眉宇，及从麟生道兄得见此帙，去昔已十余年，无逸已归道山矣。然见《辋川图》者，何必更观右丞；犹读《柴桑》篇者，何必定亲彭泽！挥杯劝景，带月荷锄，忽忽迎之，其人斯在。即《五柳先生传》，尚可不读，奚俟披帷而后识哉。抚此帙，如见无逸烟霞之姿，孰谓亮不识无逸耶！

周亮工认为，孙逸此画中之思、心中之境，直达陶渊明，他画的是山静日长的感觉，托出的是不知有汉、无论魏晋的精神气质。

程邃对山静日长之境深有心会，他的艺术荡漾着"旦暮接千年"的气氛。他题画说，"寒寒暑暑不书年"，承陶渊明"虽无纪历志，四时自成岁"之意。"不书年"，无纪历之记载；自寒暑，随运任化，自得其真。其《翁寿如寓舍同某老叟》诗云："不与非傭醉，难师郭恕先。乾坤赊怀抱，笔舌幸孤坚。百世怀中物，千龄身外年。繁星明刺眼，分席教吾眠。"① 时间的超越，是他绘画的主调。

程邃画山水，喜用焦墨渴笔，上海博物馆藏有其十二开山水册页，作于他八十四岁时，风格放逸。其中一幅上有跋云："'山静似太古，日长如小年'，此二语余深味之，盖以山中日月长也。故偃息白下有年，自谓落落它山耳。"以枯笔焦墨，斟酌隶篆之法，落笔狂扫，画面几乎被塞满，有一种粗莽迷蒙、豪视一世的气势。表面看，这画充满躁动，但却于躁中取静。读此画如置于荒天迥地，万籁阒寂中有无边的躁动，海枯石烂中有不绝的生命。

---

① ［清］程邃：《酬赠庞密鲁大令》，黄宾虹：《黄宾虹文集·书画编（下）》，第 333 页。

龚贤（字半千）晚年的艺术，可以说是"不知有汉，无论魏晋"生命时间观的范本，他在无上清凉世界中，顿悟这别样的"桃源历"。

在半千心目中，渊明的生存哲学是具有大乘根性的存在。半千的艺术思考很多与渊明有关，其《闭门》诗云："闭门即是古桃源，尽得家人稀语言。梦里何曾知魏晋，心头当不着皇轩。"①从超越时间的角度来理解桃源的境界。他有题画诗云："月白风清不计年，黄茆屋子大湖边。家家酿酒人人钓，生小何曾用一钱。"②"月白风清不计年"，是他生命的依托。

1676年夏，半千作《山水册页》十二开③，对题十二页，是他随想随画的记录，画成后，大得心意，便以之赠密友胡介（字彦远，号旅堂）。胡介在杭州有一亩田，半千在金陵有半亩园。周亮工《龚半千半亩园》诗云："彦远今高士，武林一亩田。约君为隐侣，交我旧忘年。"④说他二人的交谊。

此册对题诗，可以见出半千的艺术追求：

空亭特为酒人设，送尽斜阳明月来。来去酒人几几辈，此亭尚复倚崔嵬。
可喜山中无客来，柴门随我自关开。凉风飒飒催疏雨，黄叶纷纷下绿苔。
古松着雨亦生香，翠影迷离五月凉。石路穿来浑在梦，上方楼阁奏笙簧。
看来天地本悠悠，山自青青水自流。一片布帆风力饱，谁能识别名利舟。
年来不读名山记，历尽无穷小洞天。仙女如花难觌得，石房终古闭帘泉。
相逢顽石也当拜，顽石无心胜巧人。作客十年魂胆落，归来约与石为邻。
住山犹浅自嗟呀，有客敲门索看花。妒杀此中结茆者，千岩万壑一人家。
经旬淫雨海潮亘，杨柳犹能识远村。底屋农人弃家走，跳鱼泼波闭柴门。
堕地无声月满林，深山入夜更山深。谁言古寺僧房少，隐隐如闻钟磬音。

---

① 《龚贤自书诗稿》，上海博物馆藏稿本。
② [清]庞元济《虚斋名画录》卷十五（卢辅圣主编：《中国书画全书》第十二册，上海：上海书画出版社1993年版，第588—589页）著录龚半千山水二十帧，其中第一帧《水村烟雨》题此诗。
③ 此册[清]顾文彬《过云楼书画记》卷九著录，图见1986年江苏古籍出版社出版之《龚贤册页》。
④ [清]周亮工：《赖古堂集》卷六，清康熙十四年（1675）周在浚刻本。

人间酷暑同焦釜，戴釜难递头目昏。援笔无聊闻写诗，山家早起雪填门。

懒与群仙朝玉京，山头结构似蓬瀛。白云动荡如东海，一夜波涛乱月明。

后自跋云："长夏山中无事，晨起移小几坐竹中，随画随题，日得一幅，以为清课。非召他人见命，故浓淡多寡，得以自由也。"

画和诗，是半千的清课，是热流中的思考，说天地的绵长，说心里深深的安宁。其中"看来天地本悠悠，山自青青水自流"，可谓片言警策，深有寓意，正是青山不老，绿水长流。"纪历"有限，而生命永恒。涨满了帆去追逐人生，会一无所得，唯有山前的月、溪前的风永在。画中诗里，说他心中所感受的"静"，静到似能听到内心的絮语，静到可以与天地宇宙对话。他有诗云："无山不隐还丹客，是路惟通访道人。底事桃花长不落，四时皆为唤芳春？"[①]追寻桃花不落的境界，是时间之外的真实，这是静的奥秘。

由外在的静，到心之静；由心之静，到契合宇宙的静，所谓至静至深的世界。他的艺术，将三种"静"融汇为一体。千岩万壑一人家，人家中有一柴丈，伸展于天地间。

## 四、朴中人事

"桃源历"为朴素立法。

《桃花源记》用浅显的文字，说人生命存在的朴实道理。如果说这篇短文有情感寄托的话，那么它主要抒发了对淳朴世风的向往之情。

《桃花源诗》说："淳薄既异源，旋复还幽蔽。"淳，山里人生活的淳朴；薄，山外人俗尚的浇薄。桃花源是纯朴的世界，外在的世风却造作忸怩，二者截然不同。王维《桃源行》就说："峡里谁知有人事，世中遥望空云山。"不知有汉，无

---

① 龚贤山水图题跋，图见中国古代书画鉴定组编：《中国古代书画图目》第二十二册，北京：文物出版社 2000 年版，编号京 1—4050。

论魏晋，关键是超越"人事"。过着人的生活，怎么能说超越"人事"？不关心"人事"，而在"世中"去"遥望空云山"，这是何等逻辑！难道要人放弃身边事，去注意那些高飘的对象，去建立一种对神灵、对天地的信仰？

当然不是，超越"人事"，是超越知识的纠缠、欲望的追逐，规避尔虞我诈的欺凌、口是心非的碾压；超越"人事"，才能更好地去做人生应为之事；透过"人文"布下的天罗地网，遥望天上的白云缥缈，便有"怀古"之情，感受那万古以来流淌的"古"——没有被"文明"剥蚀的朴素情感。后人推重陶诗是"一语天然万古新，豪华落尽见真淳"①，桃花源中的境界正是如此。

《桃花源记》是以武陵捕鱼人为主线来写的。他是两个世界的串联者。韩愈《桃源图》诗云："人间有累不可住，依然离别难为情。船开棹进一回顾，万里苍苍烟水暮。世俗宁知伪与真，至今传者武陵人。"②桃花源对武陵捕鱼人一时敞开，忽又消失在茫茫红尘外。他最终又归复"人间"那虚伪的世界中去。"世俗宁知伪与真"，无时间的桃花源注释着人生命存在的真与伪。正像李流芳《桃源》诗所说："桃花与流水，一往隔千春。畏向外人道，如何重问津？"③

武陵捕鱼人，虐杀者也。他是经历者，经历了一段奇异的旅程；又是传播者，向山里人说外面的事，又向山外人传递山中的奇妙；更是一个追逐者，处处想着通过这次"发现之旅"，获得可能的利益。刘禹锡《桃源行》诗写道："渔人振衣起出户，满庭无路花纷纷。翻然恐迷乡县处，一息不肯桃源住。桃花满溪水似镜，尘心如垢洗不去。仙家一出寻无踪，至今水流山重重。"④他的机心太重，尘垢多多，连桃花溪清澈的水也无法洗涤。

清澈如镜的桃花溪水，照出"文明"人的满面尘土。

《桃花源记》通过"惊异"来表现"山中人"与"山外人"的隔阂。记中说，

---

① [金]元好问：《论诗三十首》其四，狄宝心校注：《元好问诗编年校注》卷一，北京：中华书局2011年版，第48页。
② [唐]韩愈著，[清]方世举编年笺注：《韩昌黎诗集编年笺注》卷六，第366页。
③ 上海市嘉定区地方志办公室编：《嘉定李流芳全集》，第151页。
④ [唐]刘禹锡：《刘禹锡集》，第346页。

"夹岸数百步，中无杂树，芳草鲜美，落英缤纷"，面对如此灿烂世界，似乎作者都掩饰不住欣喜，而渔人却"甚异之"——这个"甚异之"有两层意思，一是生活在阴晦世界、陶醉于追逐情缘中的人，觉得这个世界太奇怪，他没有见过，也无法感到欣然。二是暗示即使渔人被机心、目的所支配，但只是对真性的遮蔽，如佛学所说，人人胸中有个如来，一切众生都有佛性，人的真性是不会灭没的，忽逢桃花林，似乎唤起他心中一些蛰伏的东西，他或许短暂经历披云见月的时光。

蓦然相见，"村中闻有此人，咸来问讯"。问，是嘘寒问暖，传递朴素的温情；讯，是了解世外之情，山中人依照朴素情感建立起的生活方式与山外是这样地不同。"问今是何世，乃不知有汉，无论魏晋"，所谓山中一日，世上千年，这里没有时间感，没有急促的追求，只有生活在延续。捕鱼人尘缘太深，无法理解这个世界。山中人问起山外人的生活，"此人一一为具言所闻"，他为山里人讲外面新奇的事，讲历史，讲成王败寇、兴衰崇替的故事。山里人听后，"皆叹惋"——叹惋外面人的可怜，被权威、知识、功名追逐等掳掠，丧失了存在的乐趣。山里人对渔人热情款待，家家请去吃饭，但是，"停数日，辞去"，捕鱼人还是无法放下尘世的系念。

"此中人语云：不足为外人道也"——渔人是有心计的，山中人如此款待，他并未记住这叮嘱，还是决意打破他们的梦。"既出，得其船，便扶向路，处处志之"，处处刻上痕迹，以便重来。"及郡下，诣太守"，到了人所统治的世界里，禀报太守，"说如此"，"太守即遣人随其往"——捕鱼人充当带路者，去寻找桃花源，"寻向所志，遂迷，不复得路"，捕鱼人迷路了。这里不是权力所及的地方，所谓"可怜渔父重来日，只见桃花不见人"（李白《桃源二首》其二）。"南阳刘子骥，高尚士也"，这样一位道教的神仙，"闻之，欣然规往"，规，谋划，"未果"，神仙也不顶用。桃花源是一个不受知识、权威操控的地方，同样，也不受神控制。

《桃花源记》其实在写人世之"迷途"，丢失了生命中最华彩的内涵，它延续的是老庄哲学的思考。人类的文明之途，将人带入"迷津"。陶渊明是"知迷途

之未晚"的人，而很多人还在迷途中茫然不觉。这段文字通过捕鱼人和桃花源中人交往的描写，彰显被"文明"蚕食的人心灵之枯惨。

历史上，不少人将桃花源描绘成一种理想的社会模式，像《礼记》中讲的大同社会，或者像老子讲的"鸡犬之声相闻，民至老死不相往来"（《老子》第八十章）的世界。近代以来，人们又常把桃花源描绘成类似于西方的乌托邦，是一个虚构的理想社会架构。

其实，陶渊明的桃花源，并非表达羡慕远古陶唐时世的理想社会模式，更非表现对某种神灵世界的向往。他告诉人们的是，桃花源世界是虚幻时空，尘世人们生活于其中的是必然时空。他所开出的理想境界，既不在桃花源，又不在尘世时空，而在于：生活在世俗，却葆有桃花源的朴素情怀。只有以此朴素情怀滋润，尘世才是人可居之所。

陶渊明通过一段恍惚的描写，着意表现"在世间"如何生存的态度：在素朴真实的生活中，处处都有桃花源；桃花源在自己脚下，是人人可及的世界。

陈洪绶是中国艺术史上对桃花源境界理解最深的人之一，这里再由其一帧手卷，来谈他对桃花源中人朴素生活的理解。

老莲《归去来兮图》（图8-7），今藏夏威夷火奴鲁鲁美术馆。此卷如同册页合装，一段文字、一幅图画，图文相配，类似他常画的博古叶子。构图简单，文字也只是三言两语，一如他的《隐居十六观》，具有高度概括性。此卷凝练了他对渊明的理解，或者可以说，他通过这十一段简略图文，纂栝渊明思想之大概。每一段图文，都有一个重点。图文颇有幽默气息，谈的却是关乎生存智慧的沉重话题。

全卷分采菊、寄力、种秫、归去、无酒、解印、赍酒、赞扇、却馈、行乞、灌酒，凡十一段。[①] 每段有题字，如《赍酒》云："有钱不守，吾媚吾口。"《解印》云："糊口而来，折腰而去，乱世之出处。"《行乞》云："辞禄之臣，乞食之人。"

---

① 此卷后有跋云："庚寅夏仲，周栎老见所，夏季林仲青所，萧数清理于定香桥下，冬仲却寄栎老，当示我许友老。老迟洪绶，名儒设色。"名儒，老莲第四子陈小莲。林廷栋，字仲青，号苍夫，是老莲密友。周栎老，即周亮工。此卷乃为周亮工所作，作于1650年，时周亮工任福建布政使。

图8-7　[明]陈洪绶　归去来分图（局部）　纸本设色　夏威夷火奴鲁鲁美术馆

　　如《寄力》一段，画渊明对孩子的教育，这是对渊明思想的归纳。[①] 题云：
"人子役我子，我子役人子，不作子人观，谆谆付此纸。"这段题语，简洁地诠释
出渊明的平等哲学。老莲的诗和画，就画这平等观，超越爱憎差等，不活在别人
可怜的目光中。亲和你，排挤你，那是别人的事；关键是立定我心，这就是老莲所
说的"寄力"——寄托于生命内在的定力。老莲《劝农》诗云："食人劳力，扪腹
平陆。"[②] 不受别人奴役的根本，就是"寄力"——外在的饱腹之力，内在的精神自
立之力。正因寄托于独立生命之力，所以能平等待人待物，如渊明《杂诗十二首》
其一所谓"落地为兄弟，何必骨肉亲"。

　　《无酒》一段，老莲题云："佛法甚远，米计甚迩，吾不能去彼而就此。"这
段谈佛和酒的选择，表面意思是渊明爱酒，佛法对他来说是遥远的，很容易得出
结论——渊明排斥佛教（这是一些研究者的看法）。其实，渊明的酒就是佛，酒
中有真性，真性就是佛。老莲也作如此观。晚年的老莲是佛门弟子，但他所崇奉
的佛，关乎生命的内质，而不是外在的形式。老莲此段画渊明醉后，头上插花，
被人抬着行走，扇子还挂在杆子上，令人忍俊不禁。老莲要通过这"狂"的描写，
表现渊明心灵的沉着痛快。老莲说自己是"终身行脚见如来"[③]，他的"行脚"，
其实是生命的体验。这大得渊明之要义。故宫藏老莲《婴戏图》，又作《礼佛图》，
这两个名字都对，以婴戏的方式来礼佛，佛在心中，而不在外在的形式。禅门有
"佛在心中莫浪求，灵山只在汝心头；人人有个灵山塔，且向灵山塔下修"的偈
语，说的就是这意思。

　　《赞扇》一段，题云："寄生晋宋，携手商周，松烟鹤管，以写我忧。"老莲
此段可谓自己的写照，砚台前一人坐芭蕉上，双手交叉胸前，闭目沉吟——进入

---

① 陶渊明《责子》诗云："白发被两鬓，肌肤不复实。虽有五男儿，总不好纸笔。阿舒已二八，懒惰故无匹。
阿宣行志学，而不爱文术。雍端年十三，不识六与七。通子垂九龄，但觅梨与栗。天运苟如此，且进
杯中物。"渊明有五子，长子俨（阿舒），次子俟（阿宣），三子份（阿雍），四子佚（阿端），五子佟（阿
通），五子都不走六经的路，表面上是责子，实际上砥砺人生，坚信自己的人生方向。五子多顽拙，在
顽拙中护持生命的真性；父亲是个醉客，在醉中与世俗秩序划然而分。
② ［明］陈洪绶：《陈洪绶集》卷四，第 41 页。
③ ［明］陈洪绶：《入云门化山之间觅结茅地不得》四首其二，《陈洪绶集》卷八，第 261 页。

自己的时间刻度中、生命世界里。《扇上画赞》是渊明为高士图扇面所作赞语，扇上画荷蓧丈人、长沮和桀溺、於陵仲子、张长公、邴曼容、郑次都、薛孟尝、周阳珪等九位高士，渊明一一系以赞词。诗在叙述九位高士事迹后，最后说自己的行止："翳翳衡门，洋洋泌流。曰琴曰书，顾盼有俦。饮河既足，自外皆休。缅怀千载，托契孤游。"渊明《扇上画赞》重在表现其"黄唐莫逮，慨独在予"（《时运》）的思想，超越时间，重视生命感受。老莲概括的"寄生晋宋，携手商周"，说的就是这思想。

　　老莲不像历史上有些画家，表面化解读《桃花源记》，老莲画陶，重在"酿桃"，以渊明的酒药，酿造自己生命的醇浓美酒。在此卷中，突出表现的是渊明的理想世界，为渊明朴实的生活逻辑作解。此图一般称为《归去来兮图卷》（或称《陶渊明故事图卷》），其实，称《桃花源图卷》似更合适。

## 五、心中仙源

　　"桃源历"的关键之一，是要解决生命的源头活水在何处的问题。

　　陶渊明这篇虚构文字，作"桃花源记"，并没有写成"桃花园记"，捕鱼人是对水"源"的访问。一个"源"字，是为这篇文字点题。

　　王维《桃源行》诗云："当时只记入山深，青溪几度到云林。春来遍是桃花水，不辨仙源何处寻。"《桃花源记》，说桃花的理想，说如何将桃花流水的灵源引过来的法门。然而，这篇寻觅桃花溪水源头的文字，重点在说无源。更准确地说，是说无外在源头的道理。

　　"不知有汉，无论魏晋"，就是要截断外在知识的源头，让生命依其本真而存在。"桃花源时间"，是无源之水、无本之木。这样的思想对传统艺术影响至深。这里讨论两个问题。

### （一）无源之水

　　《桃花源记》写道："林尽水源，便得一山。山有小口，仿佛若有光。便舍船

从口入。"陶渊明此处描写极有心，捕鱼人并非驾着小舟误入桃花溪，而是在"林尽水源"处，在桃花源外溪水的尽头舍舟，从山的洞口进入的。也就是说，桃花源中水，不与山外水源相通。

这是渊明的基本思想坚持。他要借这无源水，表达他的存在理想。其《连雨独饮》诗云："试酌百情远，重觞忽忘天。天岂去此哉！任真无所先！"在他看来，人们常常将自我慷慨地交给外在不确定的东西，个体存在本身似乎是微不足道的，甚至没有意义，意义是外在的神、道、理等所赋予的。似乎人的存在本身是无光的，因外在终极价值光芒的照耀，生命才有光亮。渊明认为，没有一个超然物质之外的永恒精神存在，没有一种外在终极价值标准赋予此在以意义，生命的意义就在短暂此生中，人的生命并不是知识、权威、终极价值的"反光"，生命的光源就在自身中。"无源之水"的桃花源，是"任真无所先"哲学的体现。

随着道禅哲学的流布，隋唐以来，陶渊明这种破除终极价值的学说，渐多知音。唐代诗僧寒山有《惯居幽隐处》诗云：

> 惯居幽隐处，乍向国清中。时访丰干道，仍来看拾公。独回上寒岩，无人话合同。寻究无源水，源穷水不穷。[1]

没有外在的道、理、神来支配自己，确定自我的生命意义，斩断外在的赋予，直面当下存在，便是人生意义之所在。所以他说，"寻究无源水，源穷水不穷"——虽然是无源之水，却可潺湲流淌，永不枯竭。

寒山又有《高高峰顶上》诗云："高高峰顶上，四顾极无边。独坐无人知，孤月照寒泉。泉中且无月，月自在青天。吟此一曲歌，歌终不是禅。"[2]人们常说，月印万川，处处皆圆，万川之月，一月所照。月的照耀，使天下千千万万江湖都有了光明。而寒山于此下一转语，在他看来，如果按照这样的思路，就意味

---

[1] [唐]寒山著，项楚注：《寒山诗注 附拾得诗注》，第110页。
[2] 同上书，第750页。

着江湖无明，光明是由外在月光照耀而来。在寒山看来，何颠倒之甚也，月自在天上，水自在水里，孤月自孤月，寒泉自寒泉。这是他在高高峰顶上的发现，在天际里发现的生命真诠。

宋僧道璨《水月轩》诗云："江水清无底，江月明如洗。开轩泊清明，道人清若此。春风不摇江面波，春云不载江头雨。天地无尘夜未央，照影轩中惟自许。我来风雨夜漫漫，水月俱忘无表里。笑拍阑干问阿师，水在月兮月在水？"①是月照亮了水，还是水映照了月，都不是，那光在人的心里。

并没有一个决定存在意义的外在光源，要发掘自己生命的光芒，去照彻无边世界——中国艺术坚定这一信念。唐宋以来中国艺术家屡屡着意的"古镜""古潭""古井"等意象，斩断外在的联系，其中就包含有"无源"观念。这对于中国艺术思想的发展具有重要意义。

因为强调终极价值的学说弥漫于中国传统思想发展史，"朝闻道，夕死可矣"（《论语·里仁》），这种寻找外在灵源的说辞，充斥于艺术观念中。唐宋以来文人艺术的发展，就是在破这样的思想。不是藐视经典，逃避担当，而是强调对人内在生命底力的发现（即老莲所说的"寄力"）。渊明存在哲学的根本特点，是对"依附性存在"价值的解构；《桃花源记》超越时间和历史的观念，是要回答"人的生命灵源到底何在"的道理。

"无源"的桃花源，成了宋元以来文人艺术的源头活水。这与宋明理学的"问渠那得清如许，为有源头活水来"（朱熹《观书有感二首》其一）的从属性哲学完全不同，圣人无意，此心无神，道就在脚下的道路上，这给文人艺术的"非从属性"注入强大的力量。

如北宋以来中国艺术创造中的"无人之境"，其实就是一个"无源之境"——切断先行赋予的源头，从自己的生命之井中汲水，从而确立一种非从属的生命秩序。在很多中国艺术家看来，人之所以生命之水枯竭，是因为始终冀望着有一个供给的源头，源断而水尽。无人之境，意在打破这种被给予的格局，从自己的生

---

① ［宋］道璨：《柳塘外集》卷一，清《文渊阁四库全书》本。

命源头寻活水。

这种从一己心灵中找源头的思想，是解读中国艺术内在秘密的关节点之一。明末恽向谈到作画如何表现云林"谁从天际看，写此无人态"的诗意时说："逸品，于高士之外甚鲜其伦。然芝草胡以无根，醴泉胡以无源？请于此际参也。"[①]香山翁认为，领会逸品之意，要从"无源"处追寻，从寂寞中领取，也就是从他概括的"灵芝无根，醴泉无源"[②]八字中参悟。

在香山翁看来，逸品之妙，关键在无根、无源，没有一个外在的滋育者，一切来自人心灵的感悟，自心是逸品的真正源头。宋元以来艺术观念中推崇张旭论草书所说的"孤蓬自振，惊沙坐飞"（出自鲍照《芜城赋》），也包含这意思。创造性的生命不是从属和依附的，自我生命本源的力量是根本。

如吴镇的渔父艺术，其实就是无家者的歌。其《渔父》词云："极浦遥看两岸斜。碧波微影弄晴霞。孤舟小，去无涯。那个汀洲不是家。"[③]渔父，是月夜的漂游者。人心境的平宁，是存在意义的真正根源。

（二）仙源在世间

"桃花源时间"中有个"神圣性"问题。桃花源表面看是有灵异性质的，捕鱼人发现这片天地，出来做了很多标记，受官府之命再去寻找，桃花源却消失在茫茫白云间。

然而，桃花源又分明打上了清晰的人间烙印：这里生活的人的前辈，是一批躲避战乱、藏入深山的人，他们世代在这里繁衍生息，与外在世界失去了联系。袁行霈先生说："桃花源与一般仙界故事不同之处乃在于：其中之人并非不

---

① [明]恽向：《拟云林谁从天际看写此无人态》，《〈画旨〉辑佚》，见陈撰《玉几山房画外录》（《美术丛书》初集第八辑）著录。

② 此八字据说出自唐代李德裕。唐段成式《酉阳杂俎》续集卷四云："予太和初，从事浙西赞皇公幕中。尝因与曲宴，中夜，公语及国朝词人优劣，云世人言'灵芝无根，醴泉无源'，张曲江著词也。盖取虞翻《与弟求婚书》，徒以'芝草'为'灵芝'耳。"（[唐]段成式撰，许逸民校笺：《酉阳杂俎校笺》，北京：中华书局 2015 年版，第 1623 页）

③ 杨镰主编：《全元词》，第 950 页。

死之神仙，亦无特异之处，而是普通人，因避秦时乱而来此绝境，遂与世人隔绝者。此中人之衣着、习俗、耕作，亦与桃花源外无异，而其淳厚古朴又远胜于世俗矣，渊明借此以寄托其理想也。"[①]袁先生的判断极是。渊明说的是"人间事"，不是天外事，是普通人的普通事。

《桃花源记》亦神亦人的描写，是为了强化作者的一种观点：人间与仙源不二。神圣性就在凡俗中，没有一个脱离人存在的外在仙灵世界。烟霞之地，就是生活之地；脚下这片坚实的土地，就是神圣的天国。如计成《园冶》谈到园林营建时所说："莫言世上无仙，斯住世之瀛壶也。"[②]

苏轼《和陶神释》诗云："二子本无我，其初因物著。岂惟老变衰，念念不如故。知君非金石，安得长托附。莫从老君言，亦莫用佛语。仙山与佛国，终恐无是处。甚欲随陶翁，移家酒中住。醉醒要有尽，未易逃诸数。平生逐儿戏，处处余作具。所至人聚观，指目生毁誉。如今一弄火，好恶都焚去。既无负载劳，又无寇攘惧。仲尼晚乃觉，天下何思虑。"从儒、佛、道的伟大宗师思想中寻源头，企图在他们的墙垣下觅得一席容身之地，所谓"仙山与佛国，终恐无是处"，这"神"是庇护不了你的，真正的"神"在自心中。陶渊明《形影神》三首诗的根本，说的就是这一道理：神，是一种自然而然的态度，而不是那神圣的、外在于我的、具有先行合法性的决定者。

明李流芳《题画册为同年陈维立》中一段关于世俗和神性的论述深具启发性：

    维立兄以素绫小帧索画，且戒之曰："为我结想世外，勿作常景。"余思世外之境，则如三岛、十洲、雪山、鹫岭之类，不独目所未经，亦意所不设也，其何能施笔墨？窃以为，景在人中而人所不能有之者，多矣；前人之所有而后之人不得而有之者，多矣。夫人所不得而有之，即谓世外之景，其可

---

① 袁行霈：《陶渊明集笺注》卷六，北京：中华书局2003年版，第483页。
② ［明］计成原著，陈植注释：《园冶注释》，第203页。

乎？俯仰古今，思其人因及其地，或目之所经而意之所可设，是可以画。

　　画凡十帧，如渊明之柴桑、无功之东皋、六逸之竹溪、贺监之鉴湖、摩诘之辋川、次山之浯溪、乐天之庐山、子瞻之雪堂、君复之孤山，所谓今之人不得而有之者也。如渔父之桃源，则所谓人亦不得而有之者也。画成，偶有所触，因各赋一诗，不咏其地而咏其人，以为地非人不能奇。如三岛、十洲、雪山、鹫岭，非仙佛亦不能奇也。然仙踪佛迹不在世外，如桃源之类，往往有之，非其人自不遇耳。余所咏诸贤，亦有不能终保丘壑者，或老于丘壑而文采风流不足以传，并山川之奇湮没而不彰者，可胜道哉？如是，则古人之所不能尽者，又将待其人以有之。其人伊何？将求之世外乎？求之世间乎？请以此扣之维立。①

世外之想，其实妙义就在世间，"桃源之类，往往有之，非其人自不遇耳"，不是偶然的人神之会，而就在真实的体验中。他这段朴实的议论，所言即此理。

　　张岱《大石佛院》诗云："余少爱嬉游，名山恣探讨。泰岳既巍峨，补陀复杳渺。天竺放光明，齐云集百鸟。活佛与灵神，金身皆藐小。自到南明山，石佛出云表。食指及拇指，七尺犹未了。宝石更特殊，当年石工巧。岩石数丈高，止塑一头脑。量其半截腰，丈六犹嫌少。问佛几许长，人天不能晓。但见往来人，盘旋如虮虱。而我独不然，参禅已到老。入地而摩天，何在非佛道。色相求如来，巨细皆心造。我视大佛头，仍然一茎草。"②真心的体验，就是桃源妙色。色即如来，行住坐卧，便是圣境。张岱《登子重到故居四首》其四云："一入梅花屋，真如见故人。琴书曾有约，木石自相亲。鸿起原无迹，鹤归尚有身。桃源此即是，何必学秦民。"③说的也是这个意思。

　　龚贤的艺术，核心也在说"桃源此即是"的思想。他认为，文人之境在于

---

①　上海市嘉定区地方志办公室编：《嘉定李流芳全集》，第316—317页。
②　[明]张岱：《张岱诗文集》诗集补遗，第172页。
③　[明]张岱：《张岱诗文集》诗集卷四，第94页。

"累世承高蹈，何由见至尊"①。纽约大都会艺术博物馆藏龚贤十六开山水册，其中第五开题诗云："人家俱癖向阳门，左右图书对酒尊。何必逃秦入深洞，桃花开处即仙源。"桃花开在俗世里，开在自己的心中。

石溪说得好："故人世间生老病死、富贵荣辱所累，则思而为佛为仙，不知仙佛者即世间人而能解脱者也。"②

## 结　语

近代以来，西方时间观发展中出现一种被称为"浮士德时间"的说法③，浮士德博士关心短暂易逝的东西，对永恒不感兴趣，为了探索宇宙，获取新知，与魔鬼梅菲斯特签下出卖灵魂的协议。歌德在《浮士德》中说："谁只看重短暂易逝之物，对永恒的法则置之不顾？日夜里向魔鬼趋之若鹜，他便灵魂堪忧确凿无误。"歌德从知识服务于信仰的观念出发，强调在自然时间外，有一种永恒的精神更值得注意。

桃花源时间，与追求新知、关心世俗、轻视永恒的"浮士德时间"截然不同，也没有给那种"神创永恒"的时间观留下一寸天地，它是当下即成的生命体验世界。

---

① ［清］龚贤：《草香堂集·白门贫贱士》，汪世清辑录：《汪世清辑录明清珍稀艺术史料汇编》第一册，第 31 页。

② 故宫博物院藏石溪六开《物外田园图册》，作于 1662 年，每开山水有对题。其中第二开对题题此。浙江大学中国古代书画研究中心编：《清画全集》第八卷《石溪》，第 28 图。

③ "浮士德时间"，是近代德国哲学家施宾格勒在《西方的没落》第四章中提出的。

# 历史的回声

　　诗人、艺术家是能听到历史回声，发现历史背后的生命逻辑之人。历史的原声波是世界的生生灭灭，回声则是经历无穷毁坏和新生的生命激荡在历史星空中留下的悠长回响。中国艺术家希望自己的书写成为捕捉历史回声的声纳系统。

　　本编的四篇文字探讨在超越时间观念影响下中国艺术独特的"历史感"。第一篇谈"古意"，这一中国艺术的审美理想主要强调的是归复朴素本真的情怀。第二篇说"沧桑"，主要讨论中国艺术推崇的超越历史叙事的"大历史眼光"。第三篇从鉴古中一个常用术语"包浆"入手，体会重视古物背后所蕴含的生命情怀。第四篇分析"时史"概念，探讨艺术根源于历史又超越历史的独特创造思想。

# 第九章　演"古意"

　　1666年深秋，程正揆（字端伯，号清溪道人）到金陵牛首山探访好友石溪，出端本堂纸四张请石溪作画，石溪1658—1660年间曾登黄山，"见朝夕云烟幻景，林木翳然，非人世也"，欣然为青溪图四时之景。① 四幅山水显示出石溪晚年很高的笔墨水平，即兴之作更能见其情性挥洒的风度。"二溪"通过四季山水之作，交流着对艺术、对人生也包括对时间的体会。

　　其中在春图上，石溪题诗一首："游山忘岁月，屐舄自相过。风露零虚意，禅机静里磨。同来叩梵宇，遂此老烟萝。岂向人间说，林丘自在多。"后小字题云："画必师古，书亦如之，观人亦然，况六法乎！"石溪通过时间变化中的四时之景，来谈"古意"。在他看来，书画要有古意，做人也要有古意。此"古意"，不是遥远时代的权威，乃天地间的古道热肠，真朴之意也。

　　中国艺术以"古意"为崇高审美理想，"古意"的根本特点，如石溪所说，在"忘岁月"（超越时间）的生命感悟中，在"非人间"（超越历史）的深深松萝里，不能将其简单理解为时间上的回望过去、知识上的重视传统。

　　其实，从时间角度看，中国古代存在着两种不同的"古意"：一是时间性的，古与今相对，过去的历史，历史中显现的权威话语，由权威话语所形成的古法，成为当下创造的范式。二是非时间性的，古不是与今相对的过去，而是超越古今、超越知识而敞开的真实生命感觉。前者的根本特点是回护权威，后者的根本特点是超越权威。

　　"古意"的概念本书前文已有涉及，本章专门从历史性方面对此作一讨论。

---

① 此册的春景藏美国克利夫兰美术馆，夏景藏柏林国家博物馆亚洲艺术馆，秋景、冬景藏大英博物馆。

## 一、两种古意

中国传统艺术理论有重视"古"的倾向。文必秦汉，诗必盛唐，画贵在"仿"，书重在"临"，篆刻以秦汉印为最高法式，园林以古法为尚，音乐艺术追求俗响不入、渊乎大雅、其声不争、其音自古的境界，等等，这是重视传统的思想在艺术中的投射。龚贤诗云："一条古路有谁往，七尺孤筇偶自携。"[①]唐宋以来的艺术，其实就走在"一条古路"上。

中国艺术家真是常怀太古心，对高古寂历、古拙苍莽的境界简直到了痴迷的地步。在宋元以来的画史中，追求古意成为画家们的普遍趣尚。林木必求苍古，山石必求奇顽，山体必见幽深古润，寺观必古，有苍松相伴，山径必曲，着古苔点点。如在元代绘画中，云窗古苔枯槎外，是吴镇属意的世界；苔石幽篁依古木，是倪瓒追求的画境；迷离绚烂太古色，是王蒙崇尚的格调……元代不少画家追求古趣，正像千年万年的顽石，有一种高逸幽冷的气骨。而明清画家承元人之遗绪，也多以尚古相激赏。

在音乐理论中，明末徐上瀛《溪山琴况》二十四况中有"古"况，所谓"其为音也，宽裕温庞，不事小巧，而古雅自见。一室之中，宛在深山邃谷，老木寒泉，风声籁籁，令人有遗世独立之思，此能进于古者矣"[②]。"古"，是音乐的审美理想境界。

在园林中，不少造园家认为，园林之妙，在于苍古，不能出古意，难为好园林。园林的叠山理水中，习见的是路回阜曲，泉绕古坡，孤亭兀然，境界深幽，曲径上偶见得苍苔碧藓，斑驳陆离，又有佛慧老树，法华古梅，虬松盘绕，古藤依偎。明顾大典说他的谐赏园"无伟丽之观、雕彩之饰、珍奇之玩，而惟木石为

① [清]龚贤：《龚半千自书诗册·涉园》，江世清辑录：《江世清辑录明清珍稀艺术史料汇编》第二册，第79页。
② [明]徐上瀛：《溪山琴况》（不分卷），清康熙十二年（1673）蔡毓荣刻本。

最古"①，他以此为最得园之真趣。

"古"，当然与时间有关。说到"古"，人们自然会想到复古、重视过去、崇尚传统等。但是，传统艺术观念中"古"的内涵很复杂，人们所说的"高古""古朴""古雅""古澹""简古""浑古""古拙""苍古""醇古""荒古""古秀"等概念，都不是"复古"可以概括的，不是对"原始性"的"偏爱"②，不能仅从回归传统、重视古法上来理解"古"的追求。

从时间角度看，传统艺术追求的"古"，有两种不同的内涵：

一是时间性的，古是与今相对的概念，过去的历史所形成的权威"法门"——古法，成为当下创造的范本。这种"古"——时间、历史所构成的无形存在，如同艺术家脚下的大地，是创造的基础，也是价值意义的显现。

如赵孟頫自题画云："作画贵有古意。若无古意，虽工无益。今人但知用笔纤细，傅色浓艳，便以为能手。殊不知古意既亏，百病横生，岂可观也！吾所作画，似乎简率，然识者知其近古，故以为佳。"③他又题自己所作《幼舆丘壑图》说："此图是初傅色时所作，虽笔力未至，而粗有古意。"④他所理解的"古意"，本质上是时间性的。其中包含的潜在观念，乃是以古为美，所谓"若无古意，虽工无益"。他认为，有成就的艺术家，要"近"于"古"，承续艺术正脉，追寻先贤传统。他论书提倡归复"二王"，论人物画以唐人为高标，在审美上归于儒家不激不厉、志气和平的"中和"之道，都是这方面思想的反映。古，在他这里代表一种"简率"的表达原则，一种"异于流俗"的高雅艺术趣味，如何体现这样的气质，需要到传统中去寻找。（图9-1）

二是非时间性的。古不是与今相对的过去，而是超越古今所彰显的人的真实生命感觉。它重在透过变化的表相，去追踪时间流动背后不变的内涵，发现人生

---

① ［明］顾大典：《谐赏园记》，陈植、张公弛选注：《中国历代名园记选注》，第110页。

② 贡布里希在《偏爱原始性》一书中关注西方艺术中出现的"反向潮流"趣味，他称之为"走向原始"，这与中国艺术的高古、古朴趣味有根本差异（［英］贡布里希：《偏爱原始性——西方艺术和文学中的趣味史》，杨小京译，南宁：广西美术出版社2016年版）。

③ ［清］卞永誉：《式古堂书画汇考》画卷十六，第1799页。

④ 同上书，第1782页。

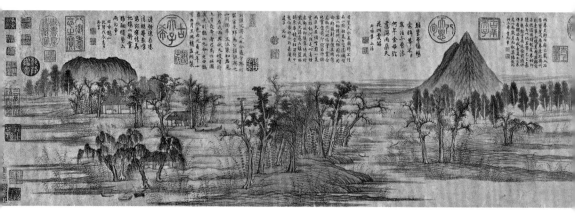

图 9-1　[元] 赵孟頫　鹊华秋色图　纸本设色　28.4cm×289cm　台北故宫博物院

命存在的意义。青山不老，绿水长流，今人心中有，古人心中也有，岁岁年年人不同，但年年岁岁花相似，天地人伦中有一些不变的东西。

　　如龚贤诗中所说："小台临寂历，溪断欲生烟。此地近于古，何年方及春？"[①] 这里所言"近于古"的古意，不是赵孟頫的古风，它是"不及春"的，无时间是其根本特点。龚贤在高古寂历中，抖落一切"合法性"攀附，荡却时间性裹挟所产生的种种迷思，将人从知识表相中、历史丛林里、功利追逐处拯救出来。如石涛所说，艺术创造是"一洗古今为快"[②]——挣脱"古今"缠绕，追求生命里永不凋谢的春花。

　　石涛这方面的理解堪称透彻。他说："画家不能高古，病在举笔只求花样，然此花样，从摩诘打到至今，字经三写乌焉成马，冤哉！"[③] 这段话涉及两种"古"。"高古"，是一种脱略时间、知识的超迈境界，乃"一洗古今"所得。而"只求花样"，从南宗王维一路"打到至今"，是时间性质的，是对传统、古法的膜拜。

　　石涛说："古人未立法之先，不知古人法何法；古人既立法之后，便不容今

①　[清] 龚贤：《草香堂集·饮罗使君小台》，汪世清辑录：《汪世清辑录明清珍稀艺术史料汇编》第一册，第 20 页。

②　石涛有《寄问亭山水册》八开，其中第四开题此，上海有正书局 1923 年影印此册。

③　石涛有《山水人物花卉册》十开，作于 1682 年，张大千旧藏，其中第六开题此。

人出古法。千百年来，遂使今人不能出一头地也。师古人之迹而不师古人之心，宜其不能出一头地也，冤哉！"①"古人之迹"，是时间延传中存留的作品以及作品粘带的法度；"古人之心"，是非时间性的，它是通于天地、古今的存在，是人在生命体验中发现的真实。真正的艺术创造，是要从"古人之迹"中发现"古人之心"，在时间性的成法背后去追求勃郁的生命精神，也就是他的"一画"。

前人有"金石鼎彝令人古"②、"石令人古"③等说法，元明以来艺坛很多人对布满锈迹的对象感兴趣，如青铜器物。这并非要证明器物、顽石年代久远，来历不凡，也不只是为了满足主人博雅好古的趣尚。斑驳陆离的意味有另外一种精神启发，如同打开一条时间通道，将人从时间中拉出，去与另一世界的知心者对话。高明的鉴赏者重视的是这样的感觉。④

千余年来中国艺术观念中追求的"古意"，在很大程度上表现的是这超越时间、归复真性的创造精神。尤其在文人艺术中，这种倾向则更为明显。古意，如同俗语中所说的"古道热肠"，正因为"人心不古"——丢弃了它的本然性存在意义，背离了真性，所以需要这种温热的"古意"⑤。古意，在一定程度上说，就是本初之意、朴素之意，它是创造的源泉。

传统艺术中与"古"相关诸概念，大多与这种非时间的古意有关。如古澹，强调以淡然本真之怀面世，克制人目的性追求的盲动；古朴，强调一种朴实自然

---

① ［清］石涛：《大涤子题画诗跋》，南京图书馆藏汪绎辰精钞本。

② ［明］陈继儒：《岩栖幽事》，明《宝颜堂秘笈》本。

③ 文震亨《长物志》卷三："石令人古，水令人远。园林水石最不可无，要须回环峭拔，安插得宜，一峰则太华千寻，一勺则江湖万里。"（［明］文震亨、［明］屠隆：《长物志 考槃余事》，第24页）

④ 美国学者艾朗诺在研究欧阳修《集古录》时注意到，欧阳修所谓的"古"，并不一定指汉魏或更远的夏商周三代，因为他所赏玩的大部分碑铭出自唐代。艾朗诺认为，"古"造成时间的隔离感和历史的断裂感，他想象有一种时间崖谷，鉴古者站在时间崖谷这一边，所赏玩的对象在时间另一边。艾朗诺已经敏锐地感觉到中国人鉴古中"古"的非时间特征。见〔美〕艾朗诺：《美的焦虑：北宋士大夫的审美思想与追求》，杜斐然等译，上海：上海古籍出版社2013年版。

⑤ 石涛有《秋日简友人》诗（见上海博物馆藏石涛《书画合璧册》对题）："忆君古道人，是我淡泊友。我拙拙撑门，君卧钟山久。赋诗逃诸名，乐道忘前后。吾道本希声，吾辈宁虚守。莫学文字障，法门绝音吼。秋风昨已凉，秋月避人走。我门摧将破，我腹还空纽。何时再踏一枝来，看我门前白云厚。"他呼唤归复一种朴素的古风。

的格调；浑古，强调超越知识分别的无时间境界；高古，强调一种与永恒同在的非时空境界；古秀，强调朴实本真中的活泼；等等。

## 二、古外求古

将那些一味复古的观念除外，在千余年来艺术观念发展过程中，这两种"古意"并非截然分开，而是彼此相关。时间性古意，往往又是达至非时间古意的前提，甚至是必要前提。人们常常是在时间性"古意"之外去追求人同此心、心同此理的永恒"古"意。中国艺术中的怀古情结，便与此相关。

怀古，是古代诗文和艺术中表现的重要主题。然而，人们说"怀古"，并不意味着对古人生活状态的歆慕，也不意味着重视传统和历史。

陶渊明有诗云："遥遥望白云，怀古一何深。"又有《与子俨等疏》说："常言五六月中，北窗下卧，遇凉风暂至，自谓是羲皇上人。"他描绘的桃花源，表面看来，是向往古代社会田园牧歌式的生活，难道他是不满意当时所处社会环境，而愿意生活在一个更遥远的时代？当然不是。

"怀古一何深"，出自《和郭主簿二首》其一，此诗云："蔼蔼堂前林，中夏贮清阴。凯风因时来，回飙开我襟。息交游闲业，卧起弄书琴。园蔬有余滋，旧谷犹储今。营已良有极，过足非所钦。春秫作美酒，酒熟吾自斟。弱子戏我侧，学语未成音。此事真复乐，聊用忘华簪。遥遥望白云，怀古一何深。"

仲夏季节，南风吹拂，他在隐居生活中，自足怡然，向朋友愉快地袒呈其心情。最后两句忽发为"宇宙"之叹息（宇是空间，遥遥望白云；宙是时间，怀古一何深）。显然他无限深沉（"一何"）的"怀古"之情，不是对往古的眷念，而是在当下与茫茫远古所构成的纵"深"地带徜徉，在尘壤和袅袅白云的广阔天宇中回环，脆弱的生命，短暂的人生，汇入无边苍穹和万古幽邃中，从而忘却"华簪"——追逐功名利禄的欲望，超越种种系缚，获得深深的安宁。

东篱下把菊的陶渊明，不是躲进狭窄空间的自保者，而有放旷高蹈的宇宙情怀。他有《戊申岁六月中遇火》诗云："中宵伫遥念，一盼周九天。"身在园田，

心中充满"遥念"，以目视千古的眼光，撕开"人文"的层层面纱，将人内在真实的自我裸露出来。

陶渊明"怀古一何深"的"古"，不是思念古人、古代，而是在"怀古"中挣脱当下的束缚，解除时间和历史的羁縻，恢复一颗亘古常在的朴素之心。他以时间之"古"为媒，欲发现时间之外的本初之"古"。他的怀古，乃是"古外求古"。

千余年来中国艺术中的"怀古"风潮，在很大程度上，就是循着这"古外求古"的道路。其中有一些值得注意的思想倾向：

第一，从两种"古意"的关系上说，"古外求古"强调要有一种"他者"的眼光。

古外之古，前一个"古"是时间性的，是导入后一个"古"——非时间超越境界的前提。引入这个与"今"相对的他者，是为粉碎人们对"今"的执着，这是一种必要的否定力量。

作为他者的时间之"古"，如一团迷雾裹挟着人，一般人就活在这阴影下，将其当作现实存在的庇护，任由它吞噬自己不多的生命资源。然而偏有些"青目睹人少，问路白云头"①的人，窘迫的存在令其窒息，不得不起一种左冲右突的欲望，刺激反作用因素的产生；他们越有遁出时间罗网（历史、知识）的愿望，越是感到"时间性古意"如冰山在前阻隔，正是在这否定性力量牵引下，而被托出时间之表，飘向自己的天空之城。

如赏石者所说的"石令人古"，它的意思是：人的生命乃须臾之身，石头是千年万年的存在，人面对一块顽石，就像一瞬之于万年，一沤之于大海。一拳顽石，给了人历史感，粉碎人们当下的迷恋，促使人们扭转方向，避免堕入失落生命意义的深渊。

但这千年万年石头所形成的否定性力量，绝不是人们所要到达的彼岸，不是要回到"他者"的怀抱，告别当下的权威，去呼应另外一种权威，那是贵古贱今；更不是放弃自己当下的生命权利，将自己变成千年万年前存在的拥趸。由今

---

① ［宋］普济：《五灯会元》卷二，第122页。

图 9-2
[明] 陈洪绶
八开花卉册之一
纸本设色
25cm × 24.3cm
四川博物院

到古，由古到"本"，人们要通过这一与俗流不同的"他者"的反差，唤醒沉埋心中的本初生命情怀。

如篆刻艺术追求"烂铜味"，这可以说是"时间的颜色"。明曹昭云："铜器入土千年，色纯青如翠，入水千年，色纯绿如瓜皮，皆莹润如玉。未及千年，虽有青绿而不莹润。有土蚀穿破处，如蜗篆自然。"[①]

拿起一枚汉代铜印，那锈迹斑斑的绿，是一枚从遥远时代传给宝物的附着，暗绿色的锈迹本身并不具有美的形式感，却向人寂寞地显示历史的幽深：历史的风烟带走多少悲欢离合，唯留下眼前斑斑陈迹。清末黄牧甫有一枚"化笔墨为烟云"朱文印，其实明清以来很多艺术家正是由氤氲的笔墨、拙朴的刀痕等走入历史烟云，在与时间的把玩中，将人微小的生命、短暂的存在放入宇宙洪流。（图 9-2）

---

① [明] 曹昭著，[明] 王佐增：《新增格古要论》卷六，清《惜阴轩丛书》本。

斑驳的绿影似告诉人们，一切物质存在都像这苔痕梦影，如禅家所谓"时人看一朵花如梦中而已"，宇宙的一切都处于永恒变易中，没有什么东西不会被摧毁，连铸造的坚固器物都会变成"烂铜"。在千古寂寥的世界里，只有一种东西是坚固的，那就是人之为人的原初生命情怀，这"一点灵明"，才是金刚不坏的。印人从烂铜这一古物中获得的"古意"，乃是人生安身立命的本然生命精神，而非对遥远古代的欣赏，更不是对烂铜本身的眷恋。中国艺术家说"氤氲满怀"，乃在氤氲流荡的生命之流中，发现生命"伊于胡底"的道理。

《二十四诗品·洗练》说："空潭泻春，古镜照神。"古镜（真性的镜子）照出我满面尘土的相貌（这是在古与今的时间对勘中发现的沧桑），更照"出"我的神"——真实的生命精神。"时间之古意"（幻）与"非时间之古意"（真）相互推宕，将人们导入存在的悟境中。

第二，从远处说，"古外求古"强调艺术创造要有一种复绝的宇宙意识。

清初周亮工提出"古心危"的观点，人要有凌铄千古之志，一种超迈的精神意识，他认为这是为艺之基石。

他过龚贤金陵半亩园，作诗四首，第一首云："于世殊无事，经年合闭门。白衣鲜墨汁，乌几润花痕。乱竹三更雨，空山半亩园。畏人常屏迹，感激虎狼恩。"第三首云："万累已全息，荒园足自怡。棋边今态好，酒外古心危。妙画殊无意，残书若有思。屑榆亦可饱，努力莫言衰。"[①]

"棋边今态好"，在争斗的人生中能保持淡然的情怀，这句说"今"。周亮工说半千"于世殊无事"，他的画与"世"无关，超越时间——"经年合闭门"，是一种非历史存在。

"酒外古心危"，这句说"古"。危者，孤迥特立也，一种超迈古今的高蹈情怀。古心危，或从儒家十六字心传（《尚书·大禹谟》"道心惟微，人心惟危，惟精惟一，允执厥中"）中转出，但儒学的"危"强调的是戒慎夕惕之心，重在敬畏慎独的修养，而周亮工所言艺术家在陶然沉醉中遁入的"危"境，则包含着

---

① [清]周亮工：《读画录》卷二，朱天曙编校整理：《周亮工全集》第五册，第96页。

一种危乎高哉的脱尘意识、迥绝时空的永恒精神。

周亮工所推崇的这位艺术家，能一洗古今为快，高蹈八荒，放旷千秋，以"五百年的眼光"（半千）看世界，他是时间之外的人，是"古外求古"的典范。

明末恽向对逸品的理解，也涉及这超迈古今的"危"。他说："故逸品之画，以秀骨而藏于嫩，以古心而入于幽。非其人，恐皮骨俱不似也。"[1]他理解的逸品，不光是传统画学所强调的脱略规矩，更在于有一种"幽"怀，这"幽"怀乃是对"古心"——复绝的宇宙情怀和生命意识的发明。

陈洪绶曾作《读骚图》，自跋谈到年轻时与朋友一起读《离骚》的感觉："丙辰，洪绶与来风季学《骚》于松石居。高梧寒水，积雪霜风，拟李长吉体，为长短歌行，烧灯相咏。风季辄取琴作激楚声，每相视，四目莹莹然，耳畔有寥天孤鹤之感。便戏为此图，两日便就。"[2]

陈洪绶一生的艺术都有这发自生命深层的"畏"意，一种复绝的宇宙感。自有天地，而有人类，进而有了我；我之存在，如湮没在天地中，湮没在古人中，湮没在世世代代人所设立的机关中，摧眉折腰，获得一席容身之地。这样的生命究竟有多少意义？老莲画有"高旷"之气质[3]，他抱无极之怀，出入于两间，目光"莹莹"然亮起来了，耳畔忽有"寥天孤鹤之感"——这就是他的"古心危"。

第三，从切近处说，"古外求古"是为了彰显人同此心、心同此理、古今同具的素怀。

程邃是清初艺术家，他的印章水平很高，甚至有人以其为徽浙两家共主。他的书法、绘画也卓有成就。雍、乾以来，人们谈到程邃时，总会涉及对"古"的理解——毕竟程邃的嗜古，在艺坛是出了名的。

郑板桥《题程邃印谱》说："本朝八分，以傅青主为第一，郑谷口次之，万九沙又次之，金寿门、高西园又次之。然此论其后先，非论其工拙也。若论高下，

---

[1]　[明]恽向：《仿云林逸品》，[清]陈撰：《玉几山房画外录》，黄宾虹、邓实编：《美术丛书》初集第八辑，第465页。
[2]　[明]陈洪绶：《题来风季离骚序》，《陈洪绶集》卷一，第9—10页。
[3]　[清]周亮工：《读画录》卷一引方与三语，朱天曙编校整理：《周亮工全集》第五册，第49页。

则傅之后为万,万之后为金,总不如穆倩先生古外之古。鼎彝,剥蚀千年也。"①
他比喻程邃的艺术,就像剥蚀的钟鼎彝器,在时历久远外,有高古难及、归复本
真的气质,以"古外之古"来形容之。

何绍基在评程邃时,也谈到"古外之古"。他有诗云:"浪游自命垢道人,浊
文秽迹古精神。诗奇画妙尚余事,平生尚友惟周秦。九沙八分接青主,孰似道人
古外古?试从摹印叩书律,定追隶邈越前矩。"②

郑板桥和何绍基所言"古外之古",程邃是深有觉知的。其《题画》长诗,
清晰地表达出这方面的思考,诗云:

> 本我胸中物,难从居结巢。浅深交百拜,不用说投胶。绝壁何其险,披
> 襟欲踞颠。俯看尘界处,四海一茫然。古调本毫末,今趣得无穷。颠人观至
> 远,点染空溟蒙。南宫别有笔,对之心自幽。一山一水际,风雨飒惊秋。潭
> 中霜水瘦,沙际叶木稀。舟前鸥动静,此老不怀机。游神荡思时,下笔始荒
> 莽。点点看苔光,万里仙人掌。乱山云喷薄,林木竞萧森。此境真难得,悠然
> 万古心。终古依一心,江畔与河畔,可是风流魂,许谁扬不断。疏落称我意,
> 旷然天地间。何须乘飞鹤,来往蓬莱山。凭将百尺涛,布置千龄树。洒洒我
> 衣裳,欲共云霞去。结屋向深岩,飞瀑清何极。幽静少人知,山山自秋色。③

诗中谈超越的问题,时间、空间,尘世中的一切拘束,对于他来说,似乎都不存
在,他的意象世界,是为了敷衍其万古之心的。不知千龄之树,唯存古朴之心。
人为今人,心存万古;寄意秦汉,趣归目前。虽然他的书、印有古朴之相,但并

---

① 卞孝萱、卞岐编:《郑板桥全集》卷十一,第285—286页。傅山(1607—1684),字青主。郑簠(1622—
  1693),字汝器,号谷口,清初书家。万经(1659—1741),字授一,号九沙,万斯同任,工书善印。金
  农(1687—1763),字寿门,号冬心等。高凤翰(1683—1748),字西园,号南邨。程邃(1607—1692),
  字穆倩,号垢区,又号垢道人,徽州歙县人,晚年定居扬州。
② [清]何绍基:《东洲草堂诗集》卷二十,清同治六年(1867)长沙无园刻本。
③ 黄宾虹:《黄宾虹文集·书画编(下)》,第352页。又见汪世清辑录:《汪世清辑录明清珍稀艺术史料
  汇编》第二册,第947—948页。原题为《题画应东岩作》。跋称:"辛丑之秋,客秣陵僧舍,暇日仿大
  痴笔意,并题。"两处文字略有不同。

图 9-3
[清] 程邃
千岩竞秀图
纸本水墨
29.5cm×22.7cm
浙江省博物馆

非追慕什么"结巢"的羲黄之世，只是聊说当下之心。"古调"是他的毫末，"今趣"为他心中所属。万古之心，就是他当下的真实生命感觉。（图 9-3）

　　诗中说他的拘牵，他的无奈，也说他的俯仰，他的陶然。他说，"终古依一心，江畔与河畔"，人同此心，心同此理，古人与我，就像清晨里都来江畔汲水的人，千古万古人，同饮一江水。在他看来，山山有秋色，时时有好景。他要发现的"胸中物"，就是这颗古心——清晨在这个江畔体会的真朴心。

　　每个人心中都有这超越时间和历史的"古"，地老天荒，山高水长，代代延

传。时代变了，外在文化氛围变了，人的生活方式变了，但人都是血肉之躯，生命所依托的东西没有变。人活在当世，又可以说不在当世，来自知识、法度等的一切要求，不必然构成我生活的指令。这位一生好古、在古趣中游历的诗人艺术家，愿意活在万古绵长、人之为人的"古"中。

程邃的朋友石涛对"古外之古"也有深刻体认。他有一帧长卷，画枯木竹石，题跋颇有深意："山以静古，木以苍古，水之古于何存？其出也若倾，其往也若奔，而卒莫之竭也。道人坐卧云瀚中，十年风雨，四合茫混，心开亲于轩辕老人前探得此个意在。"①

他所在意的是那永不泯灭的生命精神，人性中的真实情怀，"轩辕老人"（黄帝）前就存在的一颗古心，它是人永不枯竭的生命之源。他这幅枯木竹石，画的是这样的"水"意。如程邃一样，他认为艺术家就是清晨江畔的汲水人。

中唐以来对艺道中人有重要影响的《楞严经》，其中有一段关于恒河水皱与不皱的讨论，几乎就是这一思想的范本。佛问波斯匿王："汝年几时，见恒河水？"波斯匿王说他三岁就由慈母携来河边，见过恒河水。佛问，你自小至大，恒河水有变化吗？波斯匿王说："如三岁时，宛然无异。乃至于今年六十二，亦无有异。"佛又问他："汝今自伤发白面皱，其面必定皱于童年，则汝今时观此恒河，与昔童时观河之见有童、耄不？"波斯匿王说没有。佛最后说："大王，汝面虽皱，而此见精性未曾皱。皱者为变，不皱非变。变者受灭，彼不变者元无生灭。"②

这样的"古"就是"能见之性"，它是无生灭的，没有"童耄"之变，没有古今之变。石涛所追踪的"水之古"，程邃所说的"终古依一心，江畔与河畔"的古泉，就是这"不皱"的真性。

① ［清］胡积堂：《笔啸轩书画录》卷下著录《僧石涛山水卷》，卢辅圣主编：《中国书画全书》第十四册，第318页。
② 《楞严经》卷二，《大正藏》第十九册，第110页。

图9-4 [清]邓石如
"意与古会"印并款

## 三、意与古会

中国艺术强调，这非时间的"古意"有两个侧重点：一是为了打通人与人、人与物之间沟通的桥梁；二是为了归复自我的生命真性。前者侧重在"同群"，后者侧重在"点醒"。本节先谈第一个方面。

非时间的古意，这生命中朴素本真的情怀，是古今同在的，它是使世界活起来的脉络。两头是古道，一样有斜阳，有了它的存在，世界的生命便有了联系（这里说的不是物理性的有机生命观）。这联系，是通过人心"会"出的。中国艺术强调"古意"，是为了将天地人伦所共有的那种本初精神呈现出来。这种思想是在"天人合一"大的哲学背景下产生的，也是传统艺术重视生命体验的表征之一。

石涛有一幅《梅竹图》[①]，上题诗云："冰枝瘦干古人心，不用深深谷里寻。谁向高城藏屋角，开窗时对索孤吟。"他作画，画梅竹，是为了寻觅"古人心"，那种在孤独世界里所彰显的世界真意；开窗可对，孤吟时存，他要与这样的精神相会。

这里由一枚印章谈起。邓石如（1743—1805，初名琰，字石如，后因避讳以字行，号完白山人）有一枚朱文印"意与古会"（图9-4），为其友毕梦熊（字庶男，号兰泉，丹徒人，乾隆时花鸟画家）所刻。

---

① 此图今藏清华大学艺术博物馆，作于1684年前后，是石涛生平杰作。

印四周刻两段印款，一为完白自题：

> 此印为南郡毕兰泉作。兰泉颇豪爽，工诗文，善画竹，江南北人皆啧啧
> 称之。去冬与余遇于邗上，见余篆石（古），欲之，余吝不与，乃怏怏而去。
> 焦山突兀南郡江中，华阳真逸正书《瘗鹤铭》，冠古今之杰。余游山时睇视
> 良久，恨未获其拓本，乃怏怏而返。秋初，兰泉过邗访余，余微露其意，遂
> 以家所藏旧拓赠余，爰急作此印谢之。兰泉之喜可知，而余之喜亦可知也。
> 向之徘徊其下摩挲而不得者，今在几案间也；向之心悦而神慕者，今绂若若
> 而绶累累在襟袖间也，云胡不喜？向之互相怏怏，今俱欣欣，不可没也，故
> 志之石云。乾隆辛丑岁八月。古浣子邓琰并识于广陵之寒香僧舍。

一为兰泉所拟，请完白代刻：

> 辛丑秋，余寓广陵，石如赠我以印，把玩之余，爱不能已，用缀数语，
> 以为之铭："雷回纷纭，古奥浑芒。字追周鼎，碑肖禹王。秦欵汉欵，无与
> 颉颃。上下千古，独擅厥长。我为郑重，终焉允臧。"兰泉仍索古浣子作字。

两人记下这段金石之缘，实是镌下瞬间兴会。两位艺术家以鲜活的体验，注
释"意与古会"的内涵。什么是古？两人心中朗然明白，不宣于口也。向之怏怏，
今俱欣欣，两人所要说的，当然不在各自得到所爱的东西，而是通过拓片、印章
的互赠，生命境遇的变化，说一种千古以来普通人心中流动的情愫。在这里，嗜
古，不是为了致意过去，而在捕捉一种万古不变的古道热肠，一种超然物质之外
的心灵通会。完白以圆润流转、大气磅礴的印刻，刻下"意与古会"的感受，也
刻下他们兴会感通、卒然高蹈的情怀。兰泉作印铭，说他的珍重，珍重在万古苍
茫中他们曾经划过的那一道亮丽生命之影。他们"终焉允臧"（臧，通藏）的，
就是这种上下千古的情怀。

这使我想到日本松尾芭蕉（1644—1694）的著名俳句：

　　在我们的两生之间，还有樱花的一生。

1685 年，芭蕉回到故乡伊贺上野，见到二十多年没见的老友衰虫庵主人服部土芳，芭蕉用这首俳句表达老友重逢的欣喜。岁月沧桑，如有重生之感，而在生命跌宕里，依然有樱花盛开，真是古意盎然。其中所呈现的心意，与完白、兰泉如出一辙。

　　中国古代艺术家对此会通之道，有卓具智慧的觉解。

（一）遇见故人

　　追寻古意，是求真性的会通。周亮工致友人书札云："拾得古人碎铜散玉诸章，便淋漓痛快，叫号狂舞，古人岂有他异？直是从千百世动到今日耳。"[1] 他提倡为文、作印等要使人"动之"——有打动人的东西。这打动人的东西，是那"从千百世动到今日"的内在精神，如一脉清流，润湿人干渴的心田，不同时代的人接触，都能犁然荡心，直至淋漓痛快，叫号狂舞。

　　"古人岂有他异"——古人今人如流水，共看明月应如此。周亮工心中的"古"，是跨越时空、人人心中所具有的生命真性。藏名一时，尚友千古，白居易晚岁在洛阳，居履道里池上园，一个大雪之夜，忽忆江南旧友，吟出了"雪月花时最忆君"[2] 的句子：雪月并明，照亮人的心宇，可作万古之高会。川端康成在诺贝尔文学奖颁奖仪式讲演中也说："日本茶道的根本之心是'雪月花时最忆君'。"茶道崇尚的淡朴之心，就是这"古心"。艺术家唯具有这样的真心，才能不忸怩作态，真实呈现自我。这种精神在东方艺术中具有准宗教的地位。

　　明末苏宣（1553—约 1626）刻有一枚白文印（图 9-5），印文是"我思古人实获我心"，为《诗经·邶风·绿衣》中诗句。印文包含两层意思，一是"觅知己"，二是"得我心"。这样的思虑，在鉴古者那里具有相当的普遍性。

---

[1]　[清] 周亮工：《赖古堂集》卷二十，清康熙十四年（1675）周在浚刻本。

[2]　[唐] 白居易《寄殷协律》："五岁优游同过日，一朝消散似浮云。琴诗酒伴皆抛我，雪月花时最忆君。几度听鸡歌白日，亦曾骑马咏红裙。吴娘暮雨萧萧曲，自别江南更不闻。"

图9-5　[明]苏宣
"我思古人实获我心"印

　　苏宣要说的是，遥远时代的"古人"，又是"故人"，虽然渺然千年，却有与我一样的喜怒哀乐。吟玩古印，如遇心灵故友。明李明睿《题学山堂印谱》说："著书之道，惟篆刻最古，虫鱼蝌斗，夭矫离奇，如游太初遇至人，可以辟世也。"[1]抚弄秦汉古印，将自己荡出世表，如游太初，邂逅至人，获得深沉的心灵感会。

　　人世有代谢，古心无分别。追寻古意，乃是让一己之心游弋于超越古今的"一"中，那种万古如斯的生命海洋里。韦应物《秋夜寄丘二十二员外》诗云："怀君属秋夜，散步咏凉天。山空松子落，幽人应未眠。"[2]夜深人静，漫步在星河灿烂、古今浩渺的天际下，能听到松子落下的声音，能感受到一窗灯火下与我气息相通的那位幽人之心。

　　苏宣的"我思古（故）人"，关键在"实获我心"。在历史的星空中，找到

———————————

① [明]张灏辑：《学山堂印谱》，明崇祯七年（1634）刻钤印本。
② [唐]韦应物撰，孙望校笺：《韦应物诗集系年校笺》卷九，第434页。

"故友"，在我与古人（故人）的绸缪中，唤醒那深心中被忘却的本我。

古人，故人，故我，一体相连，一样温热。程正揆题画六言云："溪水一流一曲，浮云再去再来。触目野无荆棘，关心径有苍苔。"① 苍苔历历，那无时间的"古"意，才是艺术家最关心的。

（二）别峰见之

唐张怀瓘《书断》卷上说："而善学者乃学之于造化，异类而求之，固不取乎似本，而各挺之自然。"②

"异类而求之"，是禅宗语。赵州有一段著名语录："老僧九十年前，见马祖大师下八十余员善知识，个个俱是作家。不似如今知识枝蔓上生枝蔓，大都是去圣遥远，一代不如一代。只如南泉寻常道：'须向异类中行。'"③ 异类求之，是赵州老师南泉普愿的说法。佛教中的异类，指属于佛果位以外的因位，如菩萨、众生等。且向异类中行，意思是不要有分别见，不要有佛、菩萨、众生等的区别；同时，不要有目的性，抱着修炼是为了永住涅槃菩提本城的愿望，是永远得不到佛的。

艺术也如赵州所言，常被目的、知识的葛藤缠绕。且向异类中行，才能遇到那个真佛，才能发现心中的本明。张怀瓘正看到了这一点。在他看来，归复本我的妙悟，并不意味固守我心（"固不取乎似本"），起我心与他心之高墙，终是妄念。本心的归复，须在没有我心的执着中。没有古今之别，荡却分别见和目的性求取，在无羁绊的心灵中才会有真正的创造。一如造化，不起念，而化生万物（"各挺之自然"）。

异类求之的思想，要在破我执，异类即是本类，他山就是我山，古时即是今时。意与古会，其实是要跳出我执的迷妄，没有古，没有今。会，不是区别中的沟通，而是对自我的超越。

① ［清］程正揆：《青溪遗稿》卷十三，清康熙天咫阁刻本。
② ［唐］张彦远：《法书要录》卷七，范祥雍点校，北京：人民美术出版社2016年版，第236页。
③ ［宋］赜藏主编集：《古尊宿语录》卷十三，第213页。

传统艺术有"别峰见之"的说法,大意同于"异类求之"。恽南田与王石谷为毕生好友,一起研习书画。石谷仿云林作《师子林图》,南田题云:"《师林图》为迁翁最奇逸高渺之作,予未得见也。今见石谷此意,不求甚似,而师林缅然可思,真坐游于千载之上,与迁翁列(别)峰相见也,石谷古人哉!"[1] 石谷,是他的朋友,当然是今人,但南田说,石谷是"古人"——意思是石谷乃无古无今之人,乃通会之人。别峰者,不同的山峰,指不同的意象呈现形式。石谷和云林的《师子林图》,虽然笔墨不同,形式有别,都有坐游千古、渺然感通的东西在。他们的画,"峰"(形式)不同,意相通。

黄宾虹也多次谈到"别峰见之"的观念。他说:"凡画山,不必似真山,凡画水,不必似真水,欲其察而可识、视而见之而已。"[2] 在他看来,禅宗重"教外别传",山水家重"别峰相见",作此峰,意非在此峰也。

其实,"别峰见之"也是禅家话头,为唐代青原一系五云志逢所提出。《五灯会元》记载他一次上堂语:"诸上座舍一知识,参一知识,尽学善财南游之式样,且问上座,只如善财礼辞文殊,拟登妙峰谒德云比丘,及到彼所,何以德云却于别峰相见?夫教意祖意,同一方便,终无别理。彼若明得,此亦昭然。诸上座即今蓦着老僧,是相见是不相见?此处是妙峰,是别峰?脱或从此省去,可谓不孤负老僧。亦常见德云比丘,未尝刹那相舍离,还信得及么?"[3]

据《华严经》记载,善财童子为文殊弟子,潜心佛法,在文殊教诲下,遍访善知识。一次别文殊,去妙峰山拜德云,德云却不在妙峰山见他,而在别峰(其他山峰)见之。老师通过这个地点的变更,要告诉他的意思是:妙峰和别峰,此善知识说法,彼善知识说法,都是方便法门,说的都是一样的法。志逢讲"别峰相见"的道理,要人们关心那个"一",放弃分别的执着。

艺道中"别峰见之"的说法,道理正同于此:有古法,有今法,有他法,有我法,然妙造者,不在古今,不在他我。过去,不是构成权威的条件;他法,并

---

① [清]恽寿平:《恽寿平全集》中册,第350页。
② 转引自陈柱:《八桂豪游图记》,《学术世界》1936年第一卷第十一期。
③ [宋]普济:《五灯会元》卷十,第606—607页。

不是我必须遵从的理由。教意、祖意，同一方便；妙峰、别峰，权说法门，都是佛祖"为止小儿啼"的黄叶，那里没有黄金，真正金子般灿烂的东西，在人真性的发掘，在心中的通会。

传统艺术中随处可见此理的运用，园林的借景，或可视为"别峰见之"的作业。园林中的假山，其实也是一种"别峰"，让你忘记此峰，从"峰"中超越，由幻境入门，呈现生命的真实。便面，不在于透出一窗之景，而在于让你觉知世界如幻象的事实：观园人，就是园中人；画外人，就是画中人；今天的人，就是古代的人；行走在大地上的人，也是天国中的游弋者；平凡的生命，也可以是灿烂的圣洁般的存在。

吴昌硕曾有"他山之石"的说法，涉及对古法、传统、时间的态度，可与"异类求之""别峰相见"同参。其《刻印》诗云：

> 今人但侈摹古昔，古昔以上谁能宗？诗文书画有真意，贵能深造求其通。刻画金石岂小道，谁能鄙薄嗤雕虫。嗟予学术百无就，古人时效他山攻。[1]

如果说崇古，古昔之前，又有何在？茫茫远古，湮然无闻。玩古者，不在"古昔"，时间的遥远，过去的法度，凝定的权威，都不构成人必须遵从的理由。为艺者，重要的是"深造求其通"，撕开时间和历史，直溯生命本真。前人有言，雕虫小道，壮夫不为，然而，印刻，乃至一切艺术，都是生命的功课，都不能轻易造其极，必须以庄重之心为之。

吴昌硕的"古人时效他山攻"，用"他山之石，可以攻玉"典故，意思其实并不在"借鉴古人"，他用的是《诗经》原意。《诗经·小雅·鹤鸣》云："鹤鸣于九皋，声闻于野。鱼潜在渊，或在于渚。乐彼之园，爰有树檀，其下维萚。它山之石，可以为错。鹤鸣于九皋，声闻于天。鱼在于渚，或潜在渊。乐彼之园，爰有树檀，其下维榖。它山之石，可以攻玉。"

---

[1] 吴昌硕：《缶庐集》卷一，1920 年精刊本。

这是《诗经》中最美的篇章之一，说的是一位高逸的智者，虽然在"九皋"——偏远的地方，却如一只独鹤，发出清越的声音，"声闻于野"，它的声音在旷野中、在大地上回响。他潜心修炼，虽远在他山，却孤迥特立，"乐彼之园"，踏着堆满落叶（蘀，落叶）的细径，独自漫步、沉思，以山林清物、松风涧水澡雪心灵，磨去粗莽，独存生命的细润。

一只清逸的鹤，在茫茫远古的空山里啼鸣，打开人的心扉。吴昌硕的意思是，我在生命的"此山"中，听到那千古以前的"鹤鸣"，体会到那千古以来人们心里流淌的精神气质。"他山"与"此山"为一山，"嗟予学术百无就"，我为学为艺，不靠一山，不背一山，不向一人，不背一人。古人往矣，但那活的精神与我犁然相通，一无阻隔。

（三）同群相叫

上引周亮工说，"拾得古人碎铜散玉诸章，便淋漓痛快，叫号狂舞"，此会通之乐，如同一个孤独者，突然找到属于自己的群，融入其中，生有着落，交谈之下，句句惬理餍心，竟然灵魂震撼，以至啸傲狂舞。

对于这样的境界，恽南田与他的叔父香山翁有极精彩的描述。南田有画跋云："群必求同，同群必相叫，相叫必于荒天古木，此画中所谓意也。"[1]他说，此语得自其叔香山翁，南田在《跋观赵大年寒鸦宿雁图真迹》中说："（香山翁）又自题《寒鸦图》云，群必求同，同群必相叫，相叫必于荒天古木，每作此意，辄呼大年……"[2]这就是他们理解的画中"意"——那令人达到生命狂舞的节奏。

看到前代大师的作品，使我感到"群"——唤起似曾相识的感觉，它说出了我久久潜藏心中而没有说出的话，引起我的共鸣。"同"，则是妙然相契的境界，是"我欲与之归去"的心灵呼声，是两颗灵魂的絮语。此时此刻，我忘记了自己

① ［清］恽寿平：《恽寿平全集》中册，第322页。
② 同上书，第668页。

的所在，消解了我和对象之间的界限。所以有"叫"——灵魂的震撼。而"相叫必于荒天古木"——在荒天古木中，四际无人，一人奔跑其中，对着苍天狂叫，万古唯此刻，宇宙仅一人！[①] 此时，不知古人何在，历史何在，时间何在！一种浮出于时间、历史之外的精神在荡漾。人同此心，心同此理，这样的"心"和"理"，就是人的真性。

南田说："横琴坐思，或得之精神寂寞之表，徂春高馆，昼梦徘徊，风雨一交，墨华再乱，将与古人同室而溯游，不必上有千载也。"[②] 他作画，与古人同游，时空的界限突然消失，如钻过时光隧道，来与古人相会，一片交融的心，一种盎然的"古"意，就在这精神寂寞之表得之。精神寂寞，无古无今之谓也。横琴坐忘，傲睨万物，乃纵然高蹈，作高古之会。

南田又说："铜檠燃炬，放笔为此，直欲唤醒古人。"[③] 点上蜡烛，在微弱灯光下作画，画到高兴处，一道光明如从心底里射出，照亮了斋室，照亮了天地，照亮了古今。

古人之意，那种曾经有过的温热，就藏在画中，藏在笔墨里，藏在地下，藏在那暗绿色的锈迹处。我借着自己生命的光，跨过慢慢长夜，来与这"古意"相会。南田评画云："全是化工灵气，盘礴郁积，无笔墨痕，足令古人歌笑出地。"[④] 歌笑出地，相互感动，这正是深层的感通。真是：兴来醉倒落花前，天地即为衾枕；机息忘怀盘石上，古今尽属蜉蝣。由此感受天地人我的会通。

---

[①] "绕屋狂叫"之典出自北宋米芾，据宋范公偁《过庭录》云："时米元章作郎，每到相府求观，不与言，唯绕屋狂叫而已，不尽珍赏之意。然绢地朽烂为数十片，无能修之者。"（[宋]张邦基：《墨庄漫录》，[宋]范公偁：《过庭录》，[宋]张知甫：《可书》，三书合订本，孔凡礼点校，北京：中华书局2002年版，第325页）清李骕《书大涤子所临米颠雨后山手卷后》云："此大涤子所临米颠雨后山也。永叔曰：'古画画意不画形。'东坡曰：'论画求形似，见与儿童邻。'晓此则知此卷之超绝矣。长林丰草之间，老屋败篱，断桥孤舟，疏密掩映，笔墨所至，而神即赴之。郁郁葱葱，无非学问文章之气，非胸怀汪洋如万顷波者，岂能为之乎？昔人谓巨然画宜于远观，而此画则远观近观，靡有不宜。即使元章见之，当亦必绕屋叫矣。"（《虹峰文集》卷十九，清康熙刻本）

[②] [清]恽寿平：《恽寿平全集》中册，第361页。

[③] 同上书，第351页。

[④] 同上书，第368页。

## 四、复活古心

传统艺术中有另外一种“复古”，叫作复活古心。古外求古，唤醒人的真实生命感觉。

石涛的《秋林人醉图》（今藏纽约大都会艺术博物馆）是其晚年杰作，在一个秋末时分，他与朋友郊游，在“漫天红树醉文章”中，一时引动情怀，以浪漫姿态记录这次旅行的感受。画中他题了又题，还不满足，最后又题一绝：“顷刻云烟能复古，满空红树漫烧天。请君大醉乌托底，卧看霜林落叶旋。”

“顷刻云烟能复古”，在生命沉醉中，他恢复了自己生命的“古意”——这不是崇尚传统的“复古”，而是复活一颗“古心”，恢复被钝化了的生命知觉。石涛题画所说的“一挥直开万古心”，要义即在这“古心”的复活。

魏植（1552—1635，字楚山，又字伯建，福建莆田人），明末福建印学的代表人物之一。他有一枚白文方印，作于明崇祯二年（1629），刻“滴露研朱点周易”，款云：

> 书斋明静，旁置洗砚池，近窗处设盆池，蓄金鲫五七头，以观天机活泼。斋中长桌一，古砚一，旧古铜水注一，旧窑笔格一，斑竹笔筒一，笔洗、糊斗、水中丞、镇纸各一。右列书架，上置《周易》，滴露研朱点之，真足上契羲文，无虚高斋。

滴水研磨朱砂，来点《周易》①，点红了书，也点亮了历史，进而“上契羲文”——与无限时空照面，在沉沉的“古”——知识、历史的记述外，发现另外一种“古”意，那生生不已的精神。盆景、古物、图书等组成一个情境，高斋中

---

① 滴露研朱点《周易》，为古代文人推崇之一境。如明祁彪佳《寓山注·读易居》中也说：“既而主人一切厌离，惟日手《周易》一卷，滴露研朱，聊解动躁耳！”（陈植、张公弛选注：《中国历代名园记选注》，第 263 页）

的一点红色在跳跃，以观"天机活泼"的烂漫真心。在传统中国，《周易》乃众经之首，但这位印人显然不是说要回归经典，不是以鲜艳的红色，去寄托仰望经典的红心，而是要点活自己的生命。

一点嫣红点醒生命，点出古外之古。中国有数千年治印的传统，古人云，"书画之有印章，犹人之有眉也"，诗书画印一体，印章在宋元以来渐为人所重，在一定程度上，人们正是看中了它的"点醒"功能：其形制微小，用意却微妙，一点红色（印泥多为红色），点醒书画卷轴扇叶，也点醒了人的精神。清周铭《赖古堂印谱小引》说："一人之精神竭之金石，后人从金石即可以见古人。是书帖之传在神似之间，而印章之传在精光之聚也。"① 所言正是此一道理。

邓石如为罗聘刻朱文印"乱插繁枝向晴昊"②，此印有满石的活络。款云：

> 两峰子画梅，琼瑶璀璨；古浣子摹篆，刚健婀娜。世人偏爱两峰梅，两峰偏爱古浣篆。感而作此，聊释旅愁。

两峰（罗聘号两峰）梅，峰峰有璀璨；古浣（邓石如号古浣子）印，越浣古，越婀娜。二人为艺形不同，意则相通，都是于一片天光里，为生命的枝头乱插繁花。此即古人所推崇的"晞发向阳"境界。

看此印，读其款，似见乾隆时两位极有创造的艺术家会心一笑，莫逆于心。他们以"古"意来"浣"洗心灵，直洗得心底春花绽放。他们要焕发这一种情怀，不是怕生命被无常吞去，而是怕被隐晦、老迈的声利世风卷去。古浣子在羁旅中刻此印，他说"聊释旅愁"——人生行路难，正需这"古意"来作性灵的提撕。生活在俗流中的人，意识的外壳渐渐钝化，无精打采地消耗着不多的生命资源。艺术家要追求这"古意"，如遥远时空里的钟声，能慢慢浸入人的心腑，使人"复古"——恢复生命的柔软。

---

① ［清］周亮工：《赖古堂印谱》卷三，清康熙钤印本。
② "乱插繁枝向晴昊"印文，出自杜甫《苏端薛复筵简薛华醉歌》，诗中作"乱插繁花向晴昊"。

徐渭画常钤一枚"袖里青蛇"小印，取自被称为道教八仙之一的吕洞宾（吕岩字洞宾）诗。据史料所载，吕洞宾曾"为贾尚书淬古镜，归忽不见，留诗云：'袖里青蛇凌白日，洞中仙果艳长春。须知物外餐霞客，不是尘中磨镜人'"[①]。吕洞宾不愿意为官家磨镜，飘然而去，而为自己的心灵磨镜，磨出了袖里青蛇的境界，磨出了满心的灵动活络。徐渭的"袖里青蛇"，所藏的就是这飘若惊鸿、矫若游龙的精神，挣脱尘世撄扰，物外餐霞，在"长春""白日"的永恒里笔走龙蛇。

禅宗中的马祖年幼时拜南岳怀让为师，潜心读书，怀让则拿一块砖在他对面磨。马祖惊问："磨砖如何作镜？"怀让说："读经如何成佛？"说的也是这样的意思——被知识、权威、欲望香风熏得昏昏欲睡的人，需要这种点醒。

磨研点《易》，乱插繁华，乃至袖里青蛇的境界，追求秀在骨里的风华。混同俗流，过没有色彩的人生，生命没有一点痕迹可以镌刻，就这样"滑"过此生——这是生的坠落。人的生命是需要亮色的：沉埋的东西，需要激活；黯淡的东西，需要照亮；生命中幽暗的冲动，需要光明来导引；当生命的薪火因知识、历史等"人文"禁锢而窒息，将要熄灭时，从时间通道里飘来一缕新鲜气息，顿时蹿出灿烂的火苗，照亮星空。

如恽南田评黄公望（号大痴）说："学痴翁须从董、巨用思，以萧洒之笔，发苍浑之气，游趣天真，复追茂古，斯为得意。"[②]黄公望画酣畅饱满，古朴中有烂漫。"茂古"二字最是其难以企及处。傅抱石说程邃"尝酒酣起舞，白雪照窗，红烛在几，墨池鱼龙，亦跃跃欲飞"[③]，他所评论的这位眉宇深邃、寄意高古的艺术家，有一种酣畅淋漓的生命沉醉精神。而傅抱石的艺术之所以为后人着迷，也在这诗心。

文明推进，人类所失落的东西太多了。艺道中人谈古今之别，往往不是为了复活传统，而是为了照亮己心。如在印章中，印家常说，古印朴，今印华；古印

---

① 傅璇琮主编：《唐才子传校笺》卷十，北京：中华书局1987年版，第401页。
② [清]恽寿平：《恽寿平全集》中册，第366页。
③ 见《程邃诗文集》附录《程邃传》，汪世清辑录：《汪世清辑录明清珍稀艺术史料汇编》第二册，第972页。

在有意无意间，在天真自然，今印则着迹太甚；古印媚在骨，今印媚在象；古印古雅渊穆，今印粗粝躁动①；古印在拙，今印在巧，拙由天性，巧由机发；等等。这都不是在说传统与当下的区别，而是在说文明推进过程中人们所失落的东西。在很多中国艺术家看来，高眇的"古意"，就是映照本心的一盏明灯。

我在阅读陈洪绶的画和诗时，强烈感觉到这"一点嫣红"的存在。给我印象极深的是他对红叶的偏爱，他的画和诗中似乎有永不消逝的红叶，这可以说是他精神生命的导引。

红叶题诗，红叶不扫待相知，中国诗人艺术家对红叶有特别的情愫。园林营建中，总是有这温情的叶，流水假山之侧，云墙绵延之间，忽然有一点两点红叶飘出，艳艳绰绰，动心摄魄。寺观园林和私家园林尤多见。然而，霜叶沿阶贴乱红，红叶的浪漫是血色的浪漫，它是衰朽前最后的绚烂，一如残阳亦如血，为何人们如此挚爱？

陈洪绶几乎视红叶为生命。李斗《扬州画舫录》特意记载了一件小事："铁佛寺在堡城，本杨行密故宅，先为光孝院僧伽显化第二处。方丈内有梅三株，中一株兼三色，远近多红叶。诸暨陈洪绶字章侯，尝携妾净发往来看红叶，命写一枝悬帐中，指相示曰：'此扬州精华也。'"②

对于老莲来说，这件小事意义可不小。红叶是扬州的精华，也开在老莲艺术的天地中。他的高古的画，总透着一种生命的殷红。他有《对酒》诗说："红叶何时看，霜风起树头。"③此诗作于国乱后，当时故乡正在"毒暴"——凌辱之中，他在山中，友人来见，深夜酒后，在"良夜况深秋"的时刻，他竟然惦记起家乡园中的红叶，那是他生命的希望。

他有《与十叔》诗说：

---

① 如孙光祖《古今印制》评文彭印："典雅古朴，去华丽而务静穆，去峭厉而务浑融，去谨严而务闲逸。俗目愈远，古道愈深。"（[清]顾湘：《篆学琐著》，清道光刻本）

② [清]李斗：《扬州画舫录》卷一，第24页。

③ [明]陈洪绶：《陈洪绶集》卷五，第145页。

达人小天下，何事载虚名。文字真难识，升沉不可评。红莲开数朵，翠羽叫三声。还有余愁不？偕君桥上行。①

红莲开数朵，翠羽叫三声，驱散了愁怨，也叫醒了自己。他喜欢这被"叫醒"的感觉。这位生活的末路狂徒，至少不是一位装睡而无法叫醒的人。茫茫人世，不装睡，怎安生？然而，因为装睡，蒙混着过活，获得片刻苟且，不知不觉间真的昏昏沉沉地打盹去了——一个盹一辈子就过去了。他不愿过这样的日子。

老莲在国乱后，遁迹空山，有"悔迟"之号。悔不当初，后悔落入红尘，后悔自己种种荒唐，甚至后悔自己还活着——他的师友在国破后，一一自杀离去，而他还顶着个肉身。此号之因缘极复杂，非老莲本人不能解。

但在我看来，有一点是肯定的，此号的根本含义在表达一种深深的愧对生命、愧对自我的忧伤。他"悔迟"——不仅后悔，而且后悔太晚了，无法挽回了，丧失的东西太多了：那样的清晨，那样的月色，那样的山花烂漫，那样的悠悠白云，都这样爽失了。一场灾难之后，人类所积累的东西几乎一扫而光，在精神的废墟中，他要寻找真正属于自我的生命风华；人的存在如此蜷曲，他要伸伸腿脚，不能这样太憋屈地存在。

忸怩作态的人生，他无法适应，他的精神几乎颠隮。他要借红叶，写感悟到的那一种真实。现藏于扬州博物馆的《听吟图》（图9-6），未系年，款"老莲洪绶"，当是老莲逝世前不久的作品。这类画一视即为"老莲造"，自生人以来，未之有也。其中滚动着桀骜、勃郁和顿挫，正所谓才华怒张，苍天可问。图画两人相对而坐，一人吟诗，一人侧耳以听。清吟者身旁，有一爿假山形状奇异，盘旋而上，上如悬崖，绝壁中着一颜色暗淡的锈蚀铜器，中有梅花一枝、红叶几片。听者一手拄杖，一手扶着龙蛇游走般的树根（这是老莲的"袖里青蛇"）。画风高古奇崛，不类凡眼。

老莲有《归来》诗，初读以为是一精神不正常人的呓语，细绎却见周章：

---

① [明]陈洪绶：《陈洪绶集》卷四，第49页。

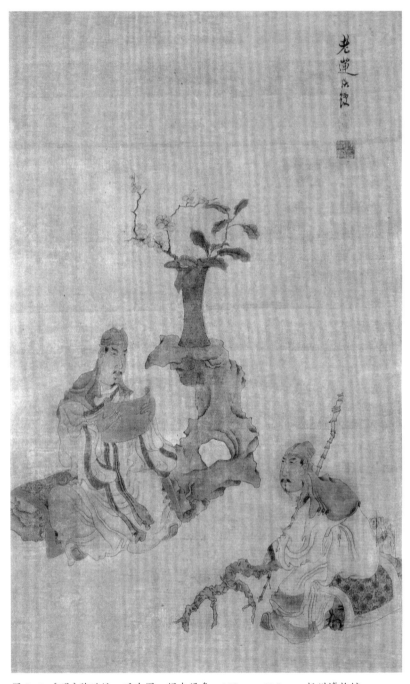

图 9-6 ［明］陈洪绶　听吟图　绢本设色　105cm×46.5cm　扬州博物馆

风雨长江归，都无好情绪。乃读伯敬诗，数篇便彻去。酒来不喜饮，人问不欲语。忧乐随境生，处之易得所。冒雨开蓬观，红树满江墅。觅蟹得十螯，痛饮廿里许。①

诗是一次旅行的记录：在人生寂寞的旅程中，坐在漂泊的小舟里，风雨潇潇，迷蒙了双眼，生命的成色渐渐暗淡了，世间的书没有兴趣去读，甚至连酒也不想喝了。闲极无聊中，无意推开雨蓬，忽看到远处隐约江村里，有星星点点的红叶在雨中闪出，绵延在山之坳、水之湄，大雨滂沱，雨中红叶，如泪眼迷离，而诗人此刻也已是涕泗滂沱，饮酒狂啸，伴着一路征程。②

这一片雨中的红，点燃了老莲的生命之火。他的《怀乐禅上人》非常冷静地写道："原来佛法无多子，红叶黄花酒一朋。"③黄檗希运说佛法无多子，意思是，没有那么多理论，所谓打柴担水，无非是道，重在有自己真实的体验。红叶黄花，醉意陶然，老莲以此悟出生命真实。

老莲以"红叶黄花酒一朋"的精神，来构造他的画中意象。他的《秋禽红叶图》④，画枯槎、红叶，正是"寒山梦觉一声磬，霜叶满林秋正深"（孟宾于《湘江亭》）的境界。枯木下有两棵高高的水仙，水仙居然要比枯木高很多，地老天荒，红叶犹在。他画的是自己的生命感觉。

藏于台北故宫博物院的老莲《梅花山鸟图》（图9-7），也是动人心魄的作品。湖石如云烟浮动，层层盘旋，石法之高妙，恐同时代的吴彬、米万钟等亦有所不及。老梅的古枝嶙峋虬曲，傍石而生。枝丫间点缀若许苔痕，就像青铜上的锈迹斑斑。梅花白色的嫩蕊，在湖石的孔穴里、峰峦处绽开。他有《梅花下醉赋》其二诗云："半岭梅花月，一窗鸟雀鸣。问吾新句有，烂醉答平生。"⑤石老山枯，

① [明]陈洪绶：《陈洪绶集》卷四，第50页。
② 《世说新语·任诞》说："毕茂世云：'一手持蟹螯，一手持酒杯，拍浮酒池中，便足了一生。'"（徐震堮：《世说新语校笺》卷下，第397页）
③ [明]陈洪绶：《陈洪绶集》卷九，第271页。
④ 此图今藏徐悲鸿纪念馆，见陈传席主编：《陈洪绶全集》第二册，第19页。
⑤ [明]陈洪绶：《陈洪绶集》卷六，第168页。

图 9-7　[明]陈洪绶　梅花山鸟图　绢本设色
124.3cm×49.6cm　台北故宫博物院

那是千年的故事；而梅的娇羞可即，香气可闻，嫩意可感，就在当前。你看呐，一只灵动的山鸟正在梅花间鸣唱呢！这梅花的白色嫩蕊，也是他生命的红叶。

老莲有一幅跋为"老莲为老苍作"的《秋游图》（图 9-8），画天荒地老的境界，唯有片片红叶在萧瑟秋风中飞，桥上人行匆匆，很小，而树很大。他就要画这种感觉，一种凄凉中的不舍，一种透过人世帷幕的至爱。题跋的"老莲"之老，与朋友"老苍"（林廷栋，字仲青，号苍夫居士）之老，乃至与秋色之老相应和，真是山空秋色老，人过路深沉，这是地老天荒中的寻觅，满天红叶就在他心空中飞。

被"叫醒"的人，醒来一定是痛苦的。红叶，意味着残破和衰朽，它是生命的最后殷红。这一时间标示物，有一种残酷的美。白居易《醉中对红叶》诗云："醉貌如霜叶，虽红不是春。"醉意面对，不忍作别，想来日再见，枯槎向天，叶儿一无踪迹。写红叶，满蕴生命的怜惜和忧

图 9-8 [明]陈洪绶 橅古双册二十开之秋游图 绢本设色 24.6cm×22.6cm 克利夫兰美术馆

伤,醉意的沉着痛快中,总有凄凉。

　　老莲《看红叶》诗写道:"树叶凋残赤,相看固可悲。偏无迟暮想,最爱季秋时。色相移真性,因循失远思。偶为感慨句,必欲令人知。"[1]即使相看固可悲,还是要将它请出,共成令人沉醉的片刻。生命其实如同这红叶一样闪烁,倏忽间

_____

① [明]陈洪绶:《陈洪绶集》卷五,第97页。

就没有踪影，将永远消失在历史的时空中；玩赏红叶，一个留恋的片刻，乃注入一种绝望地把玩。

老莲以"红叶黄花酒一朋"作为他的艺道大法，超越"最后"的意识：不是最后的绚烂，而是有一时之生命，就要有一时之光芒。生命的长短并不重要，重要的是如何支配生命。即使只有一天，一时，也有一份灿烂，一份光华。

李流芳毕生爱红叶。其《西湖卧游图册》中有一《冷泉红树图》，题云：

> 余中秋看月于湖上者三，皆不及待红叶而归。湖上故人屡以相嘲，予亦屡与故人期，而连岁不果，每用怅然。前日舟过塘栖，时见数树丹黄可爱，跃然思灵隐莲峰之约，今日始得一践。
>
> 及至湖上，霜气未遍，云居山头千树枫柏尚未有酣意，岂余与红叶缘尚悭耶？因忆往岁忍公有代红叶招余诗，余亦率尔有答，聊记于此："二十日西湖，领略犹未了。一朝别子归，使我意悄悄。当我欲别时，千山秋已老。更得少日留，霜酣变林杪。子尝为我言，灵隐枫叶好。千红与万紫，乱插向晴昊。烂然列锦绣，森然建旗旄。一生未得见，何异说食饱。至今追昔游，懊杀归来早。岂意今复尔，万事有魔娆。相牵可奈何，是身如笼鸟。归来十日余，昨日试闲眺。村边小红树，向人亦袅袅。转忆故人言，西湖搅怀抱。开缄读素书，因风为子道。"①

这段记载深有韵味：爱红叶，爱西湖的红叶，其实并不在特定地方的特定物产，而是在心中那一种腾踔的感觉，心中有了，村边小红树也能尽自己的红叶之思；反觉那西湖的漫天红叶，会搅人清目。千红与万紫，乱插向晴昊，当于心中领取。这或许就是中国艺术家所念念在兹的那一种"古意"——藏在古今人心中，藏在天地间。

---

① 上海市嘉定区地方志办公室编：《嘉定李流芳全集》，第 277—278 页。

结　语

　　我们不必一听到崇尚"古意""古法",就想到保守,怕因此窒息创造的精神。艺术创造以古为法,是必然途径,关键是如何从古法中引出创造的灵泉。如果尺寸古人,那便树立古今之高墙;匍匐在古人屋檐下,求得一席容身地,那便不会有真正的创造。中国传统艺术哲学从时间角度切入所托出的"古外求古"的创造路径,致力于打通古今、物我、天人之界限,致力于恢复那钝化了的生命感觉,给中国艺术带来新的创造动能。

# 第十章  说“沧桑”

## 一、五百年的眼光

东晋葛洪《神仙传》卷三说王方平成仙后，不来人间“忽已五百余年”，想去蓬莱，麻姑见到他，对他说：“接待以来，已见东海三为桑田，向到蓬莱，水又浅于往昔，会时略半也，岂将复还为陵陆乎？”王方平笑着说：“圣人皆言，海中行复扬尘也。”①

这段话是“沧桑”一词的语源。沧桑，沧海桑田，过去是沧海，现在变桑田，现在是桑田，又可能变成沧海，一个变化无定的造化空间。沧桑不是知识的结论，而是一种感觉，是人在直接生命体验中形成的：天地间变化无尽的沧桑，人世间无数风刀霜剑的沧桑，面对短暂脆弱人生、人暗自抚慰的沧桑。宇宙在沧桑中演进，生命在沧桑中延续。中国艺术重视沧桑，艺术家为执念圆满的人留下残破，给迷恋韶华的人添上皱纹，向臆想芳龄永锡的人送去凋零的秋景。题诗桃叶渡，问酒杏花村，其中蕴含着艺术家多少沧桑的情愫！

唐宋以来的中国艺术，尤其是文人艺术，在一定程度上说，简直就是制造沧桑的劳作。文人艺术的当家调子，不是满目繁花艳阳天，而是满面尘灰烟火色，一副沧桑面目。枯木寒林，寒山瘦水，枯荷满塘，断壁残垣，古井旁的暗泣，芭蕉下的呻吟，节令多在晚秋，光影总是暮色——真是一天的寂寞，无边的沉静。

文人艺术重视沧桑气氛的创造，有三个特点：一是时间性，沧桑是与时间相关的语词，说沧桑，乃在说经历漫长的时间过程；二是苦难味，镌刻着苦难和毁

---

① [东晋]葛洪撰，胡守为校释：《神仙传校释》卷三，北京：中华书局 2010 年版，第 94 页。

坏的痕迹，饱孕着人难以控制的无奈；三是神仙气，岁月摩挲，虽有斑斑陈迹、道道刻痕，但它仍然倔强地存在着，说沧桑，乃在说历经磨难仍然存在的不灭精神，呈现"生生"智慧的精髓。

文人艺术家要超越历史，似乎要做时间的局外人，但其实他们是一批最重时间、历史的人。他们捕捉时间的蛛丝马迹，留心"历史老人"留下的痕迹，树的圈圈年轮，石的刮垢磨光，水漫苔痕的绿影，种种微妙存在，似乎都写满启示人生命存在的"天语"。当然，他们不是重视时间本身，而是要发掘历史的磨砺感；他们要在人间历史书写外，捕捉宇宙造化的另一种书写。

本书序言谈到"三种历史"的说法，沧桑，既不同于作为第一种历史的历史现象，更不同于人文历史主观书写的第二种历史，它是第三种历史，是人心中体验出的宇宙造化书写，或者叫作"天的书写"，这里保存着"历史老人"的声音。

早期中国人认为易卦、汉字等人文符号，乃是仿造"天书"（河图洛书）创造的。文人艺术家说沧桑，在一定程度上也是在演绎这"天书"，他们悉心谛听"历史老人"的声音，以追求"天趣"为蕲向，几乎将艺术当作一种呈现"天书"的形式。

如园林艺术家钟情白皮松，白皮松犹如德国画家丢勒画中那记载着沧桑的双手，伟岸的身躯、青中透白的皮肤、一年蜕一层皮的存在，还有树干上如人眼睛的圈圈白点——文人艺术特别重视这样的"对视感"，如同与历史老人目光相对（文人案头"千秋如对"的顽石清供，也重这样的对视感），在宇宙大历史的"逼视"中，矫正人当下的生命态度，在"天趣"（天的趋向）中矫正"人趣"（人的思想行为趋向）。这样的艺术，是一种"大历史艺术"——超越人文历史传统的宇宙历史书写。

作为"第三种历史"的沧桑，有两个侧面：沧海桑田，就斑驳的磨痕而言，它所昭示的是虚幻的生灭表相；就"历史真实"一面看，它示现的是人的真实生命感觉，是在"大历史眼光"透视下发现的不灭的生命精神。艺术中说沧桑，乃是以沧桑为方便法门，即幻即真，在斑驳陆离的表相中，觑生命本相。

北宋陈与义（号简斋）那首脍炙人口的《临江仙》，是于沧桑里寻找安宁的

绝妙诗篇：

忆昔午桥桥上饮，坐中多是豪英。长沟流月去无声，杏花疏影里，吹笛到天明。　二十余年如一梦，此身虽在堪惊。闲登小阁看新晴。古今多少事，渔唱起三更。[①]

胡仔曾以"清婉奇丽"称之，认为简斋集中，唯此最优。[②]词中有无奈、怅惘，又有带泪的超然：从伤痕累累中转出，迎接生命的"新晴"；长沟流月的寂寞里，有吹笛到天明的自宽。身犹在，在中有不在，生命就是如此，人生，以及世界中的一切，都是沧桑的呈现，都是大浪淘沙后的偶然存在；心堪惊，惊恐中有平宁，微小的存在，通过一己的力量，照样可以抚平岁月的伤痕。

中国艺术家常将人的命运放到旷朗宇宙、绵长历史中，来说被湮没的微小，说倏然而去的短暂，说不可控制的脆弱，说荒天古木中独临寒风的惶恐。然而，不可忘却的是，他们还有一种说千古沧桑事、翻为渔歌声的超然。高岸为谷谷为陵，沧海亦有扬尘时，天地间有谁能免于消息盛衰？人在与大历史的对视中，激发出内在金刚不坏的力量。一滴水，归复大海，便有平宁；倏生倏灭的浪花，在浩瀚大海的怀抱里，有了安顿之所。

程邃《将无同歌》诗云："沧桑过眼沧复桑，河徙河清频反覆。"[③]这位篆刻名家视篆事如"天书"，追摹沧桑，是他的凡常劳作。他又有《寒夜河上居社集》诗云："自从知浑沌，沧海任尘消。"[④]刀笔下的沧桑，有一份逍遥。

重沧桑，也即不少论艺者所说的为艺要具"五百年眼光"——宇宙大历史的眼光。倪瓒《懒游窝图》题识云："王方平尝与麻姑言，比不来人间五百年，蓬莱

---

① [宋]陈与义：《临江仙·夜登小阁忆洛中旧游》，白敦仁校笺：《陈与义集校笺（附年谱）》卷二十九，杭州：浙江古籍出版社 2014 年版，第 855 页。

② [清]王弈清等辑：《历代词话》卷七，唐圭璋编：《词话丛编》，第 1223 页。

③ 汪世清辑录：《汪世清辑录明清珍稀艺术史料汇编》第二册，第 937 页。

④ 同上书，第 925 页。

图 10-1
[清]八大山人
安晚册之一
纸本墨笔
31.8cm×21.9cm
1694 年
日本京都泉屋博古馆

作清浅流，海中行复扬尘耳。"[1] 他的寒林孤亭、瘦水远山，就是"五百年眼光"扫视下的影像。

李白诗云"蓬莱水清浅"[2]，八大山人画成"蓬莱水清浅"的意象（图 10-1）[3]，感受这一份"沧桑"因缘。八大通过一座山峰、一泓清水来说明，世界的一切都在变化中，圣殿可以变为坊间的茅庐，琼阁可以变为村前的破亭，"一体更变易，万事良悠悠"，世间兴废奔如电，从来沧海变桑田，时光暗转，刻刻变化。执

① [元]倪瓒：《清閟阁遗稿》卷十二，明万历刻本。
② 李白《古风五十九首》其九："庄周梦胡蝶，胡蝶为庄周。一体更变易，万事良悠悠。乃知蓬莱水，复作浅流。青门种瓜人，旧日东陵侯。富贵故如此，营营何所求。"
③ 日本京都泉屋博古馆藏八大山人《安晚册》，其中一开八大自题云："蓬莱水清浅。为退翁先生写。"

念于变化表相，庸人之见也。跳出生生灭灭的故事，以"五百年眼光"，说可信、坚实的生命故事，那才是艺道中人当为之事。

表现"溪平封月色，树老集风嘶"①的龚贤山水，可以说是"沧桑"的活标本。他的《落花》诗写道："已见花零落，朝来不起床。望穿经岁眼，怜杀暂时香。嫩叶未抽碧，山园且就荒。不堪对今日，燕子一家忙。"②经岁眼，洞穿时间的眼，越过盛衰荣悴去看世界。落花如雨，燕子应时而忙，世界天天上演着追逐的"不堪"事，诗人却要越过"暂时"的馥郁，去追求无香的真趣。春花就要落了，秋叶又要殷红，有觉悟的人活在生命的边缘上，他们要通过沧桑的面目，体会生命本来的意义。

龚贤号"半千"，那是五百年沧桑的隐语。周亮工说："半千落笔上下五百年，纵横一万里，实是无天无地。"③王方平"比不来人间五百年"，看沧海桑田变化，龚贤乃至很多艺术家也需这"五百年眼光"，一种透过历史表相直视生命本真的智慧。

这里从几种意象呈现方式，来谈传统艺术中的沧桑之趣。

## 二、听回声

诗人艺术家是能听到历史回声的人，能够发现历史背后的生命逻辑。

这历史的回声，是沧海桑田永恒运转中谱写出的音律，对执迷于追逐的挣扎者发出清晰的忠告，给经历苦难和无奈的人送去安慰。徜徉在这历史回声中，被"人文历史书写"弄得疲惫不堪的人，终于获得了安宁。

回声，作为物理学术语，是声音在传播过程中，碰到大的反射面撞击而传回，是区别于原声波的一种声音，如天坛的回音壁所反射的声音。这里所说的历史"回声"，它的原声波是世界的生生灭灭，经历过无穷毁坏和新生的生命激荡，

---

① 汪世清辑录：《汪世清辑录明清珍稀艺术史料汇编》第一册，第31页。
② 汪世清辑录：《汪世清辑录明清珍稀艺术史料汇编》第二册，第22页。
③ 周亮工为《梁公狄与龚半千》尺牍所作按语，[清]张潮：《尺牍新钞》卷七，《丛书集成初编》本。

在历史的星空中形成的悠长回响。艺术家说沧桑，说这生生灭灭的原声波，其意并非流连在沧桑的幻象中，而是期望从中捕捉漫漫历史的悠长回响，从而感悟真心、将息此生、腾踔生命。

唐张继《枫桥夜泊》这一千古绝唱，所咏叹的就是这历史回声。

"月落乌啼霜满天，江枫渔火对愁眠。姑苏城外寒山寺，夜半钟声到客船"——月儿西沉，归巢的乌鹊惊魂未定，忽啼叫起来，秋末时分的一个夜晚，霜重天冷，江面上渔火点点，映照着岸边闪烁不定的江枫。在枫落吴江冷的气氛里，一艘远道而来的小船静静泊岸，客船上的人对着凄冷江面，满腹清愁被搅动。小船停泊处，靠近苏州城外幽深的寒山寺，漂泊者伴着远处古寺的夜半钟声渐渐入眠。

《枫桥夜泊》，这首写乡愁的诗，如马致远的《天净沙》，说人生漂泊的际遇，呈现人类在命运沧桑中的无奈和释然的智慧。沉沉的夜，搅动着沉沉的乡愁，沉沉的乡愁触动游子敏感脆弱的心，只有那寒山寺的夜半钟声可以抚平人心中的纷乱。

这响彻姑苏城的夜半钟声，就是平灭历史沧桑的回声。寒山寺这座六朝时营建的古刹，曾经饮领唐初高僧寒山、拾得的法乳，沐浴过这座古城的血雨腥风，诗中所呈现的古雅清澈的境界，具有历史的纵深感：漂泊天涯的小船进入靠依的港湾，获得安宁，是从沧桑中淬炼出的。

沧海桑田，变化无已，中国艺术家希望自己的书写成为捕捉历史回声的声纳系统，为安顿此生、启示生命而用。这里有痛苦的呜咽，有无奈的怅惘，有惆怅兮自怜的安慰，更从中转出一种透脱的情怀，发而为坚韧的生命意志，无畏地与绵邈时空相对，汇合于生生的洪流，无怨无悔。

月落乌啼、枯藤老树昏鸦，中国诗人艺术家的妙境，总在荒天古木中，如恽南田《壬子初夏戏学曹云西》所言，"心游古木枯藤上，诗在寒烟野草中"[1]，他们要听历史的回声。荒天古木的沧桑地，恰是安顿生命的温柔故乡。

枯木寒鸦，成为中国画的程式化形式。寒鸦者，漂泊也；古木者，绵邈时空

---

[1] [清]恽寿平：《恽寿平全集》中册，第74页。

之谓也。将短暂的人生、漂泊的生涯，放到荒天古木、茫茫千载中。枯藤老树昏鸦，说无定中有定的命运，说漂泊者只有归于宇宙沧溟才能获得平宁的必然选择。寒山寺的钟声，不啻颠簸人生的摇篮曲。

龚贤山水向以高妙构思为人所重。翁方纲挚爱其画，有《龚半千画》诗云："借问半亩园，苔石谁位置。减斋老子诗，未拈第一义。钟阜伞峰间，磊落空苍气。淡无尘事接，所造乃幽异。欲穷北苑旨，粗赏清溪意。寒山拾得禅，钟起前山寺。"①

半亩园是半千晚年于金陵清凉山的住所，诗中想象画家此处所"苔石无位置"，古人造园强调"石无位置"，这里形容半千萧散而远离世俗的风姿。诗中说"减斋老子诗，未拈第一义"，减斋，说的是杨万里的减斋体，意思是，从形式的简括上，并不能穷尽半千画的要义。半千画妙在天地间那一种磊落空苍之气，以"幽异"的意象世界乱入苍茫，脱略世相，别造另一种灵奇。

诗中"钟起千山寺"的意象颇有意味：半千在暮鼓晨钟的清响中去寻觅人生命的节奏。不是说他的佛教信仰，而是说他的画有一种独特的时间感觉，荡却历史风烟，透出性灵澄澈。外在时间在流淌（人生活的具体时空），历史的风烟在舒卷（人被置入的文化世界），还有一种时间，属于他心灵中缔造的生命世界，在松涛阵阵中，在暮鼓晨钟里。

"钟起千山寺"，是文人艺术中一种独特的时间观念。普通人"听漏"辨时，有才学的人"读史"明世，山里人"不知有汉，无论魏晋"地质朴生活，而艺道中人则融入"钟起千山寺"的世界里。苍苍千点雪，泠泠一声钟，这种艺术要从春花秋月的自然时间里，从血雨腥风、波诡云谲的历史中超出，觅得一种在天地间抖落的大开合。（图10-2）

龚贤和明末清初的陈洪绶、石涛、八大山人等一样，也是一位饱含亡国之恨的诗人画家。作为一位遗民艺术家，他的艺术经过了血雨腥风的淬炼。国乱后，龚贤在《燕子矶怀古》诗中云："春衣湿尽伤心泪，赢得渔歌一曲听。"② 伤心的

---

① ［清］翁方纲：《复初斋诗集》卷六十六，清道光二十五年（1845）叶志诜刻本。
② 汪世清辑录：《汪世清辑录明清珍稀艺术史料汇编》第二册，第34页。

图 10-2 [清]龚贤 山水册二十开选六 纸本水墨 每开 22.2cm×33.3cm 1675 年 故宫博物院

历史之泪，化为一声渔歌的释然。他有《题画赠吴孝廉山涛》其二诗云："白草荒荒山寂寂，齐梁灭尽涛声息。何人饱饭拉枯藤，闲上江亭看石壁。"① 他从江亭石壁、千年古藤中，听出历史老人的叮咛。他的诗和画，常常在扫闲庭日影、听万树风声中徘徊，在地老天荒春寂寞中流连，他要寻觅的"古趣"，实是安顿奔突心灵的智者之声。

龚贤《赋得月涌大江流》诗写道：

> 万里空明入夜时，金盘碎作碧琉璃。归迟乌鹊应难度，睡老鱼龙尚未知。今古为谁留影响，乾坤于此见心期。飔飔自有天风发，安得乘槎趁所之。②

诗作于 1665 年之后，写国乱后夜晚江畔之思。这大江月夜里的滔天激浪，空明的"影"和声破乾坤的"响"，就是历史的回声，他在其中听出了宇宙底定的声音。"今古为谁留影响，乾坤于此见心期"一联诗，清晰地道出中国艺术家欲听历史回声、寻觅存在真意的心迹。

唐皎然《山雨》诗云："风回雨定芭蕉湿，一滴时时入昼禅。"③ 风回雨定，湿漉漉的芭蕉滴滴水落，如滴在人心中，将午后的时间拉得更长。种蕉可以邀雨，细雨打芭蕉，唐宋以来诗人艺术家挚爱此境的创造，其实就是要通过它听历史的回声。

金农一生挚爱此声。他的自度曲《蕉林听雨》写得如怨如诉：

> 翠幄遮阴，碧帷摇影，清夏风光暝。窠石连绵，高梧相掩映。转眼秋来憔悴，恰如酒病。　　雨声滴在芭蕉上，僧廊下白了人头，听了还听。夜长数不尽，觉空阶点漏，无些儿分。④

---

① 汪世清辑录：《汪世清辑录明清珍稀艺术史料汇编》第二册，第 45 页。
② 同上书，第 57 页。
③ ［清］彭定求等编：《全唐诗》卷八百二十，第 9250 页。
④ 谢伯阳、凌景埏编：《全清散曲（增补版）》，济南：齐鲁书社 2006 年版，第 740 页。

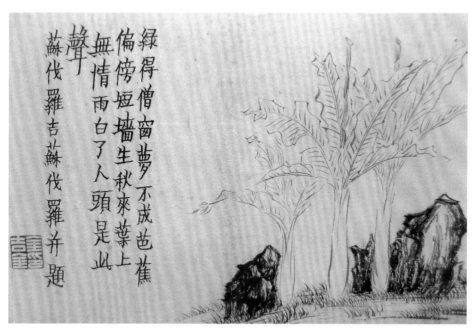

图 10-3 ［清］金农 杂画册之七 19cm×27cm 1759 年 故宫博物院

在金农看来，人生无尽的痛苦和无奈，原是执着空如芭蕉的色相世界所造成的。白头人——被岁月沧桑折磨而成的衰朽存在，在僧廊里，听雨滴芭蕉的声音，从白天听到夜晚，从痛苦听到释然，听到天地一体，雨滴芭蕉声和空阶滴漏声融为一声，这时候，人与世界的区隔全然消失，他听到了宇宙的回声——从心底里发出的悦适和安宁的回荡。

这回声，就荡漾在金农的艺术中。故宫博物院藏金农一套杂画册，其中一开画怪石丛中芭蕉三株，亭亭如盖，上题一诗："绿得僧窗梦不成，芭蕉偏傍短墙生。秋来叶上无情雨，白了人头是此声。"（图 10-3）芭蕉者，空幻也（《维摩诘经》说："是身如芭蕉。"用芭蕉的易坏、中空来比喻空幻）；无情雨滴，世相也，人之粘滞也。"白了人头是此声"，是因从细雨滴芭蕉声中，听出了沧桑，听出了无奈，丈量出人生命资源的匮乏。正所谓"夜雨芭蕉，似杂鲛人之泣泪"[1]。

---

[1] ［明］计成原著，陈植注释：《园冶注释》，第 44 页。

　　佛教以芭蕉为绿天庵，唐书僧怀素号绿天庵主，家贫无纸，在故里周围种蕉万余，以供挥洒。种蕉代纸，蕉雨墨汁淋漓，他由此悟得书法境界，在"芭蕉中空"中体会书道真意。金农也在绿天庵里，听出生命短暂、世相无情。人如果不醒悟，伴随更漏的延续、细雨芭蕉的滴滴敲打，人生意义将会渐渐"漏"尽，以至枯竭。

　　深通艺术妙秘的金农，有"手弄古时月，耳听空中泉"[①]的超脱，他是一位超越时间的颖脱人，其艺术有一种深广的历史感，尤其是晚年所创造的带有浓厚追忆色彩的艺术，就荡漾在这历史的回声中。看他的画，如听一首哀婉的古曲。

　　金农自度曲《忆吴兴道场山中》云："松阴路转，便有好山满眼。日千变，青青难辨。僧扉午后开，池荒水浸苔，梅花下，只我一个人来。"[②]香氛，独影，青苔历历的路，寂寥的山林，梅花下，只我一人走来，从那日日变化、处处纠缠的世界走来，走到一片清澈里。他要让自己的生命真正洒脱起来。

　　金农有《戏述示学侣项均、杨爵二生》诗写道："前世为僧，石头路滑曾记。秋林风吹，山青白云腻。置身天际，目不识三皇五帝，那有工夫，替人拭涕。"[③]人仅有短暂的生命，不要没完没了地"替人拭涕"，超越时间历史相，跨过功名利禄关，还一个真正的自己，才能立定人生。他又有《径山林道人乞予画梅题以寄之》诗云："山僧送米，乞我墨池游戏。极瘦梅花，画里酸香香扑鼻。松下寄，寄到冷清清地。定笑约溪翁三五，看罢汲泉斗茶器。"[④]他就在这冷清清的气氛中，颐养情性，独存本真。

## 三、照古镜

　　古井、古镜、古潭，这三个具有强烈沧桑感的喻象，常在中国艺术中出现。"半坞白云耕不尽，一潭明月钓无痕"[⑤]，诗人艺术家常以古潭、古镜表现无

① ［清］金农：《冬心先生集》，第 200 页。
② 同上书，第 156 页。
③ 同上。
④ 同上书，第 159 页。
⑤ ［明］陈继儒纂辑：《小窗幽记》，苏州：古吴轩出版社 2020 年版，第 62 页。

所粘滞的境界。王维《过香积寺》诗云:"不知香积寺,数里入云峰。古木无人径,深山何处钟。泉声咽危石,日色冷青松。薄暮空潭曲,安禅制毒龙。"以空潭比喻体验境界的幽深。常建《题破山寺后院》诗所言"山光悦鸟性,潭影空人心"①,更是尽人皆知的比喻。《二十四诗品·洗练》云:"空潭泻春,古镜照神。"无边的春意泻落在千年空潭上,绰约的神态映照在古雅锃亮的古镜中,空潭寂静无波,古镜不染世尘,虞集由此谈心灵的濯炼。

古井也是一个重要喻象。东坡"君看古井水,万象自往还"(《书王定国所藏王晋卿画着色山二首》其一),是具有丰富理论内涵的一联诗。倪瓒《江南春》词谈到古井,所谓"远江摇曙剑光寒,辘轳水咽青苔井"②。程邃题云林画云:"古井水不波,清冽心齿冷。松叶火初红,朝来汲修绠。"③古井不波,艺术家对着布满青苔的古井,照自己的面目。

古井、古镜、古潭,三个词都强调"古"的特性:一眼时历久远、苔痕历历的悠悠古井,一面锈迹斑斑、镌刻着遥远时代图纹的古镜,一汪深不见底、平静如镜的千年古潭。它们都是往古之物,斑斑陈迹,带着岁月沧桑,带着它们经历的百年千年万年信息;同时,它们也都是明亮的存在,岁月沧桑将它们濯炼得更清澄明澈。诗人艺术家用它们来照亮自己的生命真性。

这古井、古镜、古潭,就如同《红楼梦》中的"风月宝鉴",有两面,一面说幻影,一面说真实。所谓"古镜照神""潭影空人心"等,乃借沧桑之镜,照出当下存在的影子,说生命真实的故事——站在悠悠古井前,向那渊深处一望,看出一个满面尘土的幻影,照出一个误走了多少路程、误读了多少书本、经历了多少疯狂、灭没了多少生存意义的我。长河不波的水面,光耀不变的古镜,寂然不动的潭水,说这些"古",这定在的、寂然的、静谧的事实,突显出人影子般的存在样态——被第二种历史(人文书写历史)困顿的人生,如一个影子在晃动。

---

① [清]彭定求等编:《全唐诗》卷一百四十四,第1461页。
② 杨镰主编:《全元词》,第1226页。
③ 汪世清辑录:《汪世清辑录明清珍稀艺术史料汇编》第二册,第946页。

图 10-4　[清] 八大山人　鱼石图　纸本墨笔　30cm×150cm　克利夫兰美术馆

　　禅宗的曹洞宗曾通过过河见影的比喻，来说即幻即真的哲学。洞山良价是云岩昙晟弟子，一次他问老师："如果法师圆寂后，人问我老师真容如何，我该怎样回答？"云岩说："你就说：就是他。"他对云岩的话很不理解。一天，他涉水过河，看到自己影子，豁然开悟，作了一首诗："切忌从他觅，迢迢与我疏。我今独自往，处处得逢渠。渠今正是我，我今不是渠。应须恁么会，方得契如如。"①"渠今正是我，我今不是渠"（后来他概括为：渠是咱，咱不是渠），"我"（咱）是本来面目，是体；"渠"是影子，是用。过河见影，水中的影子不是"我"，但在平如镜的水面映照下，却豁隐间发现了那个平时被疏离的"我"②。

　　良价涉河观影的开悟，櫽栝由幻境入门、切入本真的道理。这也是文人艺术的法宝，中国艺术强调"由幻境入门"，其意正在于此。③由倏生倏灭的浪花，看不增不减的大海之性，"君看古井水，万象自往还"的哲学，就体现了这样的精神。沧桑，不是我，但在沧桑中发现了自我。

---

① [宋] 普济：《五灯会元》卷十三，第 779 页。

② 良价《玄中铭》由古潭、古镜说这"照"的道理："夜明帘外，古镜徒耀。空王殿中，千光那照。澄源湛水，尚棹孤舟。……碧潭水月，隐隐难沉。青山白云，无根却住。峰峦秀异，鹤不停机。灵木迢然，凤无依倚。"（陈尚君辑校：《全唐文补编》卷八十一，北京：中华书局 2005 年版，第 991 页）

③ 参拙作《真水无香》（北京：北京大学出版社 2009 年版）中"由幻境入门"一章的论述。

八大山人的"画者东西影"说①，所言也是此理。美国克利夫兰美术馆藏八大山人《鱼石图》（图10-4），第二段画怪石当立，由石往左画两条鱼，一大一小，似游非游，翻着古怪的眼神。上题有一诗："双井旧中河，明月时延伫。黄家双鲤鱼，为龙在何处？"

双井，在江西洪州分宁县（今修水县），乃黄庭坚（号山谷）故乡，后人又以"黄双井"称山谷。双井产名茶，名为鹰爪草芽，其地水甘甜，烹茶最美，故史上有"天下无双双井茶"（杨万里诗）的说法。"双井旧中河"，意思是双井水还是过去的水。"明月时延伫"，意思是当下的明月就在井中徘徊。禅宗以"万古长空，一朝风月"为彻悟之境，此句橐栝其意。

"黄家双鲤鱼，为龙在何处"，出自猪母佛的故事。苏轼《猪母佛》云："眉州青神县道侧，有小佛屋，俗谓之猪母佛。云，百年前，有牝猪伏于此，化为泉，有二鲤鱼在泉中，云：'盖猪龙也。'蜀人谓牝猪为母，而立佛堂其上，故以名之。泉出石上，深不及二尺，大旱不竭，而二鲤鱼莫有见者。余一日偶见之，以告妻兄王愿。愿深疑之，意余诞也。余亦不平其见疑，因与愿祷于泉上曰：'余若不诞，鱼当复见。'已而鱼复出，愿大惊，再拜谢罪而去。"

八大山人用此典，由黄山谷家的双井，联想到这双井中是否有双鲤鱼，如果

① "画者东西影"，是八大山人一首赠石涛诗中的话，可概括他对绘画乃至艺术的理解。参见拙著《画者东西影——八大山人艺术中的生存智慧》，合肥：安徽文艺出版社2020年版。

说这鲤鱼变成了龙飞去，此时它到底飞到了何处。[①] 八大山人由一口幽幽古井，说天地无穷的故事，说古与今的对话，说人天共在的真实。万古之前的明月，就在当下延伫。

"谁有古菱花，照此真宰心"，中国诗人艺术家的沧桑劳作，其实就是精心结撰一面古菱花镜，来看自己的真心、真性——真实的存在因缘。

## 四、望苔影

20世纪初年，瑞典艺术史家喜龙仁在其第一本研究东方艺术的著作《金阁寺》中，谈到日本庭院中苔痕历历的景象对他的吸引，他认为这是东方情致的缩影，反映出人与自然融为一体的微妙精神，突显出在静寂中感受世界节奏的智慧。日本园林艺术家重森三玲（1896—1975）甚至认为，苔痕是日本茶庭园林的生命。[②] 日本艺术对苔痕的挚爱，可以溯源至遣唐使时代，其中禅宗的影响是这一思想流布的重要因缘。

苔痕，至微之物也，在中国艺术中，又是至重之物。司空曙《秋思》诗云："昼景委红叶，月华铺绿苔。"[③] 月下苔痕，影影绰绰，有特殊的美感。

然而，中国人看苔痕，还有超出于一般审美的特别情愫。中国文化有观"地之宜"的传统，"痛苦的青苔，无语之舌"[④]，诗人艺术家心目中的苔痕，几乎就是大地的示语[⑤]，是他们心目中的"第三种历史"书写。"今年对花最匆匆，相逢似有恨，依依愁悴。吟望久，青苔上、旋看飞坠"[⑥]，他们吟望苔痕，用眼、手

---

① 疑为八大山人的误记，将东坡记为山谷。

② 〔日〕重森三玲：《茶席茶庭考》，京都：晃文社1943年版，第125页。重森三玲为日本现代著名造园家，一生作园二百余座。

③ [清]彭定求等编：《全唐诗》卷二十三，第299页。

④ 宋琳：《无题》，《兀鹰飞过城市：宋琳诗选1982—2019》，第128页。

⑤ [唐]齐己《秋苔》："独怜苍翠文，长与寂寥存。鹤静窥秋片，僧闲踏冷痕。月明斜竹径，雨歇败荷根。别有深宫里，兼花锁断魂。"[明]于若瀛《咏苔诗》："一雨生无蒂，孤茵湿欲寒。被阶藏石瘦，席径爱茵安。易作夤缘想，难拈空色看。纹全如侧理，有意鸟书残。"（[清]汪宪：《苔谱》卷二，北京大学图书馆藏清稿本）

⑥ [宋]周邦彦：《花犯》，罗忼烈笺注：《清真集笺注》上编，上海：上海古籍出版社2008年版，第131页。

甚至足，去触摸大地的信息，倾听历史老人的叮咛，体会生命的温度。

苔痕，这一自然物象，成为示现沧桑的特殊意象。待到玉阶明月上，寂寥花影过苍苔，诗人艺术家特别神迷这苔痕梦影的境界。南宋姜夔《疏影》词云："苔枝缀玉，有翠禽小小，枝上同宿。"[1] 布满苔痕的枝头缀上玲珑如玉的梅花，小小翠禽栖宿其上，昭示着诗人艺术家的精神归宿。百千年藓着枯树，一两点春供老枝，中国艺术的意趣往往就在苔痕历历、古拙苍莽间。

清乾隆时藏书家汪宪著《苔谱》六卷，专论苔痕，其中引明末吴彦匡《花史》云："王彦章葺园亭，叠墙种花，急欲苔藓，少助野意，而经年不生，顾弟子曰：'叵耐这绿拗儿。'"[2] "绿拗儿"——一种执拗的绿色，不肯轻易出现，但人们的"花事"又少不了它。

这个"绿拗儿"——苔痕诸多名称之一，是一"执拗的存在"，为园林叠山理水"点题"。中国园林追求"明窗静对，粉墙掩映，朱阑曲护，苍崖倒悬，绿苔错缀"[3] 的境界，没有苔痕的园林，如人未穿衣，顿失意味。

点苔，是中国山水画技法之一，山水画轮廓既定，最后点苔，点出远山烟树，点出近处地面的杂草苔痕，影影绰绰，似实还虚。明唐志契《绘事微言》说："画不点苔，山无生气。昔人谓'苔痕为美人簪花'，又谓'画山容易点苔难'。"[4] "点苔"之名，就含有苔痕梦影的意思。李日华《题松雨扇》云："为爱青苔好，常依老树根。秋风亦解事，落叶到柴门。"[5] 传递出文人艺术的普遍趣尚。

这个"绿拗儿"也"点醒"了盆景艺术。盆景，在一定程度上就是制作苔痕的艺术。清陈淏子《花镜》说："凡盆花拳石上，最宜苔藓。"[6] 色既青翠，气复幽香，品入幽微，花钵着拳峰，青苔覆梦影，允为盆栽之清赏。

---

① [宋]姜夔著，陈书良笺注：《姜白石词笺注》卷三，北京：中华书局2009年版，第132页。

② [清]汪宪：《苔谱》卷一，北京大学图书馆藏清稿本。

③ [明]屠隆：《考槃余事》卷四，秦跃宇点校，南京：凤凰出版社2017年版，第96页。

④ [明]唐志契：《绘事微言》，清《文渊阁四库全书》本。

⑤ [清]陆绍曾辑：《古今名扇录》，清钞本。

⑥ [清]陈淏子：《花镜》卷二，清康熙刻本。

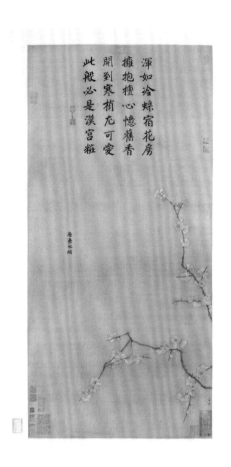

浑如冷蝶宿花房

擁抱檀心憶舊香

聞到寒梢无可愛

此般必是漢宮粧

眉寿堂藏

图 10-5　[宋]马麟　层叠冰绡图　绢本设色
101.7cm×49.6cm　故宫博物院

而赏石中人也重这苔痕，张潮《幽梦影》云，"石不可以无苔"①。一拳文石藓苔苍，点出一个诗意世界。台北故宫博物院藏石涛通景屏，在第一屏上，石涛题有一诗："石文自清润，层绣古苔钱。令人心目朗，招得米公颠。余颠颠未已，岂让米公前。每画一石头，忘坐亦忘眠。更不使人知，卓破古青天。"看着一拳布满苔纹（或称苔钱）的顽石，这位浪漫艺术家起了"卓破古青天"的狂想。

李渔关于苔痕的一段论述，颇有胜意。他说："苔者，至贱易生之物，然亦有时作难：遇阶砌新筑，冀其速生者，彼必故意迟之，以示难得。予有《养苔》诗云：'汲水培苔浅却池，邻翁尽日笑人痴。未成斑藓浑难待，绕砌频呼绿拗儿。'然一生之后，又令人无可奈何矣。"②难得之物，人期待之；拥有后，望之又觉无奈。苔痕就是这样的存在，微物犹或入感，是因人从中看出自己的影子。

此"绿拗儿"，乃时物也，满蕴着岁月沧桑，"执拗地"将艺道中人导向往古幽深去，从而磨砺人的生命感觉。我在以前的研究中多言此物③，这里再从苔痕的名称入手，谈其中有关时间和生命的思考。（图 10-5）

---

① [清]张潮：《幽梦影》，第 10 页。
② [清]李渔：《闲情偶寄》卷五，第 683 页。
③ 拙著《曲院风荷：中国艺术论十讲》《顽石的风流》（北京：中华书局 2016 年版）等曾讨论过苔痕。

（一）昔耶：苔痕的"古"意

金农客扬州时，有斋名"昔耶"，号"昔耶居士"①，其画多有此款识。如他有一幅画，画一枝梅，上题"昔耶居士"四字，非常醒目②，其实暗喻的就是苔痕。

苔痕又称昔耶，或写作昔邪（耶，通"邪"，金农作品中也多作"昔邪"）。梁简文帝诗云："缘阶覆绿绮，依檐映昔邪。"③陆龟蒙《苔赋》曰："高有瓦松，卑有泽葵。散岩窦者石发，补空日者垣衣。在屋曰昔耶，在药曰陟厘。"④"昔耶"本指屋瓦上如绿龙游动的苔痕。以"昔耶"名苔痕，突出其"时间之物"的特点。苔痕如雪泥鸿爪，托迹尘寰，示现生命真实。金农号昔耶居士，取意就在于此。

苔痕又称"昨叶"⑤，昨叶者，昨天之叶，乃过往之存在，不知从何而来，去向何处。正如杨炯《青苔赋》所云："尔其为状也，幂历绵密，浸淫布濩。斑驳兮长廊，黉缘兮枯树。肃兮若远山之松柏，泛兮若平郊之烟雾。春澹荡兮景物华，承芳卉兮籍落花。岁峥嵘兮日云暮，迫寒霜兮犯危露。"⑥苔痕是时间绵长的存在，或者说是超越时间者，"怪石嶙峋虎豹蹲，虬柯苍翠荫空村。亦知匠石不相顾，阅历岁华多藓痕"⑦，这一超越时间者给人带来了生生之信息。

故自六朝以来，人们说青苔，多冠以"古"字，称为"古苔"。⑧以"古"称苔，强调其历时久远的特点。千年石上苔痕裂，说一种绵长存在和永恒绿意。诗人艺术家"贪婪地"从这天地书写中，品读存在的智慧。

① 同治《苏州府志》卷一百一十二："（金农）继画梅，师白玉蟾，号昔耶居士。"
② 如《梦园书画录》卷二十三著录金农一幅仿王冕梅花图轴，题云："老梅愈老见精神，水店山楼若有人。清到十分寒满把，始知明月是前身。昔耶居士金农并题。"
③ ［清］汪灏等：《广群芳谱》卷九十一，清康熙刻本。
④ 何锡光校注：《陆龟蒙全集校注》，第804页。
⑤ ［清］汪宪《苔谱》卷一："《群芳谱》曰：屋游，一名瓦衣，一名瓦苔，一名瓦藓，一名博邪，一名昨叶，一名兰香。"（北京大学图书馆藏清稿本）
⑥ 祝尚书笺注：《杨炯集笺注》卷一，北京：中华书局2016年版，第63页。
⑦ 张伯起题昆山石语，［宋］林绾、［明］林有麟：《云林石谱　素园石谱》，第62页。
⑧ 如白居易诗云："黛润沾新雨，斑明点古苔。"刘禹锡诗云："古苔苍苍封老节，石上孤生饱风雪。"姚合诗云："古苔寒更翠，修竹静无邻。"贾岛诗云："白云多处应频到，寒涧泠泠漱古苔。"

人们通过苔痕，放旷宇宙之绵邈，叹息人生之短暂，也诉说生命之无常，更注入人命运不可把捉的忧伤。宋吴文英《花犯》词，写除夕夜友人送来盆梅，意外的礼物使他分外高兴。上半阕云："剪横枝，清溪分影，翛然镜空晓。小窗春到。怜夜冷孀娥，相伴孤照。古苔泪锁霜千点，苍华人共老。料浅雪、黄昏驿路，飞香遗冻草。"[1]他忽由高兴转为忧伤，除夕送旧迎新，短暂的生命又短了一截，看到苔痕历历的古梅，引起"古苔泪锁霜千点"的联想：岁月流逝，生年不永。这"昔耶""昨叶"——存在于过去的存在，或者说总是在当下叠入过去影子的存在，昭示着人生命资源的短缺。

（二）石花：苔痕的"幻"意

青苔生阴湿之地，秉天地之气而生，初生时，星星点点，难可目视，渐连成一片，晕有青色，雨滴其上，光影暗度，斑斑点点，影影绰绰，依傍于古树老柯，流连于阶砌砖瓦，弥散于花径水边，似存非存，似物非物，将人导入如幻如梦的世界里。诗人艺术家说青苔，往往说一种苔痕梦影、不可把捉的遭际，说一种寒塘雁迹、太虚片云的腾踔。强调"从幻境入门"的中国艺术，于此获得独特的智慧。

苔痕又称"石花"，汪宪《苔谱》云："生于石上，连缘作晕者，谓之石花。"[2]道教中有安期生醉而洒墨石上成桃花的传说，石上桃花，灿烂如霞，然而却是虚幻存在。以"石花"名苔痕，也寓有浪漫而无奈的情绪。清李斗《扬州画舫录》记载乾隆时扬州人养盆景，喜以青苔铺垫，"其下养苔如针，点以小石，谓之花树点景"[3]。花树点景，意同"石花"，似幻非真。古人有看落花、补苍苔的说法，苔痕上阶绿，浸闲房，缘古树，星星点点，让你知如梦幻泡影的人生，让你知迷恋外物的枉然。

---

① [宋]吴文英：《花犯·谢黄复庵除夜寄古梅枝》，孙虹、谭学纯校笺：《梦窗词集校笺》，北京：中华书局2014年版，第618页。
② [清]汪宪：《苔谱》卷一，北京大学图书馆藏清稿本。
③ [清]李斗：《扬州画舫录》卷二，第35页。

人们借苔痕,说幻中的忧怀。东坡咏叹"古甃缺落生阴苔"(《西山诗和者三十余人,再用前韵为谢》),由布满湿漉漉青苔之古井中的暗影浮动,说岁月迷离,抒人生忧怀。倪瓒著名的《江南春》词,通过"辘轳水咽青苔井"[1]的感喟,表达了同样的感慨。

明初奚昊题云林《溪亭山色图》说:"朝看云往暮云还,大抵幽人好住山。倪老风流无处问,野亭留得藓苔斑。"[2]云林的"风流",在"野亭留得藓苔斑"中。读云林这位影响数百年中国艺术趣味的艺术家,需要从他所重视的苔痕读起。

苔痕,契山客之寄情,谐野人之妙适。人们说苔痕,通过这一"幻"的法门,也说"并无归处即归处"的智慧。暂寄于世的人生,并无绝对的港湾,就像落花之于苔痕,花落花飞,委于青苔,到此便得平宁。[3]

苔痕是大地派来接受落花的使者。飘零的白色小花,落在绵延一片的青苔上,光影浮动,显露出绝望的美感。说苔痕,总折射出家的影子:有希望,也有绝望;是存有,也是虚无。试问安排华屋处,何如零落乱云中?

就像苔痕的一个别称"屋游"——斑斑痕迹,游走屋瓦之间,如人居于世界这似有若无的"屋"中。说苔,是在说幻,说影,所谓"寒依疏影萧萧竹,春掩残香漠漠苔",说不必执着的念想。《二十四诗品·超诣》云:"乱山乔木,碧苔芳晖。诵之思之,其声愈希。"深山密林,静寂幽深,苔痕历历,泉水声声,夕阳余晖下彻,恍惚幽眇,使人顿入无际时空中。

## (三)苔封:苔痕的"真"意

中国艺术家要住在布满"苔华"的"老屋"里,归复生命的本所。

---

① 杨镰主编:《全元诗》,第72页。

② [明]汪砢玉:《珊瑚网》卷三十四,清《文渊阁四库全书》本。

③ 喜龙仁在《中国园林》中,谈到东方园林苔痕的妙用,认为东方园林有一种"完美的幻觉","造成这种幻觉的主要原因是,石块上有精致的凹痕,颜色斑驳,表面布满苔痕,远看就像水在闪闪发光"([瑞典]喜龙仁:《中国园林与18世纪欧洲园林的中国风》上册,陈昕、邱丽媛译,北京:北京日报出版社2021年版,第80页)。苔痕的确启发人"幻"的冥思,不过不是视觉中的"幻觉",而攸关存在是否真实的真幻问题。

　　青苔，有覆盖意。古人又有"苔封"之说。说苔痕，往往说"封"的智慧。诗人艺术家要让流动的时间静下来，将它封起，也封起记忆，封起痛苦，封起永恒不变的精神。如刘长卿《寻常山南溪道人隐居》诗云："一路经行处，莓苔见履痕。白云依静者（渚），春草闭闲门。"[1] 他拜访的这位隐居者，在青苔历历中安顿生涯，苔痕留住那生生不绝、永恒存在的绿，疲惫的远行人于此获得安宁。

　　在诗人艺术家看来，青苔，是无尘、无人之境的代语。王维诗中有大量关于苔痕的吟咏，在他看来，"青苔日厚自无尘"（《与卢员外象过崔处士兴宗林亭》），青苔是静谧的使者，是荡却尘埃的过滤器，如矾之于水，浑浊到此得清澈。他那首著名的《书事》小诗写道："轻阴阁小雨，深院昼慵开。坐看苍苔色，欲上人衣来。"无边的苍翠袭人而来，亘古的宁静笼罩着世界，蒙蒙的小雨，深深的庭院，苍苍的绿色，构造成一个梦幻般的世界，几乎将人席卷而去。

　　一径苔痕，无人迹，无人之境，幽深阒寂，不与俗通。如韦应物《燕居即事》诗所说，"幽鸟林上啼，青苔人迹绝"[2]。外在的世界在变，而青苔包裹的这个世界不变。它包裹的秘密，是不近人情，不偶世俗，不与世通，独立自在；它包裹的秘密，更是天道之恒常，大地之至理。吟味苔痕，读着那远古的信息，汇入苍穹。

　　又如李日华题画诗云："山雨无时下，烟霏朝夕来。摊书向何处，几案尽莓苔。"[3] 摊书几案，几案布满莓苔，人在其中，人融于书中，书会于苔里，苔连于天地，作无垠之绵延。

　　说青苔，在说一种超越时间的"慢节奏"。倪瓒以他萧疏的笔致、荒寒的境界、寂寞的气氛，复演了一个高古纯粹的真实世界。所谓"苔生不碍山人屐""点点青苔欲上衣""黄昏蹑屐到苍苔""苔石幽篁依古木"等等，他要到地老天荒的超越境界中寻找生命真实。青苔历历，潜滋暗长，人在与时间悬隔的世界中拾

①　储仲君：《刘长卿诗编年笺注》，北京：中华书局1996年版，第190页。
②　[唐]韦应物撰，孙望校笺：《韦应物诗集系年校笺》卷十，第504页。
③　[明]李日华：《竹嬾画滕》，第58页。

步，倪瓒所谓"积雨琴丝缓，沿阶藓碧滋""阶前生绿苔，参差松影乱""鹿饮荒池水，蜗耕石径苔"，一如他晚岁避居的蜗牛居，总是迟迟、舒缓地打开生命的细径，就像蜗牛在布满苔痕的小径中耕种，这与"竞""疾""逐"的蝇营狗苟世相迥然不同，无声无息，也自在圆满。

说青苔，在说洗涤凡尘的念想。王昌龄《题僧房》说："棕榈花满院，苔藓入闲房。彼此名言绝，空中闻异香。"[1]洗涤凡尘，荡却喧嚣。杜甫《绝句漫兴九首》其六云："苍苔浊酒林中静，碧水春风野外昏。"一杯浊酒，满目苍苔，便是安顿生命之所。文徵明有《古木幽居图》，画人幽居于空山古木中，自题云："古木阴阴山径回，雨深门巷长苍苔。不嫌寂寞无车马，时有幽人问字来。"[2]说的也是这样的精神。

说青苔，更在说一种亘古的静寂。苔痕不知从何而来、根在何处、归于何方之存在，昭示着不生不灭的智慧。王勃《青苔赋》云："措形不用之境，托迹无人之路。望夷险而齐归，在高深而委遇。惟爱憎之未染，何悲欢之诡赴。宜其背阳就阴，违喧处静，不根不蒂，无华无影。耻桃李之暂芳，笑兰桂之非永。故顺时而不竞，每乘幽而自整。"[3]这不起眼的苔痕，"惟爱憎之未染，何悲欢之诡赴"，没有生，没有灭，没有爱，没有恨，对于在生灭爱恨海中泅渡的人来说，就是理想的彼岸。

说青苔，还在说自然的本真趣味。《长物志》卷三《水石》说尧峰石，"近时始出，苔藓丛生，古朴可爱。以未经采凿，山中甚多，但不玲珑耳。然正以不玲珑，故佳。"[4]石求玲珑，然过于追求玲珑，则失之于巧腻。苔藓丛生之石，有自然未雕之意，故古朴可爱。

说苔痕，在突出归复本真的"不渝"情怀。苔痕不扫，在诗人艺术家的词典

---

① ［清］彭定求等编：《全唐诗》卷一百四十三，第1442页。
② ［清］卞永誉：《式古堂书画汇考》画卷二十八，第2148页。
③ ［清］董诰等编：《全唐文》卷一百七十七，第1806页。
④ ［明］文震亨、［明］屠隆：《长物志　考槃余事》，第57页。

图 10-6　苏州留园"花步小筑"

中，是不改本心的代语。陆游诗云："柴门虽设不曾开，为怕人行损绿苔。"[①] 梅尧臣诗云："庭下阴苔未教扫，榴花红落点青苔。"[②] 其《古壁苔》诗又说："阴壁流暗泉，古苔长自好，不改春与秋，何如路傍草，空山正幽霭，净绿无人扫。"[③] 春秋代序，阴惨阳舒，而苔痕"不改春与秋"，任凭世态风云变化，我存如苔痕，在亘古不变中葆有初心，封着真实，封着永恒，封着春花秋月。

总之，这"绿拗儿"，执拗地滋蔓，无法遏止地绵延，由过去连到现在，连到未来，由近处连到远处，连到天边，至无限的时空。大自然有这执拗的劲儿，而人的生命也有这执拗的传递。生命就是一种绵延，绵延就是生生，生生即为永恒，这是沧桑中的永恒。（图 10-6）

## 五、悲断碣

垣衣[④]，也是苔痕的别称之一。垣者，断壁残垣。垣衣，即断壁残垣上覆盖

① [宋]陆游：《闲意》，钱仲联校注：《剑南诗稿校注》卷九，上海：上海古籍出版社2005年版，第729页。
② [宋]梅尧臣：《依韵和永叔景灵致斋见怀》，朱东润编年校注：《梅尧臣集编年校注》卷二十八，上海：上海古籍出版社2020年版，第1244页。
③ [宋]梅尧臣：《拟水西寺东峰亭九咏·古壁苔》，朱东润编年校注：《梅尧臣集编年校注》卷十九，第630页。
④ [清]汪灏《苔谱》卷一："在水曰陟厘，在石曰石濡，在瓦曰屋游，在墙曰垣衣，在地曰地衣。"（北京大学图书馆藏清稿本）

的绿苔。传统诗文艺术中说苔痕，常常将其与碑碣、废墟等联系在一起。

唐李益《赋得垣衣诗》云："漠漠复霏霏，为君垣上衣。昭阳辇下草，应笑此生非。掩霭青春去，苍茫白露稀。犹胜萍逐水，流浪不相依。"[1]李益由宫殿断垣残壁上附着的苔痕发为咏叹，说权威，说英雄，说功名，说一切追逐如白露，太阳一出就干，说往日的煊赫和威势，在几许苔痕覆没下呻吟，突出人文历史书写的虚幻。

汪宪《苔谱》引明宗室朱谋晋《苔诗》云："生阁久萦词客恨，入碑多食古人名。红英堕地交相映，小屐跫然未忍停。"[2]这是让诗人愁怨滋生的苔痕，也是让英雄豪杰销声匿迹的苔痕。"入碑多食古人名"一句极形象，这微不足道的苔痕，是专门用来吞噬功名臆想、欲望追逐的，后来者的木屐残酷地碾碎苔痕下的狂想。

江淹在《青苔赋》中，对此有清醒觉知："乃芜阶翠地，绕壁点墙。春禽悲兮兰茎紫，秋虫吟兮蕙实黄。昼遥遥而不暮，夜永永以空长。零露下兮在梧楸，有美一人兮欹以伤。若乃崩隍十仞，毁冢万年。当其志力雄俊，才图骄坚；锦衣被地，鞍马耀天。淇上相送，江南采莲。妖童出郑，美女生燕。而顿死艳气于一旦，埋玉玦于穷泉。寂兮如何？苔积网罗。视青蘼之杳杳，痛百代兮恨多。"[3]赋中说青苔"似幽意之深伤"[4]，历史的成毁都付与"苔积网罗"，诗人借青苔来说历史的感怀。

经历了生死，经历了兴衰，被命运捉弄的人，坐在布满苔痕的断墙颓垣上，来体会人生。苔痕，昭示着百代之遗恨。刘长卿《归沛县道中晚泊留侯城》诗云："功名满青史，祠庙唯苍苔。"[5]司空曙《经废宝庆寺》诗云："古砌碑横草，阴廊画杂苔。"[6]苍苔历历，掩盖了碑碣，碑上记载功名的文字也被遮蔽。如金代郝居中著名的《五丈原怀古》诗所云："坏壁丹青仍白羽，断碑文字只苍苔。"[7]

[1] [清]彭定求等编：《全唐诗》卷二百八十三，第3214页。
[2] [清]汪宪：《苔谱》卷二，北京大学图书馆藏清稿本。
[3] [南朝]江淹著，[明]胡之骥注：《江文通集汇注》卷一，李长路、赵威点校，北京：中华书局1984年版，第20—21页。
[4] 同上书，第18页。
[5] 储仲君：《刘长卿诗编年笺注》，第2页。
[6] [宋]计有功撰，王仲镛校笺：《唐诗纪事校笺》卷三十，第1053页。
[7] [清]汪宪：《苔谱》卷五，北京大学图书馆藏清稿本。

即使如诸葛亮那样的旷世英雄，也归于沉寂，当年羽扇纶巾的风流，而今只能到残垣断壁中寻找，他的赫赫声名留在萧瑟寒风里的残碑上。

青苔者，念徘徊者也。诗人艺术家目对"岩畔古碑空绿苔"（许浑《凌歊台》），思考生命价值。倪瓒云："石中有题字，苔蚀已难辨。"[1]龚贤《吴王故宫》云："吴王开霸业，一半入荒唐。古殿有遗址，苍苔乱夕阳。久非朝谒地，还作战争场。野老何知识，耕烟御路旁。"[2]明亡后，作为一位遗民画家，龚贤居金陵，日日目对六朝故都的过往痕迹，其画也多以断碑残阳为背景，其《平山》诗云："寻诗悲断碣，吊古过空楼"[3]，他在这样的咏叹中，寻找生命定位。

纽约大都会艺术博物馆藏龚贤十六开《山水册》，是其晚年代表作。其中一开（图10-7）画老树参差，槎丫作指爪伸展状，在苍天中划出痕迹。老树下有一草庵，庵中不见人迹。稍向远，则是巨石嶙峋，瀑布泻落，再向前是静默的山水。其题诗云："杈丫老树护山门，门外都无碑碣存。正殿瓦崩钟入土，空余鹳鹤报黄昏。"还是那样的山，还是那样的水，曾经在这片天地中活动的人，如今安在哉？或许有成王败寇，或许有爱恨情仇，在这样一个黄昏，连捕捉他们的蛛丝马迹都不可能，一切都归于消歇。不要说英雄驰骋、情人缱绻不可把捉，就连曾经存在过的碑碣都被历史苍烟埋没，曾经有过的恢宏殿宇以及一切的煊赫，如今都寂然无声——半千的寂寞山水，将一切都弭灭在历史的风烟中。

诗人艺术家描述这样的苍凉景，半是哀怜，半是慷慨，沧桑感中透出沉着痛快的格调，人们从沧桑这一"天地之书"中读出了生命韧度。

如杨慎脍炙人口的《临江仙》词："滚滚长江东逝水，浪花淘尽英雄。是非成败转头空。青山依旧在，几度夕阳红。　　白发渔樵江渚上，惯看秋月春风。一壶浊酒喜相逢。古今多少事，都付笑谈中。"[4]这首词反映出中国人独特的历史感和对生命意义的认识。

---

① [元]倪瓒：《贞松白雪轩分韵赋》，《倪云林先生诗集》卷一，明天顺四年（1460）刻本。
② 汪世清辑录：《汪世清辑录明清珍稀艺术史料汇编》第二册，第28页。
③ 同上书，第30页。
④ 饶宗颐初纂，张璋总纂：《全明词》，北京：中华书局2004年版，第823页。

图 10-7 ［清］龚贤　山水册十六开之九　纸本墨笔　纽约大都会艺术博物馆

　　清初僧人画家担当《唐梅》诗云："其树不大亦不皴，枝柯几股如绳纽。此物倨傲无朝代，此地呵护有鬼神。幽赏只宜即时酒，何必感慨千载春。但携一壶在其下，想见开元大历人。"①一株唐梅，激起他的历史兴亡之叹，使他从中发现那历风霜而不变的精神。

　　中国艺术推崇这慷慨任气之风。宋严羽《沧浪诗话》论唐诗之妙，一在沉着痛快，一在优游不迫。其中沉着痛快，论艺者尤不可忘。艺道中说沧桑事，不在于生命长度不足的叹息，而在淬炼生命的韧度。

　　中国艺术家属意的寒林枯木，这风霜下的残留，就是沧桑之物，是艺术家追求"历史感"的意象形式。

　　清山水画家戴熙说："昏鸦对语，从空阔处听之，如有悲凉感喟之音。玉溪生'终古垂杨'之句，要自与怀古深情大有关合。"②李商隐《隋宫》诗云："紫

---

① ［明］担当：《担当诗文全集》，第 177 页。
② ［清］戴熙：《习苦斋画絮》卷二，清光绪十九年（1893）刻本。

泉宫殿锁烟霞，欲取芜城作帝家。玉玺不缘归日角，锦帆应是到天涯。于今腐草无萤火，终古垂杨有暮鸦。地下若逢陈后主，岂宜重问《后庭花》?”

戴熙认为高逸的文人画，实是“关情”者，画中的简淡是从历史“悲凉感喟”中脱出的。枯木寒林，实有沉重历史的影子；那纤花微朵的闲放，也荡漾着历史的风波。艺术家咏叹废墟，咀嚼历史，回顾人生，抚慰自我。就像作史者从“殷鉴不远”中看历史的全幅波动，艺术家也从历史的兴废中，在世界的俯仰升沉里，伸展自己的情怀。

李日华《味水轩日记》记载：“云林狷洁逾情，殆不可一世。然于绘事，辄缀长句短言，豪宕自恣。譬之陶咏荆卿、嵇叹广武，非忘情者。……题一律云：‘寒沙细细插江流，木老陂荒蒉荻秋。书卷不离黄犊背，钓竿只在白蘋洲。千秋战垒孤烟没，三楚精灵落日留。自笑平生臂鹰手，尽将雄思写矶头。’”①

在李日华看来，云林萧瑟小景，表面“无情”，却是“关情”，寒林枯木由历史的风烟化出。云林的画也可称“画史”，他所记载的是历史背后的历史，是生命真性——人的真实生命感觉。

李日华说云林表面闲雅，实是“豪宕自恣”。他是真懂云林的人。看云林的画，令人难忘的是简洁的画面、清逸的笔墨中透出的昂然气度，如《渔庄秋霁图》《溪山图》中的几株枯木，在秋风中萧瑟，却有耿耿清魂。云林将他满腹“雄思”，著于“矶头”——他的视觉空间中。他的“雄思”，是咀嚼历史又超迈于历史的性灵腾踔。担当唐梅下的酾饮，说的就是这样的精神。

这样的精神，是唐宋以来诗国的正调。刘禹锡以作怀古诗见长，他的怀古诗徘徊于在与不在之间，在沧桑中勾陈生命大意。他的《石头城》堪为千古绝唱：“山围故国周遭在，潮打空城寂寞回。淮水东边旧时月，夜深还过女墙来。”②白居易读此，以为后人无复置词。金陵乃六朝故都，虎踞龙盘之所，是英雄叱咤风云的地方，又是埋葬希望的处所。刘禹锡空城冷月徘徊的感叹，甚至影响着后世

---

① [明]李日华：《味水轩日记》卷四，第266页。
② [清]彭定求等编：《全唐诗》卷三百六十五，第4117页。

中国艺术的气质。

韦庄《金陵图》诗写道："江雨霏霏江草齐，六朝如梦鸟空啼。无情最是台城柳，依旧烟笼十里堤。"[1] 诗以金陵台城为咏叹对象，诗人所见这一曾经辉煌的宫城，如今都在芳草萋萋、群鸟空啼中。曾经的繁盛不再，曾经的追逐与争斗也烟消云散，只有湖水还在荡漾，只有湖边的柳树依然在飘拂。历史是"无情"的，会荡尽一切贪欲和霸凌；历史又是"有情"的，草还在绿，花还在开，柳树还在飘拂，平凡的人生，朴素的人情，方是正道。

文人艺术常从废墟中脱出刚健雄强之气。石涛的艺术具有强烈的追忆色彩，他通过追忆来汲取生命创造力。就像他笔下的雪庵和尚一样，"急棹滩中流，朗诵一页，辄投一页于水，投已辄哭，哭已又读"[2]，任凭这一切撕碎自己，任凭"历史的激流"载着他浪迹天涯。

石涛早年居宣城，后居金陵，这位前朝王孙在金陵流连前后九年时间，其间作品感怀愈深。晚年定居扬州，仍对金陵余情依依，多有作品念及。他与金陵相关的作品，有一种特有的凝重和沉思。金陵追忆，追忆金陵的往古，也追忆自己曾于金陵的感怀。一页一页打开历史画面，品味自己曾经的拥有，同样一个舞台上，演员递相出场，石涛也曾在那里出场，他在这品味中咏叹人的生命价值。

藏于大英博物馆的《江南八景册》是石涛晚年居扬州大涤堂时回忆金陵、宣城时期的作品。其中一开画雨花台，回忆他曾经在金陵城西雨花台独眺的往事。他说："雨花台，予居家秦淮时，每夕阳人散，多登此台，吟罢往复写之。"题诗云："郭外荒荒一古台，至今传说雨花来。风吹大墅孤烟起，鸟带危樯片席回。颓寺有钟晨寂寞，清猿无梦夜啼哀。净云转晬樽前散，何事仙源问劫灰！""往复写之"，沉吟把玩，如灿烂夕阳，满眼金屑，尽归惘然。

石涛有《清凉台图》（图 10-8），墨色沉静，风味迷蒙，笔致迟滞，笼罩着浓

① ［五代］韦庄著，聂安福笺注：《韦庄集笺注》，上海：上海古籍出版社 2002 年版，第 150 页。此诗题传世多作《台城》。台城，也称苑城，在南京玄武湖边，曾是东吴的后苑城，东晋至南朝期间被改建为皇宫，成为国家的台省——中央办公之地。唐以后渐废弃，至中唐时已是荒草萋萋。
② 故宫博物院藏有石涛早年所作的人物图卷，画历史中的传奇人物，其中一段画雪庵和尚，题有此语。

图 10-8　[清]石涛　清凉台图　45cm×30.2cm　纸本设色　约 1705 年　南京博物院

浓的怅惘气氛。上题诗云："薄暮平台独上游，可怜春色静南州。陵松但见阴云合，江水犹涵白日流。故垒鸦归宵寂寂，废园花发思悠悠。兴亡自古成惆怅，莫遣歌声到岭头。"他告诉自己不要沉沦在惆怅中不能自拔，但却无法抑止心中的流连。他心中的金陵清凉台，笼上一种凄凉意。

眷顾，是导向过去的；期望，是面向未来的。石涛将现在放到过去和未来的时间之轴上，审视，思量，感受它的冲撞，心灵被时间的车轮重重地碾过，得到的是痛苦，也有痛快，沉着痛快的痛苦（如云林静听辘轳青苔井、担当酽饮唐梅下），他吟咏着自己不断被粉碎的孤独，咀嚼着一切永不重来的迷幻，睇着性灵中的"大历史眼光"，在意识的天女散花境界中把玩。

在文人艺术看来，艺术，如同"历史激流"中漂泊的小舟，载着艺术家无尽的乡愁。

## 六、抚血皴

唐李贺《杨生青花紫石砚歌》写道："端州石工巧如神，踏天磨刀割紫云。佣刓抱水含满唇，暗洒苌弘冷血痕。纱帏昼暖墨花春，轻沤漂沫松麝熏。干腻薄重立脚匀，数寸秋光无日昏。圆毫促点声静新，孔砚宽顽何足云。"[①]

这首著名的砚台诗，写一位杨姓书生拥有一方端砚，黑色底子上间有暗紫色晕，砚石上并有特别纹理，注水观之，就像萍藻浮动。这被后人称为"鸲鹆眼"的纹理，本是石上病纹，后来成为赏砚者痴迷的对象。诗中所说的苌弘，据说是周朝人，传其死后三年，血化为碧玉。[②] 李贺诗中"冷血痕"三字，常为后世鉴古者提起，其中包含一种独特的生命态度。

明张岱《宓石歌》，对着地下挖出的一拳顽石，写自己的感受：

---

① ［唐］李贺著，吴企明笺注：《李长吉诗歌编年笺注》卷二，北京：中华书局 2012 年版，第 155 页。佣刓（wán），均匀地削磨。
② 《庄子·外物》云："苌弘死于蜀，藏其血，三年而化为碧。"

留此四千年，荒山一顽石。闻有双玉圭，苍凉闭月日。血皴在肤理，摩
挲见筋泐。呵护则龙蛇，烟云其饮食。中藏故神奇，外貌反璞立。所储金简
书，千秋犹什袭。此下有衣冠，何时得开出？①

窆（biǎn），沉埋。窆石，地下沉埋的一拳顽石。掘出后，睹其形，顽然自在，未
经雕琢。深埋地下，无日无月，所以叫"闭月日"，没有岁月"风化"，保持"璞"
的本色。拭去沙土，视其肤理，清晰可辨，石中有特别的红纹，摩挲石体，似有
人的体温。张岱用"血皴在肤理，摩挲见筋泐"来形容，他感觉这简直是有血有
肉的存在。他说，这里面藏着"故神奇"——千年不变的故事，有生生的脉动，
有血的温热。他视之为"金简书"，一部蕴含着历史脉络和生命箴言的宝书。

明文震亨《长物志》卷七谈到这"血皴"："三代秦汉人制玉，古雅不凡，即
如子母螭、卧蚕纹，双钩碾法，宛转流动，细入毫发，涉世既久，土绣血侵最
多。"②清查慎行也谈到"血皴"："余旧蓄古镜一枚，形正方，背有飞鱼二，鳞鬣
生动，周遭一百八十乳，水银遍裹，上着血皴朱砂斑，不知何代物也。"③

血皴，古玩界所说的"包浆溅血"④，如文震亨所说的"最多情"，这"带血"
的纹理，是惨烈历史留下的伤痕。皴之言"血"者，一强调它是一种带血的存在，
在"血战"历史的风烟中形成，诗人艺术家看世界往往用这样的眼光，就如同我
们今天看非洲热带草原的动物世界，弱肉强食，充满了血腥；二是强调这里有生
命的温热，有血有肉，虽然遍体鳞伤，真性却完然自存。

艺道中人常常像站在血色黄昏的天幕下看过往，在瓷器、古砚、顽石、家具
等的鉴赏中，充满对这"血染的风采"的偏爱，不少人要于这自然纹理中，寻找
"不可风化的历史"，那种血战历史、磨砺沧桑背后的坚韧生命感。他们知道，冰

---

① ［明］张岱：《张岱诗文集》诗集卷二，第 26 页。
② ［明］文震亨、［明］屠隆：《长物志 考槃余事》，第 79—80 页。
③ ［清］查慎行：《敬业堂诗集》卷四十二，清康熙刻本。
④ 明末清初吴景旭《忆秦娥·宋磁》词有云："多时节，随身土古，包浆溅血。"（饶宗颐初纂，张璋总纂：
　《全明词》，第 3072 页）

冷历史外的生命体温，是维持人生命延续的必要力量。

陆游《八十四吟》中有一首写盆景，诗云："燕脂斑出古铜鼎，弹子窝深湖石山。老去柴门谁复过，天教二友伴清闲。"[①] 两个古物，一个古铜鼎、一个太湖石假山，是他的"二友"。上天赐给他印有特别痕迹的古物，老来孤寂，无人顾问，他读着古物中的苍天示语，有了"清闲"，有了慰藉，人生也有了方向。

太湖石上的弹子窝，在鉴古者看来，是"血战"后的痕迹，岁历沧桑。"弹子窝"北宋时一度成为盆景的代称，当时人们制盆景，多用太湖石点缀。太湖石的特点是洞穴多。杜绾《云林石谱》"太湖石"条云："平江府太湖石，产洞庭水中，性坚而润，有嵌空穿眼、宛转崄怪势。一种色白，一种色青而黑，一种微青。其质纹理纵横，笼络隐起，于石面遍多坳坎，盖因风浪冲激而成，谓之'弹子窝'。扣之微有声。"[②]

太湖石有旱太湖石和水太湖石之分，以水太湖石为贵。水太湖石深置水中，经激浪长久冲刷，孔穴多多。人们以"弹子窝"为清供，"供"的是沧桑的感觉：时间磨砺、风水相激的残留物，身上带着岁月之迹，带着搏杀后留下的累累伤痕，说明存在多么不易，更说明唯具生命之坚韧，才会存留于世。生命的存在方式，只能是与否定力量厮杀中的突围。杜绾《云林石谱》引元居中咏临安石诗云："人久众所憎，物久众所惜。为负磊落姿，不随寒暑易。"[③] 太湖石中蕴含着一种不随时间变化的精神。（图 10-9）

苏轼有一首诗，其题为"文登蓬莱阁下，石壁千丈，为海浪所战，时有碎裂，淘洒岁久，皆圞熟可爱，土人谓此弹子涡也。取数百枚，以养石菖蒲，且作诗遗垂慈堂老人"。他有意将"弹子窝"写成"弹子涡"，强调它是涡流激荡的产物；又特别强调一个"战"字——它是激战后的存留。同时，他还强调，此物得之东海蓬莱阁下——那瞻望神灵之所，此行他没有得到神灵的开示，只带回数枚石子。但他在诗中说，"我持此石归，袖中有东海"，东海之神的启示就包蕴其中，

① ［宋］陆游著，钱仲联校注：《剑南诗稿校注》卷七十四，第 4085 页。
② ［宋］杜绾、［明］林有麟：《云林石谱 素园石谱》，第 3 页。
③ 同上书，第 4 页。

图 10-9　苏州留园一角

天地的叮咛就裹在弹窝里。

　　陆游诗中说的另一物是"燕脂斑出古铜鼎",这也是鉴古者的至爱。铜器入土浸蚀,历年久远,形有剥落,棱角刓缺,色呈暗绿,有烂铜之味;暗绿色中间有点点红斑,如霜叶沿阶贴乱红,所谓胭脂斑是也。这红宛如晚来天幕抹下的最后一缕殷红,古来玩家多重此形色:透着胭脂红的锈迹,让沧桑过眼,由之体味生之绚烂。

　　这就如同人们从楚辞中读出"斑竹一枝千滴泪"的感觉,又像云林《江南春》词中所云"春风颠,春雨急,清泪泓泓江水湿",在春的气息中,他看到的是清泪泓泓。米芾赏古砚,有诗云:"研山不复见,哦诗徒叹息。惟有玉蟾蜍,向余频泪滴。"[①]他在砚台的星纹中,依稀感到泪滴斑斑的历史的影子。(图 10-10)

①　[明]林有麟:《素园石谱》卷一,[宋]杜绾、[明]林有麟:《云林石谱 素园石谱》,第 56 页。

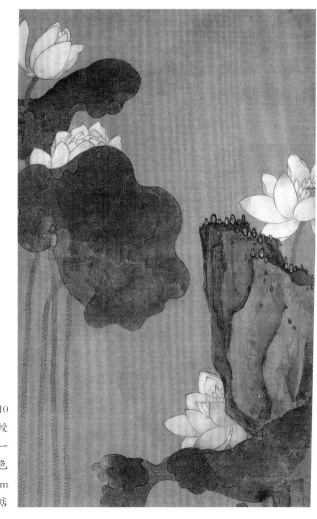

图 10-10
[明] 陈洪绶
花鸟图屏四帧之一
绢本设色
166.4cm×50.1cm
上海文物商店

## 结 语

野寺寻碑，荒崖扪壁，以寻雪泥鸿爪；袖中东海，镜里尘影，忽觉今是昨非。苔痕，空潭，古井，布满血皱的顽石，夜雨淅沥的芭蕉，中国艺术重视沧桑，要建立一种"大历史眼光"，从而逃出时间的魔掌，看人生命存在应该有的样态。

　　沧桑，一帧可以两面观照的镜子，一面映照着人被知识、欲望等左右的虚幻存在状态，一面示现生命存在的真实。说沧桑，是在说变化，说历史变化中所沉淀的历经千年万年而不渝的生命精神，艺术家在这里找到了生命存在的确定性。这感通天地、贯彻人伦的生命信念，就是诗人艺术家心中的神灵。

# 第十一章　品"包浆"

王世襄先生为木趣居主人伍嘉恩女士作有六首《望江南》，可谓形容木作境界的神品。其中有一首说：

> 幽居好，木趣在摩挲。抚去凝脂疑处子，拂来柔混想春波。长昼易消磨。[①]

这首词写出先生陶醉于木趣中的痴迷状态。"凝脂疑处子"，用《诗经·卫风·硕人》处子肤如凝脂的典故，形容触摸好的木作给人带来的审美感受。"柔混想春波"，说的是如春波荡漾的木作表面产生的光泽和触感（混，指木构件的凸面）。

两句所谈，乃为包浆。包浆在"摩挲"中形成，带着人的体温，为家具注入生命。人生的"长昼"中，有了摩挲包浆的美事，便不寂寞。其实，不仅木趣重"摩挲"，中国传统瓷器、青铜等鉴赏中都讲究这"摩挲"。古物之"趣"从"摩挲"中来，包浆就是"摩挲"的结果。

"瞧骨董排场，包浆款高"[②]，包浆，古物鉴赏中的重要概念。这个概念蕴藏着中国人关于生命存在的思考，它奠定在传统生生哲学基础之上，包含着中国人对时间问题的独特感受。有包浆的古物，可以说是"时间之物"，但鉴古者往往重视的并非时间本身，而是在与时间做游戏——在时间逗引下超越时间与历史，发现真实的生命意义。

---

① 伍嘉恩：《木趣居：家具中的嘉具》，北京：生活·读书·新知三联书店 2017 年版，第 31 页。
② ［清］唐英：《天缘债》卷下，《灯月闲情十七种》，清乾隆唐氏古柏堂刻增修本。

## 一、包浆的概念

包浆，古代家具、瓷器、青铜器、瓦当、砚台等鉴赏中的术语。包浆的对象，可以包括一切为人所玩赏的古物。裸露在外的，受自然风霜雨露的滋育；沉埋在地下，或淹没在水中的，受土气、水气的长期浸润；为人所使用的，或者为好古者收藏的，经人反复摩挲，递代延传；等等。这些都使得古物表面形成一层如浆水凝结的包裹物，给人带来特别的精神满足和审美享受，这就是包浆。包浆是岁月留下的，是自然气息氤氲的，更是人体温浸润出的。

包浆作为一个概念，明代之前文献中不多见，明清时则大量使用。其概念大约产生于明代，但中国人重包浆的历史可以溯源到唐代，甚至更早。

包浆，又称宝浆、胞浆，三种称呼，用意各有侧重。由这些名称也大体可见包浆的基本内涵。

包浆之"包"，侧重形容自然气息的氤氲、人体温的包裹，将生命之"浆"，慢慢"包"——浸润到物中，人"种活"了物：一个没有生命气息的物，似乎变成活的存在；一个外在于我的沉默者，似乎成了人的对话者。

胞浆之"胞"，侧重情感的系联。胞浆，本指母亲腹内胎胞中的浆水，那是婴儿活动的世界。后来也用来形容古物鉴赏，意同包浆。① 一件古物，经由自然和人气息的灌注，渐渐发生了变化，触之手感有变化，视之色彩有变化，光泽也有变化，久而久之，人对它的情感也发生变化，人的"生意"在古物中得到延伸，古物成了人的"胞"——同胞、亲人。民吾同胞，物吾与也，说胞浆，说的是人对世界的亲情。

包浆的第三种称呼——宝浆，是由前二者派生出的，侧重其价值。有包浆的

---

① [明]张岱《张子文秕》卷十四云："燕客收藏紫檀匣，胞浆甚古。"（国家图书馆藏凤嬉堂黑格钞本）他以"胞浆"指代"包浆"。[清]陈梓《飞云斋爐记》云："昨月下与门人论治炉火候之浅深，与儒者涵养之功相似，必有事焉，勿正勿忘勿助，积日累月，而有形无形之胞浆，自呈露于见闻意象之外，此方之根心生色，睟面盎背，不言而喻，宁有异哉！"（《删后文集》卷五，清嘉庆二十年[1815]胡氏敬义堂刻本）所言"胞浆"，即"包浆"。

古物，由于饮领自然和人生命的惠泽，成了与人生命相关的"宝物"。

经过包浆的古物，有特别的美感。如经年的家具，岁月摩挲，没有了家具刚做好时的躁气、火气和新气，触觉上增加了光滑的感觉，视觉上又没有了开始时的"贼新"，色调更稳，更有华彩，受自然气息的作用，还会形成特别的纹理和色晕，具有赏心悦目的形式美感。欣赏包浆，与传统思想中重视平淡天真的美学观念密切相关。

从史料记载中可以看出，明代以来，包浆成为鉴赏古物的关键因素。不仅像家具、瓷器、青铜器等重器鉴赏重视包浆，一些微物的鉴赏也重此道。如方以智《物理小识》卷七云："古玉有血沁、尸沁，有墨古、渠古、甄古、土古，以包浆为贵。"[①]有的好古者连挂画的挂钩也讲究，最好是有包浆、有来历的青铜古器。

赏物界对包浆的推重，催生了大量仿包浆的现象。清乾嘉时画家迮朗（1737—1803）谈到汉瓦当砚时说："斫以为砚。盖入土岁久，其质理温润可爱。以水渍之，有翡翠文及青绿红斑，如古彝器。且文多完好茂美，胜于泰山、琅玡、太少室诸刻之剥蚀。唐宋以来，有瓦头砚，皆此类也。近日伪造者铸锡为范，淘土为质，煮之糯米、小米诸粥中数遍，以漆揩其面，使水不渗粘，以青绿丹砂使有旧意，摩以人手及新布，累日月，使有光彩，几于乱真矣。然有字之处，数千年土绣堆垛中，自出包浆，毫无火气，可立辨也。"[②]他对作伪者做包浆的描绘颇细腻。类似"做旧"的方法，在古玩界很普遍，虽然做得很像，但缺少岁月的沧桑，缺少淡去锋芒的古朴平淡气，缺少那种未经人工雕琢的自然味。

有包浆之物，无论是自然形成，还是人之磨砺，都会进入人的视野，为人所用、所赏，递相延传，于是就有了时间刻度——作伪者是无法做出时间的。它们是古物，是老物，也是"时间之物"。然而，中国人重包浆，往往属意并非在时间的久长，而多注意时间、历史背后所沉淀的东西。

① ［明］方以智著，黄德宽、诸伟奇主编：《方以智全书》第七册，第355页。
② ［清］迮朗：《绘事琐言》卷一，清嘉庆刻本。

包浆并不是物本身，而是物的附着。人们由包浆而欣赏古物，古物为实，包浆为虚。张岱对此有精妙论述："诗文一道，作之者固难，识之者尤不易也。……识者之精神，实高出于作者之上。由是推之，则剑之有光芒，与山之有空翠，气之有沉洁，月之有炯霜，竹之有苍蒨，食味之有生鲜，古铜之有青绿，玉石之有胞浆，诗文之有冰雪，皆是物也。"①

这就如同一把上古剑器，剑上的包浆不是古剑，而是古剑暗绿色表面闪出的一道光芒；剑沉埋地下，经过岁月沉浸，如今这一道光影就在你眼前闪现，是当下"识者"引出了它。包浆，与其说是从历史中走来，倒不如说为当下"识者"所创造。包浆的重要特性，在于它的当下性，它是被"发现"的。古物从遥远的时代走入你的心空，包浆就是它的信使。

鉴赏古物重包浆，妙在一个"品"字。这个"品"，其实是古与今的对谈、我与物的款会。古物上的包浆，几乎成为物的代言者。不是时间感，而是会通性，使得有情怀的鉴古者对包浆神迷。因为包浆一般不是"看"出，而是"摸"出来的——切肤的感通，旷古的温情，穿过时间隧道，来与我相会。

在世界艺术的天地中，唯有中国人神迷这摩挲古物的触摸感，并形成了靡然向风的趣味，它和中国人的深层文化心理密切相关。中国人独特的历史感，中国思想中的生生哲学精神，是重包浆审美风气形成的基础。没有这样的文化，欣赏包浆的风气是否会出现都很难说。

这种种因缘，形成了中国人重包浆的几个基本特点：

第一，中国人重包浆，不在时间的长短，而在时间背后所沉淀的东西。

品鉴古物，看起来是进入"历史的脉络"，因为古物连接着过去。但高明的鉴古者，是通过把玩"时间之物"，剥离它的"时间性"特征（自然时间与历史时间的交融），超越生成变坏的表相，出离悲欢离合的历史沉疴，品味时间背后的精神。通过它，看大化流衍的节奏，看生生不已的逻辑，看青山不老、绿水长流的真实，看流水今日、明月前身的绵延。

---

① ［明］张岱：《张子文秕》卷一，国家图书馆藏凤嬉堂黑格钞本。

品砚有老坑、新坑之说，人们常常喜欢老坑，以为新坑没有老坑好。清初著名学者、诗人施闰章（号愚山）说："旧坑之说久矣。我土人，不识也。自有天地来，即有此石，石何新旧？"他又说："凿石琢砚，以穴深入水者为佳。其石有层次，率尺许为一层，上肤下滓，中为纯美。坑近江者曰水岩，色润如肤，呵之成液。"①

施闰章不论新旧、唯论地气的说法，对我们理解包浆很有帮助。自天地以来就有此石，何来新旧区别？品味包浆也是如此，关键看它在时间流转中所留下的印痕以及人的体会，而不在时间本身。

如我们说这块石是艮岳遗物，并不表明它是北宋末年创造的，只是说曾经在艮岳出现过。这块石有米芾的题字，是宝晋斋的遗物，也不表明它是一块宋石。石没有新旧，古物本身往往就是"出离时光者"，而包浆作为古物附着物的存在，更加重了这一倾向。欣赏古物的包浆，关键在是否得水气、土气，还有使用它、赏玩它的人气。有了这"三气"的包浆，便有活意，有灵光。

对待时间的态度，其实涉及鉴古的眼光。董其昌说："米元章谓好事家与鉴赏家自是两等。家多资力，贪名好胜，遇物收置，不过听声，此谓好事。若鉴赏则天资高明，多阅传录，或自能画，或深画意，每得一图终日宝玩，如对古人。虽声色之奉，不能夺也。"②

董其昌认同米芾"好事家"与"鉴赏家"的区别。若以今人所说的"文物"一词来说，前者重在"物"，是一种带有欲望的握有，收藏老东西，当然越久越好；后者重在"文"，以精神的赏玩代替物质的占有，终日宝玩，与之往还，"如对古人"——与古人做跨时空的精神交流。"鉴赏家"所面对的不是作为"声色之奉"的物品，而是一个生生之物，一个可以与之交流、带来情感愉悦的对象。

而"包浆"，是构成"文"的核心内涵。其基本特点在于非物质性，它作为古物的附着，带着时间的痕迹和历史的沧桑，进入当下的把玩中，进入一种"时

① ［清］施闰章：《学馀堂集》外集卷一，清《文渊阁四库全书》本。
② ［明］董其昌：《丙辰论画册》，藏于台北故宫博物院。此段论述前面部分大半为元汤垕《画鉴》语。

间游戏"中，完成了时间的遁逃。

第二，鉴古者重包浆，不是看历史久远，而是体会"生生"之妙。

一件物品，或是实用的，或纯粹是为了赏玩，当它进入人的视野，与人肌肤相亲，就是一个"生命相关者"。古物经过无数代、无数人赏玩吟弄，天地自然之气晕染留下斑斓神采，波诡云谲的历史在其中投下炫影，更有灵性之人摩挲在其中留下芳泽，这种带有人体温、经过生命浸润、具有历史感的古物，成了生生不已的接续者。

晚唐诗僧贯休《咏砚》诗云："浅薄虽顽朴，其如近笔端。低心蒙润久，入匣更身安。应念研磨苦，无为瓦砾看。倘然仁不弃，还可比琅玕。"[1] 低回吟味蒙润的古物，怎么会将它们当作瓦砾来看呢？——唐时虽然没有包浆的概念，贯休摩挲砚台所谈的体会，其实就是后人所言包浆的基本内涵。

包浆，是将"浆"——生命的汁液，"包"进古物中去。天地之大德曰生，没有传统生生哲学精神的影响，可能都不会有"包浆"这个概念。

重视包浆，反映出生生哲学影响的痕迹：首先，包浆是天地自然之手、人之手，在时间绵延中共同成就的，是阴阳之气氤氲的结果，其中体现出传统哲学一阴一阳之谓道的道理。其次，包浆，包裹上生命之浆水，正是这生命的抚摸和渗入，将一件外在的物做活了，使之富有生生的气息。包浆的精神，就是生生哲学"活"的精神。最后，包浆最为重要的特点，是它的延续性，人们通过包浆鉴赏一种旧物，品味一种接续性的存在，世代相传，生生不已。

第三，人们重视包浆，是重视时间背后的历史沧桑感。

满面尘土烟火色，包浆裹孕着岁月的沧桑。包浆，化尘土为神品，出落的是一种倔强的品性，体现出历史风尘不能湮灭的风流。那满面尘土、斑痕累累的文采，昭示着生命的韧度。一件古物，居然能在经历无数艰辛后存留下来，今天它来到人面前，与人互动，使赏玩者油然而生亲切。人们抚摸着包浆的印痕，能深刻感觉到生命的存在感。

---

① ［唐］贯休著，胡大浚笺注：《贯休歌诗系年笺注》卷八，北京：中华书局 2011 年版，第 422 页。

图 11-1a　明代黄花梨雕如意云头纹圈椅
故宫博物院

图 11-1b　明代黄花梨四出头官帽椅
故宫博物院

《桃花扇》开篇唱道："古董先生谁似我，非玉非铜，满面包浆裹。剩魄残魂无伴伙，时人指笑何须躲！旧恨填胸一笔抹。遇酒逢歌，随处留皆可。"[1]"满面包浆裹"，一个倔强的书生，任性自然，孤迥特立，虽经岁月沧桑，仍以剩魄残魂傲对江湖。古董排场，为何包浆款高？因为包浆中蕴含着生命的真性文章。（图 11-1）

包浆的对象主要是古物，也包括人的日常物品，如衣服的包浆。旧时人家生活不易，一家人常常共有衣服，妈妈穿过给大女儿穿，大女儿穿过给二女儿穿，层层包浆，补丁连块。然而，生活再难，生命还在延续，温情就在其中。包浆，包含着无奈和怜惜，也寄托着希望和理想。

明末清初吴景旭（1611—1695）《忆秦娥·宋磁》词云：

---

[1]　梁启超：《桃花扇注》，《饮冰室合集（典藏版）》专集第二十册，北京：中华书局 2015 年版，第 9839—9840 页。

　　　　圆如月，谁家好事珍藏绝。珍藏绝，宣和小字，双螭盘结。　　风流帝子深宫阙，人间散出多时节。多时节，随身土古，包浆溅血。①

包浆溅血——摩挲包浆，其中有一种生命的呼唤，体现出中国人的生存智慧。

　　宋代官窑钧窑，有一种被称为蚯蚓走泥纹的形式。民国年间许之衡在《饮流斋说瓷》中说："钧窑之釉，扪之甚平，而内现粗纹，垂垂而直下者，谓之泪痕；屈曲蟠折者，谓之蚯蚓走泥印。是钧窑之特点也。"②泪痕斑斑，暗藏平釉下，若隐若现，平整中显沟壑，斑驳如梦幻。一条条从上而下延伸的釉痕，蜿蜒起伏，极富动感，打破釉面的僵滞。钧窑瓷胎在上釉前先素烧一过，然后涂上很厚的釉，釉层在干燥时或烧成初期发生干裂，在高温中黏度较低的釉又流入空隙中，从而形成这样的效果。吴景旭所云"包浆溅血"，可能即指此特征。

　　重包浆，是听那历史的回声，突出体现的是人对世界的亲情。请容我从这一思路出发，谈几个问题。

## 二、手泽的绵延

　　鉴赏古物的包浆，重视手泽，以手去抚摸，感受它的温润，领略它的温暖，也品读其中生生延续的信息。抚玩古物，我的手触摸造化，因为古物曾经造化大手抚摸过，造化通过它的手给我传递来温情。

　　故宫博物院藏陈洪绶《品砚图》（图11-2），是老莲晚年一件重要作品。挚友祁彪佳殉国后，老莲"苟活"（老莲语）于世，彪佳之子奕庆以其父所用之砚赠友人，老莲为之作《品砚图》。这是经彪佳生命包浆过的砚台，留下这位不凡诗人、戏剧家的生命气息。

---

① 饶宗颐初纂，张璋总纂：《全明词》，第3072页。
② 许之衡：《饮流斋说瓷》卷三，杜斌校注，济南：山东画报出版社2010年版，第51页。

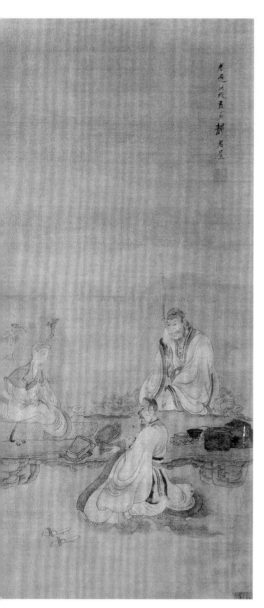

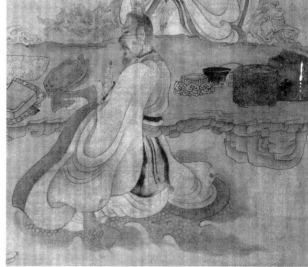

图 11-2a　[明]陈洪绶　品砚图　绢本设色　　　图 11-2b　[明]陈洪绶　品砚图（局部）
94.2cm×49cm　故宫博物院

图画一种生命气息的绵延，更画一种精神的传递，包浆在其中起到重要作用。图中气氛幽淡，古旧的花瓶里插着竹枝和如血的红叶，几人默然坐于古砚之侧，形态古异，如坐在历史舞台上。他们的目光似乎越过了古砚，越过了时空，感受弥散于天地间的"体温"。

（一）体贴

老子说"为腹不为目"（《老子》第十二章），庄子说"圣人怀之"（《庄子·齐物论》），至高德性的人，不以知识去分析，而以整体生命（腹）去感受（怀）世界。这也是中国美学强调的体验世界的方式。

中国人重视包浆，其实是对这种博大精深哲学精神的发挥。天地有大美而不言，落花无言，人淡如菊，中国的审美传统反对知识的分别，推崇生命的体验。玩赏包浆，是中国人体验美感世界的重要方式。

面对包浆之物，以肌肤触摸它，感受它，人与物相互"体贴"，滋生出微妙的情愫。散文家董桥因为家学，谙熟古玩，其《包浆》一文说："包浆又称宝浆，是说岁数老的古器物人手长年摩挲，表层慢慢流露凝厚的光熠，像贴身佩带的古玉器化出了一层岁月的薄膜，轻轻抹一抹，沉实润亮的旧气乍然浮现，好古之人讲究这番古意……"[1] 真是岁月掩风流，包浆存古意。这"古意"，就是生命的气息。

包浆之赏，以"泽"为重。泽有二种：一为手泽，抚摸留下的印痕；一为光泽，包浆之物经岁月抚摸、人手展玩，产生特殊的光泽。

"二泽"中手泽的"手"，也有两种，一是人手（包括人的身体），玩古者递代抚摸，前后接续，以"手泽"相传。

包浆是带着人体温的把玩。明张丑说："鉴家评定铜玉研石，必以包浆为贵。包浆者何？手泽是也。"[2] 这位大鉴赏家以手泽定包浆。譬如古人推重书札，其

---

[1] 董桥：《故事》，北京：作家出版社 2007 年版，第 38 页。
[2] [明]张丑：《清河书画舫》卷九，清《文渊阁四库全书》本。

中就有"手泽"的因素。故人往矣，手泽犹存，抚摸带着故人体温的书札，悲感系之。

古琴的保护，最重人气的相协。明代王佐增补《格古要论》谈到古琴鉴赏时说：

> 古琴冷而无音者，用布囊砂罨，候冷易之数次，而又作长甑，候有风日，以甑蒸琴，令汗溜，取出吹干，其声仍旧。
>
> 琴无新旧，常宜置之床上，近人气，被中尤佳。
>
> 琴弦久而不鸣者，绷定一处，以桑叶挼之，鸣亮如初。大凡蓄琴之士，不论寒暑，不可放置风露中及日色中，止可于无风露阴暖处置之。①

这里所言琴无新旧、宜近人气的思想，在传统古物鉴赏中，具有相当的普遍性。

日本古玩鉴赏家白洲正子也谈到过这种感受："我入陶瓷器之门，是从喝酒开始的。酒杯拿在手里，我会掂其重量，抚摸酒杯的肌理，体会热酒入杯后慢慢传来的温热，从这些细节开始学习怎么鉴赏陶瓷。日本的陶瓷如果不经常使用，就会显得无精打采。它们不是用来摆设的，而是要通过经常使用，耐心等候它慢慢成熟，其独特美感才始放光彩。我曾经把一个刀镡带在身边，一直用手抚摸，慢慢地，刀镡的铁色变得越来越幽深，那色泽真难用语言来形容。"②古瓷不经常使用，就会无精打采，这说法真好。中国人所说的包浆也正是如此，摩挲，使物有了神气，也使人有了生气。

"手泽"之"手"，除了人手摩挲之外，还有一只看不见的手在摩挲，那就是岁月之手。包浆最重自然气息之氤氲，有包浆之物，是被自然之手、岁月之手抚摸过的。白居易得到两块奇石，抚摸吟弄，朝夕相对，爱之非常。作《双石》诗云："苍然两片石，厥状怪且丑。……人皆有所好，物各求其偶。渐恐少年场，

---

① ［明］曹昭著，［明］王佐增：《新增格古要论》卷一，清《惜阴轩丛书》本。
② 〔日〕白洲正子：《旧时之美——白洲正子谈日本文化》，第6页。

不容垂白叟。回头问双石，能伴老夫否？石虽不能言，许我为三友。"

白居易抚摸着自然曾经抚摸过的石，两手触及，如同"手谈"（中国人称下围棋叫"手谈"）。他与两片石，交谈着寂寞，品味着恒常：物欲的"少年场"中，将垂暮的诗人受到排斥，而他与石相倚相伴，共对世界的清寒。石的奇怪，石的孤独，石的无言而离俗，石浑然与万物同体的位置，石从万古中飘然而来的腾踔，都是诗人生命旨趣的写照。抚摸两块石，如弹起一把无弦琴，在演奏心灵的衷曲。石，似乎就是自己；非爱石，乃是爱己；非为观赏石，乃在安慰自身。

中国人重包浆，受到传统哲学天人合一、万物一体思想的影响。包浆，削弱了物性，反映出中国艺术鉴赏中对"温润"二字的强调。包浆之所以为人所重，关键在"情"。赏物重包浆，重的是人与人、人与天地万物缱绻往复的情怀。

孔子讲"即之也温"（《论语·子张》），后来理学讲"生生不已之意，属阳"（《朱子语类》），生、仁、春三位一体，生生精神如春天般温暖，滋生万物，化育天下。包浆之中，最重温润，岁月浸润，一代一代人的呵护，使得古物在触感上越来越温润，人与之缱绻往复，也有"即之也温"的感觉。就像《诗经·大雅·荡》中所说，有"荏染柔木，言缗之丝。温温恭人，维德之基"的感觉，古物成了温润人格的象征。包浆，说的是似水流年，说的是物是人非，然而这历史风尘中"残留的物"，却留着天地至为宝贵的温情。往古之人，远在天国；爱恨缠绵，渺隔秋水——只有它，如年年岁岁的春花，还在给人带来芬芳。

（二）纳气

鉴玩古物的包浆，通过手去阅读自然信息，应和阴阳之气的节奏，从而浮沉于宇宙气场中。

《周礼·考工记》说："天有时，地有气，材有美，工有巧，合此四者，然后可以为良。材美工巧，然而不良，则不时、不得地气也。"天时、地气、材美、工巧，四方面因素融合到理想状态，就能做出一件好东西来。因天之时，接地之气，方有至美。

中国人讲一阴一阳之谓道，顺天应时，得乎地气，阴阳摩荡，万物生焉，这是生生哲学的精髓。鉴古，也融入了这一精神。明王佐云："古琴有阴阳材，盖桐木面日者为阳，背日者为阴，不论新旧。阳材琴，旦浊而暮清，晴浊而雨清。阴材琴，旦清而暮浊，晴清而雨浊。此可验也。或云桐木近寺观者佳，以其旦暮受钟鼓之声故耳。"[①] 说的就是这道理。

如前文曾提到的"弹子窝"太湖石，园林叠石家特别看重它久历岁月、水石激荡的特点，吴融《咏太湖石》所谓"洞庭山下湖波碧，波中万古生幽石"[②]，这些体现出"瘦漏透皱"原则的奇石，万古之所生，一朝而得见。白居易《太湖石记》说："然而自一成不变已来，不知几千万年。或委海隅，或沦湖底。高者仅数仞，重者殆千钧。"太湖石，是被大自然的无形之手抚摸过的，如今放在我的庭院里、案台上，我来看它，抚摸它，通过它领纳天地的气息。孔穴多多的太湖石，就像天地的眼，看着瞬息变化的世相，告诉人一些确定的道理。

太湖石中的水太湖石得水气滋育，旱太湖石则得土气氤氲。玩古之人，也重这水土之气的包浆。灵璧石是供石中卓荦者，文人雅玩，以此为最。南宋赵希鹄《洞天清禄》说："灵璧石出绛州灵璧县。其石不在山谷，深土中掘之乃见。色如漆，间有细白纹如玉……"[③] 灵璧石出土中，得于地气，负载自然根性，温润如玉，色彩凝重，纹理天然，扣之有清越之声，如听自然之箫声。

《洞天清禄》在谈古钟鼎彝器的鉴赏时，也谈到"土气"："古铜器入土年久受土气深，以之养花，花色鲜明如枝头，开速而谢迟，或谢，则就瓶结实。若水秀，传世古则否。陶器入土千年亦然。"[④] 这一说法流传很广，成了后代养花、做盆景之人奉行的基本原则。不得土气的器皿，种树不活，花亦不香；得土气越多，花更妍，色更香，花期更长，果实也更丰硕。这是物性，物性中也昭示出人性。

---

① ［明］曹昭著，［明］王佐增：《新增格古要论》卷一，清《惜阴轩丛书》本。

② ［明］林有麟：《素园石谱》卷二，［宋］杜绾、［明］林有麟：《云林石谱 素园石谱》，第75页。

③ ［宋］赵希鹄等：《洞天清禄（外二种）》，杭州：浙江人民美术出版社2016年版，第31页。

④ 同上书，第26—27页。

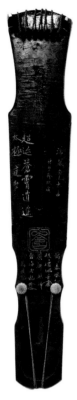

图 11-3a　唐代九霄环珮琴
伏羲式　故宫博物院

图 11-3b　宋代万壑松风琴
仲尼式　故宫博物院

花要开在自然的土壤中，人要活在大化流衍的气息里——这样的思想，几乎就是中国人的宗教情愫。

赵希鹄还谈到契合阴阳大化节奏的问题，认为与天地自然气息相浮沉，无所谓春夏秋冬，无所谓朝华夕落，那些都是外在的节奏。他说："古人以桐梓久浸水中，又取以悬灶上，或吹暴以风日，百种用意，终不如自然者。盖万物在天地间，必历年多，然后受阴阳气足而成材，之后壮而衰，衰而老，老而死，阴阳之气去尽，然后反本还元，复与大虚同体。其奇妙处，乃与造化同功，岂人力所能致哉？岂吹暴所能成哉？"①真是小知不及大知，小年不及大年，超越大年与小年的区别，与世界同呼吸，受阴阳气足，便可得物之理，得天之理，也是得人性之理。这是儒家哲学的精髓。（图 11-3）

（三）接力

看到一尊商周青铜礼器，感到威严；抚摸一块顽拙的石头，也触摸到生命的坚强。这是比喻象征型的思路，其实，鉴古还有比这更重要的价值，就是使人安心，使人获得一种"存在感"。从中国美学观念发展的大背景中也可看出这一点，鉴古之物，不是黑

① ［宋］赵希鹄等：《洞天清禄（外二种）》，第9页。

格尔所说的"象征型艺术",并非暗示一种较广泛较普遍的意义,其本质属性是:"生命相关者"。

触觉与视觉审美不同:视觉是用眼睛看的,有距离感;触觉是身体直接接触,则没有这样的距离,反而有亲近感。触摸有包浆的古物,虽然物是遥远时代传来的,但通过触觉的作用,可以迅速拉近距离,产生一种亲切的感觉。因为亲切,神秘感也随之消除,这也意味作为他者的对象性特征的消除。触觉是肉体的直接接触,与技术的、人工痕迹明显的造作气不同,它会由身体导出一种可以托付的感觉。有包浆的古物表面,平滑而细腻,触摸它,尤感舒心。鉴赏包浆,如同儒家哲学所说的"求放心":包浆之物好像穿越时空来到你面前,传递着它历经千年所带来的信息,面对它生命似有所托。这种托付感,其实是一种接续的力量。

正是由于这种可托付感的存在,触摸有包浆的古物,使人有递相传承的感觉:天触摸过,地触摸过,一代一代的人触摸过……说"手泽",就包含一个重要观念:绵延。泽者,绵延也。八卦中的兑(泽),就有绵延之意。在一定程度上可以说,中国传统鉴古重包浆的思想,乃是对八卦中兑卦精神的推展。

鉴古的对象,有些是祖传之物,今天我来触摸它,我的祖先也曾触摸过,上面还留着祖先的手泽,我的手,与祖先的手,似乎握到一起,我感受到这世代延传的脉动,感受到祖先的殷殷叮咛。不是光耀门楣的外在叙述,不是名声不朽的妄念,我似乎在做一种生命的接力——在一个以家庭为本位的宗法社会中,这具有至上价值。

中国人重视包浆,也折射出"孝"的观念,其中包含着生命延续性的思想,这是绵延世泽的一种理想,或者说是梦幻。

## 三、光色的闪现

如前所述,包浆有"二泽",一为手泽,一为光泽。手泽作用于触觉,光泽作用于视觉。上节说手泽,此节再说光泽。

清易学家魏荔彤说："泽必有光色之义，如万物之光彩，皆是阴得阳而显。明者如火，若隐若现者如泽。如人面上肤间之光润，如古铜瓷器上之光彩，俗所谓包浆者。大而如天光水色，小而如花红草碧，丹黝之漆物，朱粉之绘事，皆泽也。"[①] 古玩市场上有不少硬做出来的包浆，看起来光滑，色也凝重，就是做不出这手泽，有一种"贼光"的样子。

《儒林外史》第十一回描述贫穷而略有点酸气的文人杨执中，抚弄着古玩青铜手炉，对朋友邹吉甫说："你看这上面包浆，好颜色！今日又恰好没有早饭米，所以方才在此摩弄这炉，消遣日子，不想遇着你来。"[②] 他用不无骄矜的态度，夸耀着他的古玩的"好颜色"。

包浆，由岁月沉淀而出。古物上出现一层保护，如裹了一层浆水，形成特别的光色。青铜器翠如绿玉的锈迹，古砚上的斑斑墨锈，秦汉印上的墨花粉彩，这些岁月留下的包浆痕迹，都让嗜古者痴迷不已。

或于雅集之时，朋友坐定，茶烟荡漾中，主人搬出宝匣，揭开重重包裹，青铜宝物从中滑出，忽然闪出一道光影，直将人的灵魂摄去。或于书房内，黄昏时分，华灯未放，一人独坐，望案上供石在暮色余光下的剪影，恍惚而入无何有之乡。

经过包浆的古物，历世久远，色调沉静，气味幽淡，含蕴也更渊澄。那暗绿幽深的光影，在虚空中晃动，荡出神秘的气息，如古人所言"幽夜之逸光"（《世说新语》）。它是岁月之光的投影，是天地之光的辉映，又闪烁着人的灵性光芒。品味这生命的光芒，岁月就是无岁月，春秋就是无春秋。

包浆又有"褒光"的说法。包浆的光，是从大自然的爱惜、从人生命的呵护中"养"出来的。清朱休度对赏玩古物颇有研究，他有一首《铜雀台瓦砚歌》吟咏铜雀台瓦砚之美："按之此瓦数美并，况乃扣出金石声。琅然泗磬廉而清，又

① [清]魏荔彤：《大易通解》卷九，清《文渊阁四库全书》本。
② [清]吴敬梓：《儒林外史》第十一回，北京：人民文学出版社1988年版，第145页。

有大片圆晕半背碧，碧深苔古波渊渟。与铜入土复出土，瓦之包浆铜汁精。此声此色谅非凡瓦相，宜乎越中故家宝汝如琼瑛。"① 铜雀台的瓦当砚，浸染了铜精土气，也览尽历史风波。如今碧苔历历下的古物，千古的包浆，历史的沧桑，"褒"出别样的光芒。

听听两位南宋收藏大家的描绘。周密《云烟过眼录》卷上说："铜器中最佳者莫如盥水匜，文藻精妙，色如绿玉，第无欵（款）耳。"② 这种"文藻精妙，色如绿玉"的光芒，使古物有了动人春色。赵希鹄《洞天清禄》说："铜器入土千年，纯青如铺翠。其色午前稍淡，午后乘阴气，翠润欲滴。间有土蚀处，或穿或剥，并如蜗篆自然。或有斧凿痕，则伪也。铜器坠水千年，则纯绿色而莹如玉；未及千年，绿而不莹。其蚀处如前。"③ 这种绿如晶玉的光色，对于好古者来说，几如神灵昭示。

陈继儒《妮古录》说："箨冠徐延之云：'古钟鼎彝敦盘盂卮匜，其款识文多古鸟迹蝌蚪，书法简古，人多不能识。'独唐莹质鉴背铭篆文明易，盖唐故物也。其词亦平易，铭云：'炼形神冶，莹质良工。如珠出匣，似月停空。当眉写翠，对脸傅红。光含晋殿，影照秦宫。镂书玉篆，永镂青铜。'凡四十字。"④ 这则记载谈到唐人铭文中对光色的注意，其中"如珠出匣，似月停空"八字，真是出神入化的刻画，鉴古者心目中的光色正是如此。中国艺术家追求的永恒似乎就在这光影闪烁中。

褒光，是前人"褒"出的。我在一个特别时间，来看古物，这个不知何年而来、经过多少人抚摸过的神秘存在，出现在我面前，它的暗淡幽昧的色，沉静不语的形，神妙莫测的触感，都散发着迷离，我与它相会，如同沐浴在亘古如斯的光明里。

---

① ［清］朱休度：《俟宁居偶咏》卷上，清嘉庆三年（1798）刻本。

② ［宋］周密：《云烟过眼录》卷上，《周密集》第四册，杨瑞点校，杭州：浙江古籍出版社2015年版，第25页。

③ ［宋］赵希鹄等：《洞天清禄（外二种）》，第23—24页。

④ ［明］陈继儒：《妮古录》卷三，杭州：浙江人民美术出版社2016版，第184页。

　　这往古而来的一道幽光，斥退人生浊浪翻滚的喧嚣，荡却人内心蒙昧的冲动，濯炼出生命的亮色，将生命中活泼的东西引出——人为知识、欲望裹挟，如被撕裂，常常处于绝望边缘，回首望这生命亮色，心灵顿归平宁。

　　包浆的光影由岁月和人生命濯炼而成。施闰章谈古砚包浆时说："粤富人喜楼大砚，不着墨。中土人喜藏宋砚，不求适用。用砚但数洗濯，不留宿墨为佳。谚云：'宁可三日不洗面，不可三日不洗砚。'余友有癖砚者，每晨盥面水移注木盆，涤以莲房，浸良久，取出风干，水气滋渍，积久有光，俗所名'包浆'也。忌束帖纸揩拭，能伤砚锋。砚留宿墨，重磨则减黑。或磨墨在砚，黑光浮动，停食顷用之，光色顿减，惟试以金扇立见。"①

　　古砚虽好，不在蓄藏，而在用。古人云"以水砚为城池"（《笔阵图》），关键要发，要磨炼，宝剑锋自磨砺出。人磨墨，墨磨人，浓而淡，淡而浓；砚中有水，干而湿，湿而干。岁月的浸润，阴阳之气的氤氲，人体温的渗入——"积久"了，苔文滋砚池，便"有光"。这一道灵光，在这个片刻，来与人照面。前人云"磨墨如病夫"②，种种缠绵，种种凄切，沧桑如在，岁月与迁。

　　古砚鉴赏中有砚眼的说法，端砚、歙砚都有被视为砚眼的存在。砚眼本来是石的瑕疵，行家却重这石病。这与对瓷器冰裂纹的欣赏颇相似，冰裂纹本来也是一种毛病，后来变成文人的追求。重砚眼，就是重它的光、影、晕。施闰章说，砚眼使得色晕瞭然，明润中更有光色。

　　屠隆还提到一种砚台中的墨绣，也是有光色的。他说："研池边斑驳墨迹，久浸不浮者，名曰'墨绣'，为古砚之征，最难得者。不可磨去，致规杖漆琴之诮。"③焚琴煮鹤，煞风景；规杖漆琴，乃行外人粗鲁之举。物要悉心去体会，古意要从微妙中引出。

　　这种敞亮，汇入光光无限的境界里。如佛家所谓一灯能除千年暗，一智能消

---

① ［清］施闰章：《学馀堂集》外集卷一，清《文渊阁四库全书》本。
② ［明］陈继儒：《岩栖幽事》，明《宝颜堂秘笈》本。
③ ［明］屠隆：《考槃馀事》卷二，第54页。

万年愚。屠隆《考槃余事》说：

> 琴以金玉为徽，示重器也，然每为琴灾。不若以产珠蚌为徽，清夜弹
> 之，得月光相映，愈觉明朗，光彩射目，取音了然，观亦不俗。[①]

金玉只是富贵的外表，不如蚌珠的光色。这位大鉴赏家想象一个场面：月光下抚琴，与蚌珠相辉映，没有炫目的感觉，却有幽淡的意味。沧海月明珠有泪，传说南海外有鲛人，其泪能泣珠。古人认为蚌珠的圆缺与月的盈亏相应。蚌病成珠，宝琴萧瑟，冷月清晖下彻，真是光光相映，在那个充满寒意的夜。

赏物在摩挲，手泽绵延，如前引董桥所说，"轻轻抹一抹，沉实润亮的旧气乍然浮现"，似有一道灵光从百年千年古物中现出。包浆重"光泽"，重视的是从瞬间中"秀"出的永恒，似乎弭灭了时间的通道，生命的灵光绰绰就在你肌肤所感、慧心所念中。

明印学理论家沈野说："绣涩糜烂，大有古色。"[②]绣涩糜烂，说阴阳变化投下的影子，历史老人抚摸的痕迹，岁月沧桑留下的残破。大有古色，说在一片凝固的春秋中，有活泼的性灵文章。沈野最喜欢鱼冻石，石有筋瑕，人所不能刻，他喜欢依其险易脉络，于残破中追潇洒。他欣赏秦汉印残碑断字于荒烟灭没间的感觉，感到这里有一种跳出，最令他神飞魄动。明顾起元说："摹印之法，无轶于汉者。彼其篆刻精工，更数千年而驳落处，尤自然饶古色。"[③]岁月所历，古色天然，秀出一种神奇。[④]（图 11-4）

———————————

① ［明］屠隆：《考槃余事》卷二，第 54 页。

② ［明］沈野：《印谈》，西泠印社 1922 年活字印本。

③ 郁重今编纂：《历代印谱序跋汇编》，第 68 页。

④ 关于"古秀"的讨论，请参本书第四章"真性的'秀'出"。

图 11-4a　宋代官窑青釉瓶

图 11-4b　宋代耀州窑青瓷纹瓶

图 11-4c　明代成化斗彩蔓草纹瓶

图 11-4d　元代龙泉青釉类哥窑盘

图 11-4e　清代康熙郎窑红釉观音尊

## 四、生命的"原浆"

最后由篆刻艺术，来说说包浆中未曾出面却无处不有其身影的"历史老人"的存在。

篆刻一道，以古法为尚，以秦汉印为极则。明代中期以来，篆刻作为一种艺术，在顾从德《印薮》刊行后渐渐独立[1]，就是伴着对秦汉印的模仿而产生的。

---

[1]　顾从德于隆庆六年（1572）将家藏和他人收藏的秦汉玉印 150 余方、铜印 1600 方，刻成《集古印谱》，后于万历三年（1575）增补为《印薮》，对印学发展产生极大影响。印学家甘旸《印章集说》言："印学之荒，自此破矣。"

治印又称“摹印”——手摹心追秦汉之法也。

明清印人心目中的“秦汉印”，是一个由它的原始创造者、历史老人和明清篆者共同创造的理想世界。这神奇古物的包浆，有当时手工艺者的体温，又嘘入历史老人的悲凉气息，还有崇尚它的明清篆刻者的梦幻。其中包括有形的包浆，如历史的风化；又有无形的包浆，那是一种精神氤氲。如丁敬所说：“秦印奇古，汉印尔雅，后人不能作，由其神流韵闲不可捉摸也。”[①]这“神流韵闲”，正是人的精神氤氲之妙。

因此，明清印人要回到“秦汉印”，不是要回到秦汉的历史过程，而是要回到一种理想的精神范式中。丁敬所说的“古印留遗，莫精于汉”（“寿古”印印款），“精”，就是这种精神范式。明张纳陛《〈古今印则〉序》说：“今之拟古，其迹可几也，其神不可几也。而今之法古，其神可师也，其迹不可师也。印而谱之，辑文于汉，此足以为前茅矣。然第其迹耳。《印薮》以为汉，弗汉也；迹《印薮》而行之，弗神也。夫汉印存世者，剥蚀之余耳。摹印并其剥蚀，以为汉法，非法也。”[②]秦汉印，其“精”不在“迹”，而在“迹”背后的“古意”，也即“神”中。人们崇尚秦汉印，不是向邈远时代遥致心香，而是追寻那一脉流淌的活精神。

历史老人，是那不随时而变的精神主体。古印流落于败家荒陵、幽坑深谷，受雨烟之剥蚀、壤块之埋沉，然古人之精意却存此残金剩玉间，后人所着意者（或者所发现者），不在剥蚀、残缺和拙莽，而在残破背后的一点神情。

明清印人们要通过秦汉印，听残破印章背后历史老人的叮咛，听这位老人说包浆之“浆”——这生命的原浆（酿酒有“原浆”的说法，此处借用其说）的真实内涵：

第一，历史老人告诉人们：刻章，就是去做这个事。

张惠言（1761—1802），乾隆时期词人、词学家，深通易学，也是一位对艺术体会很细致的诗人。他的《胡柏坡印谱序》说：

---

① 丁敬“王德溥印”印款，《丁敬集》，第213页。
② 郁重今编纂：《历代印谱序跋汇编》，第66—67页。

今世所传官私印，自秦以至六朝，无不茂古可喜。至于唐人，合者十六焉，宋三四焉，迄于元明，一二而已。古者以金玉为印，其为之者工人耳。后世易之以石，始有文人学士专以其艺名于世而传后。夫以刀划石，易于范金琢玉倍蓰也，文人学士之智巧多于工人十百也，然而后世不如古何其远耶？盖古之为书，习之者非士人而已。隶书者，隶人习之。摹印、刻符、殳书、署书皆其工世习之，而善事利器，又皆后世所不逮。故其事习，其文朴，其法巧。后世文人学士为之者，非能如工之专于其事也，时出新意以自名家，又非能守故法也。至于古人切玉、模蜡之方，皆已不传，而刻石之文，其与金玉自然之趣不相侔又甚，故有刀法而古之巧亡，有篆法而古之朴失，则文人学士之名其家者，不逮于工人，其理然也。

夫秦汉之文无一体，而后之文莫及焉；秦汉之书无专家，而后之书莫及焉，岂非世降不相及也哉？然要其是者，莫不殊条共本，先后一揆，则可知也。是故摹印之事，与为文、为书同，得乎古人之所以同，然后能得乎古人之所以异，得其所以同异，而合之于道，然后能出以己意，而不谬乎古人。①

这位艺术家认为，我们失落了太多的东西，文明的发展，往往以损害人的生命真性为代价。人们常常打着"人文"的幌子去"化成天下"，而将活泼的生命变成呻吟的族类。艺术的分类细了，原有的气味淡了；艺术的技巧多了，变成了技术；艺术表现的桥段繁复了，不断上演的是忸怩的身段，成了获取利益、博取功名的手段；艺术家多了，艺术却沦为物品。就像我们今天，艺术史研究越来越发达，有关艺术和艺术家的历史有了，但是某种意义上"艺术"却没有了。丁敬《论印绝句十二首》其二云："古印天然历落工，阿谁双眼辨真龙。徐官周愿成书在，议论何殊梦呓中。"②

在张惠言看来，鉴古，要架起一道桥梁，与其说是要通往古代，倒不如说是

---

① [清]张惠言：《茗柯文补编》卷下，黄惇编著：《中国印论类编》下册，北京：荣宝斋出版社2010年版，第1055页。

② [清]丁敬：《丁敬集》，第32页。徐官，明印人，著《古今印史》。周愿，指周应愿，著《印说》。

为了通向生命真实的彼岸。秦汉印的理想世界，反照出人类丧失生活直接联系性的惶恐。媒介的发展（即使在古代，媒介也在不断发展，满足交流的需要），使得生命的直接性面临挑战。传统"我注六经"式的存在，将人变成文章老雕虫，人的生命触感钝化。当书法脱略书写，变成一种展示，书道危矣；当印章变成一种玩弄的招式，变成获得利益的手段，变成一种不论心灵、且表学问的做派，印艺危矣。

我曾在《南画十六观》中，谈到八大山人的"涉事"概念，其所反映的思想，与此相类。八大山人晚年作品，落款喜用"涉事"（写成"八大山人涉事"），还有几枚"涉事"的印章，这本与他的禅宗曹洞家法有关（其四世祖博山无异就认为，真正的悟，在"涉事涉尘"中转出），也就是南禅所说的打柴担水无非是道的"平常心"哲学，是"如人饮水，冷暖自知"思想的体现。八大山人要表达的意思是，我来写字画画，不是创作什么艺术品，不是为了别人的收藏，或者换取报酬，而只是来做这个事。他带着笔，去朋友处画画，画成，他题跋说，今天在某某处"涉事"一日。涉事，就是去做这个事而已。

第二，历史老人告诉人们：刻章，靠的是笨办法，不要玩花招。

现代国际关系研究有所谓硬实力、软实力的说法，又有所谓巧实力的说法，这都不是传统中国哲学强调的思想，中国哲学推重的智慧可以说是"拙实力"。

明清印人提倡秦汉印，将"拙"——自老子以来中国人奉行的、后来渐渐丢失的准则，作为至高的创作原则。[①] 人们崇尚秦汉印，是要找回那些失落"活计"本身的魅力，而不是痴迷早期的一些手段，与作为历史存在的秦汉辉煌没有多大关系。这些稚拙的古印，包含着性灵的清澈，当人目迷五色，被炫惑的文明照耀得睁不开眼时，觉悟的人知道需要这样的东西。

明清印人心目中的"拙"，是超越形式、超越历史背后的"古意"，那种古淡幽深的东西。良工不示人以朴意，古淡多得于寂寞中。人们迷恋秦汉印的墨花粉彩，首先，是为了寻找非人工的智慧，以克服文明发展所带来的忸怩作态；其

---

① 拙作《真水无香》中的"印学南北宗论中的巧拙说"一节对此有论述，可参。

次，是为了寻求质朴的精神气质，那种带有人体温的烂漫。忸怩作态，会丧失活泼的生命感觉，表面的光滑、工整、华丽，字体的迂回（如回文印、蝌蚪印的回环），并不是真正的天真烂漫。印是由字体、手感、刀法等共同形成的美感世界，身的触感，目的风色，耳所把捉到的刀起石落的声音，乃至古色古香，合而产生一种"境"，具有特别的美感。这美感，只有在超越机心的"拙"中才能出现。最后，被炫目的世相迷惑的人，有一种生命焦灼感，他们需要一种淡泊和平宁，"拙"是使浮躁的心归复平静的良方。

　　秦汉印的理想世界，保留了一些使人更容易亲近自然本真的机会。离真实生命越近，离"今"——欲望的时世就会越远。（图11-5）

　　第三，历史老人还告诉人们：古意，哪里在古代，就在"己心"。

东汉"朔方长印"　　东汉"翼汉将军章"　　秦"安民正印"　　秦"长夷泾桥"印

西汉　　　西汉　　　西汉　　　西汉　　　西汉
"邦侯"印　"大鸿胪"印　"留浦"印　"幕五百将"印　"校司马印"

图11-5　秦汉印

有一种印人，好奇乐古，刻意损去偏旁，残缺字画，磨破印面，以为这就是古意，用意在古代所传；又有一种，崇尚古法古制，以之为当下之法则，言必称秦汉，此一种做派是泥古，大背秦汉印之意。这种种做法，皆为表面文章，曲士之为也。

明周应愿《印说》云："大凡拟议，便是拣辨古今、是非、变化，便是措磨自己明白。明得自己，不明古今，工夫未到，田地未稳；明得古今，不明自己，关键不透，眼目不明。要知古今即是自己，自己即是古今，才会变化。"①

这位明代最有原创精神的印学理论家，用通俗的语言说了两层意思：古今即是自己，自己即是古今。前者说的是"自己"加入"古今"中，加入绵延的生命之流中；后者说的是必须有自己的体会，领略历史表相背后的真精神，才能横溢于古今中。所谓即古今即自己，无古今无自己。其核心不在遵循古老的法度，也不在强调自我的独特，而在精神意趣的绵延，用"我"的手，刻出"人"的普遍性感觉。感觉是自我的，也是人类普遍具有的；只有具有普遍性的东西，才有传达的可能性。

明末张灏嗜印如命，因辑《承清馆印谱》《学山堂印谱》，彪炳印史。其《〈承清馆印谱〉自序》说："匡床独坐，则时时慨然兴古人之思，思古人而不见，见古人之迹，如见古人也。于是偶得古金玉篆刻百章，把玩不能释，非直神游古初，而身世亦且与俱往，即予亦不自知其托情至此已。"②

这段话道出了古往今来很多鉴赏者"好古"趣尚的隐微：古人今人如流水，共看明月应如此。把玩古物，古人之迹如月光朗然，就在我面前。沐浴在这光明中，进而"神游古初"，精神游弋于时间之外；"身世"——人的身体，乃至整体生命，也被席卷而去，由此托付性情，陶然沉醉于万物之表，感受无尽的生命乐趣。

平常的心态，朴拙的精神，灵心的发明，历史老人殷殷叮咛，这才是汲之不尽的生命泉源。（图11-6）

---

① ［明］周应愿：《印说》，朱天曙编校，北京：北京大学出版社2014年版，第73页。
② 韩天衡编订：《历代印学论文选》，第476页。

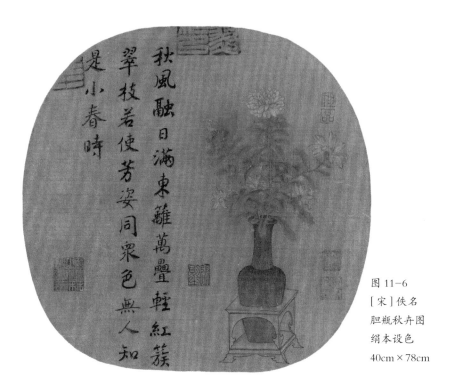

图 11-6
[宋]佚名
胆瓶秋卉图
绢本设色
40cm×78cm

## 结　语

　　李商隐《落花》诗云："高阁客竟去，小园花乱飞。参差连曲陌，迢递送斜晖。肠断未忍扫，眼穿仍欲稀。芳心向春尽，所得是沾衣。"

　　诗作于会昌五年（845），时诗人因母丧而居永乐（今山西芮城），以栽植花木自娱。因触景生情，写人生感受：高楼上的尊贵客人，因花落不再值得流连，星散而去，暗喻世事残酷，只在乎有花时，只在乎占有；留下惜花人在此盘桓，眼看着落花纷纷扬扬覆满了弯弯小径，飘飘洒洒送别夕阳的余晖，忧心如结，还是不忍离去。然而，春去花落，花气犹存；兰虽可焚，香不可灰。黑夜降临，赏花人带泪而去，但有一点似可安慰，就是身上的香气还在——这是赏花人的"所得"。与渴望占有的欲望相比，这一份拥有，是绝望，还是希望？是微不足道，

图 11-7　[明]何震　"听鹂深处"印并款

还是坐拥香城？

摩挲包浆，体验人生，氤氲满心的芳菲，如赏花人徘徊在缀满落花的香径。

影响明末清初以来数百年印风的何震有一方著名白文印"听鹂深处"（图 11-7），似为这样的思想点题。中国艺术家重包浆，重视历史的"摩挲"，就是俯身历史的清流，去谛听生生绵延的春声。

# 第十二章 论"时史"

中国传统艺术在唐宋以来出现一种观念：真正的艺术创造，不是追逐时代潮流，而要与时代保持一定距离。艺术家应是冷静的思考者，而不是追赶热流的弄潮儿。"不作时史"（或"无画史纵横气息"），便是在这潮流中凝结的重要观念。

从本书所谈历史的三个层次（一是历史事实、历史现象；二是作为知识的历史书写；三是作为"真性"的历史）看，"不作时史"，并非对历史的否定。就"书写的历史"来说，它要超越知识和权威、超越目的性的追逐；而就历史现象来说，它更要透过时间过程中的历史表相，发掘生命存在的逻辑。

所以，"不作时史"的根本，是不作历史的"书记"，包括两方面：不作历史现象的表面记录者；不作"书写的历史"的复述者。它要通过艺术，在更深层次、更广视域中，发现历史的脉动，从而传递出艺术中本应有的历史感、人生感和宇宙感。

不作有益之事，安悦有涯之生！"不作时史"，虽然强调与时代、世俗保持距离，但并非孤芳自赏，当"时代逃兵"。正相反，传统艺术哲学"不作时史"的高逸话语里，强调荡却外在遮蔽，直面人的存在命运，表现深度的生命关切。用他们的话说，就是"百年人作千年调"——生命虽然短暂，也要将智性之光和炽热生命之火引出，照耀寂寞的历史星空。

# 一、不入时趋

清恽南田说："不落畦径，谓之士气。不入时趋，谓之逸格。"① 又说："不入时趋，颇有古趣。"② 他从时代角度，谈艺术创造应有的选择。

所谓时趋，一就时代潮流而言，是时之所尚；一就个人选择而言，是追逐时流。时趋，说的是一种附和世俗的创作倾向。为"时趋"所左右的艺术创造，本质上是目的性追逐，其创作是从属性"作业"。

"时趋"是与"古趣"相对的概念。中国艺术所追求的"古趣"，是历史表相、历史书写背后流淌的永恒精神，那种人之为人的生命趣尚（或者本质属性）。而"时趋"则是对此一精神的背离。

宋元以来的文人艺术主流，重视"四时之外"的意趣，不肯屑屑与时追趋，强调表达一己真实生命感受，在"非时间"中铸造艺术的理想世界。它不是"宣谕"式的，而是"切己"的，要在切己体验中去更好地发挥艺术作用于人心的功能。

明屠隆说："评者谓士夫画，世独尚之，盖士气画者，乃士林中能作隶家画品，全法气运生动，不求物趣，以得天趣为高。观其曰写而不曰画者，盖欲脱尽画工院气故耳，此等谓之寄兴，但可取玩一世。若云善画，何以上拟古人，而为后世宝藏？如赵松雪、黄子久、王叔明、吴仲圭之四大家，及钱舜举、倪云林、赵仲穆辈，形神俱妙，绝无邪学，可垂久不磨，此真士气画也。虽宋人复起，亦甘心服其天趣，然亦得宋人之家法而一变者。"③

这段论述综合前人对"士夫画"（文人画）的概括，基本可以反映出宋元以来文人艺术追求的大方向，有几点值得注意：

---

① [清]恽寿平：《恽寿平全集》中册，第 326 页。"时趋"的说法，古人多有言之。如韩愈《秋怀诗十一首》其七有云："低心逐时趋，苦勉只能暂。"

② 台北故宫博物院所藏恽南田《仿倪瓒古木丛篁图》跋语，蔡星仪主编：《恽寿平全集》第二册，第 106 页。

③ [明]屠隆：《考槃余事》卷二，第 38 页。标点有所改动。这段文字，明项元汴（1525—1590）《蕉窗九录》、明朱谋垔（1584—1628）《画史会要》卷五都有引录，大体相同。

　　第一，虽然不能从身份上说"文人画"就是"文人"之画，但从历史大势看，文人画的主体是熟稔绘画技法、拥有丰厚学养并具有独立精神追求的群体，基本可以说是"士林"中人，因此，"文人画"在一定程度上可以说是"文人之画"。

　　第二，文人画家乃"士林中能作隶家"者，具有"隶气"①，也即具有非从属性特征。他们"脱尽画工院气"，不是为了完成上方布置的作业，只为性灵寄托而作画。

　　第三，文人画以追求"天趣"为理想（屠隆所说的"天趣"，与南田所言"古趣"意同），超迈于人工秩序之外，不趋于时流，在时代和历史书写之外，展拓自己的理想天地。

　　由此可见，文人画的关键不在于"文人之画"，而在于它是具有"人文"思考的绘画，其根本特性是对时间、历史的超越（南田所谓"逸格"），要将人从"从属性"泥淖中拯救出来，让艺术变成性灵独立的"作业"，传递人生命深层的独立声音。它要回归人的真性，回归人本有的生命秩序。

　　文人艺术的人文价值，往往通过"反人文"特点而体现出来。它强调在超越"人文历史书写"的传统中，建立一种符合人存在特性的生命世界。从超越"作为知识的历史"角度看，文人艺术可以说是一种"非历史艺术"，"非历史性"是其根本特点。

　　从属性是文人艺术的大忌。因为一入从属，就会媚时媚俗，难有独立创造。用古人的话说，这叫"俗病"。他病可医，一落俗病，便不可救药。时趋时趋，为时所趋，为艺者外为种种权威、法门所限，内为种种目的牵引，必然会将艺术

---

① 文人意识常被称为"隶气"。明董其昌说，"士人作画，当以草隶奇字之法为之"（《画禅室随笔》卷二，第51页）。他又说："赵文敏问道于钱舜举：'何以称士气?'钱曰：'隶体耳。'"（俞剑华编著：《中国古代画论类编》，北京：人民美术出版社2004年版，第91页）"隶体"带有不同于庙堂意识的山林野逸之气、独抒心灵的自我呈现精神。明高濂说："所谓士气者，乃士林中能作隶家画品，全在以神气飞动为法，不求物趣，以得天趣为高。"（《遵生八笺》卷十五，明万历刻本）元明以来，画坛以这种"隶体"精神为寄托，强化非从属观念。明詹景凤说："山水有二派，一为逸家，一为作家，又为之行家、隶家。"（《跋饶自然山水家法》，穆益勤编：《明代院体浙派史料》，上海：上海人民美术出版社1985年版，第93页）

引入"俗"流中。

艺术本身也是历史书写的一部分，然而，历史是任人打扮的小姑娘。艺道中的一些人认识到，真正的艺术，必须超越历史书写的特性；拿着别人的乐谱演奏，为敷衍别人的意旨去涂红竞绿，终究是表面文章，不能反映生命的真实感受。"不作时史"，不作历史的"书记"，弱化传统思想中具有强烈目的性的"载道"观念，去反映"非时间"的生命本相，这带来了艺术面目的深刻变化。宋元以来艺术中的寒林枯木、寒江独钓、独鸟盘空等形式语言，都与此思想有关。这是一种"孤云独无依"的思路。

这种思想在庄子时代即露端倪。《庄子·田子方》说："宋元君将画图，众史皆至，受揖而立，舐笔和墨，在外者半。有一史后至者，儃儃然不趋，受揖不立。因之舍，公使人视之，则解衣般礴裸。君曰：'可矣，是真画者也。'"这可能是艺术观念中"不入时趋"说的源头，后来书画等艺术中常以"解衣般礴"来表现不为"时趋"左右的精神气质。[1]

《庄子》这则寓言提到"众史"，意即"众画史"。"时史"概念就是由早期"画史"发展而来的。五代北宋以来，画院制度兴起，画院画家一般被称为"画史"（又称"画工"）。作为职业画家，经过集中训练，重视形式工巧是其基本倾向。后来将画院外重视技巧的画家也称为"画史"。进而"画史"泛指唯论工巧、不论情性的一类画者。宋人就有对"画史"创作范式的批评。元人则将"画史"作为"古趣""天趣"的反义词。张雨评云林画，一句"无画史纵横习气"[2]，成为那一时代文人意识的概括，后来董其昌将之作为文人艺术的核心精神[3]。

---

① 如郭熙《林泉高致》："画史解衣般礴，此真得画家之法"；方薰《山静居论画》："当想其未画时，如何胸次寥廓，欲画时如何解衣般礴，既画时如何经营惨淡，如何纵横挥洒，如何泼墨设色"；恽寿平《南田画跋》："作画须有解衣般礴旁若无人意"；等等。

② ［明］董其昌：《画禅室随笔》卷二，第65页。

③ 董其昌后来在评元人之作时多言及此。他说："云林作画，简淡中有一种风致，非若画史纵横习气也。"（潘季彤《听帆楼书画记》卷三载董其昌山水扇页，第二幅仿云林山水之题跋）他论"元四家"之画："元之能者虽多，然禀承宋法，稍加萧散耳。吴仲圭大有神气，黄子久特妙风格，王叔明奄有前规，而三家皆有纵横习气。独云林古淡天然，米痴后一人而已。"（《画禅室随笔》卷二，第63—64页）

　　明清以来，艺道中又以"时史"去取代"画史"概念。笪重光、王翚、查士标等都是清初画坛大家，南田与诸人切磋画艺，他有一则题跋记录一次读画经历："江上先生（按：指笪重光）携此帧来毗陵，与虞山石谷（按：指王翚）同观，欣赏久之。大痴一派，时史谬习可憎，传语查君（按：指查士标），吾辈当为一峰（按：一峰、大痴都指黄公望）吐气。"① 众人心目中的"时史"，在艺坛很有影响力，以至他们要振臂一呼，为以黄公望为代表的真正艺术"吐气"。

　　南田评董其昌说："思翁善写寒林，最得灵秀劲逸之致，自言得之篆籀飞白，妙合神解，非时史所知。"② 南田仿王蒙山水，题云："《夏山图》《丹台春晓》，皆叔明神化之迹，非时史所能拟议也。"③ 他又说："元人有《古树慈鸦》，白石翁（按：指沈周）有摹本，苍劲清逸，如虫书鸿爪，舍筏遗筌，非时史所知也。"④ 南田与其叔父恽向甚至认为，元人最大的贡献，就是将画艺从"时史"窠臼中解脱出来。

　　"画史"与"时史"二者含义并无多大差别，但明清以来易"画史"为"时史"，注目的中心，已从元之前的技巧斟酌转向与时代、社会、历史关系的思考。反"时史"的倾向，就是从"时"切入，来思考艺术本质的。

　　在他们看来，染上"时史"的习气，步履时趋，艺术成为时代风气的传声筒、应声虫，附庸世俗，逞才斗艳，急急于依附在别人屋檐下，寻一席容身地，骨力全无，这是艺术的堕落！人们看到很多所谓艺坛胜流，入于时趋，叩拜传统，仰望历史，乞灵于权威，重视外在大叙述，一己性灵在滚滚马头尘、孜孜功利事下呻吟。反"时史"，所反的就是这样的风气。

　　这种观念转换，也有现实针对性。明代中期以来随着经济发展，艺术与普通人生活的密合度增强，为艺者迎合时尚、沾染流俗的气息也较浓厚，文人艺术推

---

① 上海博物馆藏查士标《仿黄公望富春胜览图》南田跋，见任军伟：《查士标》，天津：天津人民美术出版社2016年版，第83页。

② [清]恽寿平：《恽寿平全集》中册，第396页。

③ [清]金瑗：《十百斋书画录》丁卷，卢辅圣主编：《中国书画全书》第七册，第550页。

④ [清]恽寿平：《恽寿平全集》中册，第362页。

崇"妙合神解"，不是远离时代，远离普通人，而是在超越时代和历史中，更好地呈现人的生命感觉。

中国艺术的反"时史"思潮，体现出一些重要特点：

第一，反"时史"，强调在时代土壤中培养"悟性"。不少艺术家认为，只有超越权威和历史，才能真正反映人类的普遍性关切，才能恢复发自生命本源的体验能力（悟性）。这是一种源于时代又超越时代的独特精神。

反"时史"，强调不入时流，如果将此理解为从时代、从鲜活的生活世界中拔出，那是绝大误解。正相反，它强调艺术创造不能等待外在"大叙述"导引，而要深深植根于时代土壤中，氤氲在时代气息里；脱离时代，脱离人的真实生命体验，人的"悟性"便会钝化。

艺术家们感觉到，外在"大叙述"固然重要，但是这种"大叙述"还是要转换成内在"小叙述"，转换成人直接的生命感悟。就艺术来讲，如果没有真实的感受，既不能很好地表达自己，也无法感动别人，艺术要把人的内在真实，那种像地下岩浆一样的东西宣泄出来。

这种精神甚至凝固在印章这样的"小制作"中。乾隆十八年（1753），蒋仁为友人刻"项蘩印"（朱文），边款云：

> 癸卯正月四日雨中闭关，为秋鹤三兄作此印。粗服乱头真美人，则吾岂敢，然与画角描鳞者异矣。迩来小松黄九（按：指黄易）学力最深，不免模仿习气。王裕增，俗工耳。瓣香砚林翁（按：指丁敬）者不乏，谁得其神得其髓乎？乃知此事不尽关学力也。①

蒋仁认为，印章一道，不是画角描鳞，方寸之间，应有性灵之腾挪。这样的"神髓"，从知识学习中得不到，须从性灵通会中悟出，从当下生活体验中转出，或

---

① 浙江古籍出版社编：《中国历代篆刻集萃》第五册，第100页。王裕增，字芝泉，仁和（今属杭州）人，乾隆二十二年（1757）进士，善画梅。

者说从时代土壤中得来。黄易（号小松）是其好友，在"西泠八家"中最具学识，但蒋仁认为，学识当然是其成功的助力，但他担心，这也可能意味着小松将更多地承受来自权威、法度、传统以及历史影响的压力，如果胸中烟笼雾罩，模仿习气潜滋暗长，人成为历史、权威的奴隶，内在创造力就会渐渐消逝。印人提倡"舒卷浑如岭上云"（丁敬语）的腾挪，是一种不为历史表相所诱惑、不为"历史书写"所左右的真性精神。

第二，反"时史"，是为了寻回"真宰"。艺术家是艺术创造的主人，不能自甘奴役，必须从时代、历史、权威的羁縻中走出。戴熙一段论述可称典范：

> 麓台（按：指王原祁）如下帷书生，吐属淳雅，仪貌真朴；清湘（按：指石涛）如江湖豪士，闻见博洽，举止恢奇；梅壑（按：指查士标）如山林畸人，神情萧散，接对简略。三君子皆能独来独往，与时史分路扬镳。①

所举王原祁、石涛和查士标与"时史"分道扬镳②，独往独来，从权威阴影中走出，不做历史的"书记"。这些山林畸人、江湖散人、下帷书生，一味白眼向世，独标孤帜，以自己的"小叙述"为"论述"中心。戴熙论明末程嘉燧（号松圆，1565—1643）山水时说："程松圆作画，知己论心，流连诗酒，弄笔辄佳。王公大人造门求请，则逡巡而退，盖其胸次高澹，不耐为人作奴，故所传真迹，皆乏画史习气。"③他将"时史"之作，形容为"为人作奴"。揣摩上方意志，服务于某一集团，为获取利益而丧失独立情操，此属摇尾乞怜的劳作，不可能产生真正的艺术。

第三，反"时史"，是要荡却纵横习气。"时史"陋习的形成，有外在原因，但更多地来自内在。艺术论中所说的"纵横气"，就是由内在欲望刺激产生的俗念。

---

① ［清］戴熙：《习苦斋画絮》卷一，清光绪十九年（1893）刻本。
② 王原祁是否真正与附庸时尚者分道扬镳，画史上有不同看法。
③ ［清］戴熙：《习苦斋画絮》卷二，清光绪十九年（1893）刻本。

元人推崇的"无画史纵横习气",反映出文人艺术的核心精神。它强调艺术应是心灵自然而然地流露。若像战国纵横家那样,受目的支配,有纵横习气,重视"宣说",哪怕昧着良心也在所不惜,那是艺术的堕落。

人的行为必然有一定目的性,诗书画艺等也是如此,如席上和诗,难免有自我表现的欲望。但文人艺术传统强调,真正的艺术必须约束目的性;为目的性所控制,与真正的艺术创造是背离的。

明末恽向仿董源(曾任北苑副使,人称"董北苑")山水,有题云:"古人用笔如弹琴,然断弦入木,差可耳。北苑一种张皇气象,而未必澄怀观道,故开后来纵横习气。予愿以生涩进焉,以佐古人不逮。不知者,无异嚼蜡也。"[①] 在恽向看来,即使如董源这样的大家,下笔犹有"张皇气象",即纵横家习气——形式铺陈中,隐藏着表露的欲望,这是艺术家最该提防的。他要以"生涩"来医治这种"张皇气象"的毛病。

纵横气,又称"作气",蒋仁在一则印款中说,"扫尽作家习气"[②],这句话可以说是宋元以来文人艺术的定则。作家习气,简称"作气",欲显露于人的做作气。"古人不作"[③]——古之学者为己,今之学者为人,文人艺术家认为,真正的艺术创造,必须脱离这种"作气",一落作气,一味"张皇"(为人),艺术便脱离真心,堕入邪途。

第四,反"时史",在风格上趋于简淡高古一路。戴熙评王石谷一幅山水云:"此石谷晚年笔,沉着深厚,不易到也。仍参用我法。原题云林画,简淡中一种风致,脱画史纵横俗状也。"[④] 他跋《高柯禽语图》说:"文待诏(按:指文徵明)每喜作此,笔墨高洁,意境清旷,不落时史蹊径。"[⑤]

---

① [清]陈撰:《玉几山房画外录》卷下,黄宾虹、邓实编:《美术丛书》初集第八辑,第465页。

② 蒋仁语,见其"饮酒湖山"印款,《西泠八家印谱》,杭州:西泠印社出版社2000年版。

③ [清]方薰《山静居论画》卷一云:"古人不作!手迹犹存,当想其未画时,如何胸次寥廓,欲画时如何解衣磅礴,既画时如何经营惨淡,如何纵横挥洒,如何泼墨设色,必神会心谋。"(清《知不足斋丛书》本)

④ [清]戴熙:《习苦斋画絮》卷三,清光绪十九年(1893)刻本。

⑤ 同上。

简淡高古，其实就是淡去内在喧嚣，除却显露欲望，消解追逐欲望，归于性灵的平和天真，这样笔下便有云淡风轻、霞光梧影。

南田有一次与笪重光、王石谷一起研磨画艺，他有一段微妙点评："昔白石（按：指沈周）翁每作云林，其师赵同鲁见辄呼曰：'又过矣，又过矣。'董宗伯（按：指董其昌）称子久（按：指黄公望）画未能断纵横习气，惟于迂也（按：指倪云林）无间。然以石田翁之笔力为云林，犹不为同鲁所许，痴翁与云林方驾，尚不免于纵横，故知胸次习气未尽，其于幽澹两言，觌面千里。江上翁（按：指笪重光）抗情绝俗，有云林之风，与王山人（按：指王翚）相对忘言，灵襟潇远，长宵秉烛，兴至抽毫，辄与云林神合，其天趣飞翔，洗脱画习，可以睨痴翁，傲白石，无论时史矣。"①

在南田看来，时史的情怀在"纵横"，文人意识的根本在"幽澹"。所谓"幽澹"，乃独标孤帜，超然于时代之上，在历史背后，引出生命清流。"幽澹"是平淡幽深，不事张扬；"纵横"则是滔滔叙说，为目的所支配。

## 二、不落时品

在艺术与时代关系的论述中，石涛的"笔墨当随时代"影响很大。如今，在学界，它成为艺术与时代密合关系的简洁口号。这里单独拿出加以辨析，以见出传统艺术源于时代又超越时代的思想理路。

"笔墨当随时代"，一般理解，石涛这句话强调艺术创造要顺应时代、追随时代。但这样理解有片面性。综合石涛理论，他强调两点，一是"一代有一代之艺术"，二是"天生一人自有一人之用"。这两句合在一起，才能见出"笔墨当随时代"的完整意思，它应该是：笔墨当追随时代中生活的活生生的人的鲜活感受，而不是跟着时尚跑。

这鲜活的感受，是艺术创造力的本源，也即石涛所说的"一画"。他强调，

---

① ［清］恽寿平：《恽寿平全集》中册，第362—363页。

为艺要重视滋生于时代土壤中的个体鲜活感悟,而不是服务、顺从外在权威话语和现实功用。将石涛的"笔墨当随时代"简单理解为艺术要顺应时代、做时代的吹鼓手、做时代潮流的推波助澜者,是对石涛的绝大误解。

当代著名画家程大利先生说:"石涛有句名言,'笔墨当随时代。'这句话遭近代之误读。笔墨当随造化,山水画的笔墨来自山川,而山川永恒,在山川永恒面前,人的所有活动都是短暂的。研究山川宇宙的永恒是人类始终的兴趣。其实这也是石涛的认识,否则何以有'一画'和'搜尽奇峰打草稿'呢?石涛力主'笔墨当随时代',结果笔墨较之弘仁、髡残、八大多了些'人间烟火气',实际是多了几分浮躁。他才华过人,留下不少好作品,但许多作品徒见个性,不见境界,或者说不见深邃的静寂,也鲜见笔墨的高趣,不少作品锋芒外露,处处机锋。石涛不少画作'丹青竞胜''笔墨竞奇',在传统理论看来,这都是毛病。为什么石涛在二十世纪大受追捧呢?因为二十世纪的时代精神是革命和批判,同时把西方传入的对个性的张扬作为首要标准,并视为时代精神。所以,石涛的缺点便被当成优点,甚至作为典范,今天我们看石涛还算'古之面目',但少了许多简古平朴之趣。"①

对于艺术与时代关系,程先生与传统文人艺术观念相近。他认为,艺术虽不能离开时代、离开要表现的人的鲜活生活,但也要与时代保持距离,才能更好地反映时代。正是站在这一立场,他才批评石涛作品浮躁外露,有过多的"人间烟火气"。关于石涛的"笔墨当随时代",他的看法又与当下主流看法相近,他认为石涛这句话就是强调艺术顺应时代,与"一画"说相矛盾,且是造成石涛作品浮躁外露的根本原因。

揣摩石涛论画旨意,联系他的《画语录》,可以发现,石涛的"笔墨当随时代",不是随顺这个时代的俗尚,更不是尊崇古法,服从上方话语,而是强调艺术创造要深深扎根在时代土壤里,随顺这个时代中生活的独立个体的真切感悟。

---

① 程大利:《笔谭:程大利作品集》,桂林:广西师范大学出版社 2020 年版,第 6 页。程先生于艺术有深邃理解,对我多有启发。

画家不能成为古法、今法的奴隶，必须从真性出发，才会有真正创造。我们从石涛存世文本中可以清晰地读出这一点。

石涛"笔墨当随时代"来自一帧册页上的题跋。波士顿美术馆藏石涛十二开《山水大册》，其中一开题云：

> 笔墨当随时代，犹诗文风气所转。上古之画迹简而意淡，如汉魏六朝之句。然中古之画如初唐盛唐雄浑壮丽，下古之画如晚唐之句，虽清洒而渐渐薄矣。至元则如阮籍、王粲矣。倪黄辈如口诵陶潜之句："悲佳人之屡沐，从白水以枯煎"，恐无复佳矣。[1]

石涛这里谈笔墨与时代关系，认为画家笔墨情趣会受时代影响，就像诗文风格的流变：早期笔墨简朴，唐五代至北宋时趋于繁复壮丽，而发展到元代，复归于平淡幽深，并转出新的风调。画家陶染在不同的时代风气里，思想感情在具体生活中激荡，创造动能也主要来源于与时代的相互关系，任何一个人都无法脱离时代。切入时代，直面当下体验，是艺术创造的源泉。这里说的"随"，是受时代风气影响，陶染于直接生活中，而不是"随顺"某种外在的规定、法度、律令，去按谱按法为之。石涛所强调的是，艺术不是要跟着时代节拍走，成为某种权威声音的传声筒，而是要跟上自己"性灵的节拍"——这来源于时代又超越于时代的生命节拍。

石涛认为，文章翰墨一代有一代之神理，一人有一人之体验，不能故步自封、因循古法，不能随波逐流；画由心出，由生命真性酿造而成。请看石涛两段相关题跋：

> 此道见地欲稳，只须放笔随意钩去，纵目一览，望之如惊电奔云，屯屯

---

[1] 此作款"大涤子"，笔墨与石涛相近，当为真迹。此段题跋又见南京图书馆藏汪绎辰精钞本《大涤子题画诗跋》，文字几乎相同，然款为"癸未夏日苦瓜痴绝书"。从落款方式看，疑汪绎辰所据之画为伪。

自起。荆关耶，董巨耶，倪黄耶，沈赵耶，谁与安名！予尝见诸名家，动之此某家法，此某家笔意，余论则不然。书与画天生来自有一职掌，自足不同，一代之事，从何处说起。[①]

悟后运神草稿，钩勒篆隶相形。一代一夫执掌，羚羊挂角门庭。[②]

这两则题跋，纵论艺术与时代之关系。石涛认为，一代有一代之艺术，艺术家之于时代，是要发挥创造力，既不死于古人章句下，也不拘限于当代"门庭"里。石涛说，"一代一夫执掌"——"一代"只在"一夫"（自我的创造）掌握中，而不是每一个时代都要换一种法。笔墨当随时代，当"随"于时代中那创造者的自性。书画重要的是求"一夫"之"执掌"，出于自性之创造，不在为一代争名，也不在为某家立派。

"书与画天生来自有一职掌，自足不同，一代之事，从何处说起"的意思是，一代有一代之绘画，一人有一人之创造。关键是"见地欲稳"——正如禅门所云："此道唯论见地，不论功行。"必须要有自己的独特"见地"（领悟），艺术来自一己心灵之体验，而不是来自对古法、今法的斟酌。只要是"自足"，有自己充满圆融的体验，就会"不同"——有自己独特的创造。

可见，石涛的"笔墨当随时代"，既是"一代之事"，又是"一人之事"。就"一代"而言，艺术一代有一代之面目，艺术创造不能以古法为今法。就"一人"而言，天生一人自有一人之用，关键是从一心流出，不必以荆关董巨等面目为自己之面目。"一代之事"即为"一人之事"，这才是他所说的"见地欲稳"的"稳"。

南京博物院藏石涛《狂壑晴岚图》（图12–1），上有石涛自题七古一首，完整地表达出石涛在艺术与时代关系方面的思考：

---

① 此段论画语见石涛赠天津友人丁长源之画。神州国光社1929年刊《释青溪释石涛山水卷》中曾影印此山水，上题有此语，接后云："时辛未冬日喜晤长源老先生于津门，偶得宣纸半幅，信笔钩成此卷，书赠大方请政。清湘苦瓜和尚石涛济。"时在1691年。此轴今不见，当为石涛所作。

② 见王季迁旧藏、今藏于斯德哥尔摩远东文物博物馆之石涛两开山水图册，为石涛真迹。

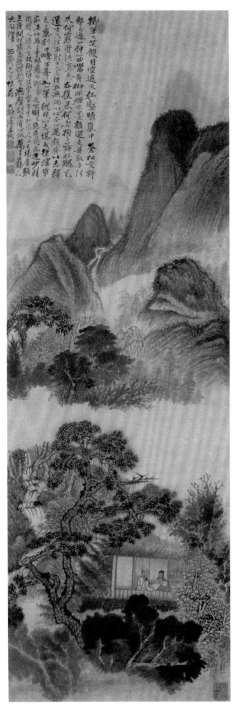

图 12-1b　[清]石涛　狂壑晴岚图题跋

图 12-1a　[清]石涛　狂壑晴岚图　纸本墨笔
164.9cm×55.9cm　1691 年　南京博物院

　　掷笔大笑双目空，遮天狂壑晴岚中。苍松交干势已逼，一伸一曲当前冲。

非烟非墨杂遝走，吾取吾法夫何穷。骨清气爽去复来，何必拘拘论好丑。

不道古人法在肘，古人之法在无偶。以心合心万类齐，以意释意意应剖。

千峰万峰如一笔，纵横以意堪成律。浑雄痴老任悠悠，云林飞白称高逸。

不明三绝虎头痴，逸妙精微胶人漆。天生技术谁值掌，当年李杜风人上。

王杨卢骆三唐开，郊寒岛瘦标新赏。无声诗画有心仿，万里羁人空谷响。

　　这首诗概括了石涛一生的理论精华。石涛早年作画有"掷秃笔，向君笑，忽起舞，发大叫，大叫一声天地宽，团团明月空中小"的狂放之思，而此诗开始四句也写这纵肆排奡的感觉，也就是他所说的"作书作画无论先辈后学，皆以气胜。得之者，精神灿烂出之纸上"。此一创造法门，见用于神，藏用于人，是一切艺术的智慧根源。接着四句论述无法而法、超越美丑分别的思想，所谓至人无法，非无法也，无法而法，乃为至法。再接下四句写对古法的态度，"无偶"——"一画"是不可重复的，当下即成，古人有古人之法，今人有今人之法，我也有我之法，莫以古今之法为羁我之口实。画者与万物一齐，无我无物，无古无今，将自己的意"剖"——呈露在万古之间、天穹之下，无概念，无法门，无终极之道。

　　下面十句写一笔书、一笔画的高妙之境：在纵横挥洒间铸成独特的生命节奏。自古以来艺中高人，其成功即在此精神的奋举处。高逸的云林，吴道子的三绝，痴绝的顾虎头，都不是"逸、神、妙、能"之类的画品画格分野所可囊括的。而在诗坛，李杜的高风，开辟新宇的"四杰"，推宗孤迥特立境界的"郊寒岛瘦"，所标示的都是一己轩昂的气势。这一切，都包含在石涛无法而法的"一画"中，都具有他所说的要发掘生命深层不可穷尽之创造精神的内涵。

　　最后两句是结论："无声诗画"为艺道之本，而"有心仿"作终成俗品。"万里羁人"，读万卷书，行万里路，扩展知识，为当下直悟作基础，但不能以此为限隔，否则便变成外在"羁"束。"空谷响"，艺术是无法之门，一任自性在上下四宇、往古来今的空谷回响。积学要实，出笔在空，此之谓也。

　　诗中说"逸妙精微胶人漆"，谈到鉴赏中的"逸、神、妙、能"四品问题，

关乎他的"不入时品"的思想。以四品论艺，酝酿于六朝，至唐，经李嗣真、朱景玄、张怀瓘、张彦远等的完善，形成系统的理论，由此奠定了古代书画乃至整个艺术以四品品艺的格局。宋元以来，虽然不同时期有不同的侧重点，但从总体上看，四品仍是艺评的基本标准。大体看来，逸、神、妙、能四个品级，由能到逸，渐次提升；能品主要指技巧上的功夫，而神、妙、能三品之上的逸品，则是仞规矩，逸法度，独标孤帜。

然而，石涛却有他的看法。他有一段著名的论述："唐画神品也，宋元之画逸品也。神品者多，而逸品者少。后世学者千般各投所识。古人从神品中悟得逸品，今人从逸品中转出时品，意求过人而究无过人处。吾不知此理何故，岂非文章翰墨一代有一代之神理。天地万类各有种子，而神品终归于神品之人，逸品必还逸品之士，时品则自不相类也。"①

石涛这段论述，在四品论之外，特列"时品"一目。他认为，逸、神、妙、能各有品第，均可论之，而"时品"是艺术的大敌，所谓"自不相类"，一落时品，即入俗流，一入俗流，笔墨成为时代的传声筒，就会丧失艺术的基本品质。他认为，"文章翰墨一代有一代之神理"，这"神理"不是变易风格，而是培植性灵的"种子"。时品，不登大雅之堂，难入艺品。

石涛"笔墨当随时代"的思想，反映了文人艺术的基本主张，可以两句话概括：人的生命感悟来自时代气息的氤氲；人的真正创造必须超越时代藩篱。

这里我举一个例子，再从文人艺术的选择中看这一问题。周亮工《读画录》是中国绘画史乃至整个艺术史上划时代的著作，他不是为当时的画家作传，而是为他独标孤帜的艺术观念作注脚。清初金陵遗民诗人张瑶星在此书序言中说："昔人有云：山水不言，横遭点污；笔墨至贵，浪被驱使。岂不冤哉！"② 山川风物，被描摹家、被重视外在形式的作手肢解了，成了某种概念的表达物，失去了山川

---

① 广西壮族自治区博物馆藏石涛书画卷书法部分所书之语。此卷作于 1683 年。

② 张怡（1608—1695），初名鹿征，一名遗，字瑶星，号白云道者，江苏上元（今南京）人。明诸生，以荫官锦衣卫镇抚，入清后隐居不仕，住南京钟山白云庵，过着亦僧亦道亦俗的生活。石涛在金陵时期与其有深交，称其为"白云老友"。孔尚任《桃花扇》第四十出《入道》就由张瑶星写起。瑶星上台唱《南点绛唇》，自白："贫道张瑶星，挂冠归山，便住这白云庵里。修仙有分，涉世无缘……"

本身，这也就是董其昌所说的"无山无水愁煞人"①。真山水，只有在生命真性的归复中才能发现。

在这篇序言中，张瑶星说："高人旷士，用以寄其闲情，学士大夫，亦时抒其逸趣。凡皆外师造化，未尝定为何法可法也；内得心源，不言本之某氏某氏也。兴至则神超理得，景物毕肖，兴尽则得意忘象，矜慎不传，亦未尝供人耳目之玩，为己稻粱之谋也。唯品高，故寄托自远；学富，故挥洒不凡。画之足贵，有由然耳。……大约不以此市利者，乃能于胸中得解；更不以此博名者，正于此道大有神会耳。"他认为，周亮工的《读画录》之所以与古往今来所有画史、画格、画品之类的著作不同，关键是从画家的胸襟器宇上品画，如禅家所言，从"顶顭上"做起，"品"的是对生命境界的理解，"品"的是如何脱离"时品"而自臻高远的情致，所谓"唯品高，故寄托自远"。所以他说，"得先生之意以读画，当不堕作家云雾中"。"作家"，即"时史"，是为时间所羁绊的人。

## 三、不到人境

中国艺术推崇空山无人之境，尤其在绘画创造中，抽去人的活动场景，略去人的活动过程，如元代以来山水的面目，大都是空山，空林，空亭，无人的山村，空空的院落，透出浓浓的荒寒冷寂气味。

台北故宫博物院藏恽南田十开山水册，作于1668年，其中第五开题："云西有此图，戏摹其意。"②模仿元代画家曹知白（号云西），画水岸边老树在寒风中凄立，临水着一小舟，栖息于芦苇丛中，一片荒寒，最是南田本色。

此荒寒无人之境，真非人间所有，其挣脱时间秩序，略去流动过程，所要表现的是一种脱略人视觉经验的世界，所谓寒树依微远天外，夕阳明灭乱流中，将

---

① 董其昌曾记载一段对话："东坡先生有偈曰：'溪声便是广长舌，山色岂非清净身。'有老衲反之曰：'溪若是声山是色，无山无水好愁人。'"（［明］董其昌：《容台集》卷一，邵海清点校，杭州：西泠印社出版社 2012 年版，第 570 页）

② 蔡星仪主编：《恽寿平全集》第一册，第 110 页。

人导入无时间、无历史的境界。南田说："偶一披玩，忽如寄身荒崖邃谷，寂寞无人之境，树色离披，涧路盘折，景不盈尺，游目无穷。自非凝神独照，上接古人，得笔先之机，研象外之趣者，未易臻此。"[①] 他将这荒寒寂寞的无人之境，视为理想的生命世界。

艺术是人的创造，为什么要刻意排斥人的活动？这在世界艺术史上都是罕见的。这是一种由思想观念推动的艺术现象。我在以前的研究中曾有涉及[②]，这里再从超越时间、历史角度谈一些理解。

（一）不作人间语

中国艺术的空山无人之境，与突出隐居、突出环境的阒寂没有多大关系，其要义在与十丈红尘隔开。艺术家"不作人间语"，表面上看似乎对人的活动失去兴趣，其实是在超越时间、历史的情境里营构人的存在世界。

艺术中抽离人的活动，是为了更好地表现人的存在境遇。就像传为唐代布袋和尚所著著名法偈所说："一钵千家饭，孤身万里游。青目睹人少，问路白云头。"艺术家的"青目睹人少"——掠过了尘寰，掠过了人事，也掠过历史，只飘向寂寞空山、白云缭绕处，落在一个清净的无拘限世界里，一个生命存在的"适宜"处。"终日无人到，余心空自留"[③]，这样的时空才是他们眷恋的世界。

清初书画家汤燕生题渐江山水三段卷，谈此卷继承"元四家"法的用心，他说："是四君子者，外迫于身世之相遭，而内息心于时之无可为役，俯仰流辈之难与作缘，而时时惊愕于所见所闻之多异，生平所志百不一宣，故且濡首坟籍，并日丹铅，跳浪猿玃之场，踯躅于山椒水涯、寂历无人之地，而姑托之翰墨游戏，以送日而娱老，高洁峭刻，一意孤行。"[④] 他所体会的"元四家"家法，是一

---

① [清]恽寿平：《恽寿平全集》中册，第325—326页。
② 参见拙著《南画十六观》（北京：北京大学出版社2013年版）、《一花一世界》（北京：北京大学出版社2020年版）中相关论述。
③ 上海市嘉定区地方志办公室编：《嘉定李流芳全集》，第360页。
④ 渐江此卷今藏上海博物馆，后有张九如、汤燕生题跋。三段山水，第一段用云林法，多用枯笔，以折带皴画山石；第二段多用披麻皴，用大痴法；第三段又多用细密的苔点，似王蒙法。

种画中无人、孤意独往、以寂历之境写宇宙文章的传统。

清金瑗《十百斋书画录》甲卷著录一件倪瓒《山水画》(今不见)。其上倪瓒题诗云:"乾坤何处少红尘,行遍天涯绝比邻。归来独坐茆檐下,画出空山不见人。"后款云:"壬午九月有事于舟车者七阅月,跋涉艰辛,固无可言,而接遇之人,尤非当意者。辛未四月归来,得晤浣斋五兄,清谈竟日,足可洗去二百余日尘垢,因此以赠并记之。"①

"乾坤何处少红尘,行遍天涯绝比邻"——出门很多天,身处熙熙攘攘、追逐争锋的世界,乾坤似乎没有一寸清净地。归来后,带着满身风尘,落笔为画,笔下乃是空山无人之境,还有一个空空的小亭——他要在滚滚红尘中,造一片清净地,在冷漠世界里,置一"存在的小亭"(茆檐)。他以"无人"画面,说自己不沾不系的志向,说一种不为浑浊历史、残破人性裹挟的心。

云林空山无人之境的表达方式,至少可以追溯到唐代。像王维"木末芙蓉花,山中发红萼。涧户寂无人,纷纷开且落"(《辛夷坞》)小诗表现的境界,空花自落,空林自响,静寂无人的世界,是其生命的灵囿。"闭门空有雪,看竹永无人"(《过胡居士睹王右丞遗文》),唐司空曙的名句,描绘的也是无人空灵世界。人能从尘寰中脱出,如石溪、龚贤都曾说过的,"入山唯恐不深",便有性灵的清明。

唐代寒山和尚有诗云:"吾家好隐沦,居处绝嚣尘。践草成三径,瞻云作四邻。助歌声有鸟,问法语无人。今日娑婆树,几年为一春。"②虽然不作人间语,却最关人世情,思考的是人真实存在的大问题。

无人之境,当然不是强调无人出现。就像元吴镇题画诗所云:"清霜摇落满林秋,漠漠寒云天际流。山径无人拥黄叶,野塘有客漾轻舟。"③山径无人,野塘却有客,还是一个人的世界,不在于是否有人无人,而在于你是否有一双"青目",有了它,你才会"睹人少",超越人事,不为尘俗所缠绕,不为目的性所左右,写出至性文章。

① [清]金瑗:《十百斋书画录》甲卷,卢辅圣主编:《中国书画全书》第七册,第524页。
② [唐]寒山著,项楚注:《寒山诗注 附拾得诗注》,第23页。
③ [清]顾嗣立编:《元诗选二集》,北京:中华书局1987年版,第733页。

（二）请从天际看

作无人之境，也是为了换一种方式看世界，从凡尘超出，作天国的俯瞰。

东坡评北宋画家陈直躬画雁："君从何处看，得此无人态。"（《高邮陈直躬处士画雁二首》其一）云林变而为：谁从天际看，写此无人态？不是观察角度的变化，而是换一种思维，在苍茫寂历中，追溯本真之义。

明清以来艺术家对云林所拓展的这一境界非常重视，明末恽向多次谈到这一问题，他甚至以"谁从天际看，写此无人态"的视角，来追溯逸品的真意[①]。如其侄南田所说，"横坐天际，目所见，耳所闻，都非我有"[②]，"茂林下坐苍茫之间，殊有所思也"[③]。这一境界，韦应物"万物自生听，大空恒寂寥。还从静中起，却向静中消"（《咏声》）诗意庶几近之。

恽向自题仿云林山水云："藏经云：'无人月欲下，有佛松不言。'此意可会可思，可以思之，不得而更思之。每落笔，胸中辘轳此语，则笔下无而至于有，有而至于无矣。"[④]"无人月欲下，有佛松不言"，这空灵寂寞的境界，极有感染力。艺术家胸中"辘轳此语"——反复吟味此语（辘轳，同于渊明的"盘桓"），似乎渡到另外一个世界，超越有无是非的知识究诘，无言而心会，不翼而高飞。这就是他所说的"逸"——逸出常品，逸出人言，逸出一切规范，而遁入"天际"，此乃"请从天际看"之真意。[⑤]

（三）寂寞自太古

无人之境，乃寂寞之境，它超越时空，如聆太古之音。

寂寞境界的创造，是文人艺术传统，元画中体现最为突出。清恽南田以"寂寞无可奈何之境"概括倪瓒的艺术境界，在一定程度上，也可以说是有元一代艺

① [明]恽向：《拟云林谁从天际看写此无人态》，见陈撰：《玉几山房画外录》，黄宾虹、邓实编：《美术丛书》初集第八辑，第465页。
② [清]恽寿平：《恽寿平全集》中册，第360页。
③ 同上书，第407页。
④ 恽向《仿古山水书画册》题跋，此册今藏上海博物馆，《中国古代书画图目》编号为沪1—1855。
⑤ 请参本书第三章第二节关于乾坤视角的论述。

术之追求。这与那个时代压抑的气氛有关，更重要的则是出自文人艺术的超越梦幻，他们要在寂寞的太古之境——这一绝对时空里，铸造神明清远、意态豁然的理想天国。

清代画家戴熙对此体验颇深。在他看来，他作画，无论是山水还是花鸟，只有一个目的，就是创造"寂寞之境"。他有题画跋说："古岸啮波，独树照水，日斜风静，虚舟自横，荒凉寂寞之味，索解人正不易得。"[①] 他就是其中的"解人"——高古寂历，可以映照清流。他又说："暮江风起，沙岸浪涌，虚舟自触，木叶奋飞，寒鸟一群，随风荡漾，时出没于断霞残照之间，倚棹静观，使人神远。"[②] 这断霞残照下的荒阒，使人神情萧瑟，如入无何有之乡。

戴熙要通过这寂寞境界，来聆听太古之音。他在一则山水画上题诗云："中岁解尘网，结庐松楠林。鹿裘行带束，当轩理瑶琴。凉风起丛薄，微云淡无阴。余响在空际，中含太古音。曲终知者希，聊用娱吾心。"[③] 他作《山静日长》图，并系之此诗："梅壑走虚籁，竹云荡空翠。茅亭坐移暑，默识太古意。"坐断了人迹，忘却了时间，随着渺无边际的思虑，腾入太虚之境，作太古之游。

（四）无人花自开

戴熙跋一幅仿范宽山水说："月荡空烟，风梢碧浪，银汉三更转，夜深独自，玉箫声在天外。仿范中立，作渔汀暮雪。寒岩不语，孤艇无人，荒凉寂寞之味，不减春江花月也。"他在荒凉寂寞中，却有满心的春江花月，满心的欢喜，没有一丝凄然可怜。

北宋以来，文人艺术以"空山无人，水流花开"（东坡《十八大阿罗汉颂》）为八字真髓，人们创造寂寞的境界，哪里是要表达老僧入定、心如枯井的感受，而是要通过它，感受世界的活泼，高扬性灵的腾踔——这是一种没有活泼表相的活泼。

① ［清］戴熙：《习苦斋画絮》卷二，清光绪十九年（1893）刻本。
② 同上。
③ ［清］戴熙：《习苦斋画絮》卷三，清光绪十九年（1893）刻本。

　　中国艺术追求气韵生动，追求生意，追求活泼泼的境界，这是大方向。从时间角度看，它有两种方式：一是时空界内的，即人通过感官可以捕捉到的，这是"看世界活"；一是"让世界活"，就是荡涤心灵的遮蔽，让世界敞亮，让青山自青山，白云自白云。这看起来并无活泼表相的活泼，也就是世界依其自性而自在兴现的境界。历史、知识的星空布满了乌云，人们看不清世界，也发现不了这世界的活泼，就像东坡所说，"何夜无月，何处无竹柏，但少闲人如吾两人者耳"（《记承天夜游》）。"空山无人，水流花开"，是"让世界活"的典型表现。

　　这里通过元代画家曹知白两首"无人"题画诗，来看这水流花开境界：

　　　　古木自萧疏，沙碛流泉冷。幽人期不来，夕阳澹秋影。（《自题画山水》）
　　　　天风起长林，万影弄秋色。幽人期不来，空亭倚罗薜。（《秋林亭子图为月屋先生作》）[①]

这两首诗几乎是为明清山水画风定调，很多文人画家都提到过，并以此为范本作画。诗的内容很简单：秋末时分，天风忽起，山中万影乱乱，溪涧清泉冷冷，这一片寂寞地，是为了等待"幽人"来，如"帝子降兮北渚，目眇眇兮愁予"（屈原《湘夫人》）的等待。然而，幽人不来，但见得夕阳余晖在万山空翠中跳动，千年古藤盘绕着空亭向太虚里延伸。无人中的等待，寂寞中的灵动，叶自飘零水自流，万籁鼓吹，生机活泼——这就是云西老人乃至后代文人艺术家要捕捉的那一抹活泼灵魂。（图12-2）

　　戴熙南行途中，舟过南安，曾作一图，题云："山石荦确，村路逶迤，荒陂无人，空林自响，推篷怅望，不知身在晚烟深处也。"[②] 荒陂无人，空林自响，将他带到山林深处，看起来并无活泼，但是他的灵魂深处，顿然有无边的活泼。读《习苦斋画絮》，随处可见他对此境的着迷：

---

① 杨镰主编：《全元诗》，第366页。
② ［清］戴熙：《习苦斋画絮》卷一，清光绪十九年（1893）刻本。

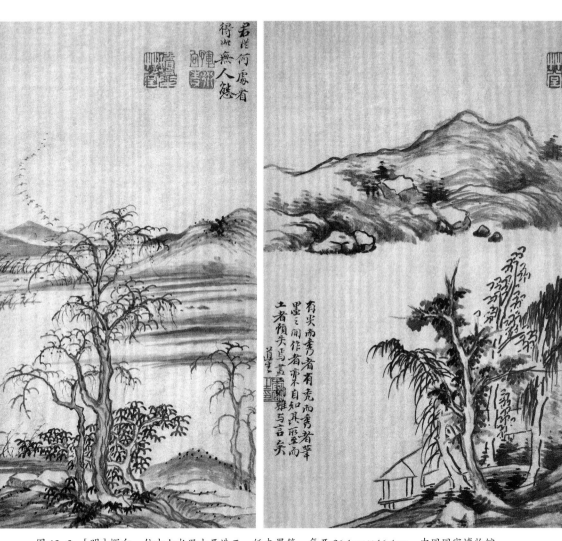

图12-2 [明]恽向 仿古山水册十开选二 纸本墨笔 每开 26.1cm×16.4cm 中国国家博物馆

空山无人，松语泉应。（卷三）

重峦不着烟，密树疑有雨。空山晚无人，白云自吞吐。（卷六）

夹路吹松风，连山秘幽邃。一径杳无人，白云荡空翠。（卷七）

孤村晚无人，空烟幕碕岑。荒树俯寒流，夕阳写秋声。（卷七）

雨过岚光重，烟空林影密。山村晓无人，泉声自汩汩。（卷七）

烟岚各为容，风林若相语。空亭翼其间，飞云自来去。（卷一）

群山郁苍，群木荟蔚，空亭翼然，吐纳云气。（卷二）

空亭独摊饭，万象供心玩。雨过风萧骚，秋声落天半。（卷二）

生命的霞光梧影，落在寂寞天际。所谓"空山晚无人，白云自吞吐""一径杳无人，白云荡空翠""山村晓无人，泉声自汩汩"等等，飞云自来去，万壑自春深，在一无挂碍的体验中，世界依其真性恢复了清明，恢复了活泼。

## 四、谱千年之调

最后谈谈文人艺术"不作时史"，又如何体现社会责任感的问题。一种连人都不愿意触及的艺术，会对人生有什么价值？这里从古代艺坛"百年人作千年调"的说法入手，来谈这个问题。

"百年人作千年调"，有两种情况：

一是只有百年身，人生如此脆弱，却藏着追求永恒的梦幻，藏着永世占有的妄念，这样的念想是徒劳的。为一个渺无可能的目的，白白耗费人生不多的资源，是盲动，更是愚昧。

寒山诗说："人是黑头虫，刚作千年调。铸铁作门限，鬼见拍手笑。"[1] 黑头虫，一种微不足道的虫子，人的生命就如同蚂蚁一样，脆弱而短暂。膺蝼蚁之

---

[1] ［唐］寒山著，项楚注：《寒山诗注 附拾得诗注》，第801页。民间传说黑头虫吃自己的父母，忘恩负义。元纪君祥《赵氏孤儿》第二折："那里是有血腥的白衣相，则是个无恩念的黑头虫。"

命，却要"刚"——打肿脸充胖子，有鲲鹏万里之想，幻想千年永恒，真是鬼见了都要笑。

隋代末年到唐代初年，民间有大量类似的吟诵。如敦煌作品中有《五更转》，第一更唱道："一更初，少年光景暂时无。一世之间何足度，谁知四大是空虚。人皆恒作千年调，谓将不死镇安居。"[1] 唐王梵志诗云："世无百年人，强作千年调。"[2] 百年人作千年调的不切实际梦想，浪费了人的生命。他又有诗说："不得万万年，营作千年调。"[3] "漫作千年调，活得没多时。"[4] "有钱但着用，莫作千年调。"[5] 这基本上是《古诗十九首》的思路。

二是纵然人生短暂，但要作"千年调"——千年之思，超越时间、超越一己功利，追求人类命运的普遍价值。如徐渭《次韵答释者二首》其一说："百龄枉作千年调，一手其如万目何。已分此身场上戏，任他悲哭任他歌。"[6] 诗中有无奈，但也有直面生命的勇气。人来到世界，注定要被这世界塑造，真实性灵被挤压。然而，真正有格调的人，虽然人生不过百年，却要谱"千年之调"——为人的永恒生命价值而吟咏，超越短暂而脆弱的小我，叩问人生价值到底几何。虽然这样的咏叹是"枉"作，但终究可以安顿惶恐的心。徐渭不是躲藏其身，而是"分身戏场"——无畏地走上人生的戏台。虽然一人演戏，万人来观，但他无法逃脱，又何曾逃脱，而是演我真性之戏，唱我生命悲歌。

中国艺术追求"古趣""天趣"，其实在一定程度上，就是超越时空限制，作"千年调"。艺术家不做时代的书记，关心自己的真实生命体验，并不等于将艺术定位于一己心灵之宣泄，而是将人类普遍的生命关怀意识，作为艺术追求的根本目的。

---

① 曾昭岷、曹济平、王兆鹏、刘尊明编撰：《全唐五代词》副编卷二，北京：中华书局1999年版，第1228页。

② 陈尚君辑校：《全唐诗补编》外编第二编，北京：中华书局1992年版，第111页。

③ 陈尚君辑校：《全唐诗补编》续拾卷六，第734页。

④ 陈尚君辑校：《全唐诗补编》续拾卷五，第708页。

⑤ 同上书，第704页。

⑥ [明]徐渭：《徐渭集》，第1299页。

　　担当晚年居鸡足山佛寺，这位亡国画僧，日对沧洱，有《昆池曲》云："谁得蛮方小，昆池只一沤。山穷气不尽，留作帝王州。金马嘶残月，铜驼唱早秋。肠枯无宿酒，难免百年忧。"[1] 铜驼荆棘的历史，人生百年的忧愁，注满了他枯淡的心。

　　看陈洪绶《橅古双册》二十开（藏克利夫兰美术馆），看他的《隐居十六观》，虽然不是史家，但他要以画来立史，他说这是"铁史"——透过历史发展的脉络，透过王朝更替、生命轮替的过程，透过生成变坏的节律，书写他的心灵史、精神史，一种人作为类存在物的存在史。看他的画，似乎听他在说：我曾经这样存在过，有这样的体会，这是我的，也是百代之后你的，我是在铜驼荆棘中悟出的，在落花无言中省得的，在落日余晖下归飞的雁群里读出的，"茫茫往代，既沉予闻；眇眇来世，倘尘彼观"（《文心雕龙·序志》）——或许未来的你能看到，那就是我和着清泪的告白，是我孤独心弦上奏出的微音。

　　我作画，出自本心，不是为我而画，也不仅为同代人而画，是为与我有同样命运偶然来到这个世界的陌生客而画。我们有同样的哀怜，同样的孤独，同样的恐惧，同样的惊悸，我的，就是你的，我曾以那样的云淡风轻克服了灵魂的震颤，曾在青山不老绿水长流的不变中抹去心中的恐惧，我要将这样的体验告诉你，或许对你有用——这就是文人艺术所理解的超越时间和历史的责任感。

　　文人艺术的"为一己陶胸次"，绝不是一种自私的行为。李流芳曾谈到"人之性情"与"人人之性情"的关系，颇能代表文人艺术的主流观念，他在为朋友所作《蔬斋诗序》中说：

　　　　夫人之性情与人人之性情，非有二也。人人之所欲达而达之，则必通；人人之所欲达而不能达者而达之，则必惊。亦非有二也。[2]

---

① ［明］担当：《担当诗文全集》，第 194—195 页。
② 　上海市嘉定区地方志办公室编：《嘉定李流芳全集》，第 198 页。

文人艺术追求的"古意"，其实就是追求"人之性情"与"人人之情性"的合一。

古意，作为文人艺术的最高审美理想，反映的是文人艺术家对艺术普遍价值的关切。

上海博物馆藏恽向八开山水册，其中第二开为临云林之作，对题云："夫非胸中具有无尽之意，又非有似而不似、不似而似之意，胡以能传此无尽之意也？昔人赞迂老，谓人所无者有之，人所有者无之。而吾直曰：人所有者有之，人所无者无之，而意已无尽矣。"

香山翁认为，作画，关键是胸中要有，胸中如无意，画出简括的空间，让鉴者去填补，这路是走不通的。画的"无尽意"，关键不在鉴者，而在创造者。创造者胸中必具无尽意，才能使鉴者有迤逦不尽的鉴赏感受。

"昔人赞迂老（按：指倪瓒，晚号迂翁），谓人所无者有之，人所有者无之"，一般认为，这是强调云林画的独特性。但香山翁认为，如果看云林，只是注意他与别人不同的表达，就太肤浅了。云林的高妙，不在形式的独特性，而在内在精神的独标孤帜。他的画，不是为了显露与别人不同；恰恰相反，他是用自己独特的生命感受，去发现人类的普遍性情感。天下有一言之微而千古如新，也就是香山翁所说的："人所有者有之，人所无者无之"。

"别异"，不是云林画的目的，云林的画妙在烛照幽微。他的画，画自己鲜活的体会，也是画在颠簸人生中发现的人类普遍存在的东西。那种人同此心、心同此理的"高古"之意，那种使人这个存在物在世界上能够互相联系、彼此呵护的东西。他的"逸"，是要逸出"人文"布下的天罗地网，还归一个真实人的感受。这里没有玄奥的道，没有被说得天花乱坠的理，只有作为个体生命的自己。说自己的，就是说他人的。人所没有的，他这里没有（而很多所谓艺术，人所没有的，他这里都有，人所有的，他这里什么也没有——也就是不说人话，摇头晃脑，说的是神话，说的是教师爷的话）；人所有的，他这里会努力使其有。

香山翁所理解的"无尽意"，是打到根柢的话。说"人"话，别的人才能听，才能有共鸣。发自真性，每一朵野花，都是阳春白雪；每一湾溪流，都是高山流水。

香山翁在一则画跋中说：

> 蛩在寒砌，蝉在高柳。其声虽甚细，而能使人闻之有刻骨幽思、高视青冥之意。故逸品之画，以秀骨而藏于嫩，以古心而入于幽。非其人，恐皮骨俱不似也。[①]

古心入微，秀骨在目，苍老中的鲜嫩，高古中的清思；澄波古木，使人得意于尘埃之外，在超越古今的创造中，彰显高视阔步的人生境界；此之为"逸"。

文人艺术的荒寒之旅，常为人误解，被讥为一己之哀鸣。而香山翁认为，以元画为代表的文人艺术所表现出的精神气质，如高柳上的寒蝉、瓦砾间的飞蛩，声虽细，意悠长，以萧瑟冷寒之音，发人深省，觉人所未觉。声在柳上，高视青冥；藏身瓦砾，饮恨沧桑。艺术家超越身己限制，横绝时空之域，唱出生命的清曲。

南田说得更痛快直接："秋令人悲，又能令人思，写秋者必得可悲可思之意，而后能为之，不然，不若听寒蝉与蟋蟀鸣也。"[②] 悲，属于感情；思，属于智慧。在传统文人艺术家看来，好的画，乃至所有好的艺术，必须给人的生命以启发，而不是导向概念、知识。从生命的感动到引发生存的思考，正是文人艺术想留下的东西。

身为百年人，却作千年调，他们的山非山、水非水、花非花、鸟非鸟的创造，要使身历百年跌宕的人，获得性灵的安慰。不然看他们的东西，还不如去听寒蝉和蟋蟀叫呢！（图12-3）

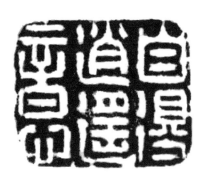

图12-3　[清]奚冈　"自得逍遥意"印

---

① [明]恽向：《仿云林逸品》，见[清]陈撰：《玉几山房画外录》，黄宾虹、邓实编：《美术丛书》初集第八辑，第465页。

② [清]恽寿平：《恽寿平全集》中册，第319页。

# 结 语

"千山鸟飞绝，万径人踪灭。孤舟蓑笠翁，独钓寒江雪"（柳宗元《江雪》）——千余年来的中国艺术特别强调对时间、历史的超越，推崇荒寒境界的创造，艺术家的意绪常在寂寞无人世界里徘徊，这是世界艺术史中的独特现象，所体现的不是对人生存环境的疏离，而恰恰蕴含着对人类真实生命的殷殷关切。对它的准确诠释，可以帮助我们更好地理解我们民族的精神遗产，从而将其转化为当今文化艺术创造和精神营构的有效动能。

丁编

盎然的古趣

超越时间、历史的艺术观念，也影响着传统艺术的独特趣味。在道禅哲学影响下，中唐五代以来，文人艺术崛起，很多艺术家感到，外在"大叙述"固然重要，但是这种"大叙述"还是要转换成内在的"小叙述"，如果没有真实的感受，既不能很好地表达自己，也无法感动别人，艺术必须从时间、历史、知识中走出，从"从属性"的劳作中走出，表达当下直接的生命体验。

　　这种新的艺术思潮也改变了一些传统的坚守。本编的四篇文字便是围绕超越时间的趣味来着笔。前两篇选择传统艺术观念中的"古雅""高古"两个代表性概念来讨论，后两篇则是选择"花木"和"山川"两种艺术呈现语言来剖析其中潜藏的思考。

　　第一篇说"古雅"，中国历史上存在着两种不同的"古雅"观念，一是突出时间、历史、权威的特点，"古雅"是在时间流传中获得的高风雅韵；一是非时间性的古雅观，强调对历史、经典、权威的超越。后一种古雅观在中唐五代以来渐成为艺术的主流。第二篇说"高古"，说艺术家的"极限思维"，他们勠力创造一种茫无涯际的"无极"世界，任心灵自在舒卷。第三篇"忘时之物"，讨论古代艺术的爱物之思，春兰秋菊、夏荷冬梅，人们日日相伴的花木，都是"时物"，在时间过程中展开，经历生成变坏，也造成对人生命存在的压迫感。传统艺术的咏物之思，经历了一个从"物可以比德"到"物可以忘时"的转变。第四篇"无劫山川"，讨论传统艺术中山水语言形成与超越时间观念的内在关系。青山不老，绿水长流，这一似乎昭示山川永恒的著名话语，基本内涵其实是：没有永恒。

# 第十三章　古　雅

"古雅"是中国艺术的重要概念。在这个概念中，"古"是修饰语，"雅"是中心词。雅，是审美判断的标准，如我们说"雅乐"，就意味着它是超越俚俗、具有较高品位的音乐形式。"雅"与"古"相合，是为了突出其时间、历史、权威的特点。古雅，是在时间流转中获得的高风雅韵。

艺术领域重"古雅"，反映的是重视历史、遵从传统、崇尚经典的审美倾向。这样的思想放到中国文化大背景看，具有一定的必然性。因为在一个长期重视传统的文化看来，究心坟典，自然超绝群伦；好古敏求，当为修养之道；归复先人成法，便可风雅不群。

王国维在《古雅之在美学上之位置》一文中，由鉴赏古物，谈"因古而雅"的审美理想。他的"古雅"说，明显具有面向历史的特性。他说："吾人所断为古雅者，实由吾人今日之位置断之。古代之遗物无不雅于近世之制作，古代之文学虽至拙劣，自吾人读之无不古雅者。"[1]古雅的趣味，在时间中获得。[2]（图13-1）

但是，在中国古代艺术观念中，却存在着一种与此不同的古雅观，它的根本旨趣恰在于超越时间，挣脱权威束缚，于历史背后追踪人真实生命意趣的呈现。这是一种"非时间"的古雅观。

---

① 姚淦铭、王燕编：《王国维文集》第三卷，北京：中国文史出版社1997年版，第33页。
② 刘成纪在《释古雅》一文中讨论王国维这一理论时指出："古雅，我们不妨直解为'以古为雅'。""古雅是一个历史范畴，带有鲜明的'以今观古'性质。比较言之，如果说优美、宏壮是一种空间性审美，那么古雅则是时间性的，主要关涉中国人对于文学艺术遗产的雅赏。"（《中国社会科学》2020年第12期）

图 13-1　［宋］佚名　十八学士图（局部）　绢本设色　台北故宫博物院

　　这"非时间"的古雅学说，大体涉及四个概念：古雅（狭义）、文雅、典雅和风雅。四概念的内涵，都可包括在广义的"古雅"概念中，四者合而形成中国艺术古雅观的超时间之思。本章对此进行专门讨论。

## 一、古　雅

　　中唐五代以来中国艺术中有一种"古雅"说，具有清晰的超越时间的思考。

　　在这种新古雅观看来，"古雅"一词，古与今相对，崇尚古，是为了从"今"超出，但并不意味着重视过去、历史和传统；雅与俗相对，提倡雅，是为了根绝俗韵，也不意味着脱离世俗。

　　"古雅"，作为古代中国的一种审美理想，内涵随历史发展而改变，但有一个指向越来越清晰，就是突出超越历史、归复本真、在凡常生活中追求雅韵的内

涵。如鉴赏古物，不光是对过往宝器的品赏，"丰俭不同，总不碍道，其韵致才情，政自不可掩耳"①，关键在其中的"韵致"，在当下此在的把玩。

中唐五代以来艺术中崇尚"古雅"蔚成风气，相关讨论也很丰富，这里选择两个文本来略加分析。一是南宋张炎（1248—约1320）的《词源》，一是明文震亨的《长物志》。前者提出"古雅峭拔"的观点，说从时间、历史中的跃出；后者以"自然古雅"为理想，旨在归复天真本色的境界。合而观之，大体可以见出超越时间古雅观的基本思路。

（一）古雅峭拔

张炎《词源》提出"词要清空"的观点，其中涉及"古雅"的概念。他说：

> 词要清空，不要质实。清空则古雅峭拔，质实则凝涩晦昧。姜白石词如野云孤飞，去留无迹。吴梦窗词如七宝楼台，眩人眼目，碎拆下来，不成片段。此清空质实之说。梦窗《声声慢》云："檀栾金碧，婀娜蓬莱，游云不蘸芳洲。"前八字恐亦太涩。……白石词如疏影、暗香、扬州慢、一萼红、琵琶仙、探春、八归、淡黄柳等曲，不惟清空，又且骚雅，读之使人神观飞越。②

"清空"与"质实"，很像董其昌对南北宗的分野。他认为，南宗王维开出的传统，显示出"云峰石迹，迥出天机，笔意纵横，参乎造化"的特色，具有超乎时空限制的精神意趣；而北宗传统，如明代仇英，"作画时，耳不闻鼓吹骈阗之声，如隔壁钗钏，顾其术亦近苦矣"，过于迷恋形式工巧，画有匠气，不及南宗"一超直入如来地"的生命体悟。③张炎谈梦窗词的弊端，如董眼中的北宗画，过于"质实"，过于"涩"，不够空灵，为时空所限，缺少超出形式工巧的意趣，所谓"七宝楼台，眩人眼目，碎拆下来，不成片段"，整体看来颇佳，然典实过多，用语晦涩，

---

① [明]沈春泽：《〈长物志〉序》，见[明]文震亨、[明]屠隆：《长物志 考槃余事》，第1页。
② 唐圭璋编：《词话丛编》，第259页。
③ [明]董其昌：《画禅室随笔》卷二，第62、66页。

雕刻痕迹历历在目，看似浑成，实则细碎质实，失却清空流动的韵味。

　　张炎用"古雅峭拔"概括白石词等体现出的清空词境。所言"古雅"，显然不是对传统的继承。当代学者钟振振指出，张炎的清空词境，具有"近于古淡、自然、朴素，境界较广阔，不尚雕琢"①的特点，这一说法颇有启发性。张炎的"古雅"，其实是通过"峭拔"体现出来的。"峭拔"，是由具体时空、生活场景拔擢而去，写事情背后的东西，彰显习惯之外的存在，表现时空之外的意趣，在意想不到处突生奇景，使人游离于常态、常事、常情，作性灵之腾踔。张炎说，清空词境"如野云孤飞，去留无迹"，使人读之"神观飞越"（如晋人以"神超形越"来形容清谈之妙②）。超越，是"古雅"说的理论基础。

　　张炎《词源》有"节序"一段，谈超越时间问题。他说："至如李易安《永遇乐》云：'不如向帘儿底下，听人笑语。'此词亦自不恶，而以俚词歌于坐花醉月之际，似乎击缶韶外，良可叹也。"③

　　"击缶韶外"，意思是在节序（时间）外，在语词意象外，追求"意趣"。在张炎看来，词有坐花醉月的烂漫，有悲天悯人的怜惜，才是真正的"古雅"。老套的重复，与"古雅"是背道而驰的。沉迷在传统中寻觅，玩弄一些"老东西"，说几句非古不为的老话，以为这样就可得到"古雅"，其实是缘木求鱼。古雅何在？"击缶韶外"是也。

　　清沈祥龙谈张炎"清空"说，就扣住这"击缶韶外"的超越特性："词宜清空，然须才华富，藻采缛，而能清空一气者为贵。清者不染尘埃之谓，空者不着色相之谓。清则丽，空则灵，如月之曙，如气之秋，表圣品诗，可移之词。"④清空古雅的根本特性是不拘于色相，"质实"则落于色相，为时空牢笼，缺少腾踔超迈的韵致。

------

① 钟振振：《南宋张炎〈词源〉"清空"论界说》，《文学评论》2014 年第 3 期。

② 《世说新语·文学》："郭景纯诗云：'林无静树，川无停流。'阮孚云：'泓峥萧瑟，实不可言。每读此文，辄觉神超形越。'"（徐震堮：《世说新语校笺》卷上，第 140 页）

③ 唐圭璋编：《词话丛编》，第 263 页。

④ 同上书，第 4054 页。其中"如月之曙，如气之秋"，出自《二十四诗品·清奇》，沈氏以为《二十四诗品》为唐司空图所作，据我考证乃虞集之作。

意趣，是张炎词论中与"清空"相关的概念。他说："词以意趣为主，要不蹈袭前人语意。"[1] 他举东坡两首《水调歌头》（一首是"明月几时有，把酒问青天……"，一首是《洞仙歌》[2]）、王安石《桂枝香·金陵怀古》[3]、姜白石《暗香》《疏影》[4] 等，说"此数词皆清空中有意趣，无笔力者未易到"[5]。在他看来，这体现出"清空""意趣"的几首词，都蕴含着深厚的历史感怀和超越精神，"意趣"穿透古今天人，落在人生命存在之缺场上。不是填词功夫好就有"意趣"，还需要词人的历史眼光和体悟能力，所谓"无笔力者未易到"。像东坡《洞仙歌》词中所说的，"但屈指、西风几时来，又不道流年，暗中偷换"，生命流转，人的存在意义需要到时间、历史背后去寻觅，斤斤于词章华美，流连于花草闺阃，无法达其幽致。

质言之，张炎的清空古雅，是要透过时间、历史的魅影，看一道生命的流光。他的"古雅"，不是因"古"而"雅"，是从古今、天人秩序中"峭拔"而出所获得的生命意趣。

清陈廷焯《白雨斋词话》说："渔洋《偷声木兰花·春情寄白下故人》后半阕云，'方山亭下江南路。画桨凌波从此去。十四楼空。万叶千花泪眼中。'凄丽

---

① 唐圭璋编：《词话丛编》，第 260 页。
② 苏轼《水调歌头·洞仙歌》："冰肌玉骨，自清凉无汗。水殿风来暗香满。绣帘开、一点明月窥人，人未寝，欹枕钗横鬓乱。　　起来携素手，庭户无声，时见疏星渡河汉。试问夜如何？夜已三更，金波淡、玉绳低转。但屈指，西风几时来，又不道流年，暗中偷换。"（邹同庆、王宗堂：《苏轼词编年校注》，北京：中华书局 2002 年版，第 414 页）
③ 王安石《桂枝香·金陵怀古》："登临送目。正故国晚秋，天气初肃。千里澄江似练，翠峰如簇。归帆去棹斜阳里，背西风、酒旗斜矗。彩舟云淡，星河鹭起，画图难足。念往昔、繁华竞逐。叹门外楼头，悲恨相续。千古凭高，对此谩嗟荣辱。六朝旧事随流水，但寒烟、衰草凝绿。至今商女，时时犹唱，后庭遗曲。"（唐圭璋编：《全宋词》，第 204 页）
④ 姜夔《暗香》："旧时月色，算几番照我，梅边吹笛。唤起玉人，不管清寒与攀摘。何逊而今渐老，都忘却、春风词笔。但怪得、竹外疏花，香冷入瑶席。　　江国，正寂寂。叹寄与路遥，夜雪初积。翠尊易泣，红萼无言耿相忆，长记曾携手处，千树压、西湖寒碧。又片片吹尽也，几时见得。"《疏影》："苔枝缀玉，有翠禽小小，枝上同宿。客里相逢，篱角黄昏，无言自倚修竹。昭君不惯胡沙远，但暗忆、江南江北。想佩环、月下归来，化作此花幽独。　　犹记深宫旧事，那人正睡里，飞近蛾绿。莫似春风，不管盈盈，早与安排金屋。还教一片随波去，又却怨、玉龙哀曲。等恁时、重觅幽香，已入小窗横幅。"（［宋］姜夔著，陈书良笺注：《姜白石词笺注》卷三，第 126、132 页）
⑤ 唐圭璋编：《词话丛编》，第 260—261 页。

而古雅，惜不多觏。"① 陈廷焯接续张炎的话头，以"凄丽而古雅"评渔洋词，当然不是说渔洋词重视传统，而是说其词中有深沉的历史感怀：从"十四楼空"中，携来一片"古雅"妙色，来说当下生命的价值，既有历史的"凄然"，又有当下生命的"丽"影，那是历史天幕里闪烁的生命亮色。

（二）自然古雅

传统艺术观念中说"古雅"，常与"自然"联系在一起，谓之"自然古雅"。古雅者，天然意趣也。自然本真，才有古雅成色；忸怩作态、雕缋满眼、无病呻吟的俗套，是对生命真性的荼毒，当然不会有古雅浑朴的韵味。

宋人鉴古中重视"古"，其实就包含这一思想。他们认为三代古物中包含一种质素的理想，后代渐渐失落了。《宣和博古图》"周兽耳鍑"云："体纯素无纹，然形制古雅，盖非后世俗工之所能到。以类求之，真周物耳。"② 古雅，意味着自然质朴。

晚明杭州博物学家高濂说："孰知古嵌一物，周身无一处完整，非剥落即为青绿锈结遮掩，或隐或露之妙，古雅出自天然。"③ 清初学者潘耒说："印章以汉刻为极则，寓巧于拙，藏正于奇，随手生姿，自然古雅，后人不能出其范围。"④

品味青铜器物的锈迹斑斑，玩味汉印的古拙苍莽，他们体会到一种"自然古雅"的意趣，那种时间、历史背后古朴天然的特性，这是点化艺术的"真精神"。锈蚀和粗拙，并不具有审美特性，也无象征意义，但它有一种价值：通过历史的沧桑感，剥离时间性因素，褪去"人文"的魅惑和知识的迷障，直呈生命本相。

文震亨是吴门领袖文徵明重孙，其所著《长物志》，接续南宋赵希鹄《洞天清禄集》和明曹昭《格古要论》、屠隆《考槃余事》、高濂《遵生八笺》等论物

① 唐圭璋编：《词话丛编》，第3827—3828页。《偷声木兰花》，词牌名，本于《木兰花令》，前后段第三句减去三字，另偷平声，故云"偷声"。
② [宋]王黼：《宣和博古图》卷十九，清《文渊阁四库全书》本。
③ [明]高濂：《燕闲清赏笺》，李嘉言点校，杭州：浙江人民美术出版社2017年版，第21页。
④ [清]潘耒：《圃田印谱序》，黄惇编著：《中国印论类编》下册，第922页。

话题，是古代文人品物的集大成之作。古有"身无长物"①的说法，长物本意为多余之物。文震亨用在这里，含有两层意思：首先，鉴藏古物，于世为闲事，于身为长物，必须在闲适自由的心境中才能窥其妙韵。其次，古物看起来"可有可无"，却又攸关人之"衷情"。他对好友沈春泽说，"小小闲事长物，将来有滥觞而不可知者"②。鉴赏古物能陶冶人情性，培养人德操，更能提升人心灵境界。优游其中，或有不一样的未来，"将来"——人的生命存在所期，或可于此中窥其端倪（"滥觞"）。正因此，"长（cháng）物"，又是"长（zhǎng）物"——滋育生命之存在。

《长物志》对"物"的看法，值得玩味。此书十二卷所论之物，大体有三层意思：一是器物实体，它们是供人"看"的、"赏"的；二是象征之意，历史延传中赋予古物以丰富的思想文化内涵，人们"品""味"器物，可以获得"理"的启发。这两个层次，物都是作为知识和对象化存在。

《长物志》的"长物"还有第三层意思：物是对话者，我来观物，物与我瞬间生成一个境界，我和物都是"境"的呈现者。此时的物，不是"多余""延伸""握有""象征"的对象，它跨越时间、历史的门槛，来与我"共成一天"。如高濂说他的《燕闲清赏录》，是为"遨游乎百物以葆天和者也"③。作为对话者的物，脱略了"物性"，在一个"境"——敞亮的世界里，呈现其"自然古雅"之真朴，此为"长（zhǎng）物"——与我的生命相与滋长之存在。"古雅"其实是对脱离"物性"的存在属性的描述。也就是说，脱离"物性"的"长（zhǎng）物"，必然是"古雅"的。

这第三层意思，在宋人那里就已出现。欧阳修有"六一"之号，所谓书一万卷、金石遗文一千卷、琴一张、棋一局、酒一壶，还有"以吾一翁，老于此五物之

---

① 《世说新语·德行》："王恭从会稽还，王大看之。见其坐六尺簟，因语恭：'卿东来，故应有此物，可以一领及我。'恭无言。大去后，既举所坐者送之。既无余席，便坐荐上。后大闻之，甚惊，曰：'吾本谓卿多，故求耳。'对曰：'丈人不悉恭，恭作人无长物。'"（徐震堮《世说新语校笺》卷上，第27页）
② ［明］沈春泽：《〈长物志〉序》，［明］文震亨、［明］屠隆：《长物志 考槃余事》，第2页。
③ ［明］高濂：《〈遵生八笺〉叙》，《燕闲清赏录》，第231页。

间，是岂不为六一乎”①。苏轼为之作《书六一居士传后》云："今居士自谓六一，是其身均与五物为一也。不知其有物耶，物有之也？居士与物均为不能有，其孰能置得丧于其间？故曰：居士可谓有道者也。虽然，自一观五，居士犹可见也。与五为六，居士不可见也。居士殆将隐矣。"所谓"六一"，其核心意思就是在鉴古中葆有与物一体的情怀，无我无物，匀称古雅，是为"六一"之命意。

沈春泽在《〈长物志〉序》中也谈到这一点："夫标榜林壑，品题酒茗，收藏位置图史、杯铛之属，于世为闲事，于身为长物。而品人者，于此观韵焉，才与情焉，何也？挹古今清华美妙之气于耳目之前，供我呼吸；罗天地琐杂碎细之物于几席之上，听我指挥；挟日用寒不可衣、饥不可食之器，尊逾拱璧，享轻千金，以寄我之慷慨不平，非有真韵、真才与真情以胜之，其调弗同也。"②他所谈的正是"供我呼吸""听我指挥"的滋育生命之理。

幽人清赏，长物在侧，赏玩对象多为古物，即使花木的栽培、园池的营建、室内空间的布置等，也以古风古韵统之。所以，"古"是《长物志》最为重要的概念。文震亨的"古雅"说，奠定在"古"的基础上。

如何理解文震亨"古"的含义？英国艺术史学者柯律格所著《长物：早期现代中国的物质文化与社会状况》，是关于《长物志》的专门研究著作，给出了出自西方学者视角的回答。他认为《长物志》一书是对中国鉴赏古物传统的总结，一本对"往昔之物"致意之书。他说："在这个物的世界里，往昔之物，或被确信为属于往昔的物品，以及单凭其物理形态就能唤起往昔之感的物品，占据了特殊的地位。"③

在柯律格看来，"古雅"作为此书核心概念，"古""意为'远古的''古时的'"④，"古雅"是谈"往昔之物"的"风雅"。他的判断其实根源于18、19世

---

① ［宋］欧阳修：《六一居士传》，《欧阳修全集》卷四十四，李逸安点校，北京：中华书局2001年版，第635页。
② ［明］沈春泽：《〈长物志〉序》，［明］文震亨、［明］屠隆：《长物志 考槃余事》，第1页。
③ 〔英〕柯律格：《长物：早期现代中国的物质文化与社会状况》，高昕丹、陈恒译，北京：生活·读书·新知三联书店2019年版，第87页。
④ 〔英〕柯律格：《长物：早期现代中国的物质文化与社会状况》，第75页。

纪以来西方思想界对中国传统的主流看法。柯律格引述黑格尔关于东方思想的论述后说，"基本假设是……与往昔的交互影响是传统中国文化中智性和想象力活动的一种最独特的模式"①。在黑格尔等思想家看来，中国传统思想的主流是"静止的"，与"往昔之物"的交互影响，形成了中国人的生存方式。柯律格是在这一思想基点上来谈所谓"多余之物"的。柯律格说，《长物志》的"'古'并不仅仅意味着'年代学上的古老'，而且暗示了'德行上的高贵'"②，因而，重视古物的传统，其实是中国思想中"复兴文化"的一部分，过去的东西意味着宝贵、高贵、高雅，"古雅"概念的核心就是时间性、历史性的延续。

这样的理解，放到宋元以来强调"古雅"的传统中看，很大程度上是一种误解。其实《长物志》的古雅观，是优游于时间之内，又出离于时间之外，此书表现的主导思想不是对往昔之物的眷恋，而是在古物背后，在时间之外，发掘人的存在意义。书中所言"古雅"，与其说是彰显过去之物所膺有的风雅，毋宁说是从中抽绎出一种古朴天然的生命理想。

《长物志》将"古雅"与"自然"结合，来谈古朴、浑古的趣味。该书卷六说："（榻）有古断纹者，有元螺钿者，其制自然古雅。"同卷又说："（佛橱佛桌）用朱黑漆，须极华整而无脂粉气，有内府雕花者，有古漆断纹者，有日本制者，俱自然古雅。"自然古雅，是文震亨论古物的审美理想。古雅之制，乃是自然之制；背离自然，便无雅趣。矫揉造作，雕绘文饰，以悦俗眼，等而下之也。"古雅"之趣，从"自然"中"长"（zhǎng）出。

卷一《室庐》，在通论屋内陈设所依原则时说："随方制象，各有所宜，宁古无时，宁朴无巧，宁俭无俗。至于萧疏雅洁，又本性生，非强作解事者所得轻议矣。"

这段话，可视为《长物志》的思想原则。"宁古无时"，意思是：不沾俗念，不落时趋，独存本真。"古"不是时间越久越好，不是遵从古制，更不是欣赏"往

---

① 〔英〕柯律格：《长物：早期现代中国的物质文化与社会状况》，第 86 页。
② 同上书，第 76 页。

昔"的优雅；"古"意在朴拙，在本真。宁古无时，既超越俗尚（"时"），也超越时间、历史本身。古雅之妙，在无古无今，直入生命真实的风情。

该书卷三《水石》开篇说："石令人古，水令人远。园林水石最不可无，要须回环峭拔，安插得宜，一峰则太华千寻，一勺则江湖万里。又须修竹老木、怪藤丑树交覆，角立苍崖碧涧，奔泉泛流，如入深岩绝壑之中，乃为名区胜地。"这段话在明末以来艺术界广有影响。

"石令人古，水令人远"，古乃绵邈之时间，远乃无限之空间。园池营建，叠山理水，水石的命意要有无限之驰思，超脱时空限制，才能小中见大，"一峰则太华千寻，一勺则江湖万里"。古色远韵，是本色的展现，浑朴的呈露。石令人古，显然不是指使人想到古代、想到绵长的时间延续过程。

《长物志》的"自然古雅"说，突出超越时间的特性，有一些值得注意的思路：

第一，重视古雅，是为拯救"今"的迷失。古与今相对，宁古毋时，"今"之病在入"时"、入"俗"，目的的追求，欲望的满足，形式工巧的追逐，吞噬着人的本色世界。《长物志》卷七《器具》说"专事绚丽，目不识古，轩窗几案，毫无韵物"，文震亨提倡"古雅"，是要纠偏、救俗、医人。卷一《室庐》说："驰道广庭，以武康石皮砌者最华整，花间岸侧，以石子砌成，或以碎瓦片斜砌者，雨久生苔，自然古色。宁必金钱作垆，乃称胜地哉！"富贵豪奢，带来的是俗不可耐；徒取雕绘文饰，而古意荡然。真正的赏物者，知道雨久生苔、自然古色的高妙，那是天所嘉赐，是人心所托。沈春泽在《〈长物志〉序》中也说，"近来富贵家儿与一二庸奴钝汉，沾沾以好事自命，每经赏鉴，出口便俗，入手便粗，纵极其摩挲护持之情状，其污辱弥甚"。炫奇斗富，堂皇门面，名为风雅，实是风雅扫地。

第二，重视古雅，是为提倡淡然本色。古雅之妙，在"古淡"二字，淡出时间，淡出秩序。古雅具有简洁、朴素、纯真的内涵。文震亨认为，物之所以可成为"长物"者，乃在人顺应自然之势，归复本色天真，以真性光芒照耀世界，融狭为广，夷镂为素，神悟意到，自然清空，与物相融相即。古雅的真实内涵，不是依附邈远之前的制式，而是从天地万物中发掘出与人真性相通的本色。

《长物志》卷二《花木》说:"盆玩时尚,以列几案间者为第一,列庭榭中者次之,余持论则反是。最古者,以天目松为第一,高不过二尺,短不过尺许,其本如臂,其针若簇,结为马远之'欹斜诘屈'、郭熙之'露顶张拳'、刘松年之'偃亚层叠'、盛子昭之'拖曳轩翥'等状……"他说天目松"最古",当然不是说天目松存在时间最长,也不是说天目松最合古制,而是说人们从这奇特之物中发掘出一种拙朴古雅的意趣。

卷三《水石》说尧峰石:"苔藓丛生,古朴可爱。"说瀑布:"山居引泉,从高而下,为瀑布稍易。园林中欲作此,须截竹长短不一,尽承檐溜,暗接藏石罅中,以斧劈石垒高,下凿小池承水,置石林立其下,雨中能令飞泉溃薄,潺湲有声,亦一奇也。尤宜竹间松下,青葱掩映,更自可观。亦有蓄水于山顶,客至去闸水从空直注者,终不如雨中承溜为雅。盖总属人为,此尤近自然耳。"苔痕历历的可爱,飞泉瀑布的可观,均在一种"古"趣,一种近乎自然的趣味。

第三,重视古雅,是为体会沧桑之趣。这不仅于外物中发现,也通过人工来营造,如卷七《器具》谈砚台:"研须日涤,去其积墨败水,则墨光莹泽,惟研池边斑驳墨迹,久浸不浮者,名曰墨绣,不可磨去。"墨绣居然成为人们的至爱,其中的"古趣"与时间久远无关,人们爱的是沧桑之趣。

这在文震亨对古梅的读解中有清晰表现。他所言古梅,不是"古代之梅""前人所植之梅",所看重的是古梅以历经沧桑的样态,反映自然本初的平衡。卷二《花木》说:"梅生山中有苔藓者,移置药栏,最古。""又有古梅,苍藓鳞皴,苔须垂满,含花吐叶,历久不败者,亦古。若如时尚,作沉香片者,甚无谓。盖木片生花,有何趣味!真所谓以耳食者矣。"这个"古",是超越时间的本然呈现。

文震亨在论古琴时也有类似观点:"琴为古乐,虽不能操,亦须壁悬一床,以古琴历年既久,漆光退尽,纹如梅花,黯如乌木,弹之声不沉者为贵。"(卷七《器具》)岁历沧桑,音声悠远,光而不耀,他在古琴中发现一种独特的美感:淡然,古朴,悠远,本真,所谓"古人虽有'朱弦清越'等语,不如素质有天然之妙"(同上)。

第四,重视古雅,是为创造诗意的氛围。"贵铜瓦,贱金银",是文震亨的基

本价值取向，他要通过古雅，让生命真性呈露，将人导入诗意氛围中。

　　卷七《器具》总说云："古人制器尚用，不惜所费，故制作极备，非若后人苟且，上至钟鼎刀剑盘匜之属，下至隃糜侧理，皆以精良为乐，匪徒铭金石尚款识而已。今人见闻不广，又习见时世所尚，遂至雅俗莫辨，更有专事绚丽，目不识古，轩窗几案，毫无韵事，而侈言陈设。未之敢轻许也。"他将赏物视为一种"韵事"——有格调、有趣味之事，既能陶淑心性，增广见闻，又能提升格调，安顿恍惚之生。

　　卷一《室庐》论台阶："自三级以至十级，愈高愈古，须以文石剥成；种绣墩，或草花数茎于内，枝叶纷披，映阶傍砌以太湖石叠成者，曰涩浪，其制更奇。然不易就。复室须内高于外，取顽石具苔斑者嵌之，方有岩阿之致。"似乎不大引人注意的台阶，也受到这位鉴赏家特别注意。他认为台阶应有青苔历历、剥落迷离的古趣。其中"岩阿"指山林之想，如古人所谓"此子宜置于丘壑间"。涩浪，宋人叠石中的崇高境界。文震亨认为，品赏古物，不是单纯对物的珍赏，而应重视心灵境界的创造，以诗意的情怀去拥抱，微物或有奇趣在焉。

　　清沈朝初《忆江南》词说得好："苏州好，小树种山塘。半寸青松虬干古，一拳文石藓苔苍，盆里画潇湘。"[①]画意诗心，赏物者不可须臾忘者。（图 13-2）

## 二、文　雅

　　中国人追求"古雅"（广义）的趣味，很大程度上是通过"文雅"体现出来的。文雅，温文尔雅，指有教养的为人风范[②]；"按辔文雅之场，环络藻绘之府"（《文心雕龙·序志》），指有知识的表达方式；彬彬大盛，文雅昌明，又指符合某种秩序的制度。文雅，反映一个文化实体的文明程度，一个人的修养程度，也包括个体的格调趣味。

---

① 引自[清]顾禄：《清嘉录》卷六，来新夏点校，上海：上海古籍出版社 1986 年版，第 136 页。
② 如《大戴礼记·保傅》："答远方诸侯，不知文雅之辞。"（[清]王聘珍：《大戴礼记解诂》卷三，王文锦点校，北京：中华书局 1983 年版，第 57 页）

图 13-2
[宋] 夏圭
坐看云起图
绢本墨笔
53cm×50cm

在中古之前的传统思想中，追求"古雅"，往往体现的内容是：认同某种历史书写的知识，合乎某种秩序的行为，体现某种道德训条的操守，等等。这些内容大都包含在"文雅"概念中。因此，说"文雅"，或隐或现有几个关键词相伴：礼仪、秩序、修养。时间性因素在其中起着重要作用，"文雅"一般是与往时、旧范、在时间延传过程中凝定的礼仪秩序等联系在一起的。

早期中国人关于美的意识，多涵盖在"文"的内涵中。孔子的"郁郁乎文哉，吾从周"（《论语·八佾》），"文"既包括典章制度，又包括美的理想。《文心雕龙·原道》开篇即云："文之为德也大矣，与天地并生者何哉？夫玄黄色杂，方圆体分，日月叠璧，以垂丽天之象；山川焕绮，以铺理地之形：此盖道之文也。仰观吐曜，俯察含章，高卑定位，故两仪既生矣。惟人参之，性灵所钟，是谓三才；为五行之秀气，实天地之心生。心生而言立，言立而文明，自然之道也。"[1]

① ［梁］刘勰著，黄叔琳注，李详补注，杨明照校注拾遗：《增订文心雕龙校注》，北京：中华书局 2012 年版，第 1 页。

刘勰谈文章的起源、文化的起源，其实也在谈美的起源。

中国人谈美（文）的特点，赋予其知识、秩序、德性的因素，突出文化权威和道德权威的内涵。中国人通过美（文）的把握，去遵循旧范，彪炳历史。认识美，欣赏美，追求美，是为了归复理想中的秩序。所以，瓣香古雅（文雅）的趣味，带有遵从历史中凝定的"秩序感"的鲜明特点。

《周易·贲·彖》说："刚柔交错，天文也。文明以止，人文也。观乎天文以察时变，观乎人文以化成天下。"①"文明以止"四字，是对中国文化特点的概括。古代中国强调以礼义治国，重视天地人伦的和谐，但这种人文化成的和谐，又必须有"止"（规则、秩序）："刚柔交错，天文也；文明以止，人文也。"天地运转，阴阳相对，有柔的一面，就有刚的一面。人类也是一样，有仁义的一面，也必须有控制使其归于秩序的一面。人文创造"观"天文而成，通过契合天地节奏，来成就人文的秩序。传统思想中的"文雅"审美理想，在一定程度上就奠定在归复秩序的基础之上。"文"的，就是"古"（权威）的；唯有"文"，才能"雅"。在这里，"文雅"是一种"约束性"的韵致，一种"被塑造"的美的理想，根本旨归是对秩序感的遵从。

然而，唐宋以来艺术领域所推崇的"文雅"，内涵上渐生变化，一种强调超越秩序的文雅观念渐次产生。如上海博物馆藏沈周作于1490年的仿云林之作，上有诗云："不见倪迂二百年，风流文雅至今传。偶然把笔山窗下，古树苍润在眼前。"文徵明《狮子庵诗》云："古寺阴阴小径回，狻猊非复旧崔嵬。一时文雅看遗墨，满眼悲凉上废台。"②沈、文所言"文雅"，那古淡苍润的传统，与六朝前"正风俗，通文雅"的"文雅"在内涵上有明显不同——或者可以说，这是一种以"野"为特征的"文雅"。

文人艺术具有鲜明的反秩序的倾向，"野"，是其张起的大帜。

汉语中，"野"是与"文"相对的概念。文，讲的是秩序；野，则是逸出规

---

① 周振甫译注：《周易译注》，北京：中华书局2013年版，第85页。
② ［明］文徵明：《文徵明集》卷七，第132页。

矩。中国古代思想通过"野"的引入，强调解构秩序（典范）、权威对人的束缚。从时间角度看，野，根本上是一种超越历史、超越知识的意识。这在唐宋以来的艺术思想中有清晰体现。唐宋以来艺术，尤其是文人艺术，以"野"为"文雅"的内核，给中国艺术带来特别的风貌。

古代官员上朝时束衣整冠，无事时解带悠闲，王维"科头箕踞长松下，白眼看他世上人"（《与卢员外象过崔处士兴宗林亭》），说的是跃出历史规范和秩序的透脱情怀，任山月照耀，随松风舒卷，轻拨心弦，妙然与天地相合。我们在逸、神、妙、能"四格"形成过程中也可看出这一点，逸格，由唐代书画批评中对"不拘常法"创造方式的容忍，发展到元代，如倪瓒以"逸气"为最高生命理想，所强调的是超越秩序、历史和知识的情怀。

如前举文震亨《长物志》提倡的古雅，就含有一种从人文秩序牢笼中将人解救出来的内涵。卷一《室庐》说："居山水间者为上，村居次之，郊居又次之。吾侪纵不能栖岩止谷，追绮园之踪，而混迹廛市，要须门庭雅洁，室庐清靓，亭台具旷士之怀，斋阁有幽人之致。又当种佳木怪箨，陈金石图书，令居之者忘老，寓之者忘归，游之者忘倦，蕴隆则飒然而寒，凛冽则煦然而燠。若徒侈土木，尚丹垩，真同桎梏樊槛而已。"他看出繁文缛节、虚与委蛇吞没了人的真性，"桎梏樊槛"无处不在，表面看起来是"文"，实是对真正人文精神的背离。他所说的"令居之者忘老，寓之者忘归，游之者忘倦"，指品赏古物，如悬起与外在滔滔声利世界的屏障，人的性灵在此获得安顿，不光是耳目之欢。他所推崇的美感世界，散发着浓厚的野逸趣味。

从北宋以来文人意识（又称"士气""士夫气"）的流布更能看出这一点。文人意识，在一定程度上就是非从属、非秩序的意识，是对"文"的超越。如前所述，文人意识，又称"隶气"，"隶气"是一种与官方典雅风范相对的、来自草莽、超越于法度之外的执拗飘洒之气。"隶气"中也可产生"古雅"，这"古雅"突出的是狷介、萧散和洒脱，是一种以不"文"为"文"的"文雅"。

潘洛夫斯基在谈到"人文主义"这一概念时说："从历史上看，humanitas（人文）一词有两层判然可分的意义，一层源于人与低于人者之间的差异；另一层源

于人与高于人者之间的差异。人文在前者意味着人的价值，在后者意味着人的界限。"① 低于人者，主要指的是动物性，或野性（或称蛮性）；高于人者，指的是神性。

　　而中国传统艺术"野"，并不意味着它对动物性、蛮性的选择，对人性的否弃，而是要摧毁虚幻的"人文大厦"，建立起人的真实宇宙。野，不是不要秩序，而是质疑基于某种规则和权威的秩序。它强调艺术要表现人的"真性"，从繁文缛节的虚假文明中透出气来，从压抑人的规范中转过身来，驱散文明中散发的令人作呕的拿腔作调气息。

　　这种"野"，更有一种深刻内涵，即要打破文明发展中人将自己从世界中分离出来的理性传统。"野"意味着：人既非高于动物性的存在，也非在神灵护佑下获得安宁的存在，艺术要弭平人性与神性、野性之间的分别，如野花之于大地，就那样滋蔓生长。

　　这种思想在庄子"解衣盘礴"的观念中即露端倪，陶渊明对此思想有实质性推动，成为后代艺术中推崇"野"——超越秩序的文雅观的思想动力。陶渊明要过"柳树般的人生"，并不意味着粗野的生活更适合他，他只是看出文明的忸怩对人真性的侵蚀、秩序的"文雅"中掩盖着压抑生命的内核。他的《饮酒二十首》其十二写道："颜生称为仁，荣公言有道，屡空不获年，长饥至于老。虽留身后名，一生亦枯槁；死去何所知，称心固为好。客养千金躯，临化消其宝。裸葬何必恶，人当解意表。"颜回于孔门，最称仁德，箪食瓢饮，居于陋巷，瓮中屡空，人不堪其忧，他不改其乐；荣启期独守空山，鹿裘带索，常常饥肠辘辘，但自得其乐。② 其乐何为？颜子以守仁、闻道而乐，饭蔬饮水便不在话下；荣子以自己

---

① 潘洛夫斯基：《作为人文学科的艺术史》，曹意强、麦克尔·波德罗等：《艺术史的视野——图像研究的理论、方法与意义》，杭州：中国美术学院出版社2007年版，第3页。

② 《列子·天瑞》："孔子游于太山，见荣启期行乎郕之野，鹿裘带索，鼓琴而歌。孔子问曰：'先生所以乐，何也？'对曰：'吾乐甚多：天生万物，唯人为贵。而吾得为人，是一乐也。男女之别，男尊女卑，故以男为贵；吾既得为男矣，是二乐也。人生有不见日月、不免襁褓者，吾既已行年九十矣，是三乐也。贫者士之常也，死者人之终也，处常得终，当何忧哉？'孔子曰：'善乎！能自宽者也。'"（杨伯峻：《列子集释》卷一，北京：中华书局1979年版，第22页）

生为高于万物之人、生为高于女子之男人、生为长寿之人而快乐，腹中常饥也晏然。渊明认为，"虽留身后名，一生亦枯槁"，二人是以身殉名、漠视生命的典型。枯槁的人生，是残缺的人生，没有生的怡然，只有生的呻吟。被"人文"粉饰的人生，并不能给人生命带来圆满，在某种程度上说，是生命的灾难。

在很多艺术家看来，野，才能产生真正的高雅。清戴熙说："东坡云：'花竹秀而野。'秀，可为也；野，不可为。不野，则秀亦易俗耳。"①苏轼"秀而野"的风味，浸润着文人艺术的真味。秀从野中得，野是根本。野，是朴质的、本真的、任其自性滋长的生命创造精神，当然不是野蛮和粗野。（图13-3）

传统艺术哲学于此有丰富的论述，这里通过几个侧影，略谈这别样的"文雅"。

（一）镇州萝卜

去高雅，是中国文明发展中的大事，在艺术中有突出反映。日本诗人松尾芭蕉有俳句云："菊后无他物，唯有大萝卜。"（菊の後大根の外更になし。）这首诗被有的诠释者说成谈养生的：菊花谢了的深秋季节，没什么好吃的，只能吃萝卜了。其实，诗要通过"季物"（时间之物）表达的意思是：没有菊花的高雅，也没有萝卜的凡俗，没有体现出尊贵和博识的"文雅"，自然地展开，就是最雅。

这是禅宗的当家观点。赵州是高僧南泉普愿的弟子。一天一僧人问赵州："承闻和尚亲见南泉，是否？"他说："镇州出大萝卜头。"②后来禅门常有这样的问答场面，僧徒问"如何是道""如何是佛""如何是祖师西来意"等大问题，老师会以"镇州萝卜"来作答。无凡无圣，根绝竞争人我的是是非非，便是这公案要表达的核心意思。芭蕉俳句的命意也在此。

这种"镇州萝卜"式的表达，深刻影响到宋元以来艺术的发展。如在绘画中，元明以来的艺术家普遍喜画"平凡之物"，如金农对菖蒲的执念，即属于此。而

① ［清］戴熙：《习苦斋画絮》卷六，清光绪十九年（1893）刻本。
② ［宋］普济：《五灯会元》卷四，第200页。

图 13-3

[明]唐寅

抱琴归去图

绢本设色

74.5cm×37.5cm

画墨菜，一时成为画坛的风尚（如吴镇、沈周、石涛等画过大量的墨菜图），其源盖出于此。

张岱曾作《述史十四首》，其中一首写白居易："香山一老，自号乐天。江山风月，古佛神仙。诗惟婢读，书借禽言。上陪玉帝，下陪卑田。"[①]"上陪玉帝，下陪卑田"，其实是上无玉帝，下无卑田，等无贵贱，无凡无圣，一体而观，便是乐天所开出的文雅。

张岱又有《龚春壶为诸仲轼作》诗云："仲轼龚春壶，两世精神在。非泥亦非沙，所结但光怪。应有神主之，兵火不能坏。质地一瓦缶，何以配鼎萧？跻之三代前，意色略不愧。当日示荆溪，仆仆必下拜。"[②]朋友有一个紫砂壶，虽是平凡物，两世相承袭，一脉精气神。这非泥非沙之物，竟然如此宝贵，一道灵光似从中射出。时间在流动，外在世界在变化，但灵光犹在。

黄钟毁弃，瓦釜雷鸣，没有什么不好，泥沙中也有金玉之魂。宋元以来文人的"文雅"观，由此可窥一斑。

（二）粗服乱头

传统文人艺术以"粗服乱头"为雅[③]，在书法、篆刻、绘画、园林等中都有体现，所反映的就是这种新的"文雅"观。清恽南田说："粗服乱头，愈见妍雅……"[④]他的画着力创造"残叶乱泉，境极荒远"[⑤]的境界。清画家黄钺将"粗服乱头"与"文人意识"联系起来，《二十四画品·荒寒》说："边幅不修，精采无既。粗服乱头，有名士气。野水纵横，乱山荒蔚。"[⑥]文人艺术推崇这粗服乱头的文雅。

---

① ［明］张岱：《张岱诗文集》诗集卷一，第9页。
② 同上书，第35页。
③ "粗服乱头"，出自《世说新语·容止》："裴令公有俊容仪，脱冠冕，粗服乱头皆好，时人以为'玉人'。"（徐震堮：《世说新语校笺》卷下，第336页）元明以来艺术等以"粗服乱头"的美为崇高境界。
④ ［清］恽寿平：《恽寿平全集》中册，第328页。
⑤ 同上书，第406页。
⑥ 俞剑华编著：《中国画论类编》上册，第442页。

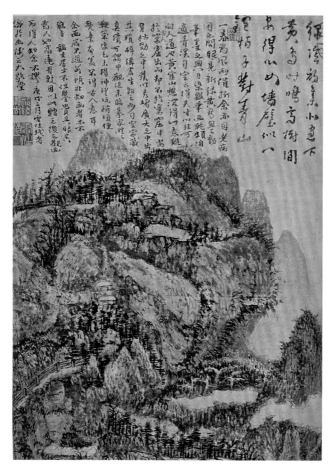

图 13-4
[清]石溪
绿树听鹂图（局部）
纸本设色
118.9cm×32.9cm
上海博物馆

　　龚贤说："残道人画，粗服乱头，如王孟津书法。"[①] 他认为，石溪的画，在凌乱萧散中冲破古今之法，一任真性恣肆，表面看来乱头粗服，却有真美藏焉。

　　石溪绘画得王蒙法慧，他从王蒙那里所得在一个"乱"字。1670年暮春，他作《绿树听鹂图》（图13-4），画跋中谈与程正揆深研画理的体会。他说："青溪司空（按：指程正揆）云：'得夫寸心，非可向人道也。'黄鹤山樵深得此意，虽于古人窠窟出，而却不于窠窟中安身。枯劲之中发以秀媚，广大之中出其琐

────────────────

① [清]龚贤：《题周亮工藏集名家山水册》，台北故宫博物院藏。

碎……"他的凌乱的画面、枯燥的笔触、琐碎的安排，是要追求法度之外的秀媚、活泼和广大，粗服乱头是他"存心"为之。

明清以来文人印特别重视这不雅中的文雅。蒋仁一生将治印作为生命安顿之法，每出一印，多有深思，他的印可以说是"智慧之印"。在形式法则上，他将"乱头粗服"作为最高风范。清末魏锡曾评高凤翰印说："咄咄尚左生，琢印如琢砚。石质具堕剥，字形随转变。乱头粗服中，姬姜终婉娈。"[①] 名士气，婉娈相，风雅样，本应从整饬、圆熟中获得，而艺术家却翩其反尔，从不修边幅、残缺零乱中寻觅，他们宁愿去走一种"野路子"，在秩序之外开辟新道路。他们认为，"美人"本色，不在外在装扮；粉饰之路，终是不通之路。

（三）石丑而文

苏轼说："石丑而文。"[②] 这一论断，不仅对中国赏石文化，而且对南宋以来整个中国艺术都有影响，是反映宋元以来中国艺术新文雅观的一句典型表述。

"丑"与"文"是一对矛盾。汉字中，"文"是"纹"的本字，它本指纹理，形容文章灿烂，而"丑"是它的反面；"文"的意思是美，就是契合某种美的规律，而"丑"则是不符合美的基本标准。再者，"文"在汉语中与"礼"意思相通，"文"是细腻的、符合秩序的，也是被"雕琢"的。

明袁宏道论石，谈到"丑"和"纽"的关系。他有诗写道："钱塘江上云如狗，一片顽石露麄丑。苦竹丛丛一岭烟，毛松落落千行韭。道旁时榜赵州茶，室中不戒声闻酒。更问如之与如何，便是颈上重加纽。"[③]

"丑"和"纽"是同源字。一片顽石，是丑的，但却是诗人的至爱，"更问如之与如何"——要问我为什么喜欢这样的怪东西，则是因为自己脖子上有重重的

---

① [清]潘衍桐辑:《两浙輶轩续录》卷四十三，清光绪刻本。

② 苏轼《文与可画赞》云:"竹寒而秀，木瘠而寿，石丑而文，是为三益之友。"

③ [明]袁宏道:《过云栖见莲池上人有狗丑韭酒纽诗戏作》，钱伯城笺校:《袁宏道集笺校》卷九，上海:上海古籍出版社2018年版，第429页。

"纽"。"纽"，枷锁也。人无所不在束缚中，重重的束缚，使人的性灵失去自由。

在"丑"中，没有了忸怩作态，没有了虚与委蛇，通过"丑"解脱了"纽"。袁宏道说，"道旁时榜赵州茶"，吃茶去——赵州的茶碗中荡漾的是无凡无圣、不垢不净的平等智慧。"室中不戒声闻酒"，声闻者，下根从教立名，依声得教。声闻酒，意思是在纵肆高蹈的酣畅里（如今之大排档），才有生命的灿烂。

因此可以说，"丑"是对"文"的解脱。"文"似乎是一位披着文明外衣的老者，总是告诉人要这样做，不能那样做（如贾府的政老爷），不知不觉间为人套上枷锁。接受者也渐渐习惯了这枷锁，没有枷锁甚至觉得不习惯——一个做稳了奴隶的人。

苏轼的"石丑而文"，意思不是在"文"（美）和"丑"之间斟酌，他要表达的正在袁宏道的"丑""纽"之间。苏轼这句话表达了三层意思：第一，美（文）是一种知识的判断，如老子所谓"天下皆知美之为美，斯恶矣"（《老子》第二章），美反映的是一种秩序，这种秩序又是使人丧失美的感觉的根源；第二，一拳顽石，以其"丑"打破了"文"的秩序；第三，这种不合美的标准、不符合文明秩序的"丑"，其实是最"文"、最"美"，也是最"雅"的。这样的思想，与欣赏丑、推崇丑毫无关系，因为有美丑之分，即有知识见解。

黄庭坚《玉芝园》诗说，"丑石反成妍"[1]，丑中有文雅。他说出了苏轼"石文而丑"的核心意思。金赵秉文题苏轼《古柏怪石图》说："荒山老柏桦拥肿，相伴丑石反成妍。有人披图笑领似，不材如我终天年。"[2]正因其丑，反增其妍。苏轼传世的书画风格，其实就彰显其"文而丑"的哲学思考。

郑板桥在一幅《竹石图》题跋中说："米元章论石，曰瘦、曰皱、曰漏、曰透，可谓尽石之妙矣。东坡又曰：'石文而丑。'一'丑'字，则石之千态万状，皆从此出。彼米元章但知好之为好，而不知陋劣之中有至好也。东坡胸次，其造

---

① ［宋］黄庭坚撰，［宋］任渊、史容、史季温注：《黄庭坚诗集注》卷二十，刘尚荣校点，北京：中华书局 2003 年版，第 697 页。

② 阎凤梧、康金声主编：《全辽金诗》，太原：山西古籍出版社 1999 年版，第 1404 页。

化之炉冶乎！燮画此石，丑石也。丑
而雄，丑而秀。"① 说的也是这样的道
理。（图 13-5）

## 三、典　雅

与"古雅"相关的另一概念是
"典雅"，这一概念的内涵在唐宋以
来发生的变化，也与超越时间、历
史的观念有关。在这种新的观念中，
典雅，与"文雅"内涵有重叠，但
"文雅"侧重对秩序的超越，而"典
者，典则也""雅者，正也"，这种新
的"典雅"观侧重对权威（包括政治
权威、道德权威和文化权威等）的
超越。

典雅的概念，本来具有"典范性"
（authenticity） 和威权性（authority）

图 13-5　黑灵璧石云舞峰　盛宣怀旧藏

双重意义。在传统哲学领域，它是与权威的树立联系在一起的。典雅，意味着对
过往经验、知识、权威的捍卫。典者，时间延传中凝固的可以称为典范的形式，
如典则（典章制度）、经典（为人们所遵循的知识文本）、典型（可以作为人伦楷
范的人物），等等。"雅"，在先秦思想中就有"正"的意思，《诗经》之大、小雅，
雅便有"正"的意思。

刘勰《文心雕龙》对"典雅"有充分论述，他以儒家典雅观为目标，建立自
己的审美理想世界。他将文章分为八体，分别是典雅、远奥、精约、显附、繁

---

① 卞孝萱、卞岐编：《郑板桥全集》卷十一，第 351 页。

缛、壮丽、新奇、轻靡，典雅高居八体之首，也是决定文章基本品质的方面。在他看来，典雅不仅是文辞、结构方面的要求，更是基本的思想旨归。《体性》篇说："典雅者，镕式经诰，方轨儒门者也。"《定势》篇说："模经为式者，自入典雅之懿……""章表奏议，则准的乎典雅……"在刘勰看来，典雅者，典正也，即还归于儒家经典正道。刘勰的观点，在很大程度上可代表传统美学的主流观念。

这种典正的思想，在两千多年来的艺术发展中，是一以贯之的。因为两汉以来的文化传统中，儒家思想处于支配地位。艺术创造不可能完全脱离这样的范式。清王昱《东庄论画》说："学画者先贵立品。立品之人，笔墨外自有一种正大光明之概；否则，画虽可观，却有一种不正之气，隐跃毫端。文如其人，画亦有然。"[1] 这种"正大光明"的精神，就是传统典雅观的基本内核。

即使小小的印章，也体现出这样的原则。明徐上达《印法参同》，是印学史上的重要著作。此书提出"十要"说，前三要是典、正、雅，三者侧重谈规矩的树立，谈印家要依正法，走正路，渊乎大雅，才可成正大之观。他说，"典者，有根据，非杜撰也"。"典"，有所依循，过去时代凝定的准则，是印家治印的基础；一味杜撰，不合古法，等为下流。第二条说"正"，典而不正，虽典奚为！"顾正者，犹众人之有君子，多歧之有大道，唯进者始自择之尔。择之果正，自见冠冕威仪，不涉脂粉嬉戏；自见平易通达，不入险怪旁蹊。"世间的路有多条，有典可依，便走上正途，旁门左道难登大雅。第三条说"雅"："正而不雅，则矜持板执"，必以幽闲而通其式，"即如美女，无意修容，而丰度自然悦目，静而有可观也"。[2] 雅，说的是趣味，不落俗目，不入时流，自然丰仪，便有韵致。雅，是典正中的灵动。这样的观点，与刘勰的"典雅"观并无根本差异。我们在明代项穆《书法雅言》的论述中也可看出这一点，对经典的回护，是项穆论书的基本坚持。

---

[1] 俞剑华编著：《中国画论类编》上册，第188页。
[2] ［明］徐上达：《印法参同》卷九，明万历甲寅（1614）钤印刻本。

图 13-6 ［宋］佚名 十八学士图（局部） 绢本设色 台北故宫博物院

　　这样的观念在中国艺术中得到充分体现。它有两个关键点，一是典正，二是闲适。如宋代著名作品《十八学士图》（图 13-6）所体现出的审美气息。

　　然而晚唐五代以来，有一种别样的"典雅"观走上历史舞台。它不是归复正统、服从权威、依循旧法，所强调的是脱略旧式，从森严法度中走出，从外在大叙述中走出，走入自己心灵的体验中，走入凡常生活里。超越知识，规避权威，耕种"本分土地"，是这种新典雅观的底色。

　　这在元虞集《诗家一指》之《二十四品·典雅》中，有清晰的体现：

　　　　玉壶买春，赏雨茅屋。坐中佳士，左右修竹。白云初晴，幽鸟相逐。眠琴绿阴，上有飞瀑。落花无言，人淡如菊。书之岁华，其曰可读。

此品以诗境来说典雅。所突出者，第一，人与世界无言契合，在修竹环绕的环境中，与佳士边喝酒边赏雨；雨停后，看落花，听飞瀑，仰望清澈的天宇，忘却自己的所在；最终品读自然花开花落、云卷云舒的精神，都在这天地与我并生、万物与我为一的精神追求中。第二，荡涤人"言"——人的知识、情感、欲望等裹胁所构成的一个"言说"世界，由"人"——一个将世界推到对岸的主体，一个解释世界、利用世界的控制者，而归于"天"。不是调整自己的"音律"，使之契合天地节奏（如《乐记》所论），而是"抱得琴来不用弹"，没有人的知识所赋

予的"刻度"。第三,对时间、历史、功利的超越。青山不老,绿水长流,天地如斯,一切功名利禄的追求,在那年年岁岁花相似、岁岁年年人不同的自然书写中了无意义,风过沙平,舟过浪静,种种要留下自我痕迹的欲望,也终将化为虚无。赏雨茅屋的意象,是追求荣华富贵的转语;玉壶买春,以清净的心、醉意的目面对世界,是最终的解脱之道。

我们将《二十四诗品》中的"典雅"品,与以《文心雕龙》为代表的"典雅"论相比较,即可发现二者之间的重大差异。刘勰的典雅观强调的是合乎规范,而虞集的"典雅"品的基本坚持是超越一切规范,表现的是萧散、自由、脱离物欲、超越知识的趣味,突出的是人本然真性的显现:翛然与翠竹清流同韵,飘然与岭上白云同游。在传统思想中,典雅常与过去、权威系联,成为某种身份所逸出的风雅(如贵族气)、某种权威所铸造的范式(如经典化)的代名词。而《二十四诗品》中的典雅,强调的是自我、当下、直接的生命体验。它的存在就是对一切过往权威"范式"的超越。正因此,文人艺术中的典雅,不是恪守经典的端雅,而是本真情怀的洒落呈现。

这种新的典雅观,是铸造文人艺术的基础观念。

## 四、风 雅

与"古雅"相关的,还有"风雅"一词。这个词与"典雅"比较接近,但与"典雅"在内涵上略有差别。风雅侧重对人外貌和行止的描述。风雅者,风流韵度也。如人们所说的"魏晋风度",其中就包括对人风仪气度的推举。

《世说新语·容止》记载了人物品藻中对不凡人物风仪的向往,如有人形容玄学大家夏侯玄,"朗朗如日月之入怀";山涛评嵇康,其"为人也,岩岩若孤松之独立;其醉也,傀俄若玉山之将崩",在山涛看来,嵇康的气质风范与他的哲学一样,具有深深的感染力;西晋大臣、名士裴楷威仪不凡,人视之为"玉人",有人说,见到他"如玉山上行,光映照人"。风雅作为人的风神气度,是人精神世界的外溢。东晋哲学家支道林相貌平常,却有不凡的精神气度,他"常养数匹

马。或言：'道人畜马不韵。'支曰：'贫道重其神骏'"（《世说新语·言语》）。高僧竺法深也是如此，他去见梁简文帝，"刘尹问：'道人何以游朱门?'答曰：'君自见其朱门，贫道如游蓬户'"（同上），言语中有一种轩昂而不容干犯的气势。

唐代之前，风雅，常常用来形容"名士气"，与身份、地位、名望等联系在一起。"居然名士风流"，是魏晋风度的体现。东晋王恭说："名士不必须奇才，但使常得无事，痛饮酒，熟读《离骚》，便可称名士。"（《世说新语·任诞》）推崇纵肆洒落的气度。当时袁宏作《名士传》，多录此等狷介之人。所谓"上马横槊，下马作赋，自是英雄本色；熟读《离骚》，痛饮浊酒，果然名士风流"[1]。

然而历史上很多人模仿名士气的风雅，常常流于做作，藏着浓厚的功利目的，还有一样东西挥之难去，就是"名"。名士者，就是利用各种方式来凸显身份，突出"名"，离开了"名"，也就不会有名士。世家大族的身份是"名"的基础，"名士风流"是世家大族贵族气息的溢出。

明代陆绍珩《醉古堂剑扫》中有云："净几明窗，一轴画，一囊琴，一只鹤，一瓯茶，一炉香，一部法帖；小园幽径，几丛花，几群鸟，几区亭，几拳石，几池水，几片闲云。"又有所谓："余尝净一室，置一几，陈几种快意书，放一本旧法帖，古鼎焚香，素麈挥尘，意思小倦，暂休竹榻。饷时而起，则啜苦茗，信手写《汉书》几行，随意观古画数幅。心目间觉洒空灵，面上尘当亦扑去三寸。"[2]此可谓名士风流型的风雅生活方式和生活态度的呈现。在此风雅世界中，其人多为退隐高官、文坛胜流，其器多为玲珑之古物，其居多为饮酒、会琴、品茶、玩鹤之事，身份、知识的标记若隐若现。

唐宋以来中国文化的发展，有一种鲜明的世俗化倾向。在一个官方统治长期有绝对权威的社会里，这种文化世俗化倾向格外引人注目。从地位、权威、世家、经典中走出，方向是重视普通人的普通生活、平凡人的真实感觉，不炫惑，

---

[1] 《小窗幽记》卷十《集豪》，清乾隆刻本。《小窗幽记》，为明陆绍珩辑前人言论所成，清乾隆时刻书家依此略加修改，托名晚明陈继儒，易原名《醉古堂剑扫》为《小窗幽记》而行世。

[2] 《小窗幽记》卷五《集素》，清乾隆刻本。

图 13-7　［明］沈周　卧游图册十七开之十五　纸本　27.8×31.3cm　故宫博物院

不忸怩，顺应自然，不是到人文累积的知识大厦去寻庇护，而重在一己真实的感受。

文化世俗化，当然不意味着粗鄙化，而要建立一种顺应自然、体现人本质需求的存在方式，过一种有趣味、有格调的人生，这是人生命价值的实现。（图 13-7）

传统的"风雅"观念于此也发生变化。风雅者，风流也，由带有强烈功利色彩的名士风流，变而为怡然朴素的生命态度，轻视物质，鄙弃名利，重视人间温情，亲和世界，强调人与自然的和谐，在典雅细腻的生活中感受世界的美。这样的风雅成为宋元以来很多艺术家所要展示的人格风范。其中有两点值得注意：

第一，恬然的生活态度，是最高的风雅。

这种风雅观念，也是奠定在时间基础之上的。它是"古雅"内涵的应有之义，因"古"而"雅"。但"古"不是过去，不是凝定的不容移易的典则，而是一种

合于自然节奏的雅致。

周亮工曾有书札致其友人周荃（约1605—1672，字静香，号花溪老人，山水画家），静香的覆函中有对自己生活环境、趣味的描绘，注释着文人"风雅"概念的内涵。《读画录》卷二云：

> 静香以札招余曰："仆所居园，虽无奇观，然是顾青霞宿构，颇为闲懒客所称。石不奇，映以老梅，颇有致；树不多，参错以石，颇有映带；池不广，然垂柳拂之，颇如縠；室不甚幽，然不燥不湿，颇可坐卧；室中所悬画虽太旧，然是李营丘手迹，董文敏三过而三跋之，颇为识者所赏；酒不甚清，然是三年宿酿，多饮颇不使唇裂；主人虽老，然不恁，颇能尽日奉客欢。栎园以公事至，虽忙，然颇可偷半息暇，一徘徊树石间，看旧人画，听老夫娓娓述吴中逸事以佐饮。天下无不忙者，况服官！然天下事亦忙不得许多，且过我饮为是。"①

这里看不出名士风流的影子，历史、知识、权力挤压的威势，在这里悄无踪影，只有一种当下圆满的境界，没有外求，没有缺憾。静香告诉老友，这里最宜安宅，是"云客宅心"之所。札中说，"然天下事亦忙不得许多"，如蒋仁所刻印章"物外日月本不忙"，人心为接应外在种种而"忙"，每日里心中记住博取外在眼目的招式，就没有了宁定和平衡。静香细说的每一件物都是点到而止，萧散无涉，以"闲懒"遮挡风尘的侵扰，老梅诉说着年轮，怪石彰显着天真，密密的柳意叙述着心中对世界的温情，还有那陈年的老酒，不变的友情，书写着时间之外的一种"不世之情"，生动展现出文人新的"风雅"观。

这种"风雅"，是时间流淌背后永不更易的朴素！

第二，对贵族气的超越，是风雅的基础。

---

① ［清］周亮工：《读画录》卷二，朱天曙编校整理：《周亮工全集》第五册，第82—83页。札中所言顾青霞，乃明末诗人画家顾凝远，号青霞，吴郡（今江苏苏州）人。工园艺。著有《画引》。

这种新风雅观，强调消解"贵族气"。雅，本来就具有与俚俗相对的雅致（elegance）的意思，具有不同凡俗的高贵气质。前引柯律格在对《长物志》的研究中，将"古"解释为"高贵的精神"（morally ennobling），物品中有一种古的感觉（antique feel），意味着一种华贵生活。他是从西方"贵族气"的角度来理解"古趣"。

其实宋元以来的中国艺术主导精神，不在突出贵族气，它虽然以荡涤俗念为主旨，但这样的超越不是脱离尘世，而就在俗世中成就。如佛教所说的"一切烦恼皆如来所赐"，烦恼是不觉，如来是觉，在不觉中成就觉悟，而不是逃离。在文人艺术的价值观念中，很少有西方"正义等级论""贵族文明论"的论调，无凡无圣、诸法平等是"文人气"的核心。如果一种艺术语言，或隐或显地在为世家、权威合法性做说辞，即被视为"风雅扫地"。

祁承爜《密园前后记·夷轩》云：

> 螯舟之后为桧巢，从半舫出桧巢左，如行碉底，□□而入，为夷轩。至夷轩，则翛然小邃，别开境界矣。轩不楹不拱，亦无向背。度可受明者，隙而为牖；度可侧足者，窦而为户。方广不能当楼五之一，然启扉而视，则各据一面，令人卒然不辨南北也。其最宽者，仅可支榻，主人故素臞，自堪容膝。轩之内，禅榻经行，蕉团趺坐，暖室聊避风伯，幽斋可却炎君。为靖为庹，为龛为寝，名相差具，似于精构，而实非精也。稍列文几，佐以浮磬，略陈彝鼎，间展名碑，大令、中散之遗，亦时把玩，似于嗜古，而实非嗜也。蕉阴弄碧，桧色垂苍，竹风飏茶灶，疏烟梅月，映书窗残雪，似吾轩之独清，而非为耽也。展簟而卧，山光满裾，隐几嗒然，云谷拂席，心骨俱冷，缘虑尽空，似吾轩之独享，而非为溺也。庭际寂寥，忽听数声鹂唤，林光淡荡，更加两部鼓吹，名士风流，高人襟韵，似吾轩之独饶，而非为矜也。流水出吾阶除，鲦鱼游于几案，一泓濠上乐，同庄叟之观，片石林间颠，下米君之拜，似吾轩之独致，而非为癖也。主人性畏涉世，世亦见怜，门屏之间，剥啄都尽，镇日危坐，清夜焚漱，兴来成癖，时怀五岳之

游，意到著书，不作千秋之想，顺逆境中，颇能自在，缺陷界上，不碍纵横。主人之自称夷，度意在斯乎！①

此一段文字论"夷"之含义。夷者，平也，诸法平等是也，这一种精神境界，就是他的风雅。他的密园，乃至其子祁彪佳的寓园，都是依此准则而建立的。

祁承㸁言"名士风流，高人襟韵，似吾轩之独饶，而非为矜也"，其中"矜"之一字为关键，不是通过这样的空间创造留下身份、才情、名望等的烙印，如果打着名士的牌子去招摇，就失却了"夷"，没有了平等心，也就没有真正的"风流"，空留一种"矜"持。名士的风雅在"高人襟韵"，在心中那一点感觉，必须放下身段，"度意"在自然的吞吐、世界的密合间，便有冲澹自如的境界。很显然，这位有佛慧、园慧的诗人，他的园林营造，没有自证"高贵"的冲动，只有"夷平"之心在荡漾。

祁承㸁这里讨论的"似于嗜古，而实非嗜也""似吾轩之独享，而非为溺也""似吾轩之独饶，而非为矜也""似吾轩之独致，而非为癖也"，别有深意。夷平之心，乃自然萧散之心，不粘不滞，优游涵玩，不在于物之珍贵，而在于心之绸缪。耽溺独享，"矜"其所贵，嗜物成癖，都非造园之初心。

"似于嗜古，而实非嗜也"的思想，几乎可视为解开文人艺术追求古意之"密码"，很多艺道中人崇古、玩古，都在一个"似"字——并非为了时间上的回溯，不是着意于过去的典雅风流，而在于通过古物、古玩、古代的艺术作品等，追溯时间背后那一种不变的精神。风雅，不从古代、历史中转出，而是从自我生命真性中飘出的一种风流。

## 结 语

中唐五代以来中国艺术中渐渐形成的超越时间的"古雅"观，与"因古而

① ［明］祁承㸁：《澹生堂集》第三册，第27—30页。

图 13-8
[宋]佚名
春山渔艇图
21cm×21cm

雅"——奠定在时间、历史基础上的古雅观的根本差异在于，强调创造的动能和生命价值的实现不是来自过往的经典和权威等，而是来自人当下直接的生命体验。

这种新"古雅"观所包括的四个方面——"古雅"是无古无今的（重在超越历史和传统），"文雅"是野而不文的（重在超越礼仪秩序），"典雅"是萧散自由的（重在超越经典权威），"风雅"则是自然本分的（重在超越"名"的追求），体现出鲜明的世俗化、平民化倾向。这种非时间的"古雅"观，对中国艺术的创造产生了深远影响。（图 13-8）

<div align="center">

# 第十四章　高　古

</div>

　　高古，是传统艺术哲学的重要概念，艺术论中所说的"浑古""古澹""简古"等也与此有关。高古概念凝结着中国人对时间、空间问题的深刻思考，表现出在极限中释放生命情怀的独特精神。本章对此进行专门的讨论。

## 一、"高古"的概念

　　唐宋时期，"高古"已然成为一成熟的审美范畴，以之评诗论艺，已是常说。

　　在诗学中，白居易《与元九书》说："以渊明之高古，偏放于田园。"晚唐皎然《诗式》卷一列诗之"七德"，分别是："一识理；二高古；三典丽；四风流；五精神；六质干；七体裁。"[①]高古是重要诗境之一。晚唐齐己《风骚旨格》有"十体"之说，第一就是高古。[②]南宋严羽《沧浪诗话》论"诗之品有九"，第一为高，第二为古，将高、古放到突出位置。[③]

　　在艺术批评中，高古也被推为重要境界。唐窦蒙《述书赋》说，"超然出众曰高""除去常情曰古"[④]，他从超拔世俗方面论高古。书画推宗高古，在音乐、戏剧、建筑、园林等领域，高古也是人们追求的至高理想。

　　如陈洪绶、石溪的艺术，就被视为高古的典范。篆刻以秦汉印为理想范式，便是由印人追求高古的趣味所驱动的。明吴门艺术家王稚登说："《印薮》未出，

---

①　[清]何文焕辑：《历代诗话》，第28页。

②　丁福保辑：《历代诗话续编》，北京：中华书局1983年版，第105页。

③　[清]何文焕辑：《历代诗话》，第678页。

④　[唐]张彦远：《法书要录》卷六，第217页。

刻者草昧，不知有汉、魏之高古……"① 在他看来，自顾从德所编主要包括秦汉印的《印薮》印行，人们开始体会到秦汉印的魅力，知道印章一道以高古为先，使这门艺术走入正道。

唐寒山诗云："千年石上古人踪，万丈岩前一点空。明月照时常皎洁，不劳寻讨问西东。"② 宋元以来的文人艺术实际上就氤氲在这高古气息中。

人们说高古，基本意思当然在脱俗。"高对卑言，古对俗言"③，如人们以"高古奇骇"来评陈洪绶画④，他画中的石头、器皿、树根，还有人物的造型和眼神等，都荒怪奇古，不类凡眼；他画了很多历史故事，都突破人们的历史知识和生活常识，没有一点尘俗气息，具有突出的绝俗特点。所谓高古，乃是以抽离的状态来思考人生价值。

但"高古"有比离尘绝俗更丰富的内涵。对这一概念阐述最为清晰的，当推元代学者、诗人虞集，其所著《诗家一指》中的《二十四品》，专列"高古"一品，对此作了解释：

> 畸人乘真，手把芙蓉。泛彼浩劫，窅然空踪。月出东斗，好风相从。太华夜碧，人闻清钟。虚伫神素，脱然畦封。黄唐在独，落落玄宗。

他从时空超越上来谈此概念的内涵。在本品中，"高"和"古"分别强调时间和空间的无限性。人不可能与时逐"古"、与天比"高"，但通过精神的提升，可以达到这一境界。精神的超越可以"泛彼浩劫"（时间性超越）、"脱然畦封"（空间性挣脱），从而直达"黄唐"——中国人想象中的时间起点，至于"太华"——

---

① ［明］王穉登：《苏氏印谱跋》，黄惇编著：《中国印论类编》下册，第 865 页。
② ［唐］寒山著，项楚注：《寒山诗注 附拾得诗注》，第 520 页。
③ ［清］孙联奎：《诗品臆说》语，清道光三十年（1850）延庆堂刻本。
④ 周亮工《读画录》卷一引杨犹龙说："（老莲）为予作画数幅，高古奇骇，俱非耳目所玩。"朱天曙编校整理：《周亮工全集》第五册，第 50 页。

空间上最渺远的世界，粉碎时空的分别性见解，获得性灵自由。①

本品不是讲向往时空无限的道理，而在突出人生命存在有限性的基础上，通过无限时空的引入，荡却有限与无限的分别，消除人追求无限的妄念，在纯粹体验中，达到生命超越。"黄唐在独，落落玄宗"，语本陶渊明《时运》诗中的"黄唐莫逮，慨独在余"，意思是消解有限与无限的分别，"独"——在自我当下直接的体验中，成就生命的圆满。这就是"玄宗"——幽深广远的存在之道。

王夫之《周易内传》卷一就《周易》乾卦用九爻辞"群龙无首"，谈时空超越，也触及"高古"境界的内涵：

> 天之德，无大不届，无小不察，周流六虚，肇造万有，皆其神化，未尝以一时一物为首而余为从。以朔旦、冬至为首者，人所据以起算也。以春为首者，就草木之始见端而言也。生杀互用而无端，晦明相循而无间，普物无心，运动而不息，何首之有？②

乾卦六爻均为阳爻，"用九"拈出"无首"说，在王夫之看来，是要在极致处消解时空无限的迷思，归复"天"之本怀，归于"普物无心"的体验中。艺术中的高古，其实就是以"无心"之念，寄寓这"无首"之思——视之不见其首，察之不见其尾，超越时空。"无首"，也意味着没有一个控制者，它不是从属性存在（王夫之所谓"未尝以一时一物为首而余为从"），而有孤迥特立的"普物"之心。

高古的体验境界，就是这"普物"之心念。概括起来，传统艺术哲学中的"高古"概念，大体包括以下几方面内涵：

第一，它是非时空的。时间上是"无始以来"，没有开始，也没有终点；空间上是"茫无涯际"，归于"无何有之乡"。如禅宗所说，它是"两头共截断，一

---

① 泛，度过。浩劫，"劫"本是佛家计算时间的单位，以事物的成住到坏空为一劫，"浩劫"形容经历很长的时间。宵然，渺然，无形无迹。详细分析请参拙著《二十四诗品讲记》。
② [明]王夫之：《船山全书》第一册，第58页。

剑倚天寒"，截断众流，掀开时空面纱，看真实生命的逻辑。

第二，它是当下圆成的。高古，不是对物质存在特点的描述，是人在当下生命体验中创造的理想境界。如说一枚汉代瓦当印有"高古"之趣，不是说它存在的时间或处所之特点，而是说它给人带来的精神感受。"高古"之要旨，既不"高"，也不"古"，不为无限掳去，返归当下体验的世界。这是中国传统艺术哲学极富特色的思想。

第三，它是浑朴未分的。如《沧浪诗话》评具有"高古"特点的汉魏古诗"气象混沌"①。《石涛画语录·一画章》说："太古无法，太朴不散。太朴一散，而法立矣。"太古，非时间；太朴，非空间。太古太朴，乃浑然未分之世界，具有非知识（无法）的特点，抽去时空，一片浑莽。艺术论中的"浑古"概念，即指此。高古境界推崇的是人与世界一体的境界，让艺术落在坚实的大地上。

第四，它是孤迥特立的。如宋元以来文人画家迷恋"独坐苍茫"的境界，抽去时空因素，浑无涯际，反映的就是这种审美趣味。

中国艺术追求高古境界，其实是围绕"极"来说生命体验的道理。本章分别从三方面来讨论传统艺术审美在这方面的思考：一是在"极"处说"无极"的切近意；二是在"极"处说荒寒的悲悯意；三是在"极"处说本真的平淡意，所谓"绚烂之极，归于平淡"。

## 二、无有极者

高古，乃造一个茫无涯际的"无极"世界，任心性自在舒卷。

《庄子·列御寇》说："彼至人者，归精神乎无始，而甘瞑乎无何有之乡。"无始无终的无何有之乡，根本特点是"无极"。传统艺术推崇"高古"境界，其实就是要通过既"高"且"古"的"极"来破"极"的思维。

因为，从广延性的角度说，"极"就意味着"无极"。中国诗人艺术家钟情的

---

① ［清］何文焕辑：《历代诗话》，第696页。

荒天迥地，是极荒远、极高迥之存在，也就意味着是"无极"之境。诗人艺术家要在时空的"终止"之点说不可终止的道理，在极限处说不可限量的智慧，反映出他们对生命存在无限广延的信心。高古，其实就是一种没有存在边界的智慧。

《庄子·刻意》中说，"澹然无极而众美从之"；汉代瓦当常镌有"与花无极"的字样。高古，也可以说是"无极"之创造。如严羽在《沧浪诗话》中说，"从顶颥上做来，谓之向上一路，谓之直截根源，谓之顿门，谓之单刀直入也"①，"从顶颥上做来"，无极之谓也。

高古，虽然涉及时空无限的问题，但它并不是西方艺术在宗教背景下产生的"仰望星空式"的对无限的眺望（如哥特式教堂），其根本特点是在引入"高古"——这无限时空的基础上，粉碎人们对时空、历史、知识的执着，与要挣脱有限向无限时空驰骛并无关联。高古概念的核心强调的是当下直接的生命体验，而有限与无限的相对性是一种知识见解。

我在以前研究中多次提到陈洪绶的《蕉林酌酒图》，这幅画创造出了一种高古幽眇的境界。背景是高高的芭蕉林，奇形怪状的假山环绕左右，假山前有一长长石案，石案边一高士右手执杯，高高举起，凝视远方——这哪里是仰望星空式的远眺，而要彰显万古一心、不随时空变易的永恒生命精神，这精神在寂寞的历史星空荡漾，而非于无限时空遨游：不是要"远逝"，而是要根绝"远逝"的念头。（图14-1）

这无始无终、茫无涯际的追求，滋育出传统艺术中一种独特的意象形式，就是对"苍茫寂历"气氛的渲染。读宋元以来的文人画，你会感觉到，艺术家的思绪不在凡常世界，而多在荒崖野壑中，他们似乎是茫茫天际的一批梦游者。这些艺术家在苍茫寂历中寄托的，既非仰望星空的远视，也非背负青天的俯瞰，更不是悬在半空里的漂浮，而是不粘不滞、无所挂碍，如孤鸿灭没，似游丝缥缈，又像寒潭雁迹。他们仰望苍穹，目视千古，撕下时空无限的帷幕，舒卷于"无极"中。

下面通过清初石溪和龚贤两位画家的创造来讨论这一问题。书法中有"右军

① ［清］何文焕辑：《历代诗话》，第687页。

图 14-1　[明]陈洪绶　蕉林酌酒图　纸本设色　156.2cm×107cm　天津博物馆

如龙，北海如象"的说法（比喻王羲之书法的活络和李邕书法的静穆），其实也可以说"石溪如龙，半千如象"，石溪的画乱头粗服，放旷高蹈，半千的画幽深清冷，苍茫寂寥。二人作画，皆一味高古，拓展出不同的艺术创造范式。

石溪的画承巨然、王蒙一路慧泽，构图细而密，然而细碎中依稀有一个点，如掷石水中，顿起波澜，泛出层层涟漪，渐散开去，汇入如镜的水面，最终归于平静，归于永恒的苍冥——无极世界中。

龚贤与石溪"涟漪式"的创造不同，他的画总给人孤零零的感觉，孤迥特立，戛戛独造，笔下的一切都非人间所有。读他的画，似乎觉得天际有一双眼在扫视。程正揆说，"半千用笔，如龙驭风，如云行空，隐现变幻，渺乎其不可穷"①，在他看来，半千像是一位天涯飘瞥者，他采用的构图方式，或可称为"天眼式"。

在文人画史上，石溪的画被推为高古典范。清初以来论画者有"二溪"之说——程青溪与孤僻的石溪旨趣相投，终身为友。青溪说石溪"传世之画，每于率处见老，生处见神，疏处见法"②，"生辣优雅，直逼古风"③。在青溪看来，石溪虽然身多病，性沉静，然是生命中具大力者，如维摩一默，动有摧折千秋、涵盖乾坤之势，最得高古之趣。④

清张庚也说，石溪"工山水，奥境奇辟，缅邈幽深，引人入胜。笔墨高古，设色清湛，诚元人之胜概也。此种笔法，不见于世久矣，盖从蒲团上得来，所以不犹人也"⑤。

石溪高古的画，是为了证悟出朴素本真的"净明心体"——平常心。他的画富有激情，笔墨飞旋，传世画作不多。粗服乱头的画面，裹孕着对人类生命的关切；放旷的笔触，略带机趣的议论，传递的是其生命中的"本地风光"。

---

① ［清］程正揆：《青溪遗稿》卷二十四，清康熙天咫阁刻本。
② ［清］程正揆：《青溪遗稿》卷二十二，清康熙天咫阁刻本。
③ ［清］程正揆：《青溪遗稿》卷十九，清康熙天咫阁刻本。
④ 程正揆《题石溪画》云："石公善病，若不暇息，又不健，饭粒入口者，可数也。每以笔墨作佛事，得无碍三昧，有扛鼎移山之力，与子久、叔明驰驱艺苑，未知孰先。殆维摩以病说不二法门者耶？"《青溪遗稿》卷二十四，清康熙天咫阁刻本。
⑤ ［清］张庚：《国朝画徵录》卷下，清乾隆刻本。

图 14-2　[清] 石溪　溪山闲钓图（局部）　纸本设色　126cm×242.4cm　上海博物馆

　　石溪画繁复的构图，叆叇的云山，天高地迥的无限延伸，都由他的灵台一点牵着，层层涟漪荡去，灵心就是那旋涡的中心。他为青溪所书对联说："学问须从这里过，梦魂赢得此中安。""这里"，即他所谓"灵台"，是他画的主宰——真宰。

　　读石溪的《溪山闲钓图》（图 14-2）①，就有此感受。这幅画设色画山川幽眇之景，一人抛却经典，溪中闲钓。画面灵云飘拂，仙气蒸腾，开张在大，墨色在玄，有老杜所谓"秃笔扫骅骝"（《题壁上韦偃画马歌》）的气势，恣肆伸展的

---

① 浙江大学中国古代书画研究中心编：《清画全集》第八卷《石溪》，第 30 图。此画作于 1663 年。

画面和生辣的笔墨，最后都凝聚在手中一根鱼竿—— 一点真心中。

石溪要画茫茫天地间一人闲钓的感觉，天地间着一闲人，不羁的意绪在无限时空中腾挪。画有长长跋文，其中有云："人生不以学道为主，天命安为道乎？见此茫茫，岂能免百感交集。"

"见此茫茫"，如何不"百感交集"！这不是他一己之感怀，而是凝聚着对人类命运的阔大悲悯意识。他作画，其实是为自己"解套"，也为人类"解套"——解脱人生命的重重桎梏。"见此茫茫"的"见"，又可读为"现"，正是"见"（看见）到人生在知识、欲望等中挣扎，他才来画中勾陈生命大意，抹去人心中的忧伤，拂去遮却人明心的灰尘，让人的真性在"茫茫"——渺渺天际、浩浩千古中"现"出。

"人生不以学道为主，天命安为道乎"，这是石溪的一贯思想。然而，悟道不在静坐，不在尊经，而在任天而行；发自本心，便是最上乘法。青溪说，"石公眼捷手快，不作事，不作理，不作事事无碍"①，石溪的"道"，就是真实的生命体验。画中的"茫茫"——天地的开阔、寰宇的清澈，是他从容于斯的境界，他在心性澄明的世界里"垂钓"。他要以勘破千古的眼力，劈开知识的葛藤，撕破神性的罗网，透透脱脱、飒飒落落，觅得一个真存在。高古之意，捎破青天，直达心之本来处。

与《溪山闲钓图》画于同一年的《春嶂凌霄图》（图14-3）②，也是"思接浩茫"之作。上题一诗云："峯岏凌霄汉，颓然欲跻攀。松敧千仞磴，嶂隐几重关。翠涌苔痕古，赭分石色殷。香泉峰底出，幽鸟碉边还。始识蒲团意，何求海外山。灵台应不远，端属在人间。"

图中山势嶙峋，烟云飘荡，一人凭栏，融于群山烟霭间。心中所会，不是合于圣意、神意——圣人无意，心外无佛。在他这里，知识攀缘的路堵上了，云气缥缈、古藤缠绕、苔痕历历、与高古冥会的路却开出了，所谓"始识蒲团意，何求海外山。灵台应不远，端属在人间"。张庚说他"从蒲团中得来"——从一己

① ［清］程正揆：《青溪遗稿》卷十九，清康熙天咫阁刻本。
② 浙江大学中国古代书画研究中心编：《清画全集》第八卷《石溪》，第31图。

图 14-3　[清]石溪　春嶂凌霄图　纸本设色
91.2cm×44.6cm　上海博物馆

灵心妙悟中得来。《清画全集》将此图定为"凌霄图"，其实此图并无"凌霄"意，这幅画的主旨就在画对"凌霄汉""欲跻攀"欲望的超越。

与石溪一样，龚贤中晚年后无心描摹山水的外在形态，只对"体验性山水"感兴趣，追求灵光独耀，欲让"山河大地忽地敞开"。用他的话说，他要在"荒林远岸"中呈露"一点些微精神"。他的画总是荒亭碧落，四顾茫茫，无所着落，几乎要榨尽人的现实依附感，将一切都放到荒天迥地里来表现，人现实存在的时空特点被抽去。

龚贤的很多画似有一道天外投来的目光，抚摸山川，将其变成一种互不联系、全无凭依的孤零零存在。《辛亥山水册》中第九开，画几株枯木，散散的乱石，最远处有一草亭，它们之间几乎没有任何相关性。这一程式化语汇受到倪瓒影响，但更突出"卓然远视"的特点。

龚贤作画，有一种"大历史"的眼光，要透过历史表相来看人的生命存在。上海博物馆藏龚贤十开山水图册，是其晚岁积墨法杰作。其中第八开（图14-4），远景画一老屋在云

图 14-4 ［清］龚贤 山水册十开之八 纸本墨笔 25.2cm×34.3cm 上海博物馆

遮雾挡中，近景则是蓊郁的老树。左侧题云："野庙何年创建来，青峰已被烟荒了。"① 祠庙等建筑，是宗法社会的象征物，暗含生命延续的道理，记载着家族的荣光。然而龚贤却为历史、权威等涂上一层虚幻的色彩，如同烟云在天地间缥缈，你若依靠，便无所着落，一切都会消失在漫漫历史的烟荒中，只有山前的月、林下的风会永远存在。他从荒天迥地的广视角，解读人的存在因缘。

上海博物馆还藏有龚贤另一件二十四开山水册，作于1676年前后，是其六十岁前的作品。其中一开（图14-5）画莽莽远山，中段烟雾迷茫，近处绵延山峦上着一小亭，亭中无人，入手处再有几株枯木，像在萧瑟气氛里向着空天伸出

---

图 14-5 ［清］龚贤　山水册二十四开之六　纸本墨笔　36.5cm×27.7cm
上海博物馆

的一只只手。给人印象深刻的是远处峰峦间，空隙处如有一只只圆睁的大眼，用
疑问的眼神扫视山川大地。龚贤将人的遭际放到无垠时空中，放到大的历史背景
中来拷问，追寻生命的意义。（图 14-6）

图 14-6 ［清］龚贤 八景山水图（局部） 纸本设色 每段 24.4cm×49.7cm 上海博物馆

## 三、涕泪千古

高古，透出时间和历史，说人类的永恒悲怀。高古不是轻飘飘的境界，而有感怀生命的沉重。传统艺术通过"无极"，来说存在命运的荒寒；这里由诗家感怀说起，诗家之心，就是中国艺术的"灵台"。

"前不见古人，后不见来者，念天地之悠悠，独怆然而涕下"[①]，中国诗人艺术家在地老天荒的高古境界中说人类悲怀。我国在汉代之前就有"升高能赋"的说法，后来演化为一种俯仰天地的独特宇宙观念。登高望远，目极千里，所谓"城上高楼接大荒，海天愁思正茫茫"[②]，心为之动，悲由中来。登高一望，如从

---

① ［唐］陈子昂：《登幽州台歌》，［清］彭定求等编：《全唐诗》卷八十三，第 902 页。
② ［唐］柳宗元：《登柳州城楼寄漳汀封连四州》，［清］彭定求等编：《全唐诗》卷三百五十一，第 3935 页。

暗室中伸出头来，四面打量，原来天地如此宽广，时空的绵邈和人生的脆弱短暂构成极大张力，冲开人的心灵之防，千古风流，百年遭际，一时涌来，一双慧眼透出历史的网，射向生命深层。

高古，就是通过有限此在与无限时空间的巨大反差，来突出人的超越情怀。"高则俯视一切，古则抗怀千载""高蹈八荒之表，而抗心乎千秋之间"（《人间词话》），正是就此而言。就像陶渊明诗中所说的，"云鹤有奇翼，八表须臾还"（《连雨独饮》），"高古"是要绝尘、远逝；远逝的超越情怀，本应带来情性的悠然，然而恰相反，它却激起人无尽的生命忧伤。如《离骚》最后写道："陟升皇之赫戏兮，忽临睨夫旧乡。仆夫悲余马怀兮，蜷局顾而不行"[1]——诗人腾跃到一片辉煌的境界，突然向下看，看到他的故乡，跟随他的仆夫突然停下脚步，悲伤不已，马也停下步子，哀婉踟蹰而不行。高古，有腾踔中的顿挫，超越里的回旋。

高古，总是与悲怀联系在一起的，所谓"涕泪千古"。这种悲怀，不是利欲得失的情感反应，而是深沉阔大的生命悲悯意识。

恽南田评元方从义山水说："方壶泼墨，全不求似，自谓独参造化之权，使真宰欲泣也。宇宙之内，岂可无此种境界？"[2]看方从义的云天缥缈（如《云山图》）和节节嶙峋的山峦（如《武夷放棹图》的顿挫绘画），真使人有若无此人、此画，天地都会寂寞的感觉。他的画，有目视千古的纵肆：高古寂历，让天地为之哭泣，让苍生为之悲怆。

就像马致远《天净沙·秋思》小令所说的："枯藤老树昏鸦。小桥流水人家。古道西风瘦马。夕阳西下，断肠人在天涯。"[3]在无限辗转中，表达人生命的悲怀。枯藤盘绕，老树参差，数点寒鸦在暮色朦胧中出没，小桥下一脉清流潺湲，临溪有数户人家。别人有家，我独无家。在这千年的古道上，在这萧瑟的秋色里，在这凄冷的晚风中，孤独的人，骑着一匹瘦马，踟蹰在天涯——这几乎成了人类宿命的写照。

① 金开诚、董洪利、高路明校注：《屈原集校注》，北京：中华书局1996年版，第160页。
② [清]恽寿平：《恽寿平全集》中册，第337页。
③ 隋树森编：《全元散曲》，北京：中华书局1964年版，第242页。

高古，是诗人艺术家在"地老天荒"中尝试对生命本相的发现。严羽《沧浪诗话》说："惟阮籍《咏怀》之作，极为高古，有建安风骨。"① 超迈的境界，无限的冥思，人类命运的拷问，阮籍坐中不能寐者为哪端？有限生命之焦虑也。

阮籍《咏怀》诗八十二首，是公认的"高古"诗风的代表作。诗中所表现的忧伤感叹，评者以为乃"千秋嘉叹"②。但到底所叹为何？诗中并未明言，这当然与魏晋易代之际阮籍的命运沉浮有关：朝中昏聩，民生凋敝，士人浮华浪荡，他深以为忧。然而仅仅停留在这种社会学角度的解读，恐难尽"厥旨渊放，归趣难求"③ 的诗歌内质。明冯惟讷说："籍咏怀诗八十余首，非必一时之作，盖平生感时触事，悲喜怫郁之情感寄焉。"④ 阮籍不是说"一时之情感"，也不是说"一人之情感"，而是说"人人之情感"，说人类生命的永恒悲怀。

"夜中不能寐，起坐弹鸣琴。薄帷鉴明月，清风吹我襟。孤鸿号外野，翔鸟鸣北林。徘徊将何见，忧思独伤心。"（《咏怀》其一）组诗开篇的几句诗，在夜的苍冥中拉开时间的大幕：夜深人静，朦胧的月色，微微的夜风，偶尔听到一两声旷野之外鸟的悲鸣，不由得弹起手中的琴，琴声汇入夜的苍茫和幽深中，这时他觉得自己整个身心也透明起来，一个短暂而窘迫生命存在的影子，渐渐在眼前清晰起来。

这组诗在有限与无限的盘桓中，开启心灵之门，真正是遗世独立中的"千秋嘉叹"——关于"千秋"的美妙而又忧伤的叹息。阮籍要跳出时空拘限，以"俯仰运天地，再抚四海流"（其二十八）的目光来审视人的存在，将反复零乱、兴寄无端之情，一发于恍惚言辞中。这是一组关于时间的咏叹调、存在的忧思曲。"北临太行道，失路将如何"（其五），诗中所展现的人生"失路"之思、踟蹰之叹，是人为什么活着的价值追寻。感往而悼来，怀古而伤今，一个百年人，谱写

---

① ［清］何文焕辑：《历代诗话》，第696页。

② 陈祚明语，转引自［三国魏］阮籍著，陈伯君校注：《阮籍集校注》，北京：中华书局2012年版，第208页。陈祚明说："阮公咏怀，千秋嘉叹，然未知所咏是何怀也？详味其辞，杂焉无绪。夫殉物者系情，遗世者冥感。系情者讵忘富贵，冥感者匪怨恤离。"

③ ［清］何文焕辑：《历代诗话》，第8页。

④ 转引自［三国魏］阮籍著，陈伯君校注：《阮籍集校注》，第208页。以下凡引《咏怀》原文皆出自此版本，不另注。

的是千秋调。

诗虽用语隐晦，但总不脱"感时兴思"的思维路径。"四时更代谢，日月递差驰"（其七），诗人充满了忧愁，有时世之忧，更有时间维度中所突显的生命之忧。在那混乱的时代，他透过时空帷幕，来思考人生的价值。他咏叹道，人生如晨露，天道邈悠悠，生命如此脆弱，时间的车轮将碾碎一切美好，越是倾心于美好，这被碾压的感觉就会越强烈："朝为媚少年，夕暮成丑老"（其四），容颜无可挽回地凋损；"视彼桃李花，谁能久荧荧"（其十八），落花流水带走人无尽的怅惋；"哀哉人命微！飘若风尘逝"（其四十），摧毁一个充满企慕的美丽生命竟然是这样的容易……诗人瞪着双目，惊异地打量瞬息万变的世相，充满了茫然和无奈："盛衰在须臾"（其二十七），何其速也！"日月逝矣，惜尔华繁"（四言《咏怀》其二），瞬间的美妙体验只能留在记忆中。他多么想留住时间："壮年以时逝，朝露待太阳。愿揽羲和辔，白日不移光。"（其三十五）然而，想抓住时光飞逝的翅膀，只是徒然空想。诗人知道，"自非凌风树，憔悴乌有常"（其四十四），"凝霜被野草，岁暮亦云已"（其三），生命就是这样脆弱，时光就是这样无情。时间就这样将人随意抛去，没有一丝怜惜。

在《咏怀》组诗中，时间如同一只怪兽，肆意践踏着青春的花园。

"危冠切浮云，长剑出天外"（其五十八），阮籍要跳出洞穴的思维，扼住时间的咽喉。这"高古"忧思，在杜甫《登高》诗中得到更集中的展现："风急天高猿啸哀，渚清沙白鸟飞回。无边落木萧萧下，不尽长江滚滚来。万里悲秋常作客，百年多病独登台。艰难苦恨繁霜鬓，潦倒新亭浊酒杯。"他与阮籍一样感受到"远望令人悲"（其十一），诗是断肠人语。

《登高》诗作于大历二年（767），时杜甫客居夔州，重阳登高，在悲秋气氛中展开对人生命价值的追寻。首联如从天外置笔，天高地迥，上演着阴森的剧目：群山耸峙，一水由峡谷中滑出，不见天日的森林里，偶尔传来猿的啼叫声，充满可怖的色彩。无垠的白沙岸上鸥鹭飞去飞来，也笼上淡淡的忧伤。正是在这样的气氛中，写一个个体生命的遭际。暗自思量，俯视人生，诗从时空两方面说人的宿命。"万里悲秋常作客，百年多病独登台"，两句互文见义：空间无限，人

所占有的只是微小的世界；时间绵邈，人只有百年之身。时空是有限的，更有特别的个体在特别时刻的艰难遭际。此刻的诗人，是这样的窘迫，一个孤独的他乡飘零的羁旅人，生当乱世，亲人离散，又临贫病交加，此时本来只能以酒来浇胸中之块垒，却又因生病刚刚断了杯酌。

诗不是暗自抚慰，自艾自怜，而是将这无可将息的悲凉化为不可抑止的冲动，一种如火山爆发式的内在生命力量。诗人登高望远，是为了昂起头来。如诗中所写"无边落木萧萧下，不尽长江滚滚来"——宇宙中潜藏着摧枯拉朽的力量，无边的落叶随西风萧萧而下，不尽长江奔腾到海不复回，天地中有阴阳气息在浮动，人的生命中也有一种昂奋的精神。

沉郁中有顿挫，在压抑的人生中，须有昂起头来的冲动，这是杜诗最为感人的方面。杜诗常有一种"宇宙的视角"，他说"乾坤万里眼，时序百年心"（《春日江村五首》其一），一如阮籍的"俯仰运天地，再抚四海流"，就是将人从时间、历史中解脱出来，重新思量其价值。杜甫《暮春题瀼西新赁草屋五首》其三有云："身世双蓬鬓，乾坤一草亭。"将人的命运，放到乾坤，放到"无极"——生生不已的生命世界中去打量。

千古元气，钟于一时，高古，有一种痛快淋漓的意味。看陈洪绶的很多画，如同读阮籍、杜甫诗。正如徐渭所说，"莫把丹青等闲看，无声诗里颂千秋"①。

陈洪绶有《痛饮读骚图》（图14-7）②，作于1643仲秋，明朝灭亡前夕。图

---

① [明]徐渭：《徐渭集》，第407页。
② 此图本无名，"痛饮读骚"为孔尚任所命。孔尚任是此图最初的收藏者，从图中可以读出《桃花扇》的影子。孔氏在图上的三段题跋中并未提到图名。然在其《享金簿》中有云："陈章侯人物一轴，乌帽朱衣，坐对书卷，手持把杯，盖《饮酒读骚图》也。瓶插梅花竹叶，皆清劲。题云：'老莲洪绶写于杨柳青舟中，时癸未孟秋。'乃避乱南下时作也。言之慨然。"现图上《饮酒读骚》四字为翁方纲所题。翁氏《复初斋诗集》卷四十九有《陈章侯〈饮酒读骚图〉，为未谷题》二首，诗云："莲也每画人，瘦削如枯禅。或疑自貌欤，今审知不然。昨见所画扇，一人卧石闲。二女侍于旁，高歌和清弹。今此读骚者，貌即其人焉。丰颐目曼视，意与万古言。读骚亦借境，饮酒亦设论。有能观莲者，试与穷其原。""饮酒是何境，大抵纯乎天。恍荞虚无中，必有所寄焉。宜读庄周书，何关楚骚篇？昔闻放翁诗，每感韩子言。以骚并庄称，千古具眼诠。顿记畔牢愁，得之盖未全。酒人与骚人，且勿借口传。所以师林轴，老落晤老莲。"翁方纲注："绢末云师子林收藏。老落，未谷别号也。昔陆放翁谓庄骚并称始于昌黎，可谓具眼。"（清道光二十五年[1845]叶志诜刻本）

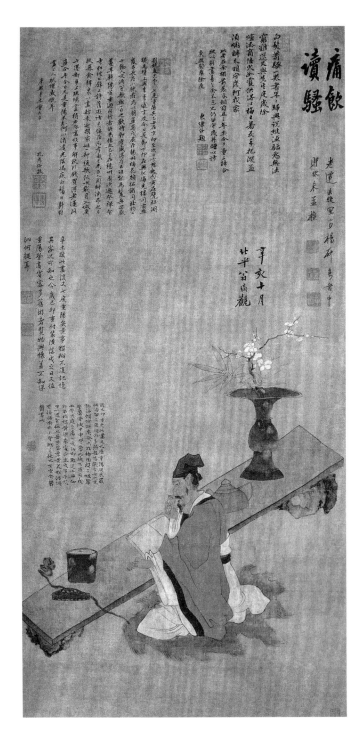

图 14-7

[明] 陈洪绶

痛饮读骚图

绢本设色

100.8cm×49.4cm

上海博物馆

画一人于案前读《离骚》，满目愤怒而无可奈何。石案两足以湖石支立，案上右有盆花，青铜古器中插梅、竹两枝。主人一袭红衣，坐于案前，右手擎杯，似乎要将酒杯捏碎，杯为满布冰裂纹的瓷中名器；左手扶案，手有狠狠向下压的态势，面对打开的书卷，分明强忍着内心的痛苦；两目横视，须髯尽竖，大有辛弃疾"把吴钩看了，栏杆拍遍，无人会，登临意"（《水龙吟·登建康赏心亭》）的气势。如孔尚任第二跋中所说的"手把深杯须烂醉"，一手拍着石案，透出烂漫和慷慨。红衣与画面中的古物形成强烈反差，似乎要将画面搅动起来。在此压抑气氛中，融入烂漫的色彩，从而将沉着痛快的"痛"表现出来。

此图不啻老莲自画像，其中有透出历史、直视万古、狂对乾坤的气势。其高古意，不在于画古事、引古典，而在通过古事古典，来说"古外之古"，说时间背后那种永恒的生命精神。

大约作于1645年的《品茶图》（图14-8）[①]，也是老莲杰作。老莲生平多次画过茶圣陆羽。[②] 焚香品茗，茶烟荡漾，文人多以此寄托闲适之思，本来轻松的喝茶场面，在他这里，却透出怪异和压迫，有一种窒息感。

画中有一高士背对画面，品茶人沉默不语，琴在袋中，尚未打开。两人的身边石头环立，高士坐石头上，俯身石案。玉川子坐于一片芭蕉上，左侧炉火正旺，火炉后面是如云一样缭绕的石。构图和色彩，都给人高古幽眇的神秘感觉。一片芭蕉托起的主人，如云一样飘来，高士右侧的古瓶里正有白莲盛开。两人目视前方，眼神并无交集，不是茶话，而是荡着一缕茶烟的冥思。琴未开，似能感到那哀婉的旋律正伴着茶烟荡漾。老莲的茶话，画的是一种灵心的交汇，与朋友、与苍莽天地、与万古的幽眇在对谈。

千古一瞬，老莲要从压迫气氛中炸出灵魂里的"真"，在高古中捕捉生命的亲切，翁方纲所谓"意与万古言"是也。

---

① 《品茶图》，一本藏于上海朵云轩，另一本藏于香港虚白斋，前者题"老莲洪绶书于青藤书屋"，钤"洪绶"（朱）印。后者题"老莲洪绶画于深柳读书堂"，钤"陈洪绶印"（白）、"章侯"（白）二印。虚白斋所藏同名之图，当为摹本，从笔墨、气象等看，非老莲所作，人物全无神气，或是老莲弟子所为，或为后人伪托。

② 程十发藏有老莲《玉川子像》，为其在"长安"（即北京）所画，其中人物造型，与此图正面的人物相似。

图 14-8
[明] 陈洪绶
品茶图
绢本设色
75cm×53cm
朵云轩

## 四、声希味淡

　　抗心千古，高蹈八荒，竟而至于无极。情到无极，便是淡然。传统艺术哲学的"平淡"，是于"无极"中得之。沈周有诗云，"山静似太古，人情亦澹如。逍遥遣世虑，泉石是安居"①，此之谓也。

———————————

① 沈周《策杖图》题跋，图今藏台北故宫博物院。

　　高古，是与朴拙平淡联系在一起的。白居易赞"渊明之高古"，就是说他的诗有一种平淡天真的古风。在中国艺术观念中也是如此，没有澹然，也就没有高古。高古，是无极中的澹然。

　　《庄子·缮性》说："古之人，在混芒之中，与一世而得澹漠焉。当是时也，阴阳和静，鬼神不扰，四时得节，万物不伤，群生不夭，人虽有知，无所用之，此之谓至一。当是时也，莫之为而常自然。""虽无纪历志，四时自成岁"（陶渊明《桃花源诗》），人们从人为的时间、历史中滑出，加入真实生命节奏中，这里没有分别，一片天和。高古，可谓"与一世而得澹漠焉"。

　　《庄子·刻意》"澹然无极，而众美从之"的"极"，意同"封""际""涯"，就是极限。无极，即无涯际的存在。横无涯际，不加分别，便归浑成素朴，便归"澹然"。"澹然无极，而众美从之"，以澹然之怀，超越知识分别，归复本真，由此便能笼括万物，备有众美。"众美"，不是说在形式上有很多不同的美，而是说放下心来，美即随之。

　　苏轼的"绚烂之极，归于平淡"，也是这个道理。它的意思不是绚烂达到了顶点，而归于平淡，如果这样理解，平淡是作为绚烂对立面而存在的，这是知识的权衡，只有程度上的不同。而"绚烂之极"的"之极"，至于"极"处，便是无极。无极之处，便无分别。一无分别，也就没有绚烂，没有平淡，至静至深。这高古无极的境界，即是平淡。

　　这高古澹然之风，有以下三个理论要点：

　　首先，推崇高古淡然，是为了归复本真。

　　从知识的角度看，澹然之风与纤秾、绚烂、瑰丽等相对。《老子》说，"道之出口，淡乎其无味"（第三十五章）。但这绝不意味老子对澹然寡味的东西感兴趣，在绚烂与平淡二者之间选择后者。这句话的根本意思在超越澹然与绚烂的知识分别，也就是"无极"，高古境界其实就是要堵住知识分别、欲望选择的路，而让本真的素怀显露。平淡，意思是归复本真。归于本真，"当下直接的生命体验"才能出场。道家对平淡天然境界的强调，与欣赏寡淡的趣味了无瓜葛。

　　石溪画既得高古，又膺平淡之风，以"淡然古朴"见称于世。黄宾虹比较

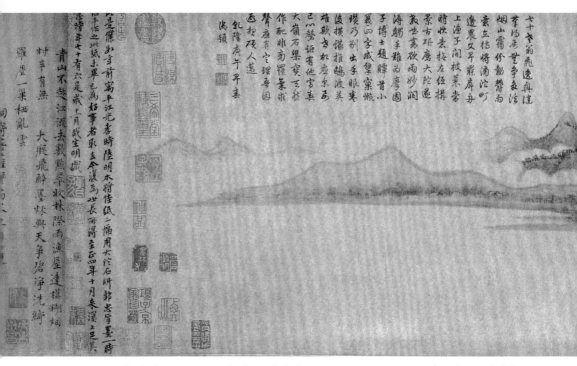

图 14-9 　[元]黄公望　溪山雨意图　纸本墨笔　26.9cm×106.9cm　1344 年　中国国家博物馆

"二石"（石涛、石溪）说："清湘雅近石溪，亦师玄宰，过于放纵，而神气高古，似逊石溪。"① 20 世纪极具鉴赏眼光的收藏家朱省斋也认为："八大用笔简练，以神韵胜；石涛用笔纵横，以奔放胜；石溪用笔沉着，以醇朴胜；渐江用笔空灵，以俊逸胜。"② 他们认为，石溪画有高古拙朴的淡然之风，这方面石涛亦有所不及，评价是中肯的。

　　石溪的画形式上学王蒙，气格上多受黄公望影响。黄公望（字子久，号大痴）名迹《富春大岭图》（藏南京博物院），下裱边有收藏家李佐贤（1807—1876）题跋，他说："余家旧藏大痴《天池石壁图》，铁画银钩，精力弥满。此图声希味淡，无迹可寻，《诗品》所谓'羚羊挂角，香象渡河'者，其斯之谓与！"③

　　"声希味淡"四字，真道出大痴画的实质，也体现了老子思想的精髓。《老子》说，"大音希声"（第四十一章）；又说，"恬淡为上"（第三十一章）。大音希声，听之不闻曰希，无声之谓也；恬淡为上，无味之谓也。无声无味，不是打哑谜，

① 黄宾虹：《释石溪事迹汇编·叙言》，《黄宾虹文集·书画编（下）》，第 285 页。
② 田洪编：《朱省斋古代书画闻见录》，第 293 页。
③ 李佐贤所说的"《诗品》所谓'羚羊挂角，香象渡河'者，当系误记，此语出自《沧浪诗话》。

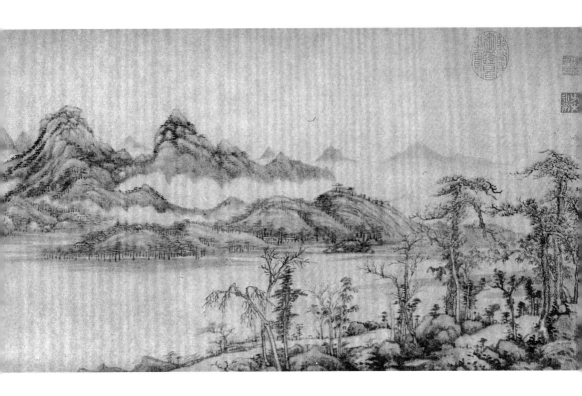

喝白开水，乃是超越声色，归复生命的本然。本质上是对目的、欲望的消解，对知识的超越。大痴画平淡天真，不露痕迹，一丘一壑写高古。

董其昌题黄公望山水说："子久论画凡破墨，须由淡入浓，此图曲尽其致，平淡天真，从巨然风韵中来。余家所藏《富春山》卷，正与同参也。"①《富春山居图》曾是董氏的收藏，深通艺理的董氏以"平淡天真"概括这件巨作乃至大痴山水的特色，他不是欣赏无味，而是说归复自然本真的道理。中国艺术推崇平淡本真，强调不耍花招，不弄伎俩，不追声色之趣，不猎惊艳怪奇，一任本心——如大痴的"痴"，这才是"淡"的当然之意。这样的艺术才有羚羊挂角无迹可求的妙韵。李佐贤所谓"声希味淡，无迹可寻"，正是在申述此理。

恽南田说："董宗伯尝称子久《秋山图》，为宇内奇观巨观，予未得见也。暇日偶在阳羡，与石谷共商一峰法，觉含毫渲染之间，似有苍深浑古之色，倘所谓离形得似，绚烂之极，仍归自然邪！"②浑者，未分也；古者，真性也。浑然高古之境，乃是自然本色境界。南田的理解，在文人艺术中很有代表性。（图14-9）

其次，高古澹然，包含"不争"的智慧。

---

① 传董其昌所作《小中现大册》，藏台北故宫博物院，其中一开临仿黄公望山水，题有此语。

② ［清］恽寿平：《恽寿平全集》中册，第353页。

担当说："余有一法相赠，曰有若无，将以淡之也。淡则于物无着，于我无染，即生万宝业中，而神情自寂，其乐当何如哉？"[①] 于物无着，于我无染，澹然本真，不有不无，有一颗不造作、不争锋的平常心，这位明末清初的僧人画家奉此法为体验大法。

明末徐上瀛《溪山琴况》仿《二十四诗品》，以二十四况论乐，"古"是其中带有关键意义的一"况"。"古"况云：

> 琴固有时、古之辨矣！大都声争而媚耳者，吾知其时也。音淡而会心者，吾知其古也。而音出于声，声先败，则不可复求于音。故媚耳之声，不特为其疾速也，为其远于大雅也；会心之音，非独为其延缓也，为其沦于俗响也。俗响不入，渊乎大雅，则其声不争，而音自古矣。……其为音也，宽裕温庞，不事小巧，而古雅自见。一室之中，宛在深山邃谷，老木寒泉，风声籁籁，令人有遗世独立之思。此能进于古者矣。[②]

在他看来，所谓"古"，就是"俗响不入，渊乎大雅，则其声不争，而音自古"的境界。不争，去除知识的斟酌，荡涤欲望的纠缠，发自本心，便有高古之韵。他对时、古的辨析颇有意味：时，则媚于时，其声争锋，媚于俗耳；古，则声澹然，会于心，归于本，而入于无极。

不争，是一种端正宽博的态度。如书法中，褚遂良《孟法师碑》（图14-10）为世传名迹，碑刻于贞观十六年（642），融合魏碑，饶有隶意。王世贞说此碑"真墨池中至宝"，"微参以分隶法，最为端雅，饶古意"[③]。此碑结体紧密，风味朗畅，端雅中有放达，乃为世所宝。

中国艺术中强调傲睨万物的态度，其实也是一种"不争"的情怀：平淡天真，有大乘气象，澹荡从容，不将不迎。李流芳说："不能学倪迂之傲，安能学倪迂

---

① ［明］明当：《担当诗文全集》，第381页。
② ［明］徐上瀛：《溪山琴况》，清康熙十二年（1673）蔡毓荣刻本。
③ ［明］王世贞：《弇州山人四部续稿》卷一百六十六，清《文渊阁四库全书》本。

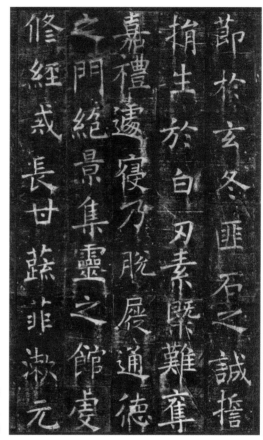

图 14-10

[唐] 褚遂良

孟法师碑（局部）

之画哉！"① 傲岸泉石，是文人之本色，也是倪画之高境。云林的简澹，有傲睨万物之志，不粘不系，冷眼向人，所谓空山无人，最为其得意处。

李流芳《雷峰暝色图》跋云："吾友子将尝言：'湖上两浮屠，雷峰如老衲，宝石如美人'，予极赏之，辛亥在小筑，与方回池上看荷花，辄作一诗，中有云'雷峰倚天如醉翁'，印持见之，跃然曰：'子将"老衲"不如子"醉翁"，尤得其情态也'。盖予在湖上山楼，朝夕与雷峰相对，而暮山紫气，此翁颓然其间，尤为醉心，然予诗落句云：'此翁情淡如烟水'，则未尝不以子将'老衲'

① 上海市嘉定区地方志办公室编：《嘉定李流芳全集》，第 374 页。

之言为宗耳。"① 这段特加描述的题跋，说醉意即是淡意的道理：在沉醉中，没有了分别，无心为之，自然为上。

最后，高古，乃在归于"至简"之道。

高古中，含有不争的态度、淡如的情怀，"至简"之道是其必须遵守的原则。

中国艺术的发展，从形式上看，经历了一个由简到繁，又由繁到简的过程。开始的"简"，是形式技巧上的不完备。两汉以来在儒道思想共同影响下（如儒家"文明以止"的"止"的原则，就是"简"。朱熹说，一个艮卦，胜过一部《华严经》，也是这个意思），"约束性"的尚简原则成为诗文艺术的重要原则，即潘洛夫斯基所说的人类"伟大的约束"原则。而中唐五代以来发展起来的文人艺术中，还有一种"尚简"，这是第三种"简"，它既不是表达能力问题，也不是主观上的自我约束，而是对繁简的超越，对知识的超越，其根本特点不是"约束""简化""减损"，而是"并无可简处"。

当你感到简是一种约束时，需要忍耐，需要斟酌简化，如果停留在这样的观念中，你还有呈露的欲望；当你在技巧上反复斟酌，在程度上左掂右量，这是形式上的追求，这样的"简"，还是一种知识行为，与本然天真之怀的体现并无多大关系。

而文人艺术提倡的"简"，是并不需要简，它没有要呈露的欲望，没有追求完美的动能，一切知识、情感等目的性追求都被"淡"去，只是一任本心从容自在地舒展，笔底云烟，天外烟霞，都是心之所有，在山得山，在水得水。佛教六度中的忍辱一度，其高妙在"并无可忍处"，中国艺术自然本真的"简"道，正类于此。这样的"简"，才与高古之怀相称。

程正揆有一段著名论述："画有繁减，乃论笔墨，非论境界也。北宋人千丘万壑，无一笔不减；元人枯枝瘦石，无一笔不繁。通此解者，半千其庶乎！予曾有诗云：'铁干银钩老笔翻，力能从减意能繁。临风自许同倪瓒，入骨谁评到董源？'②这段论述被周亮工推为不易之论。中唐五代以来文人艺术的"简"道，在很大程

---

① 上海市嘉定区地方志办公室编：《嘉定李流芳全集》，第280页。方回，李流芳好友邹之峄之弟。印持，李流芳诗友严调御，字印持。
② ［清］程正揆：《青溪遗稿》卷二十四，清康熙天凞阁刻本。

度上是这境界的"简"，而不是形式上的减损。

　　本书乙编第五章第四节"必冬"一节曾谈到恽向的一段关于"存其剥"的论述，这是藏于上海博物馆的香山翁八开册页中第一开题跋的内容（图见 5-16），其中谈的第一个问题，就是关于"简"的：

　　　　今人遂以倪为简笔，可画而忽之矣，且问此直直数笔，又不富贵，又不委曲秾至，此其意当在何处？应之曰：正在此耳。

云林的画可谓简之又简，意象的重复性较高，总是几许寒林、几片顽石，还有似有若无的水体和远山，就构成画面的大概；几乎很少用色，笔意迟迟，墨色淡淡，长空廓落而无云，一河中横而无水，真是"直直数笔"。云林为何如此减损其笔墨、简淡其空间？其"意"附着在何处？如有清思远致，这寥寥数笔又如何承载？香山翁的回答是："正在此耳。"

　　这里有两层意思：一就"意"而言，云林只是表现当下此在的生命体验；二就"形"而言，云林并非"可画而忽之"——有意减损笔墨、简化空间布置，而是其意在这数笔之中。他只是表现当下此在的感受而已，笔墨—形式—意之所之，这三者并无分别，并不是斟酌增减笔墨，来创造合适形式，由此来表达先行具有的观念。云林的笔墨、形式和观念，都统一到他此时此刻的感觉上来。这就是云林的"简"之道。

　　恽向这八开册页第二开，也是临云林之作，题"迂老雾图"四字（图 5-16）。这幅雾图，没有云遮雾挡的样子，近处寒林孤亭，远处山峦起伏，偶有一些雾气由山腰荡出，似有若无。题跋是一段精妙的议论：

　　　　或曰：简则易尽。简而易尽，亦何以贵于简乎？或又曰：简笔因难气韵。此迂老雾图也，有气韵乎？无乎？昔人画仙山楼阁，只画一两楹，点缀冥漠间。而吴生半日写嘉陵山水百帧，夫非笔笔有不尽之意，胡以能得百帧于半日也？而且曰：臣无粉本，并记在心。夫非胸中具有无尽之意，又非有似而不

似、不似而似之意，胡以能传此无尽之意也？昔人赞迂老，谓人所无者有之，人所有者无之。而吾直曰：人所有者有之，人所无者无之，而意已无尽矣。

开头所说的"简"，将繁复的形式凝结在简括表达中，有意约束自己，控制笔墨，这是技术性斟酌。画面空空，让四面来风，追求空灵的韵味，这也是庸人的做法。云林的简，香山翁发明的简，乃是性灵中的平淡本真。不是有意简化形式，制造空灵，只是适意表达而已。换句话说，并没有什么东西需要"简"化、需要"减"去、需要"舍"得。有"得"的欲望，永远不可能有真正的"舍"，真正的"舍"是并无可舍处。

"只画一两楹，点缀冥漠间"，云林将人的存在命运放到"冥漠"——超越时空的寂寞世界里，见出一种窘迫，也含有一种回旋，有凄婉的跌宕，也有优游中的从容。

由此，可见老子的"损"道。《老子》说："为学日益，为道日损。损之又损，以至于无为。"（第四十八章）损，显然不是减少，或者做减法，不是数量上的变化；它与"为学日益"相对，损道乃超越知识的无为之道。一枝梅花，并不见其少，满幅乱梅并不觉其多，其中关键在于人本心之发现，而不在形式之多寡。正因此，损道是性灵大全之道，是生命创造之道。"损之又损，以至于无为"，不是不断地减损，最后达到无为，那样的无为，还是有为；"损"，也就是"并无可损处"，在性灵上有此立定，方有真损。（图14-11）

## 结　语

中国艺术推宗"高古"，是在对时空问题思考基础上产生的审美理想。抗心乎千秋之间，高蹈乎八荒之表，其实就是在"极"中说"无极"的智慧，在时空无限中来说超越时空的道理。诗人荒天古木中的咏叹，画家苍茫寂历中的创造，音乐家在太空恒寂寥中去展现万物自生听的境界，等等，都是希望在极高古中来说极亲切的生命感觉。

图 14-11
[明] 恽向
山水册十开选三开
纸本设色
每开 27cm × 34cm
纽约大都会艺术博物馆

# 第十五章　忘时之物

在中国很多诗人艺术家看来，人与世界上的一切存在一样，都受到时间的挤压。春兰秋菊，夏荷冬梅，人们日日相伴的花木，都是"时物"，在时间过程中展开，经历生成变坏，即使长寿之物像古松，朝华夕替的短暂之物如木槿、牵牛花，都和人的生命一样，会永远消逝在时间长河里。其生也灿烂，其衰也堪怜。人们面对这时间之物，无法不引起生命存在的思考。

超越时间对生命的压迫，将人在时间车轮碾压下的呻吟，转换成超然的语言，焕发此生的力量，成了中国艺术的重要主题。中国很多艺术家追求松风竹韵的情趣，在一定程度上，就是要从这些相依为命的"时物"中获得力量，做"时间的突围"。

郑板桥给一位朋友画竹，题跋说："四时不谢之兰，百节长青之竹，万古不移之石，千秋不变之人，写三物与大君子为四美也。"[1]他画一种不为时间左右的精神。

恽南田有一幅岁寒三友图，绘蜡梅、天竹和大叶松，题跋云："岁寒图三友，予独爱此三种，每取绘图。曾得句云云。诗讽叹后凋，正不必升庾岭、跻巘谷、望徂徕，然后称其标致也。当元阴穷律，元冰坼地之时，独表贞素之华，不为雪霜所剥落，易曰'龙德在隐'，庶几近之。"[2]他画的是与物相依为命的感觉，共历人生的"寒冬"，共度生命的"残年"。画物，是在画自己，画自己要从时间中解脱的愿望。这种表现方式显然超越了一般以德性比物的思路。

---

[1]　卞孝萱、卞岐编：《郑板桥全集》卷十三，第434页。

[2]　[清]恽寿平：《恽寿平全集》中册，第246页。

图 15-1
[清]恽寿平
花卉册八开之一
绢本设色
29.9cm×22.2cm
上海博物馆

　　古有忘忧草的说法[1]，对于中国很多诗人艺术家来说，这些"时间之物"，也是"忘时之物"——一剪寒梅，几片红叶，缺月挂疏桐，风击箅笤声，抖落出一天绿意的芭蕉雨，琴罢倚松玩鹤、直与天地一体的境界，都使人忘怀所以，歌啸出地，人似乎从时间的牢笼中脱出，历尽岁寒而不改容颜，驰骋于万古之原。

　　这里通过几种与物绸缪的实例，来谈传统艺术中所潜藏的微妙用思。（图15-1）

---

① 《诗经·卫风·伯兮》："焉得谖草？言树之背。"谖，忘也。谖草即萱草。

# 一、听　松

松，中国艺术最喜爱表现的对象之一。山水画的独立，与古松密不可分。唐人好画古松，王洽、项容、张璪、毕宏等水墨发明者，都是古松画家。两宋以后此风绵延不绝。古松是盆景的主角，而园林花木布置中，古松也占突出位置。

说到松，自然使人想到：松树是千年贞木，翠鬣苍鳞，霜皮雪干，夭矫离奇，所谓万载苍松古，不知岁月更；岁寒然后知松柏之后凋也，古松是坚贞人格的象征；古松还是名士风度的象征，魏晋时期，李元礼谡谡如劲松下风，嵇叔夜岩岩如孤松独立，都是传诵千古的典范；高松无凡声，旷士无近想，古代文人有"乔松如云，舞鹤在侧"①的说法，高出世表，不同凡响，人与古松往还，滋育独特的精神境界；等等。

松所以言"古"者，乃因其是一种"时间之物"。中国艺术家喜欢古松，多是由时间因素推动的。明李日华有题画松诗云："皮香老龙骨，针短定僧髭。何必问年岁，知生盘古时。"②松柏常青，古人以为"寿物"，人们祝寿时常画此相赠。古松，在中国古代等同于时间绵久的祝福语。

但是，颖悟的人知道，既然是时间之物，就不会长存，松也会衰朽，也会消失。

## （一）不漏

古代诗文艺术中的松，常与一个字有关，就是"听"。听松，是古代文人崇尚的境界。中国古人感受时间，往往是"听"出的。

中国人的时间观念，与音乐联系在一起。古代中国流行以"葭管飞灰"判断节候的方法，取十二律管，按黄钟、大吕、太簇、夹钟、姑洗、仲吕、蕤宾、林钟、夷则、南吕、无射、应钟十二音律排列，与子、丑、寅、卯、辰、巳、午、

---

① ［明］朱存理：《吴公画像赞三首》其二，《珊瑚木难》卷三，清《文渊阁四库全书》本。
② ［明］李日华：《题鲁孔孙画松》，《恬致堂集》卷八，第371页。

未、申、酉、戌、亥十二时辰的方位相对应，每到二十四节气的一个节令，相应有一管飞灰，以此来确定节候。通过音律变化的节奏，来判断节气。

而计量一日十二时辰的滴漏方法更突出"听"的特点。一夜分五更，漫漫长夜，铜壶滴漏计时，那些不眠人，听着滴漏声，也充满了岁月飘忽的感叹。梁武帝《子夜四时歌·冬歌》云："一年漏将尽，万里人未归。"① 除夕的夜晚，远在万里之外的人未归，突出人生的漂泊际遇。

听松，是一部有关时间的清曲。白居易《同钱员外禁中夜直》诗云："宫漏三声知半夜，好风凉月满松筠。"夜深人静，松风凉月下，听出松的"古"意，搅动满腹清思。画家金农说："画松须画声，声从风生……"② 似乎这特别的物，就是用来给人听的。

诗人艺术家通过古松，听出"太古音"，在"漏"中听出了"不漏"③。

"太古音"，是"不漏"的，是那种不用时间来记录的节律，不因时而变的真实声音。它是烦恼中的觉，喧器中的静，河水皱中的不皱，波翻浪卷大海的不增不减。

赵孟頫《题洞阳徐真人万壑松风图》诗云："谡谡松下风，悠悠尘外心。以我清净耳，听此太古音。"④ "太古音"，这无时间的存在，乃是"吾心"，或者说是"无漏"的真性。如前引明末徐上瀛《溪山琴况》"古"况所言："一室之中，宛在深山邃谷，老木寒泉，风声籁籁，令人有遗世独立之思。此能进于古者矣。""古"，即是人的真性。又如石溪诗所言："数声清磬是非外，一个闲人天地间。"⑤ 浑融于天地，便是太古境界。

戴熙《题小幅山水》诗云："万梅花下一张琴，中有空山太古音。忽地春回弹指上，第三弦索见天心。"⑥ 听时心，由知识攀缘心主宰，受时间之"漏"支配。

---

① 逯钦立辑校：《先秦汉魏晋南北朝诗》梁诗卷一，第 1518 页。

② [清]金农：《冬心先生集》，第 158 页。

③ 佛教以"有漏"与"无漏"来区分烦恼和觉悟，与此正相似。

④ [元]赵孟頫：《赵孟頫集》卷二，钱伟强点校，杭州：浙江古籍出版社 2012 年版，第 23 页。

⑤ 石溪题《物外田园图册》六开，藏故宫博物院。见浙江大学中国古代书画研究中心编：《清画全集》第八卷《石溪》，第 31 图。

⑥ [清]戴熙：《习苦斋画絮》卷六，清光绪十九年（1893）刻本。

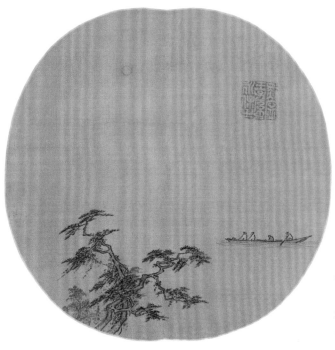

图 15-2
[宋]夏圭
松溪泛月图
绢本设色
24.7cm×25.2cm
故宫博物院

而觉悟人，超越"听时心"，发现"太古音"，那种活泼的、有意味的生命本相，花自无言，人淡如菊，心随琴声，会归于无边苍穹。此为春回，此得天心。天心者，本心也，真性也，此为"不漏"。

如清初查士标的艺术，似乎就是为这"太古音"而设。古松是其山水画的主要表现对象。他说："长松翠荫三多树，细涧清流上下泉。一个茅亭春寂寂，有诗如画日如年。"① 苍松的世界是无时间的存在，臻于太古，加入大化流转中。他有题画诗云："听松是何年，画松是此日。有声与无声，请向画中识。"② 画松，静听松声，由有声而臻于无声，一切都自在兴现，水自流，云自飘，我与世界融为一体，我在"此日"——当下此在觉悟中，融入万古苍莽里。（图 15-2）

---

① [清]查士标：《种书堂题画诗》下卷，任军伟：《查士标》，第 305 页。
② [清]查士标：《种书堂题画诗》上卷，任军伟：《查士标》，第 303 页。

（二）无年

《庄子·逍遥游》谈小大之辨："小知不及大知，小年不及大年。奚以知其然也？朝菌不知晦朔，蟪蛄不知春秋，此小年也。楚之南有冥灵者，以五百岁为春，五百岁为秋；上古有大椿者，以八千岁为春，八千岁为秋。而彭祖乃今以久特闻，众人匹之，不亦悲乎！"

在一些艺术家看来，古松就如同以八千岁为春、八千岁为秋的大椿，得年之长，所谓"蛟皮雀骨紫龙髯，丘壑埋根结大年"[1]。古松，具有"大年"之特性。然而，小知不如大知，小年不如大年，小大相较，属知识之分别。在很多艺术家看来，古松的"大年"特征，与其说助长其渴望永恒的痴想，倒不如说粉碎了人们追求无限的执念，启发人超越时间、超越永恒的思考。

沈周是一位画松高手，他题画松诗说："老夫惯与松传神，夹山倚磵将逼真。青云轧天见高盖，苍鳞裹烟呈古身。我亦不知松在纸，松亦不知吾戏耳。吹灯照影蛟起舞，直欲排空掉长尾。待松十丈岁须干（千），老夫何寿与作缘。不如笔栽墨培出一笑，何问人间大小年。"[2]

沈周画古松，松带着他作生命狂舞，古松入云是他性灵的腾踔，老干横斜是他生命的恣肆。狂舞清影里，渴望永恒的念想荡然无存，哪里有大年小年的计较，哪里有自我与古松的相对。他感到，十丈古松也是幻耳，笔墨写之都是嬉戏。他与松有这样的生命际会，才是最为重要的。他在此"寿物"中看到另外一种精神气质。

这样的思想在陶渊明那里就已被触及。抚孤松而盘桓，几乎是渊明的象征。渊明并非援古松谈不朽和坚贞，他在孤松下"盘桓"出的是：世界上的一切都在变化之流中，海可枯，石可烂，何况一种树木！他有《拟古九首》其四云："松柏为人伐，高坟互低昂……"坚固如松柏，也是惨烈世相的牺牲者。又有《连雨独饮》云："运生会归尽，终古谓之然。世间有松乔，于今定何间？"人称古松为

① ［明］李日华：《赋古松寿吴伯征》，《恬致堂集》卷九，第 438 页。
② ［明］沈周：《沈周集》（下），第 691 页。

图 15-3
[元]吴镇
双松图
绢本墨笔
180cm×111.4cm
台北故宫博物院

乔松，乔者，古老也。其实，天下无一物可永在，即使像乔松这样的长寿木，也只是存在时间相对长一点而已。追求时间的永在，是人之痴念。无限，不是外在的握有，只能在随运任化中实现。（图 15-3）

"松下问童子，言师采药去。只在此山中，云深不知处"（贾岛《寻隐者不遇》），中国艺术家取云霞为侣伴，引古松为知心，云说变，松说不变，在变中

说不变，在不变中说变，进而超越变与不变。如查士标画松，着意的是云，他题画松诗云："老木无今古，修筠自浅深。谁能浑色相，一写白云心。"①古松与白云同在，这样的境界，是真性的敞开。古松如古佛，落落自随缘，这千年万年之物，所彰显的不是永不衰朽，而是不随时而变，有"底定"之本色。

中国艺术家往往在松下创造他们的寂寞世界。寂寞者，忘时忘物也。园林艺术家说，墙内有松，松欲古；松底有石，石欲怪。这里当然有松柏后凋的比德意义，但在文人园林中，又多将其作为"对着绵久说人生"的风物。以古松独立为背景，在流水潺潺、燕羽差池的变化世界中，说不变的故事。寺观园林，多在古松掩映中，所谓道院吹笙，松风袅袅；空门洗钵，花雨纷纷：以松风袅袅的太古之音为背景，来看眼前的花雨纷纷。

画僧担当咏寺前的古松，有《传衣寺古松》诗云："法物何愁朽，千秋此一枝。身癯因土瘦，色淡为春迟。有骨才堪老，非枯不见奇。活龙来与斗，牙爪两堪疑。"②古松成了传道的法物，以千秋一枝来示现真实。陈从周先生特别强调文人园林中白皮松的地位，这不平凡的松树，几乎就是永恒的象征物，伟岸高耸，树干上满布白色痕迹，斑驳陆离，恍若永恒之目，斥退人们追求绵久的妄想。

文徵明一生喜画松，画松几乎是其绘画的标志。他有两卷《真赏斋图》，就是古松与假山的合奏。他有题画诗云："青山列嶂草敷茵，六月奔泉过雨新。坐荫长松漱流水，岂知人世有红尘。""古松流水断飞尘，坐荫清流漱碧鄰。老爱闲情翻作画，不知身是画中人。"③他画古松，着力创造一种永恒静寂的境界，表现其苍古之态，突出"非时间性"特征。（图15-4）

文徵明有《幽壑鸣琴图》，作于1548年，画松下鸣琴，松风涧瀑相伴。题诗云："万叠高山供道眼，千寻飞瀑净尘心。凭将一曲朱弦韵，小答松风太古音。"④琴答松风，心存太古，人与宇宙永恒契合一如。古木清泉，高阁幽坐，如同拉起

<hr />

① ［清］查士标：《种书堂题画诗》上卷，任军伟：《查士标》，第303页。
② ［明］担当：《担当诗文全集》，第191页。
③ 文徵明题《山水花鸟册》，此册神州国光社1929年影印。
④ ［清］陆心源：《穰梨馆过眼录》卷十七，清光绪吴兴陆氏家塾刻本。

图 15-4　[明] 文徵明　松石高士图　纸本设色
29.2cm×59.8cm　1531 年　天津博物馆

了一道屏障，将岁月隔去，将尘氛荡去，将一切外在喧闹都除去，唯留下这清净的初心，呼应那太古之声，正是：山作太古色，人是羲皇人。

（三）松涛阵阵

松涛阵阵，真如日本俳句圣手松尾芭蕉所说，是"无上尊贵的山顶松风"[1]，它彰显的是人与世界"共成一天"的境界。此中哲思，在有关音乐"移情"的古老传说中就寓有伏笔。（图 15-5）

三千多年前，伟大的音乐家伯牙随老师成连学琴，学了很多年，就是没有达到心神会通的境界。成连说："我没有办法带你达到很高的境界，不如让我的老师来教你吧。"他将伯牙带到海边，让伯牙等候，他去请老师。伯牙等啊等啊，就是不见老师以及老师的老师来，他看着茫茫大海，放眼绵绵无尽的松林，不由得拿起琴来弹，琴声在山海间飞扬，在天地间飞扬，汇入松涛阵

---

① 〔日〕松尾芭蕉：《松尾芭蕉散文》引《千载集》，陈德文译，北京：作家出版社 2008 年版，第 4 页。

图 15-5
[宋]李唐
万壑松风图
绢本墨笔
187.5cm×138cm
台北故宫博物院

阵中。他忽然明白了老师的意思——成连所介绍的这位老师就是天地宇宙。音乐不是简单的艺术，而是与天地宇宙晤谈的工具，他向着茫茫大海诉说着寂寞，向着涛声阵阵传递着忧伤，这时，他与天地之间的界限突然间消失，像一只山鸟，浴着清风，沐着灵光，在天地间自在俯仰。①

---

① 《琴苑要录》载："水仙操，伯牙之所作也。伯牙学琴于成连，三年而成，至于精神寂寞，情之专一，未能得也。成连曰：'吾之学，不能移人之情。吾师有方子春在东海中。'乃赍粮从之，至蓬莱山，留伯牙曰：'吾将迎吾师。'刺船而去，旬时不返，伯牙心悲，延颈四望，但闻海水汩没，山林窅冥，群鸟悲号，仰天叹曰：'先生将移我情。'乃援琴而作歌曰：'繄洞渭兮流澌濩，舟楫逝兮仙不还，移形素兮蓬莱山，欽钦伤宫仙石还。'"（明正德十三年 [1518] 刻本）这段文字，古籍中多有所引，文字略有差异。

数千年后，邓石如"新篁补旧林"①朱文印印款描绘的，就如同伯牙感受的境界：

> 癸卯秋末，客京口，梅甫先生属作石印数事，时风声、雨声、潮声、涛声、欸乃声，与奏刀声相奔逐于江楼。斯数声者，欧阳子《秋声赋》中无之，爰补于此石云。

明中期以来，石印流行，印者特别重视刀起石落的感觉，听那奏刀石间的声音，如庖丁解牛的"手之所触，肩之所倚，足之所履，膝之所踦，砉然向然，奏刀騞然，莫不中音，合于《桑林》之舞，乃中《经首》之会"（《庄子·养生主》），新篁和旧林、过去与当下、天地宇宙与渺小的自我融为一体，刀声騞然，涛声依旧，莫不"中"天地自然之音，人优游于无时无空境界里。生命的"新篁"加入世界的绵亘"旧林"中去了。（图15-6）

沈周有诗云："松风涧水天然调，抱得琴来不用弹。"②携来一把琴，坐于松下，援琴欲弹，忽听松涛阵阵，飞瀑声声，竟然忘记了弹琴，自己融入了世界的声音中。《二十四诗品·典雅》中描绘的"眠琴绿阴，上有飞瀑"也是此境，枕琴看飞瀑，琴未打开，天地为之弹奏，融入松涛阵阵中。

石溪有幅山水，自题云："携琴就松风，涧之响者，皆自然之音，正合类聚。悟而作此。"③他画的是融入松风的境界。

松风，乃是天籁的代名词。万壑松风清两耳，九天明月净初心，松涛太古，明月初心，其实就是要人放下知识、情感等粘滞，同于自然节奏。松涛—音乐—

---

① 印文取明高启《过戴居士宅》诗："江边戴颙宅，地好惬幽寻。高树藏卑屋，新篁补旧林。鸟成留客语，云片护花阴。不负沧洲约，重来论凤心。"（［清］钱谦益撰集：《列朝诗集》甲集第五，之上，许逸民、林淑敏点校，北京：中华书局2007年版，第1105页）

② ［明］汪砢玉：《珊瑚网》卷三十八，清《文渊阁四库全书》本。

③ ［清］金瑗：《十百斋书画录》辛卷，卢辅圣主编：《中国书画全书》第七册，第591页。石溪这段题跋，据传为唐冯贽所撰《云仙散录》一段文字："段由夫携琴就松风涧响之间，曰：'三者皆自然之声，正合类聚。'"（北京：中华书局1998年版，第123页）

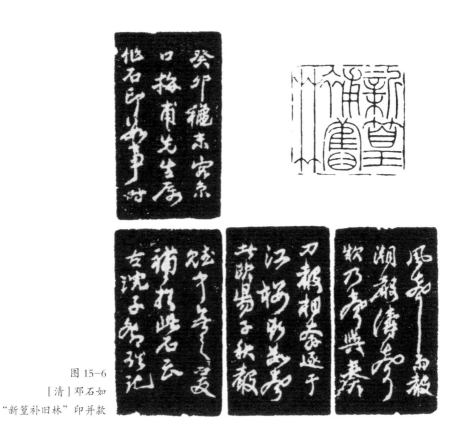

图 15-6
[清] 邓石如
"新篁补旧林"印并款

本心，这是中国艺术沐浴松风的逻辑。戴熙画大幅双松，题云："似有松声出画屏，太阴雷雨黑沧溟。人间未洗筝琶耳，自作寒涛且自听。"[1] 在生生灭灭的跌宕里，谛听表相背后的声音。

## 二、玩　菊

《礼记·月令》说："季秋之月，菊有黄华。"秋色美好，菊为之主。一种本来平常的花卉，在漫长的历史氤氲中，被赋予不平凡的内涵。《离骚》说："朝饮

---

① ［清］戴熙：《习苦斋画絮》卷四，清光绪十九年（1893）刻本。

木兰之坠露兮，夕餐秋菊之落英。"屈原以餐菊这一奇异的动作表达"内美"的理想。菊居寒而不衰，淡然自在，晚开晚谢，所谓菊者，花之隐逸者也，有"后先之志"，引发包括诗人艺术家在内的无数人追慕。菊花气息清逸，可食可饮，被视为长寿之花，古人有以菊"助彭祖之术"的说法，并认为菊花有药用价值，能疗人疾病。对于艺术家来说，它更能疗救人心灵的创伤——这萧瑟秋风中淡然的存在，向人传递信心的力量。

在中国，说到菊，总会想到陶渊明。菊，几乎是渊明的代符。众芳鲜妍，渊明独爱菊。"三径就荒，松菊犹存"（《归去来兮辞》），在渊明的思想中，松和菊具有同等意义。它们都是时间的标示物。松，古老而长存；菊开在深秋，众芳芜秽后，仍有金色的灿烂。但渊明乃至唐宋以来很多诗人艺术家，引入此"时间之物"，恰恰是为了表达超越时间的思考。

"落花无言，人淡如菊"（《二十四诗品·典雅》）——淡然的菊，如同神示般的引领，将人们引出时间，使之淡去纠缠，进而忘怀所以，过不一样的人生。

渊明《九日闲居》是一首解道诗。其序云："余闲居，爱重九之名。秋菊盈园，而持醪靡由。空服九华，寄怀于言。"诗云：

> 世短意恒多，斯人乐久生。日月依辰至，举俗爱其名。露凄暄风息，气澈天象明。往燕无遗影，来雁有余声。酒能祛百虑，菊为制颓龄，如何蓬庐士，空视时运倾！尘爵耻虚罍，寒华徒自荣。敛襟独闲谣，缅焉起深情。栖迟固多娱，淹留岂无成？

此诗与其著名的《形影神》三首思考的是同一问题，就是如何超越生命有限性。承认生命的有限性（包括肉体生命、精神生命）是其思想前提。重九之日，古来有赏菊、登高的习俗。"斯人乐久生"，两汉以来，帝王臣子、文人雅士，多有追求永恒的人，因此这个节日受到特别的重视。秋高气爽时，登高望远，心情为之阔朗。九为阳数，《周易》占用九六，九乃数之极者；重九，二九相合，故谓重阳，生之又生，有绵绵无尽之意。"举俗爱其名"，爱这个名称寓涵的"生之无尽"

图 15-7 [清]恽寿平 山水花卉八开之四 纸本设色 54.1cm×25.3cm

的念想。"世短意恒多",短暂的人生,伴着永不消歇的永恒企慕,这大概是人生命的常态。渊明对《周易》有很深的研究,他知道,二九相合,谓之重阳,重阳是灿烂的节日,然而,盛极而衰,也是衰落的开始。九之又九,生生无尽,昭示的不是个体生命的永续,而是盛衰有时的天则。(图 15-7)

在这样一个特别的日子,无酒可饮,摘下一朵菊(九华,重九之花,指菊),持于手中(服,持也),对着清澈的秋,吟着生命有限的忧伤和达观天下的畅然。诗中有三层意思:

第一,"寒华徒自荣",这是渊明一生理想之结穴。一朵凄冷、萧瑟气氛中独自开放的花,没人欣赏它,它照样自开自落。这里有三个关键字:"自",自有其"荣",自有其生命的充满,在渊明的世界里,菊是"自性"之根上绽放的花。不受外在干扰,它的美,来自自发自生、自本自根的本源性力量,也就是说,它不是等待外在光芒来照耀。"徒",徒然而无所获得,无所领取,高名没有它,羡慕的眼光跳过它,爱怜的情愫远离它,但它还是这样独自开放,"徒"强调它的非目的性。"荣",兴盛,美貌,荣名。渊明认为,欣欣之态,倏忽而过。荣,就意味着不荣;开,就意味着落;存,就意味着不存。空花自落,不

住外相，独求本真，才是"寒华徒自荣"的真正"荣"处。《老子》所谓"虽有荣观，燕处超然"（第二十六章）是也。

另外，渊明的"徒"，除了无目的外，还有一层意思，就是非道德。人们谈菊，常常将其作为道德的比附，以为隐逸之象征：菊开在秋日，甘为人后，幽淡的小花，没有绚烂的颜色，不显不露，含蓄蕴藉。从这种约束性方面去理解，究竟还是一种知识活动。然而渊明心中的菊，没有约束，只开本分的花。

第二，"菊为制颓龄"。生命的存在，在一定程度上，就是疾速向着衰朽方向行进的过程，萧瑟和衰落是生命的必然终点。人生如此，他手上的这朵菊也是如此。生之有尽，不要背负追求无限的沉重包袱；如这朵淡然的菊，自开自落，"空视"时世的运转，不知什么是长，什么是短。举世都爱"重九"，九而重九，久而久之（人们以"九九"谐"久久"），长生久视，爱肉体生命的长久，爱名声的延传，爱那些宏大的叙述，到头来，都是萧瑟。

菊告诉人们的是"存，就意味着不存"的道理。渊明玩菊，玩的是荡去永恒的智慧。他宁愿像一丛开在篱笆墙边的野菊，爱它，与它同呼吸，与世界的气息同在，这或许就是他所追求的永恒，一种没有永恒的永恒感。菊，在他这里代表世界的本然生命逻辑，他要依照这样的逻辑而存在。

第三，"淹留岂无成"。人生"栖迟""淹留"，是客，是寄。生命是一段短暂的旅程。然而，清风明月，秋菊寒芬，自有"多娱"——无尽的快乐，自有"大成"——当下即圆满。渊明的生存哲学，是为了寻回那失落的生命"饱满"（他的"一生"概念，其实就是饱满），享受此生的美好。《饮酒二十首》其八咏菊："秋菊有佳色，挹露掇其英。泛此忘忧物，远我遗世情。一觞虽独进，杯尽壶自倾。日入群动息，归鸟趋林鸣；啸傲东轩下，聊复得此生。"菊是忘忧之物、忘时之物，更是劝进生命之物。"啸傲东轩下，聊复得此生"——啸傲此生，护持生命尊严，畅游生命乐趣，实现人生价值，这是他从淡逸的菊中得到的启发。

这样的思想，在徐渭那里得到进一步推阐。徐渭的《菊赋》[①]，真是一篇妙

---

① ［明］徐渭：《徐渭集》，第38—40页。原文作《鞠赋》，鞠、菊通。

文，通过菊的描绘，思考传统艺术思想中一些关键问题：

第一，人们爱菊，是爱"我"眼中的菊，带有浓厚的主观色彩。而徐渭认为，菊"自尔时节"，万物都有"自性"，不因人的意识而改变。他说："当夫青阳发生，桃李盛花，名园如霭，上国如霞，嘤好鸟其载鸣，将何物之不化，胡尔类之自矜，乃偃伏其萌芽。迨寒气之始肃，日驰骛乎南陆，云惨淡而无光，野何萌而不缩，尔乃自耀其孤标，眇贱同而贵独。谓所性之若斯兮，或未必其尽然，夜不可以为晨兮，晨不可以为昏，苟荣悴之有时，奚尔类之能专？"菊花顺着自然的节奏，春天来了发芽生长，沐浴日光雨露，秋天到了开花衰落，自尔时节，乃"性之若斯"，就像黑夜不能为白天，早晨不会是黄昏，都是"性"之使然。任"性"而往，生命就会有宁定之力。

赋中云："谁乎谁乎，芒芴曷常？春至丽日，秋临抗霜，彼亦何热，此亦何凉？惟付与之是听，非知计之可详。"人对于菊花，乃至大千世界之物，应该"付与之是听"——去谛听世界的声音，体验它的自然节奏，而不是"知计之可详"——根据人知识的、功利的目光，去分别它。

第二，人们爱菊，常常说去"赏菊"，欣赏菊的色、香、形，欣赏菊的美，菊是对象化的存在，获得了被"赏"的机会。而徐渭此赋说菊花不因人而芳的道理。赋中云："岂无人而不芳，亦胡庸以采佩。"如同倪瓒题兰诗所云，"兰生幽谷中，倒影还自照。无人作妍暖，春风发微笑"①，花卉，并不因人的欣赏而具有意义，美丑是人知识的标准，以这样的标准去决定好恶、取舍，是带给人心灵惑乱的根源。

赋中有一段略设针砭，描绘文士赏菊的样子：秋日盛荣时，"彼主人兮谁子，怀高廓兮心贞，秉圭璋之洁白，树文学之干旌。则有幽人处士，墨卿逸史，候节序之高朗，知寒燠之迅驶，骈盖于门，肃队而至，或移觞而就筵，赋篇章而未

---

① 倪瓒好友顾瑛《草堂雅集》卷六录倪瓒《题方崖临水兰》："兰生幽谷中，倒影还自照。无人作妍暖，春风发微笑。"（清《文渊阁四库全书》本）方崖，是倪瓒的好友，善画兰。倪瓒《清閟阁集》卷四《题临水兰》："兰生幽谷中，倒影还自照。无人作妍暝，春风发微笑。"（明万历刻本）暝，是"暖"的异体字。

已。尔则不以物惊，不以物喜，挺危朵而愈劲，舒正色而不媚，匪铅华以事人，多君子之枉庹，岂无人而不芳，亦胡庸以采佩。"文人雅士煞有介事地赏菊，根据时间的"节序"、根据人的美丑标准，去观菊，说菊花开谢的先后，说此菊和彼菊的差异，说高下尊卑的区隔。其实，菊花自在开放，不因"媚时""事人"而改变，它有自己的"正色"，文士的"正色"又何在？

　　第三，人们爱菊，多半是由于"比德"的原因。在一个道德至上的国度，"物可以比君子之德"，常成为人们泛爱外物的出发点。香花异卉，因附和人的道德期许而得到重视。如说菊花是冷逸之主，所谓菊乃"花之隐逸者也"，隐逸的人最喜菊。徐渭说，"彼亦何热，此亦何凉"，凉热是人情感的赋予。又如人们说，菊花秋后开放，不附春荣。徐渭说："将推之而不后，抑挽之而不前，彼苍厚尔以迟莫，又何辞于末年。纷后先亦何心兮，避桃李之盛时……"菊花并没有这种甘居人后的想法。再比如，人们常说菊有坚贞之志，有"不衰"气质，所谓"抗素秋而挺茂兮，终焉保其不衰"。徐渭认为，这都是妄念："至乃微霜袭宇，惊飙振帷，萼绀紫而不起，叶比次而下垂，阒闲宇兮无人，恍星月之悬辉……"菊花照样在秋风中凋零，哪里有永不衰落的道理。

　　在徐渭看来，人们对待菊，乃至世界中的一切，应该放下知识的计量、情感的弃取、德行的比附，而与菊，与这世界同在，归复生命的本色，享受世界的至美。徐渭以一篇不同寻常的《菊赋》，来"抒忧"——表露他的人生哲学，所谈的是崇尚自然本色的人生哲学，敷衍他"自尔时节"的思想，摒弃"逐时"的俗念，以超越时间、世俗，建立一种与大化流衍同在的生命存在模式。

　　徐渭在《牡丹赋》①中也说："此皆不以物而以己，吐其丑而茹其美，畔援歆羡，与世人之想成者等耳。若渭则想亦不加，赏亦不鄙，我之视花，如花视我，知曰牡丹而已。忽移瞩于他园，都不记其婀娜，籍纷纷以纭纭，其何施而不可。"

　　我之视花，如花之视我，一任其真，一任其自然而已，所谓"自是白头饶野

①　[明]徐渭：《徐渭集》，第36—38页。

图 15-8　[明]沈周　盆菊幽赏图　纸本设色　24.3cm×338cm　辽宁省博物馆

兴，翻怜黄菊亦多情"①，我与菊，与这世界，有情都在萧散间，这也是渊明所开出的"菊为制颓龄"妙方的内在立足点。（图 15-8）

## 三、引　桐

古人云，韵高于桐，人淡如菊，桐与菊，皆君子之物也。

前文提到陈洪绶的《眷秋图》，以"祭时"为主题，画面的主体部分是高大的青桐，青桐的老干与湖石融为一体，说世界的变与不变。陈洪绶《橅古双册》中有一页《青桐高士图》，所画青桐也有千年万年的感觉。青桐中包含有关时间的特别内涵。（图 15-9）

梧桐，本是两种树，梧是青桐，桐是泡桐，然在诗书中往往不分。北宋陈翥《桐谱》云："诗书或称桐，或云梧，或曰梧桐，其实一也。"梧桐一年有两次花期，《桐谱》说："其花开有先后，先者未有叶而开，自春徂夏，乃结其实，实如乳，尖长而成毂。《庄子》所谓'桐乳致巢'是也。后者至冬叶脱尽后始开，秀而不实，其蕊萼亦小于先时者。是知桐独受阴阳之淳气，故开春冬之两花，而异

---

① [清]丁敬：《丁敬集》，第 38—39 页。

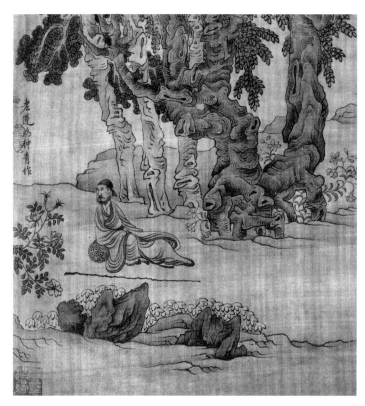

图 15-9
[明]陈洪绶
橅古双册之青桐高士图
克利夫兰美术馆

于群木也。"①

　　梧桐,对于士人来说,是美好的象征。晋夏侯湛《愍桐赋》云:"有南国之陋寝,植嘉桐乎前庭。阐洪根以诞茂,丰修干以繁生。纳谷风以疏叶,含春雨以濯茎。"②它得天地自然之气成长,质地细腻柔韧,枝干扶疏,向阳生长。所以《诗经·大雅·卷阿》中有"凤凰鸣矣,于彼高冈。梧桐生矣,于彼朝阳"的描绘。梧桐,被视为吉祥之木,甚至被视为神木。霞光下或者月光里的碧梧满地,就是中国人仰望的星空。

　　因为细腻柔韧的质地,梧桐自古以来是琴材的上选。《尚书》中所说的"峄

---

① [宋]陈翥:《桐谱》,不分卷,明刻《唐宋丛书》本。此书是世界上最早一部论述泡桐的著作。
② [清]严可均辑:《全上古三代秦汉三国六朝文》全晋文卷六十八,第1851页。

阳孤桐"即言此。陈翥《桐谱》说："琴瑟之才，皆用桐。"① 李贺所云"吴丝蜀桐张高秋"（《李凭箜篌引》），说的也是这个意思。

因为与琴瑟有关，这种木又常被当作"和谐"的隐语。和谐是中国人最高的审美理想，琴瑟和谐，是人的美好期望。晋郭璞诗云："桐实嘉木，凤凰所栖。爰伐琴瑟，八音克谐。"② 白居易《废琴》诗说："丝桐合为琴，中有太古声。"梧桐琴瑟，这种纯净的、古老的、高雅的传统，传递的是"太古音"。

正因柔韧细腻，梧桐又成为温雅人格的象征。《诗经·大雅·抑》说："荏染柔木，言缗之丝。温温恭人，维德之基。"这柔木，就是梧桐。《小雅·湛露》云："其桐其椅，其实离离。岂弟君子，莫不令仪。"梧桐，是岂弟（恺悌）君子美好人格的象征。《庄子·秋水》中的神鸟鹓鶵，有高洁的品性，它"发于南海，而飞于北海，非梧桐不止，非练实不食，非醴泉不饮"，好鸟来仪，梧桐承之。古语"空门来风，桐乳致巢"，乃《庄子》佚文③，说的也是梧桐所具有的高逸不凡风姿。

青桐初引，还是青春精神的象征。如陈洪绶画《眷秋图》的高梧，深寓青春之意。东晋名士王恭和建武将军王忱有交谊，王忱是诗人王坦之之子，神情潇洒。王恭与友人聚会，如王忱不在，他便觉得怅然若失。《世说新语》写道："于时清露晨流，新桐初引。恭目之，曰：'王大故自濯濯。'"王恭以濯濯新桐，比喻王忱人格的华美。李清照《念奴娇·春情》词有"清露晨流，新桐初引，多少游春意"④之句，春情盎然，新意勃勃，人置其中，神清气爽，悠然有高蹈之志。

在中国艺术中，梧桐是高逸精神的象征物。明崔子忠有《云林洗桐图》（图15-10），画倪云林洗桐事。画中参差嶙峋假山旁，有青桐一株，昂然挺立。青桐

① [宋]陈翥：《桐谱》，不分卷，明刻《唐宋丛书》本。
② [清]严可均辑：《全上古三代秦汉三国六朝文》全晋文卷一百二十一，第2155页。
③ 《太平御览》卷九五六引《庄子》："'空门来风，桐乳致巢。'司马彪注：'桐子似乳，着叶而生，鸟喜巢之。'"此语为《庄子》佚文。
④ 唐圭璋编：《全宋词》，第931页。

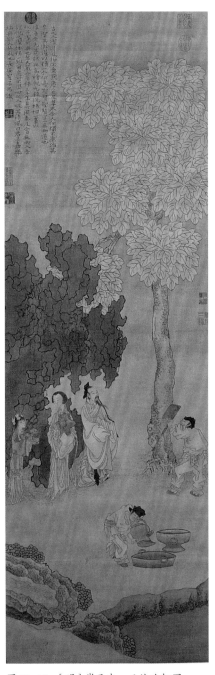

图 15-10　[明]崔子忠　云林洗桐图
绫本设色　160cm×53cm　台北故宫博物院

下有一童仆持刷，清洗梧桐。中段着一士人，飘然长须，衣着洒落，制度古雅，当为云林。云林在无锡的清閟阁，雅净非常，阁外碧梧掩映，他常常让人洗濯梧桐。秋风一起，梧桐凋零，他又嘱家人以杖头缀针，将叶挑出，不使坏损，挖香冢掩埋。故宫博物院藏云林《梧竹秀石图》，画中部有一假山，孤迥特立，绿竹猗猗，后面以一梧桐作背景，影影绰绰。正如张雨题诗所云："青桐阴下一株石，回棹来看兴未消。展图仿佛云林影，肯向灯前玩楚腰。"青桐，透出明清以来文人艺术追求的"云林规范"。

古人有言，"松如老友，尽可听其支离；梧似少年郎君，正宜赏其修洁"①。碧梧青桐，是美之物。这样一种神木，花开两季，得天地阴阳之气，象征着和谐、美丽、青春、纯净，几乎囊括了人间一切美好的东西。然而美好的存在，也会消失在无垠时间里，而且越是美好的东西，越容易使人有爽然若失的感觉。文人咏桐，与其说咏青春，说美好，抒高致，倒不如说表露青春、美好瞬间即逝的忧伤：再美好的人生也是短暂的，再柔韧的树木也会枯槁，再和谐的声音

---

① [明]祁承爜:《澹生堂集》第三册，第 54 页。

也会响沉音绝。微月照桐花，月微花漠漠，映照的是人生命的惨淡。

所以，诗人艺术家常将梧桐与芭蕉同列，所谓梧桐雨，芭蕉叶，最伤心。温庭筠《更漏子》云："梧桐树，三更雨，不道离情正苦。"①朱淑真《闷怀二首》其二云："芭蕉叶上梧桐里，点点声声有断肠。"②元白朴的《梧桐雨》，就是根据白居易《长恨歌》中"秋雨梧桐叶落时"等推展而成。

梧桐雨细，渐滴作秋声，被风惊碎，裹孕着凄冷人生。元顾瑛《听雨二绝》其一云："凉风飒飒下庭皋，落尽梧桐雨未消。只道秋凉无着处，元来多半在芭蕉。"③陈洪绶平生极爱芭蕉和青桐，其《卜算子·乞花》其三云："墙角种芭蕉，遮却行人眼。芭蕉能有几多高，不碍南山面。　　还种几梧桐，高出墙之半。不碍南山半点儿，成个深深院。"④他要透过芭蕉和梧桐，给自己一份清醒，去体会人生的美好和短暂。

元稹赠白居易诗云："我在山馆中，满地桐花落"⑤，白居易以《答桐花》诗赠之："山木多蓊郁，兹桐独亭亭。叶重碧云片，花簇紫霞英。是时三月天，春暖山雨晴。夜色向月浅，暗香随风轻。行者多商贾，居者悉黎氓。无人解赏爱，有客独屏营。手攀花枝立，足蹋花影行。生怜不得所，死欲扬其声。截为天子琴，刻作古人形。云待我成器，荐之于穆清。诚是君子心，恐非草木情。胡为爱其华，而反伤其生？老龟被刳肠，不如无神灵。雄鸡自断尾，不愿为牺牲。况此好颜色，花紫叶青青。宜遂天地性，忍加刀斧刑。……如何有此用，幽滞在岩坰？岁月不尔驻，孤芳坐凋零。请向桐枝上，为余题姓名。"

这么美妙的材木，能做出上等的琴，琴能发出美妙的声音，抚琴弄操，人生如此美好，然而却是这么短暂，这么容易凋零，这么容易受斧斤之害。梧桐雨，泪滴空阶，丈量的是人生命资源的极度短缺。"缺月挂疏桐"，月有圆缺，桐有荣

① [唐]温庭筠撰，刘学锴校注：《温庭筠全集校注》卷十，北京：中华书局2007年版，第965页。
② [宋]朱淑真撰，[宋]魏仲恭辑，[宋]郑元佐注：《朱淑真集注》前集卷五，冀勤辑校，北京：中华书局2008年版，第89页。
③ [元]顾瑛著，杨镰整理：《玉山璞稿》卷上，北京：中华书局2008年版，第47页。
④ [明]陈洪绶：《陈洪绶集》卷十，第375页。
⑤ [唐]元稹：《元稹集》卷六，冀勤点校，北京：中华书局2010年版，第73页。

枯，人有悲欢离合，生成变坏，是宇宙的定则，瞬息即逝的人生，将如何将息！"寒塘映衰草，高馆落疏桐"（王维《奉寄韦太守陟》），难怪古人说"疏桐"，高华流丽，一阵秋风起，叶落满地，一片东来一片西，稀稀落落，突出人生的无奈。

金农《梧桐引》云："金井辘轳空，苔阶涩露湿梧桐。弱枝先堕，不待秋风。　　吴宫夜漏，又添新恨，二十五声中。"[①] 梧桐雨下，滴漏声声，他听出了历史的忧伤。

梧者，吾也。中国人通过梧桐，来看生命的真性，看人立定世界的道理。碧梧下的沉吟，是暗抚，也是自省。八大山人有一则书翰写道："静几明窗，焚香掩卷，每当会心处，欣然独笑。客来相与脱去形迹，烹苦茗，赏奇文，久之，霞光零乱，月在高梧，而客至前溪矣。随呼童闭户，收蒲团，静坐片时，更觉悠然神远。"[②] 霞光零乱，月在高梧，几乎成为八大山人艺术的象征。南田题石谷《晚梧秋影图》云："丙寅秋日，石谷王子同客玉峰园池，每于晚凉翰墨余暇，与石谷立池上商论绘事，极赏心之娱。时星汉晶然，清霞未下，暗睹梧影，辄大叫曰：'好墨叶，好墨叶。'因知北苑、巨然、房山、海喇点墨最淋漓处，必浓淡相兼，半明半暗，乃造化先有此境，古匠力为模仿。至于得意忘言，始洒脱畦径，有自然之妙，此真吾辈无言之师。"霞光零乱下的梧桐影，是中国艺术家会归宇宙的示语。

---

① ［清］金农：《金农集》，第 216 页。
② ［清］八大山人绘，王朝闻主编：《八大山人全集》第四卷，南昌：江西美术出版社 2000 年版，第 762 页。八大山人这段语录，与其文风有差异，似受到明屠隆影响。屠氏在《与陈立甫司理》书札中谈其人生境界，其中有云："不巾不履，坐北窗，披凉风，焚好香，烹苦茗，忽见五色异鸟来鸣树间。小倦，竹床藤枕，一觉美睡，萧然无梦，即梦亦不离竹坪花坞之旁。醒而起，徐行数十步，则霞光零乱，月在高梧。妻孥来告，祜朝厨中无米。笑而答之：'明日之事，有明日在，且无负梧桐月色也。'"（［明］屠隆：《白榆集》文集卷十三，明万历龚尧惠刻本）

---

古有"童子打桐子，桐子落，童子乐"的童谣。桐子落，使童子乐；童子乐，所面对的是桐子落。乐对桐子落，既说人生的虚幻，又说脱略这种虚幻的智慧。笑对人生，幻对美好，根除占有的欲望，一任大化流行，自有"落"中之"乐"。

唐寅有一幅《桐阴清梦图》（图 15-11），画一人于青桐下清坐入眠，梦者面带微笑。唐寅题有一诗于其上："十里桐阴覆紫苔，先生闲试醉眠来。此生已谢功名念，清梦应无到古槐。"唐李公佐《南柯太守传》载，淳于棼梦到槐安国，娶了漂亮的公主，当了南柯太守，享尽富贵荣华。醒后才知道是一场大梦，原来槐安国就是庭前槐树下的蚁穴，所谓"一枕南柯"。唐寅不画古槐下功名欲望梦的破灭，易之以桐阴下的清梦，梦到一个清清世界中去，

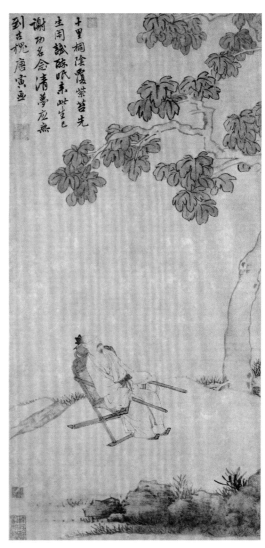

图 15-11　[明]唐寅　桐阴清梦图　纸本墨笔　62cm×30cm　故宫博物院

到一个没有烦恼的世界中去。滔滔天下，熙熙而来，攘攘而去，利欲熏心，蝇营狗苟，肮脏不已，少有清净，他要梦中寻，他的梦在青桐下。

霞光零乱，月在高梧，用这样的态度流眄人生，应时又不为时所缚——引桐，引出一个真性的"吾"来。

## 四、问　梅

　　问梅消息，是明清以来印家常拿来刻印的话。丁敬有一枚"问梅消息"印，是赠给画家李方膺的。印款说："通州李方膺晴江工画梅，傲岸不羁，罢官寓金陵项氏园……有句云：'写梅未必合时宜，莫怪花前落墨迟。触目横斜千万朵，赏心只有两三枝。'予爱其诗，为作数印寄之，聊赠一枝春意。"①盎然的诗意在这枚"问梅消息"中荡漾，问梅乎，问人乎？

　　梅是中国诗人艺术家心目中的圣物。问梅，追寻的是人生命存在的意义。五代北宋以来，中国艺术多在梅的暗香疏影中浮动，其中包含着特别的"时间纠缠"。

### （一）从亘古中跳出的嫩蕊

　　陈洪绶有《吟梅图》（图 15-12），古色古香，一高士坐在长长石案前，紧锁眉头，双手合于胸前，做沉思状。案上放一张空纸，以铜如意压着，毛笔从笔架上抽出，砚台里的墨也已磨好，似乎好句已从胸中涌出。他对面坐着一位女子，当是高士的弟子，女子注视画面一侧的女仆；女仆手上举着花瓶，布满冰裂纹的古瓶里插着梅枝，白色的嫩蕊正绽放，似乎可以嗅到梅花的香气。在高古的世界里，两人作诗作画，各自吟出他们心中的梅。老莲借着梅白桃红，从时间的挣扎中跳出，从历史的负累中跳出。

　　老莲的名作《高隐图》（图 15-13），作于国破之后，一些报国无门的文人，逃命山林，这里没有翳然清远的林下风流，却是寂寞的天空。一切都停止了，风不动，水不流，叶不飘，怪石上的清供，燃起了万年不灭的香烟，一卷没有打开的书卷，一盘没有终结的棋局。

　　画中令人印象极深的，是默然不语的世界里，童子事茶，轻扇炉火，炉火熊熊，而在万年枯石上，有一个显然被放大了的花瓶，花瓶中插着一枝梅花，枝上

---

① ［清］丁敬等：《西泠八家诗文集》（上），萧建民点校，杭州：西泠印社出版社 2016 年版，第 199 页。

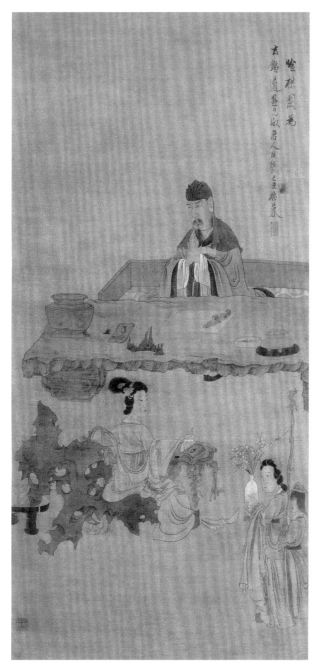

图 15-12　[明]陈洪绶　吟梅图　绢本设色
125.2cm×58cm　1649 年　南京博物院

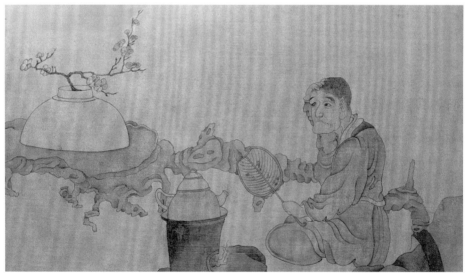

图 15-13 ［明］陈洪绶 高隐图（局部） 30cm×142cm 王季迁旧藏

寥寥几朵白里透出幽绿颜色的嫩蕊，在坚硬的、冰冷的、森然可怖的荒山中毫无畏怯地绽放，一点嫩白，要点醒一个世界，带着万年的寂寞旋转。

（二）从热流中逸出的冷朵

陈洪绶的梅是嫩的，金农的梅却是瘦的。金农有题画梅诗道："一枝梅插缺唇瓶，冷香透骨风棱棱，此时宜对尖头僧。"朋友厉鹗也谈到金农这种爱好："折脚铛边残叶冷，缺唇瓶里瘦梅孤。"① 瓶是缺的，梅是瘦的，气氛是冷的，而人总是杳无踪迹。

这位"枯梅庵主"（金农之号），一生着意梅花，他的画中，常是几朵冷梅，点缀在历经千年万年的老根上。瘦梅冷朵，是他的风色。他的梅图常是这样："雪比梅花略瘦些，二三冷朵尚矜夸"，追求"冷冷落落"之韵，要"冒寒画出一枝梅"，把梅的逸气榨出来。他说，"砚水生冰墨半干，画梅须画晚来寒"，他要"画到十分寒满地"，才算满足。他一生似乎就是这样："尚与梅花有良约，香粘瑶席嚼春冰。"他画着梅花，在咀嚼性灵的春冰，于凄寒中体验生命的丽景。

他赠一僧人寒梅，戏题诗道："极瘦梅花，画里酸香香扑鼻。松下寄，寄到冷清清地。"他有《雪梅图》，题识道："雀查查，忽地吹香到我家，一枝照眼，是雪是梅花？"他真的用梅花来映照自己的灵魂，那宇宙中的清澈。（图15-14）

这样的感觉，在陈道复（号白阳）的梅花中也能读到。不过与金农追求冷不同，白阳更在意清逸的感觉。白阳的梅，透出雪梦生香的清气。他有这样执着的念头：人生如幻，梅也如斯，但梅的清逸却是真实的、永在的。古梅残雪自吹香，他画梅，唯一的用意如李商隐诗所云，就在于"所得是沾衣"。他曾画一枝梅，别无长物，梅枝没有文人画习见的枯朽和粗粝，而是细细画来，含蓄而有骨力，数朵寒梅婉转横出，清逸绝尘。② 他有题梅诗云："梅花得意先群芳，雪后追

① [清]厉鹗：《樊榭山房集》诗集卷三，[清]董兆熊注，陈九思标校，上海：上海古籍出版社2012年版，第220页。
② 广西壮族自治区博物馆藏陈道复与石涛合装之书画册十开中第二开。

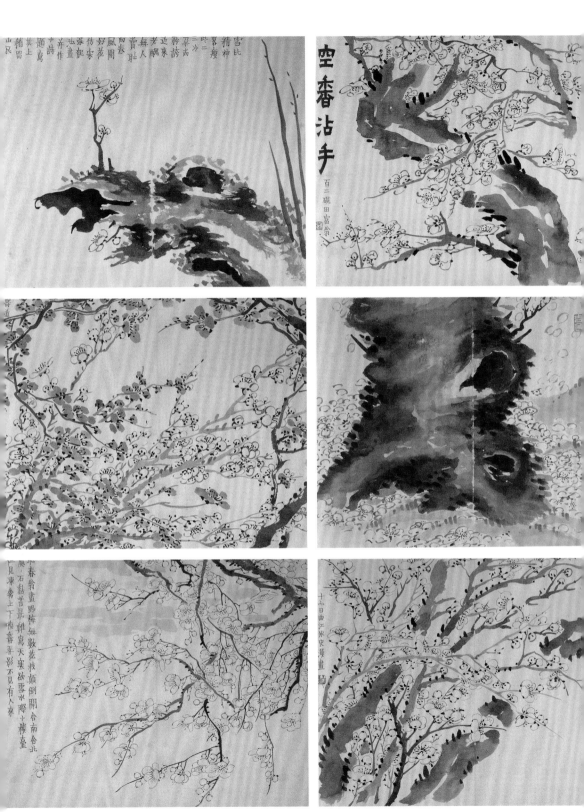

图 15-14 ［清］金农 梅花册二十二开选六开 纸本墨笔 每开 25.8cm×33cm 1757 年 上海博物馆

寻笑我忙。折取一枝悬竹杖，归来随路有清香。"①他要伴着梅花的清香，走过人生的红尘路，这是他生命的支撑。枯梅雪巢，是心的安顿之所。

白阳曾有咏梅诗云："两人花下酌，新月正西时。坐久香因减，谈深欢莫知。我生本倏忽，人事总差池。且自得萧散，穷通何用疑？"②在雪梦生香的幻境中，他与友人把酒痛饮人生。似乎梅花的清气也加入他们的交谈中：梅花的清香浮动，是勉励；梅花的高风绝尘，又是解脱。他有诗云："早梅花发傍南窗，村笛频吹未有腔。寄语不须容易落，且留香影照寒江。"③不是外在的梅花，而是心灵中的梅花，它是不落的。

### （三）将真性冰封起来的冻梅

文人艺术家咏梅，还有一种倾向，就是要将梅打造成铁石化身，他们似乎要将梅冷冻起来——岁月流淌，万化皆殊，而被冷冻的梅是确定的、不变的。咏梅人常说这里有一种"古意"，蕴藏着古道热肠。中国艺术中这"古梅"情结，如佛经上说那皱中不皱的真实，是人们所追寻的不坏真身。"山中古仙子，无言春寂寥"④，古梅，将人间的真性冷冻起来，保留在寂寥中。明乎此，你就会理解《芥子园画谱》谈画梅"一要体古，屈曲多年。二要干怪，粗细盘旋。三要枝清，最戒连绵"⑤等说法的思想因缘。

倪瓒说，这冻梅，是真性的故乡。他题友人柯九思的梅竹图说："竹里梅花淡泊香，映空流水断人肠。春风夜月无踪迹，化鹤谁教返故乡。"⑥在古梅的清气氤氲里，他骑着一只白鹤，回到了自己的故乡。其题《墨梅》诗写道："幽兰芳蕙相伯仲，江梅山矾难弟兄。室里上人初定起，静看明月写敷荣。"⑦明月写敷

① ［明］陈道复：《陈白阳集》，北京大学图书馆藏明万历四十三年（1615）陈仁锡阅帆堂钞本。
② 同上。
③ 同上。
④ ［元］张雨：《萼绿梅》，杨镰主编：《全元诗》，第356页。
⑤ 俞剑华编著：《中国画论类编》下册，第1136页。
⑥ ［元］倪瓒：《清閟阁遗稿》卷八，明万历刻本。
⑦ 同上。

荣，照亮他归家的路。

　　宋元以来，艺术家称古梅为铁佛。他们极力塑造梅花如铁的面目，表达人间的柔情。石涛一生作过数百首咏梅诗，他在金陵、在扬州，常于冬去春来之顷，携短筇，踏冰霜，去山林水涘中寻梅，这是他的精神之旅。他在梅花中发现了人间失落的真意，在铁石面目里体得那一份人间柔肠。其咏梅诗写道：

　　　　古花如见古遗民，谁遣花枝照古人。阅尽六朝无粉饰，支离残腊露天真。
　　便从雪去还传信，才是春来即幻身。我欲将诗对明月，恐于清夜辄伤神。①
　　　　前朝剩物根如铁，苔藓神明结老苍。铁佛有花真佛面，宝城无树对城隍。
　　山隈风冷天难问，桥外波寒鸟一翔。搔首流连邗上路，生涯于此见微茫。②

　　这位胜国遗民，在铁佛古梅中，发现一种不变的精神昭示。这梅花，照着古人，照着今人，它由历史的沧桑濯炼而出，在支离残腊——超越时间的境界里，露出生命的"天真"。他深感，自己在生涯路上流连蹉跎，有了这铁佛相伴，便有了"微茫"的希望，便不孤独。像担当《落梅》诗中所说："才有春未半，不觉少清香。一点梢头月，都成地上霜。蹇驴空踯躅，驿使独彷徨。幸有孤山梦，犹存浅淡妆。"③梅，就是艺术家的一点真朴心。

　　渐江，自号古梅衲子，似乎就是古梅的化身。因为他的影响，清初以来徽派艺术似乎都打上了古梅的烙印（如徽派盆景，就是以古梅见长）。查士标曾说："墨梅自逃禅老人后数百年，唯渐和尚独续一灯，虽王元章犹逊其逸。"④看渐江的梅画，的确能感到查士标所言不虚。

　　上海博物馆藏渐江《梅花茅屋图》，作于 1659 年，题诗一首："茅屋禁寒昼不开，梅花消息早先回。幽人记得溪桥路，双屐还能踏雪来。"雪后初霁，天地

---

① 香港佳士得 2008 年秋拍石涛《梅竹双清图》上题诗，此图今为私人收藏。
② 上海博物馆藏石涛《梅竹双清图》，上题有此诗。
③ ［明］担当：《担当诗文全集》，第 193 页。
④ 查士标题渐江《梅竹双清图》，图今藏浙江省博物馆。

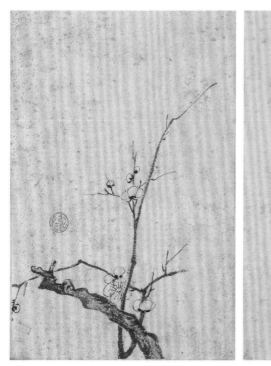

图15-15　[清]渐江　山水树石梅花图册十开之一　安徽博物院

同明，丛竹掩映，有茅屋数间，门前轩敞处，古梅老干斜斜，嫩枝如在雪中作舞。故宫博物院藏其《梅花树屋图》，也作于1659年，上题诗云："雪余冻鸟守梅花，尔汝依栖似一家。可幸岁朝酬应简，汲将陶瓷缓煎茶。"寒禽、古梅、老屋，三者在清冷的世界里合为一体，这里包含着他的人生旨趣。真是冻鸟依冻树，将其不变的心包裹起来。

　　一年大雪，渐江正处行程中，舟车胶涩，无奈之下于一位陌生人家借宿，前后停留多日。这位姓苏的朋友待之如老友，临行时，渐江作一画册，作为报答。[①] 册中有一幅（图15-15），画老梅枯枝一段，老枝上发出一新枝，梅花嫩

────────────

① 安徽博物院藏渐江《山水树石梅花图册》十开，作于清顺治十五年（1658）。自跋云："学人顿巾瓶于汕阜。维时大雪弥漫，舟车胶涩。借花苏生居士寓斋，僵仆之困，庶几免焉。顷将荷担还山，临岐呵冻率涂，遂成十册，用以投教，又当博居士一朵颐耶！"

蕊灼然在目。雪后初霁的感觉，人间的冰雪精神，都弥漫在这千年铁干的嫩蕊中。查士标认为渐江梅作能体现出"以月照之偏自瘦，无人知处忽然香"[1]的境界，验之信然。

## 结　语

万物都在阴阳气息中浮沉跌宕，都是时间过程中的存在，是"时间之物"。绚烂的红叶终究逃不过秋风的魔掌，后凋的菊花还是匿迹于寒冬里，凌霜傲雪的寒梅，在万萼春深的气息里，却没有了踪影。

没有什么东西是不"坏"的，唯有一种东西可以不坏，那就是人不随时而变的金刚不坏的心灵。中国艺术家睹物而兴思，从"物哀"中度出，变"时间之物"为"忘时之物"，在短暂里程中引出绵长之怀，由脆弱存在中激发坚韧之心——"风回雨定芭蕉湿，一滴时时入昼禅"，他们在"漏"中听出了"不漏"的智慧。

---

[1]　汪世清、汪聪编纂：《渐江资料集》，第101页。

# 第十六章　无劫山川

西方艺术各个阶段的主要形式，早期是雕塑，后来是绘画，所使用的语言主要是人体，即使发展到近现代，经历具象、抽象和印象等转换，人体作为核心语言的地位并未动摇。而中国艺术最重要的形式，自六朝以来当是绘画（如书画为姊妹艺术，园林的设计家很多是画家）。在早期的发展中，中国绘画也以人物为主要表现语言，但唐代以来渐渐过渡到以山水为重要的呈现形式。

山水语言的建立，对传统艺术发展影响既深且巨，流风所被，不限于绘画，也影响到书法、建筑、园林，甚至戏剧、篆刻、盆景等。山水语言的发展经过复杂的演变过程，时间性因素在其中产生了重要作用。在很多艺术家看来，山川不是永恒的象征，而是"无劫"（无时间）的存在。本章集中讨论这一问题。

## 一、无山与有山

在中国，山水成为艺术的独特语言，开始时主要有两种形式：

第一，山水是一种风景。或作为人物活动背景出现，或作为观赏对象，或作为艺术家"卧游"之对象（如宗炳），总之都是一种对象化存在。像东晋顾恺之《洛神赋图》中，山水作为背景而存在；隋展子虔《游春图》中，山水是观赏对象；敦煌北朝时期壁画中有大量的山水背景描绘；而北宋的全景式山水（如范宽《溪山行旅图》、董源《潇湘图》等）中，山水也是作为欣赏或活动的背景而存在的。

第二，山水是一种观念象征物。仁者乐山，智者乐水，从先秦开始，在"比德"文化的大背景中，山水主要作为人品格的象征物而存在，带有"德性山水"

的特点。宋元以来这种形式仍占重要地位。如元朱德润通过《周易》蒙卦来解释山水画本质。他说："象外有象者，人文也，故《河图》画而乾坤位，坎艮列而山水蒙。蒙以养正，盖作圣之功也。故君子以果行育德，象山下出泉。"① 蒙卦下坎上艮，坎为水，艮为山，下水上山，山下出泉，比喻君子蒙养德性、提升人格。中国早期绘画以人物为主，北宋后山水在十三科中获得了"打头"位置，也多与山水的德性象征特点有关。

但是，中唐五代以来，有一种观念逐渐发展起来，就是山水成为人真实生命感觉（生命真性）的体现形式，这是传统艺术中山水的第三种形态，或可称为"真性山水"。这是中国艺术独具的形态，也是体现传统艺术尤其是文人艺术特点的重要形式。在西方，并没有这样的对应形式。

明末清初山水画家沈颢说："称性之作，直操玄化，盖缘山河大地、器类群生皆自性现。其间卷舒取舍，如太虚片云、寒潭雁迹而已。"② 这是对"真性山水"特点的概括。

这"皆自性现"的"称性"山水，被画家们称为"山河大地"忽地敞开。山水大家龚贤认为，画山水的最高境界是"忽有山河大地"③。画家画山水，要将山河大地从人的知性见解、情感欲望中拯救出来。在他看来，一般人将山水当作欣赏的风景或者观念的象征，其实是遮蔽了"山河大地"，是"山河大地"的失落（不"有"）。他的晚年山水，在苍茫寂历间呈现山川之象，是传统绘画中"真性山水"的典范语言。

这也是龚贤老师董其昌提倡的创作方式。如前所引，问题意识突出的董其昌曾提出山水家的"有山""无山"问题，他通过一段对话切入讨论："东坡先生有

---

① ［元］朱德润：《存复斋集》卷七，清《文渊阁四库全书》本。
② ［清］沈颢：《画麈》，上海：神州国光社 1936 年排印《美术丛书》本。
③ 纽约大都会艺术博物馆藏龚贤晚年十二开册页，有一开题云："一僧问古德：'何以忽有山河大地？'答云：'何以忽有山河大地？'画家能悟到此，则丘壑不穷。"龚贤《课徒稿》云："一僧问一善知云：'如何忽有山河大地？'答云：'如何忽有山河大地？'此造物之权柄！画家之无极，不可不知。"（《龚半千课徒稿》，四川博物院藏）可参阅拙著《一花一世界》第五章第二节"山河大地的发现"中的论述。

偈曰：'溪声便是广长舌，山色岂非清净身。'有老衲反之曰：'溪若是声山是色，无山无水好愁人。'"①

董其昌通过"老衲"提出的问题，谈了溪山真实意义（真性）的两重剥夺：一是一般人将溪山当作知识之对象。佛教有六境的说法（色之于眼，声之于耳，鼻之于香，舌之于味，身之于触，意之于法，由六根形成六境），境者，对境也，这是在人与世界对象化关系中产生的，并非溪涧青山本身；以声、色来代替溪山，是对真实溪山的遮蔽。二是"以山水为佛事"，将溪山当作"广长舌"——"说法"的工具。溪涧青山是表现抽象义理的媒介，只是"比"和"象"，其意义是被给予的，本身并不具有意义，在"说法"中失落了溪山真义。

如禅宗有"庭前柏树子"的公案，《赵州录》记载："问：'如何是祖师西来意？'师曰：'庭前柏树子。'曰：'和尚莫将境示人？'师曰：'我不将境示人。'曰：'如何是祖师西来意？'师曰：'庭前柏树子。'"②第一层说道不可追问；第二层说不能"以境示人"，强调"道"的理解不能通过对境关系的描述、通过比喻象征来实现；第三层说道就是自在兴现，如庭前柏树子自在落下，只是自在言说而已。

中国艺术追求"皆自性起"的真性山水，就是要从对象化、媒介化中将山水拯救出来。在这里，山水既不是作为审美对象的风景，又不是作为"说法"的比喻象征物，而是于当下直接体验中，让世界依其真性而存在的生命境界——这是一种"自在言说"的形式。

中唐五代以来，文人艺术的创造以"青山自青山，白云自白云"为至高体验境界，致力于解开山水被"锁住"的状态，其所建立的"真性山水"，与"无山无水"的对象化山水具有本质差异：在空间上，绘画等视觉艺术所表现的山水，

---

① 《宗鉴法林》卷三十三记载："（东坡）参东林，论无情说法话有省，乃献投机颂曰：'溪声尽是广长舌，山色无非清净身。夜来八万四千偈，它日如何举似人。'"所言老衲，乃是北宋证悟禅师。证悟一次在护国寺此庵法师开示后呈一法偈："东坡居士太饶舌，声色关中欲透身。溪若是声山是色，无山无水好愁人。"又见［宋］普济：《五灯会元》卷六，第360页。

② ［宋］普济：《五灯会元》卷四，第202页。

是一种视觉对象，必然具有空间的确定性和局限性，而真性山水则是体验中的大全世界，"在山满山，在水满水"，圆满而无缺憾；在时间上，对象化山水是观赏者于某个片刻对山水形态的观览，必然具有时间性特点，山水被时间"锁"住，而真性山水则从时间中滑出；再从历史的角度看，在对象化山水中，山水被知识和历史"锁"住，成为人文历史书写的负载对象，山水之所以有意义，是因它象征神、道、理而获得的，而真性山水则是一空依傍，任真无先，直面世界，抖落历史、知识的粘滞。

这种"真性山水"，其实就是人生命体验中的感觉。前引赵希鹄《洞天清禄集》序言中，谈到鉴古中的"清禄"（清福），其实就涉及山水—声色—真性的问题。他说："悦目初不在色，盈耳初不在声。……明窗净几，罗列布置，篆香居中，佳客玉立相映，时取古人妙迹，以观鸟篆蜗书、奇峰远水，摩挲钟鼎，亲见商周。端砚涌岩泉，焦桐鸣玉佩，不知身居人世。所谓受用清福，孰有逾此者乎?"[1] 赏玩古物，有三个层次：一是具体的物，如古砚、古琴等；二是声、色，此是人对古物的感知；在他看来，这两个层次都不是最重要的，最重要的是自己内心的体验，那种突破身观的生命感觉。这"清禄"，就是"真性"。

这种"真性山水"的产生，深受传统思想中人与世界"共成一天"哲学的滋育。陈洪绶曾谈到画境的创造："越水吴山，石琴自抚。佛国仙居，松云闲亻宁。"[2] 松云闲亻宁，石琴自抚，画中的枯木怪石，都是他的性灵"自抚"之具；佛国仙居，越水吴山，都是他的心灵宅宇。这种自性山水，呈现出中国人独特的生存智慧。

老莲所言，是禅宗推崇的境界。《五灯会元》卷一记载："世尊因乾闼婆王献乐，其时山河大地尽作琴声。迦叶起作舞，王问：'迦叶岂不是阿罗汉，诸漏已尽，何更有余习?'佛曰：'实无余习，莫谤法也。'王又抚琴三遍，迦叶亦三度作舞。王曰：'迦叶作舞，岂不是?'佛曰：'实不曾作舞。'王曰：'世尊何得妄

---

① ［宋］赵希鹄等：《洞天清禄（外二种）》，序言第3页。
② ［明］陈洪绶：《陈洪绶集》卷四，第42页。

语?'佛曰:'不妄语。汝抚琴,山河大地木石尽作琴声,岂不是?'王曰:'是。'佛曰:'迦叶亦复如是。所以实不曾作舞。'王乃信受。"①

这个由禅宗渲染的故事,强调的是无言心会的境界。乾闼婆王抚琴,山河大地乃至木石尽作琴声,迦叶不禁翩然起舞,而佛祖说迦叶并没有作舞。这故事说明"若见诸相非相,即见如来"的道理,执着于琴声,执着于琴声的感染力,以至大地回响,如宗炳所言"抚琴动操,欲令众山皆响"②,人伴乐起舞,这都是"有声"之境界,是心随境转,为外在的知识意念等所控制,即难臻悟境。落花无言,人淡如菊,会在心而不在言,不在外在形式。

这对话表达的思想与庄子"天籁"说很接近。《庄子·齐物论》中讲"三籁"(人籁、地籁、天籁)的区别,"地籁则众窍是已,人籁则比竹是已",因气、因风吹入孔穴发出的声音,是大地的声音(地籁),人通过丝竹等乐器发出的声音叫作"人籁"。"敢问天籁"——天籁难道是天上的音声吗?子游问他的老师子綦。子綦说:"夫吹万不同,而使其自己也。咸其自取,怒者其谁邪?""天籁"不是与地籁、人籁相区别而具有更高品级的声音,而是一种自本自根、自发自生的心灵境界。咸其自取,它的发动者("怒者")还能有谁呢——就是人一无遮蔽的心灵境界。

山河大地尽作琴声,吹万不同而咸其自取,即文人艺术所说的"皆自性现"。传统艺术对此有不少颇具价值的思考。

（一）"不见"与"得见"

明末清初画家担当从董其昌、陈继儒等为学,其艺术思想深受松江派影响。他论画,特别强调将山水从声色中拯救而出。他有题画跋说:"园(圜)悟老人云:'大凡参问也,无计多事,只为你外见有山河大地;内见有闻见觉知;上见有诸佛可求。下见有众生可度。只须一时吐却,然后十二时中,行住坐卧,打成

① 〔宋〕普济:《五灯会元》卷一,第6页。
② 〔梁〕沈约:《宋书》卷九十三,北京:中华书局1974年版,第2279页。

一片.'余画此,非徒游戏.有婆心焉,观者慎勿错过."① 外见内见、上见下见,总之都在"见解"中,真实的山水便顿然隐去,留下的是形式的空壳.要作好山水,关键在"无计多事",将知识见解"吐却",从"十二时中"滑出,与世界"行住坐卧,打成一片",人天一体,无所分别,山河大地就会豁然光明朗现.

担当这里说唯有"不见"方可"得见"的道理,山河大地朗然自在,关键是人的态度.你揣着种种"见解"去看山川,山河大地就会处处骗你、瞒你,近在眼前,渺然千里.

担当提出于"白处"作画的观点.他有画题跋说:"老衲笔尖无墨水,要从白处想鸿蒙."② 他为一僧人作山水册,跋云:"德公善画,征余作此册.未动手,先有一德公横在胸中.如何下笔? 虽然,逐尘者不见山,尘从何走? 此中之三昧,全在白处讨分寸,吾与德公共之."③

"要从白处想鸿蒙""全在白处讨分寸",乃是将一切遮蔽荡涤而去,在"白处"——在生命的真性土壤上,培植性灵之花."逐尘者不见山",山水被尘染挡住了,就没有了真山真水.尘从何起? 从自心起.画山水,笔下的功夫重要,心灵的功夫更重要.云南省博物馆藏担当《觅径图》,上有题云:"一自离尘土,杖从云外孤.人闲山必瘦,只为色全无."色全无,不爱不憎之谓也,不泛情感涟漪,超越得失功利,直任云天开阔,卿云暖靆.

担当为人为学烂漫高蹈,人称"飘僧",诗书画均有很高水平.云南省博物馆藏山水行书册十六开(图16-1),可名之为"山居图册",是担当晚岁杰作.此册很好地表现出他关于"真性山水"的思考.

其中第一开画山水缥缈之景,对题行书云:"李思训画鱼,入水飞去,视唯空纸,此笔貌君清远之致,亦恐乘风吹入白云天际也."他画白云天际的清远之思.第三开山水画瀑布直下,山崖壁立.对题云:"千溪万谷,合流逆折,何险哉! 爱山不去,维舟芦间,又安得中流而遇风波也."爱山不在于隐至一块清净地,山间

---

① [明]担当:《担当诗文全集》,第378页.
② 同上书,第361页.
③ 同上书,第379页.

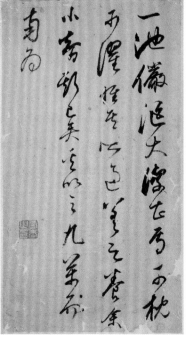

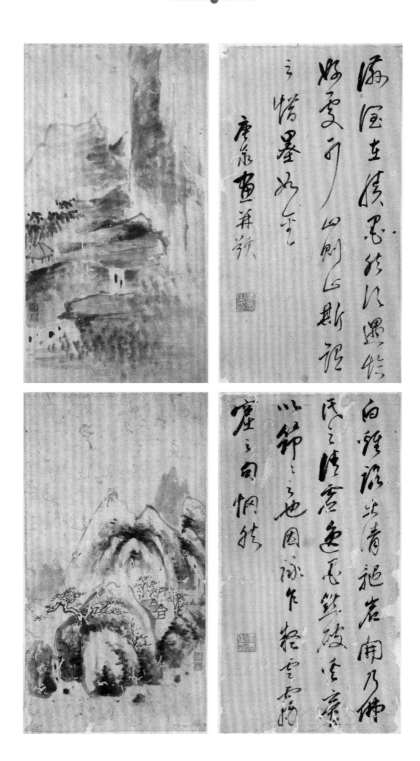

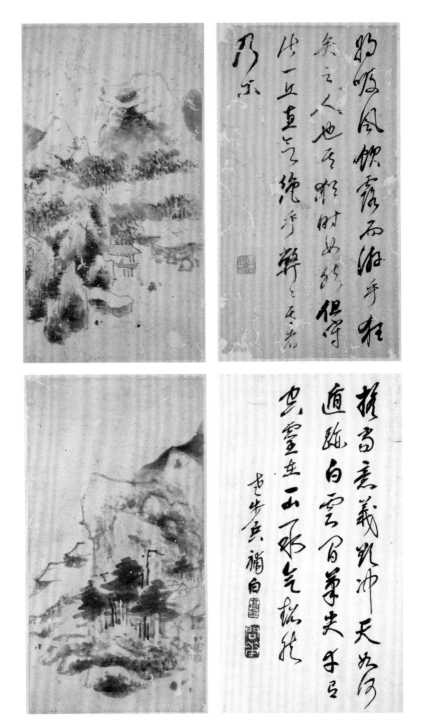

图 16-1　[明]担当　山水行书册十六开　每开 27.2cm×14.8cm　云南省博物馆

并非宁静所，处处有险隘，关键在于心安，心安风波息。第五开画松柏下有茅居两片。对题云："松柏之地，其土不肥，为居以居，山瘴获其安矣。倘非托此停停之干，不其生于危乎！老于斯，老于斯。"瘦硬之地，却有郁郁长松；崎岖险峻，托出亭亭之干。危与安，局促与腾踔，关键在自心，他的"老于斯，老于斯"的誓言，与八大山人危崖下的小花、枯枝尖端的小鸟所表达的思想如出一辙。

第七开画水池一汪，旁有老树参差。对题云："一池俨洫，大洁甚焉，可枕可濯，唯其相遇。差足养余小智，斯已矣，奚以之九万而南为！"当下自足，无大无小，一朵浪花就是浩瀚大海，不必如鲲鹏有九万里之行，正所谓"一勺水亦有曲处，一片石亦有深处"。第十三开画临泉一亭，人坐亭中，呼吸山川气息。对题云："将吸风饮露而游乎，狂矣之人也，其犹时如然。但守此一丘，直气绝乎弊弊焉者乃尔！"超越于"时"，守此一丘，守此生命的丹田，即可餐风饮露，直与天地同在。第十六开可以说是全册总结："担当意义欲冲天，如何遁迹白云间。笔尖自有空灵在，一山一水气超然。"

"一池俨洫，大洁甚焉，可枕可濯，唯其相遇"，他的"担当"在何处？在干净处，在腾踔处，在自度方可度人的智慧中。他要以生命去担当，以真性去担当，这才是他"欲冲天"的"担当意义"。册中展现出他的至性山水，他生命体验中"超然"的"一山一水"。

（二）"山中"与"山外"

石溪《溪阁读书图》扇面，作于1668年，今藏故宫博物院。其上题诗云："山中云雾深，不识人间世。偶然出山游，还是山中是。"[①]

山中是，山外不是。这里的山中、山外，指两种不同的存在世界，并非标示空间的概念。性灵的"山中"，是将山水从被时空、历史、知识等锁定的状态——"山外"状态解救出来，艺术家的性灵丘壑，是生命中一种确定语言。

石溪有题画跋谈返归"山中"的体会："天地为舟，万物图画；坐卧其中，

---

① 浙江大学中国古代书画研究中心编：《清画全集》第八卷《石溪》，第59图。

嗒焉洒洒。渺翩翩而独征兮，有谁知音？扣舷而歌兮，清风古今。入山往返之劳兮，只为这个不了；若是了得兮这个，出山儒理禅机画趣都在此中参透。"①

独行天地，知音难求。人之一世，如驾一叶小舟翩然独行，无人相伴，然而扣舷独啸，却有万古的清风吹拂，远山中似传来万古的回声。众里寻他千百度，就为这性灵丘山，偶然造临这世界，"了得兮这个"——这清风匝地的古意，是他寻寻觅觅的佛意画意，更是一个孤独生命忽然会归天地古今、游弋于真实生命海洋的无所不在的适意。

清初画家吴历也说："'深山尽日无人到'，唐人句也。非吾笔墨写到山之深处，则不知无人也。"②山之深处，乃心之深处，是冷静处，也是生命的炽热处。

文人艺术家有坚定的"入山"信念，陶弘景诗云"山中何所有，岭上多白云，只可自怡悦，不堪持赠君"③，这是一种真实的生命之境。山水家要做烟霞之侣，而不是山水的控制者。李流芳《自题小像》云："此何人斯？或以为山泽之仪、烟霞之侣。胡栖栖于此世？其胸怀浩浩落落，乃若远若迩兮。其友或知之，而不免见嗤于妻子。嗟咨兮，既不能为冥冥之飞兮，夫奚怪乎薮泽之视矣？"④氤氲满怀的是山林清气，薮泽之中，乃性灵天国。

"入山唯恐不深"，成为山水家的一句口号。王维《桃源行》诗云："当时只记入山深，青溪几度到云林。春来遍是桃花水，不辨仙源何处寻。"入山唯恐不深，入林唯恐不密，真性的山水就是桃花源。龚贤1675年秋作《赠周燕及山水册》二十开⑤，今藏故宫博物院。其中第六开（图16-2）画一人携筇走入烟雾迷

① 石溪《禅机画趣图》题跋，图今藏故宫博物院。浙江大学中国古代书画研究中心编：《清画全集》第八卷《石溪》，第18图。

② [清]吴历撰，章文钦笺注：《吴渔山集笺注》卷五，第442页。"深山尽日无人到"，唐韦庄《幽居春思》云："绿映红藏江上村，一声鸡犬似仙源。闭门尽日无人到，翠羽春禽满树喧。"渔山或有误记。

③ 逯钦立辑校：《先秦汉魏晋南北朝诗》，第1814页。

④ 上海市嘉定区地方志办公室编：《嘉定李流芳全集》，第243页。

⑤ 《虚斋名画录》卷十五著录，图见中国古代书画鉴定组编：《中国古代书画图目》第二十二册，编号为京1—4051。

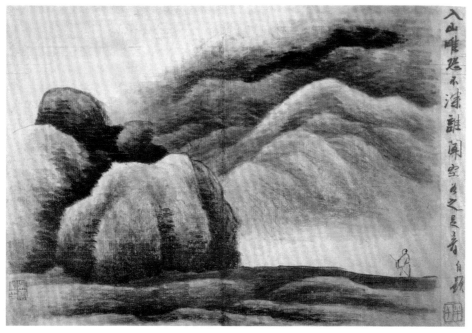

图 16-2　[清]龚贤　山水册二十开之六　纸本墨笔　22.2cm×33.3cm　1675 年　故宫博物院

茫的深山，题云："入山唯恐不深，谁闻空谷之足音。"当下所成，山鸣谷应，此空谷足音，唯在真性的体验中才能体得。

　　龚贤这册山水中第一开题云："月白风清不计年，黄茆屋子大湖边。家家酿酒人人钓，生小何曾用一钱。"山中的世界是"不计年"的，超越知识见解，将历史的"月白风清"呈现出来（如石溪所言"清风古今"）。龚贤有《题画》诗云："开户尽封翠，过山仍有溪。市喧难到耳，傍午一鸡啼。"①他的感觉真是好极了，云封了山，流水在潺湲，没有"封"，就没有水流花开，真所谓"空山无人，水流花开"。龚贤晚岁的山川几乎都在证明"山中是，山外不是"的生命逻辑。（图 16-3、16-4）

---

① 汪世清辑录：《汪世清辑录明清珍稀艺术史料汇编》第一册，第 50 页。

图 16-3　［清］龚贤　山水册十二开之八　纸本水墨　22.8cm×30cm　1657 年
上海博物馆

图 16-4　［清］龚贤　八景山水册之四　纸本设色　每页 24.4cm×49.7cm　1688 年
上海博物馆

（三）"残山"与"全山"

宋南渡之后，画风大变，出现了世称"马一角""夏半边"的形式，世以"残山剩水"目之，或以此为"偏安之物"，实乃皮相之说。元人山水很少有北宋全景式的呈现，多为一抹云山、几湾瘦水，可以说是真正的残山剩水。

宋元以来艺术家的心多在"残山剩水"中荡漾。自号"残道人"的石溪自题云："残山剩水，是我道人家些子活计。"[①] 明末以来，像恽向、石溪、程正揆、八大山人、石涛等山水家，其山水面目大都是残山剩水，画面残缺，萧瑟而寂寞。这与遗民立场有关，但不能停留在以残破象征国破的"相面说"中。

明清以来文人画的主要表现形式，也是残山剩水。吴门艺术家王毂祥说："陈白阳作画，天趣多而境界少，或残山剩水，或远岫疏林，或云容雨态，点染标致，脱去尘俗，而自出畦径，盖得意忘象者也。"[②] 正如明代四明书家沈明臣题云林画所说："略约写山水，老树空亭子。残山青欲无，当从白云逝。"[③] 这是元代以来山水画的当家面貌，残山，就是全山。方亨咸（号邵村）说："非关笔墨多残漏。"[④] 残，是文人艺术的理想境界，是为了破"全"的知识见解。残山剩水，原是寄托人生命本相之逸思。

如元张翥（号蜕庵）所言："只留一点诗灯在，长照残山剩水中。"[⑤] 残山剩水的寂寞世界，贮藏着文人艺术家的真性秘密。云南省博物馆藏担当草书诗卷，共书诗四首，其中第四首云："窗外红飘春去迟，山家养拙已多时。满空飞絮随风卷，一角残山肯让谁？"一角残山，是他的性灵真山，剥去了飞絮漫天的追逐，才能在山得山，在水得水。

张岱《陶庵梦忆》卷六记载："万历甲辰，大父游曹山，大张乐于狮子岩下。石梁先生戏作山君檄讨大父，祖昭明太子语，谓若以管弦污我岩壑。大父作檄骂之，有曰：'谁云鬼刻神镂，竟是残山剩水。'石篑先生嗤石梁曰：'文人也，那

---

① ［清］周亮工：《读画录》卷二，朱天曙编校整理：《周亮工全集》第五册，第79页。
② ［明］郁逢庆：《郁氏书画题跋记》十一，上海图书馆藏清钞本。
③ ［清］陈田辑：《明诗纪事》己签卷十六，清贵阳陈氏听诗斋刻本。
④ ［清］周亮工：《读画录》卷二，朱天曙编校整理：《周亮工全集》第五册，第79页。
⑤ ［元］张翥：《蜕庵诗》卷三，《四部丛刊》本。

得犯其锋，不若自认，以"残山剩水"四字摩崖勒之。'"①

这段议论意味深长，实则以"残山剩水"为真性山水，要得山水的真面目，关键是"为腹不为目"，不是眼睛中看到，而是生命体验中的存在，不是外在美的形式，而是真性的安顿宅宇。

## 二、假山与真山

当然，文人艺术家重视"残山剩水"，并不表明他们对残缺山水感兴趣，这涉及他们对真幻问题的看法。

一生"尝欲作卧游图五百卷"的程正揆，在一幅《江山卧游图》题跋中说："造化既落吾手，自应为天地开生面，何必向剩水残山觅活计哉！且沧海陵谷，等若苍狗白云，千年一瞬也。安知江山异日不迁代入我图画中耶！"②董其昌题《秋山高士图》说："剩水残山好卜居"（此图今藏上海博物馆），以剩水残山来安顿灵魂。

画家为什么不去画外在实存的山水，而喜欢画"剩水残山"（其实他的卧游图，也多是"残山剩水"）？因为这是人心中凝固的"别样世界"。画家对山川感兴趣，不在山川本身，而是要透过沧海陵谷等若苍狗白云的变化表相，画一种"一瞬"之于"千年"的生命感觉，画一种偶然生命独临天地间的微妙体验。

剩水残山，只是一个"幻相"，是为"开天地生面"、开生命觉悟的存在。这即幻即真的途径，最为文人艺术所重。程正揆对此多有论述，他在另一卧游图题跋中说：

> 程子住青溪之上二十有五年，升沉仕路如上竿之鲇鱼，生死患难如归城

---

① [明]张岱：《陶庵梦忆》卷六，谷春霞、张立敏注析，郑州：中州古籍出版社2012年版，第158页。石梁，即陶奭龄（1571—1640），陶望龄（号石篑）弟，字君奭，号石梁，明末哲学家。

② [清]程正揆：《青溪遗稿》卷二十四，清康熙天咫阁刻本。

之鹤，其间晦明风雨嬉笑哭泣之事，不啻蜃楼蝶梦之几千万状也。返观诸
相，总是一画图尔。天地为大粉本，摹拟不尽，可谓化工无劫数也。然有山
崩川竭、陵谷海桑之变，岂天地亦画中幻境耶！吾辈拈七尺管，任意随笔，
可使十洲三岛聚于一毫，琪树恒河成于俄顷。章亥不足步，五丁不足驱也。
人力固胜天地耶？予作卧游图若干，又是画中作画，孰幻孰真，以俟具眼能
超三界之外者鉴之。①

"返观诸相，总是一画图尔"，都是幻相，将这样的山川依样画葫芦地画出，那是
"画工"。青溪追求的不是"画工"，而是"化工"——一种外师造化、中得心源
的独特创造精神。"化工"是"无劫数"（劫数，时间的代语）的，是超然时空的
存在。画家拈七尺之管，随笔作山川大地，乃是为"化工"留影，也就是表现自
己生命体验中的世界。他们"使十洲三岛聚于一毫，琪树恒河成于俄顷"，突破
时空限制，一毫大千，俄顷千年，寒山便是十洲（佛教的神山），枯木即是琪树，
一抹云霓便是蓬莱三岛，一湾瘦水便是无量恒沙。

作画者，乃是画中取画，相外见相。画中山水，不是山水，即是真山真水。
用他的话说："树含情而欲滴，石将语而若遗。竹萧萧，草离离。淡不可收，渺
不可追。真既莫即，似更多疑。置之山阴道上，不能措一词也。"②

艺术家行于性灵的山阴道上，捕捉迷离的生命风景。其实是元明以来大多数
山水家的心声，山水家画的不是山水，画的是自己生命的感觉。

董其昌（号香光居士）有一幅绢本设色的山水手卷，未系年，颇有韵味。题
跋中谈他画山水的体会，其中一段写道："古人论画有云：'下笔即有凹凸之形。'
此最悬解，吾以此悟出宋人高出历代处。虽不能至，庶几效之，得其百一，便足
自老卧游丘壑间矣。"③此画脱胎于宋画，构图尚能看出董巨山水和王诜《烟江叠

---

① ［清］程正揆：《青溪遗稿》卷二十二，清康熙天咫阁刻本。
② ［清］程正揆：《青溪遗稿》卷二十三，清康熙天咫阁刻本。
③ 浙江大学中国古代书画研究中心编：《明画全集》第十一卷《董其昌》，杭州：浙江大学出版社 2021 年
　版，第 22 图。

嶂图》等的影子，但崎岖恣傲，都是香光一家风气。

（传）菩提达摩《无心论》说："夫至理无言，要假言而显理；大道无相，为接粗而见形。"<sup>①</sup>艺术也是如此，不能不托之于相。如在绘画中，下笔即有凹凸之形，一点水墨落入纸素，打破虚空，从"无"的深渊突出。凡有形之象，不可无"迹"，但高明的艺术表现是要淡去"迹"的束缚，似有若无，似淡若浓，迹象虚幻，从而托出性灵丘壑。董其昌以"下笔即有凹凸之形"一句为神髓，如石涛所言，"出笔混沌开，入拙聪明死"，出于混沌，归于混沌，不能让知性的利刃割裂性灵中的大全丘山。

这样的道理，在前文所讨论的倪瓒《画偈》中就有清晰说明，他作画，"乃幻岩居，现于室内。照胸中山，历历不昧。如波底月，光烛盼睐。如镜中灯，是火非诒。根尘未净，自相翳晦。耳目所移，有若盲聩。心想之微，蚁穴堤坏。辗然一笑，了此幻界"。他画中的山水，与山水本身并无多大关系，挂在室内，以作卧游，也不是为满足对具体山水游历的驰望。山水的面目都是"幻"境，是示现本心的方便法门，是为了"照胸中山，历历不昧"，荡却外在尘蔽，将胸中之丘壑显露出来。

详论"忽有山河大地"的山水大家龚贤对此也有论述，他在一画卷的题跋中说："余此卷皆从心中肇述，云物丘壑，屋宇舟船，梯磴蹊径，要不背理，使后之玩者可登可涉，可止可安；虽曰幻境，然自有道观之，同一实境也。"<sup>②</sup>他认为，画中丘壑乃是"幻境"，如果流连于形式，就会被"幻境"缠绕，山水家作山水，实为心灵之"肇述"，表达真实的生命感悟。唯此性灵丘壑，虽是"幻境"，却为"实境"——不是外在实存之山水，而是"显现真实"的境界。

担当对此也有精彩论述：

　　余初入山，未知此山道路，亦不知此山佛刹有某某，僧者有某某。偶遇

---

① （传）菩提达摩：《无心论》，见敦煌经卷斯坦因第5619号。此本"粗"作"鹿"，当为"粗"之误。
② 龚贤1686年所作《山水长卷》题跋，此卷今藏故宫博物院。

秘传兄来索画，问其所居。云在倒影处。余叹曰："大地山河影也；微尘世界影也；千二百五十人影也；六十二亿名字影也。影乎影乎？吾无影乎？尔也，今此之影。树耶？云耶？人耶？物耶？有相之相耶？无色之色耶？人工天巧皆不可知。但居此者，虽在影中，实在影外。一切有形无形，无非梦幻。梦破幻灭，无形有形。"秘兄曰："今而后吾从实处着脚矣。"当时云散天青，圆实中加一铁屑障去矣。孰为倒影？[①]

这段有关以"倒影"读画的论述，颇有思理。大地，山河之倒影也；画中山水，实相之倒影也。也就是从时空中越出，不沉溺于有形无形、似与不似之斟酌，而在"脚跟点地"之实处用心。画如倒影的智慧，乃是即幻即真的路径。明乎此，就会云散天青，障去实在。

担当说："十日一山，五日一水。不及一日千里，在超超物表者，索我于笔墨之外也。"[②] 十日一山，五日一水，这是吴道子以来的传统，山水是摹写的对象；而一日千里，超越山水之谓也，不在山水，而在性灵之图写。他说："惟是入于山，又能脱于山。脱于山，而又不离乎山者几焉？"[③] 他画山水，不在山水，又不离山水，即幻即真，便是他的山水大法。

这正是：画中丘壑，实非丘壑，是为丘壑——当于此参悟，方得真解。龚贤所说的"画到无画，是谓能画"，说的就是这个道理。

这不仅是画理，也是中国艺术的通理。烟云满岫，见其缥缈，更见其虚幻，中国艺术的行家里手似都有"造幻"之心，书画、印章、园林、假山等，在艺术家的手中，如同制造幻术的手段，将影子般的现实呈现给人们看。园林中的"假山"初现于唐代，当时主要出现于寺观园林中，而寺观一般都建在深山中，在环绕"真山"的寺观庭院中建有"假山"，到底谁是真山，谁是假山？中国艺术的"由幻境入门"，正因此显现其智慧。

---

① ［明］担当：《担当诗文全集》，第 380—381 页。

② 同上书，第 384 页。

③ 同上书，第 375 页。

图 16-5　[清]石溪　山水图卷　23cm×309cm　纸本设色　台北故宫博物院

　　张潮《幽梦影》说："善读书者，无之而非书：山水亦书也，棋酒亦书也，花月亦书也；善游山水者，无之而非山水：书史亦山水也，诗酒亦山水也，花月亦山水也。"[①]残山剩水是幻相，真正的山水在心中。心中有山水，所在皆山水也。（图 16-5）

## 三、象征和示现

　　就总体而言，中国传统艺术有绵长的托物言志传统。《诗经》的"比兴"传统，《周易》"象者，像也"的创造方式，乃至礼乐文化的形式等，都在某种程度上强化了艺术中比喻象征的地位。在传统艺术山水语言形成的过程中，比喻象征的思路也发挥了重要作用，如仁者乐山、智者乐水的道德比附，"山水以形媚道"的理的寄托，还有对昆仑玄圃的神山期望，一直摇曳在艺术的天地里，山水语言的确立与此有密切关系。

　　如唐独孤及《卢郎中寻阳竹亭记》说："古者半夏生，木槿荣。君子居高明，处台榭。后代作者或用山林水泽、鱼鸟草木以深其趣。而嘉景有大小，道机有广狭。必以寓目放神，为情性筌蹄。则不俟沧州而闲，不出户庭而适。"[②]嘉景为"性情筌蹄"，是性情的表达符号，这是一种典型的"比方于物"的思维模式。山

---

① ［清］张潮：《幽梦影》，第 58 页。

② ［唐］独孤及撰，刘鹏、李桃校注：《昆陵集校注》卷十七，沈阳：辽海出版社 2006 年版，第 377 页。

水成了理的渊薮、神的凭依。

在"比方于物"的思维中，人是世界的中心，山水花鸟等为人所欣赏、所利用，是因为它们是道德、宗教等观念象征物，从而获得了意义。这样的方式受到禅宗的质疑。"庭前柏树子"的公案说的就是这个问题，《赵州录》又记载：

> 师问南泉："如何是道？"泉云："平常心是道。"师云："还可趣向不？"泉云："拟即乖。"师云："不拟争知是道？"泉云："道不属知，不知知是妄，觉不知是无记。若真达不疑之道，犹如太虚，廓然荡豁，岂可强是非也？"师于言下顿悟玄旨，心如朗月。①

这段赵州与其师南泉普愿的对话，主要内容即在超越"比方于物"的思路。道不可"拟"，"拟"即是比喻象征；比拟象征，乃知识见解，禅家所谓"说似一物皆不中"，"似"一物，则非一物。如寒山《吾心似秋月》诗所云："吾心似秋月，碧潭清皎洁。无物堪比伦，教我如何说。"②禅宗要截断比方于物的思路，建立一种"无物比伦"的让世界自在言说的方式。

这样的思想在文人艺术中深深扎下根来。如徐渭提倡一种"我之视花，如花视我"的态度，此即"天地与我并生，而万物与我为一"（《庄子·齐物论》）哲学的真诠。这样的哲学，与比、象的传统是背道而驰的。如金农好梅，梅可以说是他生命的清供。在他这里，梅花由无意义的符号化存在，变成一种"活的生

---

① ［宋］赜藏主编集：《古尊宿语录》卷十三，第221—212页。
② ［唐］寒山著，项楚注：《寒山诗注 附拾得诗注》，第137页。

命形式"，并非比喻象征物。他画中的梅，说的是"梅与我"的故事，而不是"梅好像我……"的比况。梅，没有被比兴寄托观念"锁"住（如梅的高洁、清寒、傲霜、坚强等），而是开放的生命体。

就传统艺术中山水语言而言，这种既非再现，也非表现，更不是比喻象征的呈现方式，可以称为"示现"：由幻境入门的中国艺术，循着即幻即真的道路，通过山水这个幻影，开方便法门，示现真实。

担当说："画中无禅，惟画通禅，将谓将谓，不然不然。"①"将谓将谓"这句是问，我画的山水要表达神、理、道吗？"不然不然"是回答，我哪里有什么需要表达的外在东西，青山自青山，白云自白云，意义就在山水自身。他的画所遵循的这种创造原则，就是"示现"。

示现，本是佛教术语，指佛菩萨应机随缘，现出种种身相。如说佛陀三十二相、观音三十三身，都是为了引导众生，示现真实法门。示现，是一种方便权巧。佛教有"实相般若"和"沤和般若"的说法，前者为经，后者为权。浪花倏生倏灭，而大海之性不改，这也就是自一朵浪花看大海的智慧。

这种"示现"学说，对中国艺术的表现形式产生了重要影响。它是传统艺术在再现、表现之外，开辟的另一条艺术创造道路。这种创造方式当今研究界说得不多，其实它是唐代以来中国艺术尤其是文人艺术中影响极大的创造法式。

白居易《花非花》诗云："花非花，雾非雾。夜半来，天明去。来如春梦几多时，去似朝云无觅处。"《僧院花》云："欲悟色空为佛事，故栽芳树在僧家。细看便是华严偈，方便风开智慧花。"花非花，鸟非鸟，山非山，水非水，山水花鸟都是幻相，都是实相的方便法门——示现。

北宋米芾以来书画中的"墨戏"说，实质即是"示现"。如徐渭题墨牡丹诗说："墨中游戏老婆禅，长被参人打一拳。涕下胭脂不解染，真无学画牡丹缘。"②前引担当画跋中特别提醒人："余画此，非徒游戏。有婆心焉，观者慎勿错过。"

---

① ［明］担当：《担当诗文全集》，第 384 页。
② ［明］徐渭：《徐渭集》，第 1299 页。

他们的"墨戏"，不是幽默的游戏，草草笔墨，其实是生命的庄重之作，如此"老婆心切"——染墨不辍，殷勤叮咛，是要以画中的山川风物为权便法门，说世界的真实故事，说生命中的本地风光，让人从忸怩作态、虚与委蛇的虚假存在中走出来；不是让你看外在世界的美，而是让你体会表相背后的生命真实。

徐渭画牡丹，却说"真无学画牡丹缘"，意思是，他的墨牡丹，与牡丹并无多大关系。如程正揆诗所云："静里飞泉达远岑，空山谷响助长吟。都从个里随声色，谁识蒲团此老心。"①"个里"（这里）的"声色"乃是幻象，所示现的是画家自己的"蒲团"心——妙悟本真的体验。（图16-6）

这里再由明末艺术家吴彬②和米万钟③合作的一件重要作品，谈对"示现"问题的理解。米万钟兼通书画，爱石成癖，偶然间得到一块灵璧石，视为至宝，便请他的好友、明末山水大家吴彬

图16-6　［清］吴熙载　　"非法非非法"印

---

① ［清］程正揆：《青溪遗稿》卷十六，清康熙天恩阁刻本。
② 吴彬（生卒年不详），字文中，又作文仲，福建莆田人，流寓金陵，以画荐为中书舍人。明末著名画家，擅山水、人物，尤工佛像。
③ 米万钟（1570—1628），字仲诏，号友石等，官太仆寺少卿、江西按察使，万历二十三年（1595）进士。工书画，尤擅玩石。

图 16-7　[明]吴彬　《十面灵璧图》（局部）
下为米万钟跋

为之留影。吴彬以善画石而名世，他为好友画这块宝物，玩石数月，破古今之例，一石而作十面之观，图成十面灵璧。米万钟于每图后题文解说，遍请诸同好为之题跋，装成一卷，是谓《十面灵璧图卷》。此卷传世四百余年，至今保存完好，是近年来轰动收藏界的重要作品。①（图16-7）

此卷开始时并无名称，据米氏友人张鼐记载："米家园有灵石图，作八面观。杨弱水谓当作十面。龙君御题曰'非非石'。便一笔扫去十面景样矣。灵物之凭人取景也。"②米万钟将此宝贝定名为"非非石"，是其朋人龙膺（1560—1622，字君御，湖广武陵人）所命名。

张鼐对"非非石"有这样的解释："吾尝为米家题'非非石'曰：'万物谁是谁非是，彩云一点秋空里。幻为奇峰或老人，灵通万变生眼底。意中有景眼非真，如灯取影影随灯。总饶变现河沙数，一拳色

---

① 此卷于纽约苏富比1989年秋拍中国书画专场出现，名《岩壑奇姿图卷》。1992年又以《十面灵璧图卷》之名再现拍卖场。2000年在纽约大都会艺术博物馆明轩举办的"文人赏石"专题展中出现。2020年又见于保利秋拍。

② [明]张鼐：《宝日堂初集》卷十一，明崇祯二年（1629）刻本。张鼐（？—1629），字世调，号侗初，松江华亭人。

相同昆仑。横岭斜峰看不足，庐山俀旧非面目。小米胸中丘壑奇，十面看石石亦非。'"①

这段有关真与幻、物与影的讨论，反映出中国艺术开方便法门的基本思想。诗中所说的"变现"，意即"示现"。非非石，包含两层意思：第一是"非石"，此就"不有"方面说。米万钟一生酷爱石，意不在石，石只是权巧方便，即幻入真。第二是"非非石"，此就"不无"方面说。说"非石"，并非对石的否定。因为，"非石"之思，又陷入"顽空"之路。石之妙，性之真，不在是是非非中，不在色相中，而在即幻即真的妙悟中。

吴彬作此十图，用笔精微，勾皴细腻，多用白描法，墨色馨控自如，不是突出石的怪异，而是将石奇迥特立、面面相异、玲珑通透、彼此回互的势态表现出来。米万钟评云：

> 顾文仲不因袭而衷会之，不形鲰而神取之。故其悬宎悉呈，情理毕现，合则石若传神，离则图若化石。去石搜图，若石不尽；然按图穷石，又若图不尽石。

在米氏看来，非吴彬妙笔，不能尽此石之奇意。然石之奇妙，有图不能尽者；而图是对石之发现——将人独特的生命体验融入其中，又有石所不具者。石与图各有其长，交相辉映，以成天地之玄妙，以尽人活泼之体验。他是石的第一发现者，吴氏则是石的第二发现者，因图识石，由石观图，缘图识人，由人及心，心通天地，妙观人生。一片石，一段情，一场文坛的高会，石与图、与人，共同在寂寞的历史星空中演示生命的至性文章。他说，"辇至十面，观止矣，而神行无底止也"——他们的兴会在天地间。

非石，又非非石，他们要"示现"心中如石一样确定的生命体验。

---

① ［明］张鼐：《宝日堂初集》卷十一，明崇祯二年（1629）刻本。

## 四、永恒和无劫

追求无限是中西艺术的共同目标。哥特式教堂直耸云霄，是与无限对话。中国艺术史上对无限的追求也有太多的例子。北宋王希孟的《千里江山图》，千岩万壑，展现无限绵延的丘壑。如我们站在天坛天心石上，真有"天苍苍，野茫茫"的感觉，一个外在于我的大实在笼括着人。追求无限绵展的时空，始终是艺术创造的内在动力。

但中国艺术又常将这追求无限的企望，落实在当下自足的体验境界里，所谓"但教秋思足，不求明月多"（道璨《桂芳》）、"江山无限景，都在一亭中"（张宣《题冷起敬山亭》），它不像西方思维中面对无限宇宙，希望通过人的知识和理性去征服它，天人合一哲学影响下的中国艺术的根本思路在：汇入。

艺术中小中现大的智慧，就是要解除有限和无限的知识对待，根绝在量上追求无限的欲望，融入大化流衍的节律中。仰观大造，俯览时物，进而超越身观，汇入宇宙洪流，这是中国艺术的基本思路。

中国艺术家常说，青山不老，绿水长流，并非出于对山川无限的向往，从变化的角度看，没有什么东西可以不朽，即使看起来坚固的东西，如顽石、青铜器、植物中的寿星古松等，都不是永远的存在。相对于人短暂而脆弱的人生，似乎绵亘的山麓、滔滔的江河，孕育着无穷的力量，一定是永恒的存在，殊不知中国诗人艺术家早就认识到山川也是变易中的存在，高山为谷，深谷为陵，沧海变桑田，桑田变沧海。

诗人艺术家目对山川，所得到的是无时间的启迪。查士标《时事》诗说："时事有代谢，青山无古今。幽人每乘兴，来往以无心。地僻云林静，渊深天宇沉。不知溪阁迥，短棹或相寻。"[1]陈子昂的"人事有代谢，往来成古今"，在查士标这里翻为"时事有代谢，青山无古今"的吟唱。无古今，或者说是"无劫"，体现出传统"无量"哲学的智慧。忘却时间，忘却历史的缠绕，以来往无心的境界，

---

[1]　[清]查士标：《种书堂遗稿》卷一，上海博物馆藏钞本。

遁入渊深的天宇，这是文人艺术的重要坚持。

青山不是永恒物，而是遁出时间之物；青山不是人向往无限的指路者，而是让人放弃无限追求的启示物。

李流芳诗云："六浮山阁今非主，六浮居士居无处。欲乞一单终余年，坐对青山参活句。"[①]"坐对青山参活句"，严羽曾说，"须参活句，勿参死句"[②]，参什么样的活句？如果只将青山白云看作风景之物，看作永恒之物，看作神性的负载体，这就是"死句"。担当诗云："一水与一石，寥落少相知。且莫为我有，千秋已在斯。"[③]不为我有，不为我知。有，是目的性的欲望控制；知，是知识的"量"上见解。以这种"有"和"知"的心去面对山川，山川成了人知识欲望所施与的对象，就是"死句"了。

不是站在世界的对岸看世界，那就把世界变成了人的对象，在文人艺术看来，这是"无山无水愁煞人"。中国艺术家的"活句"，就是从世界的对岸回到世界中。

如倪瓒的"鸿飞不与人间事，山自白云江自东"[④]，就是这"活句"；李日华的"云影自移山自静，由来不碍树边吟"[⑤]，这诗意画心，也是这"活句"。沈周说"浮云不碍青山路，一杖行吟任去来"，水自流，花自开，风自动，叶自飘，青山不碍白云飞，不是人退去，而是人执着的心退去；担当诗云"五湖瓶钵载沉浮，山自孤高水自流。若向丹青窥色相，老僧不在笔尖头"[⑥]，人与世界相与优游——都是参悟这"活句"的心得。

"人与青山相与"，可以说是文人艺术的铁律，没有这一点，就没有真正的文人艺术。"青山个个伸头看，看我庵中吃苦茶"[⑦]，是文人艺术家心目中真正的青

---

① 上海市嘉定区地方志办公室编：《嘉定李流芳全集》，第 227 页。

② ［清］何文焕辑：《历代诗话》，第 694 页。

③ ［明］担当：《担当诗文全集》，第 386 页。

④ ［元］倪云林：《清閟阁遗稿》卷八，明万历刻本。

⑤ ［清］陈邦彦选编：《康熙御定历代题画诗》卷六十八，清《文渊阁四库全书》本。

⑥ ［明］担当：《担当诗文全集》，第 279 页。

⑦ 这联诗为明末雪峤圆信禅师所作，上海市嘉定区地方志办公室编：《嘉定李流芳全集》，第 229 页。

山不老、绿水长流。"料得天地本悠悠，山自青青水自流"，龚贤这联著名的诗，其意并非要去追求什么永恒的山水，而是将山水从被"锁"住的状态救出，青山自青山，白云自白云，让其"自"——依其真性而存在。能"自"在，即存在；不能"自"在，被知识、目的绑架，即是非存在，山川便失落了意义。

程正揆的山水虽有很高成就，与沈周、文徵明、石溪、八大山人等相比，还是稍逊一筹，但他对山水画本身却有深邃的解会，每有发人深省之论，如他对山水的非对象化问题就有深入的思考。他有段题跋说："'幽人偏爱青山好，为是青山看不老。山中云出洗乾坤，洗出一番青更好。'此胡五峰句也。余画上仍题曰："山青青不了，不爱山自好。若去洗乾坤，风雨太潦倒。"①

胡宏（1102—1161），字仁仲，号五峰，北宋著名理学家。青溪这段题跋反映出文人艺术观念与理学主导思想的区别。文人艺术家沉迷山川，以山川为主要表达语言，但并不是将山川当作美的对象而去爱它、接近它，不是以知识去解释山川，更不是将青山白云等当作陶冶心灵的象征物。在青溪看来，胡五峰诗中"爱""看""洗"等态度都是"牢笼万物"，青溪的"不爱山自好"，乃是从对象化的观念中走出，走入真正的山川之中——山川不是德性修养的参照物，而是生命气息的氤氲之地。他在这个意义上，看出了"山青青不了"的"不死"之意。

青溪题画诗说："山居忘四时，独识春风早。幽人不可见，空斋自草生。"②青山自忙，人心自忘。他又有诗云："婆娑秋树影参差，饭蔬饮水曲肱时。何分天地何分我，不尽烟云不尽诗。"③何分天地何分我，便是他的哲学。"振我衣者巅，濯我缨者泉，不知名者树，不尽记者年，快也足也，优焉游焉"④——他只在乎快慰我心，哪里有山川见解。

山居忘四时，青溪对时间问题也有深入思考。他曾说："门有流水，巷无居人。岂终南为捷径，抑桃源之迷津，我愿一廛而作无怀葛天之民。"⑤他有诗云：

① ［清］程正揆：《青溪遗稿》卷十二，清康熙天咫阁刻本。
② 同上。
③ ［清］程正揆：《青溪遗稿》卷十四，清康熙天咫阁刻本。
④ ［清］程正揆：《青溪遗稿》卷二十三，清康熙天咫阁刻本。
⑤ 同上。

"人在北窗下，山居太古前。非仙亦非佛，身世自悠然。"①

"人在北窗下，山居太古前"这联诗，可以说是对文人艺术这方面思想的概括。人在当下，山在万古，当下与万古的相会，氤氲出"身世自悠然"的腾挪。如陶渊明北窗下卧一样，脱出了万古，脱出了身观，遨游于无量世界中，不是佛，不是仙，一个微弱的生命向无垠的天宇敞开。青溪有诗云："一声长啸山花落，笑指乾坤吾草庐。"②山花落在心里，乾坤归我草芦。

## 结　语

面对青山参活句，是文人艺术的枕中秘籍。波士顿美术馆藏董其昌画稿册③，存二十开，未系年，稿本画幅不大，没有一字之题，是香光闲来随意所为，幽淡小笔，一气鼓荡，令人宝爱。本为康熙时收藏大家高士奇所藏，册中多有高氏题跋。后有何绍基长跋，其中一段关于香光粉本的议论，极有睿思：

> 余昔在许滇翁处见香光粉本长卷，一树、一石、一屋、一坡，皆自注其用意及法于旁，此无自注一字，而江邨定其为香光无疑，频题跋之，无疑语者，气韵非第二人所有。且江邨得此，想亦流传有绪。香光不自注，则尤不着意尤着意，益胜于滇翁所获粉本矣。吾亦尝谓精神气力，在闭户时多，良工不示人以朴作，一书一画，或应人求请，或意在成幅卷及册子，则恐有不合矩度、不厌人心目处，必不免有矜持惨淡之意。人心胜，斯天机少，虽云合作，能合其所合，不能合其所不及合也。画稿之作，不为欲存此纸、欲用此笔。心无纸、笔，则但有画心，并不曾有画，则但有画理、画意、画情、画韵，其理与意、与情、与韵又尚在可有可不有之间。至于情、意、理、韵，且可有可不有，则落笔时超之象外与天游，举平日使尽气力不离故处

① ［清］程正揆：《青溪遗稿》卷十二，清康熙天咫阁刻本。
② ［清］程正揆：《青溪遗稿》卷十五，清康熙天咫阁刻本。
③ 浙江大学中国古代书画研究中心编：《明画全集》第十一卷《董其昌》，第 94 图。

者，到此时百炼钢化为绕指柔，且绕指柔为丹汞，直是一点灵光透出尘楮矣。非香光不能有此粉本，非粉本不足以发香光腕底深伏不露之画理也。余藏郑澹公画一幅，上有香光题云："澹公之画，禅悦中所谓无师智者，全以韵胜耳。"香光平日画妙，亦正在无师智，往往有前后不连属、浓淡不相称，若有骨，若没骨，使人阅之时不能满意，此正香光之深于用意到笔墨外，且出眼耳意识外，惟香为味不脱耳，香味若脱，岂复有画，岂复有香光哉！①

何绍基这段题跋，说"画到无画，是谓能画"的道理，说传统艺术"不用意处，即是用意""人心胜，天机少"的智慧；画是"无心画"，智是"无师智"，以自发自生、自本自根的生命真性去为画，虽萧散画来，却可"发腕底深伏不露之画理"——"无理"而画理在焉。

董其昌号香光，何绍基咀嚼此号，颇有心得。六境之中，鼻之于香，香于对境中产生，若得生命之香味，必须"脱"出香境，若为对象化心境所控制（"脱"），则没有真香，此即传统艺术所说的"真水无香"。董其昌作画，最重"虚室生白"的光芒，"一点灵光透出尘楮"，从墨色中透出，如石涛所谓"浑沌里放出光明"，无色而具五色之绚烂，正在心灵透脱的点化功夫。

"落笔时超之象外与天游，举平日使尽气力不离故处者，到此时百炼钢化为绕指柔，且绕指柔化为丹汞，直是一点灵光透出尘楮矣。非香光不能有此粉本，非粉本不足以发香光腕底深伏不露之画理也"——超以象外、不离故处的金刚不坏之心，化为绕指柔，绕指柔挥洒笔下的墨色，一点墨色点出本心，点开了宇宙，点出灵光绰绰的生命香城。（图16-8）

① 浙江大学中国古代书画研究中心编：《明画全集》第十一卷《董其昌》，第214页。

图 16-8　[明] 董其昌　仿古山水册八开

# 主要参考文献

艾朗诺：《美的焦虑：北宋士大夫的审美思想与追求》，杜斐然等译，上海：上海古籍出版社 2013 年版。

安乐哲、郝大维：《道不远人——比较哲学视域中的〈老子〉》，何金俐译，北京：学苑出版社 2004 年版。

白居易撰，谢思炜校注：《白居易诗集校注》，北京：中华书局 2015 年版。

白居易撰，谢思炜校注：《白居易文集校注》，北京：中华书局 2011 年版。

白洲正子：《旧时之美——白洲正子谈日本文化》，蕾克译，长沙：湖南文艺出版社 2017 年版。

卞孝萱、卞岐编：《郑板桥全集》，南京：凤凰出版社 2012 年版。

卞永誉：《式古堂书画汇考》，杭州：浙江人民美术出版社 2012 年版。

蔡星仪主编：《恽寿平全集》，天津：天津人民美术出版社 2015 年版。

曹昭著，王佐增：《新增格古要论》，清《惜阴轩丛书》本。

陈传席主编：《陈洪绶全集》，天津：天津人民美术出版社 2012 年版。

陈道复：《陈白阳集》，北京大学图书馆藏明万历四十三年（1615）陈仁锡阅帆堂钞本。

陈鼓应：《老子注译及评介》，北京：中华书局 1984 年版。

陈淏子：《花镜》，清康熙刻本。

陈洪绶：《陈洪绶集》，吴敢点校，杭州：浙江古籍出版社 2012 年版。

陈继儒：《陈眉公集》，明万历四十三年（1615）刻本。

陈继儒：《妮古录》，杭州：浙江人民美术出版社 2016 年版。

陈继儒：《岩栖幽事》，明《宝颜堂秘笈》本。

陈际泰：《已吾集》，清顺治李来泰刻本。

陈克恕：《篆刻针度》，清乾隆刻本。

陈起：《江湖小集》，清《文渊阁四库全书》补配清《文津阁四库全书》本。

陈尚君辑校：《全唐诗补编》，北京：中华书局1992年版。

陈田辑：《明诗纪事》，清贵阳陈氏听诗斋刻本。

陈与义著，白敦仁校笺：《陈与义集校笺（附年谱）》，杭州：浙江古籍出版社2014年版。

陈植：《中国造园史》，北京：中国建筑工业出版社2006年版。

陈植、张公弛选注：《中国历代名园记选注》，陈从周校阅，合肥：安徽科学技术出版社
　　1983年版。

陈翥：《桐谱》，不分卷，明刻《唐宋丛书》本。

程正揆：《青溪遗稿》，清康熙天咫阁刻本。

储仲君：《刘长卿诗编年笺注》，北京：中华书局1996年版。

戴熙：《习苦斋画絮》，清光绪十九年（1893）刻本。

担当：《担当诗文全集》，余嘉华、杨开达点校，昆明：云南人民出版社、云南美术出版
　　社2003年版。

道璨：《柳塘外集》，清《文渊阁四库全书》本。

丁福保辑：《历代诗话续编》，北京：中华书局1983年版。

丁敬：《丁敬集》，吴迪点校，杭州：浙江人民美术出版社2016年版。

丁绍仪：《听秋声馆词话》，清同治八年（1869）刻本。

东京大学东洋文化研究所编：《中国绘画总合图录续编》，东京：东京大学出版会1997—
　　2001年版。

董诰等编：《全唐文》，北京：中华书局1983年版。

董其昌：《画禅室随笔》，叶子卿校，杭州：浙江人民美术出版社2016年版。

董其昌：《容台集》，邵海清点校，杭州：西泠印社出版社2012年版。

董逌：《广川画跋》，何立民点校，杭州：浙江人民美术出版社2016年版。

独孤及撰，刘鹏、李桃校注：《昆陵集校注》，沈阳：辽海出版社2006年版。

杜甫著，仇兆鳌注：《杜诗详注》，北京：中华书局1979年版。

杜绾、林有麟：《云林石谱 素园石谱》，杭州：浙江人民美术出版社2019年版。

方东美：《生生之德：哲学论文集》，北京：中华书局2013年版。

方维规：《概念的历史分量——近代中国思想的概念史研究》，北京：北京大学出版社
　　2019 年版。

方维规：《什么是概念史》，北京：生活・读书・新知三联书店 2020 年版。

方闻著，谈晟广编：《中国艺术史九讲》，上海：上海书画出版社 2016 年版。

方以智著，黄德宽、诸伟奇主编：《方以智全书》，合肥：黄山书社 2019 年版。

冯泌：《东里子集别编・印学集成》，西泠印社活字排印本。

弗朗索瓦・于连：《圣人无意——或哲学的他者》，闫素伟译，北京：商务印书馆 2004
　　年版。

傅伟勋：《道元》，台北：东大图书股份有限公司 1996 年版。

傅璇琮主编：《唐才子传校笺》，北京：中华书局 1987 年版。

甘旸：《甘氏印集》，明万历钤印刻本。

高濂：《燕闲清赏笺》，李嘉言点校，杭州：浙江人民美术出版社 2017 年版。

高士奇：《江村销夏录》，清《文渊阁四库全书》本。

葛洪撰，胡守为校释：《神仙传校释》，北京：中华书局 2010 年版。

葛剑雄：《不变与万变——葛剑雄说国史》，长沙：岳麓书社 2021 年版。

葛剑雄：《看得见的沧桑》，上海：上海人民出版社 2014 年版。

龚贤：《龚贤自书诗稿》，上海博物馆藏稿本。

贡布里希：《偏爱原始性：西方艺术和文学中的趣味史》，杨小京译，南宁：广西美术出
　　版社 2016 年版。

贡布里希：《艺术的故事》，范景中译，南宁：广西美术出版社 2008 年版。

顾嗣立编：《元诗选二集》，北京：中华书局 1987 年版。

顾湘：《篆学琐著》，清道光刻本。

顾瑛著，杨镰整理：《玉山璞稿》，北京：中华书局 2008 年版。

贯休著，胡大浚笺注：《贯休歌诗系年笺注》，北京：中华书局 2011 年版。

郭璞传，郝懿行笺疏：《山海经笺疏》，济南：齐鲁书社 2010 年版。

郭庆藩：《庄子集释》，王孝鱼点校，北京：中华书局 1961 年版。

郭世谦：《山海经考释》，天津：天津古籍出版社 2011 年版。

寒山著，项楚注：《寒山诗注 附拾得诗注》，北京：中华书局 2000 年版。

韩天衡编订：《历代印学论文选》，杭州：西泠印社出版社 1999 年版。

韩愈著，方世举编年笺注：《韩昌黎诗集编年笺注》，郝润华、丁俊丽整理，北京：中华
　　书局 2012 年版。

何绍基：《东洲草堂诗集》，清同治六年（1867）长沙无园刻本。

何绍基：《东洲草堂文钞》，清光绪刻本。

何文焕辑：《历代诗话》，北京：中华书局 1981 年版。

何锡光校注：《陆龟蒙全集校注》，南京：凤凰出版社 2015 年版。

何兆武：《从思辨到分析：历史理性的重建》，北京：北京大学出版社 2020 年版。

胡积堂：《笔啸轩书画录》，卢辅圣主编：《中国书画全书》第十四册，上海：上海书画出
　　版社 2000 年版。

圜悟克勤：《碧岩录》，《大正藏》第四十八册。

黄宾虹、邓实编：《美术丛书》，南京：江苏古籍出版社 1986 年影印版。

黄宾虹：《黄宾虹文集》，上海：上海书画出版社 1999 年版。

黄惇编著：《中国印论类编》，北京：荣宝斋出版社 2010 年版。

黄晖：《论衡校释》，北京：中华书局 1990 年版。

黄庭坚撰，任渊、史容、史季温注：《黄庭坚诗集注》，刘尚荣校点，北京：中华书局
　　2003 年版。

计成原著，陈植注释：《园冶注释》，北京：中国建筑工业出版社 1981 年版。

计有功撰，王仲镛校笺：《唐诗纪事校笺》，北京：中华书局 2007 年版。

姜夔著，陈书良笺注：《姜白石词笺注》，北京：中华书局 2009 年版。

江淹著，胡之骥注：《江文通集汇注》，李长路、赵威点校，北京：中华书局 1984 年版。

江兆申：《吴门九十年画展》，台北故宫博物院 1988 年版。

金农：《冬心先生集》，侯辉点校，杭州：西泠印社出版社 2012 年版。

金农：《金农集》，雍琦点校，杭州：浙江人民美术出版社 2016 年版。

金瑗：《十百斋书画录》，卢辅圣主编：《中国书画全书》第七册，上海：上海书画出版社
　　1994 年版。

卡洛·罗韦利：《时间的秩序》，杨光译，长沙：湖南科学技术出版社 2019 年版。

孔广陶：《岳雪楼书画录》，清咸丰十一年（1861）刻本。

黎靖德：《朱子语类》，王星贤点校，北京：中华书局 1986 年版。

李白：《李太白全集》，王琦注，北京：中华书局 1977 年版。

李斗：《扬州画舫录》，汪北平、涂雨公点校，北京：中华书局 1960 年版。

李贺著，吴企明笺注：《李长吉诗歌编年笺注》，北京：中华书局 2012 年版。

李日华：《恬致堂集》，赵杏根整理，上海：上海古籍出版社 2012 年版。

李日华：《味水轩日记》，叶子卿点校，杭州：浙江人民美术出版社 2018 年版。

李日华：《竹嬾画媵》，潘欣信校注，杭州：西泠印社出版社 2008 年版。

李渔：《闲情偶寄》，杜书瀛译注，北京：中华书局 2014 年版。

厉鹗：《樊榭山房集》，董兆熊注，陈九思标校，上海：上海古籍出版社 2012 年版。

林希逸著，周启成校注：《庄子鬳斋口义校注》，北京：中华书局 1997 年版。

铃木敬编：《中国绘画总合图录》，东京大学出版会 1982—1983 年版。

刘绩补注：《管子补注》，姜涛点校，南京：凤凰出版社 2016 年版。

刘学锴、余恕诚：《李商隐诗歌集解》，北京：中华书局 2004 年版。

刘永济：《文心雕龙校释》，北京：中华书局 2007 年版。

刘幼生编校：《香学汇典》，太原：三晋出版社 2014 年版。

刘禹锡：《刘禹锡集》，卞孝萱校订，北京：中华书局 1990 年版。

刘正成主编：《中国书法全集》，北京：荣宝斋出版社 1991 年版。

陆绍曾辑：《古今名扇录》，清钞本。

陆时化：《吴越所见书画录》，清乾隆怀烟阁刻本。

陆廷灿：《南村随笔》，清雍正十三年（1735）陆氏寿椿堂刻本。

陆游著，钱仲联校注：《剑南诗稿校注》，上海：上海古籍出版社 2005 年版。

梅尧臣著，朱东润编年校注：《梅尧臣集编年校注》，上海：上海古籍出版社 2020 年版。

倪瓒：《倪云林先生诗集》，明天顺四年（1460）刻本。

倪瓒：《清閟阁遗稿》，明万历刻本。

欧阳修：《欧阳修全集》，李逸安点校，北京：中华书局 2001 年版。

欧阳修著，李之亮笺注：《欧阳修集编年笺注》，成都：巴蜀书社 2007 年版。

潘衍桐辑：《两浙輶轩续录》，清光绪刻本。

彭定求等编：《全唐诗》，北京：中华书局 1960 年版。

普济：《五灯会元》，苏渊雷点校，北京：中华书局 1984 年版。

浦起龙：《读杜心解》，北京：中华书局 1961 年版。

祁彪佳：《祁彪佳文稿》，北京：国家图书馆出版社 1991 年影印钞本。

祁彪佳：《远山堂诗始》，浙江省图书馆藏明末钞本。

祁承㸁：《澹生堂集》，北京：国家图书馆出版社 2012 年版。

钱穆：《现代中国学术论衡》，长沙：岳麓书社 1986 年版。

钱谦益：《列朝诗集小传》，清顺治九年（1652）毛氏汲古阁刻本。

钱谦益：《牧斋有学集》，钱曾笺注，钱仲联标校，上海：上海古籍出版社 1996 年版。

乔治·库布勒：《时间的形状：造物史研究简论》，郭伟其译，北京：商务印书馆 2019
　　年版。

秦观著，徐培均笺注：《淮海居士长短句笺注》，上海：上海古籍出版社 2008 年版。

瞿汝稷编撰：《指月录》，德贤、侯剑整理，成都：巴蜀书社 2012 年版。

全祖望：《鲒埼亭诗集》，《四部丛刊》本。

饶宗颐初纂，张璋总纂：《全明词》，北京：中华书局 2004 年版。

任军伟：《查士标》，天津：天津人民美术出版社 2016 年版。

阮籍著，陈伯君校注：《阮籍集校注》，北京：中华书局 2012 年版。

上海市嘉定区地方志办公室编：《嘉定李流芳全集》，陶继明、王光乾校注，上海：上海
　　古籍出版社 2013 年版。

沈颢：《画麈》，上海：神州国光社 1936 年排印《美术丛书》本。

沈括：《梦溪笔谈》，金良年点校，北京：中华书局 2015 年版。

沈周：《沈周集》，张修龄、韩星婴点校，上海：上海古籍出版社 2013 年版。

施宾格勒：《西方的没落》，吴琼译，成都：四川人民出版社 2020 年版。

施闰章：《学馀堂集》，清《文渊阁四库全书》本。

石涛：《大涤子题画诗跋》，南京图书馆藏汪绎辰精钞本。

史蒂芬·霍金：《时间简史》，许明贤、吴忠超译，长沙：湖南科学技术出版社 2007
　　年版。

史景迁：《前朝梦忆——张岱的浮华与苍凉》，温洽溢译，桂林：广西师范大学出版社
　　2010 年版。

释惠洪著，释廓门贯彻注：《注石门文字禅》，张伯伟、郭醒、童岭、卞东波点校，北
　　京：中华书局 2012 年版。

释静、释筠编撰：《祖堂集》，孙昌武、衣川贤次、西口芳男点校，北京：中华书局 2007
　　年版。

苏轼：《苏轼诗集》，王文诰辑注，孔凡礼点校，北京：中华书局 1982 年版。

苏轼：《苏轼文集》，茅维编，孔凡礼点校，北京：中华书局 1986 年版。

唐圭璋编：《词话丛编》，北京：中华书局 1986 年版。

唐圭璋编：《全金元词》，北京：中华书局 1979 年版。

唐圭璋编：《全宋词》，北京：中华书局 1965 年版。

唐寅：《唐寅集》，周道振、张月尊辑校，上海：上海古籍出版社 2013 年版。

陶渊明：《陶渊明集》，逯钦立校注，北京：中华书局 1979 年版。

陶宗仪：《南村诗集》，清《文渊阁四库全书》本。

田洪编：《朱省斋古代书画闻见录》，杭州：浙江大学出版社 2021 年版。

童寯：《江南园林志》，北京：中国建筑工业出版社 2014 年版。

童寯：《东南园墅》，童明译，长沙：湖南文艺出版社 2018 年版。

屠隆：《考槃余事》，秦跃宇点校，南京：凤凰出版社 2017 年版。

屠隆：《白榆集》，明万历龚尧惠刻本。

汪灏等：《广群芳谱》，清康熙刻本。

汪砢玉：《珊瑚网》，清《文渊阁四库全书》本。

汪世清辑录：《汪世清辑录明清珍稀艺术史料汇编》，白谦慎、薛龙春、张义勇等整理，
　　上海：上海古籍出版社 2020 年版。

汪世清、汪聪编纂：《渐江资料集》，合肥：安徽人民出版社 1984 年版。

汪宪：《苔谱》，北京大学图书馆藏清稿本。

王弼撰，楼宇烈校释：《周易注校释》，北京：中华书局 2012 年版。

王夫之：《船山全书》，船山全书编辑委员会编校，长沙：岳麓书社 1996 年版。

王黼：《宣和博古图》，清《文渊阁四库全书》本。

王建：《王司马集》，清《文渊阁四库全书》本。

王明珂：《反思史学与史学反思》，上海：上海人民出版社 2016 年版。

王聘珍：《大戴礼记解诂》，王文锦点校，北京：中华书局 1983 年版。

王世襄：《明式家具研究》，北京：生活·读书·新知三联书店 2020 年版。

王维撰，陈铁民校注：《王维集校注》，北京：中华书局 1997 年版。

韦应物撰，孙望校笺：《韦应物诗集系年校笺》，北京：中华书局 2002 年版。

韦庄著，聂安福笺注：《韦庄集笺注》，上海：上海古籍出版社 2002 年版。

魏荔彤：《大易通解》，清《文渊阁四库全书》本。

温庭筠著、刘学锴校注：《温庭筠全集校注》，北京：中华书局 2007 年版。

文震亨、屠隆：《长物志 考槃余事》，陈剑点校，杭州：浙江人民美术出版社 2019 年版。

文徵明著，周道振辑校：《文徵明集》，上海：上海古籍出版社 2014 年版。

翁方纲：《复初斋诗集》，清道光二十五年（1845）叶志诜刻本。

吴昌硕：《吴昌硕全集》，上海：上海书画出版社 2017 年版。

吴国胜：《时间的观念》，北京：商务印书馆 2019 年版。

吴历撰，章文钦笺注：《吴渔山集笺注》，北京：中华书局 2007 年版。

吴文英著，孙虹、谭学纯校笺：《梦窗词集校笺》，北京：中华书局 2014 年版。

伍嘉恩：《木趣居：家具中的嘉具》，北京：生活·读书·新知三联书店 2017 年版。

喜龙仁：《中国园林与 18 世纪欧洲园林的中国风》，陈昕、邱丽媛译，北京：北京日报出版社 2021 年版。

项怀述：《伊蔚斋印谱》，道光丁未（1847）芸香阁钤印刻本。

肖恩·卡罗尔：《从永恒到此刻：追寻时间的终极奥秘》，舍其译，长沙：湖南科学技术出版社 2021 年版。

徐上达：《印法参同》，明万历甲寅（1614）钤印刻本。

徐上瀛：《溪山琴况》，清康熙十二年（1673）蔡毓荣刻本。

徐渭：《徐渭集》，北京：中华书局 1983 年版。

徐震堮：《世说新语校笺》，北京：中华书局 1984 年版。

许之衡：《饮流斋说瓷》，杜斌校注，济南：山东画报出版社 2010 年版。

严可均辑：《全上古三代秦汉三国六朝文》，北京：中华书局 1965 年版。

严文儒、尹军主编：《董其昌全集》，上海：上海书画出版社 2013 年版。

阎凤梧、康金声主编：《全辽金诗》，太原：山西古籍出版社 1999 年版。

杨伯峻：《列子集释》，北京：中华书局 1979 年版。

杨维桢著，孙小力校笺：《杨维桢全集校笺》，上海：上海古籍出版社 2019 年版。

姚淦铭、王燕编：《王国维文集》，北京：中国文史出版社 1997 年版。

叶朗：《美在意象》，北京：北京大学出版社 2010 年版。

英和等编：《石渠宝笈三编》，清嘉庆刻本。

虞集：《道园学古录》，明刻本。

俞剑华编著：《中国画论类编》，北京：人民美术出版社 1986 年版。

郁重今编纂：《历代印谱序跋汇编》，杭州：西泠印社出版社 2008 年版。

元好问撰，狄宝心校注：《元好问诗编年校注》，北京：中华书局 2011 年版。

元稹：《元稹集》，冀勤点校，北京：中华书局 2010 年版。

袁宏道著，钱伯城校笺：《袁宏道集笺校》，上海：上海古籍出版社 2018 年版。

袁枚：《小仓山房诗文集》，周本淳标校，上海：上海古籍出版社 1988 年版。

袁三俊：《篆刻十三略》，清顾湘《篆学丛书》本。

恽寿平：《恽寿平全集》，吴企明辑校，北京：人民文学出版社 2015 年版。

迮朗：《绘事琐言》，清嘉庆刻本。

赜藏主编集：《古尊宿语录》，萧萐父、吕有祥、蔡兆华点校，北京：中华书局 1994 年版。

曾枣庄、刘琳主编：《全宋文》，上海：上海辞书出版社、合肥：安徽教育出版社 2006 年版。

曾昭岷、曹济平、王兆鹏、刘尊明编撰：《全唐五代词》，北京：中华书局 1999 年版。

查慎行：《敬业堂诗集》，清康熙刻本。

张弼：《张东海诗文集》，明正德十三年（1518）刻本。

张潮：《尺牍新钞》，《丛书集成初编》本。

张潮：《幽梦影》，林远见点校，杭州：浙江人民美术出版社 2017 年版。

张丑：《清河书画舫》，清《文渊阁四库全书》本。

张岱：《石匮书》，栾保群校点，北京：故宫出版社 2017 年版。

张岱：《张岱诗文集》，夏咸淳辑校，上海：上海古籍出版社 2014 年版。

张岱：《张子文秕》，国家图书馆藏凤嬉堂黑格钞本。

张庚：《国朝画徵录》，清乾隆刻本。

张萧：《宝日堂初集》，明崇祯二年（1629）刻本。

张世英：《张世英文集》，北京：北京大学出版社 2016 年版

张祥龙：《思想避难：全球化中的中国古代哲理》，北京：北京大学出版社 2007 年版。

张埙：《竹叶庵文集》，清乾隆五十一年（1786）刻本。

张彦远：《法书要录》，范祥雍点校，北京：人民美术出版社 2016 年版。

赵孟頫：《赵孟頫集》，钱伟强点校，杭州：浙江古籍出版社 2012 年版。

赵希鹄：《洞天清禄（外二种）》，杭州：浙江人民美术出版社 2016 年版。

赵志钧编：《黄宾虹金石篆印丛编》，北京：人民美术出版社 1999 年版。

浙江大学中国古代书画研究中心编：《明画全集》第九卷《陈道复》，杭州：浙江大学出版社 2019 年版。

浙江大学中国古代书画研究中心编：《明画全集》第六卷《唐寅》，杭州：浙江大学出版社 2019 年版。

浙江大学中国古代书画研究中心编：《明画全集》第十一卷《董其昌》，杭州：浙江大学出版社 2021 年版。

浙江大学中国古代书画研究中心编：《明画全集》第四卷《沈周》，杭州：浙江大学出版社 2019 年版。

浙江大学中国古代书画研究中心编：《明画全集》第五卷《文徵明》，杭州：浙江大学出版社 2019 年版。

浙江大学中国古代书画研究中心编：《清画全集》第八卷《石溪》，杭州：浙江大学出版

社 2021 年版。

浙江古籍出版社编：《中国历代篆刻集粹》，杭州：浙江古籍出版社 2007 年版。

郑燮：《板桥集》，清清晖书屋刻本。

中国古代书画鉴定组编：《中国古代书画图目》，北京：文物出版社 1986—2001 年版。

周邦彦著，罗忼烈笺注：《清真集笺注》，上海：上海古籍出版社 2008 年版。

周亮工：《赖古堂集》，清康熙十四年（1675）周在浚刻本。

周亮工：《赖古堂印谱》，清康熙钤印本。

周默：《木鉴：中国古代家具用材鉴赏与研究》，香港：商务印书馆 2021 年版。

周维权：《中国古典园林史》，北京：清华大学出版社 2008 年版。

周应愿：《印说》，朱天曙编校，北京：北京大学出版社 2014 年版。

朱德润：《存复斋集》，清《文渊阁四库全书》本。

朱利安：《大象无形：或论绘画之非客体》，张颖译，郑州：河南大学出版社 2017 年版。

朱利安：《论“时间”：生活哲学的要素》，张君懿译，北京：北京大学出版社 2016 年版。

朱淑真，冀勤辑校注：《朱淑真集注》，北京：中华书局 2008 年版。

朱天曙编校整理：《周亮工全集》，南京：凤凰出版社 2008 年版。

朱彝尊编：《明诗综》，北京：中华书局 2007 年版。

祝尚书笺注：《杨炯集笺注》，北京：中华书局 2016 年版。

庄新良、茅子良主编：《中国玺印篆刻全集》，上海：上海书画出版社 1999 年版。

宗白华：《中国美学史论集》，合肥：安徽教育出版社 2000 年版。

# 后 记

本书是我对传统艺术观念思考的延续。十多年前所写的《真水无香》，扣住"天趣"（或者"拙"）的问题，探讨传统艺术成长的内在原因。接下来出版的《南画十六观》，着重讨论元代以来文人画的发展，重点研究"真性"问题在其中所起的作用。再后来出版的《一花一世界》，是对"小中现大"问题的专论，侧重从"量"的角度剖析中国人独特的艺术创造思想。而将要奉献给读者的此书，则重在探讨传统艺术中深邃的超然时间之思。约而言之，这四本书讨论了四个字："拙""真""量""时"。这些都是我在《中国美学十五讲》中提出的问题，这几本书的讨论只是将其细化而已。这几个问题又有内在联系，从不同的角度呈现了我所关注的"生命超越美学"的内涵。未来我还会就相关问题来拓展研究。

我早年研习传统艺术观念，比较重视概念，虽然把握起来也比较粗疏。这些年我更注意一些基础理论问题的斟酌，想俯身到历史的清流里，把玩环绕艺术活动所产生的生命省思，捕捉影响艺术生成发展的内在因缘。如天趣、真性、知识、时间、历史等，都是一些基础理论问题，它们在反映艺术创造的思路之外，还折射出诗人艺术家关于生命存在的微妙思考。这些思考含摄在相关的艺术概念中，但仅从概念入手，往往又无法展拓其关乎生命存在的深广内涵。我的讨论是浅疏的，欢迎读者朋友多多批评指正。

北京大学出版社再次允诺出版我的新作，给予我向读书界求教的机会；艾英老师再次担任我的新书的责任编辑，一如既往地给予我多方面的帮助，对提高本书的质量起到极为关键的作用；设计老师邱特聪先生、赵茗女士以富有智慧的眼光赋予此书以优美的形式——这一切都让我非常感动，谨致以深深的谢意！

作者 2023 年 6 月 25 日

于北京大学美学与美育研究中心